MÉMOIRES
DE LA
SOCIÉTÉ DES ANTIQUAIRES DE PICARDIE

MONUMENTS RELIGIEUX

DE

ARCHITECTURE ROMANE

ET DE TRANSITION

DANS LA

RÉGION PICARDE

Par C. ENLART

Archiviste-Paléographe, ancien Membre de l'Ecole de Rome

Anciens Diocèses d'Amiens et de Boulogne

OUVRAGE COURONNÉ PAR LA SOCIÉTÉ DES ANTIQUAIRES DE PICARDIE (Prix Le Dieu, 1889)

Illustré de 176 figures et de 18 planches en héliogravure hors texte

AMIENS
IMPRIMERIE YVERT ET TELLIER
64, Rue des Trois-Cailloux.

PARIS
LIBRAIRIE A. PICARD ET FILS
82, Rue Bonaparte.

M DCCC XCV

MÉMOIRES

DE LA

SOCIÉTÉ DES ANTIQUAIRES DE PICARDIE

MONUMENTS RELIGIEUX

DE

L'ARCHITECTURE ROMANE

ET DE TRANSITION

DANS LA

RÉGION PICARDE

Par C. ENLART

Archiviste-Paléographe, ancien Membre de l'Ecole de Rome

Anciens Diocèses d'Amiens et de Boulogne

OUVRAGE COURONNÉ PAR LA SOCIÉTÉ DES ANTIQUAIRES DE PICARDIE (Prix Le Dieu, 1889)

Illustré de 176 figures et de 18 planches en héliogravure hors texte

AMIENS
IMPRIMERIE YVERT ET TELLIER
64, Rue des Trois-Cailloux.

PARIS
LIBRAIRIE A. PICARD ET FILS
82, Rue Bonaparte.

M DCCC XCV

INTRODUCTION

Le présent volume n'est que la moitié d'une étude sur l'architecture romane et de transition dans la région picarde. Au diocèse d'Amiens et à la partie du diocèse de Térouanne qui répond à l'antique cité boulonnaise, succédera l'étude du diocèse de Noyon, où les monuments, beaucoup moins clairsemés et moins incomplets, se prêtent à des conclusions plus formelles et plus générales.

Malgré son territoire restreint, le diocèse de Noyon seul, est donc aussi important que la région dont l'étude fait l'objet de cette première partie, et cela justifie déjà la division adoptée. Ce qui la justifie davantage encore, c'est qu'il existe des différences bien tranchées entre l'architecture romane du diocèse de Noyon et celle des diocèses d'Amiens et de Boulogne : on y trouve en effet des influences germaniques (1) venues de Tournai par la vallée de l'Escaut, (à Bohain, Saint-Quentin, Nesle, Villers-Saint-Christophe) ; on y trouve aussi des tours-lanternes (Falvy, Fresnes, Villers-Saint-Christophe, Voyennes) qui semblent avoir été inconnues dans les diocèses d'Amiens, Arras, Térouanne et Boulogne (2). Une nouvelle et importante différence est le rôle joué par l'une ou l'autre des régions dans l'élaboration du style gothique. On sait que les diocèses de Meaux, de Beauvais et de Senlis, et surtout celui de Soissons ont apporté dans cette recherche une activité féconde. Dans le diocèse d'Amiens, les églises d'Airaines, Saint-Taurin, Dommartin, et l'église de Lucheux, qui fait partie du diocèse d'Arras mais touche à celui d'Amiens, témoignent aussi de la recherche précoce et de l'adoption très prompte de l'élément générateur du style gothique. Les églises de Lucheux et d'Airaines peuvent avoir été commencées vers 1120, terminées vers 1140 ; et leurs architectes avaient une inexpérience évidente de la voûte d'ogives

(1) Voir mon article *Villard de Honnecourt et les Cisterciens* dans la *Bibliothèque de l'École des Chartes*, 1895, 1re livraison. L'église de Lucheux pourrait aussi avoir subi quelque influence germanique : son chœur à pans coupés avec ses grands arcs de décharge a un rapport intime avec celui de l'église de Morlange près Thionville, qui lui est postérieure, toutefois. L'église de Morlange (xiie et xiiie siècles) a été publiée par Raguenet dans ses *Petits édifices anciens*, Paris, Morel, 1894, in-4°. livraison VI.

(2) On sait que les tours-lanternes, comme les chapiteaux cubiques, sont communes à l'école germanique et à l'école normande. Or, il y a entre Péronne et Saint-Quentin un point de contact entre ces deux écoles. On trouvera dans *l'appendice à la deuxième partie* du présent volume des renseignements sur la pénétration de l'école normande en Artois et en Flandre. Sans parler de son expansion en Angleterre, en Norwège et en Sicile, l'école normande a empiété sur les provinces voisines : c'est ainsi que l'église de Gassicourt près Mantes (1200 environ — diocèse de Chartres) a des piliers, un tympan et une tour-lanterne de pur style normand. L'école normande a, de plus, poussé des pointes très au midi comme au nord (arcatures de l'abside de Moulis, dans la Gironde). Son expansion égale celle de l'école romane auvergnate et de l'école bourguignonne de transition.

qu'ils cherchaient à rendre plus solide par l'adjonction de liernes ; néanmoins la nef d'Airaines montre un emploi hardi de cette voûte. Les voûtes de Lucheux sont surtout curieuses par les tâtonnements qu'elles révèlent. Quant à l'arc boutant, autre élément constitutif du style gothique, il apparaît dans l'abbatiale de Dommartin consacrée en 1163 comme celle de Saint-Germain-des-Prés.

Il semble presque impossible qu'une telle église ait été conçue sans arcs boutants, et ceux dont un ancien tableau nous montre l'aspect peuvent très bien remonter en partie à une date voisine de 1160 ; en effet les pignons qui couronnaient les culées ressemblent, il est vrai, à une composition de style gothique avancé, mais ils sont semblables d'autre part à celui d'un contrefort ancien du déambulatoire de Morienval (côté nord) et plus encore au couronnement des contreforts de l'église de Nouvion-le-Vineux qui datent aussi de 1160 environ ; les chaperons à double rampant qui protègent les arcs sont les seules parties dont la date récente paraisse évidente.

L'arc aigu, qui peut être considéré comme second facteur du style gothique, semble avoir été adopté au moins dès 1100 dans les anciens diocèses de Térouanne et Boulogne (Le Wast, grande fenêtre de Saint-Wlmer de Boulogne, doubleaux de Ham en Artois). Il se trouve parfois employé systématiquement dans toutes les arcades dès le premier quart du XIIe siècle (Lillers). On voit que ni les diocèses de Térouanne et Boulogne, ni surtout celui d'Amiens ne furent retardataires à l'époque romane.

La part du diocèse d'Amiens dans l'élaboration du style gothique est d'autant plus belle que rien ne prouve la grande antériorité des édifices voûtés d'ogives qui existent dans les contrées voisines. Considérons en effet, les titres authentiques du diocèse de Soissons. Les dates certaines y sont tout au moins rares ; la première que l'on puisse assigner à une voûte d'ogives est celle qui se rapporte au prieuré de Bellefontaine, près d'Ourscamps et de Tracy-le-Val. Or cette date, 1125, (1) n'est pas même celle d'une construction, il ne s'agit que d'une permission de bâtir (2) ; et qui ne sait qu'entre les fondations et autorisations d'établissements religieux et leur construction, il s'est presque toujours écoulé un certain laps de temps, parfois assez long ? Je ne développerai pas cette considération que M. Anthyme

(1) Voir E. Lefevre-Pontalis, *L'architecture religieuse dans l'ancien diocèse de Soissons au XIe et au XIIe siècle*. 1re partie, Paris, Plon, 1894, in-f°, p. 78.

(2) L'opinion qu'il existe un écart entre la date de l'autorisation de bâtir (1125) et celle de l'érection de la chapelle du prieuré de Bellefontaine, est vraisemblable pour quiconque connaît les documents et les habitudes monastiques, mais devient une certitude pour quiconque examine le monument. Je lui assigne dans mon répertoire la date de 1145 environ, et serais plutôt porté à le croire antérieur que postérieur à cette époque. Voici les principaux motifs de cette conviction : rectitude de l'appareil et spécialement de celui de la voûte d'ogives ; similitude complète des fenêtres de bas-côtés et des profils de tailloirs avec ceux de Dommartin (1140-1163), des pilastres, des voûtes d'arêtes, des profils et d'une arcade aiguë surhaussée avec ceux du transept et des bas-côtés de l'abbatiale d'Ourscamps, située à quelques pas de Bellefontaine (ces parties datent authentiquement du milieu du XIIe siècle); coexistence de voûtes d'ogives et de voûtes d'arêtes jusqu'au XIIIe siècle dans les églises de Bourgogne et de Champagne où les Clunistes comme les Cisterciens ont parfois pris leurs modèles (Nuits-sous-Beaune, Champeaux). Les dispositions générales et les détails rappellent beaucoup l'église de Quesmy près Noyon, œuvre de 1145 environ, et une foule d'édifices picards du milieu et surtout du troisième quart du XIIe siècle. Ces observations ont pour but de justifier la chronologie que j'adopte ; je n'entre pas dans la description de l'édifice qui doit être prochainement l'objet d'une étude sérieuse et approfondie.

Saint-Paul fait valoir magistralement d'autre part (1). On peut, du reste, ajouter que le Soissonnais offre des exemples de voûtes plus archaïques que celui de Bellefontaine, à Morienval et à Rhuis.

Rien ne semble pouvoir démontrer que la lourde croisée d'ogives de Rhuis ne soit pas d'une date voisine de 1100, mais d'autre part je ne crois pas qu'en l'état actuel des renseignements dont disposent les archéologues on puisse donner quelque précision à cette date (2).

Quant à Morienval il est nécessaire que je revienne ici sur ce que j'en ai dit ailleurs. Je viens d'écrire le nom de M. Anthyme Saint-Paul (et quiconque traitera de notre architecture du moyen-âge trouvera toujours ce nom sous sa plume). Or, M. Saint-Paul a émis au sujet du déambulatoire de cette église une opinion (3) que je n'ai pas cru pouvoir adopter complètement (4). Cette opinion s'écartait tellement de celle qu'avaient soutenue plusieurs bons archéologues (5) que l'auteur lui-même n'osait pas la laisser deviner complètement du premier coup. Il s'agissait, en effet, de reporter à 1122 (6) un monument auquel on avait assigné la date de 1080 (7). Cette date de 1080 ne me paraît pas pouvoir résister à l'examen, mais j'ai cru pouvoir établir que le déambulatoire de Morienval devait être attribué à 1100 environ : en effet très analogue aux églises de Saint-Etienne de Beauvais, Notre-Dame d'Airaines, et surtout Lucheux, le déambulatoire de Morienval a un aspect plus archaïque, et d'autre part il rappelle beaucoup le style du portail du Wast, et du chœur de Saint-Wlmer de Boulogne. Or, nous savons par une chronique contemporaine (8) que l'église du Wast existait à la mort de sainte Ide, en 1113, et que cette princesse avait fondé Saint-Wlmer de Boulogne peu avant le Wast. J'ai fait ressortir aussi l'ancienneté du motif des cordons de billettes, qui existait à la Basse-Œuvre de Beauvais. Tout cela est exact, mais il est probable que Saint-Wlmer de Boulogne n'a pas été bâti aussitôt la donation de sainte Ide; il est probable aussi que le portail du Wast était la partie la plus récente de cette église ruinée; enfin, les différences chronologiques qui existent entre des églises comme celles de Saint-Etienne de Beauvais, Airaines, Lucheux, Bury, Cambronne près Clermont et le déambulatoire de Morienval ne sont pas bien considérables, si tant est qu'il y ait plutôt différence

(1) *La Transition*. Rev. de l'art chrétien, fascicule de janvier 1895.

(2) Voir à ce sujet Ch. Herbert Moore, *Gothic architecture*. — Gonse, *L'Art gothique* et article *Croisée d'ogives* dans la *Grande Encyclopédie* — A. Saint-Paul : *Poissy et Morienval* (Mém. de la Soc. archéol. du Vexin, 1894). L'Innommée (Bull. Monum. 1894). Discussion archéologique sur les dates de l'église de Morienval, (Mém. du Comité archéologique de Senlis, 1892, pp. 49 à 58). — La Transition (Revue de l'Art Chrétien, 1894, 6ᵉ livraison ; 1895 livraisons 1 et 2) Enlart, *Le style gothique et le déambulatoire de Morienval* (Biblioth. de l'École des Chartes, 1894, 1ʳᵉ livraison) et E. Lefèvre-Pontalis, *ouvr. cité*.

(3) *Discussion archéologique sur les dates de l'église de Morienval*. (Mém. du comité archéologique de Senlis, 3ᵉ série, t. VII, 1892, pp. 49 à 58).

(4) *Le style gothique et le déambulatoire de Morienval*. (Bibliothèque de l'Ecole des Chartes, 1894).

(5) MM. Ch. Herbert Moore. *Gothic architecture* (Londres, 1890, in-8°). — Gonse, *L'art gothique* (Paris 1891, in-fº). — E. Lefèvre-Pontalis, *ouvrage cité*.

(6) Date de la translation des reliques de saint Annobert dans cette église.

(7) M. E. Lefèvre-Pontalis, revenant sur une opinion précédente, admet qu'on puisse accepter pour date extrême 1110.

(8) Vie de sainte Ide par le moine du Wast (*Acta Sanctorum, Aprilis*, t. II, 13 apr., publication peu correcte. du ms. 1773 de la bibliothèque de Bruxelles).

de date que différence d'âge, d'éducation et d'habileté chez les maîtres maçons. La similitude qui existe entre plusieurs motifs de Morienval et de Lucheux est enfin très digne d'attention.

Je comptais, cependant, je l'ai dit, sur le travail si complet et si approfondi de M. Eugène Lefèvre-Pontalis pour achever la démonstration en faveur de laquelle j'apportais quelques arguments. Aujourd'hui, ce travail a paru en partie (1), et l'opinion de M. A. Saint-Paul y est discutée et combattue (2). Or, dois-je l'avouer ? l'argumentation très-serrée de cette discussion me paraît aboutir tout droit à une conclusion bien nette, il est vrai, mais nullement en désaccord avec l'opinion de M. A. Saint-Paul : c'est que le déambulatoire de Morienval est antérieur à 1130, ou tout au plus à 1125. En lisant cette argumentation d'une part, en revoyant de l'autre les pièces du procès, j'avoue que sans cesser de croire la date de 1100 vraisemblable je ne vois pas pourquoi celle de 1122 ne le serait pas autant, et puisqu'un document historique plaide pour celle-ci, M. Anthyme Saint-Paul est bien près de m'avoir converti. Si ayant admis son opinion, l'on considère que Notre-Dame d'Airaines a été donnée dès 1117 à Saint-Martin-des-Champs, qui l'a fait rebâtir quelques années plus tard, et que le chœur de Lucheux, plus maladroitement voûté, peut bien être antérieur à la nef d'Airaines, on trouvera que le rôle de la région qui environne Amiens est d'une haute importance dans l'élaboration de l'architecture gothique.

L'importance du diocèse de Noyon est loin d'être aussi grande sous ce rapport. On s'est radicalement trompé lorsqu'on a compris ce diocèse dans le territoire où le style gothique s'est créé : il est remarquable au contraire qu'aucune tentative ne s'y révèle ; on y adopte seulement de bonne heure, vers 1145 peut-être, des voûtes d'ogives qui coexistent avec des culs de four, mais ne révèlent aucun tâtonnement (église de Quesmy) et les architectes se montrent du reste extraordinairement peu préoccupés de voûter leurs édifices (3).

Au contraire le diocèse de Meaux, si bien étudié par M. O. Join-Lambert, (4) donne un apport considérable à la genèse du style gothique, avec l'église d'Acy-en-Multien, la chapelle épiscopale dont la date, 1140 environ, a été établie par ses savantes recherches historiques, et plusieurs autres monuments fort curieux.

De l'examen comparé des édifices des diocèses de Paris (5), Senlis (6), Beauvais (7), Soissons (8), Meaux (9), Laon (10), Noyon, Amiens, Arras et Térouanne,

(1) Ouvrage cité. L'auteur paraît attribuer le déambulatoire de Morienval à une date comprise entre les dernières années du XI⁰ siècle et 1110. Il remet du reste à sa seconde livraison la monographie de cet édifice.

(2) Ouvrage cité, pp. 73 à 75.

(3) Voir à ce sujet mon article. *Villard de Honnecourt et les Cisterciens* (*Biblioth. de l'École des Chartes*, 1895, 1ᵉʳ fascicule).

(4) Thèse de l'École des Chartes, promotion de 1894.

(5) A. Saint-Paul, *Eglises des environs de Paris* (*Bulletin Monumental*, 1868 et 1869) et L. de Crévecœur. Thèse de l'École des Chartes, promotion de 1896.

(6) Voir les *Promenades archéologiques* publiées par M. le chanoine Müller dans les *Mémoires du Comité archéologique de Senlis*.

(7) Voir Eug. Woillez, *Archéologie des monuments religieux de l'ancien Beauvoisis pendant la métamorphose romane*, Paris, 1839, in-fº.

(8) Voir E. Lefèvre-Pontalis, *Archit. relig. dans l'anc. dioc. de Soissons*, 1ʳᵉ partie.

(9) Thèse de M. O. Join-Lambert, École des Chartes, 1894.

(10) Voir Fleury, *Antiquités du dép. de l'Aisne*, Paris, 1877-1882, 4 vol. in-4º.

il ressort quelques différences de détail comme celles que je viens de signaler plus haut, mais elles ne sont dues qu'au plus ou moins d'action de deux influences étrangères ou aux détails des habitudes et des goûts de quelques maîtres maçons qui partout cependant eurent les mêmes principes généraux ; par conséquent, ces influences sont tout-à-fait insuffisantes pour constituer des écoles.

On a opposé avec quelque exagération d'expression les termes d'école parisienne et d'école picarde pour distinguer ces nuances secondaires que l'on constate entre les édifices des bords de la Seine et de l'Oise. Les deux termes sont exacts, mais les différences ne sont, je le répète, que des nuances secondaires, telles qu'on en constate dans le territoire de toute école, aussi appellerai-je FRANCO-PICARDE celle à laquelle appartiennent les diocèses que je viens de citer et d'autres territoires dont des études subséquentes nous feront connaître bientôt, je le souhaite, les limites précises.

Que l'on ne s'attende pas à trouver dans ce travail la répétition de conclusions générales déjà connues depuis de longues années (1), ou des assertions chronologiques rigoureusement précises en tous points ; les premières seraient superflues, les secondes risqueraient énormément d'être fausses, et des exemples le prouveront aisément. C'est ainsi qu'on a voulu parfois donner une chronologie précise des profils d'arcs ogives ou de l'introduction de l'arc aigu dans les arcades, portails, fenêtres et arcatures. Or, si dès 1100 environ (exemples précités et église de Villers-Saint-Paul) les grandes arcades ont pu être systématiquement brisées, de 1145 à 1170 nous avons des nefs à arcades en plein cintre comme à Quesmy ou à Cappelle-Brouck. Pour les portails, l'arc brisé est adopté dès le deuxième quart du XIIe siècle à Roye, vers 1200 le plein cintre subsiste à Bourbourg ; pour les fenêtres, les cathédrales de Noyon et de Laon ont le plein cintre, mais dès 1170 environ les fenêtres de Cizancourt et de Pithon, les baies de clochers de Guarbecques et de La Beuvrière sont en tiers point. Pour les arcatures on a au XIIIe siècle le plein cintre à Gamaches, et vers 1155 l'arc aigu à Ames-en-Artois et à Quesmy.

Quant aux profils d'ogives, il est nécessaire que pour ce membre d'architecture, comme pour tout autre il y ait tâtonnement et par conséquent variété au début de son emploi, d'autant plus que cette époque est celle où l'on aime à varier les formes à l'infini. Pour citer des exemples, les profils divers de Rhuis et de Morienval peuvent être contemporains, puisque plus tard encore, à Acy-en-Multien, à Bellefontaine, à la chapelle de l'évêché de Laon, et dans l'abside de Saint-

(1) Par exemple que l'origine de l'architecture gothique doit être cherchée en France et dans le domaine royal ; sous le titre *Origine française du style gothique*, M. F de Verneilh avait parfaitement établi cette thèse dès 1845 (*Annales Archéologiques*, t. II) et Daniel Ramée en 1843 (*Histoire de l'Architecture*, Paris, Paulin, in-8°, t. II) semble avoir déjà pensé de même. En 1868, M. Anthyme Saint-Paul précisa davantage ce point d'origine dans ses *Eglises des environs de Paris* (*Bulletin Monumental*, 1868 et 1869). Viollet-le-Duc partage cet avis dans les derniers volumes de son *Dictionnaire d'architecture*, Lassus et Darcel dans la préface de *l'Album de Villard de Honnecourt* (1862), M. R. de Lasteyrie, dans ses cours de l'Ecole des Chartes établit vers 1880 que le berceau du style gothique était la vallée de l'Oise plutôt que celle de la Seine. La démonstration de ce fait a été reprise par MM. Moore, Gonse et E. Lefèvre-Pontalis (ouvrages cités). Quant à l'origine de la croisée d'ogives née de la voûte d'arêtes, elle a été lumineusement exposée par Viollet-le-Duc ; M. Anthyme Saint-Paul et moi avons établi contre MM. Corroyer qu'elle ne pouvait dériver de la coupole (*Bulletin monumental* et *Revue Critique*, 1892).

Georges de Boscherville, c'est en même temps et à dessein qu'on a exécuté des profils variés. Le cas d'Acy-en-Multien si probant a ses analogues dans les diocèses d'Amiens et de Noyon, à Beaufort-en-Santerre et à Quesmy (1). Il est facile d'apporter des affirmations minutieuses et catégoriques, mais plus difficile de les soutenir malgré la rareté des exemples et la multitude des exceptions. Il est en tous cas plus consciencieux et plus scientifique de ne préciser que les faits et les dates qui paraissent rigoureusement prouvés.

Celles-ci en Picardie comme ailleurs sont la grande exception ; les plus anciennes sont fournies par le diocèse de Boulogne : sainte Ide, mère de Godefroy de Bouillon, y fonda successivement durant les dix dernières années du xie siècle les églises monastiques de Saint-Wlmer et du Wast, et, lorsqu'elle mourut en 1113, elle fut enterrée dans la crypte de cette dernière. Son fils Eustache s'occupait alors de l'érection de Notre-Dame de Boulogne, dont un document ancien attribuait la fondation à l'année 1104. On sait aussi que dans le diocèse de Térouanne, l'abbaye de Ham fut fondée en 1090. Ces monuments datés sont le critérium qui peut permettre de reconnaître les constructions antérieures au milieu du xiie siècle.

Pour la seconde période de l'architecture romane, on a une date de fondation, 1117, à Notre-Dame d'Airaines. La construction dut avoir lieu peu d'années après, vers 1130.

Enfin, un des plus beaux types des monuments de transition, l'abbatiale de Dommartin, a aussi des dates exactement connues : le terrain a été donné en 1140, la consécration a eu lieu en 1163 (2).

Tous les autres monuments dont il s'agit dans cette étude ne peuvent être datés que par comparaison avec ceux-ci. J'ai emprunté plus d'exemples de comparaison aux diocèses de Térouanne et d'Arras qu'à celui de Beauvais, connu par l'ouvrage de M. Woillez, ou à ceux de Soissons, Meaux et Paris étudiés par mes savants confrères MM. Eugène Lefèvre-Pontalis (1885), Octave Join-Lambert (1894) et Lionel de Crévecœur (1896). La première partie de l'étude de M. Lefèvre-Pontalis a paru en juin 1894 avec une série de beaux dessins de M. Guellier. C'est un ouvrage dont l'éloge n'est plus à faire. Les positions de la thèse de M. Join-Lambert ont seules été publiées et celles de M. de Crévecœur paraîtront en janvier 1896 ; il est à espérer que ces excellents travaux ne tarderont pas à être imprimés dans leur ensemble, et que d'autres élèves de l'École des Chartes apporteront le couronnement de ce bel édifice d'études en décrivant l'architecture romane des diocèses de Senlis, Orléans et Chartres.

On sait que celle du diocèse de Beauvais a été l'objet d'un beau travail qui

(1) Cette coexistence de profils d'ogives variés à la fin du xiie siècle, prouvée déjà par le goût de la variété extrême qui régnait alors, et démontrée par les exemples ci-dessus, est rendue plus évidente encore par l'examen de certaines croisées d'ogives de la tribune occidentale de Saint-Leu d'Esserent, du chœur de Namps-au-Val et du déambulatoire de Saint-Quiriace de Provins. Ces croisées sont formées de deux arcs de profils dissemblables.

(2) Cette date est rappelée par une inscription relatant la seconde consécration et dont j'ai trouvé et estampé les débris dans les ruines en 1886. Elle était ainsi conçue : Deo Opto Max. Vir | giniq. Mariæ et So Ju | doco patronis hoc tem | plum ante Aos. IVe. XLI con | structum, tandem 1a Maii | Ai MDCIV per Geof. | Amb. ep. dedicatum est | hoc procurante Ro Pe | Martino Dournel ab | bate hic tunc electo | et confirmato postri | dieq. dictæ dici conse | crato, assisten. abba | ti [bus. Nobi] lib. multis | innume [roque] populo, ex | quo supr | a quinq. milia | confirma [ta] sunt | Laus Deo.

pour n'être pas au courant de la science actuelle renseigne cependant les archéologues d'une façon presque suffisante.

Mais dès aujourd'hui, une étude d'une haute valeur scientifique et d'un intérêt plus général a commencé de paraître et jette un jour tout nouveau sur la question de la transition du style roman au gothique. J'ai nommé la *Transition* de M. Anthyme Saint-Paul, œuvre dans laquelle ce maître de l'archéologie française reprend, réunit et condense ses anciennes et nombreuses études en y ajoutant de nouvelles et fécondes observations (1).

Si ma contribution à ce grand ensemble d'études peut être comptée pour quelque chose, le mérite doit en être surtout attribué à ceux qui m'ont dirigé ou aidé dans cette tâche.

Je dois tout d'abord remercier ici le maître à l'école de qui j'ai eu l'heureuse fortune d'être formé, le comte R. de Lasteyrie, membre de l'Institut.

Parmi mes aînés dans cette école, l'un des premiers et des meilleurs à coup sûr, M. Georges Durand, archiviste de la Somme, m'a fourni avec une inépuisable obligeance des renseignements et des conseils dont je ne saurais oublier ni le nombre, ni le prix. Je ne saurais oublier non plus le dévouement désintéressé et tout confraternel que j'ai rencontré chez le distingué président de la Société des Antiquaires de Picardie, M. J. Roux, et chez M. l'architecte Pinsard, ce vaillant vétéran de l'art et de l'archéologie. Au premier je dois les magnifiques clichés photographiques qui ont servi à l'illustration de ce volume. Je lui dois en outre plus d'une indication précieuse sur des débris d'architecture romane qui avaient échappé à ma première enquête. Quant à M. Pinsard, non content de prendre la peine de recopier au trait pour la zincographie le plus grand nombre de mes dessins, exécutés en lavis, qui ne se prêtaient pas à la reproduction, il y a ajouté une partie de son propre travail : façade et détails de l'église d'Airaines. Je ne puis terminer cette préface sans remercier aussi plusieurs éminents confrères à qui je suis redevable de précieux renseignements : MM. V. J. Vaillant et Lipsin de Boulogne ; à Amiens le baron A. de Calonne, M. Poujol de Fréchencourt, M. Darsy ; à Abbeville, M. Macqueron. Je leur associe dans ma reconnaissance la Société toute entière qui, après m'avoir fait l'honneur d'accorder en 1889 le prix Le Dieu à une partie du présent travail, a mis depuis lors tant de soin et tant de générosité à éditer mon livre. Je prie chacun de mes dévoués confrères d'accepter l'hommage public de ma vive et sincère reconnaissance.

<div align="right">C. ENLART.</div>

(1) *Revue de l'art chrétien* : novembre 1894, janvier et mars 1895.

LES MONUMENTS RELIGIEUX

DE

L'ARCHITECTURE ROMANE

DANS LA RÉGION PICARDE

(ANCIENS DIOCÈSES D'AMIENS ET DE BOULOGNE).

L'Ecole Romane du Nord de la France.

Depuis que les archéologues semblent s'accorder à reconnaître dans l'architecture romane la préparation de l'architecture gothique, et dans l'Ile-de-France et la Picardie le berceau de ce style, l'étude des monuments romans du nord de la France offre un intérêt tout spécial.

La partie de cette région qui avoisine la capitale a souvent été explorée et étudiée par les archéologues ; dès 1839 le docteur Woillez (1), après lui MM. Anthyme Saint-Paul (2), Gonse (3), Lefèvre-Pontalis (4) et Join-Lambert (5) ; pour ne citer que les auteurs qui ont consacré des études spéciales à l'art roman de l'Ile-de-France, ont parlé de cette région dans des travaux amplement documentés et illustrés qui permettent à tout érudit de se faire une opinion nette et complète sur le style roman de l'Ile-de-France.

Beaucoup moins étudiée et beaucoup moins riche, du reste, en monuments romans, la région qui correspond aux anciens diocèses d'Amiens, Arras, Térouanne, et Boulogne (6) est au contraire un sujet d'incertitude pour les archéologues.

M. A. de Caumont (7) ne reconnait pas d'école romane picarde. M. Anthyme

(1) *Etude sur les monuments religieux de l'ancien Beauvaisis pendant la métamorphose romano-byzantine*. Paris, 1839, in-4°.

(2) *L'architecture religieuse dans le diocèse de Senlis du V^e au XVI^e siècle*. (Congrès archéologique de Senlis, 1877).

(3) *L'art gothique*. Paris 1890 in-4°.

(4) *L'architecture romane dans l'ancien diocèse de Soissons*. Thèse de l'Ecole des Chartes, 1885, (actuellement sous presse, chez MM. Plon et Nourrit).

(5) *L'architecture romane dans l'ancien diocèse de Meaux*. Thèse de l'Ecole des Chartes, 1894.

(6) Le diocèse de Boulogne était réuni à celui de Térouanne durant la période romane. Le territoire de l'antique *civitas Bolouiensium*, du comté de Boulogne, de la province de Boulonnais et du diocèse rétabli au XVI^e siècle forme toutefois une unité ethnographique ayant sa physionomie propre et que j'ai cru pouvoir détacher dans cette étude du diocèse de Térouanne proprement dit.

(7) *Abécédaire d'archéologie*, Archit. relig., 5^e édit., pp. 292 et 293.

Saint-Paul dit que « les écoles champenoise et picarde sont... des écoles gothiques, se reliant à la région française, la seconde sans beaucoup d'originalité (1) ».

Viollet-le-Duc, à l'article *Église* de son dictionnaire, ne mentionne pas la Picardie dans la liste des écoles romanes. Il reconnaît cependant implicitement à l'article *École* l'existence de celle qu'il appelle picarde, et cette reconnaissance est officiellement consacrée par la carte publiée en 1873 par les soins de la Commission des monuments historiques. L'explication de cette carte (2) dit : « ECOLE PICARDE, peu caractérisée ; elle suit le cours de la Somme, s'étend dans les Flandres au nord ; au sud elle se fait sentir jusqu'à Beauvais, puis jusqu'aux rives de l'Aisne vers Rethel ; on en trouve des traces sur la Meuse au-dessous de Mézières ».

En 1879 Viollet-le-Duc revient formellement sur sa reconnaissance de cette école : « Reste l'école picarde, dont malheureusement il ne subsiste que des fragments, tant à cause de la friabilité des matériaux employés, que par suite des guerres qui n'ont cessé de désoler cette contrée pendant les xie et xiie siècles. Cependant cette école est bien distincte de ses voisines, et est, avec l'école poitevine, une de celles qui dénotent une influence marquée des monuments de la Syrie centrale (3). »

Tels sont les maigres renseignements qui avaient été donnés sur le caractère de l'architecture romane en Picardie jusqu'en 1889, date de la thèse que j'ai soutenue à l'Ecole des chartes sur *l'Architecture romane dans les anciens diocèses d'Amiens, Arras et Térouanne*. Comme l'établit la carte de la Commission des monuments historiques, une même architecture romane règne dans ces trois diocèses, mais malgré l'affirmation de Viollet-le-Duc, il m'a été impossible de découvrir les caractères qui rendent cette problématique école « bien distincte de ses voisines », au moins en ce qui concerne le côté de l'Ile-de-France. Voici que le même auteur a dit de l'école de cette autre province (4) : « Ces églises (contemporaines de la Basse-Œuvre de Beauvais) n'étaient point voûtées, mais couvertes par des charpentes apparentes. Nous voyons cette tradition persister jusque vers le commencement du xiie siècle.

« Les nefs continuent à être lambrissées ; les sanctuaires seuls, carrés généralement, sont petits et voûtés. Les transepts apparaissent rarement ; mais, quand ils existent, ils sont très prononcés, débordant les nefs de toute leur largeur. L'église de Montmille est une des plus caractérisées parmi ces dernières. La nef avec ses collatéraux était lambrissée, ainsi que le transept. Quatre arcs doubleaux, sur la croisée, portaient une tour très probablement ; le chœur seul est voûté.

« Dès le xie siècle, on construit à Paris l'église du prieuré de Saint-Martin-des-Champs, de l'ordre de Cluny, dont le chœur existe encore. Déjà, dans cet édifice, le sanctuaire est entouré d'un bas-côté avec chapelles rayonnantes (5). Même disposition

(1) Les écoles romanes. *Annuaire de l'Archéologue français*, 1877, p. 112.
(2) E. du Sommerard. *Les monuments historiques de France à l'exposition universelle de Vienne*. Paris. Imp. nat. 1876, in-4°, annexe 4, p. 395.
(3) *Rapport sur les monuments historiques*, 30 juin 1879
(4) *Dictionnaire d'architecture*, t. v, p. 163.
(5) Il est aujourd'hui reconnu que cet édifice ne date pas du XIe siècle, mais du second quart du XIIe. C'est ce qu'a bien démontré M. E. Lefèvre-Pontalis, dans une étude insérée dans la *Bibliothèque de l'École des chartes* en 1886 (t. XLVII).

dans l'église abbatiale de Morienval (Oise) qui date du commencement du xie siècle (1).

« Mais c'est au xiie siècle que dans l'Ile-de-France l'architecture religieuse prend un grand essor.... »

Il n'y a rien dans ces lignes qui ne s'applique parfaitement à la région picarde. Il en est de même des caractères attribués à l'école romane française par M. A. Saint-Paul (2), qui y voit une sorte de compromis entre les écoles de la Loire, du Rhin et de la Normandie, dont elle adopte les tribunes.

L'influence normande et les tribunes se trouvent de même dans l'église de Lillers.

La remarquable étude de M. Eug. Lefèvre-Pontalis sur les églises romanes du Soissonnais (3) fournit de très minutieux détails sur les variétés de plans et de dispositions architecturales et décoratives usitées dans cette région au xie et au xiie siècles. Toutes ces variétés n'existent pas ou plutôt n'existent plus dans les diocèses d'Amiens, Arras, Térouanne et Boulogne; mais tous les débris d'architecture romane qui s'y rencontrent sont assimilables à des exemples des environs de Senlis, Beauvais, Soissons ou Paris, ainsi qu'on va le voir dans la suite de ce chapitre.

Reste la remarque de Viollet-le-Duc au sujet de l'influence des monuments de la Syrie centrale sur ceux de la Picardie. Cette remarque, si nous nous en rapportons à la suite de son *Dictionnaire*, est fondée sur le rapprochement des églises syriennes et du portail latéral de celle de Namps-au-Val.

Ce portail, Viollet-le-Duc ne le connaissait, il le dit lui-même, que par un dessin; cela seul explique l'attribution qu'il a faite de l'église de Namps-au-Val au xie siècle. Quant à la similitude du portail avec les monuments de Syrie, elle est réelle : les moulures du linteau et de l'archivolte se terminent, en effet, par des enroulements très particuliers qui sont un motif fréquent dans ces églises, et dans les monuments gothiques de Sicile et de Palestine. Ce motif s'est perpétué jusqu'au xvie siècle dans le nord de la France (4) et dans bien d'autres régions (5). Vient-il de Syrie ou d'une commune tradition romaine ? il est délicat de trancher cette question, mais ce qui importe beaucoup plus ici, c'est qu'il ne constitue pas une différence entre le style roman de l'Ile-de-France et celui de la Picardie. Il existe en effet à Orrouy près Crépy-en-Valois, à l'entrée d'un souterrain assez singulier qui fait face à l'église, un portail contemporain de celui de Namps-au-Val, ayant le même tracé, les mêmes dimensions, proportions et profils, et couronné d'une archivolte qui se termine par des volutes identiques.

Si l'influence orientale est douteuse, l'influence normande ne l'est pas. L'église de Lillers, avec ses colonnes adossées qui s'élèvent jusqu'aux entraits de la charpente de la nef, son vaste triforium, sa façade percée de deux fenêtres, ses archivoltes à zigzags; les portails du Wast, d'Oisemont, de St-Aurin décorés de la même

(1) La nef de l'église de Morienval est bien de cette date, mais non le déambulatoire voûté d'ogives, qui n'y a été ajouté que vers 1100. (Voir A. Saint-Paul. *Lettre sur l'église de Morienval. Bulletin du Comité archéologique de Senlis*, décembre 1893, et ma réponse à cet article dans la *Bibliothèque de l'Ecole des Chartes*, 1894.

(2) Ouvr. cité, p. 111.

(3) *Positions des thèses de l'École des Chartes*, 1885, et ouvrage déjà cité actuellement en cours d'impression.

(4) Au XIVe siècle, dans un tombeau de Saint-Jean-au-Bois près Compiègne, et à Notre-Dame de Douai; au XVIe siècle, à Cavron-Saint-Martin, près Montreuil-sur-Mer, etc.

(5) Par exemple, au portail de l'église d'Azay-le-Rideau (xvie siècle) et dans quelques monuments de style perpendiculaire anglais.

débris des autres abbayes cet édifice démontre que les Prémontrés de France, comme les Franciscains et les Dominicains d'Italie, copiaient les formes bourguignonnes des églises cisterciennes. Le plan de Dommartin remarquablement semblable à celui de l'abbaye allemande et cistercienne de Heisterbach, est une modification du plan de Clairvaux. Les chapelles carrées du transept, qui sont un caractère de l'art bourguignon, avaient leurs analogues à Saint-Martin de Laon et même à Beaulieu près Marquise, église de Chanoines réguliers, et dans l'église Saint-Étienne construite à Corbie par les Bénédictins.

Les Chanoines réguliers de Saint-Wlmer de Boulogne, ont, de leur côté, construit à Saint-Étienne-au-Mont une église imitée du type cistercien de Fontenay près Montbard et que les disciples de saint Bernard se sont plu à reproduire un peu partout : en Suède à Alvastra, en Sicile à Girgenti, en Suisse à Bonmont et Wettingen, dans l'Ile-de-France à Saint-Pathus (1), etc.

A cette imitation des formes cisterciennes les Prémontrés seuls ont ajouté une ornementation d'un caractère particulier. La fréquence des supports en encorbellement leur vient encore des Cisterciens, mais le tracé octogone de leurs chapiteaux à la fin de l'époque romane offre un caractère personnel, et c'est avec une réelle originalité et un exceptionnel talent d'artistes qu'ils ont appliqué à ces chapiteaux les motifs usuels de la sculpture française des environs de 1160 : larges feuilles pleines à pointes enroulées, feuilles d'acanthe ou d'artichaut, rinceaux, galons perlés. Les chapiteaux qui subsistent à Dommartin, Saint-André et Selincourt ne diffèrent pas au point de vue du caractère archéologique de ceux du chœur de Saint-Remi de Reims (octogones également), de Notre-Dame de Senlis, de Nouvion-le-Vineux, de Presles et des parties les plus anciennes de Saint-Leu d'Esserent et de la cathédrale de Noyon, mais ils sont l'œuvre d'une école d'artistes qui leur a donné l'empreinte de son génie; tels les maîtres de la littérature ne cherchent pas de néologismes ou de mots empruntés aux langues étrangères mais savent se distinguer nettement du vulgaire par un emploi plus juste et un agencement plus original des termes courants.

L'école artistique dont l'existence à Dommartin et Saint-André vers 1160 reste attestée par des sculptures et par des peintures (2) de premier ordre s'étendait-elle aux autres abbayes des Prémontrés dans les diocèses d'Amiens et de Boulogne ? Il est permis d'en douter. Les mêmes formes se voient dans les rares débris de ces abbayes, mais le travail s'y montre incomparablement inférieur. La sculpture romane de Saint-Martin de Laon est sobre et médiocre ; ce n'est donc pas à la direction générale de l'ordre de Prémontré, mais à un très petit noyau d'artistes rassemblés à Dommartin que l'on doit les merveilles de sculpture que j'ai la bonne fortune d'étudier ici. La Picardie a le droit de se glorifier de ces artistes, et leur originalité est incontestable, mais ils forment une individualité plutôt qu'une école, et leurs œuvres n'ont pas un caractère que l'on puisse appeler

(1) Voir les positions de la thèse déjà citée de M. O Join-Lambert sur l'*Architecture romane dans le diocèse de Meaux*. Paris, Picard, 1894, in-8°. L'église de Saint-Pathus avait été donnée à Molesmes en 1102 par Eudes, seigneur du lieu ; en 1112, l'évêque de Meaux, Manassès, confirma cette donation.

(2) Dans une Bible du XIIe siècle conservée à la Bibliothèque de Boulogne-sur-Mer et provenant de Saint-André-au-Bois.

picard. Il en est de même des autres particularités signalées dans les constructions monastiques de la région, on a vu qu'aucune ne lui est propre.

En résumé, malgré des influences incontestables, l'art roman de la Picardie se distingue de celui de la Normandie, et plus encore de celui de la région germanique, mais il ne se distingue en rien de celui des anciens diocèses de Laon, Soissons, Meaux, Senlis, Beauvais et Paris ; il n'existe à proprement parler ni école parisienne, ni école picarde, mais une école franco-picarde dont le foyer et le centre approximatif peuvent se placer à Senlis. Cette école, comme beaucoup d'autres, ne conserve que très peu de débris antérieurs au xi^e siècle ou datant même du début de ce siècle ; elle renferme des édifices élevés de 1050 à 1120 et facilement reconnaissables, d'autres peu différents attribuables à la date de 1120 à 1150, enfin, des monuments bien distincts appartenant à la seconde moitié du xii^e siècle et dans lesquels on reconnaît les germes sans cesse croissants du style gothique.

PREMIÈRE PARTIE.

CARACTÈRES GÉNÉRAUX DE L'ARCHITECTURE ROMANE DANS LA RÉGION PICARDE.

I

Plan des Édifices.

1° *Plan cruciforme*. — Ce plan se remarque déjà dans la plus vieille église de la région du nord, celle de La Bourse près Béthune, petit monument originairement dépourvu de bas-côtés, et dont l'appareil grossier à insertions de briques peut être attribué au x^e siècle.

Dans les diocèses d'Amiens et Boulogne, le plan cruciforme appartient surtout aux églises d'une certaine importance (1) : Notre-Dame de Boulogne, Airaines, Berteaucourt, Waben, Groffliers, Dommartin, Beaufort-en-Santerre, Saint-Etienne de Corbie ; parfois aussi il se trouve de petites églises cruciformes comme celle d'Ellinghen. Le transept de Berteaucourt (commencement du xii^e siècle) avait une absidiole ; celui de Saint-Etienne de Corbie (vers 1160) avait deux chapelles à chaque bras. A Notre-Dame de Boulogne il semble que le transept ait eu des absidioles précédées d'une travée.

2° *Plan sans transept*. — Il est usité dans les petites églises : Maisnières, Blangy-sous-Poix, Namps-au-Val et probablement Saint-Taurin, Aix-en-Issart, Bazinghen, Enoc, Leulinghen.

3° *Variétés de plans du sanctuaire*. — Les chevets des églises secondaires sont rectangulaires : on en voit de ce type à Namps-au-Val, Blangy-sous-Poix, Maisnières, Bazinghen, Ellinghen. On en voit aussi dans les églises de moyenne dimension comme Beaufort-en-Santerre.

Des chevets à pans coupés se voient dès la fin du xi^e siècle à Saint-Wlmer de Boulogne, vers 1130 à Lucheux, vers 1160 à Corbie ; l'église de Berteaucourt, du début du xii^e siècle avait une abside. Ces sanctuaires, comme celui de Notre-Dame de Boulogne étaient précédés d'un chœur de deux travées.

Le seul exemple de chevet à déambulatoire du xii^e siècle qui subsiste est à

(1) Dans le diocèse de Térouanne, le transept de la collégiale de Lillers, élevé vers 1120 ou 1130, avait des collatéraux.

Dommartin ; il est demi-circulaire avec chapelles rayonnantes. Les particularités de plan de cette église donneront lieu à des observations spéciales.

Le tracé demi-circulaire était encore en usage au milieu du xiiie siècle dans ces diocèses comme en témoigne le chœur de Maintenay, les ruines du déambulatoire et des chapelles de Saint-Sauve de Montreuil.

II

Appareil.

Dans le diocèse d'Amiens l'appareil est presque partout moyen et régulier, à joints plutôt fins et d'une hauteur d'assises qui varie entre 20 et 30 centimètres C'est l'appareil qui convient à la craie, pierre du pays. Toutes les fois qu'on l'a pu, on a cependant utilisé les rares pierres résistantes du pays et l'on en a même transporté par terre ou par eau de régions avoisinantes.

L'église du Tronquoy près Montdidier, édifice du xie siècle, est entièrement bâtie en calcaire dur de la région de l'Oise. L'appareil y est d'un plus petit échantillon, sauf certaines pierres d'angle qui au contraire sont plus grosses. La même pierre est employée au xiie siècle à Maisnières et à Buleux concurremment avec le silex.

Le silex plus ou moins mêlé à la craie forme les pleins des parements dans les remparts romans de Montreuil-sur-Mer, dans l'église d'Enoc, située près de cette ville dans le diocèse de Térouanne, et dans les églises de Waben, Maisnières et Buleux, constructions peu luxueuses des environs de l'an 1100.

A Maisnières et à Buleux le silex est appareillé en épi. Ce procédé, qui se retrouve près de Boulogne dans l'église de Bazinghem, ne paraît pas avoir été appliqué dans la région à des appareils taillés.

Durant la seconde moitié du xiie siècle les matériaux résistants n'ont pas été moins recherchés, et l'on a fait venir la pierre dure par terre, et surtout par eau, de distances parfois assez grandes : la pierre de Caen a été employée à Saint-Aurin, à Namps-au-Val, à Becquigny et au Mesge. Le calcaire oolithique des environs de Boulogne a été amené à Waben, à Valloires, à Saint-Josse-sur-Mer, etc. Cette dernière abbaye avait un cloître de la fin du xiie siècle dont les colonnettes étaient du même porphyre que les anciennes colonnettes du cloître du Mont-Saint-Michel.

La craie dure des carrières de Croissy et de Bonneleau d'où devait sortir la cathédrale d'Amiens a été mêlée à la craie du pays dans la construction de l'abbatiale de Dommartin. La craie offrant peu de résistance et n'ayant pas de lit ne donne pas lieu à des combinaisons d'appareil bien savantes. Des pièces de craie dure ou d'une autre pierre résistante ont été employées à partir de 1150 environ à faire des fûts monolithes de colonnettes indépendantes adossées à des appareils compressibles. Ce procédé est surtout employé dans l'église de Namps-au-Val.

Dans le diocèse de Boulogne on employait généralement des éclats de pierre dure ramassées sur le sol, et pour les angles, encadrements, sculptures et constructions de luxe, le calcaire oolithique de Marquise, taillé en assises assez régulières de 30 centimètres environ.

La brique, que les Romains savaient admirablement fabriquer et employer, a cessé complètement d'être en usage dans le nord de la France entre le x^e et le xv^e siècle. Au x^e siècle elle est déjà employée avec une certaine parcimonie dans la Basse-Œuvre de Beauvais et plus encore dans l'église de La Bourse près Béthune. Au début du xii^e siècle, dans la région qui avoisine Dunkerque et Hazebrouck, pays riche en excellente terre argileuse, totalement dépourvu de pierre, et qui depuis trois ou quatre siècles ne bâtit plus qu'en brique, on faisait venir de la craie des environs de Saint-Omer, et l'on récoltait à grand peine des rognons de grès ferrugineux pour élever avec ces matériaux aussi médiocres que difficiles à réunir des églises telles que celle de Quaëdypre, Borre, Cappelle-Brouck. A plus forte raison en était-il de même en Picardie où la pierre se trouvait sur place. Quand on la trouvait trop peu résistante, on employait, comme on vient de le dire, le caillou de silex, le grès, et des pierres apportées de loin. Il faut attendre le xv^e siècle pour voir s'élever des châteaux en brique : Le Loire près Valenciennes (1402), Rambures-en-Ponthieu. Les églises de brique se montrèrent plus tard encore peut-être. Pourquoi cela ? Je ne me charge pas de l'expliquer, mais il est aisé et assurément curieux de constater ce fait d'autant plus singulier que la poterie du moyen-âge abonde dans la région.

La pierre se taillait entièrement au ciseau. Le mortier est bon dans les édifices qui se sont conservés. Celui de Berteaucourt est toutefois pauvre en chaux et de mauvaise qualité. Les mortiers à l'argile fréquents en Artois, et les mortiers mêlés de coquilles et de cendres, très usités dans le Boulonnais, ne se rencontrent guère en Picardie.

Dans les constructions de craie les blocages sont faits d'éclats de craie et surtout de silex ; le tuf qui se trouve dans les collines de la forêt de Crécy y a été également employé.

III

Voutes.

Les voûtes ont toujours été relativement très rares dans la région. Quatre églises monastiques du diocèse d'Amiens, celles d'Airaines, Saint-Taurin, Dommartin et Saint-Etienne de Corbie ont cependant des nefs voûtées.

Au $xiii^e$ siècle encore celles de Beauval, Guerbigny, Ailly-sur-Noye, Picquigny, Cerisy-Gailly, etc., sont dépourvues de voûte centrale ; au xiv^e siècle il paraît par les églises de Verton et de Grofiliers qu'il en était de même ; aux xv^e et xvi^e siècles les nefs voûtées sont encore très rares.

Le chœur des églises semble avoir toujours reçu des voûtes dès le xi^e siècle ; celui du Tronquoy a deux travées couvertes de grossières voûtes d'arêtes ; il semble que celui de Mareuil, dont il reste peu de débris, ait offert la même disposition ; de même à Boulogne l'abside de Saint-Wlmer était voûtée. Les absidioles du transept de Berteaucourt avaient une voûte en cul de four.

Dans les diocèses de Boulogne, Arras et Térouanne, le bas des clochers, qui souvent servaient de forteresse, était après le chœur la partie de l'église que l'on

voûtait le plus volontiers; des voûtes en berceau plein cintre existent vers 1100 dans ceux de Leulinghen, Saint-Léonard, Bazinghen, Aix-en-Issart. Cependant les rares clochers romans du diocèse d'Amiens, à Saint-Sauve de Montreuil, Blangy-sous-Poix et Hangest-sur-Somme, semblent n'avoir pas eu primitivement de voûtes. Il semble qu'il en ait été de même à Marquise près Boulogne.

Les collatéraux étaient de même assez souvent voûtés dans les diocèses de Boulogne et de Térouanne, à Notre-Dame de Boulogne, Saint-Omer de Lillers, Ham près Lillers, tandis qu'à Mareuil, à Berteaucourt, à Buleux, à Waben, à Lucheux (diocèse d'Amiens) ils sont dépourvus de voûtes comme la nef.

Les architectes picards et boulonnais de l'époque romane, ont employé également la voûte en *cul de four* et la voûte *en berceau*, la voûte *d'arêtes* et la voûte *d'ogives*. La première a pu être assez usitée, mais les exemples en ont disparu; on en voyait encore une il y a peu d'années dans une absidiole du transept de l'église de Berteaucourt fondée en 1095. Nul doute que d'autres absides du diocèse aient été voûtées de même aux xi^e et xii^e siècles.

La voûte *en berceau*, tracée en plein cintre, se rencontre au bas des clochers du xii^e siècle dans le Boulonnais, à Ferques, Leulinghen, Audinghen, Réty, Saint-Léonard. Il est probable que des exemples semblables aujourd'hui disparus ont existé dans le diocèse d'Amiens. Le seul exemple de berceau que le xii^e siècle nous ait laissé dans ce diocèse est de tracé brisé et semble exceptionnel. Il couvre le petit réduit qui termine à l'ouest le collatéral existant de Notre-Dame d'Airaines. C'est une construction de 1125 environ, composée de moellons noyés dans le mortier. Cette forme de voûte a été adoptée parce que la travée était trop courte pour recevoir comme les autres une voûte d'arêtes.

L'église de Saint-Etienne-au-Mont près Boulogne a dû à une influence étrangère un système de voûtes inconnu dans le reste de la région: elle était couverte d'un berceau brisé épaulé par des berceaux transversaux. Des berceaux rampants, construits de même en moellon à bain de mortier sur couchis de planches, soutiennent les marches des escaliers en colimaçon de Saint-Sauve de Montreuil, semblables à ceux de Lillers et d'Ecques près Saint-Omer, qui datent aussi de la première moitié du xii^e siècle.

La voûte *d'arêtes* avait été employée à la fin du xi^e siècle dans le chœur de l'église du Tronquoy où elle forme deux travées barlongues d'un tracé très défectueux. C'est une voûte en berceau, maladroite, pénétrée de deux berceaux plus petits qui n'en atteignent pas la clef.

Dans les diocèses de Boulogne et de Térouanne on construisit durant les premières années du xii^e siècle des voûtes d'arêtes sur les bas-côtés des églises de Ham-les-Lillers et du Wast près Boulogne; dans le diocèse d'Arras il en subsiste une de 1150 environ au bas du clocher de Vimy. Elle est formée de la pénétration de deux berceaux suraigus à peine cintrés (1); en Flandre, les tours de Sercus et de Wolckerinckhove un peu plus récentes étaient voûtées de même.

Le diocèse d'Amiens n'a conservé qu'un seul exemple de voûtes d'arêtes du xii^e siècle, mais elles sont particulièrement remarquables. Ce sont celles du colla-

(1) Ce tracé se retrouve dans les sous-sols de l'ancienne abbaye de Saint-Martin de Tournai. Ces exemples sont un compromis entre la voûte et l'encorbellement.

téral nord de Notre-Dame d'Airaines. Ces voûtes, très légères, sont construites sur plan barlong en moëllons allongés et peu dégrossis, et à bain de mortier. Elles sont formées de la pénétration de deux berceaux brisés inégaux et se distinguent par un détail peu commun : leurs clefs, formées d'une pierre rectangulaire allongée, sont ornées d'un motif de sculpture en méplat, figurant une étoile encadrée d'un cercle. Les voûtes sont bombées, afin de rapprocher la poussée de la verticale, et les arêtes sont tracées avec peu de sûreté.

La voûte *d'ogives* apparaît dès le premier quart du XIIe siècle, dans la même église Notre-Dame d'Airaines (1120 à 1140 environ), et dans l'église de Lucheux qui semble contemporaine de celle-ci.

A Airaines elle est réservée au vaisseau central tandis que les collatéraux sont voûtés d'arêtes ; c'est ainsi que l'on a généralement compris la voûte d'ogives lorsqu'elle a commencé d'être en usage. L'ogive, comme son nom l'indique, était un membre de renfort que l'on ajoutait sous les voûtes d'arêtes auxquelles on voulait donner plus de solidité ; elle fut donc, dès l'abord, réservée aux travées les plus larges dans nombre de monuments où les voûtes d'une moindre portée conservaient l'ancien système (1). La première travée de la nef de Notre-Dame d'Airaines qui est plus grande que les suivantes a sa voûte d'ogives renforcée de liernes. Il en est de même dans les voûtes d'ogives de Lucheux.

Toutes ces voûtes sont bombées pour rendre la poussée plus verticale. Un autre effet de ce tracé est de rendre la poussée continue et de nécessiter des murs uniformément épais. De même la voûte pèse sur les doubleaux, ils ont donc besoin de présenter une grande résistance. Ceux d'Airaines sont massifs et tracés en tiers-point ; à Saint-Taurin ils sont encore très larges ; à Lucheux l'un des doubleaux est plus aigu pour se rapprocher de la hauteur des ogives ; il est aussi plus mince et profilé en tore. En 1163, à Dommartin, les ogives et doubleaux de la nef paraissent avoir eu la même section et peut-être le même profil ; la voûte était à coup sûr moins bombée, et, la courbe de pression s'écartant de la verticale, il avait fallu opposer des arcs-boutants à ces voûtes. Quelques années plus tôt, à Namps-au-Val, les ogives et les doubleaux sont déjà de même calibre. Les ogives d'Airaines, analogues à celles des bas-côtés de Béthisy-Saint-Pierre, Saint-Etienne de Beauvais et du déambulatoire de Saint-Germer, doivent être un peu plus anciennes que les premières et un peu postérieures aux secondes ; elles ont 40 cent. de section et sont tracées en plein cintre surhaussé, et leur profil est un simple boudin. Celles de Lucheux appartiennent au même type. Les voûtes de cette église ont aussi des liernes et des formerets, et les ogives du sanctuaire y sont couvertes de sculpture comme à Saint-Germer et dans l'ancienne église romane de Saint-Bertin à Saint-Omer ; de plus, des motifs en haut relief décorent leurs sommiers comme à Cambronne ; à Beaufort-en-Santerre, à Saint-Taurin, monument de 1150 ou 1160 environ, les ogives sont de profils plus compliqués mais très épaisses encore. Elles rappellent celles de Rhuis (plus anciennes), de Saintines, et surtout du chœur de Chivy près Laon. A Namps-au-Val, l'un des arcs ogives du chœur est décoré de zigzags appliqués sur les côtés de son tore aminci. Une décoration identique s'observe dans la tribune qui surmonte

(1) C'est là une méthode constante aux XIIe et XIIIe siècles en Bourgogne, en Italie et en Allemagne.

le porche de Saint-Leu-d'Esserent. Les ogives du chœur de Bazinghen ont pour profil deux tores séparés par une arête. Ce tracé est très commun dans l'Ile-de-France de 1150 à 1180.

Les quartiers de voûte d'Airaines et de Lucheux sont appareillés avec beaucoup de mortier et témoignent d'une certaine hésitation. A Lucheux, une partie des quartiers des voûtes originairement trop bombées s'effondrèrent, mais les tas de charge et probablement les ogives restèrent en place. On reconstruisit ces quartiers de voûtes suivant un tracé beaucoup plus aigu, de sorte que les lunettes décrivent un tracé d'arc trilobé suraigu dont la pointe atteint presque la hauteur de la clef des voûtes (1).

Dans la seconde moitié du XIIe siècle, la clef des formerets, ogives et doubleaux est à peu près à la même hauteur, comme à Namps-au-Val. Les quartiers des voûtes de cette église sont en pierre de taille bien appareillée et disposée en épi suivant l'usage normand, particularité unique dans la région, au moins actuellement.

Les liernes semblent avoir disparu aussi vers le milieu du XIIe siècle. Vers 1180, à Saint-Etienne de Corbie, des croisées d'ogives de plan carré étaient traversées par un doubleau. Pareille disposition se voit dans le diocèse d'Arras, à la même époque, dans le chœur de l'église d'Houdain.

IV

Tracé des arcs. — Grandes arcades.

L'arc en plein-cintre, employé à toutes les époques, a dû être le seul usité jusqu'à la fin du XIe siècle.

Des arcades de ce tracé ayant leur centre presque au niveau du sol de l'église portaient les murs des nefs de Belle et de Questrecques près Boulogne.

L'arc en plein cintre outrepassé, fréquent dans la région flamande (Pitgam, Borre, Quaëdypre, etc.), n'apparaît pas dans le diocèse d'Amiens.

L'arc en tiers-point, qui, plus encore que le précédent, diminue les effets de la poussée, était déjà très répandu en Artois et en Picardie dans les premières années du XIIe siècle. Il semble qu'il ait d'abord apparu dans les doubleaux des bas-côtés et dans les grandes arcades, amené par le tracé des voûtes d'arêtes des bas-côtés, dont le plan barlong nécessitait la brisure d'un des berceaux qui les composent. Pour suivre le tracé de ce berceau brisé, les arcs doubleaux des bas-côtés de Ham près Lillers, ont reçu vers 1100 la forme en tiers point ; les grandes arcades de cette église sont encore en plein-cintre. Quelques années plus tard, à Lillers, elles reçurent elles-mêmes la forme aiguë ; les voûtes, aujourd'hui disparues, devaient y être composées de la pénétration de deux berceaux brisés.

Les églises du prieuré du Wast près Boulogne et de Berteaucourt-les-Dames

(1) Une reprise toute semblable a eu lieu [à la suite d'un incendie dans le chœur de la cathédrale de Sens. C'est probablement pour une raison analogue que les lunettes des voûtes du chœur de la cathédrale de Lincoln affectent le même tracé trilobé.

ont été fondées dans les dernières années du xɪᵉ siècle. Dans la première, les grandes arcades ont reçu un tracé légèrement brisé, toujours pour suivre celui des voûtes latérales. Dans la nef de Berteaucourt qui semble un peu plus récente, de 1125 environ, l'arc en tiers-point est franchement adopté par pure raison de solidité sans doute, car les collatéraux ne sont pas voûtés. Les arcades aigües ont aussi apparu de bonne heure sous les tours centrales : au Wast, à Lillers, à Waben, à Cappelle-Brouck près Dunkerque, les grandes arcades qui portent la tour centrale ont reçu ce tracé pour plus de solidité, tandis que celles de la nef, sauf à Lillers, sont encore en plein cintre.

Quelques portails en arc aigu ont apparu vers le milieu du xɪɪᵉ siècle : celui de Roye de 1150 environ, celui de Saint-Taurin de quelques années plus récent affectent cette forme. Un peu plus tard, à Fieffes (1) et à Namps-au-Val, une grande fenêtre ouverte dans la façade a été tracée en tiers point, au-dessus de portails en plein-cintre.

Les portes en plein cintre sont encore d'un usage général durant la seconde moitié du xɪɪᵉ siècle ; on en voit des exemples au Mesge, à Oisemont, à Hangest-en-Santerre, à Beaufort-en-Santerre, à Saint-Vaast près Hesdin, à Chocques près Saint-Omer, à Bourbourg près Dunkerque, etc.

Quant aux fenêtres, elles sont souvent encore en plein cintre au début de la période gothique, dans l'église de Ham comme dans les cathédrales de Laon et de Noyon, et jusqu'en plein xɪɪɪᵉ siècle, dans la petite église d'Incheville près d'Eu. Les fenêtres du clocher de Bouvaincourt près d'Eu, qui ne peut être antérieur au xɪɪɪᵉ siècle (2) puisqu'il est appliqué après coup sur une façade de cette date, sont en plein cintre. Celles du clocher de Hangest-sur-Somme, en partie de la fin du xɪɪᵉ siècle, ont le même tracé. Dans deux clochers du diocèse d'Arras qui datent de 1160 ou 1170 environ, à Guarbecques et à La Beuvrière, des baies intérieurement en plein cintre, ont des arcs aigus dans leur encadrement extérieur buté par une moindre épaisseur de maçonnerie ; une différence de forme analogue s'observe entre l'intérieur et l'extérieur des baies de la tour de Wierre-Effroy près Boulogne.

Les triforiums de Lillers et de Saint-Etienne de Beauvais sont en plein cintre. Cette forme devait être adoptée de même dans le diocèse d'Amiens, où elle a persisté jusqu'au xɪɪɪᵉ siècle, à Gamaches.

Il en est de même des arcatures, encore en plein cintre pour la plupart, à Gamaches comme à Namps-au-Val. Il se peut cependant que dès 1160 environ il y ait eu dans le diocèse d'Amiens comme dans celui d'Arras (à l'église d'Ames) des arcatures en tiers-point. L'arc surbaissé est employé sous les tympans de certains portails de la fin du xɪɪᵉ siècle : à Fieffes, de même qu'à Chocques et à Saint-Vaast dans le diocèse de Térouanne. Il a pu être employé plus tôt et ailleurs, comme dans le triforium de Saint-Etienne de Beauvais et dans les arcs intérieurs de quelques baies de clochers du diocèse d'Arras.

La plate-bande appareillée est rare, on en voit une appareillée à crossettes

(1) A Fieffes, cette fenêtre a été restaurée et pourvue de meneaux vers 1300, mais l'archivolte est bien de la fin du xɪɪᵉ siècle.

(2) Les meneaux de ses fenêtres semblent indiquer le xɪvᵉ siècle.

dans le linteau du portail latéral de Berteaucourt. Le portail d'Oisemont a pour tympan une plate-bande appareillée d'énormes claveaux.

Dans les voûtes d'ogives du xiie siècle qui subsistent en Picardie, les arcs doubleaux sont toujours aigus, tandis que les ogives sont toujours en plein cintre ; ce plein cintre est surhaussé des impostes à Airaines où les voûtes sont très bombées. Les arcs formerets apparaissent à Lucheux de 1130 à 1150 environ, seulement dans la partie la plus bombée des voûtes. Ils y sont d'une acuité extrême. L'abbatiale de Dommartin n'en avait pas encore en 1163, mais vers la même époque on en avait construit à Namps-au-Val : ces derniers sont de forme légèrement brisée.

Les liernes d'Airaines et de Lucheux sont de section plus faible que les ogives. Des arcs de décharge très intéressants tracés en plein cintre et profilés en quart de rond, sont bandés extérieurement entre les contreforts du chœur de l'église de Lucheux(1), comme autour du déambulatoire de Morienval. Ces arcs ont pour avantage de soulager les cintres des fenêtres en reportant le poids des toitures sur les contreforts qui ont besoin d'être chargés pour mieux résister à la poussée des voûtes. En même temps, ils permettent de donner moins d'épaisseur aux murs intermédiaires des contreforts. C'est déjà le système gothique.

Les arcs boutants ont dû commencer d'être en usage vers 1160, lorsque le tracé des voûtes est devenu moins bombé. L'église de Dommartin a dû en avoir dès l'origine, comme le chœur de Saint-Germain-des-Prés consacré en la même année 1163. L'église de Cappelle-Brouck près Dunkerque avait des arcs-boutants intérieurs entre les bas-côtés et le transept. Il ne reste pas d'autres arcs-boutants anciens dans la région du nord de la France.

On voit par ce qui précède qu'en Picardie comme ailleurs, excepté peut-être en Normandie, le tracé des arcs n'offre guère de criterium pour juger de la date des édifices.

V.

Ordonnance intérieure des Églises.

La nef dans les églises romanes picardes peut avoir un nombre de travées assez variable : on en compte deux à Ellinghen, à Saint-Taurin et à Namps-au-Val, trois à Enoc, quatre à Saint-Wlmer de Boulogne, Notre-Dame d'Airaines, Maisnières, Beaufort-en-Santerre et Fieffes ; cinq à Lucheux ; trois avec six travées de bas-côtés à Saint-Etienne de Corbie ; cinq dans la nef inachevée de Dommartin ; sept à Notre-Dame de Boulogne et à Berteaucourt ; huit à Waben et Groffliers.

Les travées extrêmes diffèrent parfois des autres : la première travée occidentale de Notre-Dame d'Airaines est plus longue que les autres, afin de faire place au perron intérieur et aux petits réduits qui terminent les bas-côtés. La première travée de Berteaucourt est également plus grande que les suivantes, mais la raison de cette disposition n'apparaît pas.

(1) On remarque dans la même église deux chapiteaux figurant l'un un aigle, l'autre des godrons ornés, qui ressemblent absolument aussi à deux des chapiteaux du déambulatoire de Morienval.

A Mareuil, une première travée sans bas-côtés a été ajoutée au xii⁰ siècle à l'église qui date du xi⁰ ; elle forme comme un porche.

La première travée de Saint-Etienne de Corbie, édifice de la fin du xii⁰ siècle, forme un narthex surmonté d'une tribune.

La dernière travée orientale de certaines églises offre plus souvent encore des dispositions spéciales. J. Quicherat, qui a remarqué cette particularité, n'en a pas donné la raison. Il semble cependant que l'ordonnance spéciale de cette travée consiste toujours en combinaisons faites pour mieux épauler les grandes arcades de la croisée.

C'est ainsi que les arcades de cette travée peuvent être tout à fait supprimées comme au Wast, ou obstruées par un remplage comme à Airaines ou à Lobbes en Belgique, ou bien seulement plus étroites que les autres comme à la cathédrale de Bayeux, à Nesle dans le diocèse de Noyon, à Cappelle-Brouck dans celui de Térouanne, et dans de très nombreux exemples de toutes les régions.

Souvent aussi pour la même cause, le passage des collatéraux au transept est étranglé, comme à Dommartin, et plus encore dans l'abbatiale ruinée de Bergues (diocèse de Térouanne).

A Saint-Etienne de Corbie, des pilastres portant des doubleaux existaient dans les bas-côtés en regard de chaque retombée de la voûte centrale.

Il ne subsiste plus d'exemple de triforium roman dans la région picarde. Il semble presque certain qu'il en existait à Notre-Dame de Boulogne et à Dommartin, et très probablement ils ressemblaient à ceux de Lillers et de Saint-Etienne de Beauvais, ainsi qu'à celui de Gamaches qui date du début de xiii⁰ siècle. Tous ont par chaque travée une baie en plein cintre divisée par deux arcs de même tracé portés sur colonnettes.

On a étudié précédemment les dispositions des voûtes et des arcades.

Les églises voûtées étaient rares. Celles qui subsistent sont couvertes de voûtes d'ogives : Airaines, vers 1125 ? Saint-Taurin, vers 1160 ; Saint-Etienne de Corbie, vers 1180. Avant l'introduction de ce système, on ne dut même pas essayer de voûter des espaces aussi larges. Il ne reste pas d'exemple certain de doubleaux traversant la nef et portant la toiture.

Les nefs de Saint-Sauve de Montreuil, Saint-Pierre de Roye, Fieffes et Namps-au-Val, comme celle de Lillers, portaient un plafond et non une charpente apparente, comme le prouvent des escaliers et des ouvertures sans vitrages, ménagés pour desservir, pour éclairer et aérer les combles. A Berteaucourt, au contraire, la disposition du pignon occidental prouve qu'il n'existait pas de plancher sous la charpente.

Les grandes arcades sont assez indifféremment en plein cintre ou en arc aigu ; cette dernière forme, introduite vers 1100, est la plus commode et la plus fréquente. Les arcades ne sont jamais ornées de moulures dans les édifices qui subsistent.

Parfois les deux côtés d'une même nef présentent des ordonnances très différentes, comme à Saint-Taurin, et aussi dans les diocèses d'Arras et de Térouanne, à Lillers, Cappelle-Brouck et Violaines. Cette habitude ne se perd pas après l'époque romane : témoins les piliers du xiv⁰ siècle de l'église de Groffliers, et Saint-Sauve de Montreuil au xv⁰ siècle.

Dans les églises dépourvues de voûtes, rien n'obligeait à percer les fenêtres dans

l'axe des travées ; aussi, à Berteaucourt leur place est-elle arbitraire, tandis qu'à Lucheux et dans l'église déjà gothique de Beauval, elles s'ouvrent au-dessus des piliers, pour permettre de donner moins de hauteur à l'édifice. C'est là un système fréquemment adopté dans le nord de la France : à Orrouy, Béthisy-Saint-Pierre et Pontpoint près Senlis, comme aussi en Belgique, à Saint-Denis-Westrem (Flandre orientale) (1).

Des bas-côtés accompagnent la nef des grandes et des moyennes églises. Ils sont dépourvus de voûtes et même de doubleaux à Mareuil, Waben, Groffliers, Berteaucourt, Beaufort-en-Santerre, Fransart, etc.

Les murs des collatéraux, plus bas que les grandes arcades, prouvent qu'un simple appentis sans plancher horizontal couvrait les bas-côtés à Mareuil et à Berteaucourt, de même que dans le diocèse de Térouanne à Heuchin et à Cappelle-Brouck.

Vers 1100 au Wast, vers 1125 à Airaines, les bas-côtés ont des voûtes d'arêtes ; plus tard, à Dommartin (1163) et à Saint-Etienne de Corbie ils reçoivent des voûtes d'ogives. Dans cette dernière église seulement, deux travées de collatéraux répondent à chaque travée de nef.

Dans la seconde moitié du XIIe siècle, le carré du transept était parfois voûté sur croisée d'ogives, comme à Beaufort-en-Santerre, à Lillers et à Guarbecques (diocèse de Térouane), etc.

Deux fenêtres s'ouvrent dans le pignon du transept qui subsiste seul de l'église de Pont-Remi. Deux fenêtres semblables surmontées d'un oculus éclairaient l'extrémité du transept de Saint-Etienne de Corbie. La disposition du transept de Dommartin décrite dans la monographie de cette église, est une exception.

VI

Supports.

Les supports sont le plus souvent des piliers carrés plus ou moins barlongs, lorsque les arcades sont simples et le monument dépourvu de voûtes. On en voit à Waben, Beaufort-en-Santerre, Fransart, Fieffes, Villers-lès-Roye, Saint-Etienne de Corbie. Il en était de même à l'abbaye de Beaulieu. Ces piliers sont couronnés d'un simple tailloir (1) qui dans les exemples les plus anciens ne fait pas retour sur les faces latérales ; cette disposition paraît avoir été adoptée à Waben.

Parfois, à la fin du XIIe siècle, les angles de ces piliers sont garnis de petites colonnettes à chapiteaux sculptés. Cette disposition se voit au premier pilier nord de la nef de Waben qui est dans la partie la plus récente de cette nef, et dans l'ancienne église de Beauval, monument déjà gothique ; ce type existe aussi au carré du transept de Lucheux. Quand les arcades sont doublées, des colonnes engagées dans les piliers portent les retombées de la voussure intérieure. Ce plan de pilier se voit dans la nef de Houdain près Béthune et dans celles de Villers-Saint-Paul près Creil et de Berneuil-sur-Aisne. D'autres colonnes sont généralement

(1) Eglise démolie en 1845. Voir Schayes. *L'architecture en Belgique*, t. II, p. 65.

engagées sur les autres faces du pilier comme à Mareuil (xie siècle), au Wast, à Notre-Dame de Boulogne, de même dans les diocèses voisins à Saint-Etienne de Beauvais, Lillers, Ham, etc. La colonne qui regarde les bas-côtés portait soit un doubleau avec ou sans voûte comme à Ham, Lillers, Le Wast, Boulogne, Beauvais, soit la lambourde servant de faîtière à la charpente des bas-côtés comme à Cappelle-Brouck. La colonne qui regarde la nef s'élève jusqu'à la charpente dont elle porte les entraits à Lillers. Il devait en être de même au Wast et à Notre-Dame de Boulogne. Au contraire elle s'arrête au niveau des impostes des arcades à Mareuil et à Cappelle-Brouck ; elle n'est plus alors qu'un contrefort décoratif, surmonté d'une statue dans le second exemple, et sans doute autrefois aussi dans le premier.

Des piliers cantonnés de quatre colonnes engagées et ornés de quatre colonnettes sur les angles, se voient au carré du transept de Notre-Dame d'Airaines et de Lucheux, de même qu'à l'église de Chocques (diocèse de Térouanne), édifice de la première moitié du xiie siècle. Dans la seconde moitié du xiie siècle on en trouve dans le narthex de Saint-Etienne de Corbie et au revers de la façade de l'église de Hangest-en-Santerre. Des demi-piliers cruciformes et des piliers cruciformes avec adjonction de faisceaux de colonnettes existent à Notre-Dame d'Airaines et à Saint-Etienne de Corbie. Les voûtes de la nef de ces églises et de celle de Dommartin retombent sur des faisceaux de trois colonnes adossées semblables à celle de Saint-Etienne de Beauvais. Celles des chœurs de Berteaucourt (détruit), de Pihen et de Lucheux retombent sur des colonnes uniques ; celles de Saint-Taurin sur des consoles ou sur des faisceaux formés d'un pilastre qui répond aux doubleaux et de deux colonnettes qui reçoivent les ogives. Dans les chapelles de Dommartin et de Beaulieu et dans le chœur de Bazinghen, à la fin du xiie siècle, les retombées sont reçues par des colonnettes en encorbellement.

Les piliers sans angle droit sont relativement assez nombreux. Ceux des nefs de Lucheux et de Buleux sont en forme de grosses colonnes courtes à chapiteaux bas et carrés ; une disposition analogue existait peut-être à l'église de Groffliers avant les restaurations qu'elle subit au xive siècle. Des colonnes trapues portent aussi les arcades de la nef de Tournehem, de la fin du xiie siècle. Au xiiie siècle cette disposition s'observe encore à Cerisy-Gailly. Il en est de même à Pontpoint près Verberie ; de grosses colonnes analogues à celles du chœur de Saint-Germain-des-Prés portaient à Dommartin les arcades de l'abside, leurs chapiteaux étaient octogones. A Berteaucourt des piliers cylindriques, surmontés de chapiteaux ronds, alternent avec des faisceaux de colonnes tangentes les unes aux autres et dont la masse s'inscrit dans un cylindre. Pareille disposition existe à Saint-Aubin-de-Guérande et les piliers en faisceaux de colonnettes sont très analogues à ceux de la nef de Saint-Remi de Reims.

Les piliers de la nef et du carré du transept de Dommartin étaient composés d'un faisceau de deux grosses colonnes portant les grandes arcades, et de deux groupes de trois colonnettes répondant aux ogives et doubleaux des voûtes de la nef et des collatéraux. Des piliers de ce genre existent dans une église de la même date à Heuchin, dans le diocèse d'Arras.

Le fût des colonnettes des piliers de Dommartin et d'Airaines et de celles du transept de Lucheux n'est pas cylindrique, mais tracé avec deux centres et présentant un angle. Pareille disposition se voit au xiie siècle à Saint-Etienne

de Beauvais, à Saint-Maclou de Pontoise, à Chelles et à Catenoy dans la même région, et plus tard dans quelques monuments scandinaves. (1)

Des colonnettes cannelées ornent les angles de la cuve baptismale de Selincourt (Musée d'Amiens); elles ressemblent à celles du portail de Saint-Pierre de Soissons. Un gros chapiteau de colonne du début du xii^e siècle qui gît dans le cimetière de la Neuville-sous-Corbie, et une colonne de grès monolithe à chapiteau cubique qui se voit dans celui de Picquigny, peuvent provenir de cryptes analogues à celle de Nesle où les piliers alternent avec des colonnes, ou de Boulogne-sur-Mer où des colonnes seules soutenaient les voûtes.

VII

Ordonnance extérieure.

La façade occidentale des églises suit toujours exactement le tracé de leur coupe transversale. Un portail existe toujours au centre et les demi-pignons qui répondent aux bas-côtés sont percés d'une fenêtre (Berteaucourt) ou d'un petit oculus (Airaines). Le portail est généralement surmonté d'une grande fenêtre (Airaines, Saint-Pierre-de-Roye, Saint-Taurin, Oisemont, Becquigny, Namps-au Val, Fieffes, Beaufort-en-Santerre, Saint-Etienne de Corbie); à Berteaucourt cette fenêtre est accostée de deux œils de bœuf.

La façade occidentale de Mareuil, qui date de la première moitié du xii^e siècle, a deux fenêtres, comme celles de Lillers et de Notre-Dame de Boulogne. Le portail s'ouvre parfois au milieu d'un massif saillant qui, en épaississant le mur, permet de donner plus de profondeur et plus d'effet aux voussures. A Notre-Dame d'Airaines comme à Autheuil-en-Valois (2), et autrefois à Saint-Pierre-de-Roye, la fenêtre qui surmonte le portail s'ouvre dans un second étage du même massif. Cette saillie se termine en ligne horizontale, sauf au portail latéral de Berteaucourt, où elle se termine en gâble. Un gâble surmonte de même le portail du Wast, mais il est moderne.

Le pignon a, comme les combles, un angle d'environ 45 degrés. A Houllefort les angles intérieurs du pignon sont ornés de lions. Un retour de la corniche de la nef passe sous la base de ce pignon à Mareuil, Airaines et Berteaucourt. Pareille disposition se voyait au transept de Saint-Etienne de Corbie, et, dans le diocèse de Térouane, à Notre-Dame de Boulogne, Lillers, Guarbecques et Heuchin. D'autres fois, un cordon passe sous l'appui de la fenêtre centrale de la façade et se relie aux solins qui protègent les toits des bas-côtés; cette disposition s'observe à Berteaucourt, Mareuil, Airaines, etc.

Une petite rose à arcatures rayonnantes, analogue à la *roue de fortune* de Saint-Etienne de Beauvais, décore le pignon de Saint-Pierre de Roye; cette rose a peut-être toujours été aveugle sauf le quatrefeuilles central. A Berteaucourt un grand cercle sculpté de feuilles d'acanthe décore le pignon et encadre un Christ

(1) Cathédrales de Ribe (Jutland) et de Throndjem (Norwège), église de Barlingbo (île de Gotland), monuments du xiii^e siècle.

(2) A Autheuil-en-Valois cette saillie répond à une tribune intérieure.

en croix accosté de la Vierge et de saint Jean. C'est là une disposition imitée d'églises plus anciennes de l'Ile-de-France (La Basse-Œuvre de Beauvais, Montmille, etc.) (1).

La division des travées de la nef et des bas-côtés est parfois indiquée par des contreforts d'une faible saillie. Plus fréquemment des contreforts consolident les angles. A Berteaucourt ils sont ornés d'une moulure de soubassement et de colonnettes profilées dans les angles.

Au Tronquoy comme à Berteaucourt, Airaines, Lucheux, Saint-Taurin, églises où les voûtes bombées exercent une courbe de pression rapprochée de la verticale, les contreforts ont peu de saillie et peu ou point de ressauts. Dans les édifices de date postérieure la poussée des voûtes plus plates tend vers un point extérieur plus éloigné, et, en attendant l'adoption de l'arc-boutant, on construit, comme à Beaufort-en-Santerre, à Sercus près Hazebrouck, etc., des contreforts épais à la base et dont les nombreux ressauts suivent la courbe de pression. Sur la façade de Berteaucourt des colonnes forment une partie des divisions verticales de l'ordonnance, et rappellent les colonnettes qui surmontent les contreforts des bas-côtés et encadrent les fenêtres de la nef en soutenant les corniches à Villers-Saint-Paul, Saint-Etienne de Beauvais, Ham en Artois, Lillers, Sercus, etc. Les fenêtres sont le plus souvent ornées de colonnettes et toujours couronnées d'une moulure d'archivolte dont les retours horizontaux sont reliés entre eux (Berteaucourt, Airaines, Lucheux, Saint-Taurin, Lillers et Ham en Artois, etc.). Une moulure passant sous l'appui des fenêtres de la nef forme un solin qui protège le toit des bas-côtés.

Les corniches ont généralement des modillons, portant directement la tablette ou soutenant des arcatures en plein cintre. Les deux variétés peuvent se rencontrer dans la même église comme à Berteaucourt. Les corniches à arcatures sont souvent richement ornées (Berteaucourt, Mareuil) et persistent au XIIIe siècle (Notre-Dame de Boulogne, Notre-Dame de Saint-Omer).

Il existe toujours, outre le portail occidental, un portail latéral même dans des églises toutes petites comme celles de Leulinghen, Saint-Taurin, Namps-au-Val, Le Mesge et Blangy-sous-Poix. Il s'ouvre généralement dans le mur méridional de la nef, et plutôt près du chœur. A Blangy-sous-Poix, la disposition du terrain a obligé à l'ouvrir au nord ; à Notre-Dame d'Airaines, la nef étant un véritable sous-sol, n'a pu recevoir de portail latéral ; c'est là une disposition très exceptionnelle.

VIII

Clochers.

Les clochers picards de l'époque romane s'élèvent intérieurement ou extérieurement à l'église parfois à l'ouest (Saint-Sauve de Montreuil, Saint-Léonard, Audembert, Réty, parfois sur les côtés ; plus souvent encore ils occupent le centre de la croisée comme au Wast, à Waben, à Notre-Dame d'Airaines, et à Beaufort. Il existe à Echinghen un clocher circulaire qui doit être antérieur au XIIe siècle. Des clochers latéraux octogones du même siècle se voient à Blangy-sous-Poix et à Tracy-le-Val ;

(1) Voir Viollet-le-Duc *Dict. d'arch.* art. *antéfixe* et M. Eug. Lefèvre-Pontalis, *Croix en pierre des* XIe *et* XIIe *siècles dans le nord de la France.* (*Gazette archéologique 1885*).

un clocher occidental de même forme existe à Monchy-Lagache ; un autre existait à Saint-Wlmer de Boulogne ; d'autres clochers octogones s'élèvent sur le carré du transept de plusieurs églises boulonnaises et flamandes depuis 1100 environ (clocher de Leulinghen) jusqu'à la fin du XIIe siècle (clocher de Wimille près Boulogne, de Sercus près Hazebrouck, d'Audinghen, d'Alette) ; ce type s'est perpétué au XIIIe siècle(clocher d'Estaires en Flandre). Il existe un clocher carré du début du XIIe siècle sur le côté de l'église de Domfront.

Les clochers carrés centraux paraissent avoir été nombreux : Notre-Dame de Boulogne, Ellinghen, Wierre-Effroy, Aix-en-Issart, Saint-Etienne de Corbie. Ces trois derniers, qui sont des tours de défense analogues à des donjons, n'ont de porte que sur l'intérieur de l'église. Ce type s'est perpétué au XIIIe siècle (Saint-Nicolas de Boulogne) et jusqu'au XIVe (église d'Ambleteuse). L'église Saint-Sauve de Montreuil (début du XIIe et milieu du XIIIe siècle) avait comme celles de Morienval et de Saint-Germain-des-Prés un clocher occidental et deux autres attenant au transept. Le clocher carré de Croissy (début et milieu du XIIe siècle), forme porche à l'ouest de l'église mais a pu primitivement être au centre.

Les clochers formés d'une simple arcade ou de deux arcades juxtaposées, du type de La-Rue-Saint-Pierre (Oise) ont dû également exister à l'époque romane dans la partie septentrionale de l'école française, mais de tous ceux qui subsistent en Picardie et en Boulonnais pas un n'est antérieur au XVIe siècle. Celui de Belle près Boulogne se relie à un reste de nef romane, mais son appareil de brique et pierre, ses archivoltes en larmier et sa ressemblance avec le clocher barlong de Wierre-au-Bois, qui porte bien sa date, ne permettent pas de l'attribuer à une époque autre que le XVIe siècle. Du reste, s'il eût appartenu à l'église romane, aujourd'hui à demi dérasée, il s'élèverait beaucoup plus haut.

IX

Tourelles et Escaliers.

Les façades de Notre-Dame de Boulogne et de Saint-Sauve de Montreuil, comme celle de Saint-Omer de Lillers étaient flanquées de deux tourelles contenant les escaliers des combles. Les tourelles de Lillers et de Montreuil sont carrées bien que la cage de l'escalier y soit circulaire. Les marches des escaliers en vis sont posées sur les reins d'une voûte en berceau rampant. Des escaliers semblables devaient exister dans les tourelles cylindriques de Notre-Dame de Boulogne. Il en subsiste un dans une tourelle de ce tracé à l'église d'Ecques près Saint-Omer (milieu du XIIe siècle).

X

Vitraux, Pavements, Peintures.

Le clocher d'Aix-en-Issart, qui date du premier quart du XIIe siècle, conserve au premier étage une fenêtre close d'une lame de pierre percée d'un trou circulaire.

La tranche de cette ouverture n'a pas de feuillure, et montre qu'aucun vitrail ne s'y est adapté. Les fenêtres de la tour d'Echinghen, peut-être plus anciennes, sont étroites comme des archères et pouvaient n'être point vitrées ; plus tard, celles des églises d'Ellinghen et de Blangy-sous-Poix sont encore assez exigües ; elles contenaient des vitraux qui, bien que moins rares, étaient sans doute encore très coûteux au xii^e siècle. Dès les dernières années du xi^e siècle, le chœur de Saint-Wlmer de Boulogne avait cependant trois très grandes fenêtres. Vers 1160 l'art de la vitrerie avait dû réaliser de très grands progrès en Picardie, car les fenêtres de l'abbatiale de Dommartin sont nombreuses et immenses. Il est probable que ces très grandes verrières maintenues seulement par des armatures de fer forgé à la main ne se comportèrent pas toujours d'une façon satisfaisante, et que ce fut la raison principale qui fit un peu plus tard inventer les meneaux.

A Berteaucourt et à Dommartin, les vitraux étaient sertis entre deux tores encadrant la baie au dedans et au dehors ; à Dommartin, l'encadrement est complet tandis qu'à Berteaucourt il est formé d'un tore reposant sur des colonnettes, et s'interrompt dans le bas. La différence de dimensions qui existe entre les fenêtres des églises de Saint-Wlmer de Boulogne ou de Dommartin et celles des églises paroissiales des mêmes époques semble indiquer que l'art de la vitrerie était pratiqué dans les abbayes, et que dès la fin du xi^e siècle il y était très florissant.

Il ne nous reste malheureusement aucun débris de vitrail picard ou boulonnais antérieur à l'époque gothique (1).

L'art de la mosaïque était pratiqué avec habileté en Artois au xi^e et au xii^e siècle comme le prouvent à Saint-Omer le pavé en mosaïque de Saint-Bertin, orné des signes du zodiaque et de la figure funéraire de Baudouin de Flandre mort en 1190, et à Arras la tombe de l'évêque Frumaud mort en 1183. Plus tard, vers 1200, les grandes pièces incrustées, qui apparaissent déjà mêlées à la mosaïque de Saint-Bertin, composèrent exclusivement les pavements riches tels que ceux de la même église, de Notre-Dame de Saint-Omer et de la cathédrale de Térouanne. Il est très probable que la Picardie et le Boulonnais ont connu ces procédés, employés aussi à la même époque à Saint-Denis et à Reims. Selon le moine du Wast, la crypte de son église était pavée de carreaux de terre (2).

Des peintures intérieures et même extérieures ornaient les églises romanes du nord de la France. L'abside de Saint-Wlmer de Boulogne conserve autour de ses fenêtres des traces d'ocre rouge et brune, de rose, de noir et de gris. Les quelques bandes que l'on peut y distinguer ne suffisent pas pour restituer un dessin. Les fûts des colonnes du portail de Wimille sont peints à l'ocre rouge. Pareille décoration se voit, près de Pontoise, au portail de Saint-Ouen-l'Aumône. Les rouges paraissent avoir dominé dans toute cette décoration.

(1) A Dommartin, on n'a retrouvé qu'un fragment de grisaille du xvi^e siècle, figurant la tête de saint Paul et provenant sans doute d'un vitrail figurant la Cène. Ce débris appartient à M. Roger Rodière à Montreuil-sur-Mer.

(2) Vie de sainte Ide. *Act. Sanct. Bolland.* April. t. II, 13 apr. Le moine du Wast parle d'un pèlerin prosterné sur ces carreaux : « per tegulas submissus. »

XI

Chapiteaux.

La sculpture du xie siècle est rare, surtout dans le diocèse d'Amiens, et très primitive ; qu'elle soit en craie ou en pierre dure, elle affecte le même caractère. Les chapiteaux des nefs du Wast et de Mareuil n'étaient pas sculptés ; celui qui subsiste dans le chœur de Mareuil n'est orné que de dessins en creux et en méplat ; ceux des colonnettes des fenêtres de Saint-Wlmer de Boulogne présentent des compositions variées assez barbares et lourdement sculptées ; il en est de même dans la crypte de Notre-Dame de Boulogne, qui date de 1104, et au bas de la tour d'Aix-en-Issart qui a les mêmes chapiteaux et ne peut être que d'une date fort rapprochée, car elle semble être l'œuvre des mêmes artistes. Au portail du Wast, les chapiteaux offrent de même un mélange de sujets tous variés, les uns formés d'animaux fantastiques, les autres rappelant le type corinthien ; l'un d'eux et l'un de ceux du porche de Croissy ont des espèces d'encarpes. Des entrelacs mêlés de feuillages se voient aussi à Boulogne et à Aix-en-Issart. Plusieurs chapiteaux de Boulogne et du clocher de Domfront n'ont d'autre saillie que les quatre volutes des angles, et devaient être complétés par la peinture. Des chapiteaux du même type se voient en Artois, à Ham près Lillers, monument de 1100 environ. Il est à remarquer que tous ces chapiteaux ont le galbe du chapiteau cubique, alors même qu'ils imitent le chapiteau corinthien. Ceux qui soutiennent les arcades du bas du clocher de Croissy (premier quart du xiie siècle), sont aussi d'un galbe excessivement lourd. L'un dérive du type corinthien, l'autre a des têtes monstrueuses et des palmettes annonçant un type très commun un peu plus tard dans l'Ile-de-France.

Le chapiteau cubique existe en Artois à Ham et à Chocques ; dans l'Ile-de-France à Saint-Léger de Soissons ; en Picardie au clocher de Domfront vers 1100, au haut du clocher de Croissy (second quart du xiie siècle), enfin à Nesle et à Picquigny.

Le chapiteau godronné a presque toujours des ornements accessoires. Il se rencontre dès le xie siècle à Saint-Wlmer de Boulogne ; on le trouve vers 1120 et 1130 à Croissy, à Airaines et à Lucheux.

Les chapiteaux du xie et du premier quart du xiie siècle ont donc des types et un galbe assez reconnaissables. Dans le deuxième quart du xiie siècle, ceux du clocher de Croissy et de la nef de Berteaucourt commencent à perdre ce galbe lourd mais conservent la même variété de motifs ; à Berteaucourt on y voit des combattants comme à Saint-Georges de Boscherville et à Graville en Normandie, et quelques chapiteaux offrent de curieux motifs très détachés de la corbeille : ce sont des tiges de maïs entrelacées et munies de leur épi.

Les chapiteaux de Lucheux, vers 1130, ont des sujets semblables à ceux du déambulatoire de Morienval : des godrons évidés, un gros oiseau et des feuillages. Ceux du sanctuaire sont ornés et surmontés de figures symboliques, les sommiers sculptés y rappellent ceux de l'église de Cambronne. A Berteaucourt comme dans le

narthex de Saint-Leu d'Esserent, la sculpture est criblée de petits trous qui lui donnent l'aspect du liège.

Dans les nefs de Berteaucourt et de Lucheux les gros piliers sont couronnés de chapiteaux simples et uniformes. Les premiers sont ronds et sans sculpture.

Entre 1120 et 1150 s'opère une évolution vers une plus grande simplicité. On la constate en même temps à Lillers et à Airaines. Les chapiteaux godronnés et les chapiteaux du type corinthien à feuilles pleines se rencontrent seuls dans cette dernière église. Le galbe s'amincit et se creuse. Au clocher de Croissy vers 1135 et dans le chœur de Namps-au-Val vers 1150 ces motifs se mêlent à des motifs compliqués analogues à ceux de Berteaucourt. La nef de Namps-au-Val a des chapiteaux déjà presque gothiques, galbés et surélevés. On en voit d'analogues dans le portail de Beaufort-en-Santerre. Le chapiteau formé de larges feuilles pleines et lisses, à pointe relevée et enroulée sous les angles, apparaît vers 1120 à Lillers, peu après à Croissy, plus tard à Beaufort-en-Santerre, puis dans le chœur de Namps-au-Val, et à Ecques près Saint-Omer il admet quelques enjolivements ; vers 1160, il domine dans les abbayes de Dommartin, Selincourt et Saint-André-au-Bois, il y prend aussi la forme octogone. A Valloires ce chapiteau est sans volute et très surélevé. Le chapiteau à feuilles d'acanthe ou d'artichaut, lourd et

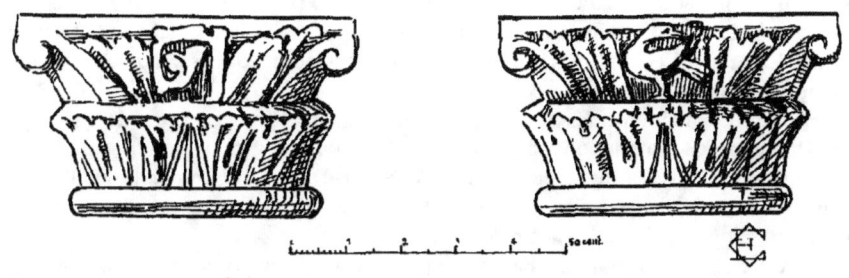

Fig. 1. — Chapiteau trouvé à La Neuville-sous-Corbie.

mou dans la crypte de Boulogne et à La Neuville-sous-Corbie (fig. 1) au début du XIIe siècle, et un peu plus tard au portail sud de Berteaucourt et au clocher de Croissy, se rencontre encore vers 1140 à la façade de Berteaucourt, mais s'y transforme déjà pour faire place quelques années plus tard à un très beau et tout nouveau type de ces feuilles. Elles sont alors touffues, nerveuses, très découpées, variées à l'infini dans leurs dispositions, souvent perlées sur leurs côtes ; fréquemment tournées en rinceaux et volutes, et presque toujours superbement dessinées. On en voyait aux chapiteaux du portail occidental de Berteaucourt ; il s'en trouve encore de remarquables exemples à Saint-Etienne de Corbie et aux portails de Hangest et de Beaufort-en-Santerre ; et le musée d'Amiens en conserve qui proviennent de Dommartin et de Saint-Jean d'Amiens.

C'est là un type d'ornementation appartenant à l'école française. On peut l'admirer à Nouvion-le-Vineux, et au porche de Presles près Laon, dans quelques

supports du déambulatoire de Saint-Leu d'Esserent, à Saint-Denis, à Saint-Evremond de Creil et à la cathédrale de Senlis.

Quelquefois ces feuillages sont mêlés de figurines ; il en était ainsi au portail de Berteaucourt, où Samson figurait sur un chapiteau. Sur un de ceux du narthex de Saint-Etienne de Corbie se voient deux dragons cornus ; sur l'astragale d'un de ceux de Hangest-en-Santerre saille bizarrement une tête monstrueuse ; enfin, au portail de Becquigny, un peu plus ancien, les rinceaux de feuillage ne sont que l'accessoire d'animaux fantastiques très décoratifs.

Les chapiteaux du chœur de Dommartin sont de tracé octogone, ce qui est très exceptionnel à la date à laquelle ils appartiennent (1160 environ). Le même tracé est associé au même style de feuillage dans quelques chapiteaux des collatéraux du transept de Saint-Remi de Reims.

XII

Tailloirs, Sommiers, Ogives, Clefs de voutes, Griffes.

Les tailloirs du xi^e siècle à Mareuil et au portail de Buleux sont simplement biseautés ; vers 1100, les biseaux de ceux d'Aix-en-Issart sont ornés de sculptures en méplat ; ceux du clocher de Blangy-sous-Poix portent des billettes et ceux des arcades qui portent le clocher de Croissy ont deux gorges peu profondes superposées, comme les chapiteaux du xi^e siècle qui subsistent dans la tribune de St-Leu d'Esserent. Les tailloirs du portail du Wast sont coupés au ras des piédroits sur leur face antérieure (1).

Vers 1100 également, les tailloirs du portail du Wast et ceux de la crypte de Notre-Dame de Boulogne ont des profils très variés, parmi lesquels on remarque la doucine et la base attique renversée. A Notre-Dame de Boulogne la plupart des tailloirs ne sont que d'épais bandeaux dont l'angle inférieur est coupé par un cavet. Toutes ces moulures sont peu profondes.

Des cavets beaucoup plus hauts et plus larges, surmontés d'un onglet, ornent divers tailloirs de Notre-Dame d'Airaines, de Berteaucourt, du haut du clocher de Croissy et de l'église de Lillers ; les tailloirs du sanctuaire de Lucheux ont un profil de base attique renversé dessiné avec plus de vigueur que les précédents. Le même profil orne les modillons de la corniche de la nef de Berteaucourt.

Dans la seconde moitié du xii^e siècle la plupart des tailloirs sont ornés d'un cavet surmonté d'un onglet et couronnant un tore. On en voit de ce type à Hangest-sur-Somme, Saint-Taurin, Dommartin, Namps-au-Val, Beaufort-en-Santerre, Hangest-en-Santerre.

Le même profil s'applique durant la même époque aux voussures des portails de Hangest-en-Santerre, Fieffes, Beaufort-en-Santerre, Namps-au-Val et Saint-Vaast, ainsi qu'à celles des fenêtres du clocher d'Hangest-sur-Somme. C'est encore une variété de ce profil qui orne les modillons et la tablette de la corniche de Beaufort-en-Santerre.

(1) Cette disposition très archaïque ne se rencontre plus dans l'Ile-de-France après le xi^e siècle. Il en est autrement en Artois, car on la trouve aux fenêtres du clocher de Souchez, qui ne saurait être antérieur à 1150.

Le tore simple et très gros qui orne les voussures du portail du Wast est semblable à ceux qui encadrent les fenêtres des sanctuaires de Morienval et de Lucheux ; c'est aussi le profil des plus anciennes croisées d'ogives à Airaines et à Lucheux, où des arcs doubleaux ont aussi ce profil. Dans la première moitié du xiie siècle quelques arcades ont un angle légèrement abattu (clocher de Croissy, nef d'Airaines).

Vers le milieu du xiie siècle, les ogives de la croisée de Notre-Dame d'Airaines sont formées d'un gros tore auquel est accolée une baguette (1); celles de Beaufort et de Saint-Taurin, Dommartin et Namps-au-Val ont trois tores accolés séparés ou non par des angles (2). Le tore central se distingue à Airaines par l'addition d'un petit tore, à Beaufort par celle d'un bandeau, à Saint-Taurin par une cannelure, à Dommartin et à Namps par le tracé aminci, formé de deux arcs de cercle. A Namps-au-Val les tores latéraux sont de simples baguettes qui dans une ogive de chaque croisée forment des zigzags comme à la tribune de Saint-Leu-d'Esserent.

Le tore entaillé d'une cannelure qui se voit aussi à Saint-Martin de Laon, Chivy, Notre-Dame de Châlons-sur-Marne, etc.., se rencontre aussi aux voussures de portails à Roye et à Fieffes.

A la fin du xiie siècle, des ogives ornées de deux tores séparés par un angle se voient à Leubringhen et à Bazinghen. Ce profil existe aussi à Lillers, et à Namps-au-Val il orne le doubleau du chœur.

Le larmier à talus très convexe apparaît dans les dernières années du xiie siècle ; il forme les archivoltes des baies du clocher d'Hangest-sur-Somme et se voit à la même date à Sercus en Flandre.

Des archivoltes et cordons formés d'un simple boudin se voient à Berteaucourt et au portail de Wimille ; ce boudin est aminci à Enoc et au clocher de Wimille, de même qu'à Lillers.

Le seul exemple de tailloirs sculptés se voit sous la tour d'Aix-en-Issart, monument du début du xiie siècle. Ces tailloirs forment des biseaux que le sculpteur, profitant de l'extrême facilité que lui offrait la matière, a couverts de dessins géométriques en méplat.

Il a déjà été question des sommiers des voûtes du sanctuaire de Lucheux ornés de figures en haut relief analogues à celles qui occupent la même place à Cambronne.

Les ogives du sanctuaire de Lucheux sont entièrement couvertes de riches motifs de sculpture. Cette particularité existait aussi dans l'église romane de Saint-Bertin de Saint-Omer, et l'on trouve sur des claveaux qui en proviennent des rosaces identiques à celles de Lucheux. On sait qu'il existe une ornementation de ce genre à Saint-Germer de Fly. Les ogives de Lucheux se réunissent en une clef qui forme comme une touffe d'acanthes.

A Airaines les clefs de voûtes se composent d'un disque sur lequel se détache une croix de Jérusalem ou une étoile en méplat. Une clef de voûte trouvée à

(1) Ce profil existe aussi dans les monuments romans du diocèse de Meaux, comme l'a montré M. O. Join Lambert (Thèse de l'Ecole des Chartes 1894). Au xiiie siècle on le trouve en Lombardie (Chiaravalle près Milan) et en Danemark (cathédrale de Roskilde).

(2) Ce profil existait plus anciennement dans l'Ile-de-France ; on le trouve dans une croisée d'ogives de l'Eglise de Rhuis, voisine et contemporaine des ogives en simple boudin du déambulatoire de Morienval.

Dommartin appartient au même type. Les voûtes d'arêtes de l'église d'Airaines ont des clefs sculptées comme les voûtes d'ogives. Des clefs plus riches se voient à Beaufort-en-Santerre et à Namps-au-Val ; des figures y ornent les angles d'intersection des ogives, comme dans le chœur de Morienval et à Notre-Dame d'Etampes.

Des griffes ornent les angles des bases depuis 1125 environ. On en voit à Berteaucourt et à Airaines : elles sont d'une exécution assez lourde et offrent quelques complications d'ornement. Depuis 1150 environ elles affectent au contraire le type uniforme d'une large feuille pleine en fer de lance à pointe repliée sous elle-même en volute. Des griffes de ce genre ce voient à Dommartin et à Valloires. Elles sont d'une admirable pureté de dessin.

XIII

Décoration des Pignons.

Le pignon de l'église de Houllefort est orné à ses angles inférieurs de deux lions d'un beau caractère se détachant sur la pierre saillante qui termine le rampant ; ils semblent appartenir au second quart du XIIe siècle. Des lions sont couchés sur les arrêts des rampants du pignon de façade de l'église de Guarbecques-en-Artois.

Le pignon le plus riche de la région est celui de la façade de Berteaucourt, orné d'un grand cercle à feuilles d'acanthe encadrant le Christ en croix, la Vierge, saint Jean, Adam et Ève. C'est là une décoration appartenant à l'école française et rappelant notamment dans un style plus avancé les pignons crucifères de la Basse-Œuvre de Beauvais et de Montmille (1).

Le pignon de Saint-Pierre de Roye est orné d'une roue qui a peut-être toujours été aveugle sauf son quatrefeuille central.

En Artois, des rosaces aveugles et richement ornées décorent de même les pignons des églises de Lillers et de Guarbecques (2).

XIV

Statuaire.

La statuaire, jusqu'après le milieu du XIIe siècle, semble en retard sur la sculpture d'ornement et sur l'architecture.

Le Christ figuré en buste sur les fonts baptismaux de Montdidier, monument du XIe siècle, est dessiné avec barbarie et exécuté en méplat sans habileté. Les archers qui ornent un chapiteau de Berteaucourt sont trapus ; les quatre statues colossales qui ornent la façade de la même église sont au contraire étirées en longueur ; toutes

(1) Sur les croix de ces pignons, voir Viollet-le-Duc, *Dict. d'arch.* art. *Antéfixe* et E. Lefèvre-Pontalis. *Croix en pierre des XI et XIIe siècles dans le nord de la France.* (*Gazette archéol.* 1885).

(2) Ces pignons sont singulièrement coupés au sommet : ils ont la forme de trapèzes. C'est une forme qui paraît dériver d'une influence allemande. Les pignons de Guarbecques conservent des antéfixes figurant une croix, un *Agnus Dei* et des fleurons.

ces figures ont des têtes énormes à faces plates et à oreilles écartées qui continuent la tradition barbare des sculpteurs du xie siècle, et ne diffèrent guère des figures dont ils ont décoré les fonts baptismaux d'Airaines et de Samer. Cet art se montre encore vers 1160 dans le riche clocher de Guarbecques en Artois.

Cependant dès la même époque les figures des voussures du portail de Berteaucourt se font remarquer par la beauté du style, de la composition et du dessin. Elles ont, avec le mouvement et la justesse d'expression, des formes quelque peu exagérées et des draperies à plis maniérés.

Les figures de la cuve baptismale de Selincourt, qui figurent à peu près les mêmes sujets, ont une partie des mêmes qualités et sont exécutées avec soin et fini, mais elles ont quelque chose de la lourdeur et de la mollesse de la statuaire romaine. Les anges assis aux angles du clocher de Tracy-le-Val sont encore lourds et trapus.

La manière exagérée de la fin du xiie siècle apparaît dans le riche tympan de Saint-Etienne de Corbie, qui rappelle avec moins de calme et de belle simplicité le portail occidental de la cathédrale de Chartres. Les draperies sont plus belles et mieux étudiées que dans les exemples précédents. Les figures qui ornent les corbeaux sont particulièrement belles, la cariatide qui subsiste a un grand style ; les figures des voussures et les quatre animaux du tympan sont d'un effet et d'un agencement très heureux. Le groupe du couronnement de la Vierge qui occupe le centre pourrait ne dater que du xiiie siècle. C'est un très beau morceau, malheureusement mutilé.

Ce portail peut être mis en parallèle avec celui de la cathédrale de Senlis.

XV

Profils.

Il existe quatre profils de bases romanes en Picardie et en Boulonnais. La base formée d'un tore unique grossièrement tracé existe au xie siècle à Mareuil, dans le second quart du xiie siècle à Lucheux, et encore à la fin du même siècle en Flandre, dans l'église de Cappelle-Brouck, près Dunkerque. La base attique existe à toutes les époques, mais son profil varie beaucoup. A Saint-Wlmer de Boulogne, Saint-Michel du Wast et Notre-Dame de Boulogne, monuments de l'extrême fin du xie et du début du xiie siècle, la scotie des bases est à peine creusée et les tores également peu dégagés ne sont à vrai dire que des quarts de rond. A Berteaucourt ce profil s'accentue et des griffes apparaissent ; certaines bases sont déjà déprimées. Il en est de même à Airaines. A Saint-Taurin, les bases sont surélevées comme à Notre-Dame-des-Vignes de Soissons. A Dommartin, la base est légèrement déprimée, elle est d'un tracé splendide et ses griffes uniformes et puissantes sont magistralement dessinées. Les bases de Saint-Etienne de Corbie appartiennent au même type.

Vers 1170, à Beaufort-en-Santerre, les scoties des bases du portail sont ornées de petites cannelures verticales, disposition usitée dans l'Ile-de-France. Des bases attiques dépourvues de tore inférieur existent au portail de Wimille, vers le milieu

du xiiᵉ siècle. Les colonnettes des fenêtres de la tour de Wimille, qui paraissent de 25 ou 30 ans plus récentes, ont des bases formées d'un gros et d'un petit tores accolés. Le même profil se voit à la même date en Flandre, à l'église de Sercus dont la tour ressemble à celle de Wimille.

Les plinthes extérieures des murs de Berteaucourt sont couronnées d'un profil de base attique. Les plinthes des piliers de Berteaucourt et de Dommartin sont couronnées d'une baguette. Celles de Saint-Etienne de Corbie ont une décoration analogue.

XVI

Portails et Fenêtres.

Les portails des plus anciennes églises romanes de la région sont richement ornés ; à partir du milieu du xiiᵉ siècle, ces portails deviennent plus simples. Les tympans romans ne sont jamais sculptés dans les diocèses d'Amiens, Arras et Térouanne, sauf celui de Mareuil et celui de Saint-Etienne de Corbie. Le tympan de Becquigny est toutefois orné d'une tête fantastique en saillie qui devait porter la statue du patron de l'église. A Leulinghen près Boulogne, un tympan du xiᵉ siècle est décoré de tailles en zigzag. Le reste du portail n'offre aucune décoration. Les tympans du portail occidental de Namps-au-Val et de l'un des portails du Mesge sont décorés d'un appareil en épi. L'un date du milieu, l'autre de la fin du xiiᵉ siècle. Celui de Mareuil qui doit être de 1140 environ portait des figures en haut relief du Dieu de majesté et des quatre animaux. Ce tympan a été démonté au xviᵉ siècle pour donner plus de hauteur à la porte, et a été replacé dans un fronton dont on l'a couronnée. Les tympans devaient être fréquemment décorés de peintures. A la fin du xiiᵉ siècle, ils étaient souvent portés sur un arc surbaissé (Fieffes en Picardie, Vermelles et Chocques près Saint-Omer, Saint-Vaast près Hesdin), ce qui en restreignit la dimension.

Les environs de Boulogne conservent un très beau portail qui pourrait remonter aux dernières années du xiiᵉ siècle, au prieuré du Wast. La voussure supérieure est ornée de menus zigzags formés de baguettes et de canaux ; une archivolte à dents de scie l'encadre ; les deux voussures inférieures sont ornées de gros tores ; six colonnes à chapiteaux variés décorent les piédroits. Le fronton qui surmonte ce portail est moderne, et le cintre de la porte a été fait également après coup à l'aide d'anciens claveaux de voûtes.

Le diocèse d'Amiens n'a plus de portails à zigzags que de 1160 environ. On en voit à Roye, à Oisemont, à Saint-Taurin et à Mareuil. Ces zigzags, plus simples et de plus grosse échelle, sont formés d'un tore et d'un canal seulement. Les autres portails de la fin du xiiᵉ siècle, sauf celui de Saint-Etienne de Corbie, n'ont que des voussures ornées de moulures, aussi bien dans le diocèse d'Amiens que dans ceux d'Arras et de Térouanne. Des voussures ornées de figures existent au portail de Berteaucourt, qui date du milieu du xiiᵉ siècle, et à celui de Saint-Etienne de Corbie, qui date de la fin du même siècle. La voussure supérieure du portail de Berteaucourt est sculptée en une suite de bouquets de rinceaux de feuillages complètement ajourés et détachés du fond, qui annoncent déjà la sculpture des chapiteaux de

Dommartin ; la voussure inférieure était décorée d'énormes oves traitées en méplat. Cette ornementation, qui a un grand rapport avec la voussure des fenêtres du clocher de Nouvion-le-Vineux près Noyon, imite un travail d'orfèvrerie. Le portail de Notre-Dame d'Airaines est dépourvu de tympan et de chapiteaux ; les tores de la voussure descendent directement sur les piédroits et reposent sur des bases. Pareille disposition se voit à Sorreng dans le diocèse de Rouen, près de celui d'Amiens.

Les voussures supérieures du portail de Saint-Pierre de Roye qui date du milieu du XIIe siècle sont richement ornées, l'une d'un tore à canal perlé accosté de crosses végétales, l'autre de dragons affrontés entre lesquels sont des têtes de clous au fond de concavités circulaires. Les crosses végétales se retrouvent sur les colonnettes d'angles du clocher de Tracy-le-Val. Les voussures des baies de clocher commencent à se décorer d'un boudin vers 1135 à Croissy ; à la fin du XIIe siècle, elles s'ornent de moulures compliquées à Tracy-le-Val et à Hangest-sur-Somme, et même de zigzags dans le premier exemple.

Des moulures d'archivolte encadrent les portes et fenêtres. Celles des fenêtres sont reliées entre elles par des prolongements horizontaux, ces archivoltes sont assez souvent ornées de sculpture. Celles des fenêtres de Ham en Artois et du portail du Wast ont des pointes de diamant, et des dents de scie se voient à celle du chevet de Beaufort-en-Santerre ; les angles de l'archivolte et de ses prolongements y sont ornés de têtes, motif qui existe aussi à Saint-Etienne de Beauvais. A Berteaucourt les archivoltes des fenêtres basses, qui sont plus en vue, sont décorées de rinceaux courants.

L'archivolte de la grande fenêtre de la façade de Berteaucourt est ornée de palmettes comme aux fenêtres du pignon nord du transept de Saint-Etienne de Beauvais. Un autre exemple d'archivolte sculptée du milieu du XIIe siècle se voit à l'un des portails du Mesge ; elle est ornée d'un biseau chargé d'un ruban en zigzag bordé de perles. Les archivoltes sculptées des baies du clocher de Coquelles ont deux rangs de billettes ; celles du clocher de Croissy comme celle de la grande fenêtre de la façade de Fieffes, portent des fleurettes à quatre feuilles aiguës, taillées dans des pointes de diamant. Les deux premières appartiennent au milieu, la troisième à la fin du XIIe siècle.

Les piédroits de l'un des portails du Mesge sont ornés d'une belle gorge contenant des fleurs à six pétales aiguës. Une moulure descend aussi le long des piédroits de l'autre portail, et les colonnettes d'angle de l'un comme de l'autre sont très petites, reliées à la moulure torique qui règne sous le linteau.

Les piédroits et le cintre des fenêtres des bas-côtés de Berteaucourt sont également ornés d'une gorge dégageant le tore et les colonnettes et contenant un motif sculpté, dents de scie ou oves. On a vu que de grosses oves dont une seule remplissait un claveau ornaient aussi la voussure intérieure de l'ancien grand portail de Berteaucourt ; ces oves très plates, ont la forme de demi-ellipses et sont identiques à celles qui ornent beaucoup de poteries romaines en terre rouge trouvées à Boulogne et à Etaples. Des dents de scie ornent aussi une gorge des voussures du portail de Saint-Taurin. Des fleurettes sphériques sont alignées dans la gorge qui encadre la grande fenêtre de façade de Notre-Dame d'Airaines et dans une de celles de la voussure du portail latéral de Berteaucourt. C'est une décoration

qui se voit également à Saint-Etienne de Beauvais dans la roue de fortune et qui a subsisté durant la période gothique.

XVII

Corniches.

Les corniches consistent soit en une simple tablette, soit en une tablette sur modillons, soit en arcatures reposant aussi sur modillons.

Le premier type existe au début du xii^e siècle dans le clocher de Blangy-sous-Poix. La tablette y forme un biseau orné d'une suite de trous.

Des tablettes sur modillons existent à Berteaucourt, Airaines, Picquigny, Beaufort-en-Santerre, Equennes. La première date du second quart du xii^e siècle, la tablette y porte un biseau orné d'un ruban en zigzag. Les modillons ont une moulure uniforme à Airaines, vers la même date ; la tablette porte une moulure avec une série de petits trous, et chaque modillon a une moulure chargée de trois billettes. La corniche du transept de l'église du château de Picquigny est un biseau orné de dents de scie et porté sur des modillons variés ; celle du côté sud de la nef d'Equennes repose également sur des modillons ornés de têtes, billettes et autres motifs ; celle de la nef de Beaufort se compose d'une tablette et de modillons ornés de moulures uniformes ; elle paraît appartenir à une date voisine de 1160 ou 1170.

Des corniches de la même période au chevet de Montrelet et au clocher d'Hangest-sur-Somme semblent un compromis entre la tablette simple et la tablette sur modillons. Elles se composent d'une tablette épaisse entaillée d'un cavet dans lequel s'espacent de grosses billettes. Le même type existe à Auvillers près Clermont.

Les corniches à arcatures sont les plus nombreuses.

Les plus anciennes semblent remonter à 1130 ou 1140. Celles des bas-côtés de Berteaucourt et de la façade de Mareuil ont des arcatures en plein cintre contenant des sujets variés. A Berteaucourt, exemple le plus ancien, l'ornementation consiste surtout en motifs géométriques et la sculpture a très peu de saillie. Les reliefs, au contraire, sont considérables dans les corniches des façades de Mareuil et de Berteaucourt ; la seconde qui est la moins ancienne de cette série a des arcatures en tiers-point. Le tracé en plein cintre est cependant employé de nouveau à la fin du xii^e siècle au clocher de Tracy-le-Val, sur la façade de l'église de Beaufort-en-Santerre, et jusqu'en plein xiii^e siècle dans les belles corniches de Notre-Dame de Boulogne et de Notre-Dame de Saint-Omer. Une arcature de corniche en plein cintre, bordée de rais de cœur, et encadrant un tympan lisse, est encastrée dans un mur de l'église de Houllefort, elle se distingue par la petite clef demi-circulaire dont son arc est orné. Cet ornement, qui paraît d'origine germanique (1), existe dans un certain nombre de corniches et de baies de clocher des diocèses de Térouanne et d'Arras, à Esquerdes, Violaines, Guarbecques. L'église de Croissy, si malheureusement démolie, avait une corniche à arcatures.

(1) Il existe dans un certain nombre d'arcs aigus en Allemagne, notamment dans les arcades de la rotonde de Saint-Géréon de Cologne.

Des arcatures, souvent en plein cintre, subdivisées en deux petites arcatures aigües, forment les corniches d'un grand nombre d'édifices de la région de l'Oise, tels que Saint-Etienne de Beauvais et Villers-Saint-Paul. Ce motif se voit également à Namps-au-Val et à la façade de Berteaucourt (1).

XVIII

Cordons.

Des cordons sont généralement formés par les prolongements des archivoltes des fenêtres reliés entre eux ; d'autres cordons pourtournent des clochers ou coupent des façades ; et à Berteaucourt comme à Lillers des cordons toriques règnent sous les fenêtres de la nef. A Berteaucourt, ce motif est répété à l'intérieur.

Les cordons des façades du Wast et d'Airaines sont ornés de torsades en forme de câble, celui du clocher de Coquelles est orné de plusieurs rangs de billettes ; celui du clocher de Blangy-sous-Poix n'en a qu'un rang.

Les motifs des archivoltes formant cordons, ont été décrits plus haut.

APPENDICE

A LA PREMIÈRE PARTIE

Autels, Bénitiers, Fonts baptismaux, Pierres tombales.

Les autels de l'époque romane pouvaient ressembler à l'autel du xii^e siècle qui sera décrit dans la monographie de l'église Notre-Dame d'Airaines. Une colonnette octogone analogue à celles de cet autel, mais plus grosse, plus trapue et couronnée d'un chapiteau qui indique une date voisine de 1160 ou 1170, a été trouvée en 1887 dans un soubassement de grange à Martainneville, et pourrait provenir d'un autel.

Les autels romans plus simples devaient appartenir au type de celui qui subsiste sous le clocher de Samer et qui ne doit pas être antérieur au xiv^e siècle, mais reproduit à peu près la forme des autels romans de Conques (Aveyron) Sant'Antimo (Toscane) etc. Cet autel est un simple cube de pierre surmonté d'une tablette chanfreinée. Il a sur la face antérieure un enfoncement rectangulaire peu profond dans lequel était probablement scellée une dalle ornée, et peut-être aussi la pierre renfermant les reliques.

Beaucoup d'autels aussi simples existent dans les églises des xv^e et xvi^e siècles en Boulonnais. On les a recouverts de caisses de bois au $xviii^e$ siècle. Un bénitier roman existe au Wast. Il a la forme d'un chapiteau (fig. 2), et sa face

(1) Par une analogie assez curieuse, on le trouve aussi à Sainte-Lucie de Ferentino, dans la province de Rome et à l'abside de l'église d'Alba Fucese, non loin de là dans les Abruzzes.

supérieure est creusée d'une cuvette demi sphérique cantonnée d'écoinçons sculptés en palmettes et d'une double torsade (fig. 3).

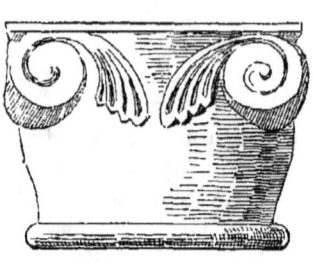

Fig. 2. — Bénitier roman du Wast.

Fig. 3. — Bénitier roman du Wast (dessus).

L'église de Saint-Martin d'Ardinghen au diocèse de Térouanne possède aussi un bénitier roman en forme de chapiteau. Il figure un tronc de cône orné de larges feuilles lancéolées à côte centrale (fig. 2). Ces bénitiers devaient former des colonnettes avec fût et base, comme les types du XIII° siècle encore aujourd'hui conservés à Auchy-les-Moines près Hesdin et dans l'église Saint-Josse-au-Val, à Montreuil.

Fig. 4. — Bénitier de Saint-Martin d'Ardinghen.

Les fonts baptismaux peuvent se diviser en deux grandes catégories : les cuves sans support, reposant directement sur le sol ou sur un socle, et les cuves montées sur un support.

Chacune de ces catégories se divise elle-même en deux variétés : les cuves sans support sont circulaires ou en rectangle allongé ; les cuves à support en ont cinq ou un seul.

Un type ancien de cuves baptismales décrit par Viollet-le-Duc consistait en « larges capsules enfermées ou maintenues dans un cercle ou châssis porté sur des colonnettes ». Il constate avec raison que les cuves du moyen âge imitent fréquemment la forme de ce type primitif (1).

En effet toutes nos cuves sans support sont bordées d'un bourrelet presque toujours relié à leur base par des colonnettes.

Les cuves rondes sans support semblent n'avoir été usitées dans le nord de la France qu'au XI° siècle et dans la première moitié du XII° siècle. Elles sont rares, du reste. La plus ancienne est celle de Samer qui affecte la forme d'un tronc de

(1) *Dictionnaire d'architecture*. Les exemples figurés par Viollet-le-Duc ne sont pas des plus frappants, mais sa remarque est très juste.

cône renversé ; elle est bordée d'une torsade que des colonnettes sans bases et sans abaques semblent supporter. Entre celles-ci sont sculptés trois sujets : le baptême du Christ, trois figures nues accroupies se donnant le bras et représentant sans doute les catéchumènes recevant le baptême par immersion, enfin un personnage debout, nu-tête tenant une crosse et vêtu d'une chasuble. Celui-ci doit représenter Saint-Wlmer, abbé, patron et éponyme de Samer. Il ressemble fort à Durand de Bredon, abbé de Moissac, sculpté à la même époque dans le cloître de cette abbaye. Tous deux ont à leur chasuble un galon très saillant entourant le cou et descendant par devant, qu'on prendrait volontiers pour un pallium d'archevêque (1).

Ce curieux monument date incontestablement du xie siècle. Le second exemple du même type que nous offre la région lui est postérieur d'un siècle au moins ; il appartient encore au Boulonnais et dépasse en grandeur et en beauté tous les autres fonts baptismaux du Nord, tandis que le premier exemple est un des deux plus barbares de la même région.

Cette cuve, aujourd'hui déposée au musée de Boulogne, provient de l'église de Wierre-Effroy (2). Elle est beaucoup plus large que la précédente, mais se

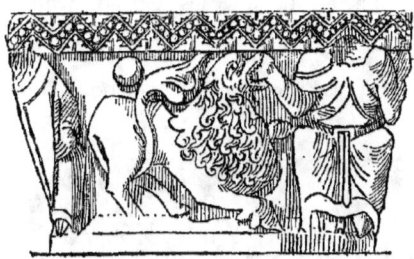

Fig. 5. — Fonts baptismaux de Wierre-Effroy (Musée de Boulogne).

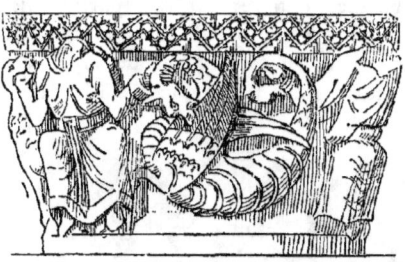

Fig. 6. — Fonts baptismaux de Wierre-Effroy (Musée de Boulogne).

rétrécit également vers la base. Son bord est serti d'un riche bandeau à galons perlés disposés en zigzags, dont les angles sont occupés par des feuilles d'acanthe. Ce cercle n'est plus relié à la base par des colonnettes, mais il repose sur les épaules de quatre figures assises, vêtues de longues robes et exécutées en haut relief. Leurs têtes, complètement dégagées des bords de la cuve, sont aujourd'hui brisées. Ces quatre statues, difficiles à identifier et parmi lesquelles se trouvaient

(1) Sur la cuve de Samer, voir L. Deschamps de Pas. *Bull. de la Soc. des Antiquaires de la Morinie.* Saint-Omer 1853 et J. M. Richard. *Bull. de la Commission des Antiquités départementales du P.-de-C*, t. VI, p. 41.

(2) Cette cuve a des dimensions et un luxe d'exécution qui contrastent bien étrangement avec le peu d'importance de l'église de Wierre. Sans qu'il y ait aucune preuve de ce fait, peut-être serait-il possible que ces fonts soient une *démise* de la cathédrale de Boulogne, à qui l'église de Wierre appartenait. Nous savons en effet qu'en 1567 les fonts de Notre-Dame de Boulogne furent *rompus* par les Huguenots. Ceux de Wierre semblent avoir été dès longtemps mutilés et l'avoir été intentionnellement. Trop défraîchis et démodés pour une cathédrale ils purent encore être alors une bonne aubaine pour une paroisse rurale.

une femme et un personnage revêtu d'une chasuble semblable à celle qu'on vient de décrire, luttent des deux mains contre quatre animaux fantastiques compliqués qui décorent entre eux les parois de la cuve. On y reconnaît un lion (fig. 5), un dragon (fig. 6) et un monstre moitié poisson moitié oiseau dévorant un poisson.

Une cuve ronde en plomb se voit dans l'église de Berneuil près Doullens. Elle a été reproduite sans grande exactitude par Viollet-le-Duc. Elle est évasée comme les précédentes, mais, sa taille étant plus petite, elle a toujours dû être montée sur un socle. Son bord supérieur offre un bourrelet saillant reposant sur cinq arcatures en plein cintre qu'occupent alternativement deux rinceaux verticaux affrontés ou une figurine de Saint-Pierre debout, nu-tête, en chasuble, tenant une clef. Les chapiteaux et écoinçons sont décorés de feuilles lancéolées. Sa fabrication sera étudiée plus loin.

Les cuves rectangulaires sans support ne sont guère plus nombreuses que les précédentes. Elles semblent avoir été usitées durant tout le XIe et le XIIe siècle et peut-être encore au XIIIe siècle, car on peut attribuer à cette dernière époque une cuve de ce type déposée au musée de Douai et provenant de l'abbaye d'Anchin.

La plus ancienne de ces cuves dans la région qui nous occupe paraît être celle de l'église de Notre-Dame d'Airaines. Sa sculpture extrêmement barbare porte le caractère du XIe siècle.

Elle est très allongée et de très grandes dimensions ; un adulte peut s'y baigner entièrement. Sa partie inférieure est plus étroite que les bords encadrés d'une grosse torsade que soutiennent quatre colonnettes, sans base et sans abaque, profilées sur les angles de la cuve. Les petites faces (fig. 7) sont ornées de deux figures nues accroupies se donnant le bras et représentées jusqu'aux genoux ; sur

Fig. 7. — Fonts baptismaux d'Airaines (extrémité).

Fig. 8. — Fonts baptismaux d'Airaines (face).

chacune des grandes faces (fig. 8) se voient trois figures semblables ; et d'un côté un dragon, symbolisant sans doute le diable, parle à l'oreille de l'un des catéchumènes.

Comme les cuves circulaires, les cuves rectangulaires n'ont pas laissé de spécimen datant de la première moitié du XIIe siècle ; il y a bien trois quarts de siècle entre la cuve d'Airaines et les exemples qui vont suivre : ceux-ci constituent un type bien caractérisé et très différent du premier. Il aurait pu fournir à Viollet-le-Duc le meilleur exemple à l'appui de sa remarque sur l'imitation de la capsule maintenue dans un cadre par des colonnettes. Ce modèle simule en

effet un grand vase ovale arrondi par dessous, maintenu sous un cadre rectangulaire allongé, dont chaque angle pose sur trois colonnettes réunies en faisceau. Celles-ci ont toutes des bases attiques et des chapiteaux à quatre larges feuilles de plantain sans crochet, dont un simple dé forme l'abaque ; quant à la tablette, elle est ornée d'un tore sous un bandeau, et son arête supérieure est abattue.

Telle est la forme des cuves de Buleux, Fouencamps (fig. 9), Gentelles (fig. 10),

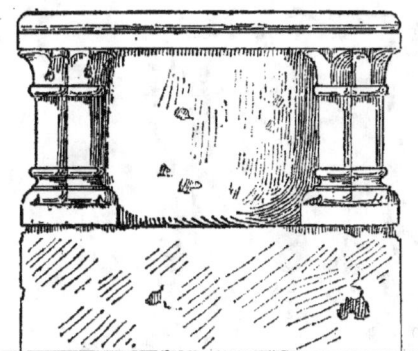

Fig. 9. — Fonts baptismaux de Fouencamps.

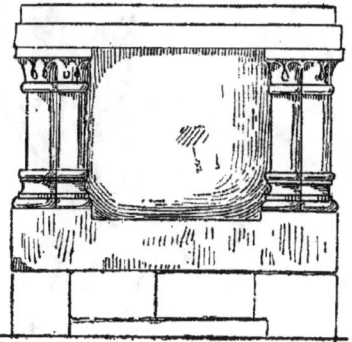

Fig. 10. — Fonts baptismaux de Gentelles.

Havernas (fig. 11), Equennes (fig. 12), Mirvaux, et de cinq autres cuves conservées au musée d'Amiens. La tablette supérieure de la cuve d'Havernas est ornée de dents de scie. La cuve d'Equennes est godronnée.

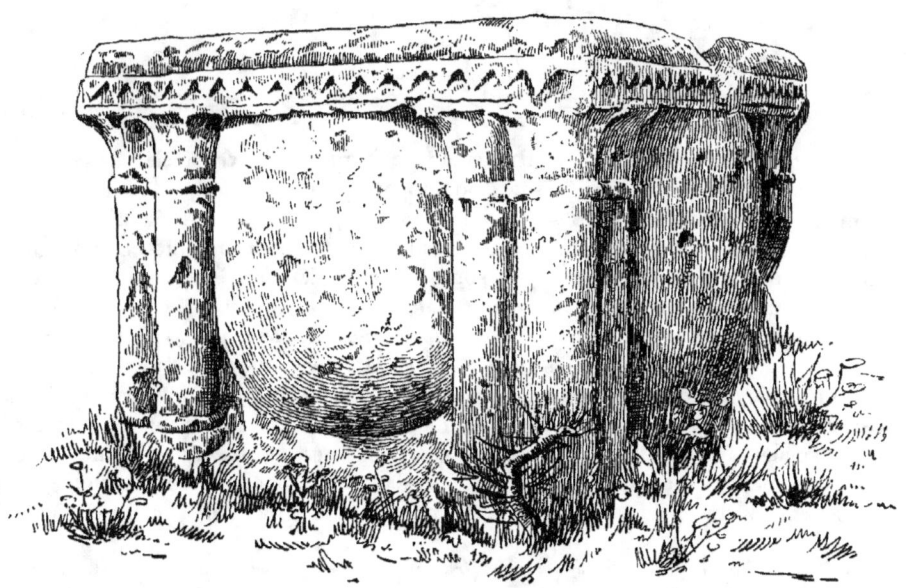

Fig. 11. — Fonts baptismaux d'Havernas.

— 36 —

Une variante du même type, avec une seule colonnette aux angles, se voit à Soreng (Seine-Inférieure) sur les bords de la Bresle à quelques mètres de la frontière du diocèse d'Amiens, ainsi qu'à Prouzel (Somme). Ce dernier exemple n'est probablement pas de l'époque romane. La cuve de Soreng porte sous sa tablette une série de petites arcatures, et ses colonnettes sont galbées.

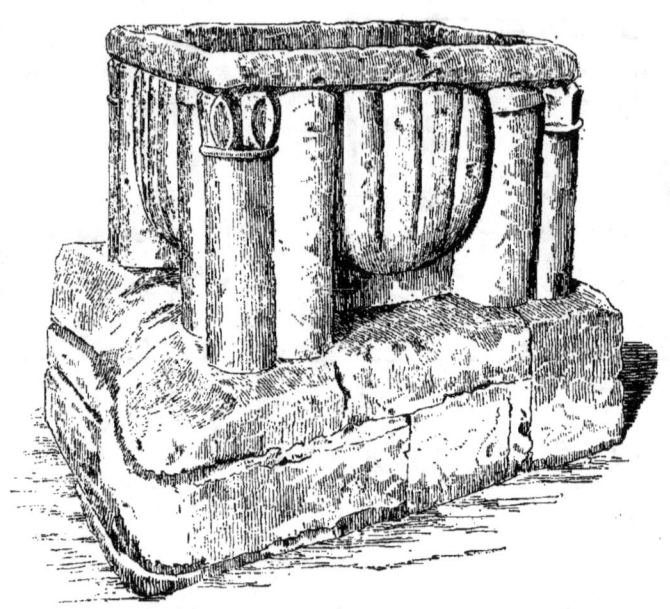

FIG. 12. — Fonts baptismaux d'Equennes.

Un troisième type de fonts baptismaux existait dès le XIe siècle : c'est celui de la cuve basse et carrée élevée sur cinq supports, qui sont un pied central de fort diamètre et quatre colonnettes soutenant les angles. Ce type a été considéré par M. de Caumont comme propre aux XIe et XIIe siècles. Viollet-le-Duc en a donné un exemple qu'il attribue au XIIIe : ce sont les fonts de Vers en Picardie ; M. E. Lefèvre-Pontalis a cité pour la même date ceux de Montigny-Lengrain (1). Dans un mémoire présenté en 1889 au Congrès des Sociétés savantes, j'ai démontré que ce type avait persisté au moins quatre siècles de plus qu'on ne l'avait cru jusqu'alors. En effet, les fonts baptismaux de Saint-Sauve de Montreuil (fig. 13) appartiennent à ce type et au style du début ou du milieu du XIIIe siècle ; ceux de Varinfroid, dans l'ancien diocèse de Meaux appartiennent au XIVe siècle, ainsi qu'une base de fonts du même type qui gît dans le cimetière de Crémarest près Boulogne ; c'est probablement aussi du XIVe siècle que date la cuve de Vers ; celle d'Escœulles

(1) Eug. Lefèvre-Pontalis *Fonts baptismaux d'Urcel et de Laffaux (Aisne)*. Bull. Monum. t. LI (1885).

près Boulogne présente un bel exemple du xv⁰ ; enfin, au xvi⁰ siècle, les exemples sont assez nombreux dans l'ancien diocèse d'Amiens : à Piennes, près Montdidier. Davenescourt, Fescamps, Guerbigny, Hangest-en-Santerre, La Boissière, Laucourt, et dans l'église du Saint-Sépulcre près Montdidier (1). Enfin, on peut attribuer au xvii⁰ et au xviii⁰ siècle ceux de Verton, Groffliers, Aix-en-Issart.

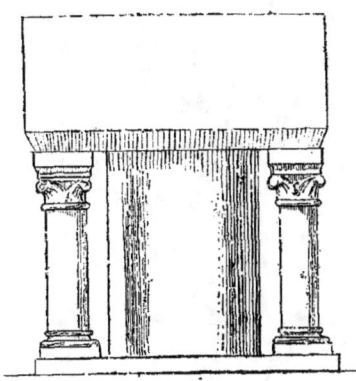

Fig. 13. — Fonts baptismaux de St-Sauve de Montreuil (xiii⁰ siècle).

Les fonts de ce type ont été plus nombreux encore durant la période romane. Le plus ancien exemple que renferme la Picardie paraît être les fonts baptismaux de Saint-Pierre de Montdidier, que Viollet-le-Duc a figurés (2) sans grande exactitude. Ce petit monument se compose d'une cuve et d'un socle de plan carré ; une cuvette demi sphérique est entaillée dans la cuve et entourée d'un cercle de riches rinceaux (fig. 14) ; les angles compris entre cet encadrement et les bords

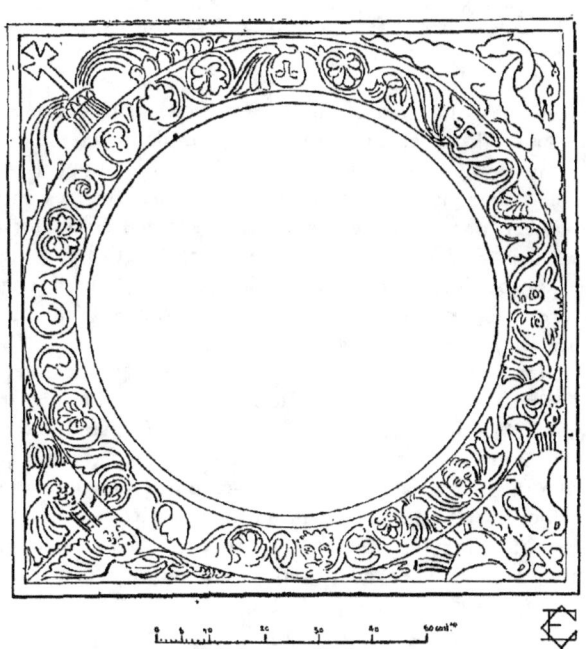

Fig. 14. — Fonts baptismaux de St-Pierre de Montdidier. — Dessus de la cuve.

(1) Les fonts du Saint-Sépulcre de Montdidier sont datés de 1539 ; ceux de Guerbigny et Laucourt de 1567.
(2) *Dict. d'architecture.*

de la cuve sont ornés d'écoinçons variés, deux des faces latérales sont décorées de pampres touffus (fig. 15) ; au centre de l'une d'elles est une niche abritant le

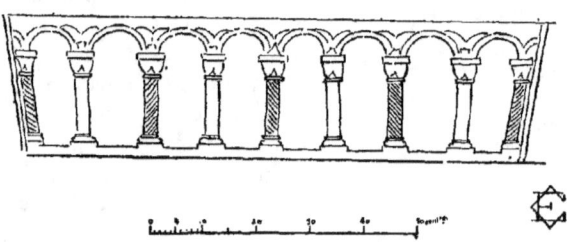

Fig. 15. — Fonts baptismaux de Saint-Pierre de Montdidier, faces de la cuve.

buste du Christ bénissant. Les deux autres faces sont ornées d'arcatures dont les fûts sont alternativement lisses et en torsade (fig. 15). Toute la sculpture est traitée en méplat suivant le procédé habituel du xie siècle. Les supports ne sont guère moins ornés que la cuve ; le fût central est annelé de diverses moulures superposées, il a une base et une sorte de chapiteau rond décorés de torsades ; les fûts des colonnettes devaient ressembler à celles des fonts baptismaux de Saint-Venant (Pas-de-Calais) (1) qui sont ornés de zigzags, de spirales et de losanges. Les bases attiques ont un tore inférieur énorme, mais leur partie supérieure est atrophiée. De fortes griffes les rattachent au socle.

Divers fonts baptismaux du même style existent dans les diocèses d'Arras, Térouanne et Cambrai. D'autres fonts antérieurs à 1150 et fort analogues à ces exemples subsistent en Picardie ; on connaît ceux de Vermand, décrits par M. de Caumont ; ceux de Saint-Just font partie du même groupe, ainsi que ceux de la Neuville-sous-Corbie (fig. 16) ; la cuve de ceux-ci porte sur une face deux lions, à l'opposé deux colombes affrontées boivent au même calice ; sur les autres faces sont figurés deux dragons (fig. 17) ; les fûts sont lisses et les bases n'ont pas de griffes. Les fonts de ce type semblent, en effet, avoir reçu moins d'ornements depuis 1125 environ jusqu'au xvie siècle.

(1) Une représentation assez exacte de ces fonts a été publiée au tome Ier de la *Statistique monumentale du Pas-de-Calais*.

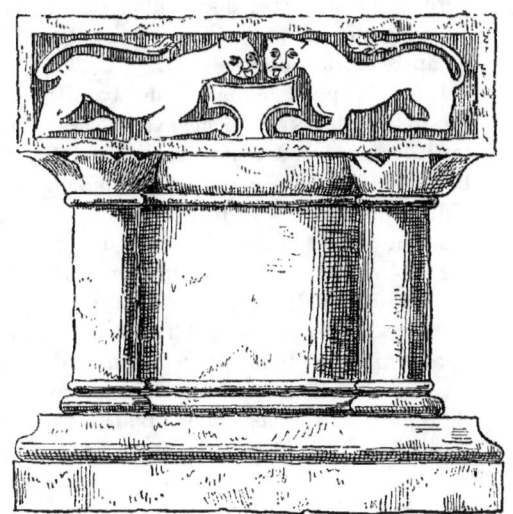

Fig. 16. — Fonts baptismaux de la Neuville-sous-Corbie.

Dessus des angles de la cuve.

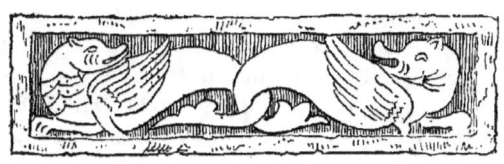

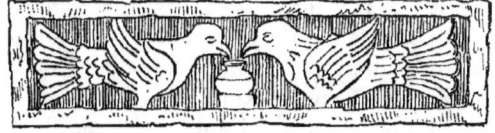

Faces de la cuve baptismale.
Fig. 17. — Fonts baptismaux de La Neuville-sous-Corbie.

Pour le milieu et la seconde moitié du xiie siècle, le Boulonnais est riche en fonts baptismaux à cinq supports. Il suffira de citer ceux de Tubersent (fig. 18), dont la cuve est ornée d'une suite de médaillons riches et variés contenant des animaux, des têtes humaines et des dessins d'ornement, ceux de Hesdres décorés de même et dont les colonnettes ont des chapiteaux à crochets (fig. 19), ceux de Carly portant sur les quatre faces de leur cuve une riche ornementation végétale (fig. 20), ceux d'Hervelinghen ornés seulement de quatre hauts chapiteaux à feuilles de plantain avec crochets (fig. 21), ceux de Dannes (fig. 22) et de Wierre-au-Bois (fig. 23) dont les bases sans gorge et les chapiteaux sans crochets affectent la simplicité la plus grande et dont la cuve est lisse, enfin, ceux de Condette, à cuve également lisse, avec des colonnettes couronnées non d'un vrai chapiteau mais d'une seule grosse feuille à crochet, et des fûts réduits à un petit tronçon de quelques centimètres, bien plus bas que ces chapiteaux (fig. 24).

Dans les fonts d'Hervelinghen, les chapiteaux sont pris sur la hauteur de la cuve au lieu de lui servir de supports. C'est là une disposition d'un très mauvais effet.

Les cuves baptismales à un seul support sont carrées, circulaires ou polygonales; elles apparaissent au xiie siècle et n'ont jamais cessé d'être en usage, toutefois, il semble que le plan carré soit tombé en désuétude

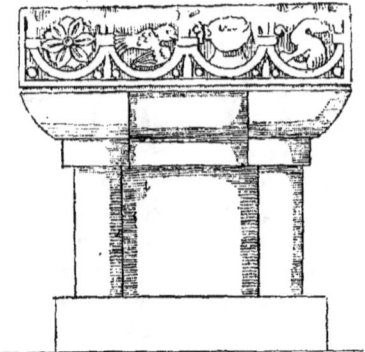

Fig. 18. — Fonts baptismaux de Tubersent.

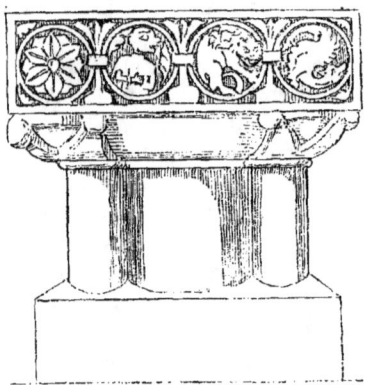

Fig. 19. — Fonts baptismaux de Hesdres.

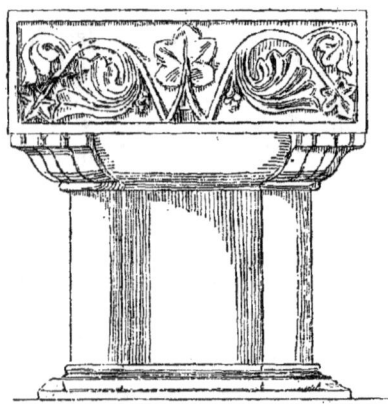

Fig. 20. — Fonts baptismaux de Carly.

après le xii^e siècle, et que le plan polygonal, au contraire, n'ait été usité en Picardie qu'après cette époque.

L'Artois possède des fonts baptismaux du début du xii^e siècle carrés à faces latérales ornées, à Ames (fig. 25) et à Guarbecques (fig. 26) ; ceux de Selincourt et de Sains en Picardie se rattachent au même type mais ne sont pas antérieurs au milieu du même siècle. La moulure en quart de rond qui sert de chapiteau à leur support a pris les proportions d'une demi-sphère épousant au dehors la forme de la cuvette intérieure. On n'y voit pas comme dans les exemples cités pour l'Artois des griffes rattachant ce quart de rond aux angles de la cuve. Ce manque de transition est assez désagréable à l'œil. Ces cuves sont une sorte de compromis entre le type carré et le type circulaire connu de Chéreng (Nord) et du Tréport (Seine-Inférieure). Elles sont ornées de colonnettes sur les angles. Au pied de la cuve de Sains a été accolé après coup un petit réservoir allongé au-dessus duquel on dut tenir les enfants pour les baptiser par infusion lorsque ce mode de baptême fut adopté (fig. 27).

La cuve de Selincourt, beaucoup plus riche, est conservée aujourd'hui au musée d'Amiens. Ses faces, divisées chacune en deux panneaux par une petite colonnette cannelée semblable à celles des angles, contiennent divers sujets de très belle sculpture ; deux faces sont occupées par des anges descendant du ciel et tenant des couronnes ; la troisième par le baptême du Christ et par le Christ assis couronnant l'Eglise et serrant un bandeau sur les yeux de la Synagogue ; sur la dernière enfin la Présentation de Jésus au Temple occupe les deux panneaux.

Dans la cuve d'Isques, près de Boulogne, la partie rectangulaire se réduit à un simple tailloir reposant sur un chapiteau formé d'un coussinet et de quatre griffes.

SOCIÉTÉ DES ANTIQUAIRES DE PICARDIE

1. FONTS BAPTISMAUX DE SAINT-PIERRE DE MONTDIDIER — 2.3.4.5. CUVE BAPTISMALE DE SELINCOURT

D'autres cuves carrées sur support unique appartenant à la seconde moitié

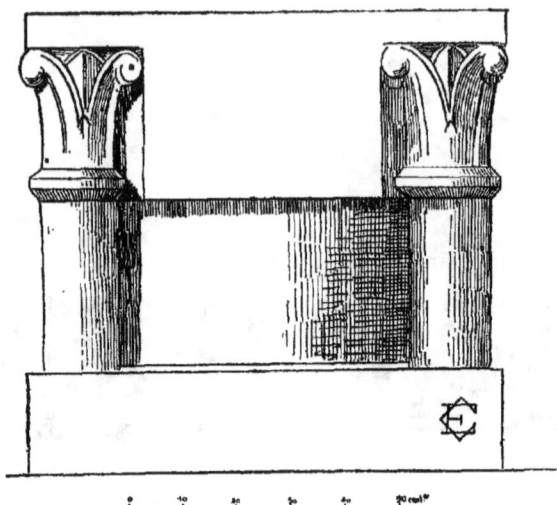

FIG. 21. — Fonts baptismaux d'Hervelinghen.

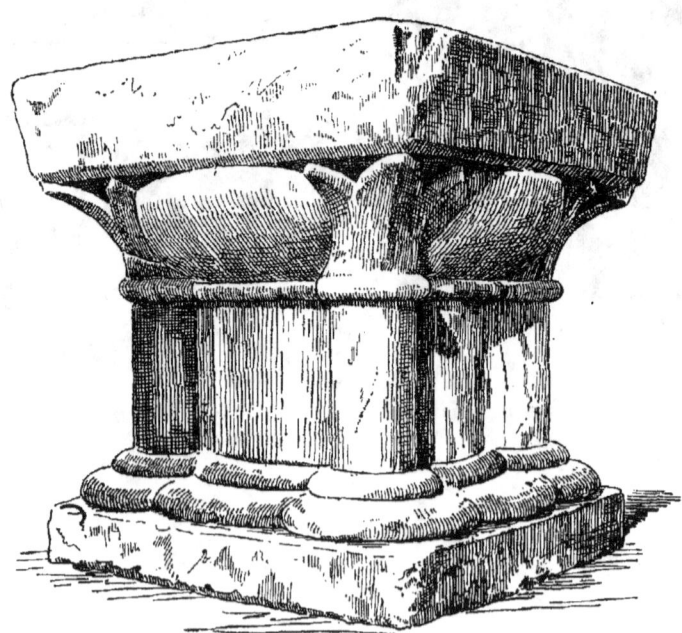

FIG. 22. — Fonts baptismaux de Dannes.

du xiie siècle ont la forme de véritables chapiteaux posés sur un fût très court. Celle de Bouillancourt près Montdidier figure un chapiteau sans abaque mais composé de deux parties : celle du bas évasée et garnie de huit grandes feuilles lobées tandis que la partie supérieure, droite et rectangulaire, correspondant à la cuve est ornée de quatre têtes aux angles, et entre elles de feuillages sur deux faces (fig. 28) et d'arcatures sur les deux autres (fig. 29). Ces têtes et ces arcatures sont très visiblement imitées des motifs que l'on trouve sur des sarcophages antiques. La décoration de ces monuments a du reste plus d'une fois servi de modèle à celle des cuves baptismales.

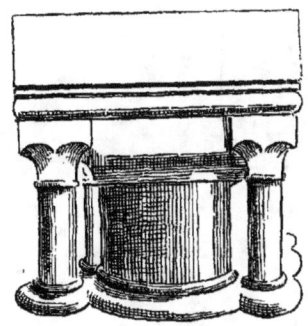

Fig. 23. — Fonts baptismaux de Wierre-au-Bois.

La cuve d'Andres en Boulonnais figure une corbeille évasée sans ornements et sans abaque ; la cuvette circulaire est bordée d'un tore saillant raccordé aux quatre angles par des griffes (fig. 30). Même disposition se remarque dans une belle cuve baptismale en grès conservée au musée d'Arras, avec cette différence que le chapiteau de cette dernière est décoré de huit belles feuilles de plantain à volutes (fig. 31).

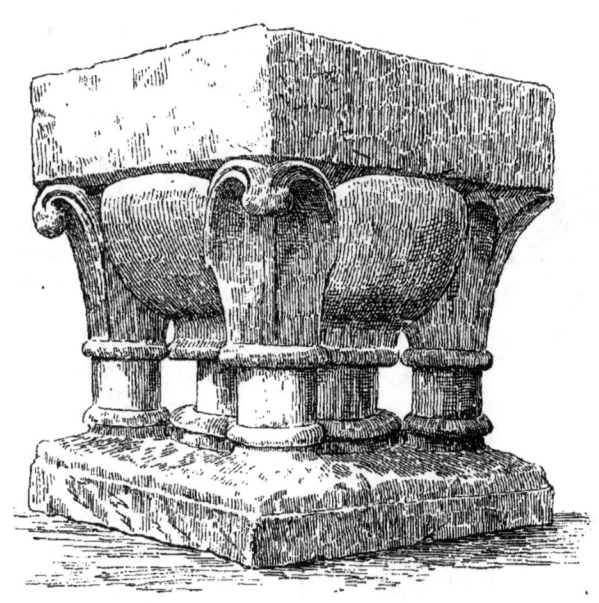

Fig. 24. — Fonts baptismaux de Condette.

Un gros chapiteau du même genre porte la vasque des fonts baptismaux de Licques, mais paraît avoir été pris à une colonne de l'abbaye (fig. 32). Il est souvent

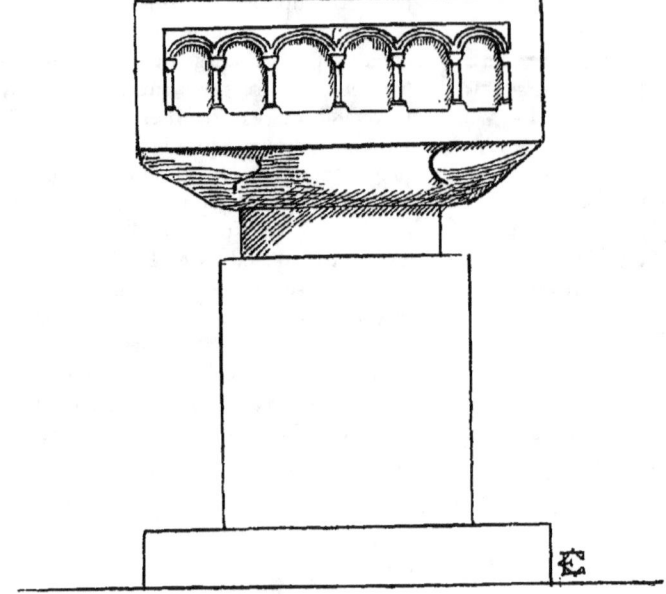

Fig. 25. — Fonts baptismaux d'Ames (Artois).

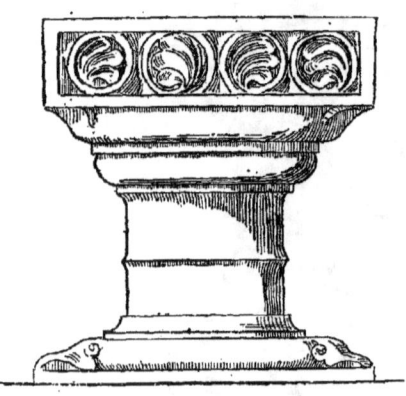

Fig. 26. — Fonts baptismaux de Guarbecques (Artois).

difficile de distinguer les fonts baptismaux et bénitiers faits en forme de chapiteau des chapiteaux creusés et adaptés à cet usage après coup.

Des fonts baptismaux à coupe en haut relief circulaire cantonnée de quatre grosses têtes humaines et portées sur un pied existent au Tréport et à Chéreng (Nord) (1). En Picardie, les types de ce genre n'apparaissent pas avant l'époque gothique.

Toutefois, la cuve de Fransart qui date de la fin du XIIe siècle figure une coupe demi sphérique à huit faces se rattachant à un tronçon de fût octogone

(1) Les fonts de Chéreng ont été publiés par de Caumont dans son *Abécédaire d'archéologie-Architecture religieuse*, page 311 de l'édition de 1870. La cuve du Tréport a fait l'objet d'une monographie du docteur Coutan dans le *Bulletin de la Commission des Antiquités de la Seine-Inférieure*, année 1891.

avec base attique munie de griffes (fig. 32). Il est presque impossible de dater les fonts baptismaux de Bouvaincourt près d'Eu, qui sont de grandes dimensions et figurent une coupe demi-sphérique sur un pied cylindrique épaté et très-court. Les fonts

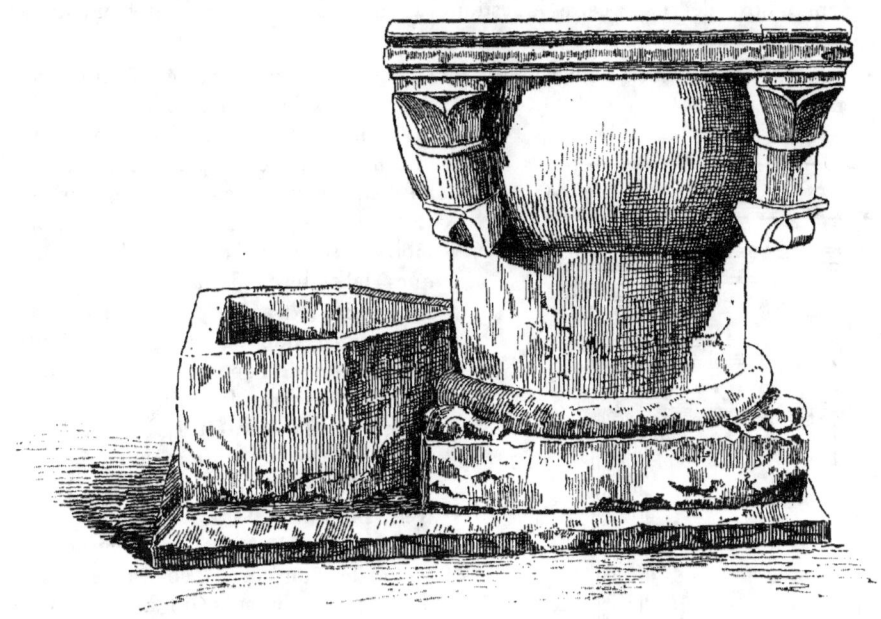

Fig. 27. — Fonts baptismaux de Sains.

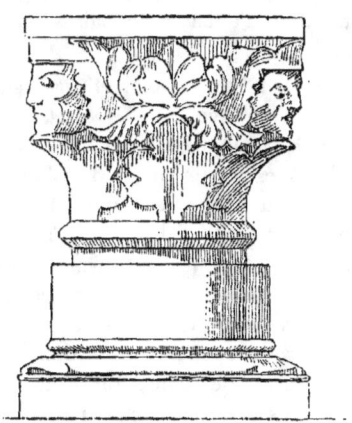

Fig. 28. — Fonts baptismaux de Bouillancourt.

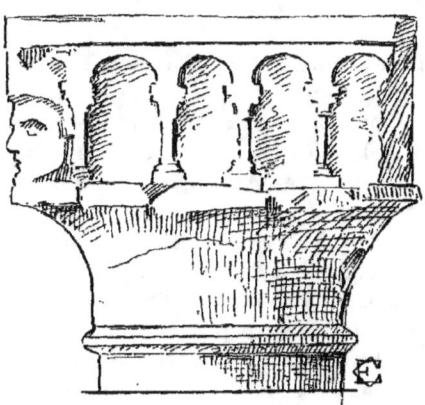

Fig. 29. — Fonts baptismaux de Bouillancourt.

en forme de coupe sont très fréquents dans les périodes subséquentes, surtout au xv^e siècle.

C'est à dessein que je n'ai encore rien dit des pierres dont sont faits les fonts qui viennent d'être décrits : cette question se rattache, en effet, directement à celle de leur fabrication.

Les cuves baptismales exigeaient une pierre particulièrement dure et des ouviers spéciaux, tout comme les monuments funèbres du moyen âge et ceux de notre temps, et comme nos affreuses petites cheminées de marbre. Ces monuments facilement transportables s'exécutent en gros dans quelques fabriques spéciales établies sur les lieux d'extraction de la pierre dure. C'est ainsi que se faisaient les fonts baptismaux de l'époque romane. Ceux de Saint-Pierre de Montdidier, de Vermand, de Saint-Just, de La Neuville-sous-Corbie, et de même en Artois et en Flandre ceux de Chéreng, Evin, Neuf-Berquin, Vimy, Guarbecques, Ames, Saint-Venant, sont en pierre bleue de Tournai. Il en est de même des tombes romanes d'Estaires-en-Artois et de Saint-Josse-au-Bois. Plus tard encore, en 1173, c'est en pierre de Tournai que fut faite la tombe de Mathieu I^{er}, comte de Boulogne, inhumé dans l'abbaye de Saint-Josse-sur-Mer.

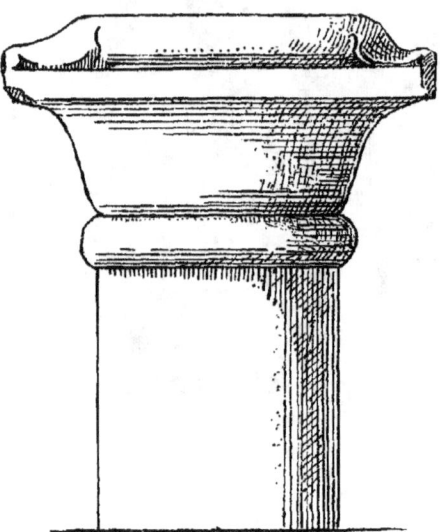

Fig. 30. — Fonts baptismaux d'Andres.

On sait quel centre d'art fut Tournai au xi^e et au xii^e siècle. Dans leur bel ouvrage sur *l'Art à Tournai* (1), MM. de la Grange et Cloquet ont consacré quelques lignes très intéressantes aux fonts baptismaux romans. Ils ont attribué à Lambert de Tournai la cuve baptismale de Chéreng. Depuis, M. Cloquet m'a fait l'honneur de compléter par une remarquable étude sur les cuves baptismales de Belgique (2) l'essai que j'avais donné sur celles du nord de la France. Selon le savant archéologue, les fonts baptismaux de Winchester auraient été exécutés aussi à Tournai, ainsi que plusieurs cuves aujourd'hui conservées en Hollande. Ces observations n'ont rien qui doive nous surprendre ; non seulement beaucoup de fonts baptismaux romans de la Flandre et de l'Artois, dans le diocèse d'Amiens ceux de La Neuville-sous-Corbie et de Saint-Pierre de Montdidier, et plus loin encore ceux de Vermand et de Saint-Just, mais les fonts baptismaux du

(1) T. I. p. 13. Tournai, Casterman 1889, 2 vol. in-8°.
(2) *Revue de l'art chrétien*, 1890.

Tréport, semblables de forme à ceux de Chéreng, sont en pierre de Tournai (3).

En même temps que l'atelier tournaisien, existait un atelier boulonnais, qui semble avoir fourni presque autant à la région du nord de la France.

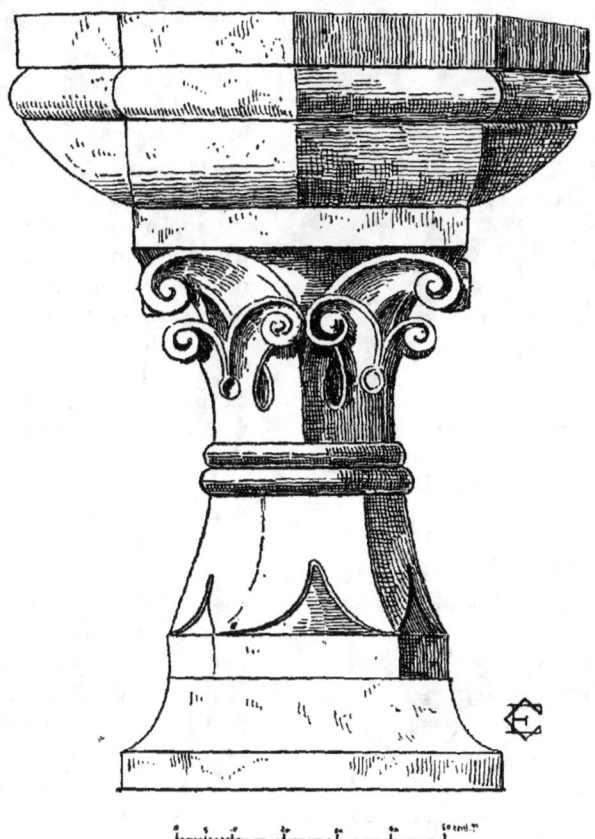

Fig. 31. — Fonts baptismaux de Licques.

Les environs de Boulogne possèdent un excellent calcaire oolithique à gros grains dit pierre de Marquise : on l'exploite autour de cette ville, où il forme plusieurs bancs de qualités assez inégales, et aussi à Honvaut, aux portes de Boulogne, où il est excellent ; enfin, près de Samer, où il offre moins de résistance. Les carrières de Marquise, qui ont conservé de fort curieux vestiges de

(3) Ce type est fréquent aussi dans la région des Ardennes où la même pierre s'exploite. On voit aussi des fonts en pierre bleue en Suède et en Norwège. Je ne sais si cette pierre provient du pays ou s'il y a là encore une importation.

l'exploitation romaine, passent en Angleterre pour avoir fourni la pierre de la cathédrale de Cantorbéry. La carrière de Honvaut, épuisée aujourd'hui, a fourni du xi⁰ au xv⁰ siècle de nombreux monuments à Boulogne : Saint-Wlmer, Notre-Dame, le château, etc. Quant à la pierre médiocre que l'on trouve en faible quantité près de Samer, on la voit employée dans les piliers de l'église de cette ville et quelque peu à l'abbaye de Saint-Wlmer, mais il n'est même pas sûr que les fonts baptismaux décrits plus haut en proviennent. On peut d'autre part affirmer qu'ils sont en calcaire oolithique du Boulonnais et que la grande cuve d'Airaines est non seulement de la même date (xi⁰ siècle) et de la même pierre, mais reproduit avec une similitude frappante les mêmes figures et les mêmes ornements.

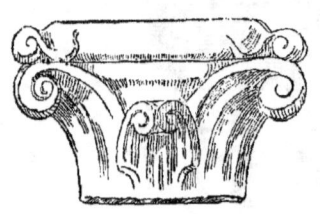

Fig. 31. — Fonts baptismaux au Musée d'Arras.

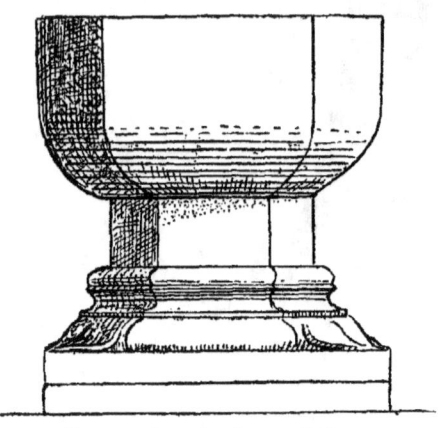

Fig. 32. — Fonts baptismaux de Fransart.

La pierre de Marquise s'est exportée fort loin, et l'exemple d'Airaines n'a rien d'étonnant ; les abbayes de Saint-Josse-sur-Mer, Saint-Sauve de Montreuil et Valloires ont fait amener à la fin du xii⁰ siècle et au xiii⁰ siècle par la mer et la Canche ou l'Authie, des chapiteaux et jusqu'à des colonnes monolithes en pierre de Marquise. Pour ne parler que des fonts baptismaux, les trois quarts de ceux du pays qui forme aujourd'hui les arrondissements de Boulogne et de Montreuil, sont en pierre de Marquise. Outre cette similitude de matière, ils ont parfois des similitudes frappantes de formes, de mesures et de détails ; si l'on ne peut douter de l'origine commune des fonts de Samer et d'Airaines, on peut encore moins nier celle des fonts de Dannes et de Wierre-au-Bois ou d'Hesdres et de Tubersent, situés à des extrémités différentes du Boulonnais.

Aux environs d'Amiens la pierre de Marquise semble avoir été peu connue ; on faisait venir la pierre dure du bassin de l'Oise ou même de Caen par eau, et pour les fonts baptismaux, on s'adressait durant le xi⁰ siècle autant ou plus à Tournai qu'au Boulonnais. Mais vers le milieu du xii⁰ siècle, un atelier local mit en œuvre pour cet usage les calcaires de Croissy et de Bonneleau qui devaient servir plus tard à la construction de la cathédrale d'Amiens. Cet atelier paraît avoir reproduit à satiété le même modèle si l'on en juge par les cuves à peu près identiques entre elles de Fouencamps, Gentelles, Buleux, Havernas, Equennes, Mirvaux, et du musée d'Amiens.

Après l'époque romane toutes les paroisses étant pourvues de fonts baptismaux généralement luxueux et faits en bonne pierre, la fabrication se ralentit, et les fonts que l'on fit encore, n'étant plus l'objet d'un commerce régulier, furent exécutés dans le pays même et selon des types moins uniformes. Après les ravages des Huguenots qui vers 1567 détruisirent beaucoup de cuves baptismales, il y eut en Picardie une nouvelle fabrication assez uniforme.

Quant aux cuves en plomb, leur fabrication semble avoir été soumise aux mêmes lois ; la région picarde ne possède plus qu'une seule cuve romane en plomb, celle de Berneuil, qui date du XIIe siècle, or elle sort manifestement du même moule que la cuve d'Espaubourg dans le diocèse de Beauvais (1) : toutes deux sont formées de lames soudées identiques entre elles, la cuve de Berneuil a seulement une lame de moins.

Les pierres tombales se fabriquaient à peu près de même. A l'époque romane, elles ont généralement la forme d'un couvercle de sarcophage plus étroit aux pieds qu'à la tête, et ne sont ornés que de rinceaux : un très bel exemple datant de 1100 environ a été découvert dans les ruines de l'abbaye de Saint-Josse-au-Bois et déposé dans l'église de Tortefontaine. C'est une pierre de Tournai taillée en dos d'âne à quatre rampants ornés de rinceaux en méplat et de têtes de lions qui rappellent la sculpture de Saint-Wlmer de Boulogne. Des exemples tout-à-fait analogues se voient dans le diocèse de Noyon à Nesle, en Flandre et en Artois à Estaires et à la prévôté de Gorre, et le musée de Stockolm conserve beaucoup de tombeaux de ce genre. Il se peut que plusieurs de ces pierres tombales en forme de cercueil peu épais ou de simple toit aient été portées sur des supports (dalles posées de champ, lions accroupis ou colonnettes) comme le sont des pierres du même type à Nouaillé-en-Poitou, Niort, Laleu (Charente-Inférieure), Airvault (Deux-Sèvres), au Dorat (Haute-Vienne), etc.

Fig. 33. — Pierre tombale provenant de St-Léonard (Musée de Boulogne)

Le musée de Boulogne possède une pierre tombale un peu différente qui semble appartenir à une date voisine de 1170 ou 1180 : elle est plate (2), arrondie vers la tête et ornée d'une sorte de créquier (fig. 33). C'est une pierre de Marquise : il est probable que dans les carrières de cette localité, les pierres tombales se

(1) Reproduite par le Dr Voillez dans son bel ouvrage sur l'art roman de cette région.

(2) Les dalles plates sont fréquentes depuis l'époque mérovingienne : on en voit de cette période aux musées d'Angers et de Poitiers, dans le cimetière d'Andinghen fouillé en 1893 par M. l'abbé Debout, etc. A l'époque romane on en trouve à Sainte-Marie du Capitole de Cologne, à Saint-Hilaire de Poitiers (tombeau de Constantin de Melle), etc. A l'époque gothique elles sont innombrables. Les angles arrondis sont rares car cette forme est incommode pour une dalle qui doit s'incruster dans un pavement. Elle dérive des sarcophages à angles arrondis, tels que celui de Cecilia Metella (Palais Farnèse) pour l'antiquité, et de la cathédrale de Vienne ou de S. Andoche de Saulieu pour le XIe siècle.

PIERRE TOMBALE DE ST-JOSSE-AU-BOIS

CROIX DE FRESNOY-LES-ROYE

fabriquaient concurremment avec les fonts baptismaux ; il est certain du reste qu'au xiv^e siècle Marquise était le centre de fabrication de toute une série de pierres tombales de modèles assez uniformes dont les débris sont encore nombreux dans les alentours (1).

Croix monumentales.

Les croix monumentales du xii^e siècle semblent avoir affecté dans la région une disposition analogue à celle des fonts baptismaux : celles de Crécy et de Fresnoy-lès-Roye s'élèvent sur un pied cantonné de quatre colonnes. Le pied de la croix de Crécy, souvent restauré, est actuellement en brique, mais conserve aux angles quatre colonnes dont les chapiteaux à larges feuilles pleines lancéolées rappellent ceux de Dommartin (1163) et doivent appartenir de même à la seconde moitié du xii^e siècle.

A Fresnoy-lès-Roye se dresse encore une grande croix de pierre d'un très beau style et d'une richesse remarquable, dont la conservation est parfaite bien que ce monument remonte à la fin du xii^e siècle.

Le pied est composé de quatre colonnes groupées autour d'un noyau central. Les bases attiques ont un tore supérieur réduit aux proportions d'une simple baguette, tandis que le gros tore inférieur est aplati et représente à peu près un quart de rond. Le groupe des fûts est formé de deux monolithes, ses astragales ont le profil d'un filet. Les quatre chapiteaux ont deux rangs de larges feuilles pleines terminées par des boules sphériques. Entre chacun de ces chapiteaux se logent quatre belles têtes d'homme en haut relief. Deux folioles qui terminent les feuilles supérieures des chapiteaux forment à ces têtes une sorte de coiffure. Le tailloir est composé d'un simple bandeau à angle supérieur abattu. Sur cette petite plateforme, repose un tronçon de pyramide couronné d'une large croix régulière, tout à fait semblable aux croix antéfixes des pignons d'églises romanes de l'Ile-de-France. Cette croix est grecque et tout à fait conventionnelle, comme beaucoup de croix de consécration, elle forme un losange d'entrelacs découpés à jour en méplat dans une dalle épaisse (2), et déterminant entre eux neuf petits losanges ajourés. Les angles du cadre extérieur sont ornés de fleurons de peu de saillie formant les bras de la croix, entre lesquels d'autres appendices font saillie sur les milieux des faces du losange. L'angle inférieur de celui-ci est calé entre deux têtes humaines l'une imberbe et désagréablement arrondie ; l'autre à grande barbe longue et à cheveux ondulés, belle par l'ensemble et par le style sinon par les détails. Ces têtes sont peut-être celles d'Adam et d'Eve, qui figurent en entier au pied de la croix antéfixe de Berteaucourt.

La croix de Fresnoy a un rapport intime avec les croix qui décorent les sommets des pignons des églises d'Ambleny, Bruyères, Cerseuil, Ciry, Cuiry-Housse,

(1) Notamment à Leulinghen, Audinghen, Wimille, et à Marquise même.

(2) Il faut la rapprocher de la croix du cimetière de Baret (Charente), publiée par Viollet-le-Duc (*Architecture* t. IV, p. 433), et qui peut ne dater que de la fin du xii^e siècle. La croix du cimetière de Graville près du Havre, qui date du xiii^e siècle seulement, est aussi une croix grecque.

Evreuil, Melun, Saint-Vaast de Longmont, Lhuys et Vauxrezis, et qui ont été étudiées par Viollet-le-Duc (1) et par M. Eug. Lefèvre-Pontalis (2). Toutes sont romanes, et toutes sauf une seule appartiennent à l'Ile-de-France. Celle de Bruyères est celle qui se rapproche le plus de celle de Fresnoy, que son pied pyramidal achève de rendre analogue à une antéfixe. Des antéfixes de ce genre terminaient aussi très certainement les pyramides de pierre élevées sur des clochers des xie et xiie siècles, mais plus exposées aux intempéries ; celles-ci n'ont pas laissé de traces.

Ce qui distingue surtout la croix de Fresnoy, c'est qu'elle s'inscrit dans un losange, tandis que la plupart des autres ornements de ce genre ont leurs branches reliées par un cercle.

Après le xiie siècle, ces croix redevinrent en général moins conventionnelles. Dès 1170 environ la croix antéfixe de l'église de Guarbecques en Artois a des branches détachées ; vers 1300, celle du cimetière de Licques a un médaillon central circulaire, mais ses quatre branches sont bien indiquées. Les croix antéfixes fréquentes au xiie et au xive siècle dans les églises élevées par les architectes bourguignons dans leur pays et en Italie sont de véritables croix.

La croix de Fresnoy a la plus grande ressemblance avec celle de Grisy (Calvados) qui est un peu plus ancienne et que M. de Caumont a publiée (3).

Le pied de croix de Fresnoy peut être rapproché des faisceaux circulaires de colonnes de la même date qui portent les lanternes des morts de Fenioux (Charente-Inférieure) et Cellefroin (Charente) appartenant à la même date, ainsi que d'un pied de croix qui subsiste à Hervelinghen près Boulogne et qui date de la fin du xiiie siècle. Il forme aussi un faisceau circulaire de colonnes. A la même époque, le pied de la *croix coupée* portée d'Airon-Saint-Vast à Saint-Josse-sur-Mer, a reçu la forme d'une base de colonne munie de griffes.

Le type à une seule colonne est représenté aussi dans les diocèses voisins vers 1200 à Souche (4) et au xiiie siècle à Montgérain, près Creil, où la croix est également plantée sur une pyramide. Beaucoup de bases de calvaires de la Somme affectent la forme (5) de bases de colonnes ou de groupes de colonnes qui remontent au xiiie siècle et même au xiie ; elles sont aujourd'hui surmontées de croix modernes en fer. Comme souvent aussi ces croix sont scellées dans d'anciens chapiteaux, voire même à Havernas sur une ancienne cuve baptismale, rien ne prouve que les bases ne viennent pas de monuments d'une nature différente, aussi vaut-il mieux se borner à les signaler en général que de les étudier en détail (6).

(1) *Dict. d'architecture*. Tome IV, art. Croix.
(2) *Croix en pierre des* xie *et* xiie *siècles*. Gazette archéologique 1885.
(3) *Statistique monumentale du Calvados* et *Abécédaire d'Archéologie*, édition 1870, Architecture religieuse, p. 332.
(4) Décrite et figurée dans la *Statistique monumentale du Pas-de-Calais*.
(5) Décrite et figurée par M. le Chanoine Müller dans une *Promenade archéologique* publiée à Beauvais, 1891, in-8°.
(6) Deux autres croix de pierre existent à Nogent-les-Vierges près Creil. L'une appartient au xiie siècle, l'autre au xiiie.

DEUXIÈME PARTIE.

MONOGRAPHIES DES ÉDIFICES ROMANS DE LA RÉGION PICARDE.

DIOCÈSE D'AMIENS.

Airaines.

L'église Notre-Dame d'Airaines appartenait à un prieuré de l'ordre de Cluni dépendant de Saint-Martin-des-Champs. L'origine de cette possession est une charte de donation octroyée par Etienne, comte d'Aumale, au début du xii^e siècle. Ce document, que dom Martin Marrier a publié dans l'histoire de Saint-Martin-des-Champs ne porte pas de date, mais on sait que le prieur Thibaut qui l'a souscrit a été en fonctions de 1108 à 1119 (1).

L'église a fait l'objet de six notices historiques et descriptives dont la meilleure est due à M. Marchand, curé d'Airaines (2). Le prieuré est établi sur un escarpement qui regarde l'est. La construction a nécessité des travaux de terrassement. Les premières travées occidentales de l'église sont une véritable crypte tandis que

(1) Voici le texte de cet acte :

« Notum sit omnibus sancte matris ecclesie filiis presentibus et futuris quod ego Stephanus Albe Marle, concedente comi[ti]ssa Havisa, conjuge mea, et patre ejus Radulfo de Mortuo Mari (ex eorum enim hereditate erat), communicato cum hominibus nostris consilio, do et concedo Deo et Sancto-Martino-de-Campis quicquid habebam in ecclesiis de Arenis, pro redemptione anime mee et conjugis mee prædicte Havise, et prefati Radulfi de Mortuo Mari, et Milsende conjugis ejus jam defuncte, et omnium antecessorum meorum et illorum. Presente domino Theobaldo, priore Sancti-Martini-de-Campis, et multis testibus, quorum ista sunt nomina : Gaufridus, filius Fulconis. Berengarius de Alniaco. Wilelmus Bisola. Oilardus Balosellus. Wilelmus Capellanus. Warinus de Arenis, thesaurarius Ambianensis.

Et, ut hoc donum stabile et inconcussum in futuris temporibus et generationibus permaneat, ad comprobationem et stabilitatem futurorum, cartulam istam sigilli mei impressione firmavi.

(2) Dusevel, *Mém. de la Soc des Antiquaires de France*, tome xvii, 1844, p. 404. *La Picardie*, t. xiv, p. 459. — Prarond, *Hist.*, p. 64. — Alcius Le Dieu, t. v, page 490. — Goze, *Mémorial d'Amiens*, 1862. — Abbé Marchand, *Le Dimanche, Semaine religieuse du diocèse d'Amiens*, n^{os} des 25 octobre, 1^{er} novembre et 8 novembre 1885, *Les Sanctuaires de la Sainte-Vierge en Picardie*.

le chœur est élevé sur un remblai. C'est là une disposition qui n'est pas rare dans les églises romanes (1) où elle n'est pas toujours due à l'exhaussement du sol de l'atrium servant de cimetière.

Le bâtiment du prieuré s'élève en prolongement du bras nord du transept ; il est précédé d'une cour à l'ouest et suivi à l'est d'une série de terrasses en gradins qui forment des jardins. Cet établissement était affecté au logement d'un prieur et de quatre moines (2).

Selon les historiens modernes de la région, dont malheureusement aucun n'indique la source de ce renseignement, les Anglais, en assiégeant le château des comtes de Ponthieu à Airaines, auraient incendié le prieuré en 1422. Cette date concorde avec le style de certaines reprises de l'église. Au début du XVI^e siècle, le bâtiment du prieuré fut rebâti avec beaucoup de goût et non sans un certain luxe, tel qu'il nous est parvenu avec de remarquables restes de menuiseries et de ferrures.

Une gravure de la même époque intitulée *Le bourg d'Airaines* (3) ne nous donne malheureusement aucun renseignement intéressant sur le prieuré.

L'église, qui rentre seule dans le cadre de cette étude, paraît avoir remplacé un édifice plus ancien, puisque la charte d'Etienne d'Aumale a trait aux églises d'Airaines et que ce bourg semble n'en avoir jamais eu que deux : l'église paroissiale Saint-Denis et Notre-Dame. Quoi qu'il en soit, aucun reste de cette première église n'est aujourd'hui reconnaissable, et la construction qui subsiste semble avoir été élevée à l'époque de la donation à Saint-Martin-des-Champs. Elle paraît dater du deuxième quart du XII^e siècle.

L'appareil, tout en craie blanche de bonne qualité, est assez soigné. Le plan comprend un chœur rectangulaire simple, un transept saillant, une nef et des collatéraux de quatre travées. Un clocher semble avoir existé sur le carré du transept (fig. 34).

Le chœur a été complètement rebâti à une époque récente ; le transept a été remanié au XIII^e siècle, la nef et les collatéraux n'ont subi que des retouches peu importantes.

L'église (4) était entièrement voûtée ; c'est un perfectionnement dont il ne reste pas d'autre exemple aussi ancien dans le diocèse. Le chœur, le carré du transept et la nef étaient couverts de voûtes d'ogives ; dans les bas-côtés, plus étroits et peu élevés, on s'est contenté de la simple voûte d'arêtes.

La première travée de la nef est plus longue que les autres, et sa voûte est renforcée d'une croisée de liernes perpendiculaires aux ogives et de section moitié plus faible (fig. 35).

A cette première travée correspondent des travées de bas-côtés de longueur

(1) On la trouve notamment à Saint-Savin, à Airvault et à Chauvigny en Poitou, à Saint-Ours-de-Loches, au Dorat près Limoges et à Cunault près Angers, etc.

(2) Le prieur était décimateur ; il avait comme seigneur toute justice en ses terres, et présentait aux deux cures d'Airaines ainsi qu'à plusieurs autres. La collation appartenait au prieur de Saint-Martin-des-Champs ; en 1734, le prieuré fut sécularisé au profit du curé de Saint-Roch de Paris.

(3) Bibl. Nat. Cabinet des Estampes ; Recueil Gaignières ; Topographie.

(4) Dimensions de l'église : longueur de la nef dans œuvre : 20 m. 20, largeur 5 m. 10. Largeur des bas-côtés nord 2 m. 30, sud 2 m. 55. Longueur primitive du transept 16 m.; largeur 4 m. Longueur du chœur 4 m. 10 ; largeur 5 m. 05. Longueur de l'église 32 m. ; contreforts compris, 33 m. Hauteur du pavé à la croix du pignon 14 m. 50. Hauteur maxima sous voûte : nef 9 m. 50 ; bas-côté nord 4 m. 16, sud 4 m. 36.

SOCIÉTÉ DES ANTIQUAIRES DE PICARDIE

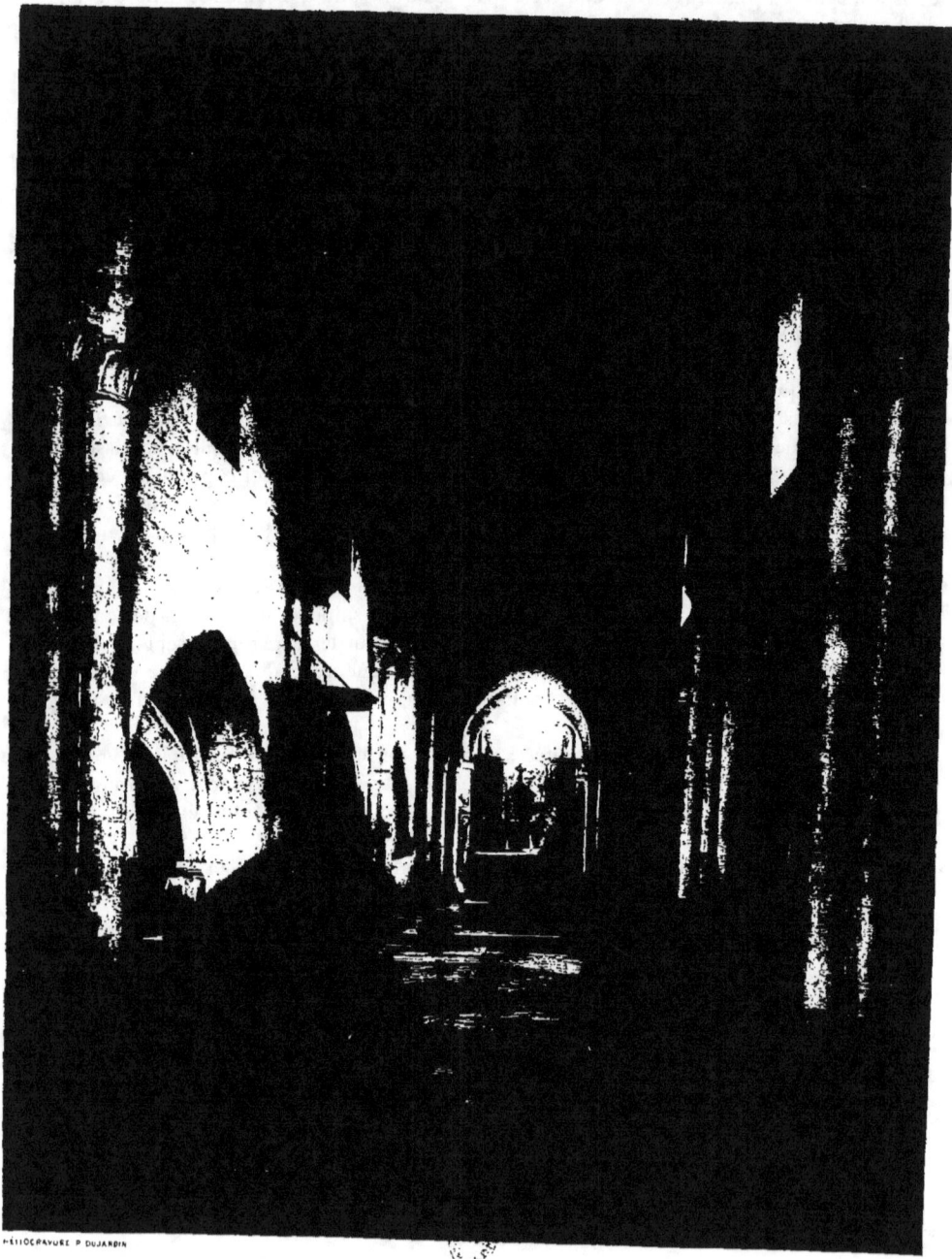

PRIEURÉ D'AIRAINES
Nef de l'Église

normale précédées à l'ouest de petites chapelles courtes dont l'une servait aux fonts baptismaux et dont l'autre a été transformée au xvi° siècle en cage d'escalier. Une voûte en berceau brisé couvre celle qui est demeurée intacte.

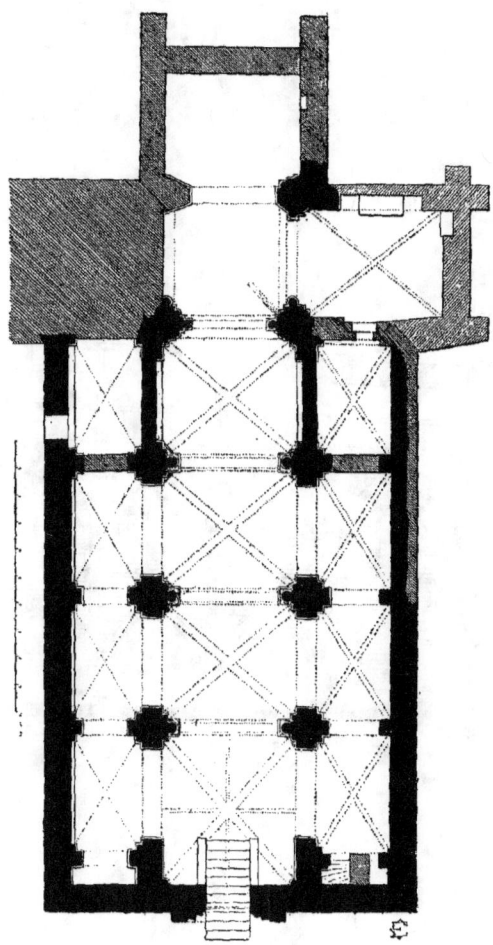

FIG. 34. — Plan de Notre-Dame d'Airaines.

Les voûtes d'ogives sont de plan carré. Elles sont très bombées ; la poussée se rapproche ainsi de la verticale, mais cette poussée est d'autre part continue et exige des murs et des doubleaux épais ; elles sont de plus épaulées par des contreforts très peu saillants.

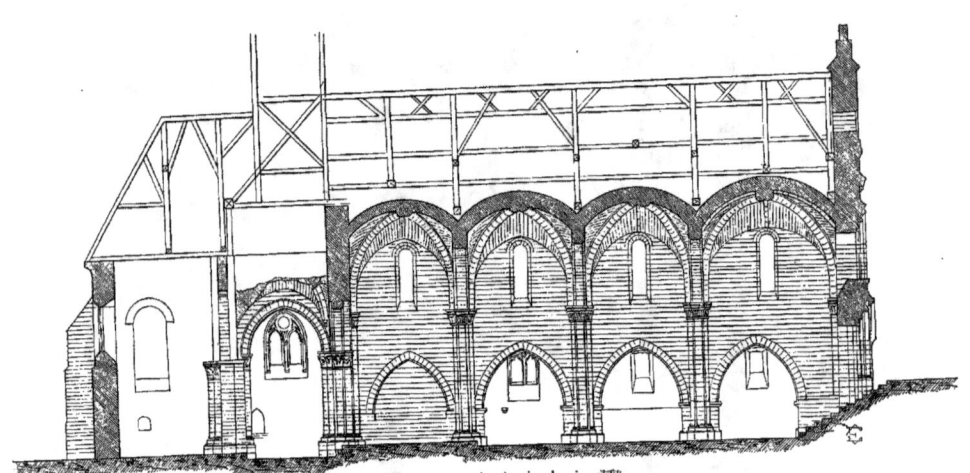

Fig. 35. — Coupe longitudinale de Notre-Dame d'Airaines.

Les ogives sont toriques (fig. 40 n° 1), d'un diamètre de 40 centimètres environ ; les liernes ont le même profil. Une croix de Jérusalem de faible relief orne l'intersection des ogives (fig. 36). Il n'y a pas d'arcs formerets ; la lunette des voûtes de la nef est en plein cintre. Les doubleaux sont en tiers point, simples, très épais, ornés d'un biseau sur les angles.

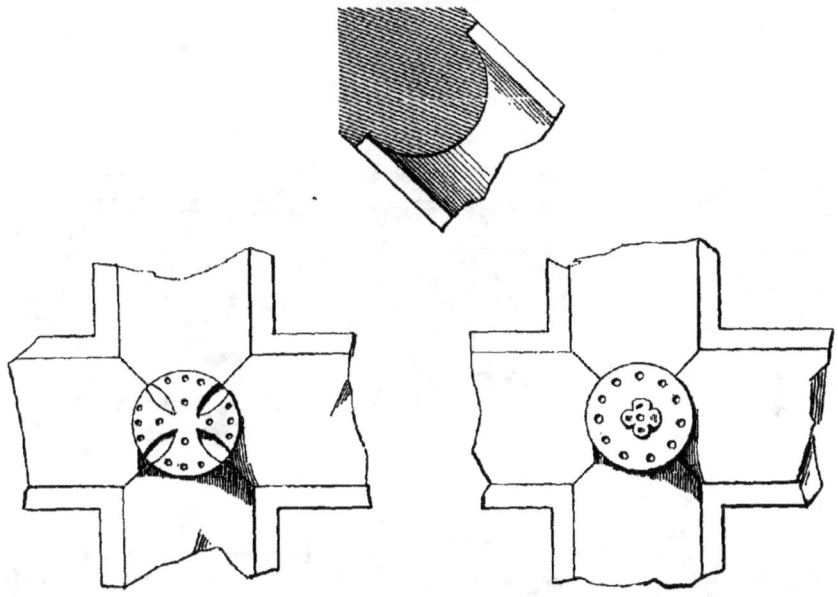

Fig. 36. — Profil et ornements des ogives à leur point d'intersection.

Les voûtes d'arête des bas-côtés sont barlongues, formées de la pénétration de berceaux plus ou moins brisés ; elles offrent une particularité très rare : c'est une clef ornée d'une rosace sculptée, tracée au compas et exécutée en méplat dans un style assez archaïque. Les voûtes sont appareillées très grossièrement, la taille des voussoirs des arêtes est rudimentaire, irrégulière et négligée.

Les doubleaux sont en tiers point.

Le carré du transept était couvert d'une voûte sur croisée d'ogives dont il ne subsiste plus qu'un tas de charge. Le profil des ogives est un gros tore sous lequel est accolé un tore plus petit.

Les arcades sont toutes en tiers point.

Les supports sont des pilastres et des piliers cruciformes barlongs auxquels sont adossées dans la nef et à la croisée, de grosses colonnes portant les doubleaux et des colonnes plus minces à fûts tracés en amande qui reçoivent les ogives et sont normales à celles-ci. Les tailloirs sont ornés de cavets, d'onglets et de tores (fig. 40 n° 2). Les chapiteaux sont godronnés sauf au carré du transept où ils dérivent du type corinthien à feuilles pleines (fig. 37, 38, 39).

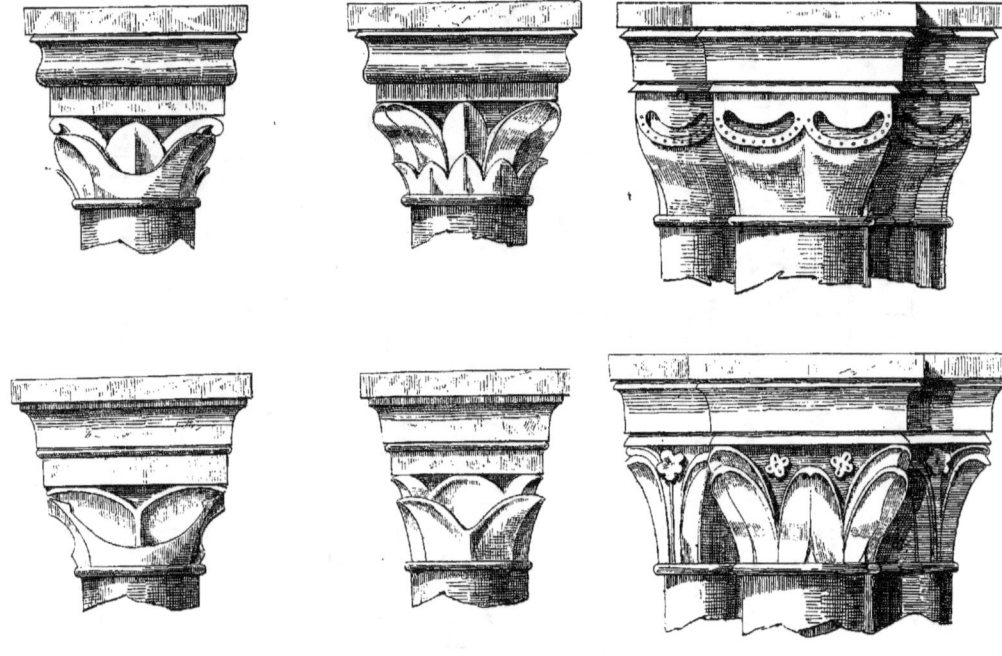

Fig. 37. — Chapiteaux de Notre-Dame d'Airaines.

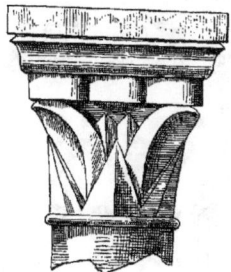 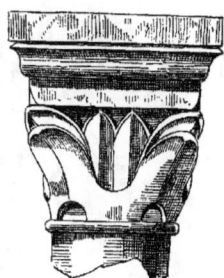 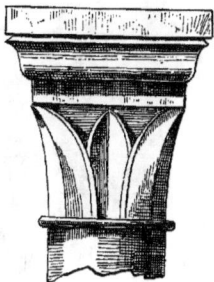
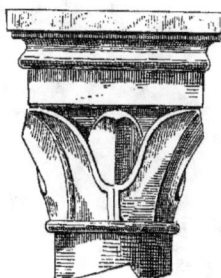 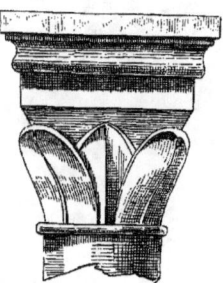

Fig. 38. — Chapiteaux de l'église Notre-Dame d'Airaines.

Fig. 39. — Chapiteaux de Notre-Dame d'Airaines.

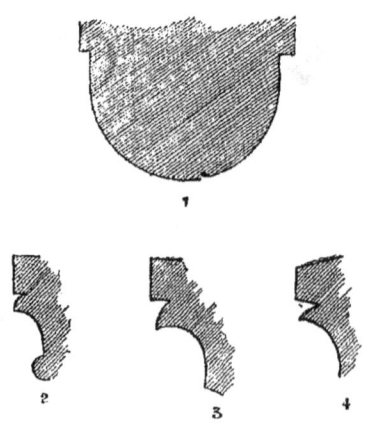

Fig. 40. — Profils : 1. Des ogives. — 2. Des tailloirs. — 3. Des impostes. — 4. Des archivoltes, de Notre-Dame d'Airaines.

Les quatre arcs de la croisée sont doublés, brisés et très bas. Pour mieux les buter, on a aveuglé les arcades de la dernière travée de la nef d'un remplage sans aucune ouverture. Des dispositions analogues existent au Wast près Boulogne, à Berteaucourt, à Saint-Martin-de-Laon, etc. Dans ce dernier exemple, les arcades sont, comme à Airaines, complètement aveugles ; au Wast, qui est de date plus ancienne, elles sont même supprimées ; à Berteaucourt le remplage est ajouré ; dans d'autres constructions moins lourdes, comme les cathédrales de Bayeux et de Laon, on s'est contenté de donner moins de largeur à la dernière travée de la nef.

Les bras de transept et le chœur devaient être originairement trois chapelles carrées, à peu près égales, plus basses que la nef, comme l'indiquent des restes d'ancien appareil et le peu de hauteur des arcs de la croisée. Pareille disposition est conservée dans l'église en ruines de Champlieu près Crépy-en-Valois.

Un reste de gros mur visible dans les combles entre le chœur et la nef, l'effondrement de la voûte du carré du transept, la refaçon du chœur, de l'arc triomphal et de ses piliers concourent à démontrer que l'église avait un clocher central qui s'est écroulé en écrasant l'ancien chœur ; la cause du désastre semble avoir été l'affaissement de l'arc triomphal, et c'est à la fin du xvie siècle que cet accident paraît s'être produit.

Les fenêtres sont toutes en plein cintre, allongées, de peu de largeur, ébrasées au dedans et légèrement au dehors, et couronnées extérieurement d'archivoltes en coin émoussé reliées entre elles en cordon horizontal.

Une fenêtre plus grande surmonte le portail (fig. 41) ; elle est sertie extérieurement de tores et de gorges dans l'une desquelles sont espacés des fleurons sphériques. Sous l'appui règne un bandeau sculpté en forme de double corde. La fenêtre comme le portail sont encadrés d'un massif saillant en maçonnerie. Pareille disposition existait autrefois à Roye, et la petite église d'Autheuil-en-Valois conserve une façade d'une disposition extérieure toute semblable mais répondant intérieurement à une petite tribune (1).

Le portail est en plein cintre, fort bas, orné de trois tores séparés par des gorges et amortis au bas des piédroits par des bases attiques. Un portail tout à fait analogue existe non loin d'Airaines, à Sorreng (Seine-Inférieure).

Un perron de dix marches descend de ce portail dans la nef. Ce perron est intérieur et correspond aux petites chapelles qui terminent les bas-côtés. L'exhaussement du sol a nécessité l'addition de deux marches extérieures. Une belle corniche, composée d'un bandeau biseauté porté sur des modillons ornés chacun de trois billettes, traverse la base du pignon et se continuait sans doute autrefois sur les murs latéraux. La croix du pignon était portée sur une colonnette engagée, dont il ne reste que la partie inférieure supportée par une console ornée d'une tête d'animal grotesque.

L'église a été remaniée vers le deuxième quart du xiiie siècle, puis à la fin de l'époque gothique ; enfin vers 1600.

La première restauration a été un agrandissement du transept ou au moins du croisillon sud, que l'on a couvert d'une voûte d'ogives portée sur culots, et que l'on a ajouré de fenêtres à deux formes ayant pour remplage un oculus.

(1) Voir les *Notes de voyage*, publiées en 1884, par le chanoine Müller (Senlis, Dufresne in-8°).

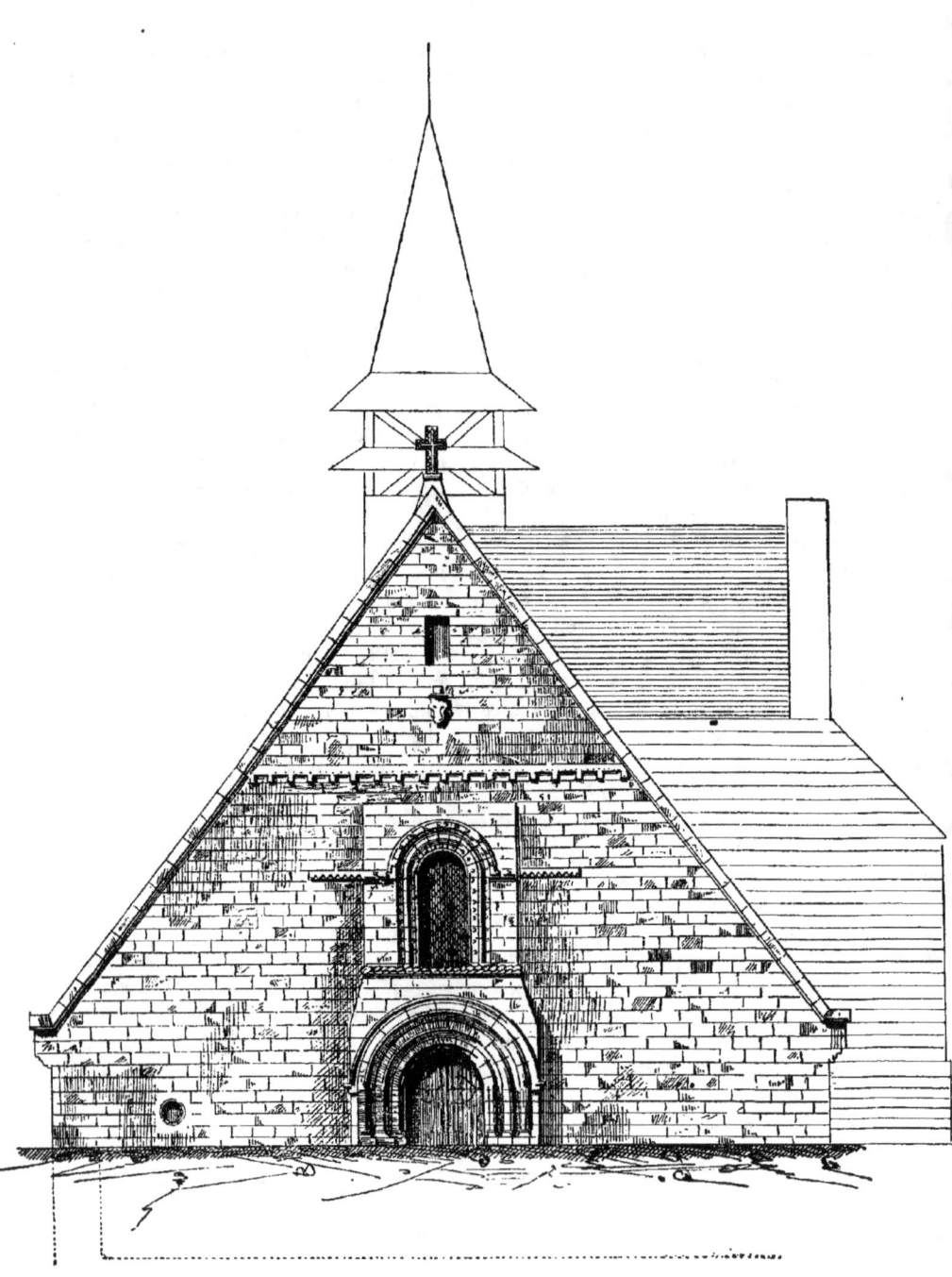

Fig. 41. — Façade occidentale de Notre-Dame d'Airaines.

Un bel autel de pierre datant de l'époque de ces travaux subsiste encore intact. Sa table est portée sur un massif de maçonnerie et sur trois colonnettes prismatiques avec chapiteaux sans feuillage et bases pourvues de griffes. Au-dessus de cet autel, une grande et deux petites consoles ornées de moulures sont engagées dans la muraille et devaient porter là une statue de saint et deux flambeaux.

C'est probablement au passage des Anglais qu'est dû l'incendie dont les murs extérieurs de la nef conservent la trace. L'église fut réparée à la fin de l'époque gothique ; le bas-côté sud reçut alors une voûte sur croisée d'ogives un peu plus élevée que l'ancienne voûte d'arêtes ; les fenêtres y furent remaniées et l'on pratiqua dans la chapelle qui termine à l'ouest ce bas-côté un escalier accédant aux combles. Ceux-ci furent entièrement modifiés : un seul toit aigu fut établi sur la nef et les bas-côtés, et la façade reçut la forme d'un pignon unique d'une grande acuité. Un porche de bois aujourd'hui détruit fut alors établi devant le portail, comme à Mareuil-Caubert. Une petite flèche de charpente très aiguë et assez élégante fut élevée à la même époque au-dessus de la croisée. Postérieurement à la reconstruction du prieuré, qui date du deuxième quart environ du xvie siècle, l'écroulement de la tour centrale nécessita la reconstruction du chœur et du croisillon nord. Les ressources de l'église étaient évidemment très faibles à cette époque ; les parties reconstruites n'ont ni voûte ni aucun ornement. L'aspect des contreforts, celui des piliers à pans coupés ; le caractère des arcs, les uns brisés, les autres en plein cintre, accusent l'extrême fin de la période gothique, période qui s'est prolongée dans la région au xviie siècle. Le procès-verbal d'une visite pastorale de 1692 (1) constate que le chœur était alors « en très mauvais état par la faute du prieur. » C'est peut-être seulement vers cette époque qu'il fut rebâti. Dans la suite, le prieuré accapara, pour s'en faire des celliers, le bras nord du transept et la dernière travée du bas-côté qui s'y rattache ; ces portions de l'ancienne église sont encore aujourd'hui une dépendance de la maison voisine.

Le mobilier comprend, outre une remarquable cuve baptismale romane, décrite plus haut (fig. 34), des débris de clôture en bois et un bénitier en dinanderie appartenant à la fin de l'époque gothique.

C'est à bon droit que Notre-Dame d'Airaines a été classée parmi les monuments historiques. C'est un des monuments romans les plus complets et les plus curieux de la région.

Amiens.

L'église Saint-Martin-aux-Jumeaux était bâtie selon la légende au lieu même où Saint Martin aurait coupé son manteau. C'était à l'origine un monastère de femmes.

Cet antique sanctuaire était abandonné lorsqu'en 1073 l'évêque Guy y installa un prieuré de bénédictins qui en 1145 fut érigé en abbaye. Cette date est probablement celle d'une reconstruction.

(1) Bibl. d'Amiens, ms. 514, f° 97.

Selon le Père Daire (1) des chapelles auraient été ajoutées vers le début du XIII^e siècle au chœur qui subit une reconstruction totale en 1330.

L'église donnée aux Célestins en 1634, fut démolie en 1725.

Des dessins datés de 1726 conservés à la bibliothèque d'Amiens (2) nous font connaître le plan (fig. 42) et l'aspect de la façade du monument. Cette façade a été reproduite par Taylor et Nodier (3), elle était en grande partie moderne. Le chœur, demi-circulaire avait la plus grande analogie avec celui de Dommartin ; il était séparé du transept par deux travées droites ayant pour support un pilier, et correspondant à une chapelle carrée ouverte à la fois sur le déambulatoire et sur le transept. Cinq autres chapelles carrées ouvertes sur le déambulatoire répondaient aux travées du rond-point que séparaient de grosses colonnes. Ces chapelles étaient séparées entre elles par des massifs triangulaires de maçonnerie, de telle façon qu'elles ne dessinaient au dehors qu'un seul demi-cercle, sans contreforts. C'est le plan de Cîteaux, de Pontigny et des nombreuses églises dérivées de ces modèles de l'architecture cistercienne, telles que celles de Savigny, du Breuil-Benoist, de Warnhem en Suède, de Saint-François de Bologne, de Saint-Antoine de Padoue, d'Alcobaza en Portugal, etc. — La chapelle du fond ou de la Vierge à Saint-Martin-aux-Jumeaux avait été allongée après coup et avait reçu un chevet polygonal à contreforts ; cette refaçon répondait à une mode qui se généralisa en France au XIII^e siècle. Chaque bras du transept avait deux travées. La nef en avait six ainsi que les bas-côtés étroits comme ceux de Dommartin et munis de contreforts larges et peu saillants qui formaient les culées des arcs-boutants. Les piliers de la nef et du transept étaient carrés avec quatre colonnettes remplaçant les angles, comme à Beauval. Le pilier qui séparait la dernière de l'avant-dernière travée de la nef est au contraire un simple rectangle barlong cantonné d'une colonne du côté de la nef pour porter un doubleau. Les stalles occupaient ces deux travées. Les voûtes ne sont malheureusement indiquées nulle part mais les dimensions sont rapportées en ces termes :

« Cette esglise par le plan icy représenté estoit de la longueur de 186 pieds pris en dedans ; et de la largeur prise a l'endroit de ses deux aisles jusqu'au chœur de 74 pieds. Et du premier pilliers du chœur jusqu'à la porte de cette esglise sa largeur estoit de 44 pieds pris en dedans. La haulteur des vouttes du chœur estoit de soixante-et-un pieds compris l'époisseur de la maçonnerie. Et les vouttes de la neffe estoient haultes de 25 pieds apparents et 4 à 5 pieds enterrés ; ce qui fait que dans le temps de sa construction cette voutte estoit de la haulteur de 30 pieds. Lesquels 30 pieds ne faisoient que la juste moitié de celle du chœur et ainsy la très grande difformité de cette esglise. »

En 1835, des fouilles pratiquées sur l'emplacement de cet édifice amenèrent la découverte de chapiteaux qui furent alors dessinés et publiés par M. Rigollot, sans aucun commentaire (4). La plupart de ces chapiteaux sont conservés au musée

(1) *Hist. litt. d'Amiens.*
(2) Bibliot. d'Amiens, Ms. n° 523.
(3) *Voyage Pittoresque. Picardie.*
(4) *Mém. de l'Acad. d'Amiens*, année 1835, p. 699, pl. 1 et 2. L'auteur renvoie à ces figures dans un *Essai historique sur les arts du dessin en Picardie depuis l'époque romaine jusqu'au* XVI^e *siècle* (*Mém. de la Soc. des Ant. de Picardie*, 1^{re} série, t. III, 1840, pp. 274 et suiv. — p. 347).

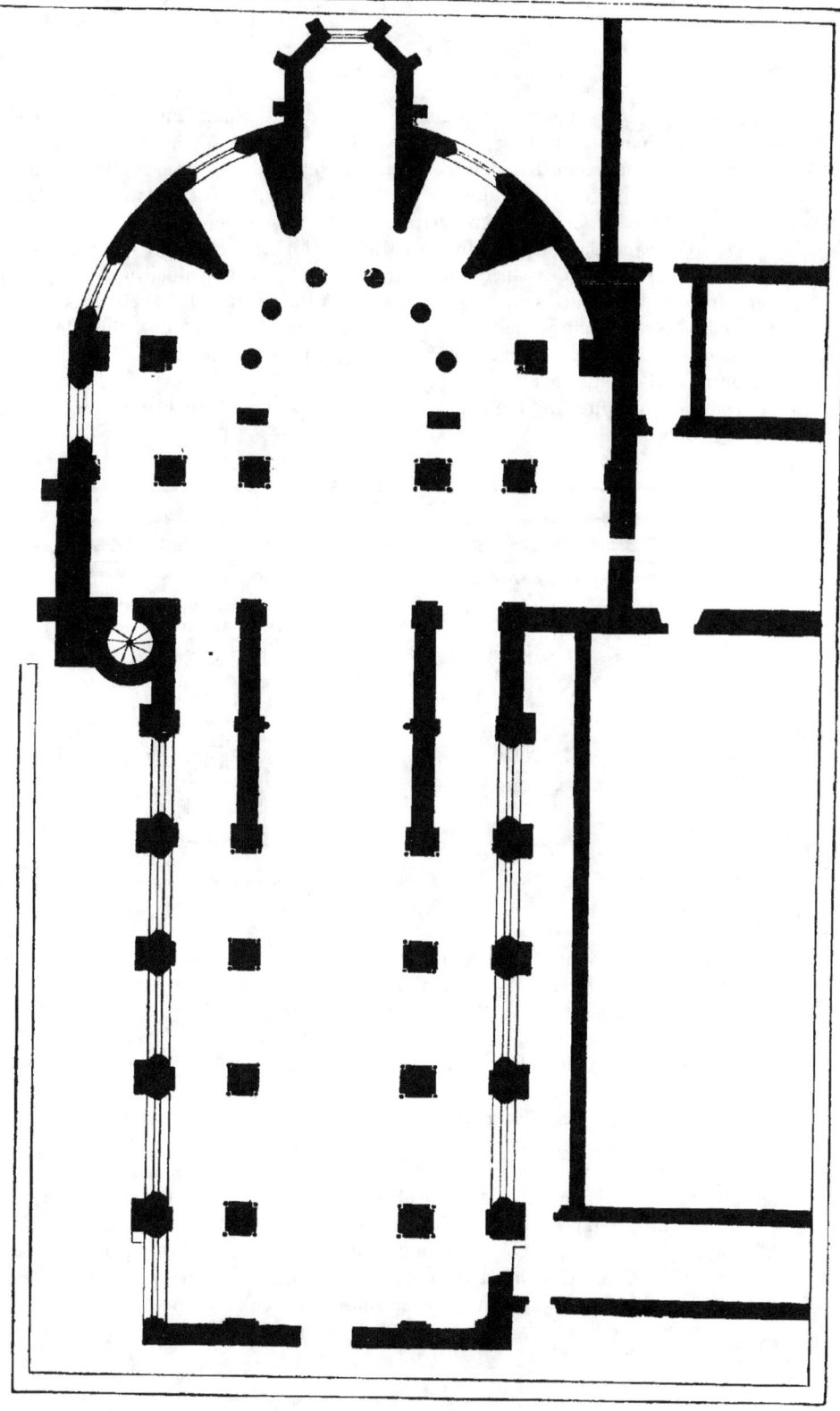

Fig. 42. — Plan de l'église Saint-Martin-aux-Jumeaux.

d'Amiens. Plusieurs pouvaient ne dater que des travaux entrepris au début du xiiie siècle, mais la plupart sont du milieu ou de la fin du xiie, et doivent se rapporter à la reconstruction commencée selon toute vraisemblance en 1145.

Ils sont donc contemporains de ceux du portail de Berteaucourt, de Saint-Etienne de Corbie et de Dommartin, et leur ressemblent.

On remarque dans les dessins de M. Rigollot un chapiteau où deux animaux à tête unique formant crochet ont le train de devant d'un quadrupède et la queue d'un dragon. Un motif semblable se voit déjà au portail du Wast. Sur un autre chapiteau, des créatures fantastiques d'espèce analogue ont de plus des ailes et une tête humaine coiffée du bonnet phrygien. C'est la sirène telle qu'elle se rencontre à Berteaucourt.

D'autres chapiteaux ont de larges feuilles lisses et pleines en forme de

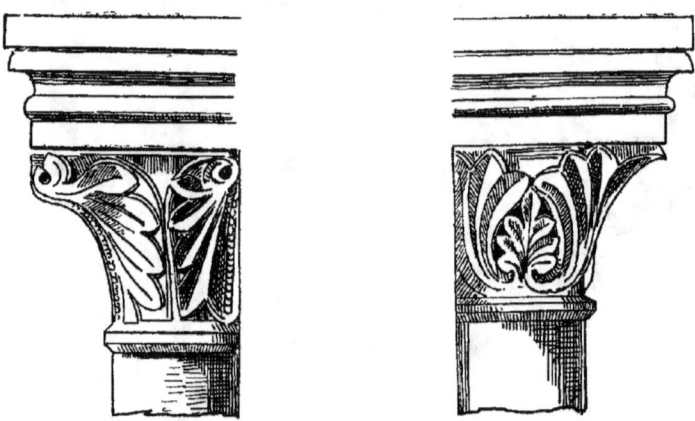

Fig. 43. — Chapiteaux provenant de St-Martin-aux-Jumeaux.

losange. C'est un simple épannelage dans lequel on a sculpté sur certains autres des feuilles d'acanthe ou d'artichaut à redents multiples et à enroulements fantasques, rappelant tout à fait le style de Dommartin. Ceux-là sont les plus nombreux, et j'en donne une série de dessins faits au musée d'Amiens (fig. 43 et 44).

Un groupe de deux chapiteaux dessiné par M. Rigollot semble avoir couronné un piédroit de portail. La corbeille de ces chapiteaux est très surélevée, comme dans certains exemples de Valloires et du portail de Beaufort-en-Santerre. Cette corbeille est garnie de deux rangs de feuilles de fougère affrontées, dont les petits lobes minutieusement découpés rappellent les anciens chapiteaux du portail de Beaufort et ceux des porches du transept de la cathédrale de Noyon.

Autant qu'on en peut juger par les dessins et débris qui nous en restent, l'église Saint-Martin-aux-Jumeaux était bien un monument contemporain de Dommartin et de Saint-Etienne de Corbie. Elle avait déjà des arcs-boutants et quelques fenêtres en tiers point. Les arcs-boutants simples et massifs, à culées sans clochetons et sans

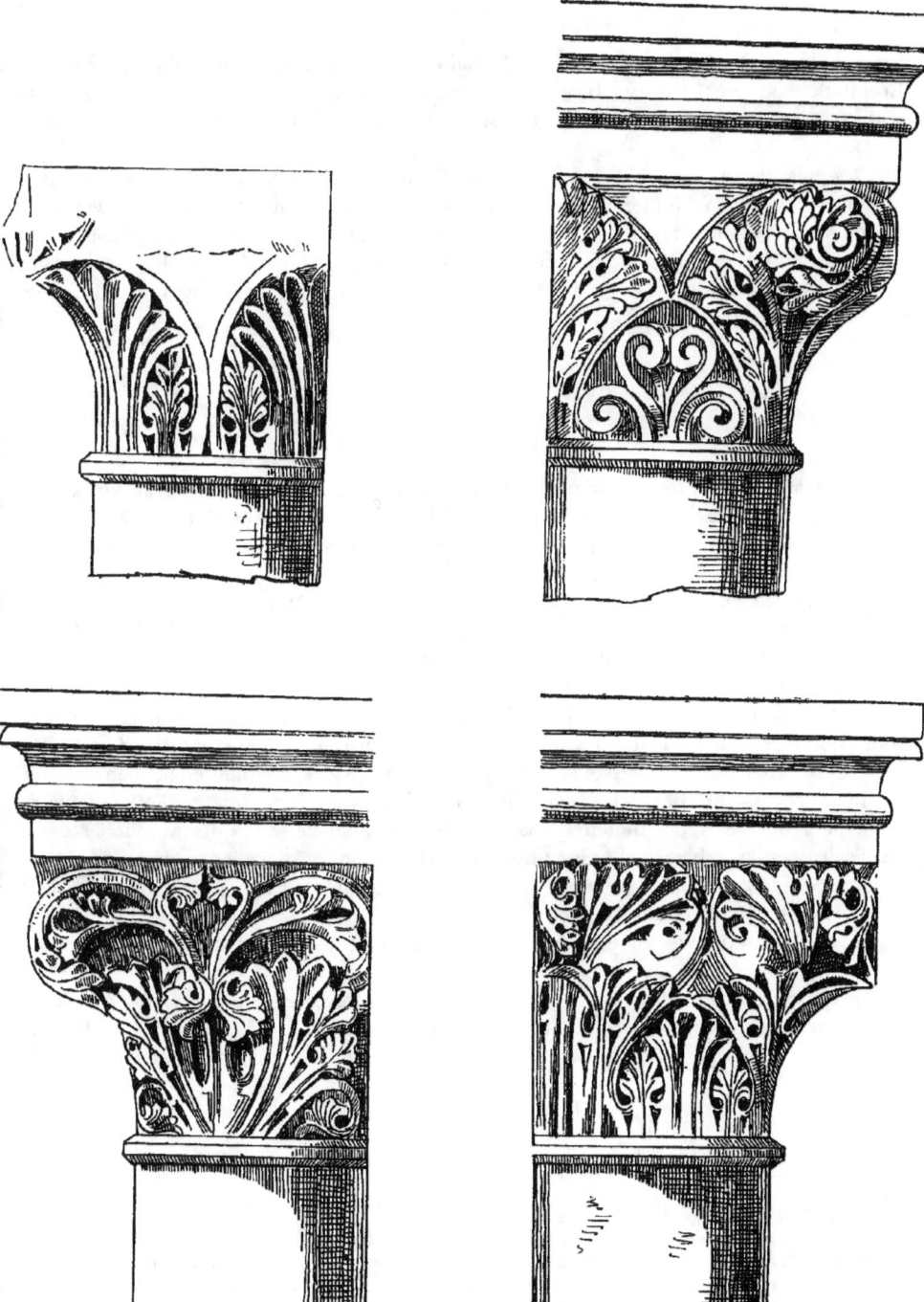

FIG. 44. — Chapiteaux provenant de St-Martin-aux-Jumeaux.

ornements étaient analogues à ceux de Saint-Germain-des-Prés et de l'abbatiale du Breuil-Benoist près Dreux. L'église appartenait donc, sinon tout à fait au style gothique, au moins à un style de transition très avancé, analogue à celui de l'église de Dommartin.

La nef devait ressembler à celle de Saint-Martin-de-Laon et le monument a dû être élevé sous l'influence des Prémontrés. L'opinion du P. Daire est vraisemblable quant à une reprise exécutée vers 1200 dans le chœur, mais l'aspect du plan permet de croire que la reconstruction du chœur en 1330 ne fut pas totale. Ce n'est probablement pas le chœur, mais la chapelle de la Vierge qui fut l'objet de cette reconstruction.

Beaufort-en-Santerre.

L'église de Beaufort-en-Santerre (1), qui remonte en majeure partie au XIIe siècle, a été fortement restaurée vers l'époque d'Henri IV (2), probablement à la suite des ravages des Espagnols. Les bas-côtés furent d'abord reconstruits ; bientôt après, le chœur eut à son tour grand besoin de réparations. Heureusement pour l'art et pour l'histoire, les seigneurs ne les exécutaient qu'avec parcimonie ; encore fallait-il plaider pour les obtenir : en 1669, il y eut procès au bailliage de Montdidier entre MM. du Chapitre d'Amiens, demandeurs, et les curé, marguilliers et habitants de la paroisse de Beaufort, défendeurs, au sujet de la fourniture des objets nécessaires au culte et des refaçons à faire au chœur de l'église. Celles-ci sont qualifiées de « restablissement » ou « réparation » sans autre détail. En novembre 1713 nous trouvons une requête adressée au lieutenant-général du bailliage de Montdidier par René Boutin, seigneur de Beaufort, à l'effet de faire contribuer les gros décimateurs aux réparations de l'église : « disant que le cœur de l'église et la fabricque de Beaufort est en ruine et décadence par raport au nombre de réparations à faire au cœur et cancelle de laditte église, fournissement de livres, de lingerie et ornement » (3).

Ces réparations se réduisaient à peu près à des travaux de charpente et de menuiserie.

L'église de Beaufort-en-Santerre (fig. 45) se compose d'un chœur carré d'une seule travée, d'un transept, et d'une nef de quatre travées (4). Le haut de la façade, les bras du transept et les bas-côtés avec la tour basse et massive établie à l'angle

(1) Ancien doyenné de Lihons-en-Santerre.
(2) C'est de la même époque que date le château de Beaufort, jolie construction de la Renaissance, en brique et pierre, analogue aux châteaux de La Boissière, près Montdidier ; de Steene et d'Esquelbecq, près de Bergues.
(3) Arch. de la Somme. Armoire III ; liasse 17.
(4) Profondeur du chœur dans œuvre, 4 m. ; largeur 4 m. 20 ; hauteur sous voûte 6 m. ; longueur de la nef 18 m. 25 ; largeur 4 m. 65 ; hauteur des murs 8 m. 65 ; largeur des piliers 1 m. 15 ; épaisseur 0 m. 72, hauteur 2 m. 20. Dans la coupe jointe à cet article, le mur nord du chœur a été restitué d'après le mur sud encore intact. Il est en réalité détruit depuis le XVIe siècle par une arcade qui relie le chœur à une grande chapelle de cette époque.

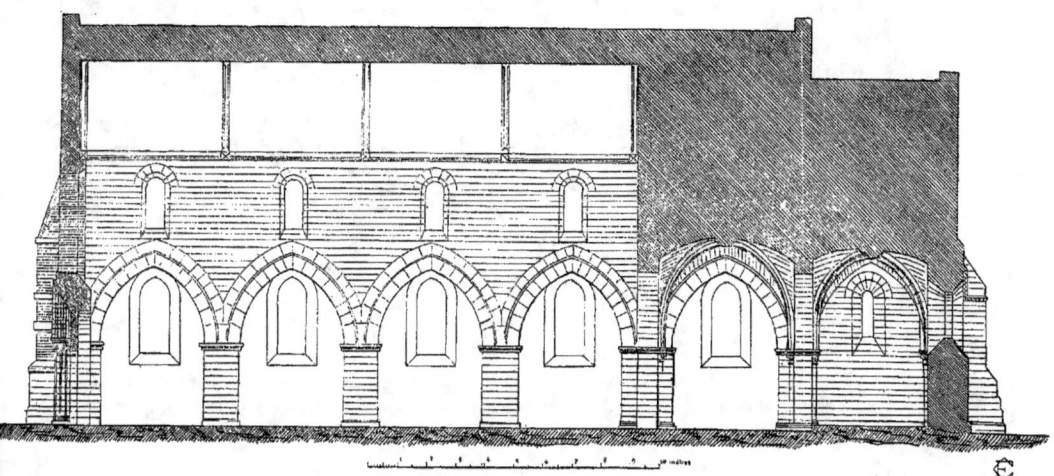

Fig. 45. — Église de Beaufort-en-Santerre. — Coupe longitudinale.

sud-ouest du monument, datent du xvi⁰ ou du xvii⁰ siècle. Le clocher primitif semble avoir surmonté le carré du transept.

Le carré du transept et le chœur ont seuls des voûtes ; elles sont portées sur croisées d'ogives. Les ogives du chœur (fig. 46 n° 4 et 48 n° 2), soutenues par des colonnettes dans les angles, ont pour profil trois tores accolés que séparent des

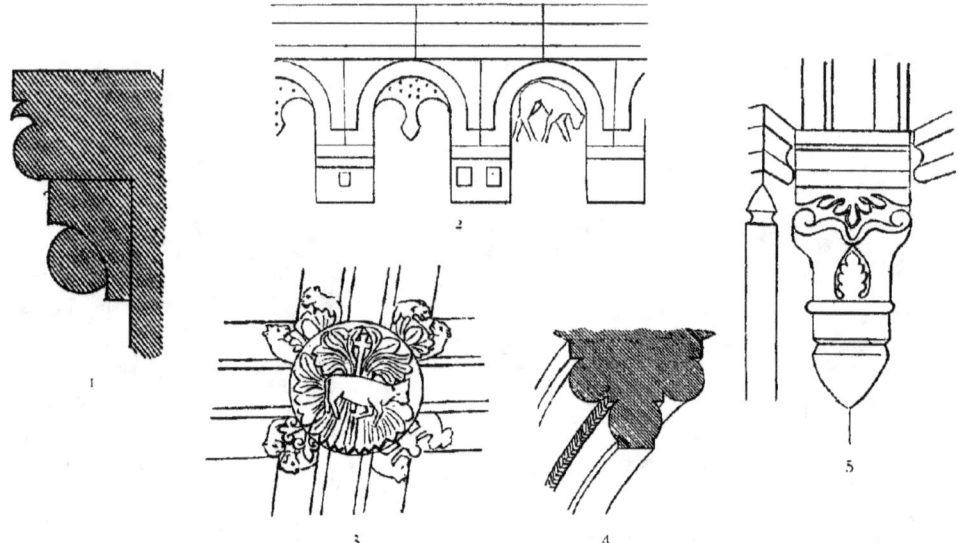

Fig. 46. — Eglise de Beaufort-en-Santerre. — 1. Profil de la corniche de la nef. — 2. Corniche du chœur. — 3. Clef de voûte du chœur. — 4. Encorbellements des arcs du transept. — 5. Ogives du chœur.

denticules, et dont le principal est muni d'un bandeau. Les ogives du carré du transept (fig. 48 n° 3), plus minces, se composent de trois tores accolés. Des formerets de profil torique s'y ajoutent, les colonnettes sur lesquelles ces arcs retombent du côté de la nef sont coupées en encorbellements coniques à quelques centimètres sous le chapiteau (fig. 46 n° 5). Celui-ci appartient à la sculpture du milieu du xii⁰ siècle. Une sculpture du même style (fig. 46 n° 3) décore la clef de voûte du chœur : elle figure l'agneau pascal dans une rosace d'acanthes, et deux bustes de lions affrontés dans chacun des quatre angles.

Les arcades sont en tiers point, et portées sur des pilastres et piliers à simples tailloirs, formés d'un tore, d'un cavet, d'un onglet et d'un bandeau. Seules les arcades de la nef sont doublées ; l'arc supérieur a un angle abattu amorti par de petits congés. Les piliers ont le plan d'un simple rectangle. Une fenêtre en plein cintre, ébrasée au dedans et au dehors, s'ouvrait sur chaque face du chœur et immédiatement au-dessus de chaque arcade de la nef. Le peu d'espace qui sépare les arcades des fenêtres, indique que les bas-côtés primitifs n'étaient couverts que de simples toits en appentis.

A l'extérieur, les fenêtres sont couronnées d'une moulure d'archivolte qui

forme des retours horizontaux reliés entre eux. Cette moulure est décorée de dents de scie dans le chœur, et deux têtes plates ornent les angles de la retombée de l'archivolte de la fenêtre de l'est.

La corniche des murs latéraux du chœur (fig. 46 n° 2 et 48 n° 4) se compose d'une tablette portée sur des arcatures en plein cintre reposant sur des modillons variés, décorés de moulures simples ou ornées de quelques billettes. Les arcatures contiennent des motifs variés parmi lesquels dominent des retombées en forme d'arcatures géminées, avec tympan criblé de petits trous.

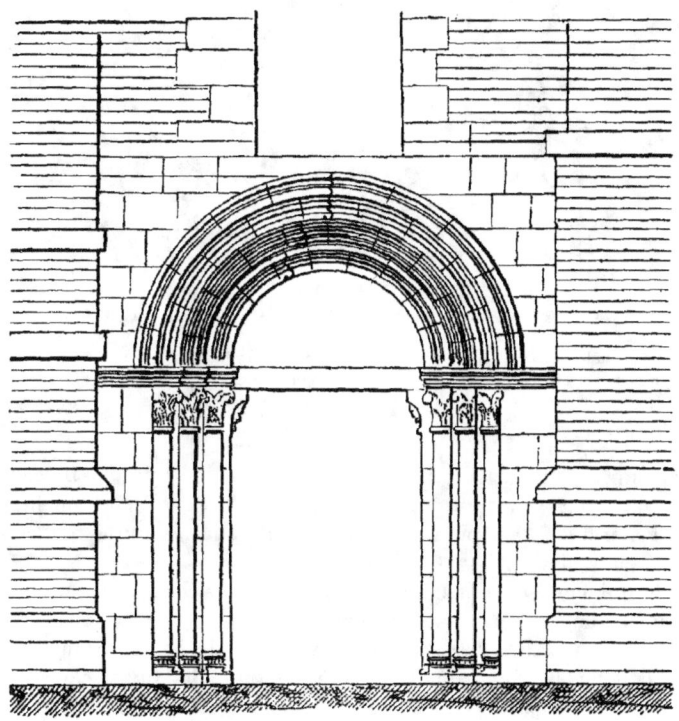

Fig. 47. — Ancien portail de l'église de Beaufort-en-Santerre.

La corniche de la nef (fig. 48 n° 4) se compose d'une tablette sur modillons. La tablette épaisse est ornée d'un gros tore, d'un petit cavet et d'un onglet ; les modillons évidés sont en cavet contenant un tronçon de tore, plus gros qu'une billette ordinaire (fig. 46 n° 1).

Le portail (fig. 47) est en plein cintre, ses trois voussures sont ornées d'un tore,

prismatique à la voussure supérieure et d'un cavet entre onglets (fig. 48 n° 1). Une moulure d'archivolte les surmonte ; d'élégantes colonnettes à fûts indépendants en reçoivent les retombées. Les scoties des bases sont ornées de cannelures verticales ; les chapiteaux surélevés ont des volutes de feuillages variés dont le style appartient

Fig. 48. — Eglise de Beaufort-en-Santerre. — Profils : 1. Des voussures du portail. — 2. Des ogives du chœur. — 3. Des ogives du carré du transept. — 4. De la corniche du chœur. — 5. De la corniche de la nef.

aux dernières années du xii⁰ siècle. Le tympan a été détruit ; le linteau est porté sur des corbeaux évidés en cavet et ornés de très belles têtes humaines à barbe tourmentée. Ce portail est en pierre de Caen tandis que les autres parties anciennes de l'église sont en craie (1).

Le lambris qui couvre la nef, appartient au xvi⁰ siècle. Les fonts baptismaux, très remarquables, datent du xiv⁰ siècle (2).

Le cordon à dents de scie et la corniche qui décorent le mur du chevet, permettent d'attribuer le chœur à la première moitié du xii⁰ siècle. La corniche, analogue à celle de Namps-au-Val, la voûte du chœur et celle du carré du transept peuvent dater de 1150 à 1170 ; la sculpture rappelle en plus grossier, celle de Dommartin. La nef appartient à la seconde moitié du xii⁰ siècle ; il est difficile de lui assigner une date plus précise. Le portail peut avoir été exécuté de 1170 à 1190 environ.

(1) Depuis que cette description a été écrite (1877), le portail de Beaufort a été reconstruit et complété par des ornements assez originaux, mais on n'a ni respecté ni essayé de reproduire les figures des corbeaux et les cannelures des bases. Le nouveau linteau a une accolade dans le style du xv⁰ siècle et le nouveau tympan imite le dessin d'une doublure ouatée.

(2) Je les ai publiés dans mes *Notes sur quelques fonts baptismaux du nord de la France.* (*Bull. arch. du Comité des travaux historiques*, 1890).

Becquigny.

Il ne subsiste de l'ancienne église de Becquigny (1), que le bas de la façade occidentale. Ce débris permet de constater que l'église n'avait qu'une nef simple,

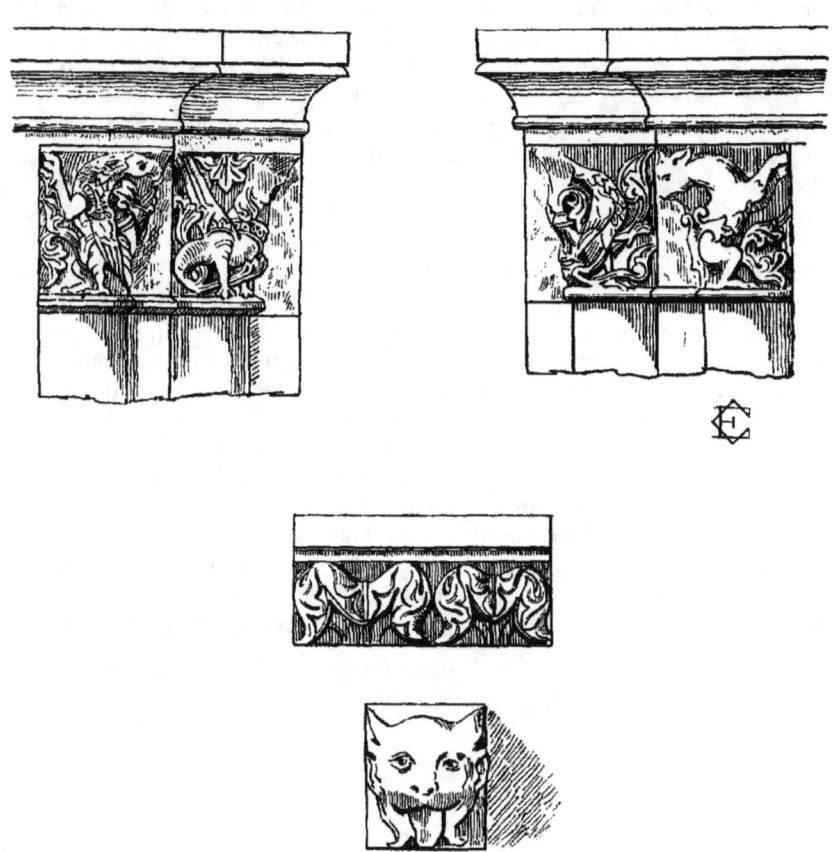

Fig. 49. — Eglise de Becquigny. — Ornements du portail.

et qu'elle était enterrée à l'ouest comme Notre-Dame d'Airaines, par suite de son assiette sur un escarpement. Elle a de même un perron intérieur et deux marches extérieures au portail, par lequel l'eau des pluies d'orage s'engouffre parfois en inondant l'église.

(1) Ancien archidiaconé d'Amiens et doyenné de Montdidier.

La façade est bâtie en craie, à l'exception du portail et des contreforts qui sont en pierre de Caen. Les contreforts n'ont que 55 centimètres de saillie.

Le portail était surmonté d'une fenêtre de 45 centimètres de large ; il est en plein cintre. Ses deux voussures ornées de moulures toriques séparées par des angles, reposent sur des colonnettes ; son linteau, formé d'un bloc de 55 centimètres sur 1 m. 80, est entaillé en queue d'aronde à ses extrémités supérieures pour recevoir les claveaux extrêmes d'un troisième arc de décharge. Il est porté sur des corbeaux dont le profil peu accentué est semblable à une base attique renversée.

Un larmier richement sculpté en feuilles recourbées, divisées en trois folioles trilobées (fig. 49), encadre les voussures du portail et forme des retours horizontaux rejoignant les contreforts. Ce larmier n'est pas une protection, car il est en craie, et les gelées l'ont considérablement endommagé.

Un corbeau figurant une tête de monstre sort du tympan au-dessus du linteau (fig. 49) ; il était sans doute destiné à porter une statue. Le tympan est lisse. Les colonnettes sont appareillées avec les piédroits. Elles ont de très belles bases attiques des tailloirs ornés d'un quart de rond surmonté d'un cavet et des chapiteaux variés (fig. 49), figurant des animaux fantastiques affrontés, entourés de rinceaux à bagues perlées. Le style est très voisin de celui des chapiteaux de Dommartin, la composition a le même mérite et la même richesse, et l'exécution n'est pas beaucoup inférieure. Ces chapiteaux rappellent ceux des baies de l'ancienne salle capitulaire de Saint-Remi de Reims, ceux de Saint-Étienne de Corbie et du portail de la cathédrale de Senlis. Les tailloirs sont semblables à ceux des arcatures de la nef de Namps-au-Val. Le profil des voussures semble d'autre part quelque peu plus archaïque que le style de ces monuments de 1160 à 1180.

Le portail de Becquigny paraît donc appartenir à une date comprise entre 1140 et 1165. C'est un des meilleurs modèles d'art roman de la région, aussi doit-on grandement déplorer que la main d'un aliéné ait à tout jamais défiguré celles de ses sculptures que les intempéries avaient épargnées (1).

Berteaucourt-les-Dames.

Une abbaye de femmes de l'ordre de Saint Benoît, fut fondée à Berteaucourt en 1095. La première abbesse, Godelinde, fut sacrée le 4 avril, et le 13 novembre un synode plénier tenu à Amiens, ratifia l'autorisation de fondation donnée par l'évêque. Les publications et surtout les manuscrits des Bénédictins renferment un certain nombre de détails sur l'histoire de cet établissement qui a vécu jusqu'à la Révolution française. Au sujet de l'architecture, ces documents ne nous apprennent guère que deux faits : le premier est qu'il a existé à Berteaucourt une église de

(1) Largeur de la façade 8 m. 60 ; dimensions de la porte 1 m. 35 sur 4 m. ; rayon du cintre 3. m. 25.
(2) Un étudiant en médecine, devenu fou par suite d'un chagrin d'amour, a naguères martelé les quatre chapiteaux du portail de Becquigny.

SOCIÉTÉ DES ANTIQUAIRES DE PICARDIE

ÉGLISE DE BLANGY - SOUS - POIX
Clocher

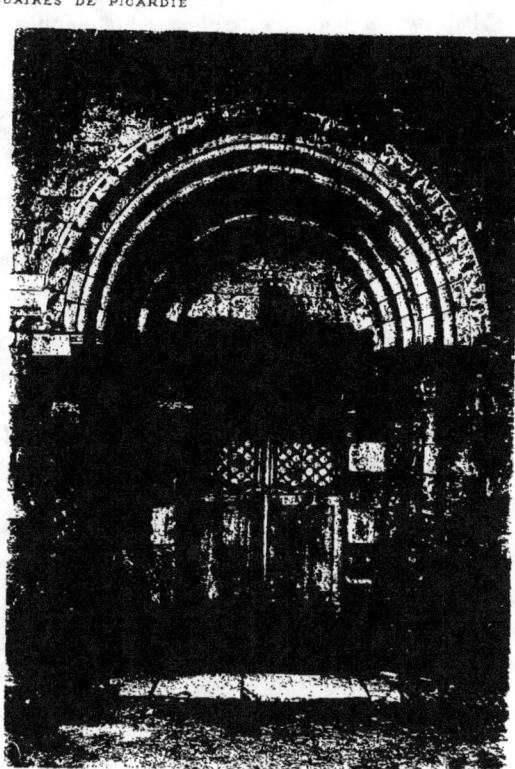

ÉGLISE DE BECQUIGNY
Portail

Notre-Dame qui déjà en 1095 était qualifiée d'antique (1). On ne trouve plus aujourd'hui aucun vestige de cette construction.

Nous lisons encore qu'en 1643 Angélique-Marie de Bournel, vingt-huitième abbesse, institua la clôture des religieuses (2). Cette mesure entraîna la division de l'église en deux parties complètement séparées dont l'une, réservée aux bénédictines, a été vendue et démolie il y a cent ans avec l'abbaye (3), tandis que l'autre est devenue et est restée la paroisse des habitants de Berteaucourt. Deux plans du monument (fig. 50) qui ont dû être dressés à l'occasion de cette division en 1643 pour l'abbaye et pour la paroisse, sont aujourd'hui conservés aux archives de la Somme. En 1842 l'église de Berteaucourt menaçait ruine. Sur les instances de feu M. Dusevel, une restauration fut commencée par M. Duthoit père qui prit alors soin de relever en détail les parties subsistantes et les vestiges des portions démolies. La restauration a été poursuivie jusqu'à ces dernières années par le regretté M. Duthoit, fils de l'éminent artiste, et ce travail est resté inachevé.

L'église (4) formait le côté sud de l'abbaye, ou plutôt le côté sud-est, car l'orientation dévie un peu vers le nord.

L'appareil est de craie bien taillée ; le mortier est très médiocre.

Le plan primitif de l'église, d'après les documents graphiques que j'ai cités, consistait en une nef de sept travées flanquée de collatéraux (fig. 51), un transept sur lequel s'ouvraient deux absidioles (5) répondant à ces derniers, un chœur simple de deux travées et une abside (6).

Le grand portail est à l'ouest, un portail plus petit s'ouvre dans le bas-côté sud ; celui du nord communiquait avec le cloître. Ce bas-côté a été démoli et rebâti ; le transept et le chœur ont disparu ; une abside moderne a été construite à la suite de la nef.

Le clocher primitif pouvait occuper le centre ou l'un des angles du transept.

(1) « Est enim villa infra meum episcopatum nomine Bertolcurtis, juxta quam ecclesia in honore et nomine Dei genitricis et perpetuæ virginis Mariæ antiquitus sita est in loco qui pratum vocatur... » Charte de l'évêque Gervin, de 1095. *Gall. Christ.* t. X, col. 294, ch. XIII (Ex chartario).

L'église précitée appartenait à un seigneur laïque, et saint Gautier, abbé de Pontoise, mort en 1003, avait vainement tenté d'y installer des religieuses. C'est Adam, évêque d'Amiens, qui obtint en 1095 la cession du lieu dit Le Pré, sis à Berteaucourt, à la future abbesse Godelinde et à sa compagne Helgaude (*Heleguidis*). Ouvr. cité, *Monasticon benedictinum*, bibl. nat. ms. lat. 12662, f° 332 à 333 v°. Mém. sur la fondation de l'abbaye, accompagné de copies de pièces et *Vie de saint Gautier, abbé de Pontoise*. (*Act. SS corum Ord. S. Bened.* Sæc. VI, p. 2, p. 831).

(2) *Gall. Christ.* t. X, col. 1323, Berteaucourt.

(3) Il subsiste une partie des bâtiments abbatiaux, mais elle est entièrement moderne.

(4) L'église de Berteaucourt a fait l'objet de nombreux articles dont la substance est toujours la même, et dont aucun ne donne de description archéologique exacte et précise. M. Dusevel en a rédigé sept à lui seul. *Mém. de la Soc. des Ant. de Pic.* t. I, p. 170. — *La Picardie*, t. XIV. — *Journal d'Amiens*, 14 mai 1862. — *Églises, châteaux, beffrois, de la Picardie et de l'Artois* (lithographie d'après M. Duthoit). — *Revue des Soc. Savantes* IV° série, 1869, t. IX, p. 124 (mention d'une notice manuscrite). Ibid. V° série, t. II, 1870, p. 120. — *Revue de l'Art chrétien*, t. VI, p. 114.

D'autres notices sommaires ont été données par Rigollot. *Hist. des arts du dessin. Mém. de la Soc. des Ant. de Pic.* t. III et Taylor et Nodier. *Voy. Pitt. dans l'anc. France*, Picardie t. I, lith. de M. Duthoit.

(5) Elles sont omises dans les anciens plans, mais celle du sud a subsisté jusqu'à ces dernières années, et M. Duthoit l'a relevée avant qu'elle fût démolie.

(6) Mesures de l'église dans œuvre : Longueur de la nef 29 m. 70 ; largeur 7 m. 15. Largeur des bas-côtés 3 m. 13 ; largeur totale 15 m. 40 ; largeur des grandes arcades 2 m. 85 à 3 m. 80. Hauteur des murs de la nef 11 m. 60, des bas-côtés 5 m. 85. Largeur de la façade ouest 18 m. 80 ; hauteur 21 m.

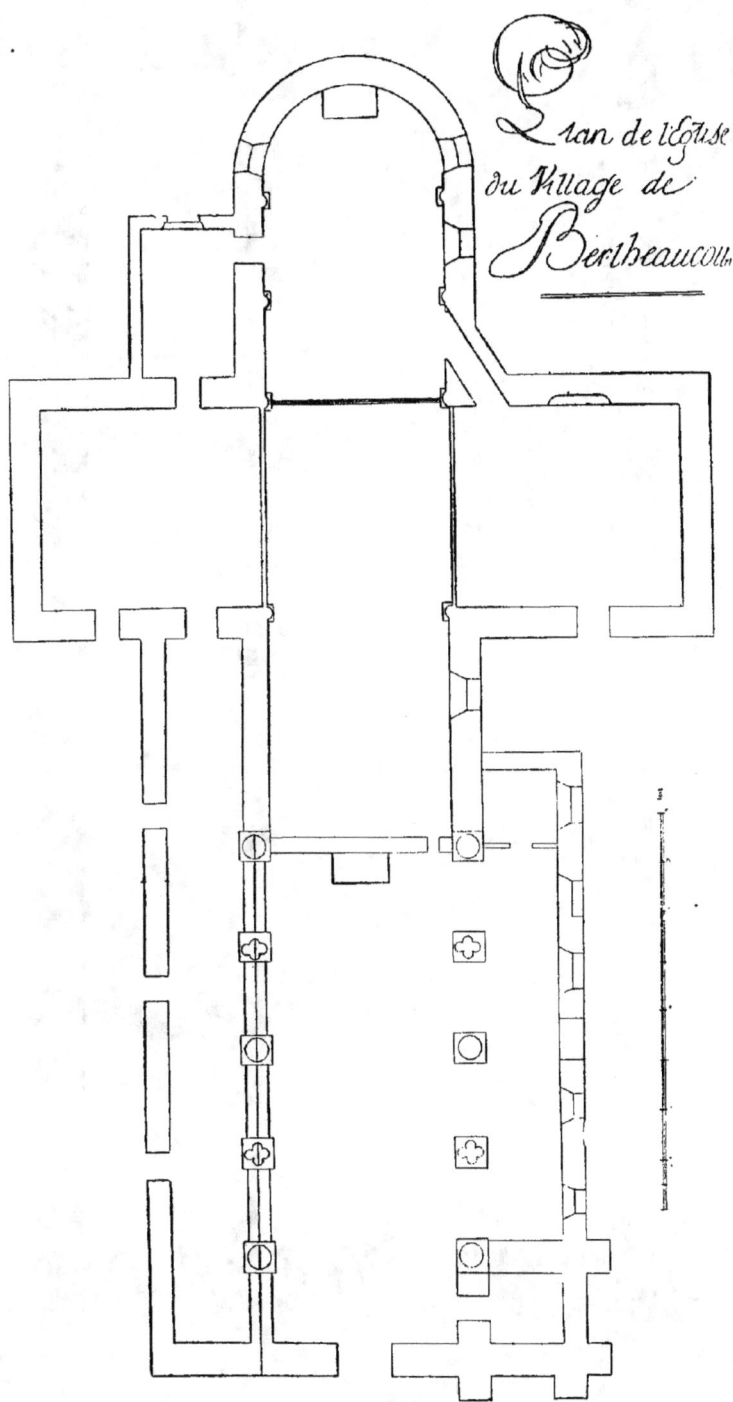

Fig. 50. — Plan de l'église de Berteaucourt en 1643 (Archives de la Somme).

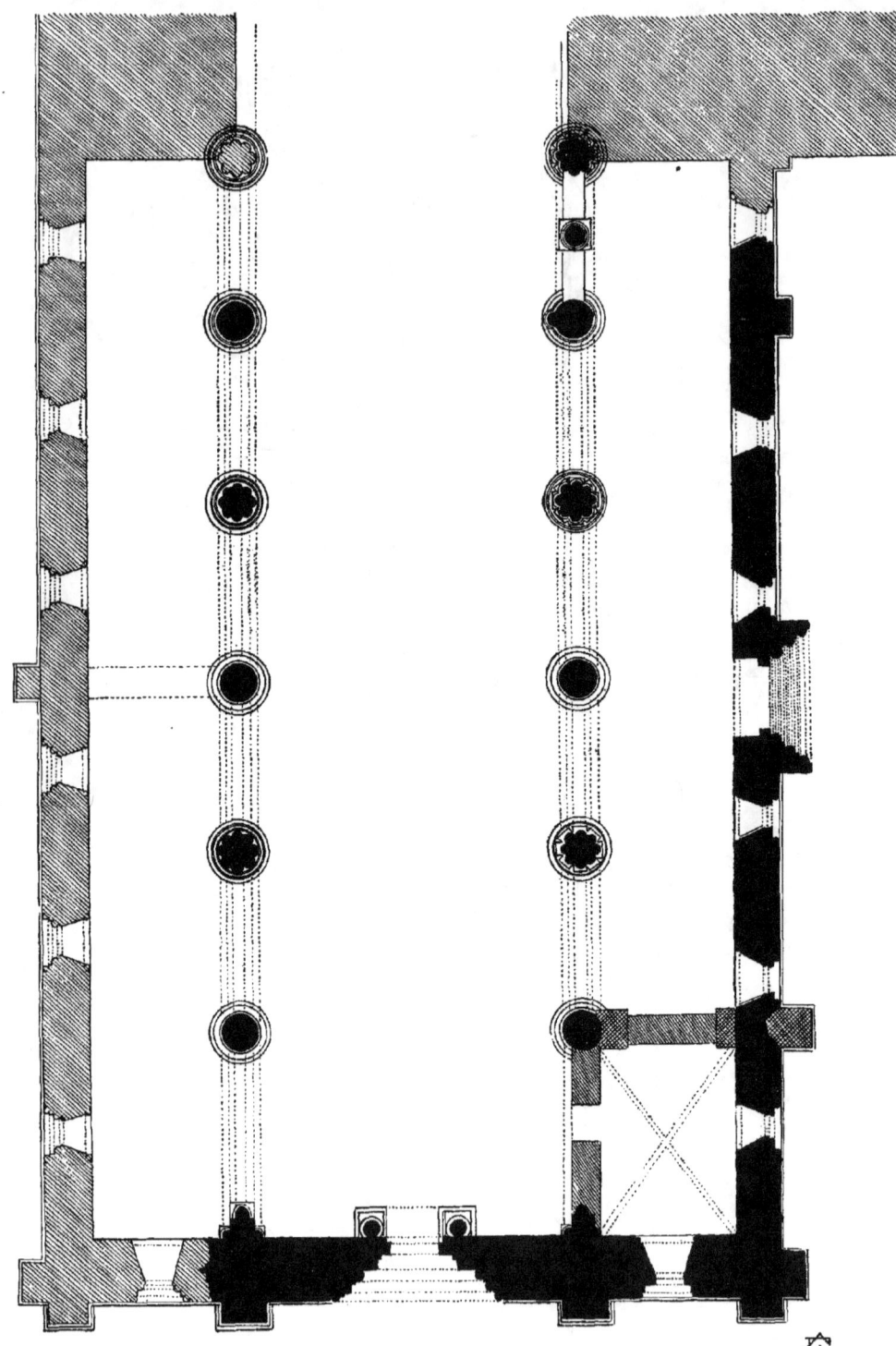

Fig. 51. — Plan de la nef de Berteaucourt en 1887.
Noir : parties primitives. — *Hachures croisées* : XIII^e siècle. — *Hachures simples* : du XVI^e au XIX^e siècles.

Aucun renseignement ne permet d'en proposer la restitution, mais le peu de saillie des piliers d'angle du transept permet d'affirmer qu'ils n'ont jamais pu porter un clocher de quelque importance.

Aucune portion de la nef, des collatéraux et des bras du transept n'était originairement voûtée. Les absidioles étaient couvertes d'une voûte en cul de four précédée d'un doubleau ; l'abside offrait vraisemblablement la même disposition ; le chœur et le carré du transept avaient tout au moins des arcs doubleaux, comme le démontrent les colonnes engagées figurées dans les anciens plans. Il n'est pas invraisemblable que ces colonnes aient porté une voûte d'ogives comme celles des églises de Lucheux et d'Airaines. Ces colonnes ont été retrouvées dans les fouilles pratiquées par M. Duthoit, en même temps que les piliers du carré du transept, composés de demi-colonnes et de dosserets, que les anciens plans ne figurent pas.

Deux chapiteaux dont on trouvera ici la figure (fig. 52) sont conservés au musée d'Amiens et proviennent des parties démolies de l'église de Berteaucourt. Des feuillages très lourds s'y mêlent à des figures ; ces sculptures peuvent avoir été exécutées de 1100 à 1140, mais plus probablement vers 1120 ou 1130. Elles ressemblent, du reste, à celles des colonnes de la nef et du portail sud de l'église.

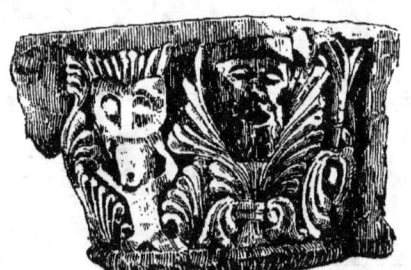 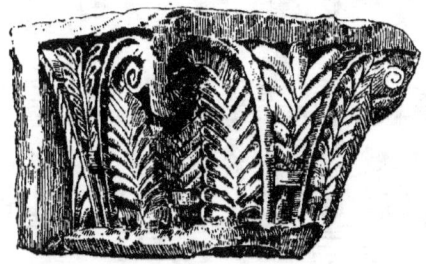

Fig. 52. — Chapiteaux de l'église de Berteaucourt, conservés au musée d'Amiens.

La nef (fig. 53) devait être couverte d'une charpente apparente portée probablement sur sept fermes, une par travée. La disposition du revers du pignon montre qu'il n'y avait pas de plafond.

Les grandes arcades ont une triple voussure tracée en tiers point.

Les piliers qui les portent sont alternativement circulaires et composés d'un faisceau de huit colonnettes dont le plan s'inscrit dans un cercle de même rayon. Pareille alternance est jointe à des détails à peu près identiques dans la collégiale Saint-Aubin de Guérande (fig. 54), et un exemple antérieur de faisceaux circulaires de colonnettes se voit à Saint-Remi de Reims.

Les colonnettes de Saint-Remi ne répondent qu'imparfaitement au tracé de la retombée. A Guérande, au contraire, elles l'épousent parfaitement, mais le tailloir qui les en sépare est unique et circulaire comme le socle du pilier. A Berteau-

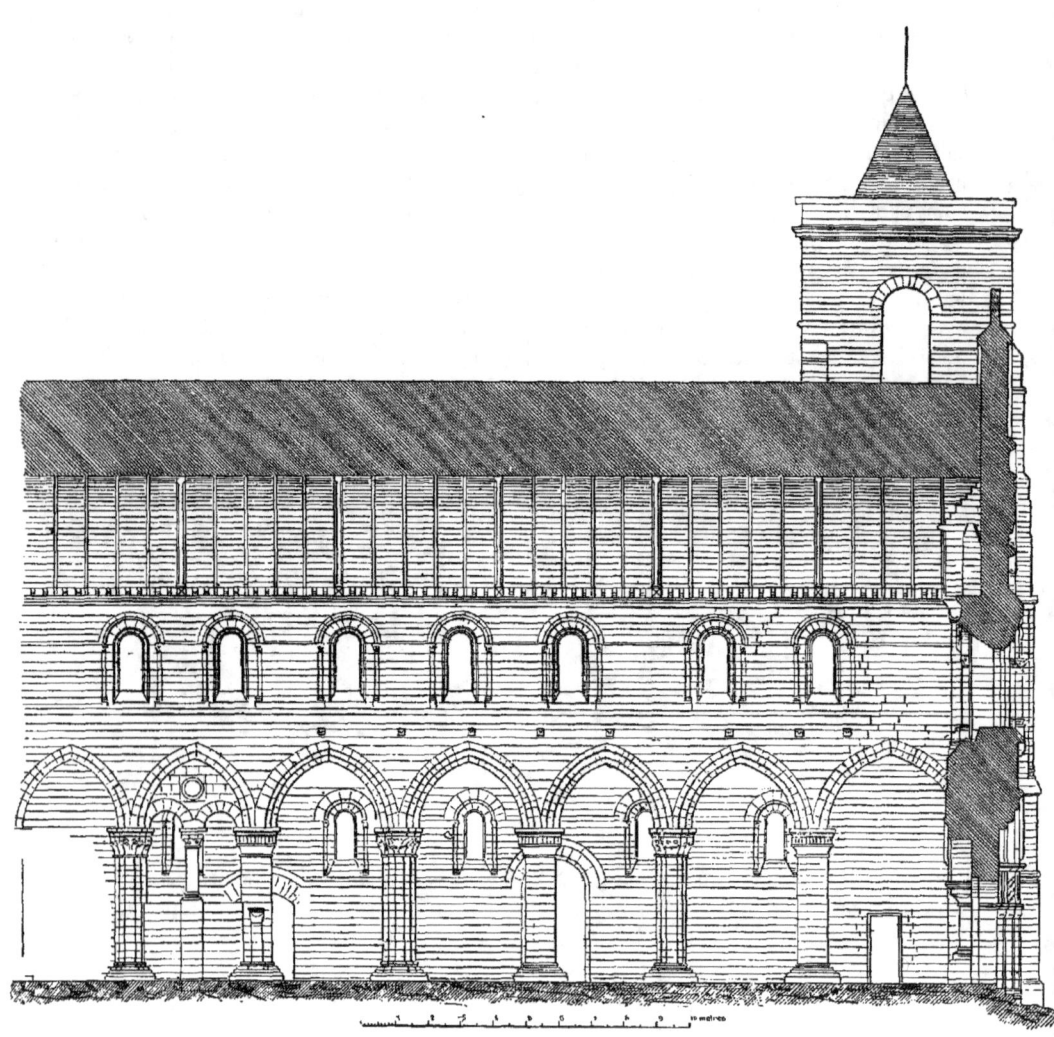

FIG. 53. — Coupe en long de la nef de l'église de Berteaucourt.

court, le socle est circulaire aussi, mais les tailloirs suivent le tracé des chapiteaux et des sommiers. Une autre différence consiste dans l'égalité des colonnes de Berteaucourt ; à Guérande, en effet, les arcades n'ayant que deux voussures, et la nef étant voûtée d'ogives, des colonnettes de plus fort diamètre reçoivent la voussure inférieure des arcades et chaque retombée des voûtes ; de plus, chaque travée de voûte répondant à deux travées de collatéraux, les piliers simples sont ceux qui ne portent pas de retombée. L'alternance est ainsi justifiée, tandis que rien ne l'explique dans l'église de Berteaucourt, copiée sans doute, sinon sur celle de Guérande, du moins sur un modèle commun.

Peut-être les piliers les plus massifs de Berteaucourt répondaient-ils aux fermes de la charpente. Quoi qu'il en soit, ils constituent une économie dans la main d'œuvre, tandis que les piliers en faisceaux introduisent une variété agréable et des détails de petite échelle d'un excellent effet, qui marquent déjà une tendance vers le style gothique.

Les chapiteaux de ces petites colonnes sont ornés de sculptures variées ; on y voit soit des guerriers combattant, comme à Saint-Georges de Boscherville et à Graville-Sainte-Honorine (1), soit de larges feuilles pleines, soit des godrons ornés, soit des entrelacs, quelques-uns formés de tiges de maïs tressées en réseau losangé et portant leurs épis. Du côté sud, les bases ont des griffes et leurs socles ne sont pas normaux aux chapiteaux.

Les chapiteaux des piliers cylindriques contrastent avec ceux des colonnes par leur simplicité et leur uniformité. Ils se composent d'une partie supérieure cylindrique rattachée à l'astragale et au fût par un cavet (fig. 55 n° 5). L'angle de rencontre de ces deux parties est orné d'un onglet.

La sixième arcade de la nef du côté non restauré est murée jusqu'à la hauteur de deux mètres. Sur cette clôture s'élève une colonnette soutenant deux arcs en plein cintre surmontés d'un tympan percé d'un petit oculus. Le pilier qui sépare cette arcade de la partie occidentale de l'église, est accosté vers la nef d'une colonnette engagée un peu moins haute que le mur qui ferme l'arcade. A ce pilier répond un contrefort, à l'extérieur du bas-côté. Ces dispositions paraissent avoir répondu à l'ancienne division de l'église, dont les religieuses occupaient le chœur, le transept et deux travées de nef. Le mur qui fut construit en 1643 entre cette partie et celle qui servait de paroisse aurait remplacé une clôture ajourée dont la colonnette adossée au pilier serait un dernier reste. Le contrefort extérieur n'aurait eu d'autre fonction que de marquer cette division ; quant au remplage de la sixième arcade de la nef, il a dû servir à appuyer le dossier des stalles, concurremment avec un remplage semblable qui probablement existait dans la septième et dernière arcade. Ces remplages avaient une autre utilité, celle d'opposer un plein à la poussée des grandes arcades de la croisée ; ils sont à rapprocher de ceux qui existent à Notre-Dame d'Airaines et dont l'utilité est la même. L'abbatiale romane de Lobbes en Belgique, présente une disposition encore plus voisine de celle de Berteaucourt, mais le remplage y a quatre arcatures.

Les fenêtres sont toutes semblables et n'ont jamais été remaniées. Elles sont toutefois percées d'une façon très irrégulière, au nombre de sept comme les

(1) A Berteaucourt toutefois ce ne sont pas des cavaliers, mais des archers à pied.

SOCIÉTÉ DES ANTIQUAIRES DE PICARDIE

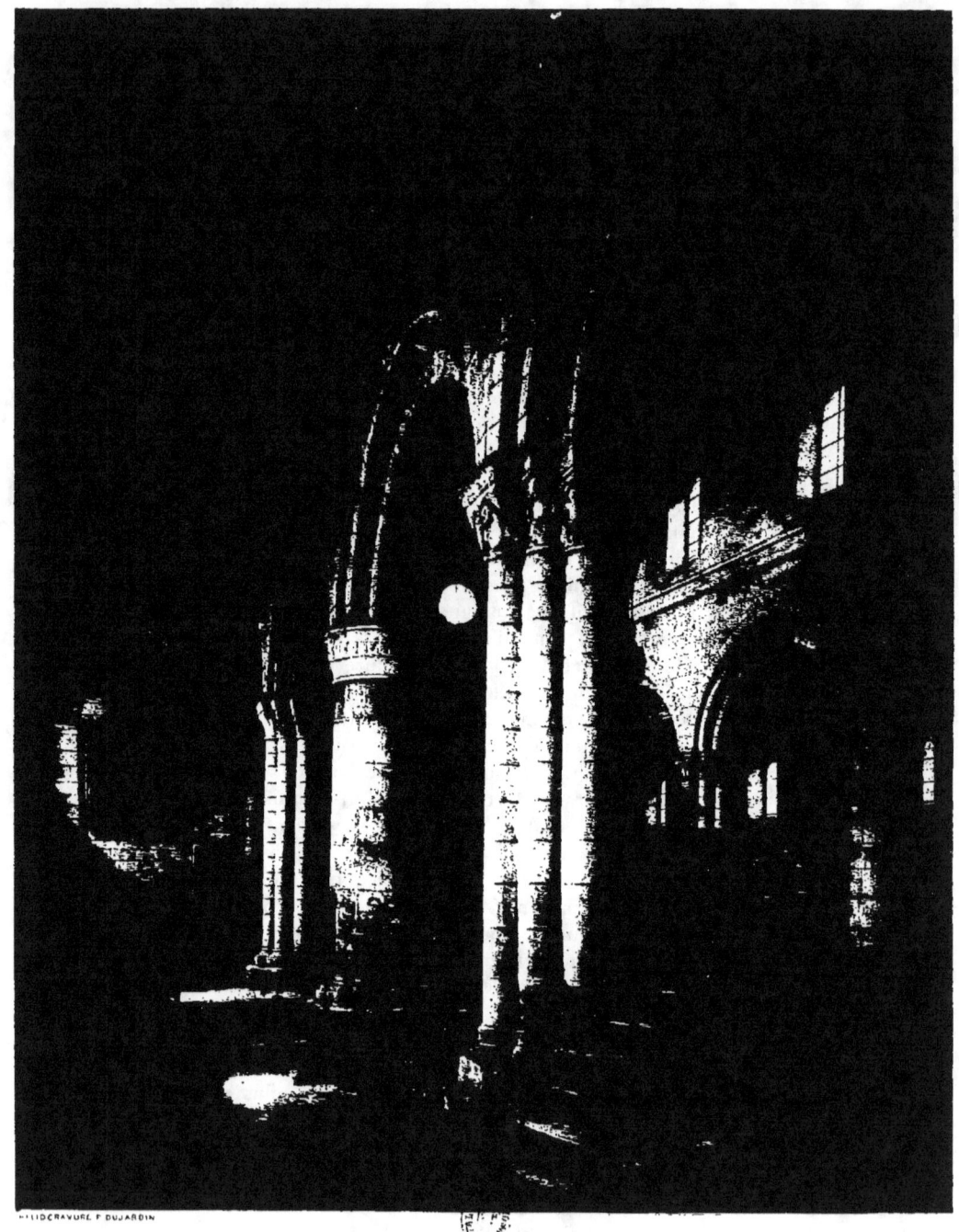

EGLISE DE BERTEAUCOURT
Intérieur

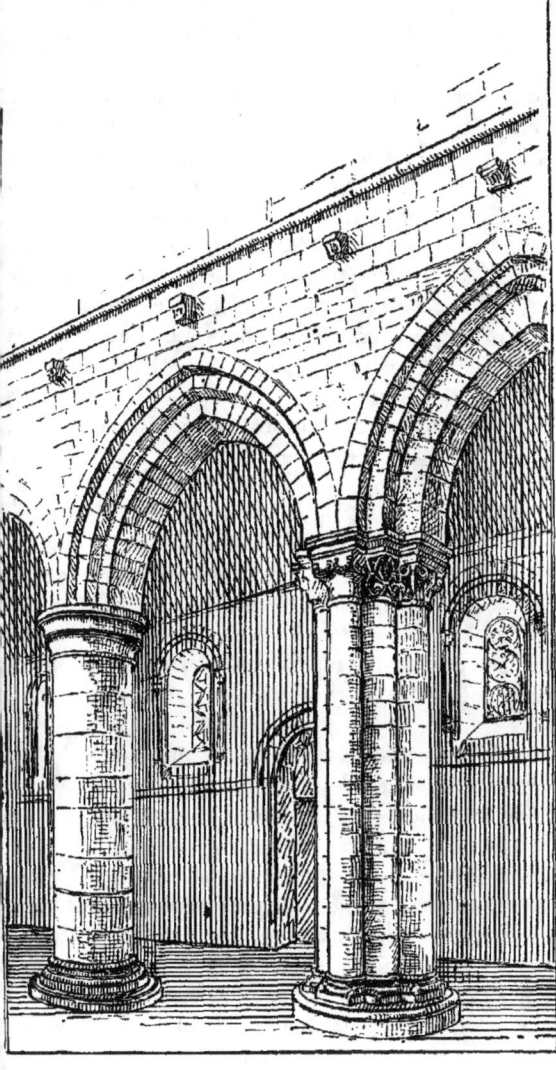 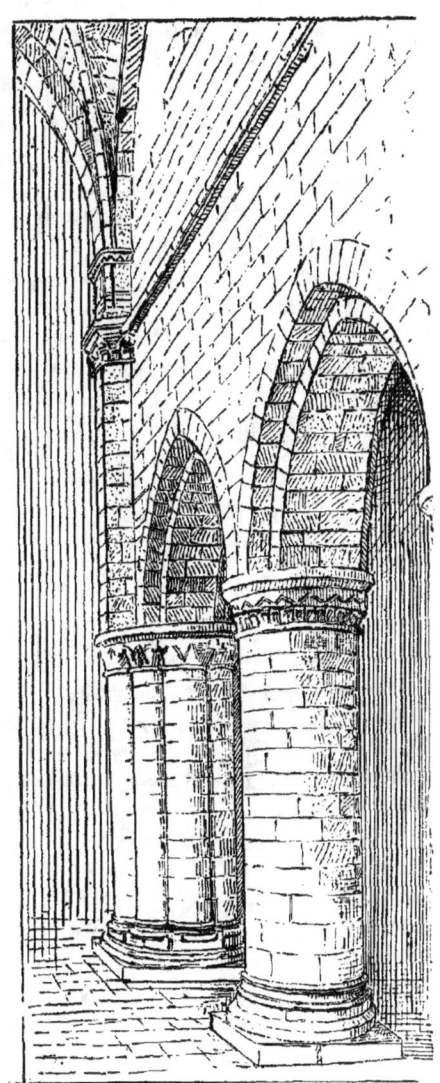

Berteaucourt. St-Aubin de Guérande.

Fig. 54.

travées, mais n'y correspondant nullement. Ces fenêtres ont un double encadrement : le premier est légèrement ébrasé, le second est composé d'une voussure torique reposant sur des colonnettes d'égal calibre, avec chapiteau sans abaque (1). Sous l'appui des fenêtres de la nef règne un gros cordon torique correspondant au solin qui surmonte les toits des bas-côtés. Une disposition analogue fut encore adoptée au XIII^e siècle dans la cathédrale d'Amiens.

Entre ce cordon et le sommet des grandes arcades, règne un intervalle qui n'a guère plus de 80 centimètres de haut. Cet espace est décoré de corbeaux irrégulièrement espacés, ornés de sculptures et ne portant rien. Ces corbeaux ne sont peut-être pas une décoration inutile ; les constructeurs du moyen âge laissaient subsister après l'achèvement de leurs constructions les trous de boulins et les corbeaux des échafaudages qui avaient servi à l'élever, et se préoccupaient de faciliter l'accès de chaque partie des édifices en vue des restaurations à venir et même de l'entretien journalier. Ainsi, ces corbeaux pouvaient-ils faciliter le montage d'échafaudages volants permettant d'accéder à l'intérieur des fenêtres lorsqu'il en était besoin pour cause de réparation ou de nettoyage. Il est vrai que ces corbeaux ont fort peu de saillie et n'ont pu être vraiment utiles que s'ils étaient surmontés d'un trou de boulin. Si de telles dispositions étonnent aujourd'hui, c'est que nous sommes souvent bien loin de l'imperturbable bon sens qui les suggérait ; nous avons en revanche un bizarre souci de symétrie absolue que des constructeurs plus préoccupés du beau et de l'utile ne soupçonnaient pas ; l'église de Berteaucourt le prouve bien.

Le bas-côté sud est seul ancien ; la dernière travée est supprimée et manquait déjà au XVII^e siècle. Le mur est moins élevé que celui des grandes arcades, ce qui montre que le plafond n'a jamais été que le revers du toit en appentis. Le nombre des fenêtres est égal à celui des travées de la nef, mais elles ne correspondent ni avec les arcades ni avec les fenêtres hautes. Un portail latéral s'ouvre en regard du troisième pilier de la nef.

Dans l'avant-dernière travée se voit un enfoncement amorti en arc surbaissé, qui peut être soit une ancienne porte desservant la partie du bas-côté réservée aux religieuses, soit une ancienne niche de tombeau, et qui probablement ne rentrait pas dans le plan primitif.

Les fenêtres des collatéraux sont semblables à celles de la nef. Un cordon torique règne de même sous les appuis et contourne en manière d'archivolte intérieure l'arc du portail. A l'extérieur, l'ordonnance latérale est assez simple. Il n'existe qu'un contrefort ancien entre la cinquième et la sixième travée du bas-côté sud ; il était très étroit dans la partie supérieure cantonnée de deux colonnettes.

Le portail latéral est en saillie et couronné d'un fronton d'angle à peu près droit. Les trois voussures en plein cintre sont décorées de gorges, de tores et d'onglets. Dans la gorge supérieure sont alignées des fleurettes d'épannelage sphérique. Six colonnettes ornées de chapiteaux à feuillages et entrelacs, très riches, peu refouillés et peu galbés portent ces voussures qui encadrent un tympan complètement lisse, soutenu sur un linteau appareillé à crossettes. Les tailloirs ont un chanfrein

(1) Cette décoration est commune aux églises romanes du nord de la France (Saint-Wlmer de Boulogne Saint-Omer de Lillers) et du Limousin.

SOCIÉTÉ DES ANTIQUAIRES DE PICARDIE

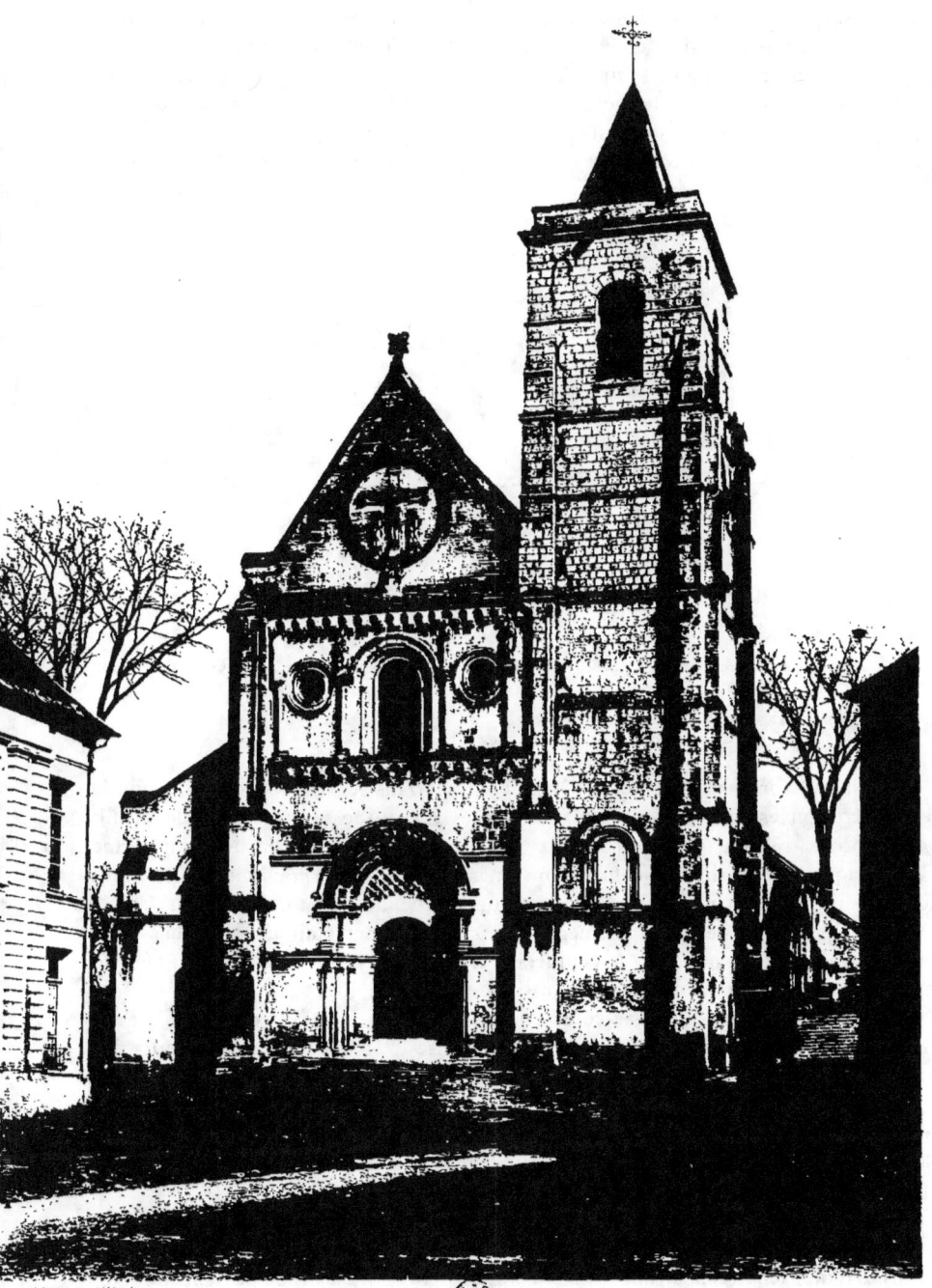

EGLISE DE BERTEAUCOURT
Façade Ouest

orné d'une suite de feuilles d'eau que surmonte un petit zigzag en méplat.

Les fenêtres hautes et basses sont ornées d'un boudin sertissant le vitrail et dégagé par une gorge à onglets, puis d'un second encadrement à cintre décoré d'un boudin retombant sur des colonnettes de même calibre. La gorge du premier encadrement des fenêtres basses, est garnie d'oves aplaties.

Les archivoltes sont reliées entre elles par des arrêts horizontaux. Le profil

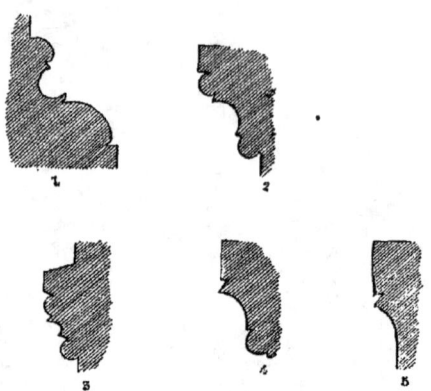

Fig. 55. — Église de Berteaucourt. — 1. Base. — 2. Modillon de la corniche de la nef. — 3. Cordon. — 4. Tailloir des colonnes. — 5. Tailloir des piliers ronds.

de ce cordon est torique pour les fenêtres hautes; dans le bas-côté, plus à portée de l'œil, le cordon est orné de rinceaux à feuilles d'acanthe se présentant de profil.

Des cordons règnent sous les appuis des fenêtres. Celui de la nef, qui forme solin, est torique ; celui du bas-côté forme un stylobate correspondant à un retrait du mur. Le profil est celui d'une base attique privée de son tore inférieur.

La corniche de la nef est également plus simple que n'était celle du bas-côté. Elle se compose d'une tablette à chanfrein orné d'un galon en zigzags et que portent des modillons à profil de base attique renversée (fig. 54 n° 2).

La corniche primitive du bas-côté n'existe plus que sur la première travée sud. Elle se compose d'arcatures en plein cintre à angle orné encadrant des tympans sculptés et reposant sur des modillons à motifs variés. Ces sculptures appartiennent à un art roman très primitif et d'origine barbare ; elles sont traitées en méplat ; on y remarque de curieuses imitations de travaux de vannerie. Les modillons sont tangents aux archivoltes des fenêtres, comme à Villers St-Paul et dans nombre d'autres églises.

La façade occidentale est munie de deux contreforts qui accusent les divisions intérieures et dont les angles sont ornés de colonnettes. Les extrémités de cette façade sont ajourées d'une fenêtre éclairant les bas-côtés ; la gorge y est ornée de dents de scie. Le centre de la façade est percé d'un portail et d'une grande fenêtre cantonnée de

deux œils de bœuf. Ces trois baies sont richement ornées de tores et de gorges ; au-dessus et au-dessous règnent des corniches à arcatures brisées correspondant aux retraits de la muraille. Des motifs variés de sculpture garnissent ces arcatures et leurs modillons.

Quatre colonnes reposant sur la corniche inférieure meublent les trumeaux et portent des statues dont les têtes s'inscrivent dans les arcatures de la corniche supérieure.

D'autres retraits et d'autres colonnes adossées répondent intérieurement à ces colonnes et aux deux corniches.

La colonne voisine du contrefort septentrional n'est pas surmontée d'une statue, mais d'un simple bloc épannelé préparé pour une sculpture qui n'a point été faite (1).

Les trois autres colonnes portent de grandes statues d'hommes qui, malgré l'absence de nimbe, sont évidemment trois saints.

Le plus voisin de la pierre d'attente est un personnage à longue barbe : de la main gauche il tient un sac qui paraît être une bourse ; de la droite, il relève un pan de son manteau et peut-être aussi tient-il un attribut trop fruste pour être reconnu. A ses pieds est agenouillée une abbesse ; sa tête couverte du voile et sa main gauche sont levées vers le saint ; de la main droite elle tient la crosse. Cette figure en pose suppliante et d'échelle plus petite que le saint est à rapprocher de celle de Suger qui se trouve sur un vitrail de Saint-Denis. Quant au saint qu'implore cette abbesse, son identité n'apparaît pas clairement : saint Nicolas évêque de Myrrhe tient parfois une bourse pour rappeler le secours qu'il donna à trois filles pauvres afin de les détourner de demander au vice le pain de leur vieux père. L'apôtre saint Matthieu est parfois aussi figuré avec une bourse, ainsi que saint Laurent qui distribua aux pauvres les biens de l'église.

Enfin saint Brieuc a pour attribut une escarcelle. On sait que la qualité d'apôtre se reconnaît à la nudité des pieds, mais ceux de cette statue n'apparaissent pas. Saint Brieuc est un saint de Bretagne, mais on a vu que l'église de Berteaucourt a un rapport intime avec Saint-Aubin de Guérande et une influence bretonne s'exerçant dans l'abbaye au moment de sa construction ne serait pas chose invraisemblable.

Je ne donne pas comme probable l'interprétation qui consisterait à voir dans la figure qui nous occupe, quelque autre saint dont la bourse peut être l'attribut : saint Projecte évêque d'Imola, saint Théodose le Cénobiarque ou saint Jean de Méda, fondateur des Humiliés de Lombardie.

Le personnage qui occupe l'autre côté de la grande fenêtre tient aussi un pan de son manteau, mais c'est de la main gauche ; de la droite, il tient un livre. Une croix sculptée dans l'arcature de corniche qui encadre la tête de cette figure autorise à penser que c'est là une statue du Christ. La tête à barbe courte a le même type, la même distinction et la même expression de gravité qui distinguent

(1) Je ne saurais admettre, en effet, avec l'auteur des anciennes notices, que par une idée symbolique dont lui-même n'explique pas le sens, ce bloc ait été destiné à rester inachevé. Les artistes français du moyen âge, gens de bon sens, poussaient le mysticisme moins loin qu'on n'a voulu le prétendre. En tous cas, ils ne lui auraient pas sacrifié ainsi brutalement l'harmonie d'une décoration de façade.

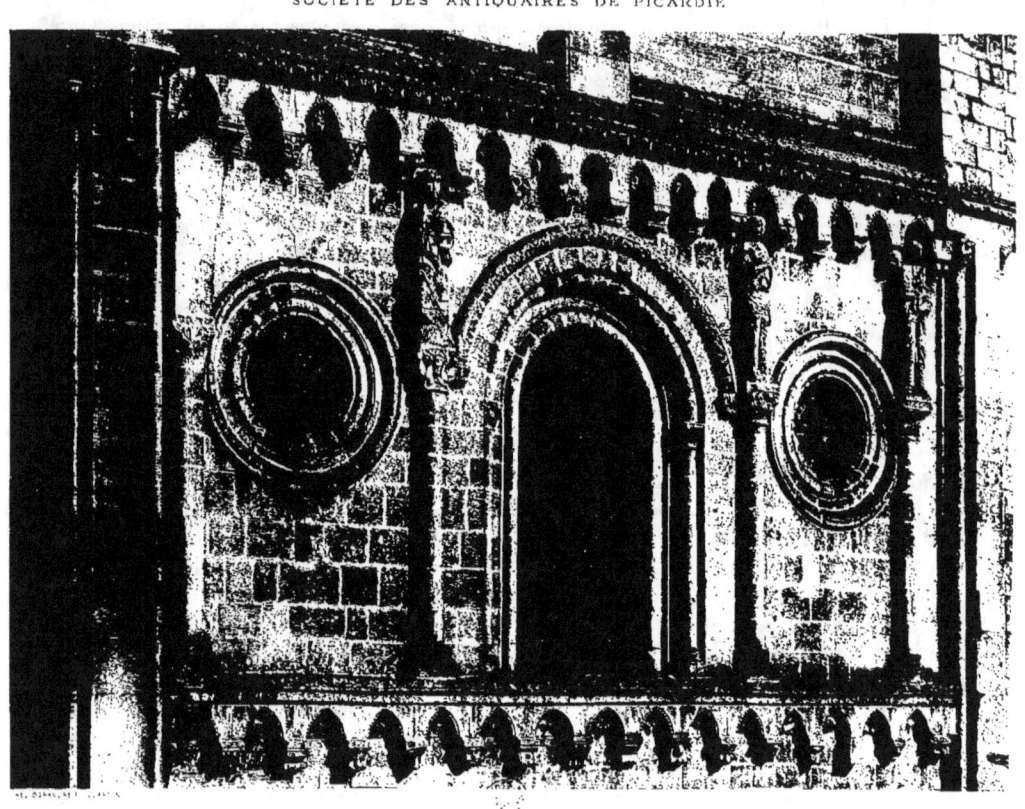

EGLISE DE BERTEAUCOURT
Détail de la Façade Principale

le Christ du grand portail de la cathédrale d'Amiens, appelé le *beau Dieu ;* toute proportion gardée, bien entendu, entre ce chef-d'œuvre de la statuaire française et une œuvre antérieure de cent ans au moins, mais exécutée dans la même région et avec le même esprit.

La dernière figure est extrêmement dégradée par les intempéries ; la tête est méconnaissable ; la main droite levée semble avoir tenu un attribut de petite dimension et la gauche a tenu soit un livre, soit un pan de manteau. Les pieds sont chaussés, mais ils sont modernes.

Les figures ayant dû être au nombre de quatre et l'une d'elles pouvant représenter saint Matthieu, on pourrait supposer avec vraisemblance que les quatre qui ornent la façade de Berteaucourt, sont les Evangélistes, mais la croix placée au-dessus de la tête de l'un d'eux, semble désigner le Christ ; dès lors, le sens des autres figures devient problématique et l'on ne peut en bonne critique en proposer une interprétation certaine.

Le pignon de la façade est sensiblement plus mince que le mur qui le porte. Le retrait extérieur est en talus ; celui de l'intérieur forme un étroit passage traversant deux contreforts qui soutiennent le pignon. A la pointe extrême de celui-ci était ménagée une ouverture cruciforme qui a été aveuglée avec de la brique. Au-dessous, le pignon est décoré d'un crucifix inscrit dans un grand cercle. Le cercle est de feuilles d'acanthe comme les encadrements des ivoires byzantins ; les extrémités de la croix sont ornées de moulures. Le Christ a la tête droite et les cheveux longs ; il est vêtu d'un drap tombant de la taille aux genoux. Sous les bras de la croix sont placés la Vierge et saint Jean debout et pleurant. Saint Jean est barbu. Sur un socle placé au-dessous du grand cercle d'encadrement, Adam et Eve sont accroupis au pied de la croix et lèvent la tête et les bras vers le Christ. Ils sont nus. Eve a les cheveux disposés en deux longues tresses.

Le portail est dénaturé par deux remaniements exécutés l'un au xvie siècle, l'autre tout récemment ; il n'a gardé d'ancien que ses trois voussures sculptées surmontées d'une archivolte torique. Les deux voussures supérieures sont ornées de personnages ; la troisième est découpée en bouquets de feuilles d'acanthe très refouillées, complètement détachées du fond et formant comme une cage ajourée. Le cintre du portail était naguères décoré d'oves énormes et très aplaties analogues à celles qui ornent les poteries gallo-romaines de Lezoux. Une de ces oves occupait chaque claveau.

Sur les piédroits, six colonnes répondant aux voussures avaient des chapiteaux ornés de rinceaux d'acanthe mêlés à des figures. Parmi celles-ci l'on distinguait Samson déchirant la gueule du lion, et des monstres à tête humaine si fréquents dans l'ornementation du xiie siècle (1).

Les deux voussures à personnages sont serties de riches galons perlés entre lesquels se détachent des figures en haut relief. La clef de la seconde voussure est ornée de deux anges sortant des nuées et présentant des couronnes aux personnages étagés au-dessous d'eux, et qui sont quatre hommes et deux femmes. L'un des hommes marche sur un dragon et tient un livre ; un second tient également

(1) Trois de ces chapiteaux sont déposés au musée d'Amiens. Ils sont extrêmement frustes. De précieux croquis de M. Duthoit père faits avant la dernière restauration du portail, les montrent moins dégradés.

un livre ; les autres personnages n'ont plus trace d'attributs. Ces figures devaient représenter des prophètes et des sybilles, car les autres sujets se rapportent à l'Ancien Testament. C'est l'Ancien Testament qui fournit aussi la plus grande partie de la décoration du portail de la cathédrale d'Amiens, pour cette raison sans doute que l'ancienne loi est une introduction à la loi nouvelle.

La voussure supérieure est ornée au nord du sacrifice d'Abraham, composition d'un beau mouvement ; en regard, de l'autre côté, un homme barbu croise les mains et lève les yeux vers le ciel ; au-dessus de lui, se distinguent les restes de deux personnages qui s'étreignaient, c'était Jacob luttant avec l'ange ; enfin les claveaux supérieurs sont occupés par une composition allégorique qui sert de conclusion aux autres sujets, Le Christ, issant à mi-corps de la clef de l'arc, étend les bras, et de la main droite, il couronne une femme symbolisant l'Eglise, tandis que de la gauche il saisit un bandeau qui enserre les yeux d'une autre femme, figurant la Synagogue. Celle-ci tient une banderolle tandis que l'Eglise tient un livre ouvert.

Telle est dans ses parties romanes l'église de Berteaucourt.

Aucun des morceaux d'architecture qui y subsistent ne devait exister lors de la fondation de l'abbaye, en 1095 ; mais il est probable que le chœur avait été construit vers cette date ; la nef date de la première moitié, et la façade du milieu du xiie siècle ; les travaux semblent avoir marché progressivement de l'est à l'ouest pendant une soixantaine d'années.

En effet, les monuments qui ressemblent le plus à la nef de Berteaucourt sont Saint-Aubin de Guérande, que Viollet le Duc attribue a la date de 1130 environ ; Notre-Dame d'Airaines, dont la grande fenêtre occidentale à les mêmes voussures à fleurons que le portail sud de Berteaucourt, et appartient à la même date ; l'église de Lillers, de la première moitié du xiie siècle, qui a les mêmes arcades et les mêmes fenêtres ; la façade de Mareuil dont le style est tout à fait analogue et qui termina au début du xiie siècle une église commencée durant le xie, l'église de Lucheux, qu'on peut attribuer aux environs de l'an 1130 ; celles de Saint-Georges de Boscherville et de Graville Sainte-Honorine en Normandie et la nef de Villers-Saint-Paul près Creil, semblables par une foule de détails de construction ou d'ornement, et datant aussi du commencement du xiie siècle.

Quant à la façade elle est manifestement postérieure. La croix placée dans le pignon serait, il est vrai, d'après mon savant confrère M. Eug. Lefèvre-Pontalis, un caractère des monuments antérieurs au xiie siècle (1), mais les exemples décrits et gravés dans sa remarquable étude sur ces accessoires de l'architecture sont bien plus simples et de style plus archaïque que le crucifix de Berteaucourt. Le saint Jean qui accompagne celui-ci est tout à fait semblable à celui qui figure parmi les statues des Apôtres sculptées dans l'église de Cappelle-Brouck près Dunkerque, monument de 1160 environ.

Le reste de la statuaire de la façade rappelle des monuments du milieu du xiie siècle : les portails de Saint-Etienne de Corbie, de la cathédrale de Chartres, de Saint-Loup

(1) Eug. Lefèvre-Pontalis. *Croix en pierre des XIe et XIIe siècle dans le Nord de la France*. Gazette archéologique, 1885.

SOCIÉTÉ DES ANTIQUAIRES DE PICARDIE

EGLISE DE BERTEAUCOURT

I. Fenêtre du bas-côté Sud et Portail latéral. II. Archivolte du Grand Portail.

de Naud près Provins, de Saint-Ayoul dans cette ville, de Saint-Spire de Corbeil (1) et le chapiteau qui nous reste du cloître de Corbie. Il y a plus : les figures des voussures sont à peu près identiques à celles du couronnement de l'Eglise et des deux anges portant des couronnes qui décorent la cuve baptismale de Selincourt (2), monument du troisième quart du xiie siècle.

Le caractère des autres ornements vient confirmer ces remarques ; les chapiteaux à feuilles d'acanthe du portail ne ressemblaient nullement à ceux du début du xiie siècle que l'on voit à Notre-Dame de Boulogne (1104), au Waast près de cette ville (vers 1095), à Ham en Artois, à La Neuville-sous-Corbie, mais se rapprochent complètement de ceux de Saint-Jean d'Amiens, Dommartin, Saint-Etienne de Corbie et Hangest-en-Santerre, exécutés de 1150 à 1180. La voussure à feuille d'acanthe, dont le travail est extrêmement habile et dénote à lui seul une époque avancée, appartient au même style ; enfin la corniche à arcatures brisées rappelle celles de plusieurs églises de l'Artois qui datent de la seconde moitié du xiie siècle tandis que dans les trois départements du nord de la France, aucune des nombreuses corniches à arcatures qui subsistent ne semble avoir affecté ce tracé avant 1150.

Cinquante ans environ après l'achèvement de cette façade, un clocher y fut ajouté, sur la première travée du bas-côté sud, soit que le clocher primitif fût insuffisant, soit qu'il lui fût arrivé accident, soit que les paroissiens de Berteaucourt aient voulu avoir dans la nef qui leur était réservée un clocher distinct de celui des religieuses.

Pour établir cette construction, on renforça les murs et le pilier de la travée par des pilastres carrés couronnés d'impostes chanfreinées et par deux contreforts extérieurs sur lesquels fut continuée la moulure du soubassement ; un doubleau en tiers point fut bandé dans le bas-côté, et sur cet arc et ses supports on éleva une tour de deux étages couronnée d'une balustrade de pierre et sans doute aussi d'une flèche.

Le premier étage de ce clocher n'a qu'une baie en plein cintre au sud, elle ne correspond pas à l'axe de la travée. Le second étage était ajouré de grandes baies en tiers point dont l'arc, orné d'une moulure d'angle, est couronné d'une archivolte en larmier.

Quatre cordons de moulures divisent horizontalement cette ordonnance : c'est d'abord l'ancienne corniche à arcatures des bas-côtés, puis, au-dessus du premier étage, un larmier raccordé au solin qui protège le toit du collatéral ; ensuite un corps de moulures raccordé aux corniches de la nef et du pignon, et composé d'un tore, d'un cavet, d'un onglet et d'un bandeau ; il passe sous l'appui des grandes fenêtres. Enfin, au niveau des impostes de celles-ci, règne une moulure torique servant d'arrêt aux archivoltes. La corniche de la tour est semblable au cordon qui se relie à celle de l'église. Toutes ces moulures contournent les deux contreforts qui renforcent chacun des angles de la tour. Ces contreforts, suivant

(1) Les statues de ce dernier portail sont aujourd'hui déposées dans l'abbatiale de Saint-Denis. Sur cette statuaire monumentale du xiie siècle, on consultera avec fruit le livre récent du Dr W. Voge : *Die Anfänge des monumentalen stiles im Mittelalter, eine untersuchung uber die erste blütezeit französischer plastik* (Strasbourg, Heitz 1894, in-8°).

(2) Conservée au musée d'Amiens. Voir la notice sur les cuves baptismales au commencement de ce travail.

un usage fréquent en Normandie et dans l'Ile-de-France, n'ont presque pas de retrait. Ils sont chargés chacun d'un clocheton cylindrique couronné d'une pyramide conique et cantonné de quatre fûts de colonnettes surmontés aussi de petits cônes dont les pointes vives semblent n'avoir jamais porté de fleuron. Ces pyramides sont ornées de dents de scie. Des clochetons cylindriques existent aussi aux clochers de Verquin et d'Ames en Artois, monuments romans de la fin du xii^e siècle (1). Ceux de Berteaucourt se relient à une balustrade qui est certainement un des plus anciens exemples de ce genre d'ornementation. Elle est composée de petits arcs à trois lobes demi-circulaires portés par d'élégantes colonnettes à chapiteaux ornés de crochets.

Des arcatures de même dessin mais plus hautes et couronnées de frontons bas ornaient les contreforts dans la hauteur des piédroits des grandes fenêtres. Il n'en subsiste plus qu'une. Peut-être ont-elles abrité des statues. Leurs colonnettes sont indépendantes et reposent sur un bout d'entablement à feuillages sculptés. Au xvi^e siècle une voûte d'ogives avec clef ovale fut établie au bas de ce clocher (2).

En 1692, le procès-verbal d'une visite épiscopale (3) constate que le clocher nécessitait des réparations. En 1745 on en exécute pour la somme de 405 livres (4). C'est sans doute de cette époque que date l'étage très laid et très mal bâti dont on a jugé bon de surmonter cette tour. Il est ajouré de quatre fenêtres cintrées et surmontées d'une flèche d'ardoise dont un chéneau baigne le pied. Cette surcharge amena bientôt l'affaissement de la grande arcade de la nef qui porte la tour ; les désordres occasionnés par cet écrasement se sont étendus à la seconde travée. Il a fallu alors isoler le rez-de-chaussée du clocher par des murs aveuglant l'arcade et le doubleau ; et boucher également la fenêtre occidentale de ce rez-de-chaussée et les grandes baies de l'étage supérieur.

Dès avant ces travaux, la dernière travée du bas-côté sud avait été démolie, et une sacristie avait remplacé l'absidiole du bras nord du transept. Ces dégradations sont indiquées sur les plans de 1643. Elles peuvent avoir été opérées lors de la restauration que subit l'église au xvi^e siècle. A cette date, l'absidiole du croisillon sud reçut un groupe en pierre de la Mise au Tombeau, de grandeur naturelle (5) ; la nef fut couverte d'un lambris en berceau brisé, et séparée du chœur par une poutre surmontée d'un crucifix et de statues de la Vierge et de saint Jean qui existent encore. A la fin du même siècle, un riche tombeau d'abbesse, orné d'une composition en haut relief figurant Jésus au jardin des Oliviers, a été adossé à la clôture de l'avant-dernière arcade sud de la nef.

C'est aussi au xvi^e siècle qu'un nivellement du parvis entraîna la refaçon du

(1) Des clochetons semblables existent aussi en Lombardie sur la tour-lanterne de l'église Saint-André de Verceil, monument élevé de 1219 à 1224 par des chanoines de Saint-Victor de Paris. Cette église, dont la corniche imite celle de Saint-Germer, reproduit diverses particularités des monuments du nord de la France et principalement de la cathédrale de Laon.

(2) C'est pour cette raison sans doute que M. Dusevel attribue toute la tour au xvi^e siècle.

(3) Archives d'Amiens.

(4) Ibid. Fonds de l'Intendance de Picardie. Un procès-verbal de la visite de l'archidiacre Douay de Baisnes à la fin du xviii^e siècle est conservé dans la bibliothèque de notre confrère M. Darsy à Amiens, et mentionne également le mauvais état de l'église de Berteaucourt.

(5) Il a été transporté dans l'église de Villers-Bocage où il se voit aujourd'hui.

grand portail ; pour allonger les piédroits, on jugea bon, au lieu d'élever un socle sous les colonnettes, de démonter celles-ci, de les replacer plus bas et d'insérer un entablement entre leurs tailloirs et les impostes des voussures. Cette espèce d'architrave formait un pan coupé qui ne se reliait ni aux tailloirs ni aux impostes. De plus, pour placer une statue dans le tympan on y fit une niche, et la clef de la voussure inférieure fut remplacée par un dais, tandis qu'à celle du cintre de la porte était substitué une sorte de linteau très disgracieux portant le culot.

J'ai parlé des remaniements de 1643 et des démolitions de la fin du xviii^e siècle et de la restauration moderne. Celle-ci a été très radicale et parfois peu étudiée. Le grand portail a reçu un tympan de fantaisie (1) ; ses claveaux ornés d'oves et ses colonnettes ont disparu, en revanche le bizarre entablement du xvi^e siècle a été non pas supprimé, mais remplacé par un ordre de pilastres romans, disposition qui rappelle un peu Saint-Trophime d'Arles et Saint-Gilles, mais nullement l'art du nord de la France. La corniche du bas-côté avait disparu, à l'exception de la partie englobée dans le clocher ; cette corniche a été rétablie, mais avec de simples modillons à la place de ses arcatures ; le lambris de la nef a été refait avec sa disposition du xvi^e siècle, mais le tracé en plein cintre y a été substitué au tiers point ; enfin, les restes du transept avec leur intéressante absidiole ont été rasés, et une abside à cul-de-four a été construite à la suite de la nef. Le bas-côté nord a été consciencieusement rétabli, ainsi que le pignon de la façade avec ses curieuses sculptures (2). Dans la plupart de ces refaçons, la pierre de Creil a été substituée à celle du pays.

L'église de Berteaucourt paraît être le plus ancien édifice roman qui subsiste sur le territoire du diocèse d'Amiens. Les vicissitudes de tout genre qu'elle a subies ne l'ont pas tant défigurée qu'elle ne renferme encore des morceaux du plus haut intérêt. Malheureusement, malgré beaucoup de travaux de consolidation, sa solidité reste gravement compromise, et l'on peut concevoir de sérieuses inquiétudes au sujet de l'avenir de ce précieux débris.

Blangy-sous-Poix.

L'église romane de Blangy-sous-Poix (fig. 56) a été plusieurs fois remaniée depuis le xvi^e siècle ; il est cependant facile d'en reconnaître les dispositions primitives.

Ce monument comprenait une nef simple et un chœur rectangulaire également dépourvus de voûte. Le clocher occupe l'angle nord du chœur et de la nef ; il est surmonté d'un étage octogone et communique avec le chœur par une petite porte. Le monument est assis sur un coteau escarpé. Toute la construction est en craie taillée (3).

Le chœur présente sur chaque face une fenêtre étroite ; la nef avait des fenêtres plus larges. Les unes et les autres sont en plein cintre, sans autre

(1) Réduction du pignon orné de Saint-Etienne de Beauvais, mais sans son système d'appareil.
(2) Archidiaconé d'Amiens ; doyenné de Poix.
(3) Longueur de la nef 15 m. 10 ; largeur 7 m. 40. Longueur du chœur 8 m.; largeur 4 m. 58, le tout dans œuvre, fenêtres de la nef 0 m. 54 sur 1 m. 30 ; fenêtres du chœur 0 m. 25 sur 0 m. 95.

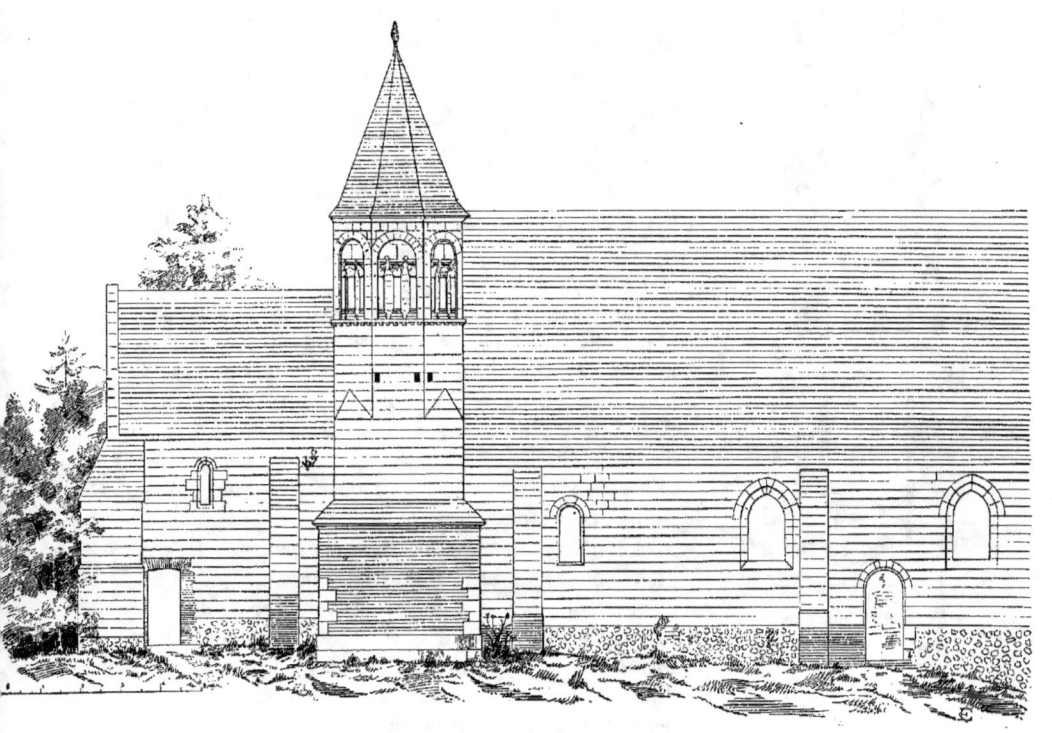

Fig. 56. — Eglise de Blangy-sous-Poix.

— 89 —

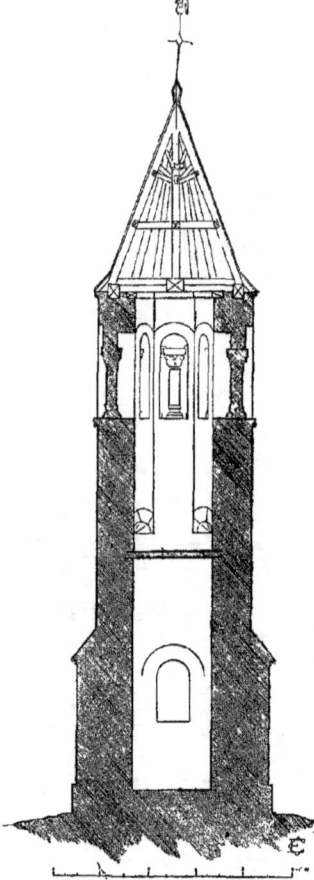

Fig. 57. — Eglise de Blangy-sous-Poix. Coupe du clocher.

Fig. 58. — Eglise de Blangy-sous-Poix. Profils : 1. Base des colonnettes du clocher. — 2 et 3. Tailloirs des chapiteaux du clocher.

ornement qu'un angle abattu à l'extérieur. Les cintres ne sont pas formés de véritables claveaux mais de grandes pièces, disposition commune dans la région durant toute la période romane.

La nef a un portail occidental en plein cintre encadré d'une moulure d'archivolte en coin, la face inférieure plus large que la supérieure. Au nord s'ouvrait un autre portail de même forme, sans archivolte mais orné d'une baguette sur l'angle des piédroits et du cintre.

Les contreforts, irrégulièrement espacés, n'ont plus aucun caractère.

La seule partie intéressante du monument est le clocher (fig. 57). Sa flèche d'ardoises et un blindage de briques empâtant de 0 m. 75 la partie inférieure sont les seules refaçons qu'il ait subies.

Les assises de l'appareil ont en moyenne 0 m. 25, tandis que celles du reste de l'église, n'ont guère que 0 m. 20, avec les joints moins épais.

Le rez-de-chaussée, qui mesure dans œuvre 1 m. 68 sur 1 m. 69, était percé au nord d'une fenêtre en plein cintre et mesure 6 m. 25 de haut. La hauteur totale de la tour, du sol à la flèche, est de 10 m. 25. La transition au plan octogone de l'étage supérieur est ménagée au moyen de trompes chargées de petits toits à deux rampants triangulaires.

Le lanternon octogone est percé de fenêtres en plein cintre ajourant entièrement chaque face. Trois colonnes trapues remplissant presque toute la largeur de la baie portent des tympans pleins formés de deux grandes pièces et fermant toute l'imposte de la fenêtre. Ce tympan est entaillé de deux tout petits cintres simulés.

Une tablette biseautée forme la corniche ; une moulure semblable chargée d'un rang de billettes règne sous l'appui des fenêtres. Les tailloirs des chapiteaux (fig. 58 nos 2 et 3) sont également biseautés avec un rang de billettes, sauf un seul orné d'un tore, d'un cavet et d'un onglet. Les bases attiques (fig. 58 n° 1) surélevées sont mal tracées et difformes ; les chapiteaux (fig. 59) offrent cinq variétés, leur exécution est grossière, leur galbe lourd, ils ont des volutes et peuvent être

12

considérés comme des interprétations éloignées et ingénieuses mais très barbares du chapiteau corinthien. Les arcades des baies n'ont aucun ornement.

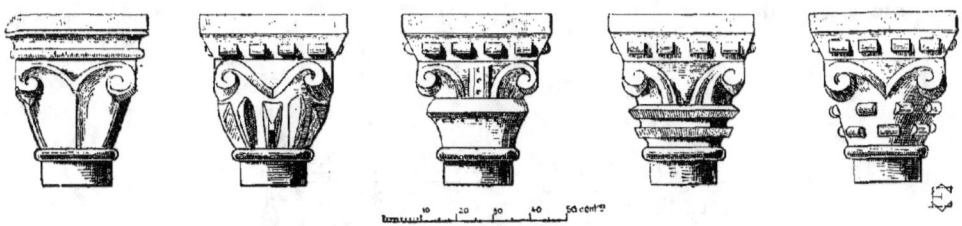

FIG. 59. — Eglise de Blangy-sous-Poix. — Chapiteaux du clocher.

Le clocher de Blangy doit appartenir à la première moitié et plus probablement au premier quart du XIIe siècle; le reste de l'église a trop peu de caractère pour pouvoir être daté avec précision, mais paraît un peu plus récent, peut-être du deuxième quart du même siècle.

BULEUX.

L'église de Buleux, paroisse actuelle de la commune de Cerisy-Buleux, conserve une façade qui peut remonter au XIe siècle et des arcades datant de la fin du XIIe.

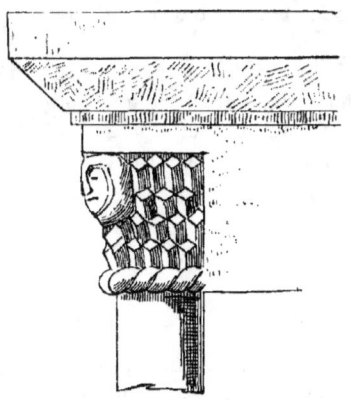

FIG. 60. — Eglise de Buleux. — Chapiteaux du portail.

Le chœur est orienté vers le nord, sans que rien justifie cette bizarrerie dans l'état actuel des lieux. La façade est construite en cailloux de silex disposés en épi. Deux contreforts très peu saillants en calcaire dur, flanquent le portail, dont le cintre reconstruit porte la date de 1586. Les piédroits anciens ont été conservés; ils sont ornés chacun d'une colonnette à chapiteau sculpté. Les deux chapiteaux (fig. 60) sont semblables et présentent un motif original : quatre rangs de prismes imitant le gaufre d'abeille ou la roche basaltique. Une tête encapuchonnée, le nez protégé par un nasal, sert de crochet sous l'angle du tailloir chanfreiné, qu'une tuile en terre cuite sépare du chapiteau.

Les arcades de la nef (fig. 61), de cent ans au moins plus récentes, sont en tiers point, à double voussure et à arêtes abattues. Elles reposent sur des colonnes trapues couronnées de chapiteaux extrêmement bas. Quatre feuilles côtelées soutiennent les angles de leur tailloir bas et sans ornement, quatre feuilles de géranium ornent les milieux.

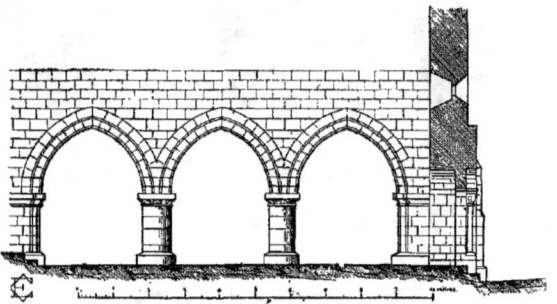

Fig. 61. — Eglise de Buleux. — Arcades de la nef.

Les autres parties de l'église datent vraisemblablement de la restauration du xvi^e siècle. Des travaux faits il y a peu d'années ont défiguré et deshonoré le monument, dont la solidité est même compromise.

Coquerel.

L'église flamboyante de Coquerel, remarquable par sa flèche de pierre découpée et par ses sculptures de bois, a conservé sous son porche un portail roman fort simple.

L'ouverture en plein cintre, large de 1 m. 60, haute de 2 m. 75; est entièrement encadrée d'un tore de 13 centimètres de diamètre, entouré d'une gorge, d'un tore de 10 centimètres, d'une seconde gorge et enfin d'une baguette de 4 centimètres. Une archivolte en larmier bombé, couronne ce portail et indique par son profil la fin du xii^e siècle.

Corbie.

Eglise Notre-Dame et Saint-Etienne.

La grande abbaye de Corbie avait, comme beaucoup d'autres, deux petites églises indépendantes de son église principale. C'étaient celles de Saint-Jean et de Notre-Dame situées l'une près de l'autre au nord-ouest du reste des constructions. La nef de la seconde subsiste encore dans les bâtiments d'un couvent de religieuses.

Une gravure de 1677 rééditée par Taylor et Nodier (1) et par Peigné-Delacourt (2) permet de restituer les parties disparues ; quant à l'histoire de l'édifice, elle est malheureusement obscure. Nous savons toutefois qu'en 1137 toute la ville de Corbie périt dans les flammes et que, des reconstructions ayant suivi ce désastre, l'église Saint-Jean fut consacrée le 1er juin 1174 par Milon, évêque de Térouanne, sous le gouvernement de l'abbé Hugues Ier de Péronne ou de Mauvoisin. Malheureusement, nous ne savons rien de la date de consécration de Notre-Dame, qui pourtant avait plus d'importance que Saint-Jean. Il est peu probable que ces deux cérémonies aient été simultanées, car ce fait eût été mentionné dans la relation qui nous est parvenue. D'autre part, l'extrême similitude de forme et de détails des deux églises figurées sur la gravure de 1677 est frappante, et il n'est guère possible qu'elles n'aient pas été bâties presque en même temps. Il ne reste malheureusement aucun vestige de Saint-Jean pour permettre une comparaison complète.

Notre-Dame servait de paroisse et changea de vocable entre le XIIIe et le XVIIe siècle, à une date que l'on pourrait préciser en compulsant les nombreux documents laissés par l'abbaye de Corbie et partagés entre la Bibliothèque Nationale et les Archives de la Somme.

Dans ce dernier dépôt, l'inventaire des titres de l'abbaye dressé en 1780 mentionne, à la date du 12 août 1657, un ordre d'enlèvement des grains et fourrages déposés dans cette église durant les années précédentes (3). Il s'agit sans nul doute, d'approvisionnements militaires faits pour la campagne de Turenne contre Condé et les Espagnols, campagne qui commença par la levée du siège d'Arras en 1654 et se termina en 1658 par la bataille des Dunes. Cette mention et l'acte de vente de l'église Saint-Etienne de Corbie et de son cimetière le 11 avril 1792 sont tout ce que les archives de la Somme renferment de documents relatifs à ce monument.

L'église bâtie en craie dure des carrières de Croissy ou de Bonneleau, mêlée de craie tendre, comprenait une abside à trois pans, une travée de chœur, (fig. 62) un transept ayant à chaque bras deux chapelles carrées et au centre une tour également carrée, une nef de trois travées dont une formant narthex et tribune et des bas-côtés ayant deux travées en regard de chacune de celles de la nef (4).

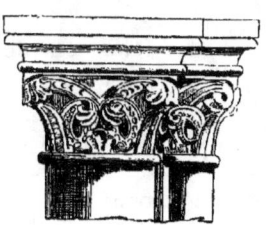

Fig. 62. — Église Notre-Dame et Saint-Étienne de Corbie. — Chapiteau.

La nef, le narthex et la tribune étaient voûtés d'ogives. Un doubleau central traversait la clef des croisées d'ogive de la voûte haute ; celle du narthex était portée sur quatre croisées et sur un pilier central.

(1) *Voyage pittoresque, Picardie* T. I.
(2) *Monasticon gallicanum.*
(3) Corbie. Armoire Ire, liasse 12. « Juridiction de la paroisse Saint-Etienne anciennement Notre-Dame, n° 3. Le 12 août 1657. Ordonnance de M. l'official, d'oter dans les six jours pour tout delay les grains et fourages entassés dans l'église de Saint-Etienne, ou il avoit été mis les années précédentes ». Cette liasse 12 a disparu.
(4) Voir le plan publié par Taylor et Nodier. *Voyage pittoresque ; Picardie* T. I.

Les supports des arcades de la croisée, de la nef et des bas-côtés sont des piliers rectangulaires surmontés d'un tailloir orné d'un tore et d'un cavet. Comme à Airaines, les doubleaux des bas-côtés reposaient sur de simples pilastres, tandis que les voûtes de la nef étaient portées sur des faisceaux de trois colonnes adossées. Les doubleaux intermédiaires étaient portés sur des supports en encorbellement qui ont disparu. Les arcades sont en tiers point avec angle abattu ; les fenêtres étaient en plein cintre, au nombre de deux par chaque travée de nef, couronnées au dehors d'archivoltes à billettes reliées entre elles en cordon horizontal. La partie supérieure de la nef ayant été démolie, des fenêtres plus grandes ont été pratiquées plus bas, au-dessus des piliers, au centre de chaque travée.

La gravure de 1677 (fig. 63) nous montre la nef sans contreforts et le bas-

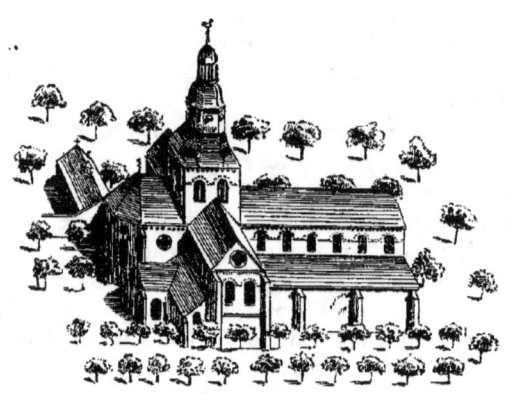

Fig. 63. — Église Notre-Dame et Saint-Étienne à Corbie, d'après une gravure de 1677.

côté nord n'en ayant que toutes les deux travées, en regard des retombées des voûtes de la nef, auxquelles répondaient sans doute soit des pans de murs chargeant les doubleaux du bas-côté, soit de petits arcs boutants (1) dissimulés sous les combles. Le bas-côté n'avait pas de fenêtres. Le narthex est d'un style plus riche que le reste des débris qui subsistent.

Les supports sont, au centre un pilier rond cantonné de quatre colonnes adossées portant les doubleaux de la voûte, à l'ouest un groupe de trois colonnes adossé au trumeau du portail, au nord et au sud des groupes semblables, à l'est un pilier carré à angles coupés cantonné de quatre colonnes. Celle qui regarde la nef porte le sommier commun aux voussures supérieures des deux arcades en tiers point qui reliaient la nef au narthex. Une statue était sculptée sur le fût de cette colonne ; elle est aujourd'hui trop mutilée pour pouvoir être identifiée. Les deux

(1) Comme ceux que l'on voit à l'église de Saint-Germer et à Saint-Evremond de Creil.

arcades sont richement ornées de tores et de gorges dont le tracé appartient déjà au plein style gothique. Les doubleaux du narthex n'ont au contraire que des arêtes abattues. Les bases attiques sont déprimées, cantonnées de belles griffes et élevées sur un stylobate de profil analogue. Les tailloirs ont le profil de ceux de Saint-Taurin et de Dommartin. De très riches chapiteaux (fig. 62 et 64) ornés de feuilles d'artichaut couronnent tous les piliers et colonnes du narthex et rappellent beaucoup la sculpture de cette dernière église. Quelques chimères d'un beau style et des galons perlés s'y mêlent aux feuillages ; l'exécution de ces morceaux est d'une grande beauté. Le style et la richesse du portail ne sont pas moins remarquables.

Il est tracé en arc brisé et subdivisé en deux baies à linteaux portés sur corbeaux. Une archivolte en larmier surmonte la première voussure ornée d'une gorge et d'un tore qui descendent sur les piédroits. Une seconde voussure repose sur des colonnettes aux fûts desquelles s'adossent des statues. Cette voussure forme un large biseau sur lequel se détachent douze statuettes en haut relief, figurant les apôtres. Comme les prophètes du portail de Braisne, ils tiennent des banderolles sur lesquelles étaient peints leurs noms. Ils sont assis sur des trônes, et les terrasses sur lesquelles chacun d'eux repose sont taillées en forme de calotte basse pour servir de dais à celui qui est placé au-dessous (1).

Les chapiteaux des colonnettes sont semblables à ceux de l'intérieur du narthex ; les statues qui faisaient corps avec le fût étaient abritées sous un dais placé immédiatement sous le chapiteau. Une seule de ces statues subsiste, c'est un homme barbu tenant un livre. Au trumeau est adossée une autre figure, la tête levée, les mains jointes, entourée de nuages et d'anges placés au niveau de sa tête et de ses genoux. Ce doit être l'Assomption de la Vierge, patronne de l'église. De belles figures d'hommes, un genou en terre, ornent les corbeaux.

Le linteau, très épais, ne porte pas de sculpture. Le tympan, encadré d'une voussure simulée en biseau, porte des figures en haut relief. Au centre, sur une petite terrasse en saillie, est la Vierge couronnée par le Christ assis à côté d'elle sur un banc. A leurs côtés se tiennent debout deux anges céroféraires ; au-dessus, dans la pointe du tympan, se voient l'ange et l'aigle, et dans les angles inférieurs le lion et le bœuf ailés.

Toutes ces figures sont d'un très beau style. Elles appartiennent à la fin du xiie siècle, sauf le groupe du couronnement de la Vierge, qui a été relancé ou exécuté après le reste, dans une pierre simplement épannelée, car il semble appartenir au xiiie siècle. Les têtes et les mains de toutes les figures ont été brisées. Au-dessus du portail s'ouvre une large fenêtre en plein cintre refaite ou retaillée à la fin de l'époque gothique. D'après la gravure de 1677, les pignons du transept étaient percés chacun de deux fenêtres surmontées d'un oculus à redents lobés. Cette disposition rappelle Notre-Dame de Châlons et plus encore le pignon occidental de Roye-sur-Matz ; dans le chœur, un oculus quadrilobé éclairait la première travée au-dessus du toit des chapelles du transept, comme dans l'église de Houdain, près Béthune, qui appartient à la même époque. Les pans coupés, plus étroits que le mur de fond, comme à Saint-Wlmer de Boulogne (vers 1100) et à Angres,

(1) On peut comparer ces voussures à celles du portail royal de Chartres ou de la porte nord-ouest de la cathédrale de Sens.

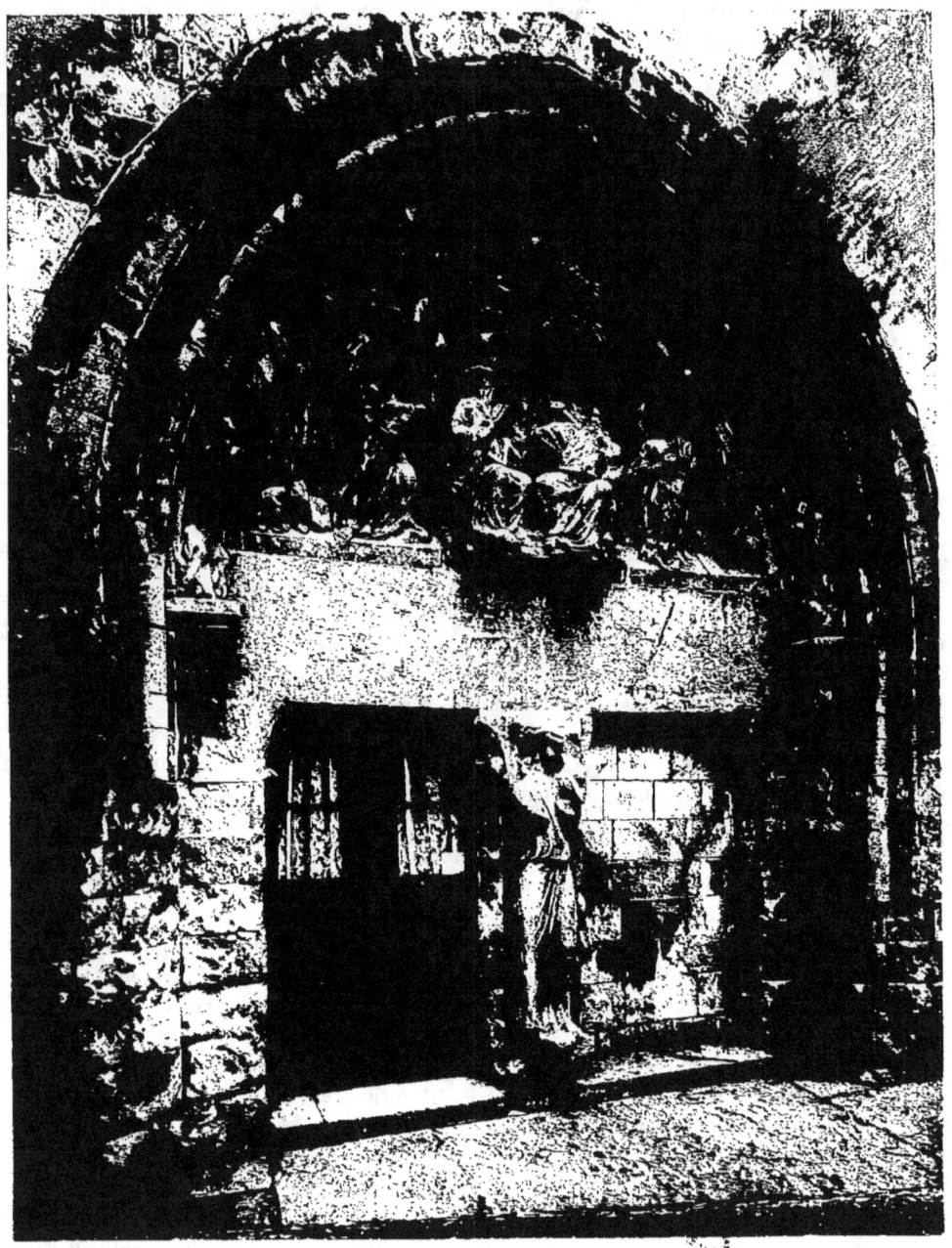

SAINT-ÉTIENNE DE CORBIE
Portail

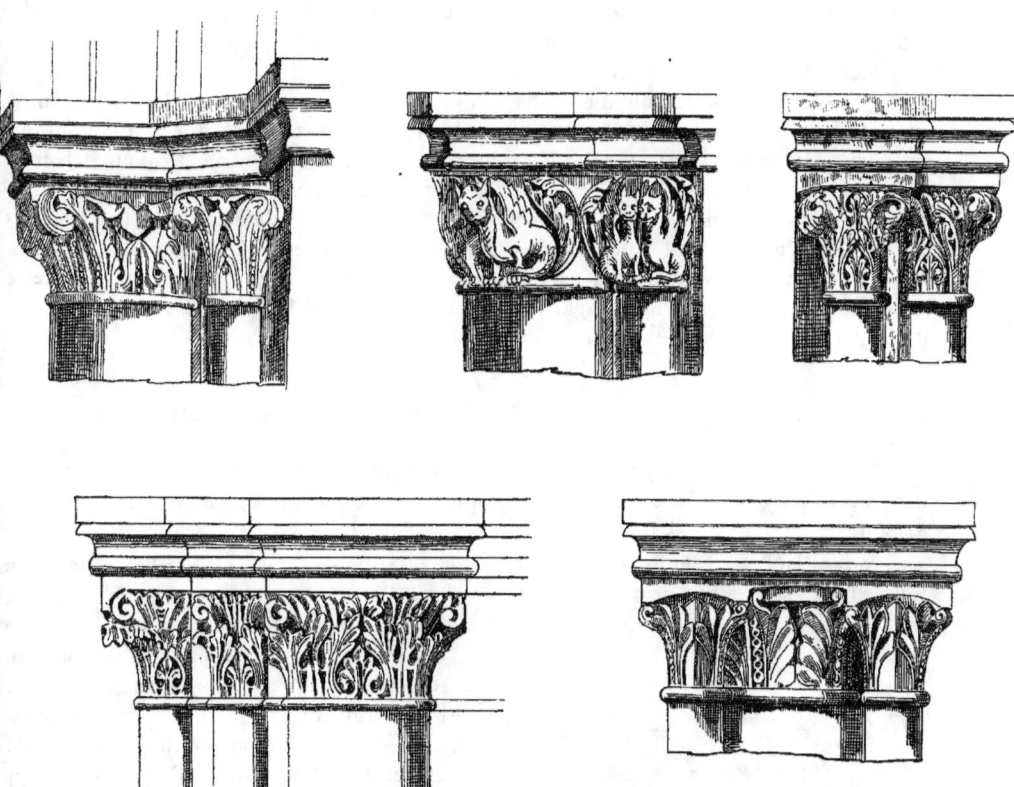

F. 64. — Église Saint-Étienne de Corbie. — Chapiteaux du narthex.

près Lens (fin du xiie siècle), étaient percés d'une fenêtre surmontée d'un œil de bœuf, comme à Saint-Remi de Reims depuis le remaniement de la nef. Enfin, la tour centrale carrée était éclairée sur chaque face de deux larges baies en plein cintre avec archivoltes à billettes. Le couronnement de cette tour était en charpente ; il affectait la forme de deux coupoles superposées et datait d'une époque récente, de même qu'une chapelle ou sacristie ajoutée au croisillon nord.

Cette gravure du *Monasticon* semble plus digne de confiance que l'ancien plan de l'abbaye reproduit dans l'ouvrage de Taylor et Nodier. Celui-ci donne aux voûtes du chœur une disposition peu vraisemblable, et pour la nef, qui subsiste, on peut en contrôler facilement l'inexactitude.

Il serait à souhaiter qu'une restauration intelligente de cette belle église rendît au public le narthex aujourd'hui divisé en appartements, et le portail condamné en partie et caché dans une petite cour. Les débris qui viennent d'être décrits sont en effet précieux par leur mérite artistique et par la rareté extrême des œuvres contemporaines dans la région. Ces morceaux datent de 1160 à 1180 environ ; l'église Saint-Étienne de Corbie présente en effet tous les mêmes caractères architectoniques que celles de Saint-Martin de Laon, Nouvion-le-Vineux près de cette ville, certaines parties du cloître et de l'église de Saint-Remi de Reims, la cathédrale de Senlis, l'abbatiale de Dommartin, etc.

Sculptures provenant de l'abbaye de Corbie, au musée d'Amiens.

Le musée d'Amiens possède deux remarquables morceaux de sculpture provenant de l'abbaye de Corbie : ce sont un animal en bas-relief et un double chapiteau à figures.

Bas-relief. — L'animal est le lion de saint Marc, ailé et nimbé, tenant un livre dans ses deux griffes antérieures (fig. 65). Il est de proportions trapues, retourne la tête en arrière, et cette tête s'encadre entre les ailes relevées en croissant. La queue passée sous la cuisse droite, revient en spirale sur la croupe de l'animal et s'y épanouit en une sorte de feuille d'acanthe ; l'aile est ornée d'un galon brodé à zigzags. L'ornement végétal et l'ornement purement décoratif se mêlent donc à cette figure animale, cette fusion est tout-à-fait dans le goût du xiie siècle. Pour suivre une autre mode du même temps, l'artiste a multiplié les plis parallèles dans la peau du cou et autour des yeux. Les griffes, fort conventionnelles, rappellent beaucoup celles d'un autre lion de saint Marc sculpté à Avignon sur le trône pontifical de Notre-Dame des Doms et reproduit au *Dictionnaire d'architecture* de Viollet-le-Duc, mais c'est avec les animaux

Fig. 65. — Bas-relief provenant de Corbie déposé au Musée d'Amiens.

SOCIÉTÉ DES ANTIQUAIRES DE PICARDIE

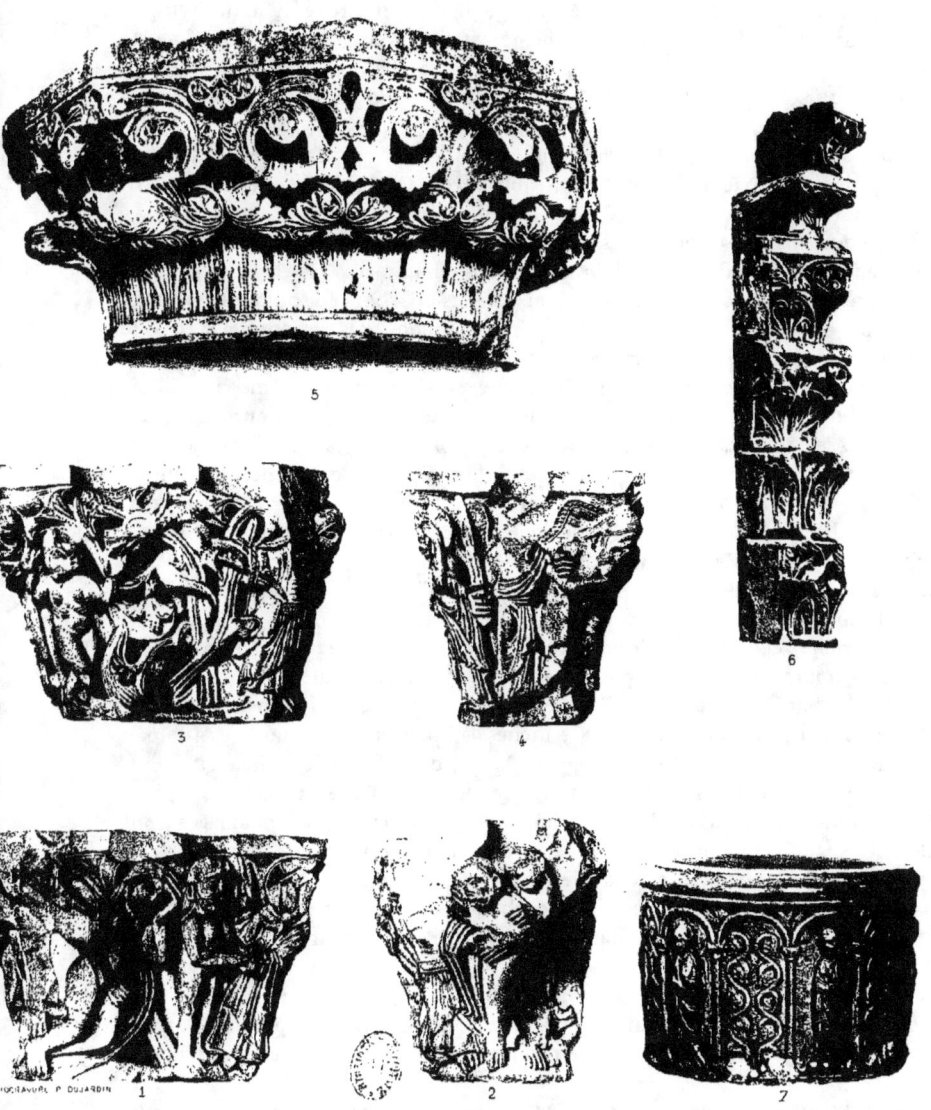

CHAPITEAUX: 1,2,3,4. ABBAYE DE CORBIE. 5. DOMMARTIN. 6. S.^T MARTIN AUX JUMEAUX
7. CUVE BAPTISMALE DE BERNEUIL

sculptés au grand portail de la cathédrale de Senlis que ce lion de Corbie offre l'analogie la plus frappante, notamment pour le style de la tête, les plis de la peau et la queue formée d'un rinceau traité comme ceux des chapiteaux de Dommartin. Le style est beau de part et d'autre, mais le dessin des animaux de Senlis est supérieur en beauté et en vérité. Ce lion doit provenir d'un tympan semblable à ceux de Saint-Etienne de Corbie et de Mareuil, ou de la porte centrale du portail royal de Chartres. Quant à sa date, les analogies qui viennent d'être relevées, suffisent pour la placer entre 1150 et 1180 et plus probablement vers 1160.

Chapiteau. — Le chapiteau historié qui porte le n° 109 dans les collections du musée d'Amiens, provient de l'ancienne abbaye de Corbie, et a déjà été décrit par M. Rigollot (1).

Les chapiteaux historiés sont rares dans la région : il en existe un dans l'église d'Esquerdes, entre Boulogne et Saint-Omer, et les chapiteaux de Lucheux et de Berteaucourt présentent quelques figures, mais celles-ci sont épisodiques, symboliques ou même purement ornementales et ne constituent pas proprement ce que l'on peut appeler des chapiteaux *historiés*.

Le chapiteau de Corbie est double : la partie supérieure, en forme de tailloir échancré, s'adaptait à un abaque très barlong ; la partie inférieure a deux astragales soudées entre elles qui correspondaient probablement à deux fûts séparés.

Ces colonnettes jumelles portaient une retombée d'arcade de cloître du milieu ou du troisième quart du XII° siècle. Cet exemple est donc à rapprocher des chapiteaux historiés des cloîtres de Saint-Remi de Reims, (2) Saint-Georges de Boscherville (3), Saint-Trophime d'Arles, Montmajour, etc.

Le double chapiteau de Corbie représente toute l'histoire d'Adam et d'Eve : à un angle, Dieu est figuré par un personnage debout, vêtu d'une longue robe serrée par une riche ceinture ornée de zigzags, sous laquelle sont pincés deux pans d'un ample manteau qui lui couvre les deux épaules. Dieu a le nimbe crucifère, il porte la barbe courte et les cheveux très longs ; de la main droite levée il bénit Adam debout devant lui, de la gauche il lui prend les mains, Adam a la barbe courte coupée en rond et les cheveux longs, divisés sur le milieu du front. — Le tableau suivant figure Adam dormant, appuyé à un arbre et Dieu qui, placé à l'angle du chapiteau, tire Eve de son côté. Ces deux derniers personnages sont très mutilés. Ces tableaux forment un des côtés longs du chapiteau : les deux figures divines s'y font pendant aux angles et les deux figures d'Adam sont juxtaposées au centre, à l'intersection des deux corbeilles soudées entre elles.

Sur le petit côté, on voit Dieu tenant Adam par la main pour l'introduire dans le paradis terrestre, tandis que de la main droite il lui montre l'arbre. Eve suit Adam en le tenant par l'épaule. Elle a les cheveux longs, tombant dans le dos.

L'autre grand côté du chapiteau est presque entièrement occupé par l'arbre, traité d'une façon toute conventionnelle, en rinceaux terminés par des palmettes à

(1) *Essai historique sur les Arts du dessin en Picardie depuis l'époque romaine jusqu'au* XVI° *siècle.* (*Mém. de la Soc. des Antiq. de Pic.* 1^{re} série, t. III, 1840, p. 274).

(2) Voir l'intéressante *Notice* de M. H. Jadart, sur l'ancienne abbaye de Saint-Remi. (*Mém. de la Soc. des Antiq. de Fr.* t. XLV ; 1885).

(3) Chapiteaux aujourd'hui conservés au musée de Rouen.

bords perlés d'où sortent des fruits étranges, la plupart en forme de pomme de pin ; un autre orné de spirales ; un autre lisse et ovale. Un dragon à tête de renard s'enroule autour de l'un des deux troncs, il paraît ailé. Eve debout devant lui tient de la main gauche le menton du monstre qui semble lécher cette main. De la droite, elle présente la pomme à Adam, en tournant la tête pour le regarder. Adam, qui forme une figure d'angle, en pendant de Dieu montrant l'arbre, a déjà saisi le fruit qu'il mord gloutonnement, et déjà aussi l'ange l'a saisi par le bras dont il porte la pomme à sa bouche. Cet ange, les ailes éployées, occupe le centre d'un des petits côtés du chapiteau et en épouse parfaitement la forme. Ses ailes sont bordées d'un galon brodé en torsade. Il porte une longue robe et un manteau très ample pris dans la ceinture, couvrant le bras et l'épaule gauches et laissant libre le bras droit qui tient une grande épée à pommeau triangulaire, à quillons droits, et à large lame munie d'une gouttière. Aux angles de cette dernière face du chapiteau, la figure de Dieu créant Adam, fait pendant à celle d'Adam saisi par l'ange.

Ces compositions sont bien agencées et ingénieusement rattachées entre elles. L'ampleur est plus grande que dans les chapiteaux de Saint-Remi de Reims ou du portail royal de Chartres. L'expression des figures montre une grande finesse et une grande justesse de sentiment. La figure d'Adam devant Dieu exprime la gravité et le respect ; dans la scène suivante, il dort avec un naturel parfait ; une grande curiosité, un peu craintive, se lit sur le visage et dans l'attitude d'Adam et d'Eve introduits dans le paradis ; enfin, Adam mord dans la pomme avec une expression mêlée de gourmandise violente et de crainte. Partout le mouvement est juste ; l'expression générale est dramatique et cependant exempte d'exagération.

Par contre, les proportions des corps sont très mauvaises ; les nus, tout en montrant quelque vérité d'observation, sont cependant absolument mal traités, surtout chez la femme qui a les formes les plus laides, le torse ramassé, la poitrine tombante, amaigrie et allongée, qui se retrouvent presque partout ailleurs dans les figures nues de l'époque romane. Les pieds et les mains sont démesurés ; le lobe inférieur de l'oreille égal au cartilage supérieur. Les draperies ont de menus plis parallèles, suivant la mode du temps, mais elles sont peu gracieuses et mal étudiées. En résumé, au point de vue de l'histoire, ce chapiteau est très intéressant par sa rareté dans la région où il a été recueilli ; au point de vue de l'art, il offre aussi beaucoup d'intérêt par de grandes qualités de composition et de sentiment, à côté desquelles il est juste de reconnaître qu'il existe de grands défauts de forme.

La scène de la tentation d'Eve par le serpent et d'Adam par Eve est à rapprocher de celle qui figure dans l'église de Guarbecques. L'arbre, le serpent et les deux personnages y sont traités à peu près de même, mais la sculpture de Guarbecques n'a pas les qualités qui distinguent celle de Corbie ; elle est raide, maigre et sans expression. Avec les voussures de Berteaucourt, qui ont plus de mérite peut-être, avec la cuve baptismale de Selincourt qui participe plus de la lourdeur des sculptures gallo-romaines ; avec le portail de Saint-Etienne de Corbie, plus correct mais plus recherché et plus récent, ce chapiteau donne une haute idée de la variété et de la valeur de la sculpture picarde vers le troisième quart du XIIe siècle.

SOCIÉTÉ DES ANTIQUAIRES DE PICARDIE

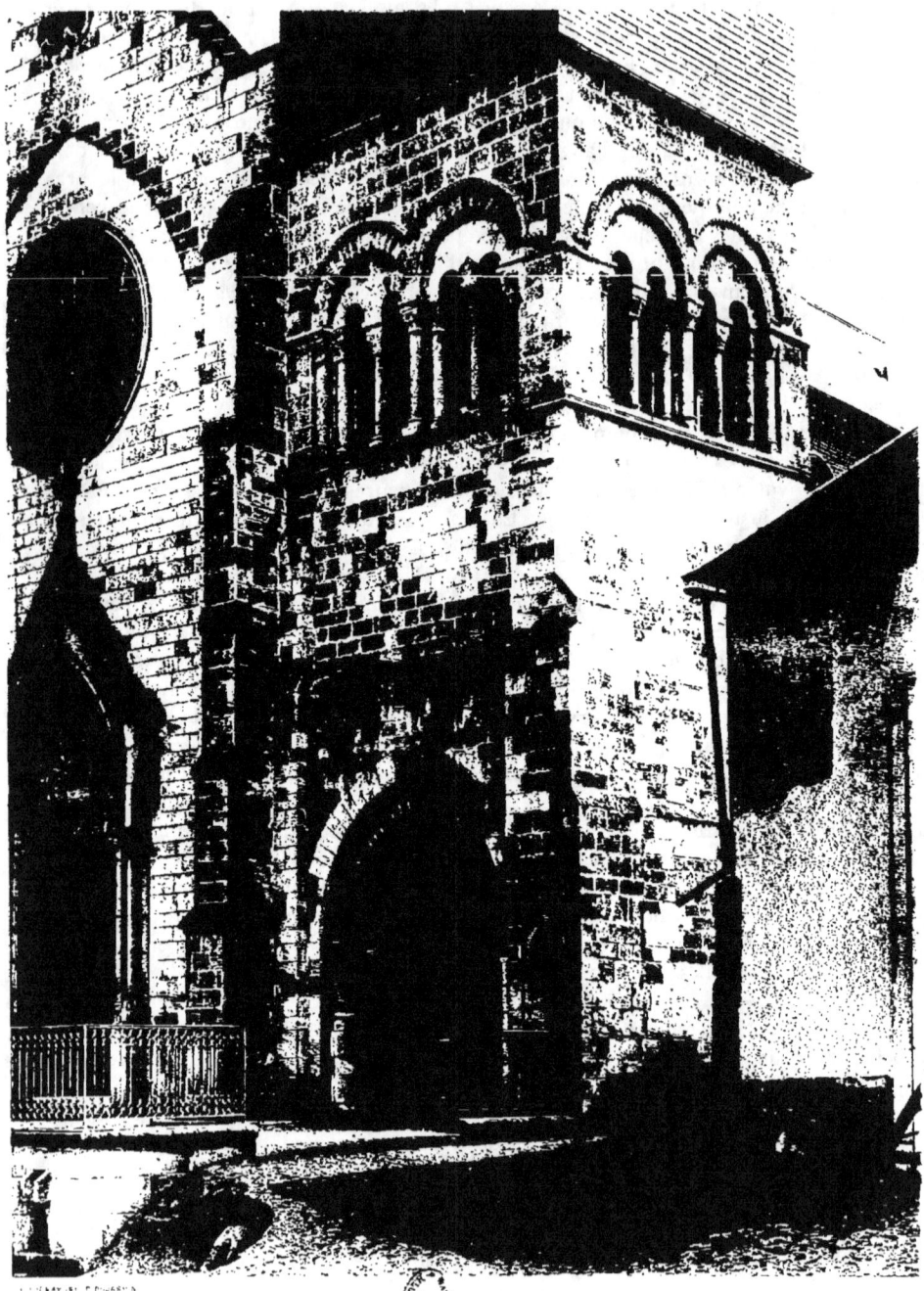

ÉGLISE DE CROISSY
Vue du Clocher

CROISSY.

L'église de Croissy a été entièrement rebâtie depuis peu d'années, à l'exception du porche et du clocher à deux étages qui le surmonte (1). Ce reste de l'ancienne construction appartient à l'époque romane. C'est une tour carrée, large et massive, bâtie en pierre de taille du pays. Elle s'appliquait à la façade occidentale de l'église récemment démolie. Il y a cependant lieu de croire qu'elle n'a pas été bâtie pour occuper cette place, mais qu'elle s'élevait entre le chœur et la nef de l'église romane, comme à Aix-en-Issart ; à Notre-Dame de Boulogne, à Falvy et à Fresnes près Péronne. En effet, l'arcade du porche ressemble beaucoup plus à un arc triomphal qu'à un portail, et les deux contreforts peu saillants, très remaniés, qui cantonnent la face occidentale de la tour, peuvent très bien avoir été formés des arrachements d'anciens murs latéraux d'une nef sans voûte démolie depuis longtemps.

Le porche, ou plutôt le bas de la tour, s'ouvre à l'ouest par une grande arcade en tiers-point à double voussure, dépourvue de moulure d'archivolte, et dont les arêtes sont coupées par un simple biseau. Deux lourdes colonnes engagées portent cette arcade à laquelle une arcade semblable répond dans le mur oriental du clocher. Les murs sud et nord n'ont jamais été percés, ce qui prouve que si la tour était centrale l'église n'avait pas de transept. Cette partie inférieure du clocher avait une voûte d'arêtes portée sur des angles de pilastres. Les murs latéraux sont ornés intérieurement d'un cordon reliant entre eux les tailloirs des quatre groupes de supports. Cordons et tailloirs ont pour profils deux cavets peu profonds surmontés d'un onglet et d'un bandeau. Ce profil, usité au XIe et au commencement du XIIe siècle, rappelle notamment celui des tailloirs des chapiteaux du XIe siècle, qui subsistent sous la tribune de l'église de Saint-Leu d'Esserent, et ceux des piliers de la nef de Pargny près Péronne. Le caractère de la sculpture des trois chapiteaux qui subsistent, accuse aussi une date voisine de 1100 ; ils ont des dessins variés et d'un relief très faible. Le plus intéressant est celui du sud-ouest, orné aux angles et sur les milieux, de grosses têtes dont la bouche laisse échapper des palmettes et une grossière encarpe analogue à celle qui décore l'un des chapiteaux du portail du Wast (fig. 66). L'autre chapiteau occidental est une

FIG. 66. — Clocher de Croissy. — Chapiteau de l'étage inférieur.

(1) Au 1er étage (à mi-hauteur environ), ce clocher mesure dans œuvre, 3 m. 41 de large au sud et au nord et 3 m. 50 à l'est et à l'ouest et les murs ont à la même hauteur 0 m. 84 de large.

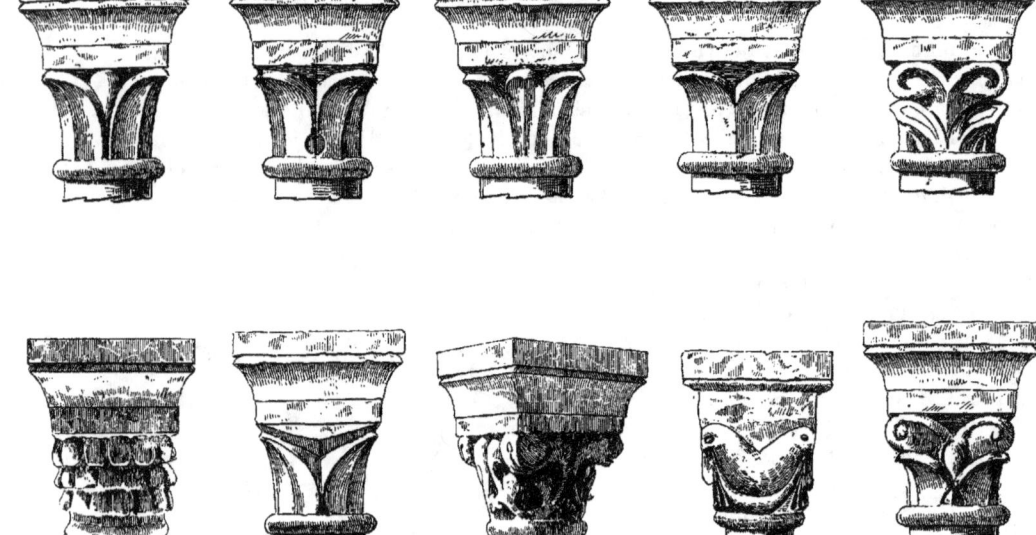

Fig. 67. — Clocher de Croissy. — Chapiteaux des baies.

imitation lourde, barbare et lointaine du type corinthien. Il rappelle les chapiteaux qui occupent la même place sous la tour d'Aix-en-Issart. Du côté de l'est, un seul chapiteau (fig. 68) subsiste, l'autre ayant été détruit dans un raccord fort étrange pratiqué par l'architecte de la nouvelle église entre sa construction et l'ancienne tour. Les angles de ce chapiteau sont garnis de larges feuilles pleines sans crochets, séparées par des groupes de trois folioles ; une suite de feuilles pleines recourbées orne le bas de sa corbeille.

Les bases sont toutes enterrées.

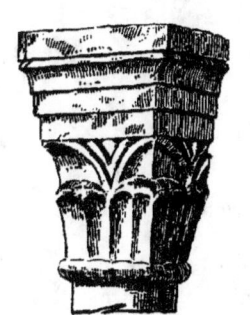

Fig. 68. — Clocher de Croissy.
Chapiteau de l'étage inférieur.

L'emploi de la voûte d'arêtes, le caractère de l'ornementation analogue à celle de la nef de Berteaucourt, la timidité de la construction, l'épaisseur des joints peuvent faire attribuer cette base de clocher à une date voisine de 1115 ou 1120.

Le premier étage de la tour est actuellement aveugle. Il est voûté, comme dans l'ancien clocher de Notre-Dame de Boulogne.

L'étage du beffroi est, au contraire, largement ajouré : deux baies géminées ornent chacune des faces de la tour. Leurs doubles voussures retombent sur des colonnettes trapues. Une seule colonnette reçoit les deux bandeaux supérieurs sur le trumeau central. Le remplage de ces baies est porté sur une colonnette isolée (1).

Les chapiteaux (fig. 67) sont variés ; deux sont cubiques, trois godronnés, dix n'ont que de larges feuilles pleines très simples à pointe légèrement recourbée, cinq imitent à peu près le type corinthien à feuilles pleines, quatre autres ont des formes moins ordinaires ou plus compliquées d'ornementation végétale, les autres sont détruits ou refaits.

Les tailloirs ont pour profil un grand cavet, un onglet et un bandeau. Ils sont reliés entre eux.

Les bases attiques sont bien tracées, surélevées et ornées de griffes trapues ; elles reposent sur un cordon extérieur d'un effet assez puissant, composé d'un tore, d'une petite moulure anguleuse et d'un bandeau. Chaque claveau des arcades des baies de l'ouest et du sud porte un petit crochet de peu de saillie. Une décoration semblable existe à Notre-Dame d'Airaines, et un motif analogue se voit au portail de Saint-Pierre de Roye.

A l'est, ces arcades ont une autre décoration : les claveaux sont alternativement ornés d'un biseau ou d'un tore : ils ont dû être taillés avant la pose ; par contre, certains détails ne s'exécutaient qu'après la pose : ainsi toutes les moulures d'archivoltes qui encadrent ces baies ont dû être d'abord ornées de pointes de diamant, dans lesquelles on a sculpté des fleurettes au sud et à l'ouest, tandis qu'à l'est on laissait subsister la simple pointe de diamant.

Les baies du côté nord ont été aveuglées lors de la reconstruction de l'église, et la tour a été coiffée d'un horrible étage supérieur en charpente couverte d'ardoise.

(1) Ces colonnettes ont o m. 60 de circonférence.

L'église détruite avait, paraît-il, une curieuse corniche à modillons sculptés.

Le bas de la tour de Croissy, analogue au clocher d'Aix-en-Issart, doit dater de même du premier quart du xii^e siècle, mais l'étage supérieur rappelle d'autre part la décoration de Notre-Dame d'Airaines, du portail de Saint-Pierre de Roye, et les clochers de Falvy et de Nouvion-le-Vineux, monuments du deuxième quart ou du milieu du xii^e siècle.

CROUY.

Un autre portail roman existait dans l'église de Crouy ; il avait été dessiné par M. Duthoit. Ce monument rare et intéressant a été détruit en 1888.

DOMFRONT.

Le village de Domfront, qui n'est qu'à 5 kilomètres de Montdidier, fait actuellement partie du département de l'Oise, mais il appartenait au diocèse d'Amiens.

La plus ancienne mention qui se soit conservée de cette paroisse semble être dans une charte de 1135 par laquelle Garin, évêque d'Amiens, confirme les possessions de l'abbaye de Saint-Martin-aux-Jumeaux d'Amiens, au nombre desquelles elle se trouve comprise (1).

Selon M. Graves (2) l'église appartient au xvi^e siècle et le clocher serait un des plus anciens monuments du canton de Maignelay. L'aspect archaïque de ce dernier, l'étroitesse de ses ouvertures, la simplicité rudimentaire de sa décoration, pourraient lui faire attribuer une antiquité assez reculée. On pourrait même ajouter que ce clocher, qui occupe à l'angle sud de la nef et du chœur la même place que ceux de Rhuis et de Morienval, monuments du xi^e siècle et de Pontpoint (xii^e siècle) a la même ordonnance, mais se distingue de ces exemples par une plus grande lourdeur, une ornementation plus sommaire et une très grande prédominance des pleins sur les vides. Il n'est cependant pas probable que le clocher de Domfront soit antérieur au commencement du xii^e siècle, sa simplicité et sa lourdeur proviendraient plutôt de la qualité du calcaire friable, de la situation hors du centre de l'école, du peu de ressources de la paroisse et du moindre talent des constructeurs.

Cette tour (fig. 69) est entièrement en pierre de taille, à joints assez gros ; surtout dans la partie inférieure où l'appareil est plus petit et formé de calcaire plus dur appartenant peut-être à une construction un peu antérieure.

La tour a de 12 à 15 m. de haut sur 3 m. 95 de largeur maxima hors œuvre à la base. Elle a trois étages au-dessus du rez-de-chaussée.

Le rez-de-chaussée, bien qu'il semble n'avoir jamais eu de voûte, a des murs

(1) *Gall. Christ.*, t. X, inst. col. 302 et 313 et Darsy, *Bénéf. de l'égl. d'Amiens*, t. I, p. 350, note 1.
(2) *Précis statistique sur le canton de Maignelay*, p. 37.

épais de 1 m. 3o, et des contreforts larges et peu saillants renforcent les angles. La salle carrée qu'entourent ces murs n'a que 1 m. 12 de largeur. Elle a deux portes, avec l'une, extérieure, totalement dénaturée ; l'autre communiquant avec l'église d'où l'on tirait les cordes des cloches qui ont usé le cintre de cette porte.

Le premier étage n'a pas d'ouvertures ; son mur s'amincit par un retrait intérieur qui a pu porter un plancher, et par un retrait extérieur coupé en talus. Les contreforts ne s'élèvent que jusqu'à mi-hauteur de cet étage.

Le deuxième et le troisième étages n'ont de retrait qu'à l'intérieur ; au dehors, ils sont délimités par deux cordons à double rang de billettes. Ces étages supérieurs sont ajourés sur les quatre faces : le deuxième a des fenêtres géminées dont les cintres très petits, portés sur trois colonnettes assez épaisses, sont couronnés d'une moulure d'archivolte.

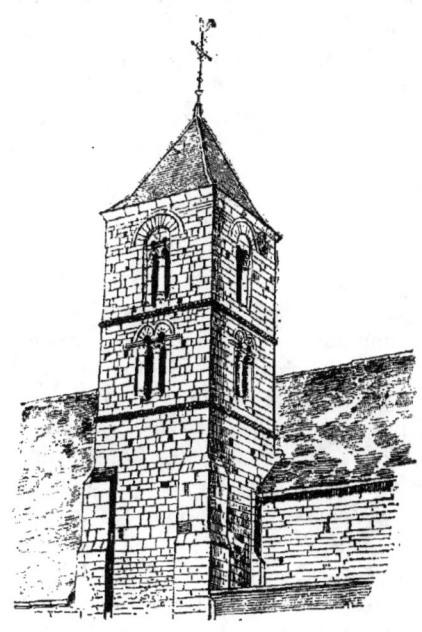

FIG 69. — Clocher de Domfront.

Au dernier étage, les deux baies ornées semblablement de colonnettes s'encadrent dans une ouverture unique à plein cintre que couronne une moulure d'archivolte à double rang de billettes. Le tympan est plein.

Les bases attiques sont surhaussées ; les tailloirs ont un cavet très peu profond surmonté d'un onglet ; les chapiteaux sont très simples : au dernier étage, ils n'ont qu'une feuille pleine grossièrement sculptée sur chaque angle ; au-dessous, ils imitent

sommairement le chapiteau corinthien : les feuilles de la corbeille sont remplacées par une sorte de damier ; quatre lourdes volutes forment les angles.

Les fûts des colonnettes des piédroits sont formés de quelques grandes pièces indépendantes de l'appareil de ces piédroits.

La corniche est une simple tablette chanfreinée qui peut n'être pas ancienne et avoir remplacé une corniche à modillons semblable à celle de Morienval, Rhuis et Pontpoint.

Le clocher est actuellement surmonté d'un comble pyramidal couvert d'ardoise. La flèche qu'il remplace aurait eu, au dire des habitants, 12 pieds de plus. Une telle flèche devait appartenir à la période gothique, mais il est presque certain que la flèche primitive était une simple pyramide basse en pierre analogue à celle des exemples précités.

L'exiguité des cintres des fenêtres rappelle le clocher de Blangy-sous-Poix.

Le profil des tailloirs semble indiquer que ce clocher n'est pas extrêmement ancien : ce profil rappelle non les simples biseaux de Buleux et de Mareuil, mais plutôt les tailloirs du déambulatoire de Morienval et du portail du Wast, qui sont des édifices de 1100 à 1110 environ. Les cordons de billettes rappellent à la fois ceux du clocher sud et du déambulatoire de Morienval ; de la façade et du chevet de la collégiale de Nesle.

Dommartin.

L'abbaye de Saint-Josse-au-Bois avait embrassé la règle de Prémontré en 1125, cinq ans après la fondation de l'ordre, dont elle devint l'une des plus illustres maisons. En 1127, elle fondait l'abbaye de Saint-Jean près Amiens ; en 1131, celle de Selincourt ; en 1135, Saint-André-au-Bois ; en 1137, Séry, pour ne mentionner que celles de ses filles qui appartiennent au diocèse d'Amiens. Enfin, en 1153, elle se transporta elle-même dans le domaine de Dommartin et y jeta les fondations d'une église qui fut consacrée juste dix ans après, le 9 avril 1163. Elle était dédiée à Notre-Dame et à Saint-Josse, mais garda le nom de l'ancienne église de Saint-Martin qu'elle remplaçait (1).

L'histoire de cette célèbre abbaye n'est plus à faire, et cela est fort heureux, car nul autre ne l'aurait traitée avec la science d'érudit et le talent d'écrivain qui distinguent le baron de Calonne (2), mais à côté de sa remarquable étude historique, il reste place pour l'essai archéologique que je vais tenter.

Dans l'histoire, il suffit de relever les faits qui intéressent la construction.

En 1504, on éleva un clocher en charpente. En 1505, la foudre incendia l'église ; un nouvel incendie y fut allumé le 7 juin 1568 par les Huguenots qui avaient pillé et saccagé l'abbaye. L'édifice réparé à la suite de ce désastre attendit une nouvelle consécration jusqu'au 1er mai 1604. En 1637, la garnison espagnole de Rue le brûla pour la troisième fois. Le 47e abbé, Jean Durlin, fit exécuter

(1) Voir les documents relatifs à la fondation dans le *Gallia Christiana*, t. X.
(2) Baron A. de Calonne, *Hist. des abbayes de Dommartin et Saint-André-au-Bois*, 1875, grand in-8°.

d'importantes restaurations, notamment la reconstruction de la chapelle de Saint Thomas Becket, dont les premières pierres furent posées le 12 février 1686.

En 1700, un nouvel incendie détruisit le quartier abbatial ; on le reconstruisit alors en même temps qu'on allongeait de deux travées la nef de l'église à laquelle on ajoutait une tour. Cette tour fut élevée en 1718. L'abbé Oblin songeait à rebâtir l'église entière quand la Révolution vint mettre obstacle à ce projet, mais le magnifique édifice ne fut sauvé que pour quelques jours : vendue en octobre 1791, mise à sac en octobre 1792 par la populace des environs jointe à la garde nationale de Tortefontaine, l'abbaye fut dès lors livrée à l'incurie, puis à une démolition lente qui s'est poursuivie jusqu'à ces dernières années.

Les fondations et quelques pans de mur de l'église et des bâtiments abbatiaux subsistent encore. Les murs d'enceinte sont conservés avec deux portes d'entrée de style gothique et des dépendances de date récente dans lesquelles ont été remis en œuvre des chapiteaux et colonnes du xiie siècle. D'autres débris de diverses dates ont été dispersés.

Un plan d'ensemble dressé par M. C. Normand est annexé au livre de M. de Calonne. Ce dessin est malheureusement d'une grande inexactitude pour toutes les portions ruinées de l'abbaye.

L'église est la seule partie intéressante des ruines. Celles-ci ne renferment aucun débris antérieur à la seconde moitié du xiie siècle. Selon les historiens de l'abbaye (1), le bâtiment dont on a fait au xviiie siècle un pigeonnier serait cependant un reste de château antérieur à la donation de 1153, mais il est aisé de voir que le rez-de-chaussée, qui est la seule portion ancienne de cette construction, n'est pas antérieur au xiiie siècle et n'était qu'une porte d'entrée de l'abbaye.

Au xviiie siècle, on croyait retrouver les ruines de l'ancienne église Saint-Martin dans un bâtiment à arcades situé vis-à-vis du portail de l'église. Cela n'empêcha pas qu'on le rasât pour faire place à une charbonnerie, bien que le terrain ne manquât pas aux alentours (2). Les colonnes employées dans l'écurie, bâtie à l'époque de cette destruction, et deux chapiteaux que j'ai vus encore près de la charbonnerie pourraient venir de cet ancien bâtiment. Dans ce cas, il aurait appartenu à la même date que l'église.

La description qu'on va lire et les dessins qui l'accompagnent ont été faits d'après l'état du monument en 1887, avec l'aide de divers débris dispersés (3) et de deux anciennes vues, l'une de la fin du xvie (fig. 70) (4), l'autre du xviiie siècle (5).

L'église de Dommartin était un des plus beaux et des plus grands édifices de transition du monde entier (6). Elle était bâtie en craie blanche du pays,

(1) Mémoires manuscrits rédigés après la Révolution par l'abbé Levrin, curé de Tortefontaine, ancien moine de Dommartin. Collection de feu M. Foconnier, ancien propriétaire de l'abbaye. — Calonne, ouvr. cité.

(2) Mém. ms. de l'abbé Levrin.

(3) Transportés chez MM. de Lhommel à Sorrus, et Gourdain, entrepreneur à Montreuil-sur-Mer ; à l'église de Tortefontaine ; à l'abbaye de Valloires et dans la collection de l'auteur.

(4) Collection de M. Herchin, ancien propriétaire des ruines.

(5) Collection de feu M. Oscar Vallée, à Hesdin.

(6) Cette église mesurait 82 m. de longueur totale dans œuvre sur l'axe du plan, et 89 m. dans sa plus grande longueur hors œuvre ; 48 m. 40 de largeur hors œuvre d'un bout à l'autre du transept, large de 8 m. 50 sans ses chapelles et de 14 m. 25 chapelles comprises ; le tout dans œuvre. Le bas-côté nord avait 4 m. 10, le bas-côté sud 4 m. 25 de large ; la nef 10 m. 30 ; la nef et les collatéraux réunis 20 m. 20 dans œuvre et 26 m. 05 hors œuvre, contreforts compris.

taillée et appareillée avec le plus grand soin. Pour les fondations et les soubassements on avait extrait des collines de la forêt de Crécy des blocs de tuf très dur ; pour les piliers, les moulures et les sculptures, on avait été chercher des pierres de choix et de grandes dimensions dans les carrières de Croissy ou de Bonneleau, d'où la cathédrale d'Amiens devait sortir un siècle plus tard.

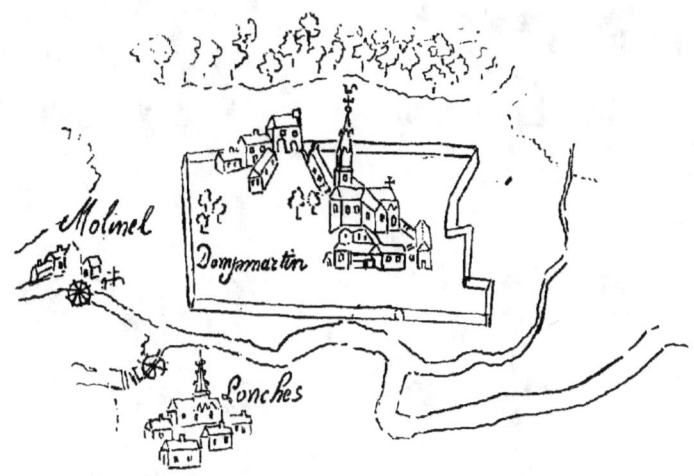

Fig. 70. — Dommartin d'après un plan terrier de 1592 (ancienne collection Foconnier à Dommartin).

La nef et les bas-côtés, originairement longs de cinq travées, avaient reçu en 1718 deux travées supplémentaires. La dernière, à l'ouest, était hors d'équerre, car la façade nouvelle n'était pas perpendiculaire à l'axe de l'église. Cette travée formait un narthex flanqué de deux réduits inégaux et surmonté d'une tour.

Le transept, très saillant, avait à chaque bras trois travées, dont une correspondait aux bas-côtés et au déambulatoire, et les autres à deux chapelles carrées analogues à celles de l'église Saint-Martin de Laon, autre monument de l'ordre de Prémontré. Le chœur et le déambulatoire comprenaient deux travées droites avec chapelles de même plan, et un rond-point de cinq travées avec autant d'absidioles empâtées dans une maçonnerie dessinant à l'extérieur un vaste demi-cercle. Les massifs de maçonnerie qui séparent ces absidioles sont encore renforcés par des contreforts dont les faces terminales décrivent un demi-cercle concentrique à celui du parement sur lequel ils font saillie. D'autres contreforts existent entre chaque travée ou chapelle du transept, et entre les travées des bas-côtés. Ces derniers ont subi une refaçon.

L'église était entièrement voûtée d'ogives ; leur profil était, comme dans beaucoup

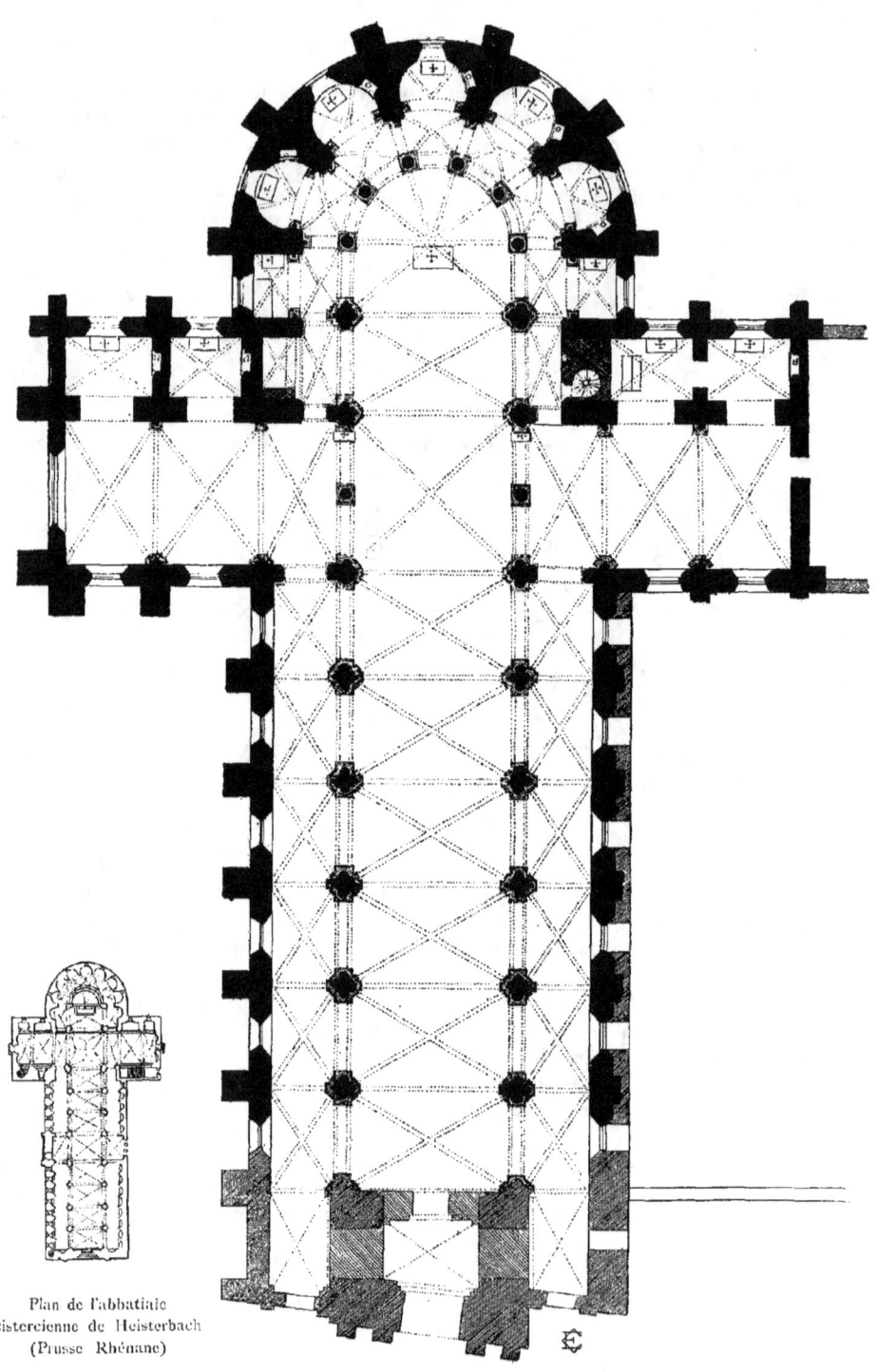

Plan de l'abbatiale cistercienne de Heisterbach (Prusse Rhénane)

d'édifices de la même date (1), un tore aminci entre deux boudins plus petits (fig. 72 n° 3). Les croisées d'ogives avaient des clefs circulaires dont une s'est retrouvée dans les décombres (fig. 73). Elle était ornée d'une étoile ou rosace de faible relief.

Les deux branches d'ogives qui portaient la voûte des absidioles avaient un profil de la fin du XIII° ou du XIV° siècle (2), mais leurs supports appartenaient au style du reste de l'église. Il est probable que les voûtes romanes des chapelles étaient mal construites. Elles pouvaient être portées sur deux branches d'ogives venant buter sur la clef de l'arc doubleau des chapelles, comme l'abside de l'église de Quesmy près Guiscard qui appartient au même style que Dommartin.

FIG. 72. — Église de Dommartin. — Profils de base, tailloir et ogive.

Comme dans presque toutes les autres églises construites dans la région au XII° siècle, les doubleaux et les grandes arcades devaient être en tiers point, et le triforium en plein cintre comme les fenêtres.

Plusieurs de celles-ci sont conservées dans les chapelles, et le tableau du XVIII° siècle montre celles de la nef. Elles étaient toutes extrêmement simples, de grandes dimensions, ébrasées au dedans et au dehors, et bordées de deux gros boudins sertissant le vitrail et le pinçant entre eux. L'archivolte se compose d'un autre boudin dont les arrêts horizontaux sont reliés entre eux et forment un cordon qui contourne les contreforts.

FIG. 73. — Église de Dommartin. — Clef de voûte trouvée dans la nef.

La disposition du triforium ne saurait être restituée : peut-être était-il formé de simples petites baies en plein cintre sans nul ornement, comme dans l'église de Nouvion-le-Vineux tout-à-fait de même style et de même date que Dommartin. Peut-être comme dans l'église de Lillers, qui lui est antérieure, ou dans celles de Gamaches, de Notre-Dame de Laon et de Notre-Dame de Noyon qui sont plus récentes, le triforium se composait-il au contraire d'une grande baie en plein cintre encadrant deux arcs plus petits et de même

(1) Dans la région qui nous occupe, la cathédrale de Noyon, les églises de Guarbecques en Artois, Belloy-en-Santerre, Monchy-Lagache, Ham (crypte) ont ce profil d'ogives. Il existe également dans les premiers édifices gothiques de diverses régions : en Bourgogne à Pontigny, en Italie à Casamari, en Suède à Warnhem, etc.

(2) Cette partie de l'église subit alors une restauration : un tracé qui semble dater du XIII° siècle également a été fait à la pointe sur le mur d'une des chapelles, ce pouvait être la décoration d'un tombeau, d'une châsse ou de quelque autre objet mobilier ou accessoire. Ce dessin rappelle celui que Villard de Honnecourt intitule *le Maison d'une Ierloge* (horloge). *Album*, fol. 6, v°.

tracé retombant sur des colonnettes. On pourrait, dans ce cas, attribuer au triforium de petites bases jumelles ornées de griffes que des fouilles ont fait récemment découvrir. Elles peuvent provenir aussi d'un cloître ou d'une baie de clocher.

Les supports du chœur étaient six grosses colonnes surmontées d'admirables chapiteaux octogones ornés de feuilles d'acanthe ou d'artichaut formant des bouquets et des rinceaux de combinaisons riches et variées, refouillés profondément dans la pierre dure (fig. 74, 75, 76, 77, 78 et 79). L'épannelage forme une corbeille circulaire concave surmontée d'un dé octogone. Ces chapiteaux rappellent beaucoup ceux du déambulatoire de Saint-Remi de Reims et ceux de la cathédrale de Senlis, du chœur de Saint-Germain-des-Prés, de Nouvion-le-Vineux près Laon, et d'autres monuments datant de 1160 environ, mais ils sont supérieurs à tous ces exemples par la beauté de la composition et de l'exécution qui ne sauraient être surpassées. Les tailloirs étaient ornés d'un tore, d'un cavet et d'un onglet sous un bandeau (fig. 3, n° 2), profil très répandu dans toutes les constructions de la fin du xiie siècle (cathédrale de Noyon, église de Quesmy, etc.)

Les bases attiques (fig. 72 n° 1 et 74), légèrement déprimées, ont un tore inférieur aplati que des griffes très simples et d'une admirable pureté de dessin rattachent aux angles du socle. Celui-ci s'élève sur un stylobate couronné d'une baguette. Ces tailloirs et ces bases sont les mêmes pour toutes les colonnes de l'église. Deux des colonnes, probablement celles de la première travée, étaient d'une section plus forte.

Les doubleaux du déambulatoire et du transept retombaient sur des colonnes engagées à chapiteaux carrés formés de larges feuilles d'arum à pointes inférieures et supérieures enroulées en volutes remontantes (fig. 80 et 81). Dans les triangles que décrivent les bords de ces grandes feuilles et le tailloir, sont sculptés de délicats écoinçons de feuillages variés. Ces chapiteaux ont une très grande originalité et ne sont pas de moindre mérite que les précédents. Un autre moyen chapiteau, provenant du déambulatoire ou du transept est de forme octogone ; il participe des deux types précédents. Les feuillages de ces chapiteaux étaient dorés et se détachaient sur des fonds rouges. Les joints des murs du déambulatoire étaient peints en rouge également.

Les branches d'ogives qui portaient les voûtes des chapelles retombaient sur de petites colonnes très courtes et sans base portées en encorbellement sur une console rectangulaire (fig. 82, nos 1, 2, 3 et 4). Les chapiteaux étaient un diminutif de ceux du déambulatoire. Les supports appliqués aux murs des bas-côtés étaient également en encorbellement.

Les piliers de la nef étaient formés d'un faisceau de colonnes juxtaposées sans l'intermédiaire d'aucun angle droit : deux grosses colonnes de 0 m. 80 de diamètre couronnées de chapiteaux octogones portaient les grandes arcades, et deux faisceaux de trois colonnettes recevaient les doubleaux et ogives de la nef et du bas-côté (fig. 83). Ces colonnettes étaient normales aux arcs qu'elles soutenaient ; leurs chapiteaux étaient carrés et leurs fûts amincis en amande comme ceux de certaines colonnes de Saint-Étienne de Beauvais, Saint-Maclou de Pontoise, Catenoy, Chelles (1), Airaines, le Gard, en Normandie dans la chapelle Saint-Julien du

(1) Sur ces églises, voir E. Lefèvre-Pontalis. *Monographie de Saint-Maclou de Pontoise*, 1889, in-4°, et Woillez, *Monuments du Beauvoisis pendant la métamorphose romane*.

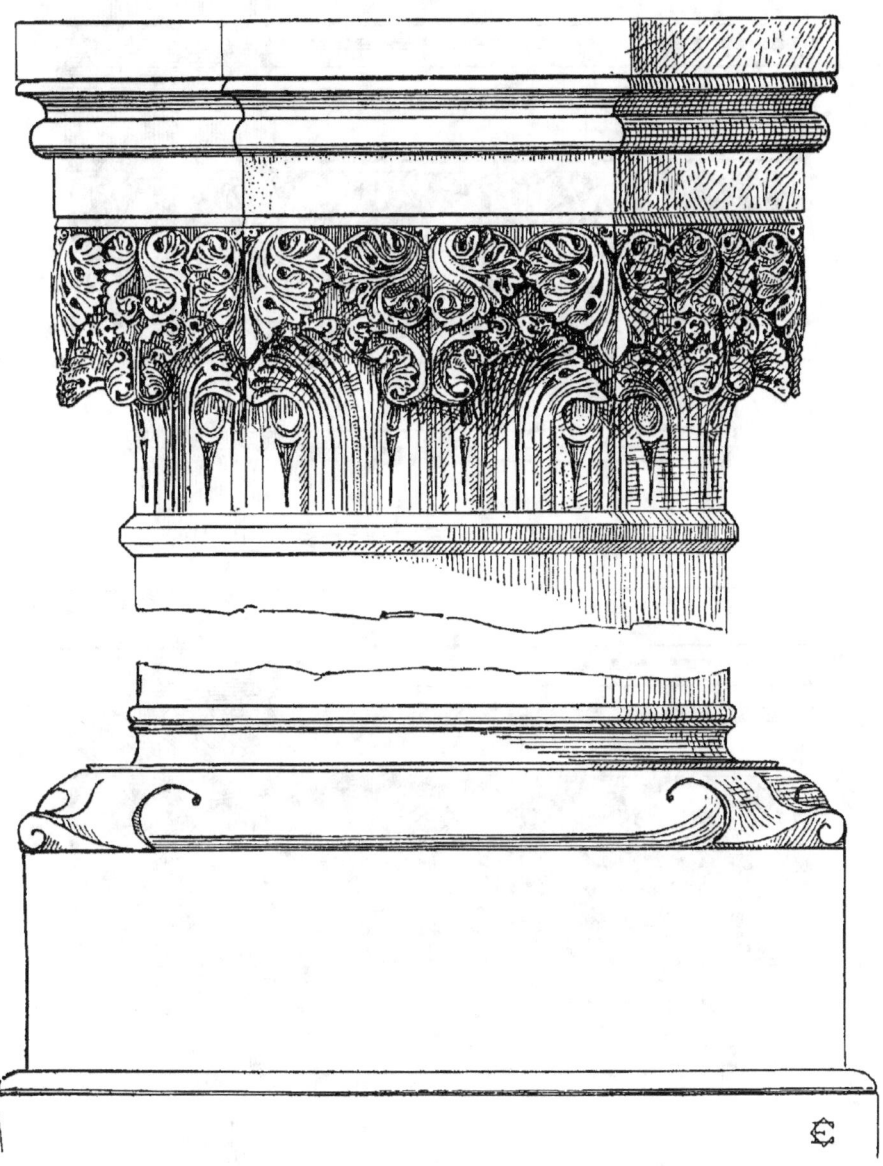

Fig. 74. — Eglise de Dommartin. — Chapiteau et base d'une colonne du chœur.

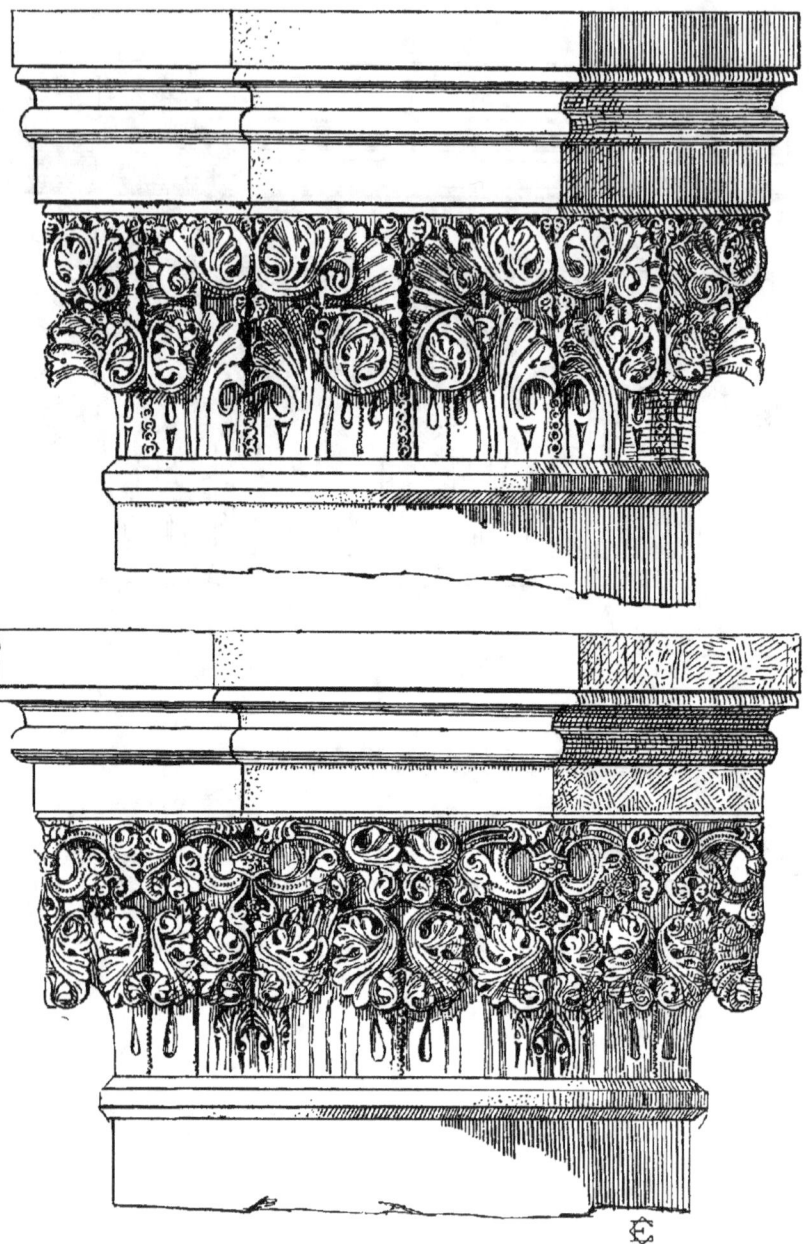

Fig. 75. — Église de Dommartin. — Chapiteaux des colonnes du chœur.

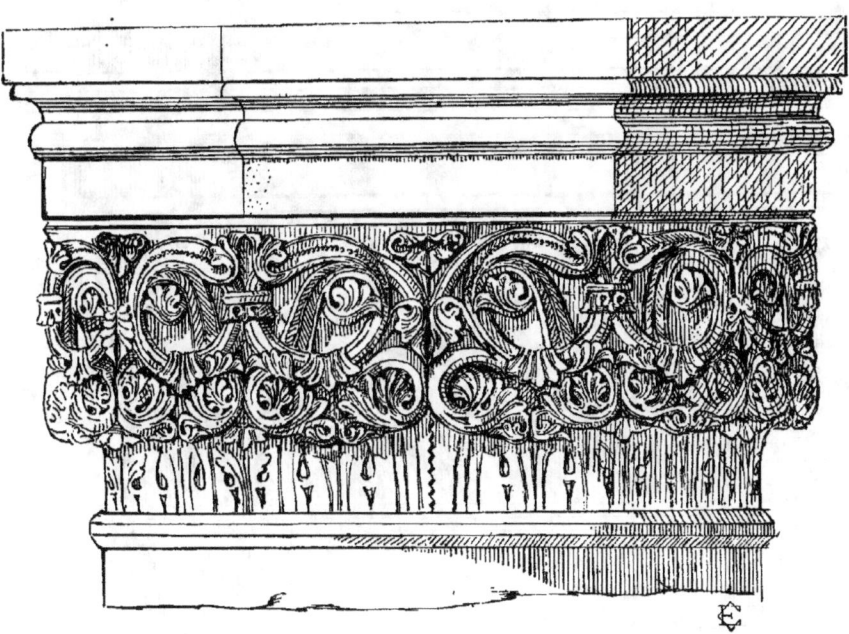

Fig. 76. — Eglise de Dommartin. — Chapiteau du chœur.

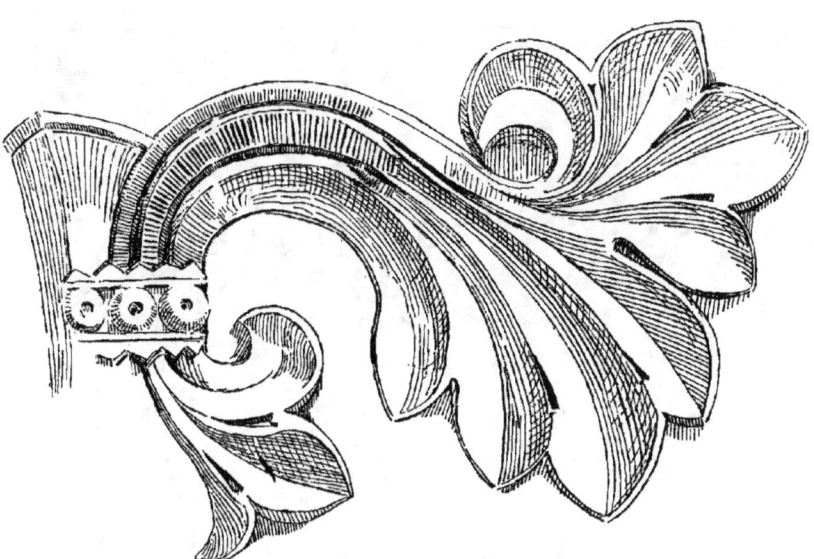

Fig. 77. — Eglise de Dommartin. — Détail provenant des ruines de l'église.

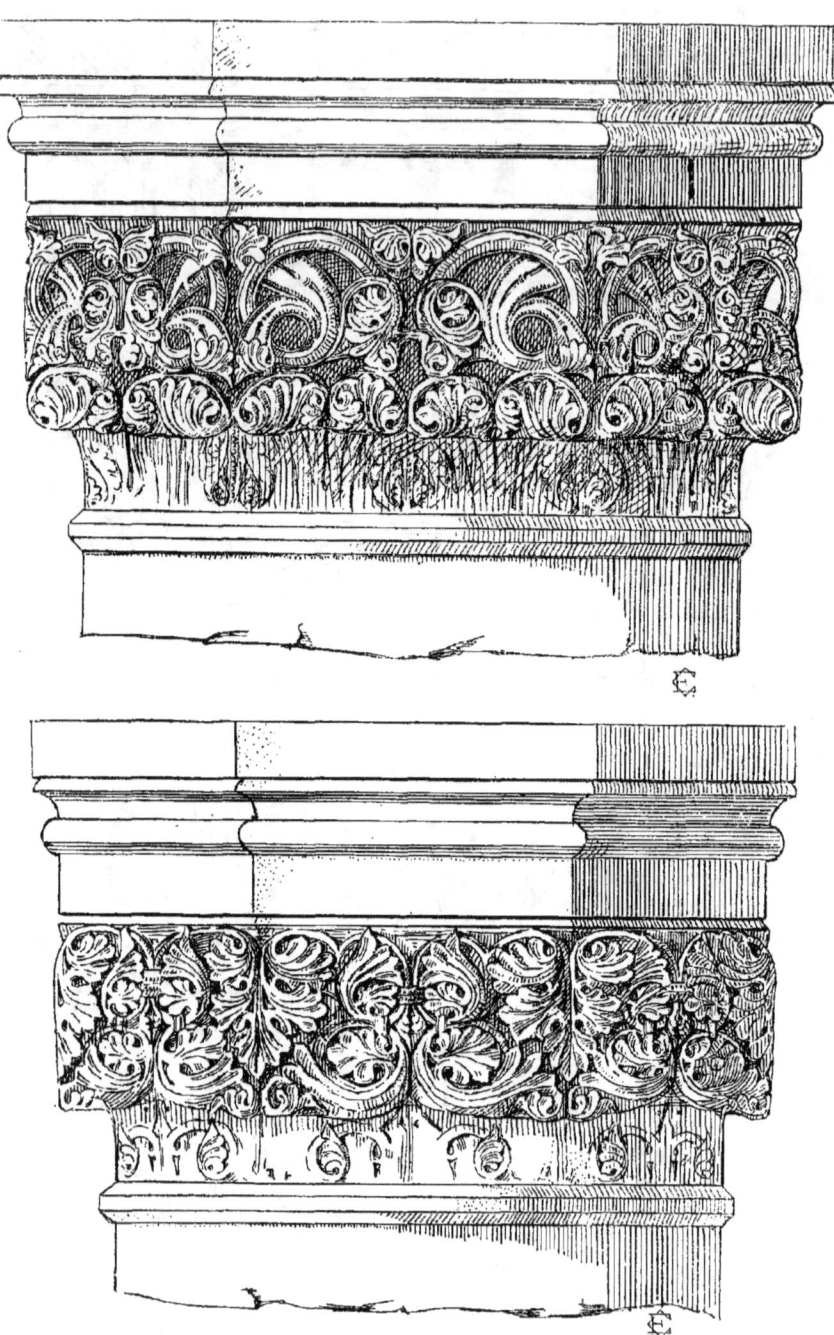

FIG. 78. — Église de Dommartin. — Chapiteaux du chœur.

Petit-Quevilly, à la tour Saint-Romain de la cathédrale de Rouen, à la chapelle du château de Dover (1), en Italie à la cathédrale de Sezze, et dans les pays scandinaves à Etelhem (Ile de Gotland) et dans les cathédrales de Throndjem (Norwège) et Ripen (Jutland).

Les chapiteaux de ces divers supports sont tous formés de larges feuilles pleines dont les pointes s'enroulent en remontant sous les angles du tailloir ; ceux des grandes arcades semblent avoir été tous semblables, on remarque de légères variantes dans les groupes des autres.

Fig. 79. — Débris de chapiteaux (Collection de l'auteur).

Un support intermédiaire, pilier ou colonne, dont les fondations seules subsistent, partageait en deux travées le carré du transept, afin de réduire la portée de ses grandes arcades au nord et au sud. Il n'existait pas d'autres supports au centre des bras du transept. Si l'on suppose que ceux-ci aient pu être construits ou prévus plus courts à l'origine, le plan primitif aurait offert la même disposition que l'église de Saint-Jean-au-Bois près Compiègne, ou la cathédrale de Senlis avec laquelle elle a plus d'un point de ressemblance. La disposition qui s'observe à Dommartin existe d'autre part encore à l'église d'Athies, ancien prieuré de Cluny, qui est de même date et de même région et possède comme Dommartin quatre chapelles carrées au transept. Enfin, d'après le plan qu'en a donné A. du Cerceau dans ses *plus excellents bastiments de France*, l'église de Saint-Evremond dans le château de Creil avait à un bras du transept cette même disposition. Ces deux exemples sont de la fin du XIIe siècle ; le premier antérieur, le second postérieur à Dommartin.

Le déambulatoire n'était relié au transept que par deux portes étroites. L'état des ruines ne permet pas de discerner si cette disposition provient ou non d'un remaniement. Il se pourrait que la première travée du déambulatoire de chaque côté ait supporté une tour, comme à Morienval, Saint-Germain-des-Prés, Notre-Dame de Châlons, Saint-Martin de Laon et autres édifices de la période et de la

(1) Je dois l'indication des exemples normands à l'obligeance de mon savant confrère le docteur Coutan.

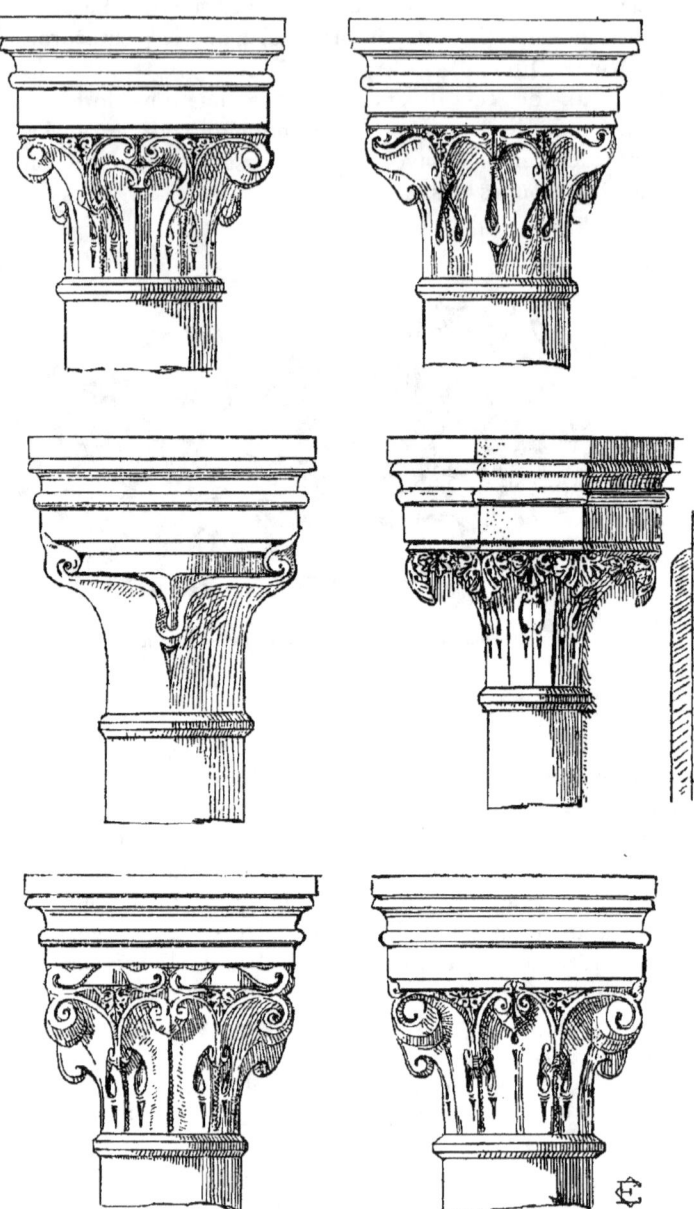

FIG. 80. — Église de Dommartin. — Chapiteaux du déambulatoire.

région qui nous occupent, ce qui justifierait le remplissage partiel de ces travées. Quoi qu'il en soit, ce remplissage fut épaissi au xvi⁰ siècle ; la première chapelle du déambulatoire du côté nord fut alors transformée en un Saint-Sépulcre, peuplé de personnages grandeur nature ; la chapelle d'en face fut remplie d'une maçonnerie et d'un escalier en vis accédant à un clocher peut-être plus ancien comme je le supposais, ou peut-être contemporain de ce remaniement.

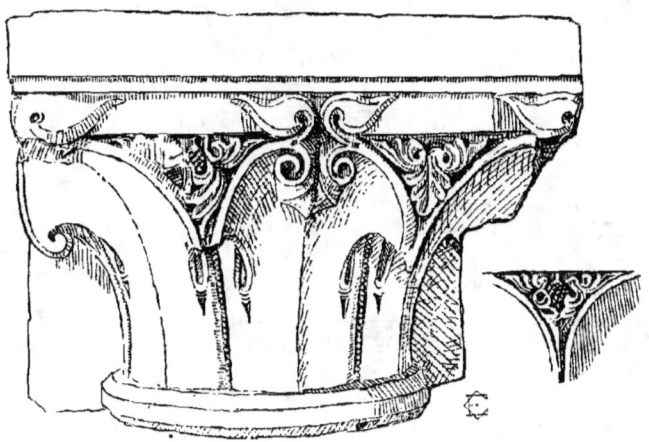

Fig. 81. — Eglise de Dommartin. — Chapiteaux du déambulatoire.

Un décrochement qui existe entre le mur extérieur du déambulatoire et celui qui sépare ses premières chapelles de celles du transept, la divergence d'axe entre les murs de refend des deux premières chapelles de déambulatoire et les piliers des travées qui y correspondent, permettent de supposer qu'un premier remaniement aurait eu lieu sur ce point peu après la construction.

Le tableau du xviii⁰ siècle montre la nef pourvue d'arcs-boutants (fig. 84). Il semble bien que les voûtes eussent difficilement pu se maintenir sans ces étais, mais si le peintre en a reproduit la forme avec exactitude, on doit vraisemblablement supposer qu'ils avaient été refaits au xiii⁰ siècle au plus tôt. Les arcs-boutants qu'il a figurés sont en effet couverts de chaperons à double rampant, et les trois faces extérieures de leurs culées sont couronnées de frontons (1). C'est presque à coup sûr par omission que le tableau ne figure pas de contreforts à la nef ; il devait y en avoir dès l'origine. Ceux qui existent encore en partie ont été refaits en brique à une date récente.

Les voûtes du chœur étaient butées soit par d'autres arcs-boutants, soit par des pans de murs triangulaires tels que ceux du chœur de l'abbaye cistercienne de

(1) Néanmoins, les contreforts romans du déambulatoire de Morienval sont amortis en frontons.

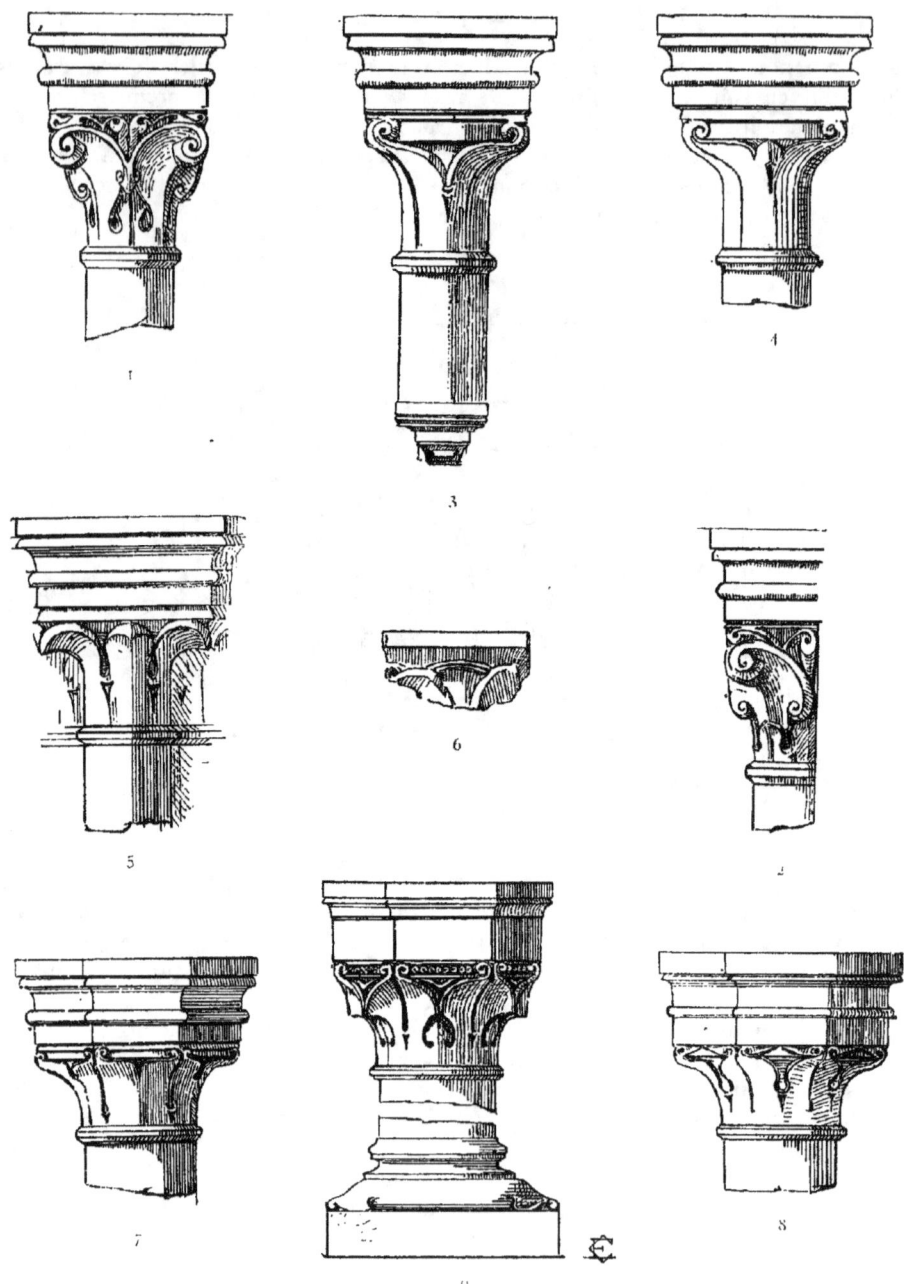

Fig. 84. — Église de Dommartin. 1, 2, 3, 4. Chapiteaux et Colonnette, provenant des chapelles ; 5. Chapiteau de la nef ; 6. Fragment trouvé dans le cloître ; 7. Chapiteau réemployé dans l'écurie : St André au Bois 8, 9. Chapiteaux réemployés dans les souterrains.

Heisterbach (Prusse Rhénane) dont le chœur offre exactement le même plan, mais dont le style est moins avancé (2). Le chœur de Dommartin avait donc plutôt des arcs-boutants, et ce n'est que pour asseoir leur culée que des contreforts avaient été construits en prolongement des murs de séparation des chapelles, déjà plus que suffisants à eux seuls pour résister à la poussée des doubleaux du déambulatoire.

Le reste de l'abbaye de Dommartin semble avoir été exécuté dans le même style, du moins a-t-on conservé deux petites colonnes à fûts monolithes réemployées dans l'écurie du xviii° siècle (fig. 82 n° 7) et les chapiteaux de deux colonnes semblables. Ces supports sont d'une grande élégance ; leurs tailloirs, leurs chapiteaux octogones à larges feuilles et leurs bases cantonnées de griffes sont en tous points semblables aux motifs de l'église. Ces colonnes peuvent venir de la salle capitulaire.

Deux colonnes semblables, mais dont les chapiteaux sont un peu plus ornés, ont été réemployées aussi au xviii° siècle dans les souterrains de Saint-André-au-Bois (fig. 82 n°s 8 et 9).

Un groupe de chapiteaux en tous points semblables à ceux de la nef de Dommartin se voit à Selincourt, près de l'emplacement de l'abbaye; il sert aujourd'hui de pied à un calvaire. La cuve baptismale de Selincourt a été décrite plus haut, elle date également de 1160 environ et les figures qui s'y trouvent sculptées sont d'un style et d'une exécution remarquables.

L'église de Saint-Jean d'Amiens est aujourd'hui rasée comme les précédentes.

Dans le Boulonnais, les abbayes des Prémontrés n'eurent pas un meilleur sort qu'en Picardie ; il subsiste toutefois de celle de Beaulieu, près Marquise, une chapelle carrée dans laquelle on voit un groupe de pilastres de la fin du xii° siècle couronnés de chapiteaux à larges feuilles, les unes plissées en palmettes, les autres à pointe relevée en volute, et une voûte d'ogives un peu plus récente portée sur de courtes colonnettes en encorbellement. Ces motifs et le profil des tailloirs de pilastres rappellent Dommartin. Il en est de même d'un

FIG. 83. — Église de Dommartin.
Pilier de la nef.

(2) J'ai figuré à une petite échelle le plan de Heisterbach en regard de celui de Dommartin. Il est emprunté à Forster, *L'Architecture en Allemagne* (trad. W. et A. de Sackau ; Paris, Morel, 1860, in-4°).

chapiteau octogone à larges feuilles qui sert de base aux fonts baptismaux de l'église de Licques, autre fois grande abbaye de Prémontrés (1).

Enfin, la bibliothèque de Boulogne-sur-Mer possède une magnifique bible de la fin du XIIe siècle exécutée à Saint-André-aux-Bois. Les ornements des majuscules y rappellent, par leurs motifs autant que par la beauté du dessin, les chapiteaux du chœur de Dommartin.

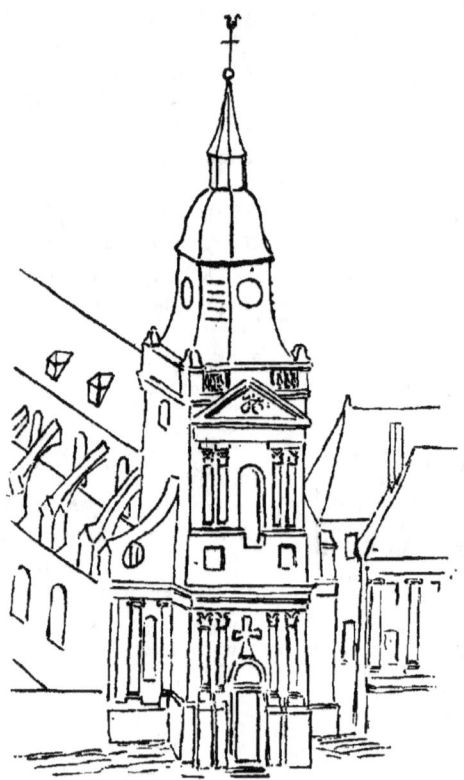

FIG. 84. — L'église de Dommartin d'après un tableau du XVIIIe siècle (ancienne collection Vallée à Hesdin).

Les Prémontrés eurent donc vers 1160 dans la région Picarde une école artistique d'une valeur tout-à-fait exceptionnelle et d'une originalité incontestable.

Où leurs artistes s'inspiraient-ils ? Probablement ils étaient français ; la beauté de leur style, l'état avancé de leur art le prouve suffisamment, mais l'on sait que l'ordre de Prémontré se développa surtout en Allemagne, et il semble que l'architecte de Dommartin ait étudié les monuments des bords du Rhin.

(1) Il est figuré ci-dessus, page 46.

Le plan du chœur avec son déambulatoire pourvu d'une ceinture d'absidioles empâtées dans la maçonnerie comme d'énormes niches est tout-à-fait exceptionnel, surtout en France.

Cette disposition a pour avantage d'éviter des complications de tracé et des angles rentrants qui auraient conservé une humidité préjudiciable à la pierre qui est très gélive, et enfin de simplifier la construction des charpentes. Dans un but analogue, on a parfois bandé des trompes ou des arcs entre des chapelles de déambulatoires, pour les couvrir d'un toit unique, comme à Montmajour, à l'église d'Airvaut (Deux-Sèvres), à Saint-Etienne de Caën, à la cathédrale de Bayeux, à Saint-François de Bologne, etc.

Le parti adopté à Dommartin dérive d'une tradition antique. Les Romains aimaient à pratiquer des niches dans l'épaisseur des murs de leurs nombreuses rotondes.

Les architectes chrétiens tireront parti de cette disposition pour l'abside de certaines basiliques, notamment de Tunisie : à Henchirel-Baroud, Sbeïtla, Haïdra, Le Kef. La grande église du Kef a une abside à cinq niches demi-circulaires séparées par des colonnes adossées ; les autres ont aussi des niches à l'est du transept.

Cette tradition romaine a persisté comme beaucoup d'autres en Provence, en Lombardie et sur les bords du Rhin à l'époque romane. Saint-Guilhem-du-Désert a une abside pourvue de trois vastes niches en forme d'absidioles ; celle de Saint-Quinin de Vaison présente une disposition analogue ; Saint-Marc de Venise offre une abside du même plan et cinq niches dans chacune des chapelles latérales du chœur, qui sont carrées au dehors. Le mur de l'abside de Sainte-Sophie de Padoue, qui date de 1100 à 1130, est intérieurement évidé de dix-sept niches. Saint-Fidèle et Saint-Abbondio de Côme, Santa-Maria del Tiglio près Gravedona, Saint-Pierre de Civate offrent des dispositions semblables. Dans ces monuments, des plates-bandes renforcent à l'extérieur les massifs de maçonnerie qui séparent les niches.

Dans l'école germanique, cette disposition est plus fréquente encore : Saint-Paul de Worms, les cathédrales de Limbourg et de Spire, Saint-Martin-le-Grand, Saint-Géréon, l'église des Saints-Apôtres, Saint-Georges et Saint-Cunibert à Cologne, l'étage inférieur de l'église de Schwarzrheindorf, les abbatiales d'Andernach et de Heisterbach présentent des absidioles noyées dans des murs circulaires.

C'est surtout l'église cistercienne de Heisterbach qui présente une similitude frappante de plan avec Dommartin. Ses dimensions sont les mêmes ; quatre chapelles carrées s'ouvrent sur le transept, et l'abside est entourée d'un déambulatoire avec ceinture continue d'absidioles noyées dans la maçonnerie. Des contreforts extérieurs ne répondent pas toutefois aux divisions de ces chapelles comme à Andernach, dans la rotonde de Saint-Géréon de Cologne et à Dommartin.

Les églises de Heisterbach et d'Andernach sont plus romanes que celle de Dommartin, il serait donc naturel d'en voir une imitation perfectionnée dans l'abbatiale picarde. Malheureusement, la confrontation des dates ne le permet pas. L'abbatiale actuelle d'Andernach, selon Boisserée, aurait été rebâtie après la guerre qui eut lieu de 1198 à 1206 entre Philippe de Hohenstaufen et Othon de Brunswick ; quant à celle de Heisterbach, commencée en 1202 par l'abbé Geward, elle fut

livrée au culte en 1227 et attendit jusqu'en 1233 sa consécration solennelle. D'autre part, la rotonde de Saint-Géréon de Cologne date du xiiie siècle, et Saint-Cunibert n'a été dédié qu'en 1248. Or la consécration de Dommartin date de 1163. En admettant même que l'église ne fût pas achevée alors, le plan du chœur devait être au moins arrêté.

L'église de Dommartin ne semble cependant pas, d'autre part, être le modèle de ces églises germaniques dont le style est moins avancé. Il serait presque aussi difficile d'admettre qu'elle ait un rapport direct avec le chœur de la cathédrale espagnole d'Avila, qui a le même plan et date des dernières années du xiie siècle. Aucune similitude de style ne frappe dans ces deux monuments.

Il est donc plus simple de supposer que les uns et les autres dérivent d'un type commun, et l'on peut presque affirmer que ce type est germanique : le chœur et les extrémités arrondies du transept de l'église des Saints-Apôtres à Cologne datent, en effet, de 1020 à 1035 et ont échappé à l'incendie de 1098 ou 1099 ; ces absides n'ont pas de déambulatoire, mais possèdent des niches ou absidioles empâtées dont les séparations sont indiquées au dehors par des plates-bandes.

Une disposition plus rare encore de l'église de Dommartin consiste dans les supports intermédiaires qui séparaient la croisée des bras du transept.

Peut-être cette disposition résultait-elle d'un repentir : les bras du transept seraient des additions. En ce cas, ils auraient été ajoutés au cours même de la construction, car aucune différence de style n'y apparaît. Cette hypothèse est peu vraisemblable.

Peut-être les supports ne sont-ils là que pour recevoir les retombées du doubleau d'une voûte dite sexpartite qui aurait couvert le carré du transept ? Cette disposition eût été tant soit peu arbitraire.

Ils avaient plus probablement pour fonction, comme à Athies, de porter un mur de remplage assurant la solidité de la croisée, et rentrant dans un ensemble de précautions destinées à assurer la solidité du carré du transept de concert avec les pilastres ajoutés au premier pilier du déambulatoire et à l'angle du transept et des bas-côtés. Ces précautions devaient être prises en vue de l'érection d'un clocher central.

Cette sorte de remplage appartient aussi à l'art germanique : il s'en trouve aux deux transepts de l'église de Hildesheim, ainsi que dans les arcades de la nef de Saint-Willibrod d'Epternach et au transept de l'église cistercienne de Dargun, dont le plan général a quelque rapport avec celui de Dommartin (1).

Quant aux chapelles carrées du transept et des deux premières travées du déambulatoire, elles sont une imitation flagrante des dispositions adoptées par les Cisterciens, (2) que les Prémontrés, comme les Franciscains et les Dominicains, aimaient à copier. Du reste, les chapelles du déambulatoire, comme celles de Heisterbach et de la cathédrale d'Avila ne sont qu'une modification du plan de Clairvaux.

(1) Voir Dohme *Die Kirchen des cistercienserordens in Deutschland-Wahrend des Mittelalters*, Leipzig, Seemann, 1869, in-8°, p. 149.

(2) Ces chapelles carrées appartiennent à l'architecture de la Bourgogne, que les Cisterciens avaient adoptée et exportée un peu partout. Les moines de Cluny exportèrent parfois aussi des modes de Bourgogne, et en Picardie en particulier c'est à eux qu'on doit les chapelles carrées du transept d'Athies.

Les piscines très particulières qui se voient dans les chapelles de Dommartin sont identiques à celles de l'abbatiale cistercienne du Breuil-Benoist près Dreux. Elles se composent d'un grand arc en plein cintre dont les impostes reposent sur la tablette de la piscine, et dont le seul ornement consiste en un petit chanfrein. La cuvette de l'évier, par une curieuse subtilité, est hémisphérique dans les absidioles et a dans les chapelles carrées le tracé d'une pyramide à quatre faces.

La forme octogone des chapiteaux de Dommartin est une autre particularité assez rare au XIIe siècle et qui se retrouvait dans les abbayes des Prémontrés au Paraclet, à Saint-André-au-Bois et à Licques. Elle se rencontre aussi à Saint-Remy-de-Reims.

Les chapiteaux carrés du déambulatoire appartiennent à un type également rare. Un petit chapiteau de la cathédrale de Séez, de cent ans environ plus récent, présente la même ordonnance originale. En Picardie, quelques chapiteaux de Forest-l'Abbaye, Hombleux et Dreslincourt se rapprochent plus ou moins du même type.

Fieffes.

L'église de Fieffes se compose d'une nef du XIIe siècle restaurée au XIVe et au XVIe, d'un bras nord de transept du XIIe siècle surmonté d'une tour dont le haut date du XIVe, de bas-côtés du XVIe, et d'une *chapelle* dite *de la commanderie* substituée en 1575 au bras sud du transept (1).

La façade occidentale (fig. 85) était divisée en trois parties par des contreforts. Les parties latérales correspondant aux bas-côtés étaient percées comme à Airaines d'un œil de bœuf à arête extérieure abattue. Dans la partie centrale s'ouvre un portail en plein cintre surmonté d'une fenêtre en tiers point, avec archivolte ornée de fleurettes à quatre feuilles aiguës ; sur une partie de cette archivolte cet ornement est remplacé par des pointes de diamant qui en sont l'épannelage. La baie est garnie d'un beau remplage du XIVe siècle à deux formes et cinq colonnettes.

Le portail, abrité par un auvent qui peut dater du XVIIe siècle, est encadré d'un massif saillant de maçonnerie à couronnement horizontal en talus. La porte, large de 1 m. 75 sur 2 m. 62, est amortie en arc surbaissé. Deux voussures en plein cintre s'étagent au-dessus et retombent sur quatre colonnettes à bague centrale.

L'arc, les tailloirs et les voussures, ont pour profil un tore, un cavet et un onglet (fig. 86). Dans la voussure supérieure, en partie saillante et formant archivolte, le tore est entaillé d'un canal. Les chapiteaux ont de larges feuilles à crochets. Deux baies étroites en tiers point sont juxtaposées au sommet du pignon et datent sans doute du XIVe siècle. La nef n'est pas voûtée. Elle a quatre travées avec fenêtres en plein cintre de 1 m. 75 sur 0 m. 60 simplement ébrasées au-dedans, et dont l'extérieur est caché par des combles du XVIe siècle où l'on ne peut accéder. Les

(1) Longueur maxima : 34 m. 65 hors œuvre et 30 m. 30 dans œuvre ; hauteur de la façade : 18 m. ; largeur : 17 m. 10 ; largeur de la nef : 7 m. 14 ; hauteur des grandes arcades : 5 m. 22 ; hauteur de la tour : 23 m. 85 ; largeur nord : 4 m. 21, est, 6 mètres ; hauteur des murs de la nef : 9 m. 85 ; hauteur des murs du chœur : 7 m. 90.

grandes arcades sont en tiers point à double biseau, le plus large creusé d'un canal au centre. Ce profil a dû être retouché au XIVe siècle.

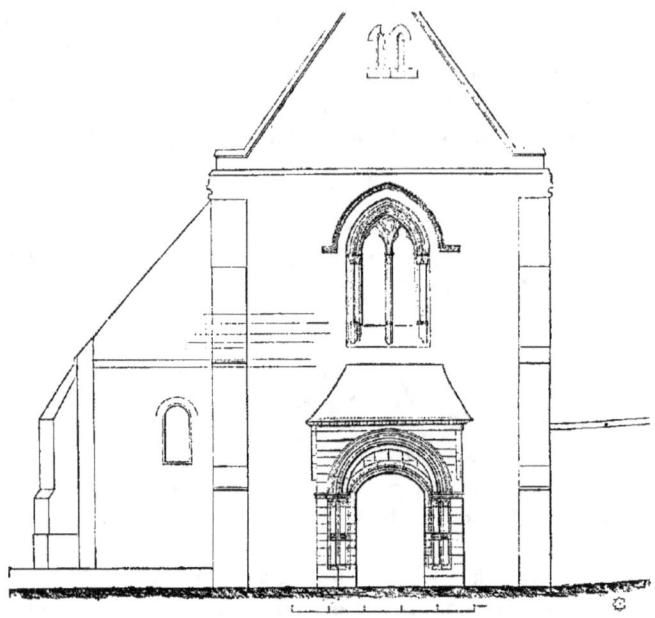

FIG. 85. — Fieffes. — Façade de l'Eglise.

Les piliers, de plan rectangulaire simple, sont couronnés de tailloirs moulurés d'une baguette, d'un cavet et d'un onglet. Pour base, ils ont des bancs de grès élevés de 32 centimètres au-dessus du sol actuel remblayé jusqu'au biseau qui orne le siège. Pareille disposition se voit dans l'église de Saint-Vaast de Longmont près Verberie. Le carré du transept est délimité par des arcades en tiers point qui, sauf l'arc triomphal, sont moulurées comme les grandes arcades.

Le bas du clocher, qui forme le bras nord du transept, a une voûte d'ogives du XIVe siècle soutenue sur quatre culots de la fin du XIIe tels qu'on en voit dans les réduits contigus à l'escalier du vestiaire de Notre-Dame de Saint-Omer. Ils sont de forme hémisphérique, garnis de feuilles à lourds crochets, à la façon des chapiteaux. L'astragale est suivie d'un petit encorbellement. Des arcs de décharge en tiers point se voient au

FIG. 86. — Eglise de Fieffes.
Voussures du portail
au niveau des impostes.

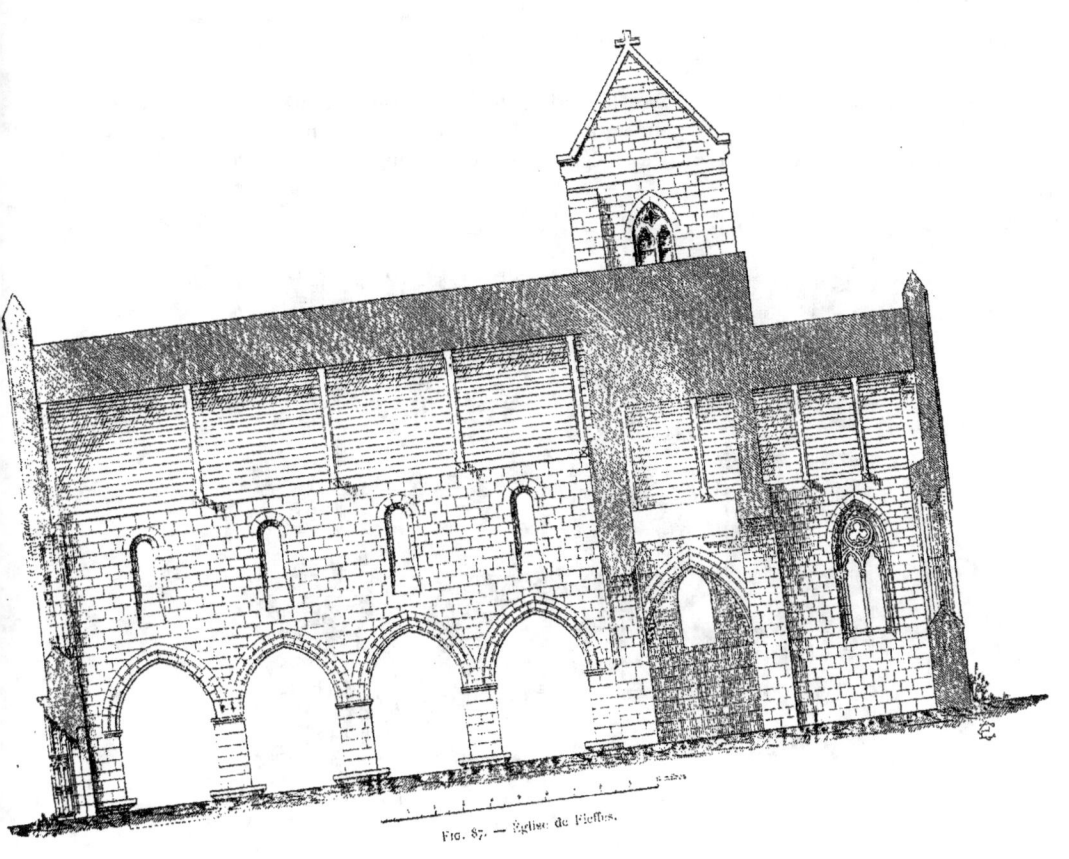

FIG. 87. — Église de Fieffes.

bas de cette tour dont toute la partie supérieure est du xive siècle ; il faut attribuer à la même date le chœur rectangulaire assez élégant qui mesure 5 m. 06 de long sur 3 m. 80 de large et peut être élevé sur des fondations anciennes. Le chœur comme la nef, aurait en ce cas ressemblé à l'église de Beaufort-en-Santerre. La nef de Fieffes peut être attribuée à une date rapprochée de 1170 (fig. 87) (1).

Forest-l'Abbaye.

La chapelle de Forest-l'Abbaye dépendait de la paroisse (fig. 88) de Nouvion.

Il ne subsiste plus de ce petit monument, que le chœur qui se rattache à une nef dépourvue de tout intérêt. Cette église, située à la lisière de la forêt de Crécy,

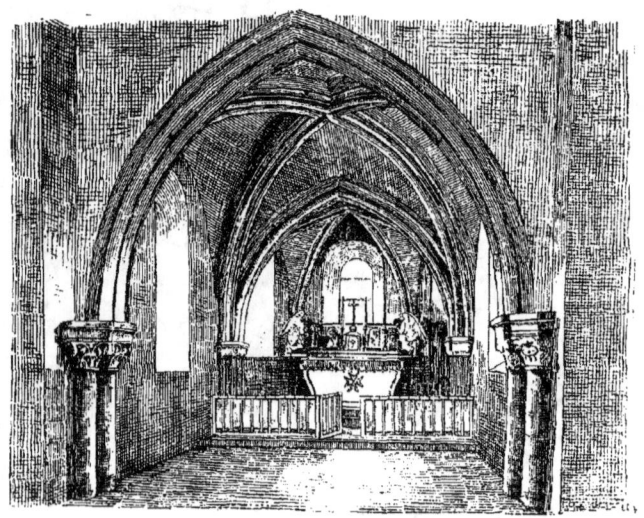

Fig. 88. — Église de Forest-l'Abbaye. — Vue du chœur.

assez près de Dommartin, a dû être élevée aussitôt après la construction de cette abbaye et sous son influence.

L'appareil bien taillé est de la pierre calcaire du pays. Le plan du chœur (fig. 89) est une abside de 4 m. 30 de large dans œuvre, précédée d'une travée de même largeur, sur 4 m. 28 de long. Le rond-point et la travée droite sont également

(1) Le mobilier contient des vitraux du xvie siècle et de belles statues de bois du début du même siècle figurant la Vierge et saint Pierre en pape.

voûtés sur croisée d'ogives. Ces ogives ont 33 centimètres de largeur et sont de profils différents : dans la première travée, elles sont ornées de deux tores séparés par un canal (fig. 90 n° 3) ; dans l'abside, elles se composent d'un tore de 15 centimètres de diamètre relié par des cavets à deux tores de 8 centimètres (fig. 90 n° 2). Les larges doubleaux des deux travées ont leurs angles ornés également de deux tores surmontés d'un cavet, mais ces tores sont amincis en amande et séparés par un bandeau et non par une gorge (fig. 90 n° 1). Les supports dans l'abside devaient être des colonnes adossées qui ont été détruites. Entre les travées, les supports sont des groupes de trois colonnes minces répondant aux arcs ogives et aux doubleaux. Ces dernières ont un profil en amande comme dans le chœur de Saint-Martin-des-Champs. La section du groupe de colonnes donne donc un tore aminci entre deux boudins, ce qui est le profil des ogives de Dommartin, Quesmy, Belloy-en-Santerre, Monchy-l'Agache, Guarbecques et des voûtes anciennes de Bury et de Cambronne.

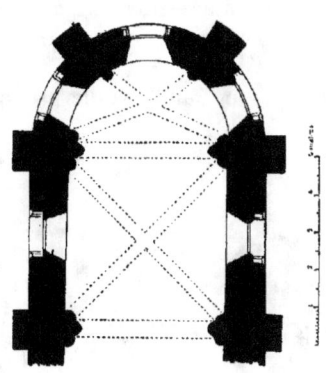

Fig. 89. — Église de Forest-l'Abbaye. — Plan du Chœur.

Les fûts des colonnes sont grêles ; les chapiteaux sont évasés et plutôt courts, dans les proportions de ceux de Dommartin (fig. 91). Ils sont normaux aux arcs.

Fig. 90. — Église de Forest-l'Abbaye. — Profils : 1. des doubleaux ; 2. des ogives de l'abside ; 3. des ogives du chœur.

Le profil des tailloirs ornés d'un cavet et quelques-uns aussi d'un tore, la sculpture fort originale des chapiteaux décorés de larges feuilles pleines en forme de conques et de palmettes d'acanthe, rappellent aussi Dommartin. Quant aux bases elles sont enterrées et doivent l'être à une certaine profondeur si l'on en juge par l'aspect écrasé du monument.

Les fenêtres, au nombre de trois dans l'abside et de deux dans la travée rectangulaire, sont assez larges et tracées en plein cintre. Au-dedans, elles ont un simple et grand ébrasement ; au dehors, elles ont un encadrement à double ressaut ; le ressaut extérieur chanfreiné forme sur l'appui des retours ou congés en manière

de pyramide barlongue tronquée. Ces encadrements semblent avoir été retaillés à la Renaissance.

La disposition des faisceaux de colonnes qui séparent le chœur de la nef, indique que primitivement ce chœur était précédé d'une autre travée également voûtée. Il est probable que la nef ancienne était entièrement composée de travées de ce genre.

Les murs sont épais de 1 mètre ; les contreforts ont une faible saillie et trois ressauts talutés.

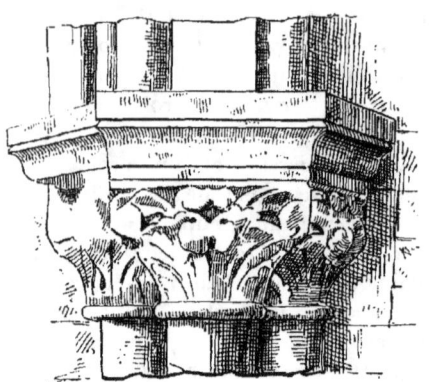 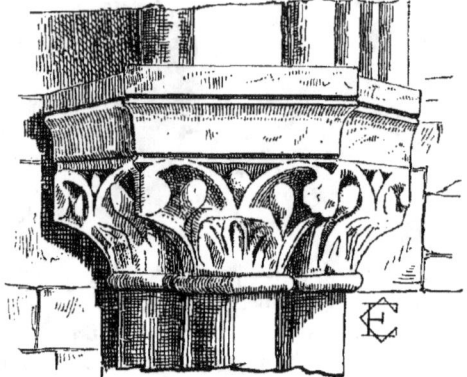

Fig. 91. — Église de Forest-l'Abbaye. — Chapiteaux du chœur.

Le tracé circulaire de ce chœur est celui qui était encore usité dans la région au XIII^e siècle, à Maintenay et à Saint-Sauve de Montreuil ; et dans cette dernière église la chapelle de la Vierge avait une abside voûtée sur croisée d'ogives comme celle de Forest-l'Abbaye, mais celle-ci est manifestement fort antérieure ; d'autre part, sa parenté avec l'abbatiale de Dommartin consacrée en 1163 est bien évidente, et le monument doit en être une imitation presque contemporaine. Il ressemble également au chœur de Saint-Martin-des-Champs et à l'église de Noël-Saint-Martin. On peut donc lui assigner avec certitude une date comprise entre 1160 et 1175.

Fransart.

L'église de Fransart conserve une nef du XII^e siècle ; les bas-côtés, la façade et le chœur ont été rebâtis.

Cette nef a trois travées de 3 m. 05 de large séparées par des piliers rectangulaires très bas de 0 m. 72 d'épaisseur sur 0 m. 74 de face, ayant pour tout ornement deux épaisses tablettes biseautées, l'une servant de base et l'autre d'imposte. Les grandes arcades sont simples, en tiers point et mesurent 1 m. 50 de flèche.

Cette architecture, identique à celle de l'église de Villers-lès-Roye, appartient à la seconde moitié du xiie siècle.

L'église de Fransart possède des fonts baptismaux de la même date, composés d'un fût octogone à base attique munie de griffes et d'une coupe également octogone de profil hémisphérique.

Le Gard.

L'abbaye du Gard, située dans le canton de Picquigny sur les bords de la Somme, appartenait à l'ordre de Cîteaux, et avait été fondée en 1137 par Girard, vicomte d'Amiens (1).

Il ne subsiste plus rien des constructions primitives de cette abbaye à l'exception de deux souvenirs qui sont une base de colonne demeurée sur place et un croquis des ruines de l'église fait par M. Duthoit père, et appartenant aujourd'hui à M. Ansart qui a bien voulu me le communiquer.

Ce croquis montre un reste de muraille droite, ayant probablement appartenu à un bas-côté ; on y voit le bas d'une suite de fenêtres à ébrasement simple, qui semblent trop larges pour n'avoir pas été refaites après le xiie siècle. Entre chacune de ces fenêtres, on voit le bas d'une colonne engagée qui portait la retombée des voûtes. C'est à l'une d'elles qu'appartenait la base encore aujourd'hui conservée. Cette base attique a le profil de celles de Dommartin, et, comme plusieurs d'entre elles, un tracé aminci formé de deux arcs de cercles. Les griffes ne sont pas semblables à celles de Dommartin, mais formées de feuilles trilobées.

I. Le style et la date des deux édifices paraissent toutefois avoir été les mêmes, et la construction de l'église du Gard devait être postérieure de 25 à 30 ans à la fondation de l'abbaye, ce qui serait conforme à ce qui s'est produit dans la plupart des abbayes, construites d'abord d'une façon provisoire, puis amassant des fonds et des matériaux pour une construction définitive dans un site mûrement choisi.

Groffliers.

Avant la guerre de Cent-Ans, le bourg maritime de Groffliers jouissait comme la commune voisine de Waben d'une notoriété et d'une prospérité considérables. Les deux localités ont également souffert des invasions ennemies et de l'envahissement des sables. Leurs églises, qui se ressemblaient, sont dans le même état de ruine.

La façade de l'église de Groffliers date de 1300 environ ; les colonnes de la nef, différentes au nord et au sud, peuvent être attribuées à la fin du xive siècle, mais les huit arcades en plein cintre qu'elles soutiennent, pourraient être plus anciennes. Des arêtes abattues terminées par des congés constituent toute leur

(1) Voir *Gallia Christiana* t. X, dioc. ambian. et Jonglinus (Gaspar) *Notitiæ abbatiarum ordinis cisterciensisum per universum orbem*. Cologne, Johann Henning, 1640, in-4°.

ornementation. Les colonnes grosses et trapues, construites en appareil, pourraient n'avoir été que retaillées au xiv⁰ siècle. Leurs chapiteaux octogones et leurs bases rattachées par des griffes à des socles carrés sont bien de cette date, mais une griffe du côté sud paraît cependant appartenir au xii⁰ siècle. Quoi qu'il en soit, les gros piliers carrés qui portaient les arcades et la tour de la croisée, semblent appartenir au xii⁰ siècle. Ils sont bas, massifs et couronnés de simples tailloirs chanfreinés. L'édifice n'était pas voûté. Il semble que l'église de Groffliers, faubourg de l'ancienne ville de Waben, ait été imitée de celle de cette ville.

Hangest-en-Santerre.

La belle église d'Hangest-en-Santerre mériterait une monographie complète. C'est un très grand édifice dont le chœur appartient au xiii⁰ siècle (1), la nef au xv⁰ et la tour (semblable en plus grand à celle de Davenescourt) à un style flamboyant attardé. Les fonts baptismaux de la Renaissance, portés sur un pied et sur quatre cariatides, sont des plus remarquables de la région. L'église du xii⁰ siècle qui a fait place à la construction actuelle ne devait guère être moins belle si l'on en juge par le seul vestige qu'elle ait laissé, la portion inférieure de la façade occidentale. Ces restes consistent en un portail flanqué de deux contreforts auxquels répondent à l'intérieur des piliers adossés.

Ces piliers se composent d'un pilastre cantonné de colonnettes et portant sur sa face antérieure une colonne engagée.

Le portail est en plein cintre à trois voussures (fig 92), ornées de baguettes, de cavets et d'onglets et reposant sur des colonnettes à fûts composés de deux pièces indépendantes qu'une bague relie aux piédroits. Les tailloirs ont le même profil que les voussures ; les bases attiques sont légèrement déprimées ; les bagues ont le même profil avec répétition de la scotie et de la baguette sous le tore principal. Les chapiteaux sont tous ornés de belles feuilles d'acanthe ou d'artichaut qui s'épanouissent et se recourbent en se détachant de la corbeille. Un de ces chapiteaux porte une tête en relief qui sort bizarrement de l'astragale. Une archivolte ornée de fleurettes à quatre feuilles aiguës couronne les voussures et forme des retours horizontaux. La sculpture et les profils sont en tout semblables aux motifs de décoration de Dommartin, Saint-Jean d'Amiens, Fieffes et Saint-Etienne de Corbie ; on peut donc attribuer le fragment qui fait l'objet de cette notice à une date voisine de 1160 ou 1170.

Fig. 92. — Eglise d'Hangest-en-Santerre. — Voussure du portail.

(1) Ce chœur à pans coupés a certainement été remanié : le mur du fond n'a pas de fenêtre, bien que la corniche qui le surmonte appartienne au xiii⁰ siècle.

Hangest-sur-Somme.

L'église d'Hangest-sur-Somme appartient au XVIe et au XVIIIe siècles à l'exception du clocher (fig. 93), qui s'élève à l'angle nord-ouest de l'édifice, sur la première

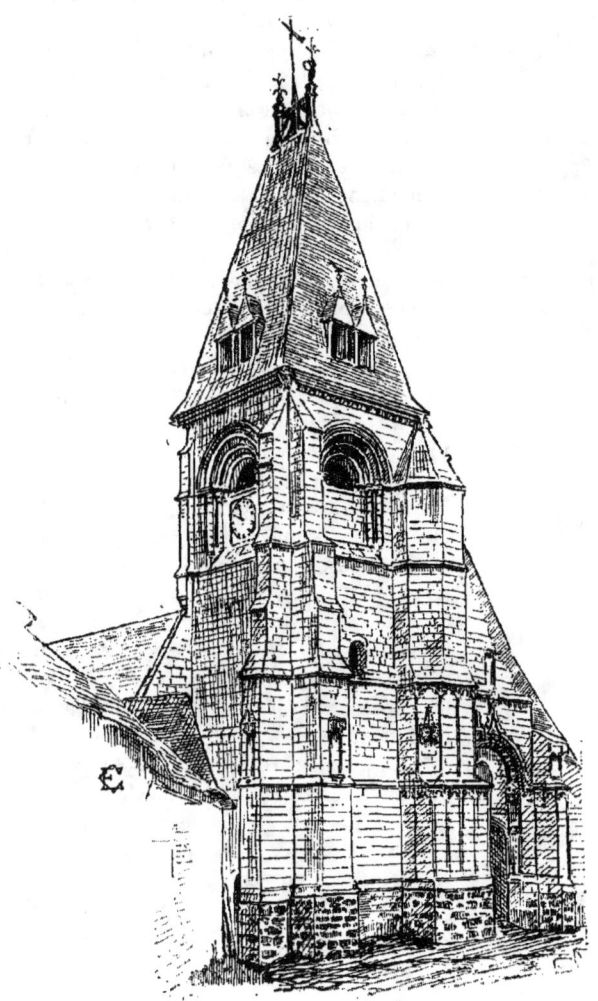

Fig. 93. — Clocher d'Hangest-sur-Somme.

travée d'un bas-côté. A la fin du XIIe siècle, date de ses plus anciennes parties, le clocher occupait la même place par rapport à l'église. Il n'a, en effet, que deux

petites portes, l'une extérieure, au nord ; l'autre, à l'est, le reliant au collatéral. Ce clocher forme un carré de 4 m. sur 4 m. 10 dans œuvre ; sa hauteur est de 20 m. Les assises inférieures sont en grès, le reste en craie taillée. Particularité surprenante : l'extérieur jusqu'à l'étage du beffroi, appartient au style flamboyant et les assises concordent avec celles de l'église du xvie siècle ; la tourelle d'escalier, octogone au dehors, circulaire à l'intérieur, accolée à l'angle nord-ouest, les contreforts qui cantonnent les autres angles (1), deux des côtés de la corniche et les gargouilles qui en occupent les angles appartiennent également au début du xvie siècle ; la flèche d'ardoise à crête horizontale est du même siècle. Seul, le lanternon à quatre larges fenêtres cintrées et la corniche des côtés est et ouest avec sa gorge garnie d'une ligne de grosses billettes, appartiennent au dernier quart du xiie siècle. Encore la moitié des chapiteaux à crochets qui reçoivent la retombée des deux voussures des baies ont-ils été retaillés au xive ou au xve siècle en bouquets de feuillages d'un style bien postérieur aux autres chapiteaux, aux tores et aux canaux des voussures et aux archivoltes en larmier bombé qui encadrent les fenêtres (fig. 94 et 95).

Fig. 94. — Eglise d'Hangest-sur-Somme. — Voussures des baies du clocher.

Fig. 95. — Eglise d'Hangest-sur-Somme. — Tailloirs des baies du clocher.

Le singulier mélange de styles qui apparaît à première vue dans cette tour, cesse de surprendre lorsqu'on en examine l'intérieur : en effet, les deux petites portes en plein cintre sont semblables à celle du clocher de Blangy-sous-Poix, et une archère fortement ébrasée au-dedans, qui s'ouvre au nord de la partie basse du clocher, a un linteau porté d'une façon originale sur deux superpositions de trois corbeaux biseautés. Or quatre baies absolument identiques ajourent le clocher roman de Wockerinckhove, dans le diocèse de Térouanne, dont l'architecture indique nettement le xiie siècle.

Le clocher d'Hangest-sur-Somme appartient donc du haut en bas à ce siècle et ses parties ornées témoignent que le lanternon n'est pas antérieur à 1170 ; la partie basse de la tour a été seulement reparementée en entier au début du xvie siècle, avec une grande habileté. Le noyau et le parement intérieur s'étant trouvés bons, le haut du clocher ne demandant qu'une restauration, l'architecte du xvie siècle a fait judicieusement l'économie d'une reconstruction totale.

(1) Ceux de l'est sont en encorbellement. Pareille erreur de construction existe dans d'autres clochers du xvie siècle, à Saint-Michel près Saint-Pol-sur-Ternoise et à Houdain, près Béthune.

Lucheux.

Le bourg de Lucheux, résidence des comtes de Saint-Pol, est une enclave de l'Artois dans la Picardie. Il appartenait au diocèse d'Arras (1) mais il fait aujourd'hui partie du nouveau diocèse d'Amiens et du département de la Somme. Les archéologues du Pas-de-Calais formant une commission départementale et ceux d'Amiens ayant choisi la Picardie pour limite de leurs études, Lucheux reste abandonné des uns et des autres. Les archives de Lucheux manquent à celles de la Somme et ne se retrouvent pas dans celles du Pas-de-Calais. Celles du château étaient conservées par le duc de Luynes, propriétaire des ruines, qui les prêta ; elles ont disparu et leur perte est loin d'être compensée par la notice qu'en a tirée M. Dusevel (1).

L'église de Lucheux était à la fois une paroisse et un prieuré. Des chanoines installés dans une dépendance du château la desservaient en même temps que la chapelle seigneuriale.

L'histoire de cette église est actuellement fort obscure. Bâtie probablement entre 1130 et 1150, elle dut avoir grandement à souffrir des Anglais qui ravagèrent Lucheux et brûlèrent son château durant les guerres du xve siècle. Au xvie elle fut restaurée.

Le plan primitif comprenait une nef de cinq travées avec bas-côtés, un transept et un chœur simples, ce dernier voûté d'ogives et composé de deux travées et d'une abside à cinq pans précédée d'un très léger rétrécissement. Le clocher devait originairement s'élever sur le carré du transept.

Les deux premiers pans de l'abside sont presque parallèles entre eux.

Le carré du transept a une voûte du xvie siècle remplaçant peut-être une voûte antérieure. Les bras du transept ont été rebâtis au xvie ou au xviie siècle. Les bas-côtés ont été refaits et élargis au xvie siècle. A la même époque, on a réuni les deux dernières travées de la nef en une seule.

La façade occidentale a perdu tout caractère depuis une restauration faite en 1706 (2). L'édifice est construit en craie taillée par assises de 20 centimètres de haut environ, que séparent des joints épais.

Le chœur, élevé de trois marches au-dessus du transept, mesure de 8 m. à 9 m. 50 de haut, car ses voûtes bombées s'abaissent vers les murs d'une part et de l'autre vers le fond du sanctuaire. Les fenêtres en plein cintre, simplement ébrasées, ont un appui intérieur formé de quatre assises en escalier. Comme à Saint-Wlmer de Boulogne, la fenêtre du fond est sensiblement plus grande. Entre ces fenêtres, des colonnes adossées de 23 c. de diamètre, reçoivent la retombée des ogives dont le profil est torique.

La voûte du sanctuaire est soutenue sur six branches d'ogives, sur de petites liernes en forme de baguettes, et sur des arcs formerets très aigus.

Comme à Saint-Germer et dans l'ancienne église de Saint-Bertin de Saint-Omer,

(1) H. Dusevel. *Lettres sur le département de la Somme*. Amiens, 1840, in-8°.
(2) Date donnée par Le Carlier, dit le Père Ignace, religieux capucin du xviie siècle, dans ses notices sur le diocèse d'Arras (Ms. Bibl. Arras, t. VIII, pp. 178-179).

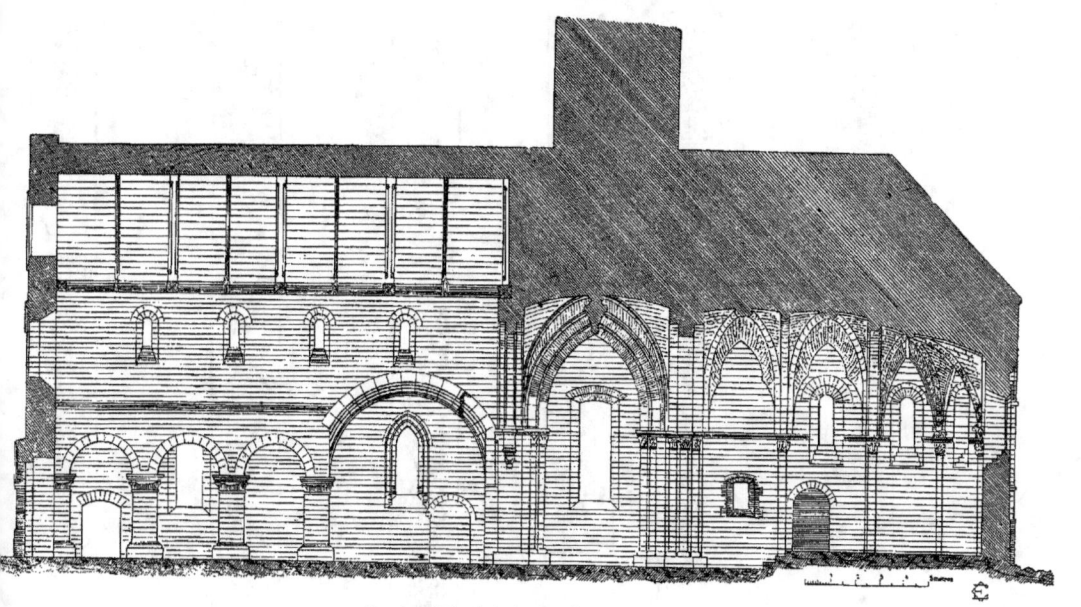

Fig. 96. — Eglise de Lucheux. — Coupe en longueur.

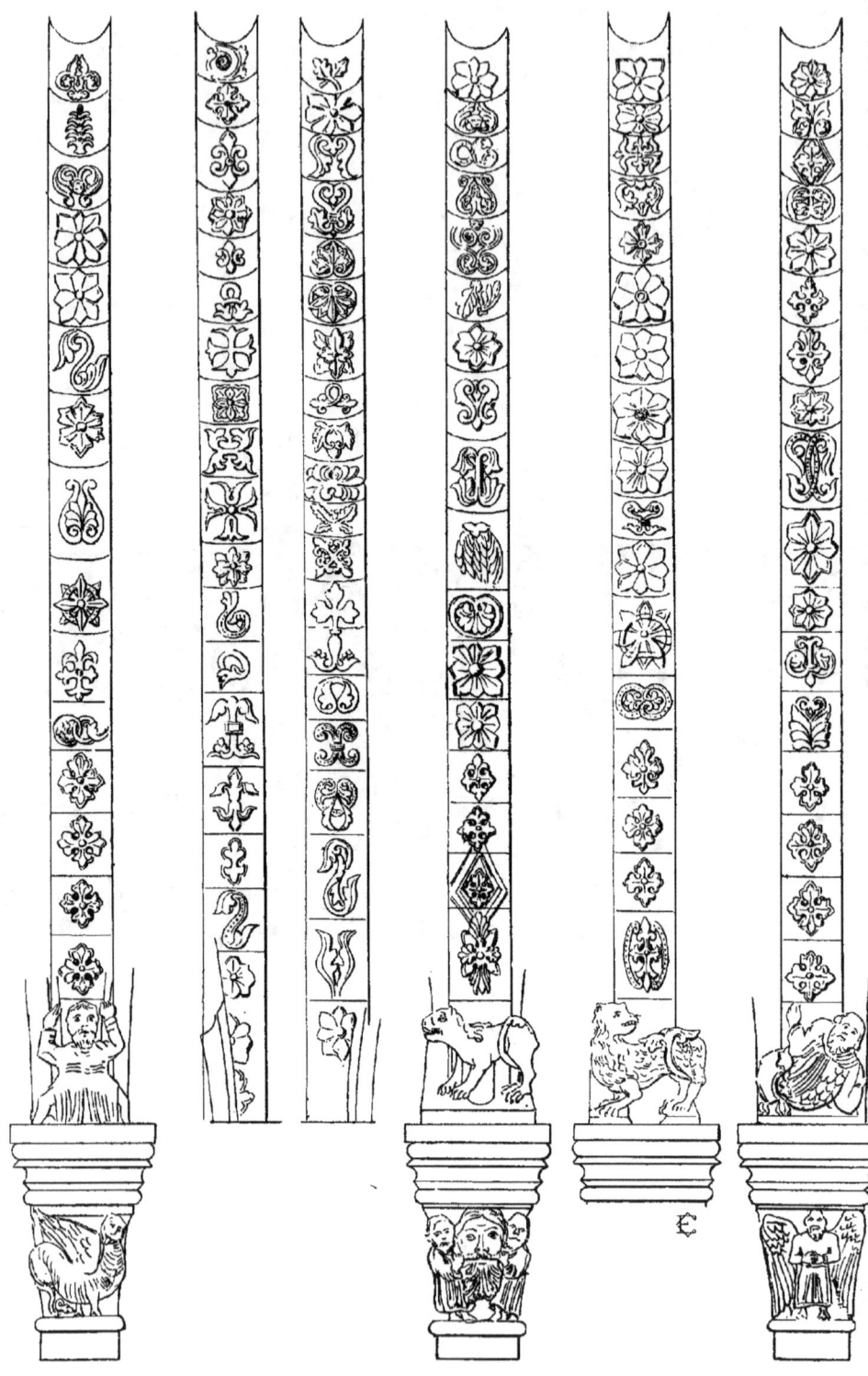

FIG. 97. — Église de Luchoux. — Chapiteaux et branches d'ogives du chœur.

les ogives sont ornées de motifs de sculpture consistant principalement en rosaces, mais assez variés puisque les 710 claveaux de ces branches d'ogives offrent 73 types d'ornements divers (fig. 97). La clef est décorée d'une rosace d'acanthe dont chaque feuille s'étend sur une des branches d'ogives (fig. 98). Les sommiers, monolithes de 70 centimètres de haut, sont, comme à Cambronne, ornés de figures en haut relief. Elles représentent deux quadrupèdes, un lion, un loup, animal jadis fréquent dans la forêt de Lucheux et deux hommes ; l'un dont le torse à demi couvert d'écailles, se rattache au train de derrière d'un animal, pourrait figurer Nabuchodonosor, l'autre a le visage tourné vers le dos.

Fig. 98. — Église de Lucheux.
— Clef de voûte du chœur.

Les deux premières travées du chœur sont séparées du sanctuaire par un arc doubleau en tiers point de 60 centimètres de large à arêtes abattues. Leurs voûtes n'ont pas de formerets. Les ogives, dont la section est de 28 centimètres, n'ont pas de sculptures ; il en est de même du doubleau torique de 30 centimètres qui sépare les travées. La croisée d'ogives la plus proche du sanctuaire a deux liernes reliant sa clef à celles des doubleaux.

La lunette des voûtes des deux travées offre la forme insolite d'un arc aigu trilobé. Ce tracé existe également dans le chœur de la cathédrale de Sens et dans celle de Lincoln. A Lucheux comme à Sens, il provient d'un remaniement ; en effet, les voûtes qui nous occupent ont été construites tellement bombées et avec de si gros joints que leurs quartiers ont dû s'écrouler aussitôt après le décintrage à l'exception des tas de charge qui sont solidaires du mur. On les a conservés mais on a reconstruit le reste suivant un autre tracé, en substituant aux lunettes en plein cintre des lunettes aiguës et beaucoup plus hautes. Les colonnes de ces deux travées ont 30 centimètres de diamètre.

Les huit colonnes du chœur et du sanctuaire ont des abaques à profil de base attique renversée, et des chapiteaux à figures symbolisant les vices (fig. 99). En voici la description, en commençant par le sud-ouest.

Le premier chapiteau figure l'avarice sous la forme d'un homme debout, les mains sur les genoux, un sac pendu au cou, accosté d'un serpent qui lui siffle à l'oreille gauche et d'un pourceau debout qui semble lui parler à la droite. Cette représentation est fréquente au xiie siècle, on la voit aux portails de Saint-Sernin de Toulouse, de l'église du Mas d'Agenais, sur un chapiteau de l'arc triomphal de la cathédrale de Coire, etc.

Le second chapiteau représente l'ivrognerie par un satyre et une bacchante tenant des coupes et entre lesquels s'élève une vigne. Cette représentation est une grossière imitation de figures antiques. Les personnages sont trapus et difformes ; le satyre est vêtu d'un petit jupon.

Le chapiteau suivant représente deux hommes obèses, accroupis dos à dos, les mains sur les genoux. Il pourrait représenter la paresse.

Le quatrième chapiteau, qui est le premier du sanctuaire et que surmonte l'homme à la tête à l'envers, est orné d'un bizarre animal à corps d'oiseau, queue de

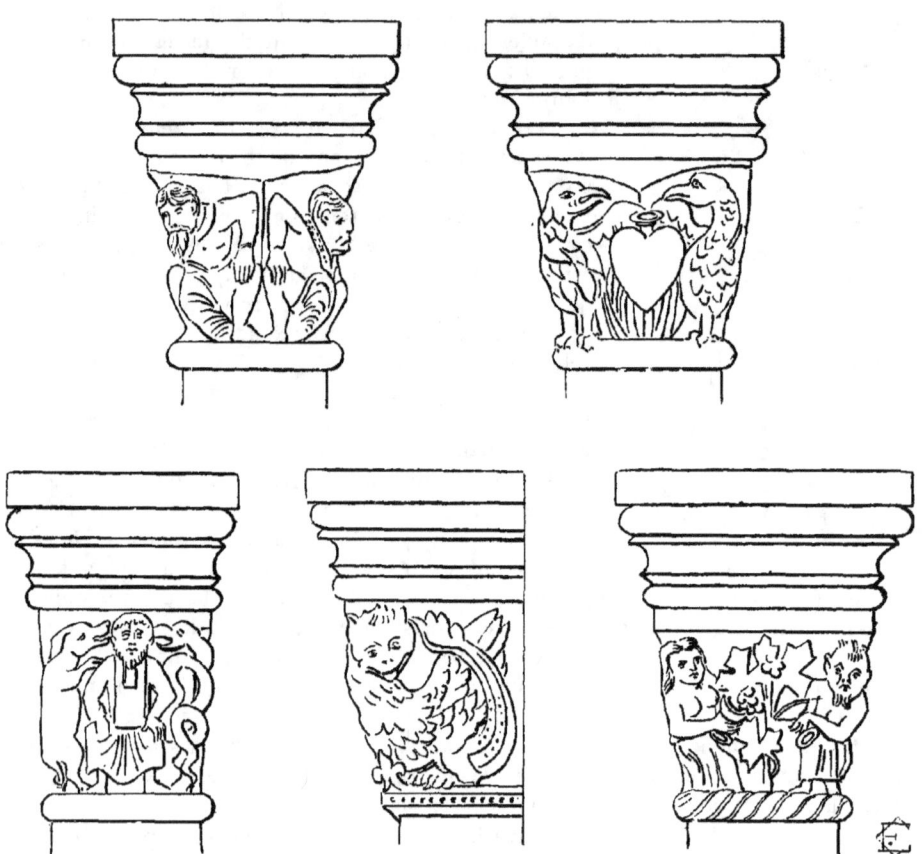

Fig. 99. — Église de Lucheux. — Chapiteaux du chœur.

serpent, pieds de porc et tête quasi humaine. Il se lèche le cou à la manière des chats tandis qu'un serpent va le mordre au talon. Serait-ce une figure de l'envie ?

Le deuxième chapiteau du chœur, surmonté de la figure qui pourrait être Nabuchodonosor, représente un ange à figure barbue[1] dont la robe courte laisse voir

[1] Un personnage barbu avec des ailes dans le dos se voit aussi à l'extérieur du porche de l'église de Honnecourt, mais il y fait partie du groupe des quatre zoomorphes.

des griffes d'animal. Ce doit être un ange déchu. Ce chapiteau peut symboliser l'orgueil et l'impiété.

Le chapiteau suivant porte une énorme tête barbue dont deux hommes tirent les moustaches. Ce peut être la tête de Goliath. Une représentation analogue existe à Nesle. Le sommier est orné d'un lion rugissant. Ce chapiteau symbolise peut-être la colère.

Celui qui venait ensuite, et que surmonte un loup ou un chien montrant les dents au lion, a été détruit peut-être à dessein. Il figurait vraisemblablement la luxure. On lui a substitué récemment une figure de la colère.

Deux dragons ailés adossés se lèchent la poitrine sur le chapiteau suivant dont l'interprétation, s'il est symbolique, est trop problématique pour être proposée.

Vient ensuite un chapiteau décoré d'un cœur que deux oiseaux dévorent. Cela peut signifier soit l'envie, soit le chagrin *(tristitia)* donné par les Pères de l'Eglise comme un péché capital.

Selon monseigneur Crosnier, le meilleur des auteurs qui ont étudié les questions ardues du symbolisme (1), la liste des péchés capitaux n'était pas encore arrêtée au xiie siècle ; on ne leur attribuait pas le nombre sept ; on les classifiait plutôt, selon la division adoptée par saint Jean et saint Augustin, en trois concupiscences : celle de la chair, comprenant la luxure, la gourmandise et la paresse ; celle des yeux, comprenant l'avarice et l'orgueil ; enfin celle de l'orgueil de la vie, comprenant l'envie et la colère. Or, il semble qu'il y ait eu à Lucheux neuf chapiteaux symboliques. Il y en avait sans doute deux consacrés à chacune des trois concupiscences. Quoi qu'il en soit, l'avarice et l'ivrognerie sont les deux seuls sujets indiscutablement reconnaissables dans cette curieuse série.

Fig. 100. — Eglise de Lucheux. — Chapiteau de la nef.

Les cinq travées de la nef ont des arcades en plein cintre, simples et sans moulure, portées sur des piliers cylindriques (1) et trapus que couronnent des chapiteaux dont les faces sont ornées de petits godrons et les angles occupés par quatre feuilles à trois lobes lancéolés (fig. 100). Tous ces chapiteaux sont semblables ; leur

(1) *Iconographie chrétienne*, Tours, Mame 1876 in-8°, chapitre xxxiv.
(1) C'est à tort que Le Carlier, affirme que ces piliers étaient carrés (Ms. cité, t. VIII, pp. 178-179).

tailloir mince, probablement retaillé, a pour moulure un talon ; les bases appartiennent au type dorique.

Un cordon, en forme de base attique renversée, règne entre les arcades et les fenêtres. Celles-ci ont été percées au-dessus des piliers suivant un usage répandu au xii^e siècle dans tout le nord de la France. A l'extérieur, ces fenêtres sont aujourd'hui marquées par le toit unique élevé au xvi^e siècle sur la nef et les bas-

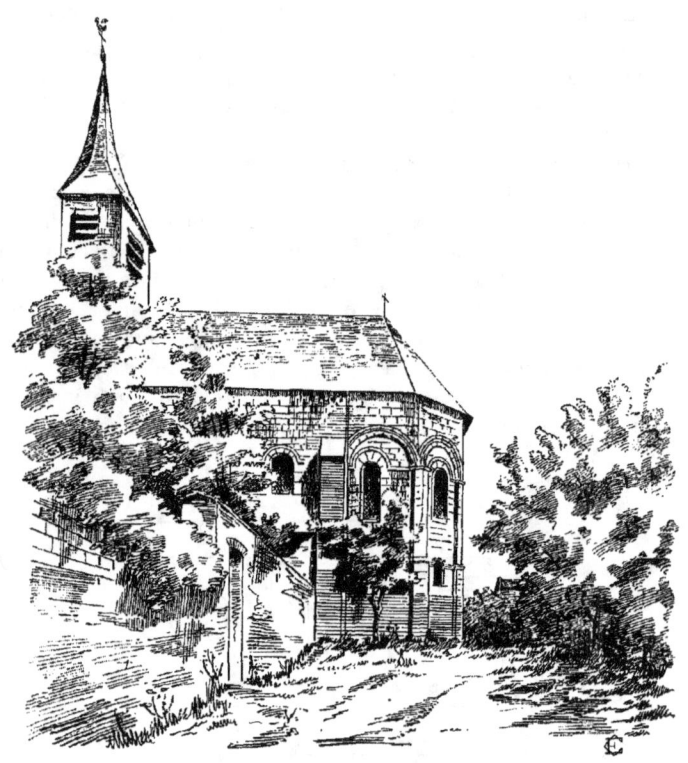

Fig. 101. — Eglise de Lucheux. — Extérieur du chœur.

côtés (1). Elles sont ornées au dehors d'un angle abattu et d'archivoltes en coin émoussé à bandeau inférieur chargé de fleurettes à quatre feuilles aiguës. Ces archivoltes forment des retours horizontaux reliés entre eux. Aucune plate bande ne sépare les fenêtres.

L'abside (fig. 101) a au contraire des contreforts très plats sur lesquels reposent

(1) Selon Le Carlier (ms. cité), ce toit et le clocher de charpente qui surmonte le transept étaient couverts en essaules.

de grands arcs en plein cintre encadrant les fenêtres. Cette combinaison les soulage en reportant le poids des combles sur les contreforts qui, ainsi chargés, résistent

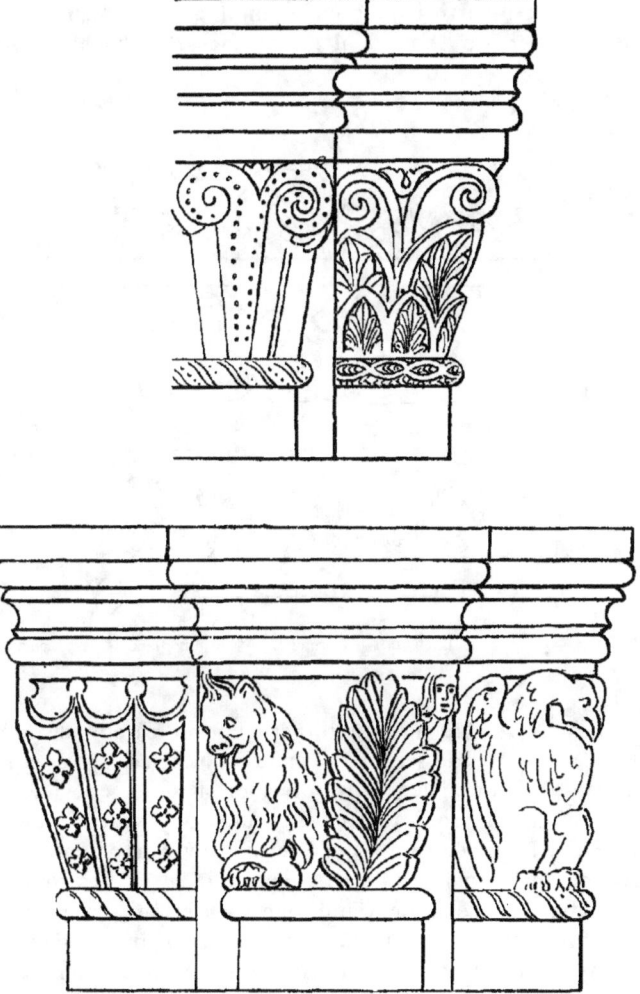

Fig. 102. — Église de Lucheux. — Chapiteaux du carré du transept.

mieux à la poussée des voûtes. Le déambulatoire de Morienval, a des fenêtres encadrées de voussures présentant le même profil en quart de rond.

Les archivoltes des fenêtres du chœur sont toriques.

Un cordon à biseau (fig. 103), sculpté de riches palmettes, contournait le bas des contreforts à hauteur de l'œil des passants.

La partie droite du chœur conserve au nord les traces d'une corniche à arcatures et modillons. L'abside a également un reste de corniche formée d'une tablette à biseau richement sculpté de demi rosaces alternées et d'un large modillon figurant un homme accosté de deux monstres qu'il maintient (fig. 103). Cette dernière composition, comme le chapiteau du chœur qui figure une scène bachique, semble inspiré d'un modèle antique.

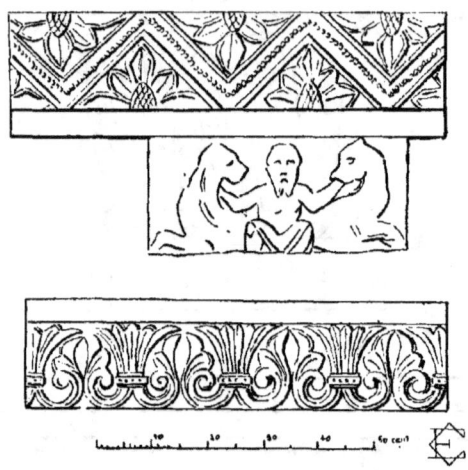

Fig. 103. — Église de Lucheux. — Corniche. — Cordon placé à l'extérieur.

L'église de Lucheux semble un peu postérieure au chœur de Morienval. Elle le rappelle à la fois par ses arcs de décharge, par le profil de ses ogives et par un groupe de chapiteaux figurant, l'un un aigle, l'autre des godrons ornés et évidés du haut, mais elle a moins de lourdeur (fig. 102). Les ogives sculptées y sont identiques à celles de l'église romane de Saint-Bertin de Saint-Omer, terminée vers 1109, mais qui paraît avoir subi une restauration après un incendie survenu en 1152 (1). Les sommiers ornés de figures rappellent ceux de l'église de Cambronne (Oise) qui semblent appartenir au deuxième quart du xii^e siècle. C'est aussi à cette époque qu'apparaissent les fleurettes et les palmettes qui décorent ses cordons extérieurs, et la cuve baptismale de Wierre-Effroy, œuvre de la même époque, conservée au musée de Boulogne-sur-Mer, a un rebord orné du même motif que la tablette de la corniche du chœur. Les voûtes de Saint-Germer, qui sont ornées d'ogives sculptées comme celles de Lucheux sont attribuées par M. Eug. Lefèvre-Pontalis au second quart du xii^e siècle (2).

Enfin, dans une région toute proche, l'église Notre-Dame d'Airaines, qui offre

(1) Voir Laplane, *Hist. de S. Bertin* et *Gallia Christiana*, t. X.
(2) E. Lefèvre-Pontalis. *Étude sur la date de l'église de Saint-Germer*. Bibl. de l'Éc. des Chartes 1889.

les mêmes voûtes à ogives et à liernes et des motifs de sculpture analogues a été rebâtie peu après 1117. C'est donc entre 1120 et 1150 qu'a dû être élevée la curieuse église de Lucheux, qu'il est regrettable de ne pas voir classée parmi nos monuments historiques.

Maisnières.

L'église de Maisnières (1) est construite en silex et en calcaire oolithique taillé. Le chœur a été rebâti ; la nef est simple, construite en silex disposés en épi comme dans l'église voisine de Buleux, et divisée en quatre travées par des contreforts en pierre oolithique de 18 centimètres de saillie. Elle mesure 4 m. 52 de large sur 20 m. 37 de long dans œuvre et n'a jamais eu de voûte. Les fenêtres ont toutes été refaites au xviie siècle. Elles sont percées à 1 m. 98 du sol et n'ont que 1 m. 27 sur 60 centimètres. Les anciennes étaient vraisemblablement plus petites encore. La façade occidentale est percée d'une fenêtre en plein cintre et d'un portail en tiers point de 3 m. 20 de haut, à deux voussures, le tout en grandes pièces de calcaire oolithique. La voussure inférieure du portail est simple ; la supérieure est biseautée et brisée au-dessus des impostes qu'elle rejoint en ligne verticale. Les impostes sont ornées d'un large biseau sculpté de feuillages traités en méplat et dont le dessin indique une date voisine de 1200. Les piédroits ont pour base un simple socle biseauté.

Le style de cette église est le même que celui de l'église de Buleux : les murs peuvent dater de même des environs de l'an 1100, tandis que le portail, de cent ans plus récent, est contemporain des grandes arcades et des piliers de Buleux. L'église de Maisnières possède des fonts baptismaux de 1300 environ (2).

Mareuil.

L'église de Mareuil (3) actuellement paroisse de la commune de Mareuil-Caubert, a été l'objet de deux articles dans la revue intitulée *La Picardie* (4). M. Louandre nous apprend (5), probablement d'après Monstrelet, qu'elle fut détruite par les Anglais en 1345. Malgré ces ravages, la nef, la façade et un fragment du chœur de l'église romane sont encore debout.

Cette église (fig. 105) mesurait dans œuvre 35 à 36 mètres de long ; la nef avait 5 m. 46 de large et 9 mètres de haut. Les piliers mesurent 1 m. 51 sur 2 m.; les grandes arcades ont 4 m. 90 de haut.

Le sanctuaire a toujours été orienté vers le nord ; rien ne paraît justifier cette anomalie.

L'édifice est construit en craie taillée.

(1) Archidiaconé de Ponthieu.
(2) Voir Enlart. Etude sur quelques fonts baptismaux du Nord de la France.
(3) Archidiaconé de Ponthieu ; doyenné d'Abbeville.
(4) 2e série, tome VI, p. 789 ; t. XVIII, p. 342, sous la signature E. D.
(5) *Histoire d'Abbeville*.

Le chœur a été rebâti au xve siècle, à l'exception d'une première travée qui en est séparée par un pilastre à tailloir du xiie siècle, et que couvre une voûte en berceau probablement peu ancienne ; cette travée n'a pas d'ouvertures latérales et semble destinée à porter une tour centrale. Contre le pilastre du côté de l'épître subsiste un chapiteau de l'ancien chœur du xie siècle (fig. 104). Il est d'un galbe convexe, décoré de légers rinceaux en creux qui se rattachent à une tête de faible relief formant l'angle.

Le carré du transept, fort remanié, a été pris aux dépens de la nef dont il formait une première travée. Les arcades de celle-ci étaient plus basses que celles du reste de la nef.

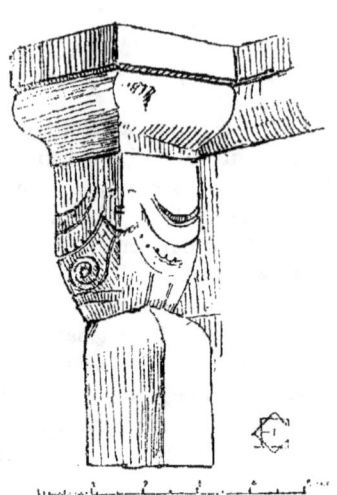

Fig. 104. — Église de Marcuil. — Ancien chapiteau du chœur.

La nef avait cinq travées à arcades et fenêtres en plein cintre. Une sixième et dernière travée occidentale avec fenêtre mais sans arcade sert de contrefort aux arcs de la travée voisine. Dans cette travée extrême, les glacis intérieurs de l'appui des fenêtres sont remplacés par des assises en escalier. C'est là très probablement la disposition primitive, telle qu'elle a existé encore à Villers-Saint-Paul près Creil et dans d'autres églises romanes comme Notre-Dame-la-Grande à Poitiers. Les appuis des autres fenêtres durent être retaillés au xvie siècle, lorsque la première travée fut occupée par l'échafaudage qui porte le clocher de charpente établi alors au dessus la façade. Les fenêtres sont simplement ébrasées. Elles mesurent 2 m. 70 de haut sur 0 m. 55 de large.

Les arcades sont doublées ; le bandeau supérieur repose sur les piliers ; le bandeau intérieur sur des colonnes adossées aux côtés étroits du pilier. Deux autres colonnes sont appliquées aux autres faces. Celles qui regardent la nef ne portent rien et devaient probablement servir de supports à des statues ; elles ont la même hauteur que celles des arcades. Les colonnettes engagées sur la face qui regarde les collatéraux étaient au contraire plus hautes et devaient soutenir les têtes des arbalétriers de l'appentis qui couvrait les bas-côtés. Une astragale placée au niveau de celles des autres colonnes contourne le fût de celles-ci. Leurs chapiteaux n'existent plus. Les autres chapiteaux sont tous semblables, d'un galbe convexe et complètement lisses, destinés probablement à recevoir une décoration peinte.

Les tailloirs sont simplement chanfreinés ; les bases sont formées d'un gros tore unique, légèrement aplati et mal tracé. Les angles des socles ont été abattus, probablement à l'époque gothique, car ce tracé n'appartient guère au style roman.

La façade était la portion la plus riche de l'église. Sa partie centrale subsiste

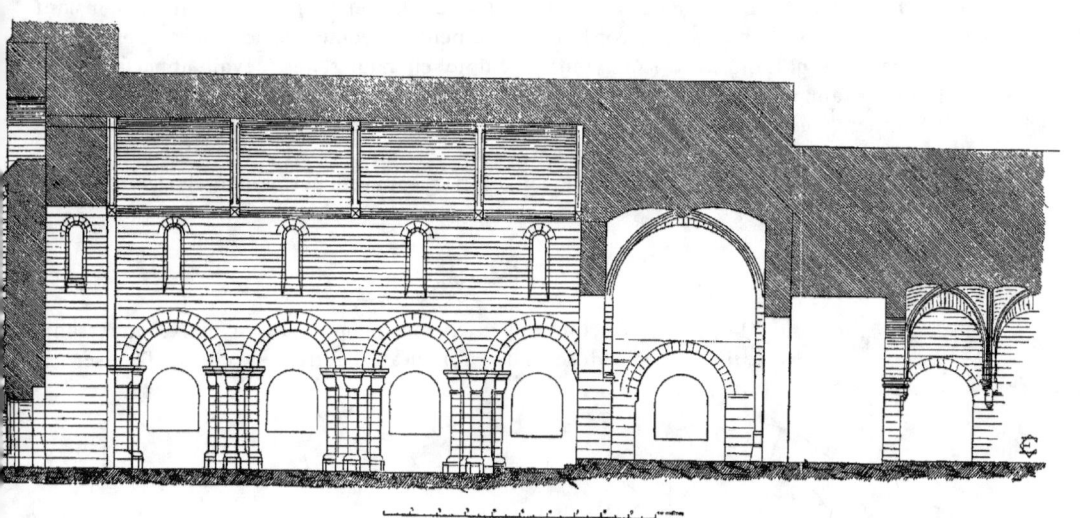

Fig. 105. — Eglise de Mareuil. — Coupe sur la longueur.

seule ; encore le pignon a-t-il été refait au xvie siècle, lorsqu'on le surmonta d'un clocher de charpente. A la même époque, le portail fut remanié : on en conserva le cintre orné d'un tore en zigzag, mais le tympan fut démonté et les figures sculptées qui le décoraient furent replacées au-dessus de l'arc, dans un gable aigu épousant la forme du toit du porche en charpente, encore intact aujourd'hui qui fut alors construit. Les figures sont celles du Dieu de Majesté abrité sous un dais en saillie et des quatre animaux.

Au-dessus du portail s'ouvrent deux belles fenêtres en plein cintre, ornées d'un tore que soutiennent deux colonnettes à chapiteaux sans abaque. Un cordon à trois rangs de billettes se relève en une double archivolte pour encadrer ces baies. Une belle corniche à arcatures en plein cintre coupe la base du pignon. Les modillons sont ornés de sujets variés ainsi que les tympans des arcatures dont plusieurs sont subdivisées en arcs géminés.

Les modillons sont tangents aux archivoltes des fenêtres suivant l'usage constant des architectes romans. Un cordon simplement biseauté règne sous l'appui des fenêtres. Le portail, avec son tympan sculpté en haut relief, devait appartenir aux dernières années du xiie siècle ; la façade, qui rappelle celles de Berteaucourt et de Lillers, est cependant un peu antérieure ; elle peut dater du deuxième quart du même siècle ; quant à la nef et aux restes du chœur roman, leur architecture lourde et leur ornementation sommaire permettent de les attribuer au xie siècle.

Le Mesge.

L'église du Mesge, reconstruite au xviie siècle, a conservé deux intéressants portails romans bâtis en craie dûre, l'un à l'ouest, l'autre au sud de l'église.

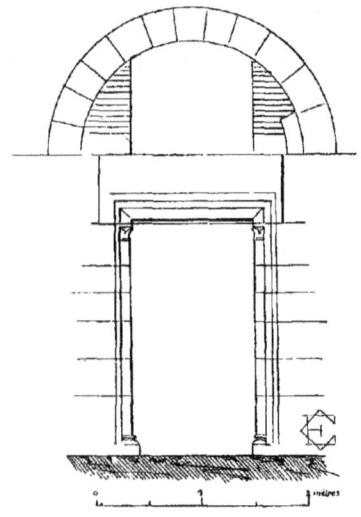

Fig. 106. — Eglise du Mesge. — Portail ouest.

Fig. 107. — Eglise du Mesge. — Détail du portail occidental.

SOCIÉTÉ DES ANTIQUAIRES DE PICARDIE

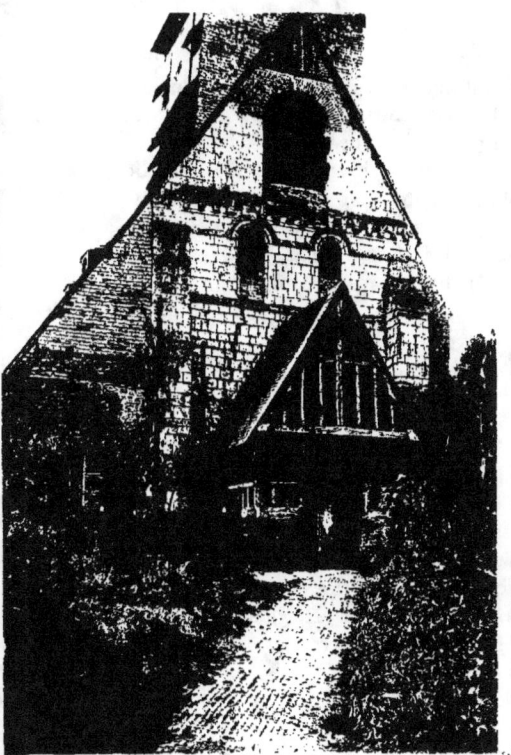

ÉGLISE DE MAREUIL-CAUBERT
Façade

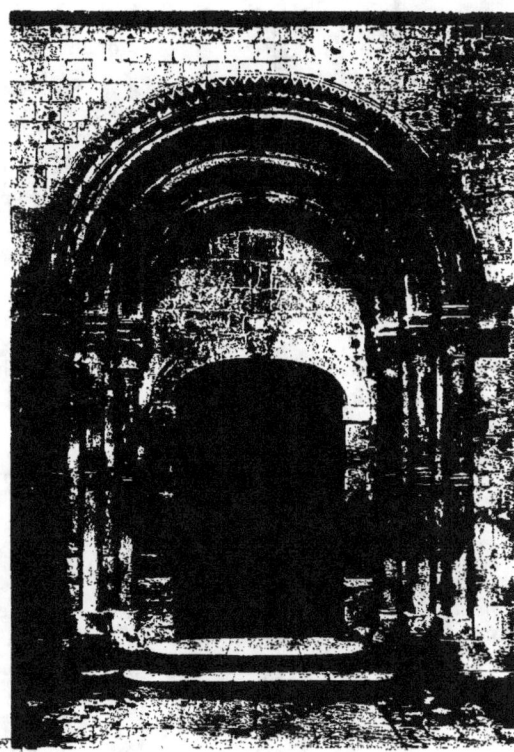

ÉGLISE D'HANGEST-EN-SANTERRE
Portail

Le premier (fig. 106) est mal conservé : il a une baie rectangulaire de 2 m. 05 sur 1 m. 10, encadrée d'une gorge et d'un tore qui figure sur les piédroits deux colonnettes avec de petits chapiteaux ornés de larges feuilles pleines à côtes perlées, et de petites bases attiques (fig 107).

Le linteau est un monolithe haut de 65 centimètres. A ses extrémités sont deux pièces de même hauteur servant de sommiers à un arc de décharge en plein cintre, qui a 1 m. 07 de rayon et qu'encadre un second arc plus mince, qui devait être mouluré en archivolte. Le tympan n'existe plus.

Le portail sud (fig. 108), dont la baie a 1 m. 98 sur 0 m. 90 a la même décoration. Les gorges des piédroits y sont de plus ornées de fleurettes à huit feuilles aiguës, et l'archivolte, arrêtée par de petits retours horizontaux, est décorée d'un chanfrein orné d'un petit ruban en zigzag que bordent deux rangs de perles. Le tympan est rempli de trois assises de petit appareil régulier en épi.

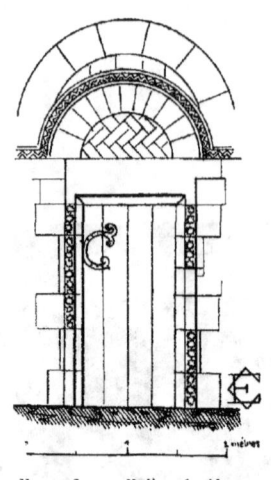

Fig. 108. — Eglise du Mesge. Portail latéral.

Ces débris appartiennent au troisième quart environ du XIIe siècle. Le style des ornements et le soin avec lequel ils sont exécutés rappellent les œuvres de sculpture produites dans la région vers 1160.

MONTRELET.

L'église de Montrelet (1) a compté parmi ses patrons, qui étaient les seigneurs du lieu, l'illustre historien de la guerre de Cent-Ans. Elle conserve un chœur rectangulaire des dernières années du XIIe siècle, qu'éclairent sur chaque côté deux fenêtres et au fond une fenêtre, toutes en tiers point, à arête extérieure abattue ; sa corniche, semblable à celle du clocher d'Hangest-en-Santerre, est ornée d'un cavet dans lequel s'espacent de grosses billettes.

MONTREUIL-SUR-MER.

L'abbaye bénédictine de Saint-Sauve, qui a donné naissance à la ville de Montreuil-sur-Mer et au nom qu'elle porte, est l'une des plus anciennes du diocèse d'Amiens. Elle appartenait à l'archidiaconé de Ponthieu, où Montreuil était le siège d'un doyenné.

Fondée selon les uns en 831 par saint Sauve, évêque d'Amiens, selon d'autres en 878 par le comte Helgaud, cette abbaye reçut vers l'an 1100, les reliques du

(1) Archidiaconé d'Amiens, doyenné de Doullens.

saint. Le cartulaire, qui commence en l'an 1000, ne donne malheureusement aucun renseignement sur les constructions antérieures à 1467. Cette année-là, dans les premiers jours d'août, la nef et une partie du chœur s'écroulèrent. Dix-neuf ans après, le désastre était totalement réparé : la nef avait été refaite de fond en comble ; le chœur, le transept anciens avaient été conservés au moins en très grande partie ; la tour occidentale avait été rhabillée au dehors et avait reçu des voûtes à l'intérieur. En 1537, dans le sac de la ville par les Espagnols, l'église fut de nouveau ruinée. Les voûtes de la nef furent alors refaites et abaissées de quatre mètres et le chœur fut abandonné.

Les ruines de ce chœur et du transept datent de la première moitié du xiiie siècle ; la nef, où l'on a cru voir à tort des sculptures romanes, appartient aux xve et xvie ; enfin, le noyau de la tour occidentale appartient à l'architecture du début du xiie siècle : ce morceau mesure 15 m. de haut sur 10 m. de large ; les murs ont 2 m. 70 d'épaisseur à la base et 1 m. 70 au sommet. Le parement ancien n'y est plus visible qu'au nord. Il se compose de craie taillée d'un petit échantillon. Dans les angles de cette tour et de la nef sont deux tourelles d'escaliers.

Le portail extérieur, le vestibule du rez-de-chaussée et les contreforts des angles, ont été refaits au xve siècle, mais la porte en plein cintre qui relie le vestibule à l'église peut être romane. A l'étage supérieur, une grande fenêtre en plein cintre de 2 m. sur 4 m. était percée sur chaque face. Celle du nord conserve son archivolte formée d'un simple tore ovoïde sans arrêts horizontaux et rappelant celles de l'église de Lillers, monument du premier quart du xiie siècle. Les deux tourelles d'escaliers rappellent également celles qui occupent une place analogue sur la façade occidentale de Lillers. Elles sont de plan carré au dehors, circulaire au dedans, et contiennent des escaliers en vis dont les marches reposent sur une voûte en berceau plein cintre tracée en hélice et faite d'une sorte de blocage. Chacun des deux escaliers communiquait avec la tour et les combles des bas-côtés. Pour relier ceux-ci, deux petites portes en plein cintre se faisant vis-à-vis mettent les escaliers en communication avec un passage ménagé sur un large retrait intérieur du mur oriental de la tour. Le mur occidental offre un retrait semblable, et il est probable que les sablières du beffroi reposaient sur ces deux retraits.

La tour ne conserve pas trace de voûtes antérieures au xive siècle. Elle avait toutefois des contreforts, ou plutôt de très larges plates-bandes, fort peu saillantes, dont l'une se voit encore du côté nord.

En 1377, la tourelle d'escalier du même côté fut complètement isolée de l'église, et cédée à l'échevinage en remplacement du beffroi municipal qui venait de s'écrouler.

Le territoire de l'ancien diocèse d'Amiens ne renfermant presque plus de clochers romans, les débris de celui de Saint-Sauve ont assez d'intérêt pour l'histoire malgré les nombreux remaniements qu'ils ont subis.

Namps-au-Val.

L'église de Namps-au-Val (1) a été l'objet d'une notice publiée en 1842 par

(1) Doyenné de Poix.

M. J. Garnier dans les *Mémoires de la Société des Antiquaires de Picardie* (1), et son portail latéral a l'honneur d'être reproduit et commenté dans le *Dictionnaire de l'Architecture Française* (2) de Viollet-le-Duc. La monographie n'est plus au courant de l'état actuel de la science ; quant aux observations de Viollet-le-Duc, qui ne connaissait le monument que par les dessins qui lui en avaient été communiqués, elles ne sauraient être acceptées sans réserves.

L'édifice est bâti en craie avec quelques pierres de Caen pour les détails et les parties ornées. Le plan comprend une nef simple de deux travées et un chœur rectangulaire également de deux travées, voûté d'ogives et orienté vers le sud. Un portail existe à la façade, un autre dans la seconde travée de la nef, du côté occidental (3). Un clocher un peu postérieur au reste de l'église est construit dans l'angle du chœur et de la nef, du côté de l'épître (4).

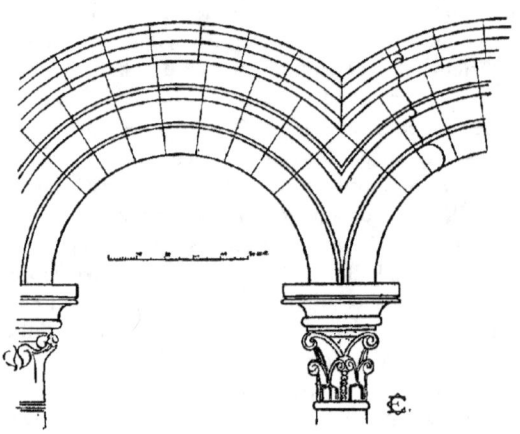

Fig. 109. — Église de Namps-au-Val. — Détail des arcatures de la nef.

L'intérieur de cette petite église est luxueux quoique d'une architecture assez simple.

L'intérieur de la nef est orné d'une série continue d'arcatures en plein cintre (fig. 112); elles sont au nombre de huit du côté du petit portail et de neuf du côté opposé ; deux autres flanquent le portail principal. Toutes ces arcatures abritent

(1) *Mém.* in-8°, 1^{re} série, tome V, pp. 239 à 255 ; notice accompagnée de 15 figures assez bonnes et exactes, intéressantes surtout en ce qu'elles montrent l'état de l'église avant sa restauration.

(2) T. VII, pp. 397 et 398.

(3) Longueur de la nef dans œuvre : 12 m. 50, du chœur : 7 m. 10. Largeur de la nef dans œuvre : 6 m., du chœur : 4 m. 83. Hauteur des murs, 6 m. 50 dans œuvre. Hauteur de voûte sous clef 5 m. 53. hauteur de la façade hors œuvre : 12 m. 70.

(4) Hauteur du clocher : 16 m., et flèche comprise 23 m. 50 ; largeur hors œuvre faces nord et sud : 5 m. 70 ; est et ouest : 5 m. 50.

des bancs de pierre et forment autant de niches. Les arcs sont décorés d'un corps de moulures (fig. 110 n° 1) dont la partie supérieure forme des archivoltes saillantes qui se rencontrent en pointes au-dessus des sommiers communs. Les supports sont des colonnettes à fûts indépendants adossés à des pilastres. Les tailloirs sont ornés d'un tore, d'un cavet et d'un onglet, les bases sont attiques. Les chapiteaux surélevés ont deux rangs de feuilles terminés en crochets ou parfois en petites volutes remontantes (fig. 109).

Les fenêtres, sauf celle de la façade qui est en tiers point, et les portails sont en plein cintre et sans ornement intérieur.

L'arc triomphal est en tiers point, de même que le doubleau et les formerets des voûtes du chœur. L'arc doubleau est épais, à arêtes légèrement abattues ; les arcs ogives ont pour profil un gros tore aminci flanqué de deux baguettes (fig. 110 n° 2) qui, sur l'un des arcs ogives de chaque travée, dessinent des zigzags, comme dans la tribune occidentale de Saint-Leu d'Esserent. Ces ogives forment des croisées barlongues ; leurs intersections sont ornées de clefs composées de petits disques décorés de feuillages et de perles. Dans les deux plus grands angles de ces clefs, sont des têtes en haut relief (fig. 111). Dans l'une, c'est une tête de femme et une tête de lion, tenant chacune entre les dents une extrémité d'un galon perlé enroulé autour du disque qui les sépare. Le mouvement des têtes indique qu'elles tirent chacune de son côté. L'artiste qui a composé ce motif avait à coup sûr une juste notion de l'entêtement féminin et, contrairement à la plupart des faiseurs de rébus, il a su exprimer sa remarque philosophique d'une façon à la fois claire, simple et agréable à l'œil.

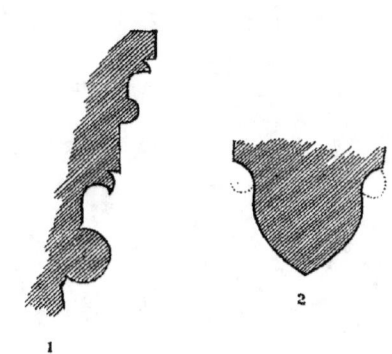

Fig. 110. — Eglise de Namps-au-Val. — 1. Arcatures de la nef. 2. Arc ogive du chœur.

Fig. 111. — Eglise de Namps-au-Val. — Clefs de voûte du chœur.

Les quartiers de la voûte sont appareillés de biais, à la façon normande.

Les retombées sont reçues au milieu et aux angles par des faisceaux de trois colonnettes répondant aux divers arcs de la voûte. Les fûts sont appareillés en assises ; les chapiteaux sont normaux aux arcs ; la disposition du groupe a forcé le sculpteur à donner moins d'évasement au chapiteau et au tailloir sur les côtés que sur la face antérieure. Il a cru remédier à cette irrégularité en inclinant les moulures du tailloir par une de ces maladroites perspectives simulées

SOCIÉTÉ DES ANTIQUAIRES DE PICARDIE

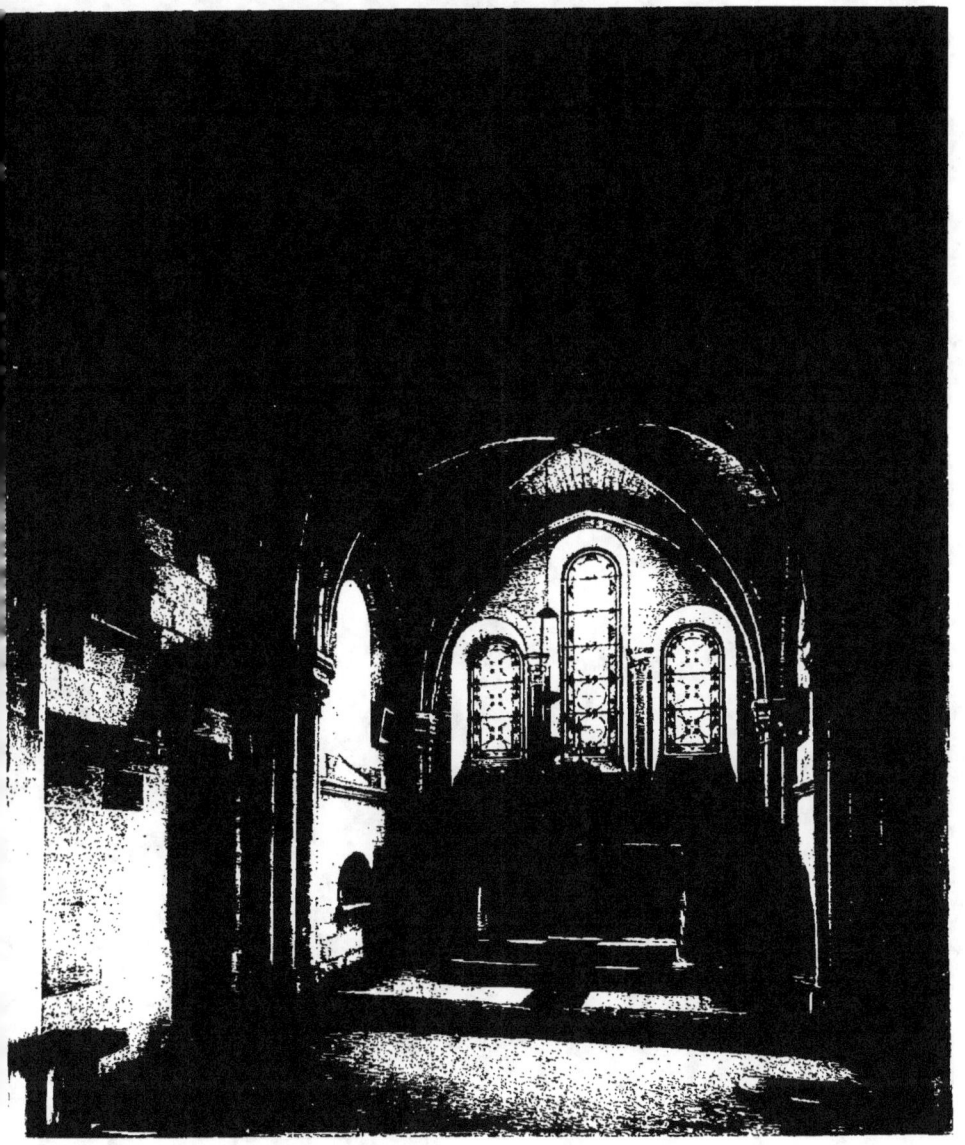

ÉGLISE DE NAMPS-AU-VAL
Chœur

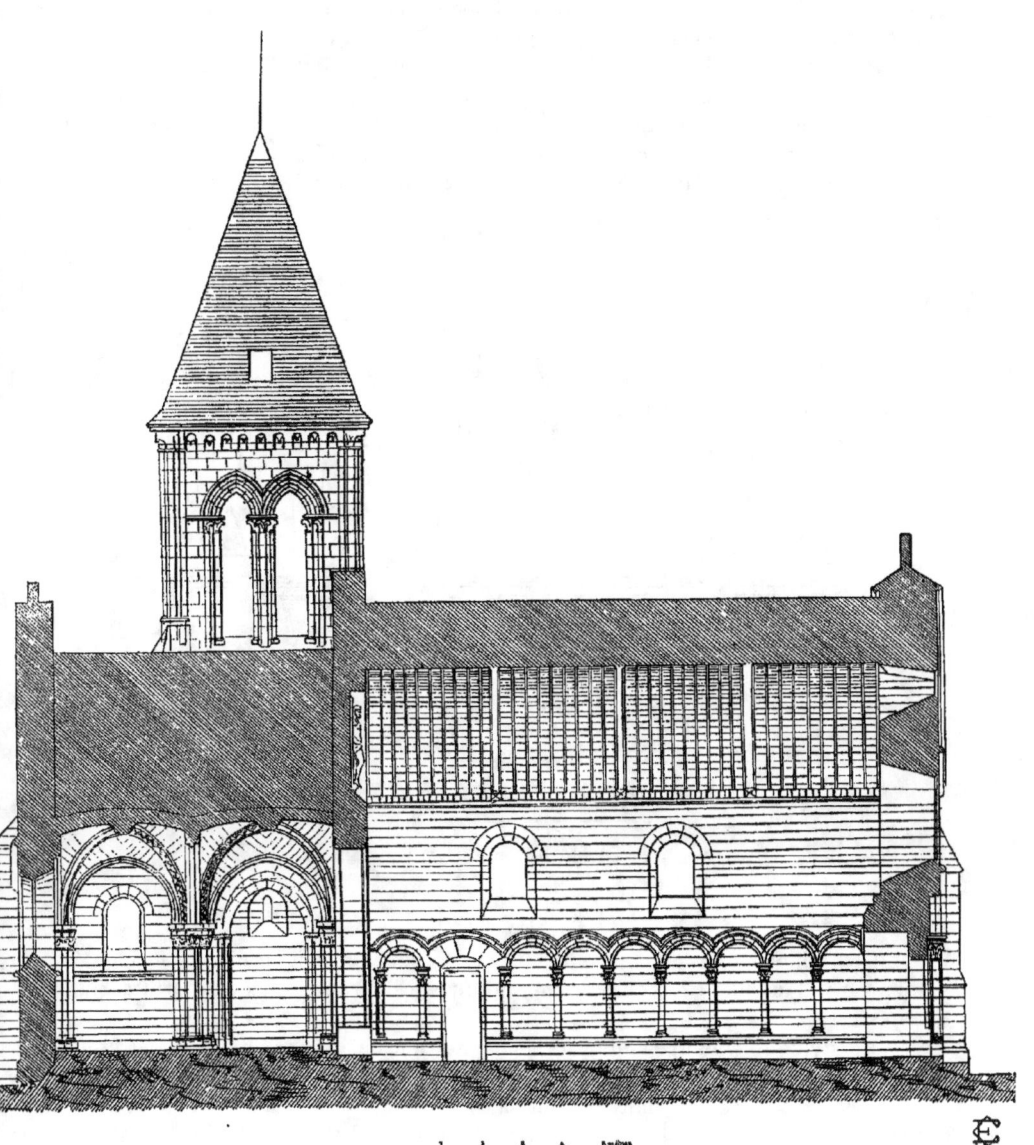

Fig. 112. — Église de Namps-au-Val. — Coupe sur la longueur

familières à l'Italie et à l'art de la Renaissance mais heureusement rares dans la contrée et à l'époque qui nous occupent.

Par une autre erreur non moins désagréable à l'œil, l'artiste a consacré à un même sujet un groupe de trois chapiteaux : on y voit deux ibis crevant les yeux d'une tête de monstre. Les cous ondulés des oiseaux sont coupés de la façon la plus fâcheuse par l'intersection des chapiteaux (fig. 113).

D'autres chapiteaux sont décorés soit de rinceaux soit de larges feuilles pleines à bord pointillé.

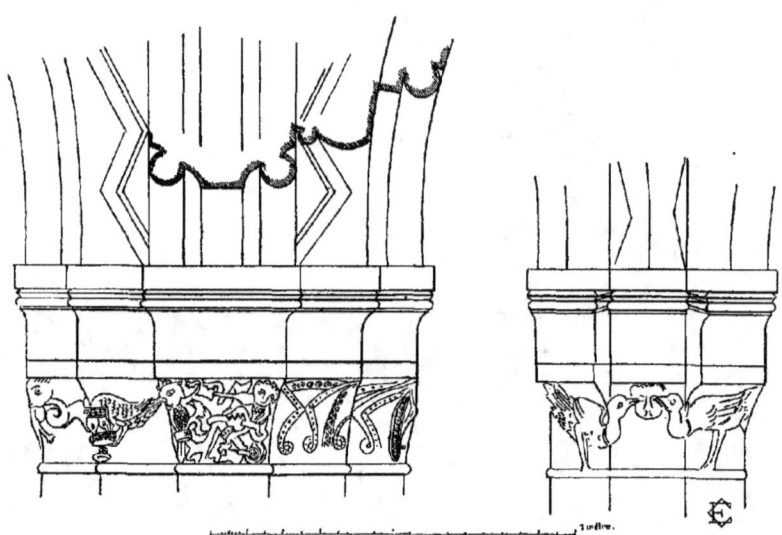

Fig. 113. — Église de Namps-au-Val. — Détails du chœur.

Les tailloirs ont pour profil un cavet haut et peu profond surmonté d'un tore puis d'un filet. Les bases sont attiques, camardes, ornées de griffes rudimentaires.

Le style du chœur semble un peu plus ancien que celui de la nef et n'a pas la même beauté.

Les quatre fenêtres latérales du chœur et les trois fenêtres du fond du chevet ont été récemment reconstruites, de même que le lambris en style du xve ou xvie siècle qui couvre assez mal à propos la nef.

L'extérieur du monument est très simple. Les contreforts sont saillants et à double talus. Les corniches sont composées d'un bandeau orné d'un quart de rond et supporté par des arcatures en plein cintre subgéminées en arcs aigus et retombant sur des modillons moulurés.

Les fenêtres sont couronnées d'archivoltes saillantes, ainsi que les portails.

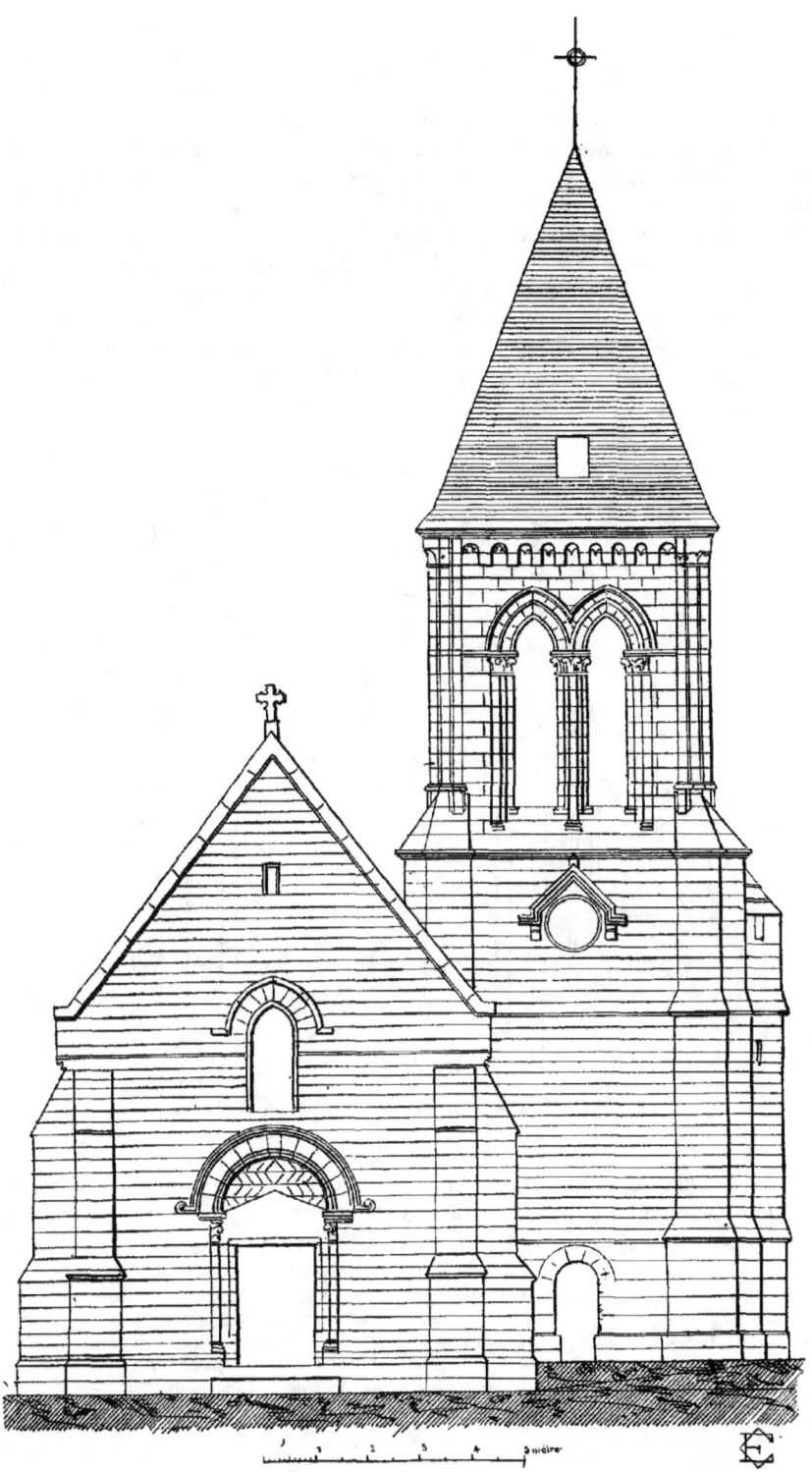

FIG. 114. — Église de Namps-au-Val. — Façade.

Ces archivoltes ont des arrêts horizontaux dont les extrémités se relèvent en volutes. Viollet-le-Duc remarque l'analogie de cette décoration avec celle que présentent certains édifices de la Syrie centrale. La présence du même ornement au xiv^e siècle dans certains monuments de Sicile, tels que des maisons de Randazzo, pourrait faire croire en effet, que ce motif appartient à l'Orient, mais il est fréquent en France et en Angleterre à la fin de l'époque gothique : on le voit par exemple aux portails flamboyants d'Azay-le-Rideau près Tours, Cavron près Hesdin, Cappelle-Brouck près Dunkerque ; enfin, dans l'Ile-de-France, il se trouve au xiv^e siècle dans un tombeau de Saint-Jean-aux-Bois et dès le milieu du xii^e à Orrouy, à la porte d'entrée d'un souterrain, où les profils sont les mêmes que dans les portails qui nous occupent.

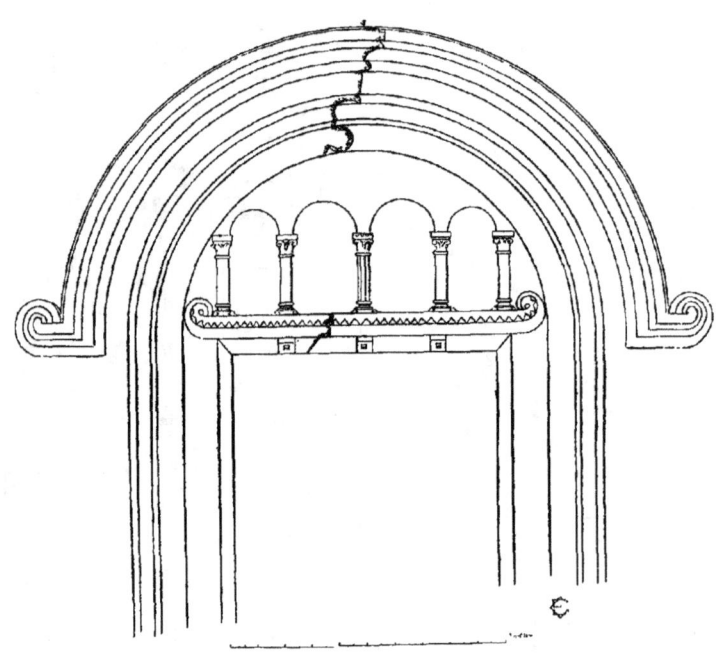

Fig. 115. — Eglise de Namps-au-Val. — Portail sud.

Le portail occidental (fig. 114) a deux colonnettes portant une voussure simple. Le linteau extradossé à deux rampants, est surmonté d'un tympan décoré d'un petit appareil en épi (1). Le portail latéral (fig. 115) n'a également qu'une voussure,

(1) Pareille décoration se voit dans un tympan du Mesge. Un troisième tympan de ce genre existait dans la région, à l'église du prieuré de Boves. Ce monument a disparu, mais de précieux croquis de ses ruines avaient été faits par M. Duthoit père, et M. Ansart qui les possède a bien voulu m'en donner communication. On y voit une église romane très simple, à chevet carré, n'ayant d'autre ornement que l'appareil du tympan de son portail. Ces portails sont à rapprocher de ceux de Villers-Carbonnel près Péronne et Languevoisin près Nesle dont le tympan est monolithe, mais simplement décoré de damiers.

moulurée d'un tore qui descend sur les piédroits. Le linteau monolithe est orné de petites arcatures en plein cintre sur colonnettes alternativement cylindriques et prismatiques, avec chapiteaux à larges feuilles pleines et bases à griffes.

Ces colonnettes sont portées sur un bandeau orné de dents de scie, creusé par dessous en larmier et relevé en volutes aux extrémités. Ce petit portail a été reproduit par Viollet-le-Duc d'après un dessin dont la fidélité n'était pas absolue. J'en donne ici une nouvelle figure. Le clocher, qui communique avec l'église, forme dans le bas une sorte de chapelle peu ajourée, à arcs de décharge intérieurs en tiers point, couverte d'une voûte d'ogives retombant sur des culots. Une tourelle d'escalier occupe l'un des angles et mène à l'étage supérieur ajouré sur chaque face de deux longues fenêtres en tiers point ornées de moulures et de colonnettes. D'autres colonnettes occupent les angles de cet étage que surmonte une flèche de charpente.

La corniche du clocher est analogue à celle de l'église ; toutefois la tour n'est pas antérieure au XIIIe siècle, tandis que la nef de l'église, qui rappelle l'ornementation du Mesge, du clocher d'Hangest-sur-Somme et de Dommartin date de 1160 à 1180, et que le chœur, vu la ressemblance de ses voûtes avec celles de la tribune de Saint-Leu d'Esserent, l'analogie de coiffure des têtes de femmes sculptées avec celles des portails de Chartres et de Corbeil, et le style général de la sculpture, paraît dater du milieu du XIIe siècle.

Ce chœur est un des premiers monuments de la région où la voûte d'ogives ait été employée sans incertitude ; la nef est un des premiers où le tracé des ornements se montre savamment calculé et exécuté avec une rectitude et une assurance parfaites.

OISEMONT.

Le doyenné d'Oisemont faisait partie de l'archidiaconé de Ponthieu dans le diocèse d'Amiens.

L'église d'Oisemont est un grand bâtiment dont l'architecture fort simple a subi toutes sortes de détériorations. Après maint autre accident, elle a brûlé à la veille de la Révolution et est restée en ruines jusqu'au rétablissement du culte.

FIG. 1116. — Eglise d'Oisemont.
Portail.

Le chœur comme la nef et les bas-côtés, qui rappellent l'église de Foucaucourt, paraissent dater de la fin du XIIIe siècle ; le clocher à peu près gothique, daté de 1687, qui s'élève sur la quatrième travée du bas-côté sud, semble avoir conservé un reste d'architecture romane : c'est le bas de sa paroi méridionale, qui mesure 2 m. 50 d'épaisseur tandis que les autres n'ont que 1 m. 35. Une fenêtre percée dans cette épaisse muraille a conservé malgré une retouche du XVIIe siècle une archivolte en tore ovoïde qui se retourne en cordon horizontal ; son profil est le même qui existe à Enoc et au côté nord de la nef de Lillers.

Une archivolte semblable devait encadrer le portail roman qui subsiste à la façade occidentale de l'église d'Oisemont (fig. 116) mais ce détail a été détruit ainsi que deux des quatre colonnettes qui soutenaient ses voussures en plein cintre. La voussure intérieure est moulurée d'un tore dégagé par deux gorges ; la voussure supérieure porte un tore et une gorge formant une suite de zigzags. Les tailloirs ont pour profil le même corps de moulures ; les bases n'existent plus ; les deux chapiteaux qui subsistent sont formées de larges feuilles lisses dont la pointe se relève et un dé de pierre assez élevé existe entre ces feuilles et les tailloirs. Ce type est le même qui existe à Dommartin, au Mesge à Saint-Taurin. Le tympan complètement lisse est formé d'un linteau extrêmement épais appareillé en énormes claveaux de calcaire dur de la région de l'Oise.

Le portail d'Oisemont est un modèle d'élégance simple, sa décoration permet de l'attribuer avec certitude au troisième quart du XIIe siècle.

Picquigny.

L'église Notre-Dame de Picquigny (1), située dans l'enceinte du château, date du début du XIIIe siècle, du XVe et du XVIe. Elle a de plus quelques morceaux du XIVe siècle ; enfin, le bras sud du transept est de la fin du XIIe, comme l'indique sa corniche chanfreinée portée sur modillons ornés de moulures diverses. Ce transept roman n'était pas voûté.

Dans le cimetière, où s'élève encore une tour du XIVe siècle ayant appartenu à une autre église, se trouve une colonne monolithe en grès du commencement du XIIe siècle, provenant peut-être du même édifice. Elle est couronnée d'un chapiteau cubique, et sa base est enterrée.

Pont-Remy.

Les ruines de l'ancienne église de Pont-Remy, qui servent actuellement de cimetière, appartiennent à la fin de l'époque gothique, à l'exception du mur qui formait l'un des pignons du transept et qu'ajouraient deux fenêtres en plein cintre (fig. 117). Cette disposition rappelle celle du transept de Saint-Etienne de Corbie, et le débris dont on voit ici un croquis fait en 1887 devait dater également du XIIe siècle.

L'arc en plein cintre, très large, qui s'applique à l'intérieur du pignon et repose sur des piles massives, ne fait pas corps avec ce mur ; les impostes sur lesquelles il retombe et les départs d'ogives qui s'y amorcent, semblent, quoique frustes, permettre de reconnaître les caractères de l'art du XIVe siècle. Cet arc et ces piles auraient donc été construits pour doubler un vieux mur du XIIe siècle sans solidité et porter des voûtes que l'on voulut élever sur le transept sans le rebâtir en entier.

(1) Doyenné de l'archidiaconé d'Amiens.

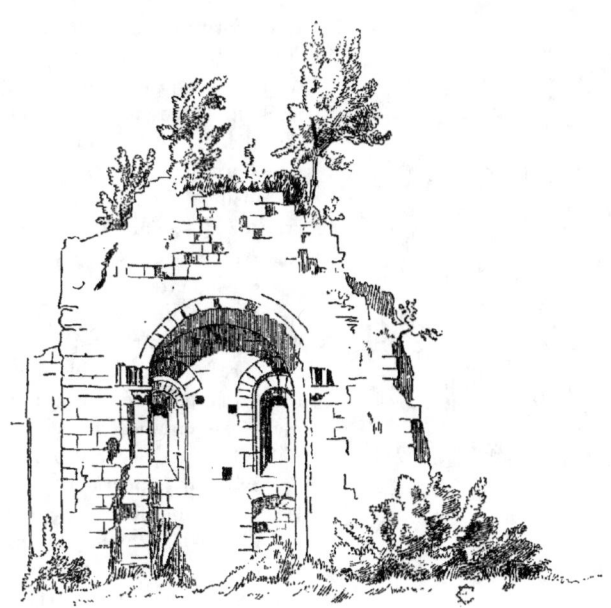

Fig. 117. — Église de Pont-Remy. — Ruines du transept de l'église en 1887.

Rocquencourt.

La paroisse de Rocquencourt faisait partie du doyenné de Moreuil dans le diocèse d'Amiens (1).

L'église conserve de l'époque romane un portail très simple mais d'un beau style, peut-être retouché au xvii° ou au xviii° siècle et récemment réparé sinon discrètement, du moins avec le souci des formes anciennes.

Ce portail (fig. 118) est en plein cintre, à deux voussures : la voussure inférieure est un simple arc de décharge noyé dans le mur. La voussure supérieure (2) a l'angle abattu. Elle est sertie d'une moulure d'archivolte en saillie qui a pour profil un coin émoussé.

Cette moulure retombe sur un prolongement des tailloirs des colonnes qui garnissent les piédroits. Le profil de ces tailloirs consiste en un filet, un onglet, un cavet et une baguette. Les deux chapiteaux sont semblables, garnis d'un seul

(1) Elle est maintenant dans le département de l'Oise (canton de Breteuil).
(2) La corde de cet arc mesure 2 m. 90 ; l'ouverture de la porte a 3 m. de haut, le tympan a 1 m. 40 de hauteur.

rang de larges feuilles lisses et lancéolées sans crochets, comme au Mesge. Les fûts, appareillés avec les piédroits, ont une forme toute particulière : au lieu du tracé circulaire habituel ou du tracé formé de l'intersection de deux cercles, qui se trouve à Saint-Etienne de Beauvais, à Dommartin et ailleurs, ils ont une section elliptique. Les bases attiques sont surhaussées et dépourvues de griffes. Leur scotie est maladroitement creusée jusqu'au delà de l'aplomb du fût. Les socles reposent sur un stylobate orné d'une baguette.

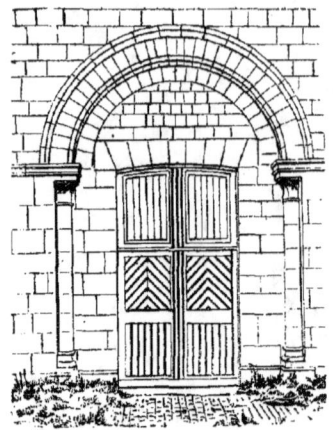

Fig. 118. — Eglise de Rocquencourt. Portail.

L'ouverture de la porte est amortie par un arc très surbaissé avec extrados horizontal, presque semblable par conséquent à un linteau appareillé. Le tympan, sans nul ornement, est composé de cinq assises de pierre de taille d'un petit échantillon. Cette ouverture et ce tympan pourraient avoir été remaniés. Le portail de Rocquencourt ressemble à ceux de Villers-les-Roye, d'Oisemont et du Mesge ; le dessin des chapiteaux, des tailloirs et des plinthes rappelle tout à fait le style de Dommartin ; les bases surhaussées sont analogues à celles de Nouvion-le-Vineux ou de Notre-Dame-des-Vignes de Soissons. On peut donc sans hésiter attribuer ce débris à une date voisine de 1160.

ROYE.

La ville de Roye (1) a possédé plusieurs églises (2) parmi lesquelles Saint-Pierre subsiste seule aujourd'hui.

Cet édifice a été l'objet d'une notice de MM. le baron de la Fons et H. Dusevel dans le recueil inachevé intitulé : *Eglises, Châteaux, Beffrois de la Picardie et de l'Artois*. On y trouve une foule de renseignements sur les travaux exécutés depuis le XVe siècle et sur les artistes qui y ont pris part (3). Malheureusement les documents antérieurs font à peu près défaut, et tout ce que les auteurs ont pu

(1) Doyenné de Rouvroy.

(2) Voir Em. Coet. *Hist. de la ville de Roye*, Paris, Champion, 1880, in-8°.

(3) Une partie de ces documents a cependant échappé aux investigations des auteurs qui, d'autre part, n'ont pas confronté ceux qu'ils ont publiés avec les travaux de maçonnerie, verrières, etc., auxquels ils se rapportent, et dont la plupart subsistent. Enfin, plusieurs des documents publiés sont interprétés d'une façon défectueuse. Il serait donc très désirable qu'un archéologue entreprît sur l'église de Roye une publication sérieuse. Par malheur, j'ai vainement cherché dans les combles de l'Hôtel-de-Ville de Roye une partie des documents utilisés par les auteurs de la notice citée ; il est à craindre qu'ils aient disparu comme les archives du château de Lucheux et d'autres documents dont s'est servi feu M. Dusevel, qui avait la fâcheuse habitude de les emprunter et mourut avant de les avoir rendus.

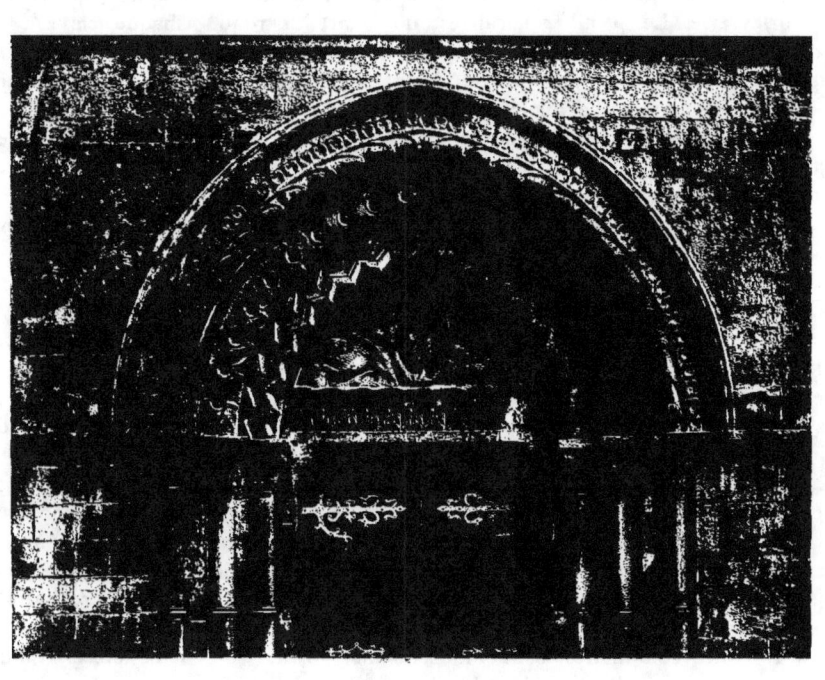

établir au sujet de la fondation, c'est qu'elle est antérieure à 1184. En conséquence, ils n'ont fait que mentionner la façade de la nef, seul reste de l'église romane.

Cette façade, entièrement en craie, est percée d'un portail, d'une fenêtre et d'une petite ouverture formant le centre d'une rose aveugle.

Le portail est tracé en arc brisé, comme celui de Saint-Taurin, celui de Dreslincourt, et dans l'Ile-de-France ceux d'Ansacq, Saint-Leu-d'Esserent, Saint-Vaast-les-Mello, Tiverny et Saint-Quiriace de Provins qui a au transept deux portails analogues.

Le tympan et le chambranle de la porte sont modernes et d'un assez mauvais style, mais les trois voussures et leurs colonnettes, sont en bon état de conservation.

La voussure inférieure est ornée de zigzags ayant pour profil un tore et un canal.

La voussure médiane offre une décoration très riche et très originale, qui semble imiter l'orfèvrerie. Le profil général est un quart de rond. Chaque claveau est orné d'un animal fantastique de forme différente sculpté à la manière des ivoires orientaux avec contour coupé à angle droit sur un fond profond. Entre chaque animal est un ornement chevauchant sur deux claveaux et consistant en un disque creusé en entonnoir au fond duquel est une pointe de diamant. Un ornement analogue, avec la pointe de diamant en moins, existe dans les voussures sculptées des baies du clocher de Nouvion-le-Vineux près Laon.

Ce riche bandeau est encadré d'un tore décoré d'un rang de petits demi-cercles entrecroisés.

La voussure supérieure est ornée d'un tore aminci à arête, creusé d'un canal perlé ; des crochets en méplat flanquent ce tore et il est surmonté d'un rang de crochets affrontés dans un canal. Enfin, une moulure d'archivolte encadre le tout. Elle forme un quart de rond décoré de feuilles d'acanthe et surmonté d'un canal où s'espacent des têtes de clous. Des animaux fantastiques modernes décorent les angles que forment les retombées de cette archivolte avec le prolongement des tailloirs des colonnettes.

Ces tailloirs ont pour profil une doucine : leur bandeau est orné d'un petit zigzag en méplat, détail qui se retrouve à Oisemont. Les colonnettes ont des chapiteaux variés, mal galbés et sans crochets, parmi lesquels on distingue des cygnes à cous entrecroisés, deux colombes buvant dans un calice et de jolis entrelacs de joncs nattés. Ces chapiteaux sont de peu d'effet et d'une composition médiocre, surtout en comparaison des voussures.

Les fûts des colonnettes sont indépendants, formés de deux pièces qu'une bague rattache aux piédroits. Les bases attiques sont ornées de griffes. Le bas de la façade jusqu'au dessus du portail avait une grande épaisseur. Une doucine et un talus couronnent cette saillie à laquelle se rattachait un massif saillant encadrant la fenêtre comme à Airaines. Cette fenêtre ayant paru trop petite fut détruite et reconstruite en style flamboyant en 1667. Ce travail, selon M. Dusevel, aurait été entrepris après consultation d'Antoine Lesturgez maçon à Caix, par Quentin Bonian (1).

(1) Je n'ai pu retrouver aux archives de Roye la trace des documents cités par M. Dusevel relativement à ces artistes. En revanche, il a omis de publier les renseignements suivants : le 4 août 1667 Pierre Tainne, charpentier à Roye, reçut 6 livres pour avoir fait « le ceintre de boy pour faire la vitre qui est au dict pinion. » — Le 11 octobre, Guillebert, maître serrurier à Roye, toucha « 222 livres pour

Cette fenêtre a récemment fait place à une baie romane qui ne rappelle en rien la forme et les dimensions de l'ancienne. Un cordon formé d'un tore, d'un cavet et d'un filet, passait sous le pignon et s'arrêtait aux angles du massif d'encadrement de la fenêtre. Des contreforts flanquent le portail et la fenêtre de la façade. Dans le pignon s'ouvre une rose (fig. 119) analogue à la roue de fortune de Saint- Etienne de Beauvais, mais qui ne semble pas faite pour recevoir un vitrage ; elle n'a que 2 m. 5o de diamètre et se compose de colonnettes à chapiteaux sans sculpture appuyés à une dalle ajourée d'un quatrefeuille formant le centre de la roue. Un corps de moulures en saillie encadre cette baie circulaire dont le quatrefeuille central est seul ajouré, au moins en l'état actuel. Les colonnettes ne sont pas cylindriques mais ressemblent plutôt à des pilastres à angles abattus. Les rampants aigus du pignon, ornés d'animaux, et les parties latérales de la façade avec leurs portails appartiennent au style flamboyant.

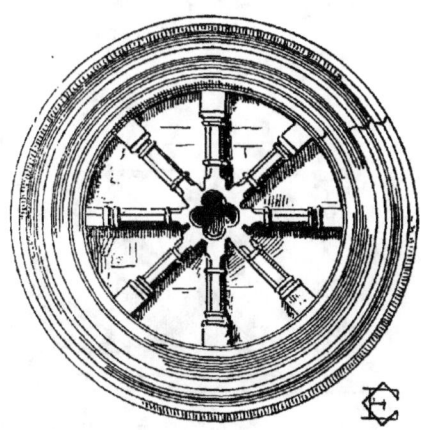

Fig. 119. — Église St-Pierre de Roye. — Rose du pignon occidental.

Le portail roman paraît dater de 1130 à 1160, et la petite rose tendrait à faire attribuer la façade de Saint-Pierre de Roye à une date plutôt voisine de la fin que du milieu du xiie siècle.

avoir livré 110 livres de fer mis en œuvre à la vitre sur le grand portail. « Le 12, un nommé Lalace eut 16 sols pour « la voiture de deux barrotz de sable livrés à ladicte église ». Le 23, le charron Tournel eut « 5o sols pour partye de l'eschafaudage de la vitre quy est au-dessus du grand portail. » Le 1er mars 1168 11 sols furent donnés à Pierre Faroux de Roye pour « avoir fourny quatre eschetteaux pour hourder ou eschafauder pour les ouvreriers quy ont travaillé à la vittre de dessus le grand portail de laditte église. » Le 11, Pierre Gaverel, maître vitrier à Roye, fut payé 12 livres 10 sols « pour avoir faict la vitre neufve qui estait au-dessus du grand portail de ladicte esglise. »

Saint-Josse-sur-Mer.

L'abbaye de Saint-Josse près Montreuil-sur-Mer, fut fondée par ce saint au VIIe siècle. Plus tard, elle eut Alcuin puis Servat Loup de Ferrières pour abbés. Détruite par les Normands, elle fut repeuplée par les moines de Fleury-sur-Loire au Xe siècle.

Le cartulaire de cette abbaye commence en 1067. En 1674 le religieux dom Robert Wyart en rédigea une histoire illustrée restée manuscrite (1).

Tombée en commende sous le règne de François Ier, tour à tour réformée et restaurée ou ruinée et en proie à des luttes sanglantes, elle fut au XVIIIe siècle supprimée et réunie à celle de Saint-Sauve de Montreuil. Elle était située dans le doyenné de cette ville et dans l'archidiaconé de Ponthieu. Les dessins et le texte de dom Robert Wyart, une gravure du *Monasticon gallicanum* et deux vues des ruines de l'abbaye au début de ce siècle, l'une publiée par Taylor et Nodier (2), l'autre inédite (3), permettent de restituer l'ensemble et les détails des bâtiments qui ont aujourd'hui presque complètement disparu.

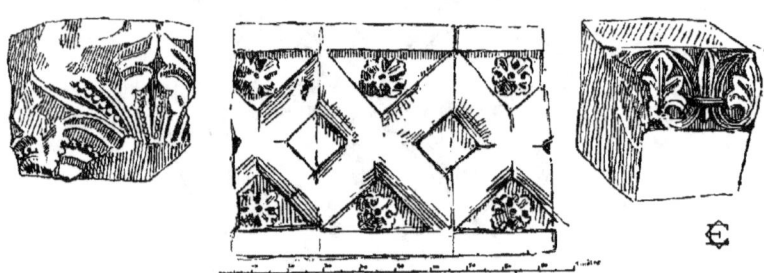

Fig. 120. — Abbaye de Saint-Josse-sur-Mer. — Débris appartenant à l'auteur.

L'abbaye contenait des portions d'architecture du XIIe siècle.

Si l'on en croit dom Robert Wyart, une inscription détruite de son temps aurait été ainsi conçue : « En l'an mil cent cincq 1105, Maistre Pierre Brichet, maistre maçon natif d'Amiens fit les croisées, la chapelle de Saint-Josse et les voûtes de la nef. » Démontrer que cette inscription ne remonte pas au XIIe siècle serait peine superflue quand même le registre des comptes de Notre-Dame de Saint-Omer pour 1500-1501 ne porterait pas ces autres mentions : « A Jacques

(1) Bibl. nat., ms. lat. 12889.
(2) Voy. pittoresque; Picardie.
(3) Dessin fait en 1820 par M. Siriez de Longeville et conservé au château de la Calotterie. M. Adolphe de Longeville a bien voulu me communiquer ce précieux document et me permettre de le reproduire.

le Prevost machon d'Amiens pour avoir venu en ceste ville de III^e de juing ou de ce compte, et par le dict maistre ouvrier visiter le dict ouvrage avœuc le maistre ouvrier de Saint-Josse et ung aultre de Cassel où fut VI jours, VI l. VIII s. III d. *A Pierre Brisset maistre machon dudict Saint-Josse* pour ses poines d'avoir venu visiter ledict ouvrage avœuc ledit Prevost LXXV s. III d. Dom Wyart avait donc omis un V et pris un 5 pour un 1 dans sa lecture. Il n'en est pas moins vrai qu'une portion de l'église devait remonter au XII^e siècle. La nef, que Brisset avait couverte d'une voûte, avait des arcades basses en plein cintre, portées sur de massifs piliers carrés couronnés d'un simple tailloir et cette partie ne se liait pas à la grosse tour occidentale que Wyart attribue à Charlemagne, mais que les dessins nous montrent comme une construction de la fin de l'époque gothique.

Wyart constate, peut-être avec raison cette fois, la similitude du narthex avec celui de Saint-Denis.

Un témoignage plus certain est celui de débris de sculpture ramassés sur l'emplacement de l'abbaye, et qui sont aujourd'hui ma propriété (fig. 120).

Des claveaux sculptés, provenant probablement d'un portail, figurent deux tores en zigzag dont la réunion forme des losanges et des triangles encadrant de petits fleurons à peu près sphériques. Ce motif se voit identiquement le même dans le bras sud du transept de l'église de Montivilliers près le Hâvre, édifice du commencement du XII^e siècle, et à la cathédrale de Throndjem en Norwège, dans la partie de style roman normand élevée de 1157 à 1161.

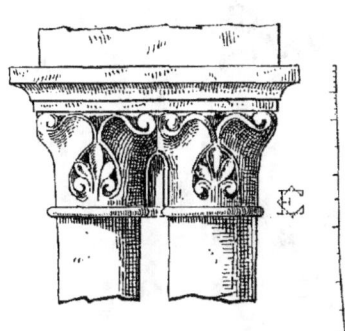

Fig. 121. — Abbaye de Saint-Josse-sur-Mer. Chapiteaux du cloître (appartenant à l'auteur).

Une autre pièce de même date, semblable à une décoration de Saint-Leu d'Esserent, a appartenu soit à l'archivolte du même portail soit à un cordon : c'est une moulure ornée d'une suite de palmettes.

Un débris un peu plus récent et dont le style n'est pas moins beau provient d'un chapiteau octogone qui pouvait mesurer 0 m. 60 cent. de diamètre. On y voit des feuillages à côtes perlées disposés en palmette et appartenant au même style que ceux de l'abbaye de Dommartin exécutés vers 1160. Ces divers débris sont en calcaire oolithique de Marquise près Boulogne.

Un porphyre, qui semble apporté de plus loin, a servi à exécuter les colonnettes géminées du cloître, monument du dernier quart du XII^e siècle. Six paires de chapiteaux, tous remarquables sont conservés au musée de Boulogne, une autre dans ma collection (fig. 121); les premiers semblent dater de Philippe Auguste ; les autres sont un peu plus archaïques. Tous sont variés et d'un beau dessin, ornés de feuilles d'eau, de palmettes, de feuilles d'arum ou de crochets sphériques d'une exécution simple et large. Le tailloir commun avait pour profil un cavet. Les arcades étaient groupées par trois sous des arcs de décharge surbaissés, rappelant

l'ordonnance du cloître de Montmajour près d'Arles (1). Des voûtes à clefs armoriées et des contreforts avaient été ajoutés à ce cloître à la fin de la période gothique (2).

Saint-Taurin.

Saint-Taurin était un prieuré de l'ordre de Cluny, situé dans le diocèse et l'archidiaconé d'Amiens et dans le doyenné de Rouvroy. Il s'y trouve aujourd'hui un village de 75 habitants dépendant de la commune de L'Echelle, et qui, par une bizarre corruption introduite au siècle dernier, porte officiellement le nom de *Saint-cAurin*.

L'histoire du prieuré est des plus obscures. La date de fondation n'est pas connue. En 1221 le chapitre général de Cluny statua sur une question relative à ce prieuré et sa décision ou *définition* était demeurée sans effet deux ans après, comme le rappellent les définitions du chapitre général de 1223, qui ne nous renseignent malheureusement pas sur la nature de la question (3).

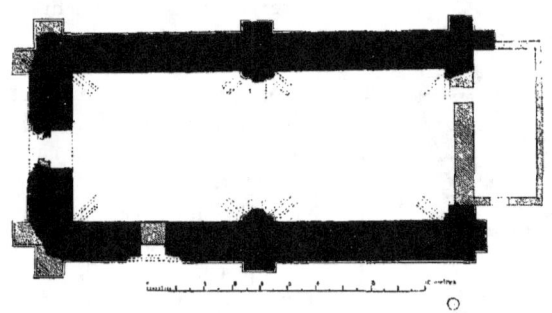

Fig. 122. — Église de Saint-Taurin. — Plan.

Au moment de la Révolution le prieuré n'était pas habité. Un plan dressé en 1770 (4) nous apprend que les bâtiments s'étendaient autour d'une cour carrée. L'église la fermait au sud ; la porte était au sud-ouest, à l'angle de l'église et de la cour. Le côté nord de l'enceinte était un simple mur achevalé d'une tourelle ; les bâtiments du prieuré occupaient l'est et l'angle nord-est. Un verger a remplacé le prieuré, mais la nef de l'église subsiste encore.

(1) *Monasticon Gallicanum*, pl. 78.
(2) En 1408 selon Robert Wyart, (ms. cité).
(3) « Super causa decani Sancti Taurini fuit anno Domini MCCCXXI diffinitum : cujus exequtio non sine nota et opprobrio Cluniacensis ordinis extitit pretermissa. Quare diffiniunt diffinitores quod dicta diffinitio executioni debite celeriter demandetur. » (Manuscrit retrouvé à Boulogne-sur-Mer et publié par feu M. Morand-Delaleau dans les *Documents Inédits*).
(4) Conservé au château de Saint-Taurin par Madame Godefroy née Bouthors à l'obligeance de qui j'ai dû d'avoir communication de cette pièce.

C'est un petit monument simple mais soigné, appartenant au beau style du troisième quart du xii⁽ siècle.

La portion subsistante se compose de deux travées carrées voûtées d'ogives (fig. 122). Le chœur devait être formé d'une travée plus petite et de même plan.

L'église était entièrement bâtie en pierre de taille avec un grand soin ; les pleins étaient en craie dure, les chaînages, contreforts et encadrements en pierre de Caen ou de Villers-Carbonnel ; malheureusement ces pierres étaient de qualité inégale et généralement défectueuses ; les gelées ont successivement détruit la plus grande partie du parement extérieur, que des briques ont remplacé au fur et à mesure.

FIG. 123. — Église de Saint-Taurin. — Profil : 1. des tailloirs. 2. des ogives.

La première travée de voûtes subsistait seule en 1770 ; aujourd'hui toutes deux sont effondrées.

Ces voûtes étaient très bombées, dépourvues de formerets, portées sur des ogives énormes et sur un épais doubleau, et épaulées de contreforts très plats. Les murs ont une grande épaisseur.

Le profil des ogives est d'une variété assez rare ; il se compose de trois gros tores séparés par des angles et d'un canal entaillant le tore central (fig. 123, n° 2). Le même profil, avec des tores latéraux de calibre un peu moindre, se voit dans les chapelles du transept de Saint-Martin de Laon.

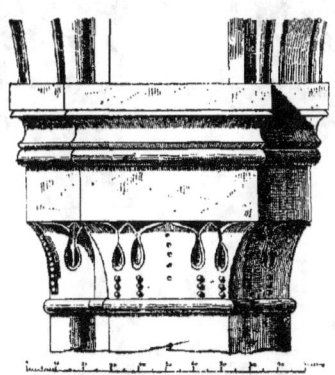

Le doubleau est simple, à arêtes abattues ; il retombe sur des pilastres de même profil que cantonnent des colonnettes correspondant aux ogives dont les retombées aux angles de l'église sont reçues par des consoles.

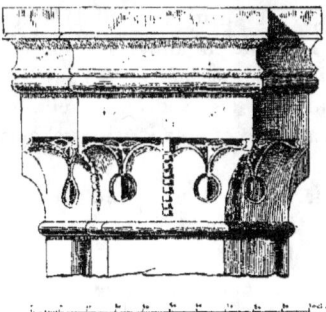

FIG. 124. — Église de Saint-Taurin. — Chapiteaux.

Les pilastres et colonnettes sont couronnés de chapiteaux à feuilles larges pleines et lisses, évidées entre elles, avec pointes relevées en forme de très petits crochets remontants et côtes perlées. Un dé de pierre épais et sans ornement règne entre la corbeille et le tailloir (fig. 124).

Les consoles sont ornées de têtes humaines fort bizarres (fig. 125). L'une d'elles dévore un petit personnage. Pareille fantaisie se voit au portail roman de l'église du Mas d'Agenais.

Les tailloirs (fig. 123, n° 1) ont le même profil que ceux de Saint-Martin de Laon, Nouvion-le-Vineux et du porche de Presles près Laon, Dommartin et autres édifices de 1160 environ.

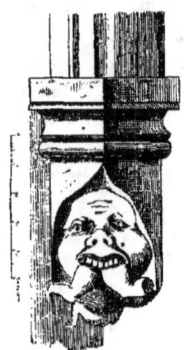 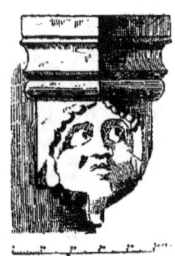

Fig. 125. — Eglise de Saint-Taurin. — Consoles.

Les bases sont détruites : elles reposaient sur des stylobates élevés.

Les fenêtres du côté sud (fig. 126) ont à l'extérieur un double encadrement; l'arc supérieur est orné d'un tore dégagé par des gorges et surmonté d'une archivolte décorée d'un cavet et d'un onglet. Elle retombe sur une moulure d'imposte dont le profil est à peu près le même, et qui se continue d'une fenêtre à l'autre. Cette moulure sert d'abaque aux colonnettes qui garnissent les piédroits. Celles-ci ont des bases attiques surélevées, à tore inférieur volumineux et aplati, et des chapiteaux à crochets formés de divers feuillages larges et simples.

D'autres colonnettes ornaient les piédroits intérieurs. Sous le prétexte qu'elles étaient dégradées, on les a bûchées et recouvertes de plâtre. Les fenêtres du nord, qui regardaient la cour du prieuré, sont plus simples.

Un petit portail en plein cintre s'ouvrait sous la fenêtre sud-ouest.

Le grand portail, surmonté d'une vaste fenêtre, occupe la façade occidentale (fig. 127). La fenêtre, très remaniée, n'a conservé d'ancien que les deux colonnettes de ses piédroits moins les chapiteaux. Le portail, en tiers point, était couronné d'une archivolte aujourd'hui bûchée, à deux voussures retombant sur de grosses colonnettes dont les chapiteaux sont analogues à ceux des supports des voûtes. Les voussures sont richement ornées de trois groupes de moulures, composés d'un tore dégagé

par des gorges : dans le premier groupe au-dessus du tympan, la gorge est décorée de dents de scie et le groupe central forme des zigzags.

Le chœur de l'église, qui dominait un escarpement abrupt devait s'élever sur une crypte. Un souterrain que l'on a muré sans l'avoir préalablement exploré, existe sous l'emplacement de ce chœur et l'on affirme qu'il s'étend fort loin. Il est impossible de savoir s'il s'agit d'une crypte, d'un refuge ou d'une simple carrière.

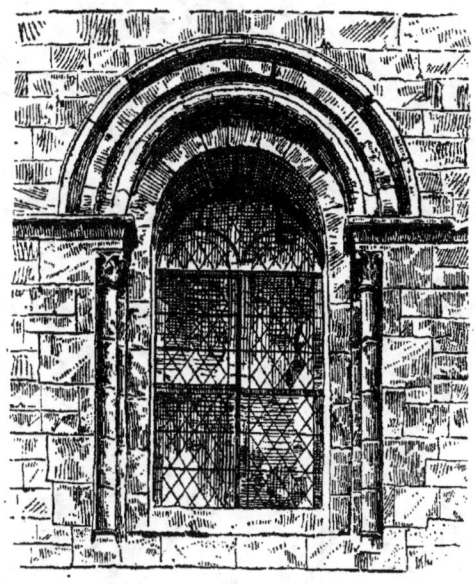

Fig. 126. — Église de Saint-Taurin. — Fenêtre au sud de l'église.

Le prieuré dont la situation semble n'avoir guère été prospère à la fin du moyen âge, fut probablement ruiné par les Huguenots dans les dernières années du XVIe siècle. L'église porte les traces de restaurations exécutées vers 1600. La nef fut alors couverte d'un lambris cintré au-dessus des tas de charge de la voûte effondrée, et un mur de brique percé d'une fenêtre en anse de panier ferma l'arc triomphal ; la façade fut gauchement remaniée et une porte rectangulaire à bossages fut encadrée dans l'ancien portail.

Malgré sa ruine, la mauvaise restauration qui la suivit et de récents travaux tout aussi malencontreux, la petite église de Saint-Taurin est encore un intéressant échantillon de la belle architecture qui régnait vers 1160 dans la région du nord de la France.

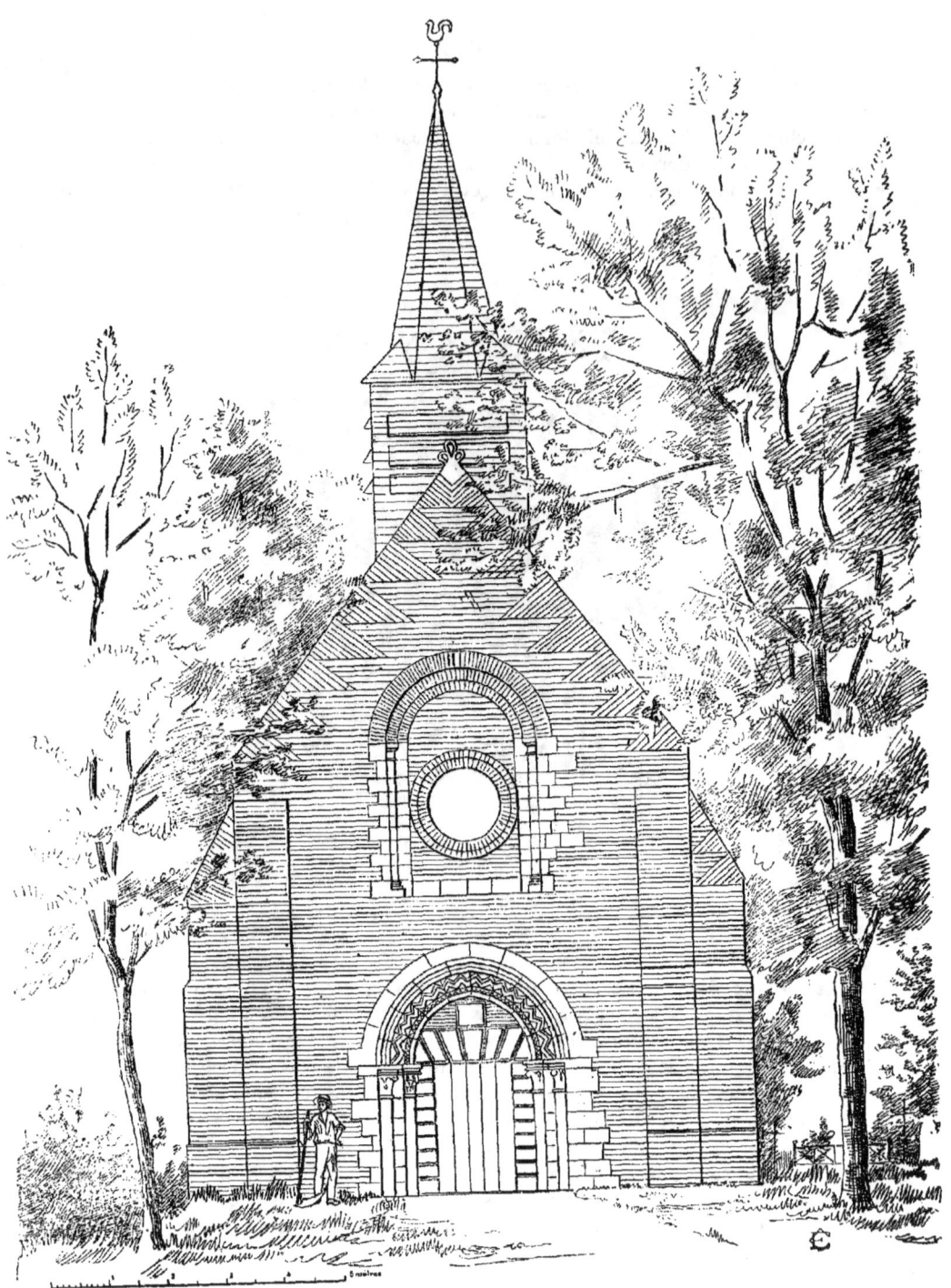

Fig. 127. — Église de Saint-Taurin. — Façade.

Le Tronquoy.

La petite église du Tronquoy près Montdidier (fig. 128), appartenait au doyenné de Montdidier. C'est un type parfait d'église rurale de la fin du xi⁰ siècle, précieux surtout par sa conservation exceptionnelle.

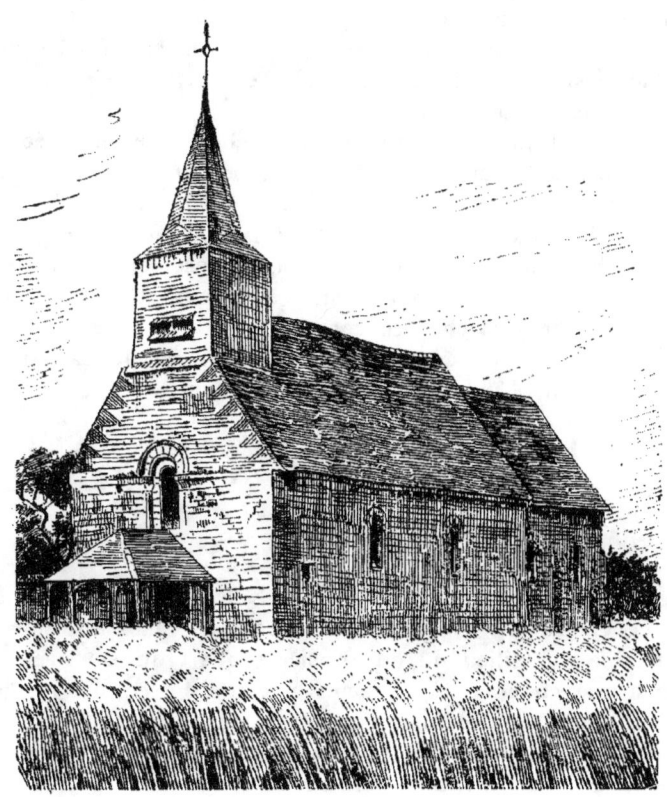

Fig. — 128. Église du Tronquoy.

M. le chanoine Müller a déjà consacré quelques lignes intéressantes à ce petit monument dans le compte-rendu d'une *promenade archéologique* (1). Cette église se compose d'une nef de deux travées et d'un chœur également de deux travées. Elle est bâtie en petits moëllons sommairement taillés et très inégaux. C'est presque un petit appareil allongé. Les joints sont assez épais. Le chœur affecte la forme

(1) Publié au tome xiv⁰ des *Mémoires de la Société des Antiquaires de l'Oise*, 1891.

rectangulaire ; il est couvert de voûtes d'arêtes en blocage, assez informes, composées de la pénétration de deux berceaux inégaux. Les angles du chœur sont renforcés de contreforts très larges et extrêmement peu saillants.

La nef est simple, sans voûte ni contreforts ; elle est couverte d'un lambris de la fin de l'époque gothique.

Les fenêtres sont assez petites et tracées en plein cintre appareillé. Il en existe une au fond du chœur, une au-dessus du portail, et sur les côtés une par travée. Elles ne sont pas ébrasées au dehors ; au-dedans, elles ont un appui en escalier comme à Mareuil, à Villers-Saint-Paul, à Monchalons près Laon, au Frétoy, à Hermes, à Pontpoint, à Sarron, etc.

A l'extrémité sud-ouest de la nef, est une petite fenêtre carrée qui est primitive. Elle semble destinée à éclairer une cage d'escalier intérieur en charpente menant à une tribune ou aux combles.

La porte est dépourvue de décoration, mais elle a été remaniée. La corniche est formée d'une tablette biseautée portée sur modillons ornés de divers motifs de sculpture et fort inégalement espacés. Cette corniche coupe le pignon de la façade, sur laquelle la tablette biseautée était ornée de palmettes.

Le clocher de charpente qui surmonte le pignon occidental est moderne, mais des arrachements qui existent au nord entre le chœur et la nef témoignent de l'existence d'un ancien petit clocher en cet endroit.

Les trois autels de pierre sont attribuées au XIIIe siècle par M. le chanoine Müller qui les a décrits. Les autels secondaires ont des retables en boiserie surmontés de baldaquins du XVIe siècle.

La Vacquerie.

La paroisse de La Vacquerie était située dans le doyenné de Conty.

L'église de ce village est un type assez complet mais extrêmement simple d'architecture romane du milieu ou du troisième quart du XIIe siècle.

Elle est construite en craie, sans aucun luxe, mais avec une régularité et une rectitude d'appareil qui dénotent une époque assez avancée. La saillie assez considérable et le peu de largeur des contreforts confirment cette attribution de date.

Le monument se compose d'une nef simple longue de 18 mètres environ et large de 8 mètres, divisée en quatre travées, précédée à l'ouest d'une tour carrée et suivie d'un chœur plus étroit à cinq côtés formant une travée droite, deux larges pans coupés et un mur de fond sensiblement plus étroit que ces pans coupés. Pareil plan d'abside existe dans l'église d'Angres, au diocèse d'Arras, qui appartient à la même époque ; et l'église d'Épénancourt, près de Nesle, offre le même plan général. Aucune de ces églises n'a de voûte, même dans l'abside ; comme l'église d'Épénancourt celle de La Vacquerie a une corniche à modillons sculptés et variés. La sculpture y est quelque peu lourde, mais d'un dessin très sûr. Les moulures et les fleurettes à quatre feuilles aiguës, en pointe de diamant, sont les motifs dominants ; d'autres modillons sont ornés de billettes ou de feuilles à crochets ; ces ornements dénotent encore une époque postérieure à la première

moitié du xii° siècle où les sculpteurs préféraient les têtes monstrueuses et les ornements géométriques traités en méplat. La tablette n'a cependant pour profil qu'un simple biseau.

Les fenêtres sont en plein cintre, étroites, ébrasées au dedans, et sans autre décoration extérieure qu'une arête abattue.

Les contreforts ont deux talus aigus terminés en larmier rudimentaire ; le talus inférieur règne sur les trois faces, un peu au-dessous de l'appui des fenêtres.

Ce talus se relie à la moulure qui couronne le soubassement de la tour, dont le bas appartient peut-être aussi au xii° siècle mais dont le haut n'est pas antérieur au xvi°. Cette tour sans caractère a deux contreforts à chaque angle.

L'intérieur de l'église est dépourvu de tout ornement et de toute particularité architectonique.

Villers-lès-Roye.

L'église de Villers-lès-Roye (1), en partie reconstruite au xvii° siècle, conserve les arcades et les piliers ainsi que le linteau et les jambages du portail d'un monument du xii° siècle. Ces parties sont en calcaire dur. La nef a 12 mètres de long ; la largeur totale du monument est de 7 m. 50 ; la hauteur totale des

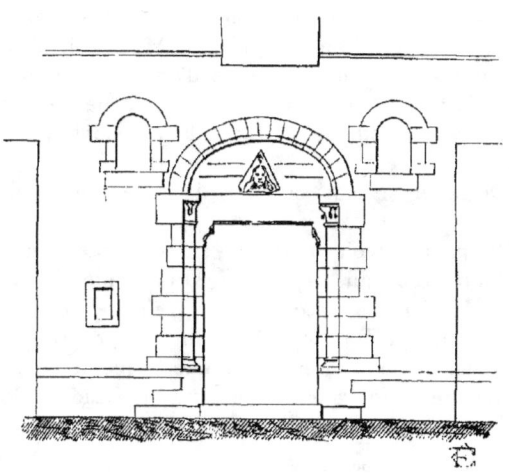

Fig. 129. — Portail de Villers-les-Roye.

arcades et murailles de la nef n'est plus que de 5 m. 70. Les piliers n'ont jamais eu que 2 mètres de haut : ils sont de plan rectangulaire barlong, couronnés d'une simple imposte en doucine peu accentuée et élevés sur un socle biseauté.

(1) Archidiaconé d'Amiens ; doyenné de Rouvroy.

Les arcades sont tracées en tiers point et doublées avec arêtes abattues. Les piédroits du portail sont garnis l'un et l'autre d'une colonne de moyen calibre avec base attique peu mouvementée et chapiteau à larges feuilles pleines et lisses, dont les pointes se relèvent en petites volutes sous les angles. Les fûts sont appareillés avec les montants. Le linteau monolithe est soulagé par de petits corbeaux à profil évidé et à arête abattue terminée aux extrémités par des congés à tronçon de baguette. Le style de cette ornementation, le type des chapiteaux qui se retrouve à Dommartin et à Saint-Taurin, les piliers et arcades qui rappellent ceux de Fransart et de Roye-sur-Matz témoignent que ces restes d'église ne sauraient être antérieurs à 1150 ni d'une date très éloignée de 1160.

Waben.

La ville de Waben (1) possédait depuis 1199 une charte de commune ; les seigneurs du lieu et les comtes de Ponthieu y avaient chacun leur château, et le roi de France, un bailliage ; le port de Waben commerçait avec la Normandie, la Flandre et l'Angleterre, lorsqu'après la bataille de Crécy les Anglais mirent la ville à sac : elle ne devait jamais se relever de ce désastre ; le port qui faisait sa richesse se mit, en effet, à s'ensabler (2). Elle végétait encore lorsqu'en 1542 la guerre éclata entre François Ier et Charles-Quint. Waben, comme les villages de Groffliers, Berck et Verton, appartenaient au second et se trouvaient enclavés dans les terres du premier : la garnison française de Montreuil s'empara de ces quatre localités, enleva tout ce qui était susceptible d'en être emporté, et brûla le reste. Les malheureux habitants de Waben et Groffliers ne purent même pas faire parvenir leur demande en modération de taille au Conseil d'Artois qui toutefois la leur accorda en 1545 (1546) (3).

Aujourd'hui Waben n'est plus qu'un village de 350 habitants, distant de 7 kilomètres de la mer.

L'église actuelle paraît avoir toujours été la seule paroisse de Waben (4). C'était l'abbé de Saint-Josse qui depuis 1128 présentait à la cure. L'édifice qui existait alors a laissé des traces reconnaissables encore aujourd'hui.

Cette église avait un chœur dont le plan ne pourrait être reconnu que si l'on fouillait le cimetière, un transept surmonté d'une tour, une nef et des bas-côtés sans voûte. La nef seule a été conservée. L'arcade aujourd'hui murée qui

(1) Archidiaconé de Ponthieu ; doyenné de Montreuil.

(2) Voir sur Waben l'article du baron A. de Calonne dans le *Dict. Hist. et Archéologique du Pas-de-Calais, arrond. de Montreuil*, Arras 1875, in-8°.

(3) Arch. Nat., I. 1017. Registre des enquêtes faites par ordre du Conseil d'Artois de 1544 à 1546 sur les dommages subis par les paroisses de cette province qui sollicitaient d'être déchargées de la taille en raison de ces désastres. « Pour les manans et habitants de Waben, séant au bailliage de Hesdin, n'a aucune requeste esté a nous présentée a cause des emprinses et empeschemens que leur font journellement les gens du roy de France selon que nous a esté relaté par aucuns sergens de l'élection d'Artois n'y ozant depuis la surprinse de Hesdin faire aucune exécution a cause des menaches que leur font les gens dudict seigneur roy de les mener prisonniers à Hesdin comme ils ont fait aucuns du Conseil d'Artois. »

(4) La ville possédait aussi une léproserie et les deux châteaux avaient leurs chapelles.

la reliait au transept est à triple bandeau d'un tracé légèrement brisé ; des claveaux de pierre calcaire oolithique alternent avec les claveaux de craie dans le bandeau inférieur. De massifs piliers carrés portent cet arc.

Les grandes arcades étaient au nombre de huit ; les deux premières à l'ouest ne dataient que de la fin du xii^e siècle. Toutes sont actuellement murées mais visibles au nord ; la première seule est visible au sud ; la façade occidentale est complètement dénaturée.

Les arcades de la nef sont toutes en plein cintre, portées sur des piliers barlongs rectangulaires. Peut-être ces piliers sont-ils cruciformes ou à colonnes engagées sous les arcades, et les arcades ont-elles un second bandeau ; il est impossible de s'en rendre compte en l'état actuel. Nulle trace d'impostes non plus que de moulures sur les arcades, sauf dans les deux premières arcades où l'on discernait sur l'angle la trace d'un tore et sur un pilier celle d'une imposte en cavet avant de grossières refaçons qui ont eu lieu il y a peu d'années. Le premier pilier conserve encore sur l'angle du côté intérieur une colonnette dont le chapiteau à feuillage semble appartenir aux dernières années du xii^e siècle. Ce pilier devait rappeler ceux de l'église de Beauval (1). Les piliers plus anciens sont construits en silex jusqu'à mi-hauteur ; tout le reste de la nef est en craie.

De très petites fenêtres en plein cintre surmontaient les arcades. L'appareil est régulier et de petit échantillon ; les joints sont moyens et faits d'excellent mortier. L'église de Waben date vraisemblablement du début du xii^e siècle, peut-être même du xi^e, sauf son extrémité occidentale qui peut être attribuée à la fin du xii^e siècle.

(1) Sur l'église de Beauval, voir la notice de G. Durand, *Mém. de la Soc. des Ant. de Picardie*, in-8°, t. xxxi, 1890.

DIOCÈSE DE BOULOGNE.

Aix-en-Issart.

L'église d'Aix-en-Issart appartenait à l'abbaye de Sainte-Austreberthe de Montreuil, mais faisait partie du diocèse de Boulogne (archidiaconé de France) et du doyenné d'Hesdin. La première mention que l'on connaisse de cette église remonte à 1042 (1).

La seule publication qui mentionne l'église d'Aix la donne comme construction datant de 1741 et dépourvue de tout intérêt. Cette date, inscrite sur le clocher, est celle d'une restauration; l'église appartient à trois époques. Elle est bâtie en craie taillée sur soubassement de silex et de grès. Le chœur rectangulaire voûté d'ogives est d'un mauvais style gothique qui semble indiquer le xviie, peut-être le xviiie siècle. La nef (2) simple est dépourvue de contreforts; ses murs appartiennent à l'époque romane, mais les restaurations n'ont laissé subsister de ses formes architectoniques primitives qu'un cordon prismatique à trois faces qui se voit encore sur la façade.

La tour carrée qui s'élève entre le chœur et la nef appartient également au style roman, abstraction faite de la flèche d'ardoise qui date du xviiie siècle. C'est la seule partie intéressante de l'église. La tour comprend actuellement quatre étages anciens élevés sur un rez-de-chaussée voûté. Les deux arcades en tiers point et la voûte d'ogives de cette partie inférieure sont des refaçons récentes. Les arcades ont été élargies et la voûte d'ogives a probablement remplacé une voûte d'arêtes, dont trois supports subsistent. Ce sont de grosses et lourdes colonnes engagées dans les angles de la tour. Leurs anciennes bases n'existent plus, mais les chapiteaux (fig. 130) sont en assez bon état : ils n'ont aucun galbe; de lourdes volutes ornent leurs angles et ressemblent à celles des chapiteaux de Saint-Wlmer et de Notre-Dame de Boulogne. Deux des corbeilles sont ornées d'un double rang de feuilles pleines imitant le chapiteau corinthien; la troisième est décorée de rinceaux entrelacés et d'une tête d'animal fantastique sculptés en méplat. Ce chapiteau, qui a une physionomie bien particulière, donne la date de la construction, car il s'en trouve un absolument semblable dans la crypte de Notre-Dame de Boulogne, monument de 1104, et il semblerait difficile que ces deux sculptures

(1) Voir la notice historique de M. le baron de Calonne dans le *Dictionnaire historique et archéologique du Pas-de-Calais*.

(2) Largeur : 9 m. 51 ; longueur : 16 m. 05.

(3) Largeur hors œuvre : 6 m. 20 au nord et au sud ; 6 m. 55 à l'est et à l'ouest.

ne soient pas l'œuvre d'un même artiste. Le troisième chapiteau a un tailloir qui semble refait ou retouché. Les autres abaques ont un large biseau couvert de dessins géométriques exécutés en méplat. Deux fenêtres en plein cintre larges de 65 centimètres sur 1 m. 30 de haut s'ouvrent dans les parois latérales du bas de la tour. A l'intérieur elles ont un ébrasement dont l'angle est décoré d'un tore ; au dehors, leur cintre est simulé dans un linteau.

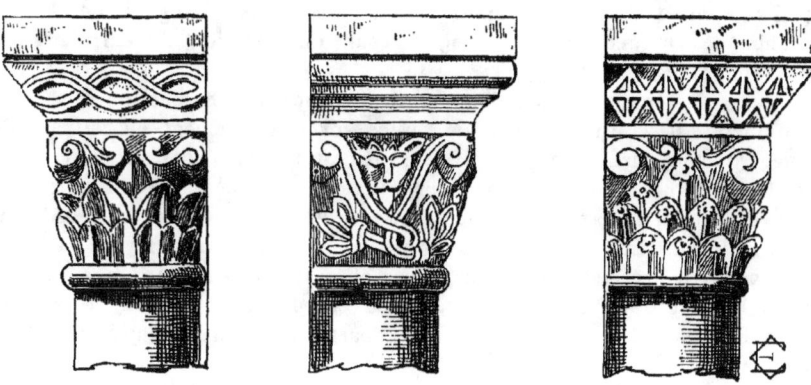

Fig. 130. — Eglise d'Aix-en-Issart. — Chapiteaux du bas de la tour.

Le premier étage est ajouré sur les mêmes faces par deux fenêtres à cintre également simulé, non ébrasées et ne mesurant que 30 centimètres sur 1 m. 20 de haut. Elles sont closes par des lames de pierre qui font corps avec le parement extérieur, et dont deux sont échancrées de façon à produire au centre de la baie un petit œil de 20 centimètres de diamètre. A cet œil près, les baies ne sont guère que des niches.

On pourrait voir là non des ouvertures romanes mais des meurtrières du xvie siècle pour bouches à feu. Cependant, la très faible épaisseur de la dalle de craie, et l'étroitesse de la fenêtre qu'elle aveugle paraissent peu s'accorder avec cet usage ; l'appareil, d'autre part, n'indique pas de reprise et la comparaison du petit œil avec ceux qui s'ouvrent dans les tympans des baies du clocher de Guarbecques achève de montrer que l'ouverture est bien romane. Les petits *oculi* de Guarbecques sont de même pratiqués dans de minces dalles de craie aveuglant des enfoncements carrés. Des contreforts extrêmement peu saillants cantonnent la tour jusqu'au-dessus du premier étage. Au même niveau, les murs s'amincissent par un retrait extérieur coupé en talus.

Le deuxième étage a sur chaque face une fenêtre en plein cintre de 2 m. 20 de haut sur 1 m. 40 de large. C'était probablement le dernier étage du clocher primitif, mais avant la fin du xiie siècle ces grandes baies furent aveuglées, et deux autres étages furent ajoutés sur un second retrait extérieur de la maçonnerie. Le troisième étage a des fenêtres de 1 m. 53 sur 0 m. 70 ; celle du quatrième

et dernier étage sont au contraire les plus grandes : elles mesurent 2 m. 80 sur 1 m. 70. et sont couronnées d'une archivolte prismatique à trois faces. La corniche est une simple tablette biseautée. La hauteur totale de la tour est de 19 m. 50 sans la flèche.

Alette.

Le village d'Alette, qui était frontière entre le Boulonnais et l'Artois, a fait partie du diocèse de Boulogne. L'église appartenait à Sainte-Austreberthe de Montreuil. Le nom d'Alette est connu au xii^e siècle par Hugues de Aleste, cinquième abbé de Dommartin (1176-1179) et par une mention du cartulaire de Saint-Josse (1196) (1).

L'église, qui n'a jamais été signalée, mérite cependant une mention.

Ce monument est construit en craie taillée sur soubassement de cailloux de silex. La nef romane, défigurée par diverses restaurations, était simple et sans contreforts. Le seul motif d'architecture primitive qu'elle conserve est une baie en plein cintre ornée d'impostes et d'une archivolte biseautées et ouverte au-dessus du portail occidental. Le chœur était voûté et appartenait à la fin de l'époque gothique. Il vient d'être rebâti. Le clocher s'élève entre le chœur et la nef. Il est carré à la base et devient octogone au-dessus de la crête du toit. Il mesure 17 m. 35 de haut sur 8 m. 10 de large et appartient à l'architecture de la fin du xii^e siècle.

Il a cependant été l'objet d'une importante reprise en sous-œuvre à la fin de la période gothique : le côté occidental de la tour pourrait avoir été complètement rebâti. Quoi qu'il en soit, les arcades en tiers point sur lesquelles elle repose ont été alors reprises, comme en témoignent leurs moulures, et la voûte bandée entre ces arcades a été reconstruite. La partie inférieure de la tour conservait de ses dispositions primitives deux fenêtres latérales très étroites qui ont été récemment remplacées par de vastes baies sans rapport avec le style du reste du clocher, et qui achèvent d'en compromettre la solidité.

Au premier étage, la tour communique par une porte en plein cintre avec les combles du chœur, et le passage du carré à l'octogone se fait par des trompes demi-coniques surmontées au dehors de toits à deux rampants sous lesquels règne un cordon chanfreiné.

Le troisième et dernier étage était ajouré aux quatre points cardinaux par des fenêtres en tiers point subdivisées en deux petites baies de même tracé. Les trois arcs sont moulurés de tores amincis et de gorges profondes et retombent sur des colonnettes dont les chapiteaux à larges feuilles pleines avec tailloirs en larmier à talus bombé et les bases attiques vigoureuses indiquent les dernières années du xii^e siècle. Sous les appuis court un cordon en larmier, et les baies sont encadrées d'archivoltes toriques reliées entre elles. Les quatre pans coupés étaient ajourés beaucoup plus haut d'un oculus également serti d'une moulure torique et mesurant 70 centimètres de diamètre (2). La moulure qui encadre leur extrados est tangente aux

(1) Voir le *Dictionnaire Historique* et l'*Hist. de Dommartin* du baron A. de Calonne, déjà cités.

(2) Quatre œils de bœuf sont percés de même de deux en deux faces d'une tour centrale octogone dans l'église lombarde de St.-André de Verceil bâtie de 1219 à 1224 par les chanoines de St.-Victor de Paris.

modillons de la corniche. Ceux-ci affectent des formes variées et originales et la tablette qu'ils portent est simplement chanfreinée. Comme le bas de la tour elle paraît plus archaïque que les fenêtres. La réunion de ces caractères peut assigner à la tour une date voisine de 1170.

Une flèche de charpente du xvie siècle remarquablement construite surmonte cette tour vouée à une ruine prochaine par l'inconsistance du sol argileux sur lequel elle est fondée, et plus encore par les reprises qui ont été faites depuis peu à sa base et dans le chœur de l'église.

Audembert.

L'église d'Audembert (1) sur le cap Gris Nez vient d'être démolie. Elle avait à l'ouest une tour carrée en moëllons de pierre dure du pays fort intéressante par son ancienneté et par sa singularité (fig. 131). Elle n'avait pas de contreforts. Le rez-de-chaussée ne communiquait qu'avec la nef, il était couvert d'une voûte en berceau plein cintre. L'étage supérieur, élevé sur un retrait extérieur à large talus, avait des fenêtres carrées assez larges, divisées par une colonnette centrale portant le linteau que soulageait un arc de décharge surbaissé. Le chapiteau avait quatre larges feuilles à extrémités recourbées en crochets assez barbares. Cette fenêtre était un morceau d'architecture civile. Le clocher était, du reste, un édifice plutôt militaire que religieux. La partie supérieure portait une série de corbeaux en quart de rond faits pour soutenir un hourdage ou un parapet en encorbellement destiné à la défense. Le style du chapiteau, déposé aujourd'hui au musée de Boulogne, et semblable à l'un de ceux de Quesmy près Noyon, indique le dernier quart du xiie siècle. La démolition a fait retrouver un chapiteau gallo-romain employé comme moëllon et deux belles pierres tombales du xive siècle (2).

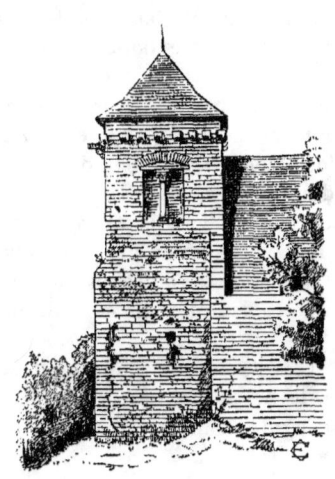

Fig. 131. — Église d'Audembert — Clocher en 1887.

(1) Voir sur ce village la notice du regretté abbé Haigneré dans le *Dict. historique et archéologique du Pas-de-Calais, arrond. de Boulogne, canton de Marquise*.

(2) L'une de ces lames est ornée d'une croix triomphale fleuronnée dont la base s'élargit en degrés ; l'autre a de plus des ciseaux et une épée accostant la croix : c'est la tombe d'un ferronnier ou d'un taillandier Ces ornements sont traités en faible relief et en méplat. Les églises de Marquise et des environs (Wimille, Leulinghen, etc., etc.) ont beaucoup de pierres tombales du même type, provenant des carrières de Marquise.

Audinghen.

Le village d'Audinghen est situé près de Marquise dans l'ancien diocèse de Boulogne, à l'extrémité du cap Gris-Nez.

Battue par d'innombrables tempêtes, l'église d'Audinghen a en outre subi plusieurs sacs et en 1543 un siège en règle (1) ; enfin, au xviiie siècle (2) et de nos jours, elle a essuyé diverses restaurations. C'était là plus qu'il n'en fallait pour défigurer sans remède cet infortuné monument.

On y voit encore cependant entre un beau chœur fortifié du xvie siècle et une nef qui a perdu tout caractère (3) les restes d'un transept et d'une tour centrale de la fin du xiie siècle (4).

Le transept, qui mesure 25 m. de long sur 9 m. 60 de large, n'avait ni voûte ni contreforts ; ses murs latéraux avaient 6 m. 25 d'élévation. L'extrémité sud est la seule partie qui ne soit pas totalement dénaturée. On y voit un petit portail en plein cintre, un retrait sous la base du pignon et dans celui-ci un oculus de 40 centimètres de diamètre dont l'arête extérieure est entaillée de façon à figurer six lobes.

La tour repose sur quatre grands arcs en tiers point doublés (5) entre lesquels est bandée une voûte de la fin du xiiie siècle ayant 11 mètres de hauteur. Au-dessus de cette voûte, la tour passe du carré à l'octogone au moyen de quatre trompes en tiers point chargées de petits toits à double rampant. On accède à l'étage supérieur de la tour par deux escaliers de bois en vis, logés dans des tourelles cylindriques accolées aux angles du côté de l'est et communiquant avec le chœur. Ces tourelles aujourd'hui dérasées étaient surmontées autrefois de poivrières (6) et le clocher rappelait ainsi tout-à-fait la tour centrale de la collégiale de Poissy.

La partie supérieure du clocher a été dérasée vers le niveau de l'appui des anciennes baies. Cette modification avait eu lieu dès le xvie siècle, car la charpente de la flèche reconstruite il y a peu d'années, avait gardé dans ses madriers des balles témoins du massacre de 1543.

(1) (Voir D. Haigneré, *Dictionnaire historique et archéologique du Pas-de-Calais, Arrondissement de Boulogne*). En 1543, les Anglais ayant assiégé l'église d'Audinghen dans laquelle s'était réfugiée la population, obtinrent une capitulation au mépris de laquelle ils massacrèrent hommes, femmes et enfants dès que les portes leur furent ouvertes. L'histoire des environs de Calais à cette époque est pleine de faits de ce genre.

(2) (Arch. du Pas de Calais, Carton 5, 1737 à 1739). Travaux à la tour et à la nef d'Audinghen; devis du 17 août 1737 ; requête du 25 juin 1745; devis de 1753; réception de travaux du 29 septembre 1754 ; devis du 12 mars 1760 et du 12 avril 1779 ; réception de travaux du 12 août 1780; adjudication du 14 juin 1788; réception de travaux du 13 mars 1789.

(3) Cette nef avait encore il y a peu d'années, un porche et un lambris exécutés par les soins du sieur Gantois, curé d'Audinghen de 1609 à 1645 et nommé archidiacre de France du diocèse de Boulogne en 1626.

(4) Cette tour a été attribuée au xiie siècle et à l'architecture romane par MM. l'abbé Parenty, l'abbé Haigneré et J. M. Richard. Ce dernier (*Etudes sur quelques clochers romans Bulletin de la Commission des Monum. hist. du Pas-de-Calais*, t. IV p. 273) a cru que le clocher était primitivement à l'ouest de l'église, hypothèse que démentent le transept et les arcades.

(5) Ces arcs ont reçu récemment des moulures imitées du style du xiiie siècle.

(6) Elles avaient été surhaussées au xve siècle pour desservir les mâchicoulis du chœur.

Bazinghen.

L'église de Bazinghen (1), près Marquise, se compose de trois parties : une nef moderne ou totalement remaniée séparée d'un chœur rectangulaire simple des dernières années du xiie siècle par une tour qui peut remonter au xie.

Cette tour carrée de 6 m. 50 de côté et 11 m. 10 de haut est plus étroite que le chœur et la nef : elle forme un étranglement. Elle a été restaurée au xvie siècle (2). Elle contient une cloche de 1506, sous laquelle est bandée une voûte à croisée d'ogives portant à son intersection les armes des sires de Hodicq, seigneurs du lieu (3). Les arcades en tiers point sur lesquelles repose la tour sont également une reprise récente.

Les fenêtres ont perdu tout caractère. Celles de l'étage supérieur ne sont que de simples archères.

L'appareil est formé de menues pierres choisies sur le sol des environs, à peine taillées, et noyées dans le mortier. Il est coupé de deux bandes disposées en épi et correspondant aux divisions des deux étages qui surmontent le rez-de-chaussée. La plus basse est formée de quatre assises ; la plus haute n'en a que trois.

Le chœur est d'un appareil analogue mais visiblement plus soigné, avec angles et encadrements en pierre de taille, et ne se relie pas à cette tour (4). Il mesure dans œuvre 5 mètres de haut sur 7 m. 65 de long et 6. m. 13 de large et se compose de deux travées couvertes de voûtes d'ogives qui ont été refaites au xvie siècle à l'exception des formerets et des supports. Les formerets sont toriques ; ceux des côtés sont en tiers point ; celui du mur du chevet en plein cintre ; les supports sont des consoles dans les angles, et au centre des demi-chapiteaux octogones à larges feuilles recourbées portées sur des groupes de trois têtes. Ces ornements sont d'un beau style. Le mur du chevet est percé de trois fenêtres en plein cintre, hautes et étroites, celle du centre plus élevée. Leurs ébrasements intérieurs sont séparés par d'élégantes colonnettes à chapiteaux déjà tout à fait gothiques ; au dehors, ces baies n'ont d'autre ornement qu'un angle abattu.

Beaulieu.

L'abbaye de Beaulieu, située non loin de Marquise, a été fondée en 1131 (5), par Eustache-le-Vieux, seigneur de Fiennes. La date de 1153 à 1160 que donne aussi Lambert d'Ardres, ne peut être celle de la fondation, comme l'a très bien fait observer M. l'abbé Haigneré (6), car en 1137 une charte de donation attribue

(1) Sur l'histoire de ce village, voir Haigneré, ouvr. cité.
(2) En 1754, elle était couverte en chaume. Elle fut restaurée à cette époque (Devis aux arch. départ.).
(3) D'argent à la croix ancrée de gueules.
(4) C'est à tort que M. J.-M. Richard, dans le mémoire cité plus haut, considère ce chœur comme contemporain de l'église et assure qu'il n'existait pas primitivement de nef.
(5) Voir D. Haigneré, *Dict. hist. et arch. du Pas-de-Calais, arrond. de Boulogne*.
(6) *Ibid.*

à Beaulieu l'église d'Ellinghen (1), mais la seconde date pourrait être considérée avec raison comme celle de la construction définitive de l'abbaye, ce qui s'accorderait parfaitement avec le style semblable à celui de l'église de Dommartin consacrée en 1163.

On sait du reste que les premières constructions de presque toutes les abbayes n'étaient que provisoires.

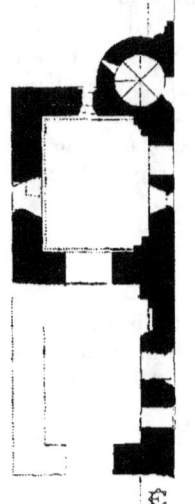

Fig. 132. — Abbaye de Beaulieu. — Plan de la chapelle.

Celle-ci appartenait comme Saint-Wlmer et Notre-Dame de Boulogne à des chanoines réguliers de Saint-Augustin. En 1347, quand les Anglais marchèrent sur Calais, ils ravagèrent Beaulieu de telle sorte que le nonce Annibal de Ceccano alors à Saint-Josse-sur-Mer remettait en ces termes à l'abbé les droits dûs au Saint-Siège : « *Ratione guerre, omnia bona devastata, domusque combusta, et vos cum monacis cogimini mendicare* » (2). Ce ne fut pas tout ; voici la note finale d'un ancien martyrologe : « *anno 1369, fracta fuit pax et guerra incepta inter reges Francie et Anglie ; anno vero 1390 in vigilia beate Marie Magdelene capta fuit et destructa abbatia de Bello Loco per Anglicos.* »

L'abbaye ne se releva pas de ce second désastre : un prieur et un fermier furent dès lors les seuls habitants de ses vastes ruines. Une chapelle (fig. 132) de 12 mètres sur 4 avait été installée dans les restes de deux travées de l'église ; bientôt on en abandonna la moitié, et le petit sanctuaire où l'on enterrerait l'un sur l'autre les abbés commendataires jusqu'à la Révolution n'avait plus que 5 m. sur 4 dans œuvre.

La grande église avait une nef de 6 m. 80 de large sur 27 mètres de long et un chœur de trois travées, l'un et l'autre accostés de collatéraux. Une tour s'élevait sur la dernière travée du bas-côté nord. Il n'existait

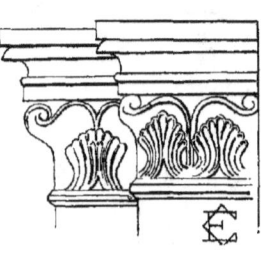

Fig. 133. — Abbaye de Beaulieu. — Chapiteaux.

probablement pas de transept. Les arcades étaient en tiers point sans moulures, et les piliers carrés étaient couronnés de simples impostes comme dans l'église de Falvy près Péronne. Ceux qui portaient la tour étaient au contraire cruciformes et couronnés de chapiteaux sculptés avec tailloirs et larges feuilles du même type que ceux des chapiteaux de Dommartin. Sur les grandes feuilles, dans le pilier qui subsiste, sont appliquées des palmettes traitées en méplat (fig. 133). Le pilier avec son chapiteau a 6 m. 10 de haut. Dans l'angle du pilier cruciforme de l'est s'élève une colonnette haute de 2 m. 75 qui

(1) *Gallia Christiana* t. X, col. 1614.
(2) Ouvrages cités.

— 178 —

peut-être portait une poutre délimitant le sanctuaire. Une disposition analogue se voit à Berteaucourt. Le pilier qui subsiste occupe l'angle de la petite chapelle rectangulaire.

Celle-ci (fig. 134) doit dater de 1350 environ; cependant sa voûte qui, établie sous

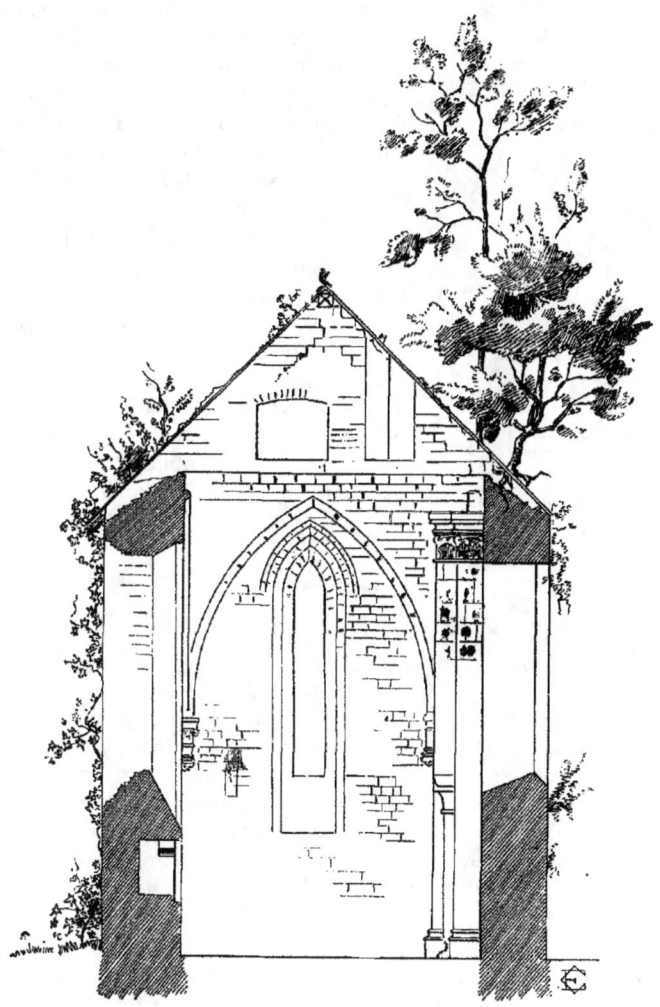

Fig. 134. — Abbaye de Beaulieu. — Coupe de la chapelle.

le niveau des chapiteaux du pilier, ne pouvait se rapporter à la construction primitive, retombait sur de petits supports rappelant aussi le style de Dommartin, et plus semblables

encore à certaines retombées de S¹ Germer de Fly (fig. 135). Ce sont des colonnettes avec chapiteaux à volutes, base attique sans socle, et culots dont l'un figure une tête de chat. Si l'état de ces restes, fait maudire le vandalisme des soldats d'Edouard III, que doit-on penser du propriétaire qui en 1878 a fait démolir les ruines de l'église, celles du cloître, et le logis fortifié du prieur (probablement une ancienne porte d'entrée de l'abbaye); tout cela dans le simple but de se procurer de la pierre à un peu meilleur compte que dans les carrières voisines !

Il ne subsiste plus de l'abbaye de Beaulieu que les murs de la petite chapelle, une tombe d'abbé du siècle dernier et le bas d'une tour cylindrique de 26 m. 40 de circonférence qui s'élevait isolée au nord-ouest de l'église. C'était sans doute un donjon élevé par les moines après leur premier désastre. Une lithographie de Noël Alexis datée de 1821, et un album de dessins à la plume exécutés par le comte Chotomski et conservés à la bibliothèque de Boulogne donnent une idée sommaire de l'état des ruines avant 1878.

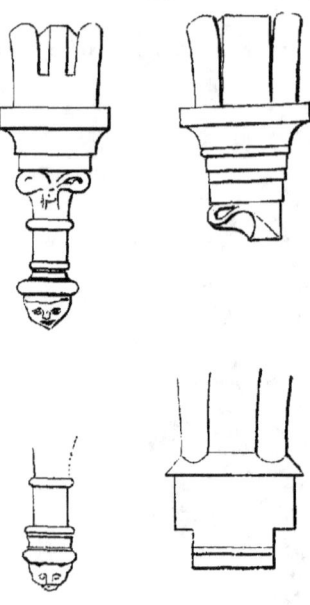

FIG. 135. — Abbaye de Beaulieu. — Détail des chapelles.

Belle.

L'église de Belle faisait partie du doyenné de Boulogne.

Reconstruite en 1518 (1), elle a conservé dans chacun des murs latéraux de sa nef deux grandes arcades en calcaire oolithique de Marquise qui semblent appartenir à l'époque romane. Elles sont en plein cintre sans aucune moulure, et sans imposte. Les centres de ces arcs sont presque au niveau du sol de l'église. Il est difficile d'attribuer une date à une construction aussi rudimentaire, mais cette simplicité jointe à une habileté relative dans le travail rendraient vraisemblable l'attribution de ce reste de nef à la première moitié du XII siècle.

(1) Cette date est inscrite dans le chœur. C'est par erreur que M. l'abbé Haigneré l'a appliquée à la totalité de l'église, et c'est tout à fait à tort que M. J. M. Richard a classé dans les clochers romans (mémoire cité) le mur épais percé de deux baies en plein cintre qui forme le clocher de Belle. Construit en brique et pierre et pourvu de larmiers très anguleux, ce campanar a tous les caractères d'une construction du XVI siècle et ne se relie pas du reste à la maçonnerie romane. L'église de Belle a été restaurée en 1707, 1742, 1758, 1767, 1769, 1780, 1781 et 1782. Elle avait encore alors ses bas-côtés terminés par des chapelles. (Devis conservés aux archives départementales).

Boulogne.

Eglise Notre-Dame.

L'église Notre-Dame paraît être la plus ancienne de la ville de Boulogne (1); elle a pu être le siège de l'évêché qui y aurait existé avant le viie siècle. Cette hypothèse a pour appui le titre de cité romaine que possédait Boulogne et la présence auprès de Notre-Dame d'une petite église dédiée à saint Jean-Baptiste (2) et qui aurait été un baptistère. Un vieux légendaire qui existait en 1682 dans la bibliothèque du chapitre de Boulogne et que cite le chanoine Antoine Le Roy (3) rappelait en ces termes la fondation de l'église, à propos d'une translation du chef de saint Maxime, évêque, qui y fut faite en 1134 : « *Ecclesia beate Marie ante XXX circiter annos a sancta Itta, seu Ida, matre Godefridi Bullonii, comitis Boloniensis, et primi Jerosolymorum regis christiani constructa fuerat et plurimis reliquiis sanctis e Syria et Palestina ab eodem Godefrido et Balduino ejus fratre transmissis instructa et ornata.* »

Ce texte est évidemment bien postérieur aux événements qu'il rapporte ; c'est par erreur que le titre de comte de Boulogne est attribué à Godefroy de Bouillon et c'est probablement aussi à tort que la fondation est attribuée à sainte Ide. Le moine du Wast, son contemporain, a écrit sa vie (4) et n'y mentionne d'autres fondations que celles de Saint-Wlmer de Boulogne, de Saint-Michel du Wast et de La Capelle. Le mot *circiter* achève de rendre le document incertain. Cependant, l'architecture de Notre-Dame de Boulogne était la même que celle des monuments fondés par sainte Ide, et, comme l'auteur du légendaire faisait évidemment partie du clergé de Notre-Dame, on peut croire qu'il avait trouvé dans les archives de son église quelque document indiquant la date très vraisemblable qu'il assigne à la construction.

Le Roy qui n'était guère moins bien informé, considérait la fondation de Saint-Wlmer (1090 environ) comme antérieure à celle de Notre-Dame qui n'invoquait comme raison de sa préséance que son ancien titre plus ou moins réel de cathédrale (5).

(1) Sur l'histoire de cette église, voir *Gallia christiana*, t. X. — Alph. de Montfort, capucin, *Hist. de l'ancienne image de Nostre-Dame de Boulogne-sur-Mer*, Paris, Lamy, 1634, in-12. — Jacques d'Auvergne minime, *Poème héroyque sur l'histoire de l'image miraculeuse de N.-D. de Boulongne*, Lille, Chrisostome Malte, s. d. (1682), in-18. — Ant. Le Roy, chanoine et archidiacre de Boulogne, *Hist. de N.-D. de Boulognes*, Paris, Cl. Audinet, 1681, in-8° ; 2e édition, Paris, Jean Couterot, et Boulogne, P. Battut, imprimeur, 1682, in-8° ; 3e édition, Boulogne, Battut, 1704, in-8° ; 4e édition continuée jusqu'en 1839 par Hédouin, Boulogne Le Roy-Mabille, 1839, in-8°. — L'abbé D. Haigneré, *Hist. de N.-D. de Boulogne*, Boulogne, Berger frères, 1857, in-18. — 2e édition, 1864, in-12. — Etude sur la légende *de Notre-Dame de Boulogne*, Boulogne 1863, in-8°. — *Notice sur la crypte de Notre-Dame de Boulogne*, Boulogne, Aigre, 1851, in-8° ; 2e édition, Paris, Didron, 1859. — Courtois, *Rapport sur la crypte de Notre-Dame de Boulogne*. Mém. des Antiquaires de la Morinie, t. IX, 2e partie, p. 355. — Haigneré, *Dict. Histor. et Archéol. du Pas-de-Calais, Boulogne*, tome I.

(2) Elle a disparu au xviie siècle. Quelques détails sur cette église sont donnés par P. Luto dans ses *Mémoires pour l'Histoire de la ville de Boulogne*. Bibl. de Boulogne, ms. 169 A.

(3) Ouvr. cité édit. de 1682, p. 259. *Ex vetusto legendario capituli Boloniensis de relatione capitis S Maximi episcopi ex ecclesia Bolon. ad Tarvannensem*, ann. *1134*.

(4) Bolland. *Acta sanctorum*. April., t. XII, XIII. *De B. Ida vidua, comitissa Bolonie in Gallo Belgica. Vita auctore monacho Wastensi coaevo*. Cap. II, p. 143. Virtutes ejus in viduitate ; monasteria fundata ; miracula patrata.

(5) Le Roy, ouvr. cité.

L'édifise roman dut conserver pendant un siècle environ ses dispositions primitives. En 1212, de nombreux miracles opérés dans cette église (1) y attirèrent de toutes parts les pèlerins pour le plus grand profit de l'abbaye où l'on n'eut garde de laisser se refroidir ce zèle populaire. Les offrandes des pèlerins permirent bientôt d'embellir notablement l'édifice (2). En 1293, la fondation d'une chapellenie amena un agrandissement (3). En 1302, l'abbé Laurent de Condette jeta les fondements d'un nouveau chœur (4) ; en 1361, Charles V étant encore dauphin vint à Boulogne au-devant de son père qui revenait de captivité, et fonda l'autel de la Vierge dans le chœur qui s'achevait (5). Six ans après, cette nouvelle construction était écrasée par la chûte du grand clocher qu'une tempête abattit. La restauration fut lente et pénible. Entre 1389 et 1416, le duc de Berri devenu le mari de Jeanne de Boulogne fit reconstruire le grand portail (6). En 1544, la grosse tour fut de nouveau abattue par l'artillerie anglaise et après la prise de la ville les Anglais rasèrent la chapelle de la Vierge. Rendue au culte en 1550, l'église fut saccagée par les Huguenots en 1567. De 1620 à 1624, on rebâtit la chapelle de la Vierge ; de 1667 à 1668, le chœur reçut une riche clôture de marbre (7) ; en 1718, le monument fut entièrement badigeonné et le xviiie siècle vit aussi détruire le grand portail et ouvrir dans la nef 14 chapelles latérales ; enfin, le 21 juillet 1798, le monument fut vendu à des spéculateurs qui le démolirent.

La description archéologique de cette importante église n'a pas été faite jusqu'ici. Quelques articles seulement ont été consacrés à sa crypte. Il subsiste comme éléments de restitution : les fondations de tout l'édifice reconnaissables dans la crypte de l'église actuelle, un musée lapidaire formé de débris de sculpture réunis dans cette même crypte, une série de peintures, dessins et gravures

(1) Jean d'Ypres (Iperius) *Chron. S Bertini*. (Martène, *Thesaurus novus anecdotorum*, t. III, col. 693).
« Eodem anno (1212) ad laudem et gloriam Jesu Christi et sue gloriosissime matris in Bolonia supra mare plurima fiunt miracula magnusque populi confluxus ex omni parte regni et inde ortum habuit peregrinatio ad beatam Mariam in Bolonia quæ adhuc est. »

(2) La statue miraculeuse de Notre-Dame de Boulogne, à laquelle Louis XI fit hommage du comté (*Chroniques de Jehan Molinet. Chr. nat. franc.* t. XLIV, 1828, liv. 40, p. 23), avait dû être faite vers 1200, ainsi que la légende, qui la fait arriver par mer au temps de Dagobert, épisode assez fréquent dans les légendes de ce temps (Christ de Rue ; Christ de Girgenti ; provisions arrivées miraculeusement à Saint-Josse, etc.). La statue était en bois, assise sur un trône comme celle de Notre-Dame des Miracles de Saint-Omer, qui subsiste. Elle est figurée au xiiie et au xive siècle sur les sceaux de l'abbaye (Demay, *Sceaux de Picardie*), au xve et au xvie sur les moulins de l'abbaye à Brunembert près Desvres et à Moulin-l'Abbé près Boulogne ; au xviie dans des gravures, l'une de 1601 (bois, collection A. Deschamps de Pas), l'autre de 1681 signée P. Brissart et accompagnant l'histoire de Le Roy ; enfin, dans une sculpture sur bois reproduite par A. de Rosny (*Album historique de Boulogne*, 1893). Cette statue, retrouvée ou refaite après les désastres de 1544 et de 1567, a été brûlée en place publique en 1793). Quant à la légende, elle atteint son plus grand développement dans un manuscrit de la bibliothèque de l'arsenal qui porte les armes d'Antoine, bâtard de Bourgogne, et a pour titre : *La manière de la fondation et augmentation de l'église Nostre-Dame de Boullongne*. Les six enluminures de ce manuscrit, sont reproduites par MM. Haigneré et de Rosny (ouvr. cités), malheureusement les représentations y sont aussi fantaisistes que le texte.

(3) Le Roy, ouvr. cité.

(4) Bibl. nat. ms. 751. Chronique anonyme allant jusqu'en 1308 : « III c. II. En cet an, fit commencier l'abbé Laurens de Condete le neuf cavech de l'église Nostre-Dame de Bouloigne, le XVe jour de may. »

(5) Le Roy. Pièce justificative.

(6) Le Roy. ouvr. cité.

(7) Ibid.

figurant la ville de Boulogne depuis 1544 jusqu'en 1725 (1), un plan partiel de 1772 (2) indiquant la partie de l'église qui constituait la paroisse (bas-côté sud et bras sud du transept), enfin des notes manuscrites du xvii⁰ et du xviii⁰ siècle rédigées par le chanoine Le Roy (3), par l'archidiacre Luto (4), et par Scotté de Velinghen (5), et une aquarelle figurant une partie des ruines vers 1820 (6).

L'église, entièrement bâtie en calcaire oolithique de Marquise, se composait originairement d'une nef de sept travées, d'un transept, de deux travées de chœur et d'une abside ou d'un chevet dont la forme est incertaine La nef et les deux travées de chœur avaient des collatéraux qui devaient être seuls voûtés ; le carré du transept était surmonté d'une grosse tour rectangulaire ; la façade était cantonnée

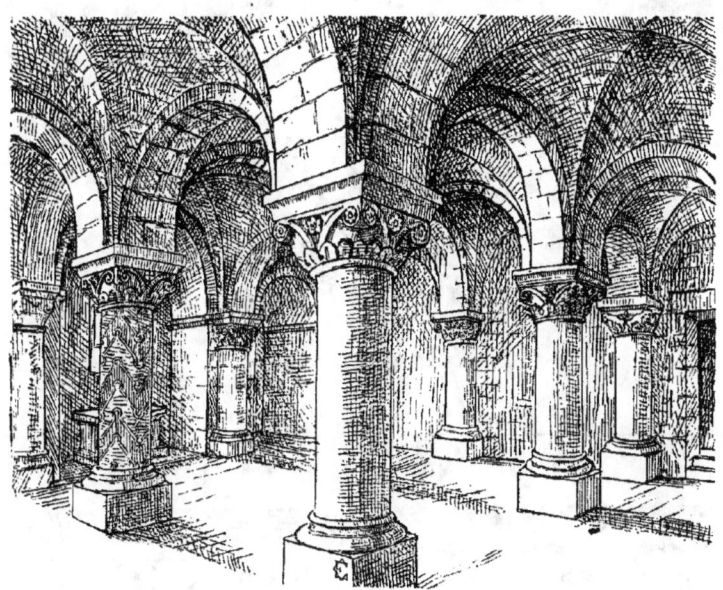

Fig. 136. — Crypte de Notre-Dame de Boulogne (Restitution des anciennes voûtes).

de deux tourelles cylindriques renfermant des escaliers ; le grand portail s'ouvrait dans le cimetière au sud-ouest de la nef, à l'abri du vent de mer, et une crypte

(1) Bibl. Nat. Cabinet des Estampes Topographie de Boulogne et places fortes de Picardie — A. de Rosny Album historique. — Mém. des Antiquaires de Londres.
(2) Arch. dép. du Pas-de-Calais. Dépôt de Boulogne G 8.
(3) Bibl. de Boulogne, nouv. acq.
(4) Ibid. ms. 169 A.
(5) Ibid. ms. nouv. acq.
(6) Je dois la possession de cette intéressante aquarelle à la généreuse amitié du très érudit historien de Boulogne, M. V. J. Vaillant, qui l'a découverte et reconnue.

régnait sous le chœur ; on y parvenait par deux escaliers coudés ménagés aux angles nord-ouest et sud-ouest.

Cette crypte (fig. 136) formait un carré long de 14 m. sur 9 m. 65 divisé en trois nefs de quatre travées par des colonnes de 2 m. 60 de haut sur 0 m. 50 de

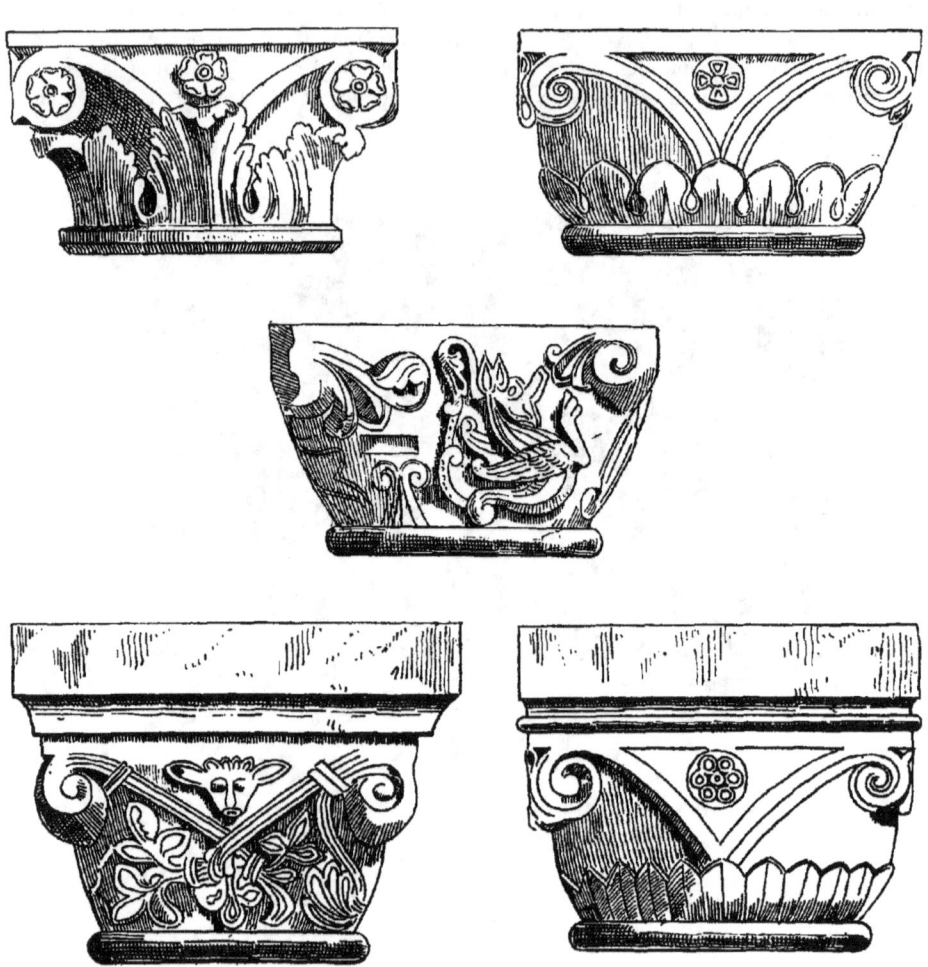

Fig. 137. — Notre-Dame de Boulogne. — Chapiteaux conservés dans la crypte.

diamètre. Ses nefs latérales se terminent à l'est par des chapelles rectangulaires, comme dans la crypte de Nesle ; à l'ouest ils ont des niches qui ont pu être des fenêtres donnant dans l'église haute. La disposition des extrémités de la nef

centrale n'a pas été conservée. De simples demi-colonnes recevaient les retombées des doubleaux sur les murs.

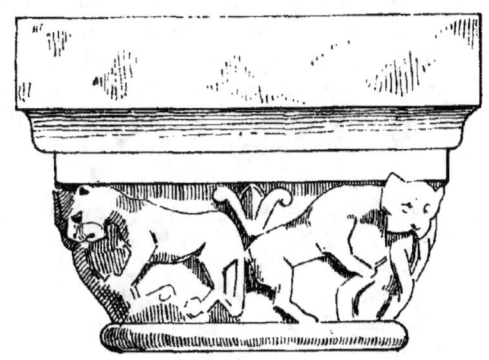

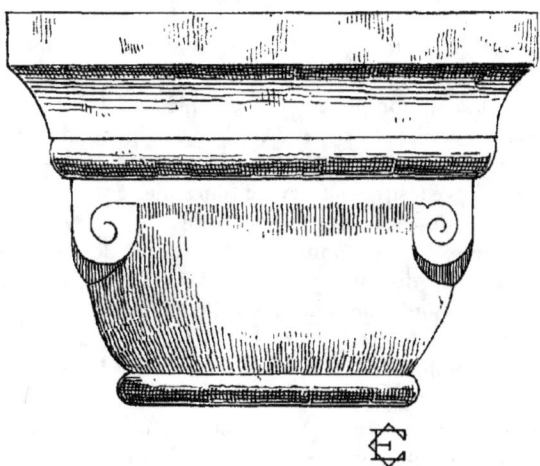

Fig. 138. — Notre-Dame de Boulogne. — Chapiteaux conservés dans la crypte.

Les piliers de l'église étaient carrés, cantonnés de quatre grosses colonnes. Il est probable que celles qui regardaient la nef ne supportaient que les fermes de la charpente, comme à Lillers ; que les grandes arcades de la nef et celles qui portaient la tour centrale avaient comme au Wast et à Lillers un tracé plus ou moins brisé et n'avaient aucune moulure ; et qu'il existait comme à Lillers un triforium en plein cintre subdivisé en baies jumelles, et des fenêtres hautes également cintrées ornées de colonnettes. La corniche primitive était à modillons figurant des têtes fantastiques et grossières. Les chapiteaux (fig. 137 et 138), d'un profil très lourd,

avaient une décoration sauvage où se mêlaient les lions furieux, les dragons, les serpents entrelacés, ou de grosses volutes et des feuilles pleines ou découpées rappelant de fort loin le type corinthien (fig. 139).

La tour centrale avait au moins deux étages. Celui qui surmontait le toit était percé sur chaque face de deux larges baies en plein cintre subdivisées en deux formes ; au-dessus venait une corniche puis un ou plusieurs étages dont la disposition et la date ne nous sont pas connus. Nous savons cependant que lors de sa première destruction la partie haute de la tour était considérée comme une grande et très belle construction (1).

Fig. 139. — Notre-Dame de Boulogne. — Base de colonne.

Le chevet ancien pouvait être rectangulaire comme celui de l'ancienne collégiale de Nesle. En effet, la crypte semble avoir été terminée comme à Nesle par trois chapelles carrées. Peut-être cependant l'extrémité orientale de la nef centrale de la crypte formait-elle une abside. Malheureusement cette partie a été détruite en 1827, et les restaurations opérées dans les chapelles qui terminent les nefs latérales de la crypte, empêchent de reconnaître si elles ont été ajourées de fenêtres.

Selon le témoignage de Luto (2) les deux premières arcades du chœur, qui surmontaient la crypte, étaient romanes. On les avait murées en briques. Les collatéraux du chœur étaient complètement remaniés. Celui du sud était attenant aux prisons du Chapitre, construites peut-être aux dépens d'une grande chapelle gothique. Celui du nord avait été élargi dès la fin du XIII^e siècle en une chapelle de grandes dimensions élevée sur une crypte tangente à la crypte romane. Cette crypte gothique conserve de très belles peintures et des restes de colonnes de 25 centimètres de diamètre : les peintures et les bases de colonnes appartiennent au style des dernières années du XIII^e siècle. Or en 1293 Jean, évêque de Térouanne, fondait à Notre-Dame de Boulogne une chapellenie pour desservir une chapelle qu'il venait d'y faire rétablir ou restaurer et qu'on appela dans la suite *la chapelle l'évêque* (3). Il serait vraisemblable d'identifier cette chapelle avec celle dont il vient d'être question.

La première modification apportée aux dispositions primitives de l'église devait remonter à l'époque où les pèlerins se mirent à affluer, à la suite des miracles

(1) « .. Et quod mirabile fuit, ex magno ventorum impulsu, campanile de ecclesia beate Marie de Bolonia canonicorum regularium, quod erat pulcrum valde nimis et forte, illa nocte corruit et tectum chori sub eo demolivit, et ulterius voltas lapideas fregit ex suo casu similiter et quassavit. »
Le journal du siège de Boulogne rimé par Alléaume Morin en 1544 et publié dans les *Documents Inédits* nous apprend que l'étage supérieur démoli par les boulets d'Henri VIII, n'endommagea pas dans sa chute les voûtes qui protégeaient les cloches. La tour était donc peut-être une lanterne normande à laquelle on aurait ajouté après coup une voûte basse. Elle ressemblait beaucoup, du reste, à la tour lanterne de Saint-Georges de Boscherville.

(2) Le texte de la fondation est reproduit par Le Roy, ouvr. et édit. cités, p. 276.

(3) Ph. Luto, *Mémoires pour l'histoire de la ville de Boulogne et de son comté contenant la description de l'état présent de la ville et du pays*. Bibl. de Boulogne, n° 169 A., p. 377 et 378.

de 1212. On mit alors à profit les progrès récents de l'architecture pour surélever et voûter la nef et en élargir les fenêtres. Les nouveaux murs, qui mesuraient « environ sept toises quatre pieds jusqu'à l'entablement » (1), étaient couronnés d'une splendide corniche à arcatures, richement sculptée, portée sur des têtes (2) et sur laquelle régnait un chêneau doublé de plomb (3). Les deux travées du chœur n'avaient pas été surélevées (4). Le chœur commencé en 1302 se composait de deux nouvelles travées ajoutées à celles-ci et d'un rond-point de cinq travées présentant chacune au dehors trois pans coupés formant chapelles. La chapelle de la Vierge, originairement de mêmes dimensions que les quatre autres, avait été rebâtie avec une travée de plus, probablement à la suite de la donation du Dauphin Charles en 1360 et certainement lors de sa reconstruction en 1550. Chaque bras du transept avait trois travées ; la troisième était peut-être une addition.

Les peintures de la crypte romane consistaient en une coloration unie rouge ou brune des fûts des colonnes adossées ; les fûts des colonnes voisines du sanctuaire étaient peintes de chevrons rouges alternativement et bleus à pointes coupées puis arrondies en cercles. Des liserés blancs séparaient le bleu du rouge. Cette peinture a été reproduite aujourd'hui sur tous les fûts. Ce même dessin se voit aussi en Toscane dans les peintures des ogives des chapelles de l'église de San-Galgano et dans les briques ornées qui forment les claveaux de fenêtres de maisons à San-Gemignano. Ces deux exemples ne datent que de la fin du XIIIe siècle. Les peintures de la crypte romane de Boulogne pourraient donc n'être pas antérieures à celles de la crypte gothique qui y touche.

Un charnier, bâti probablement en même temps que le grand portail, entourait le cimetière sur lequel s'ouvrait ce portail. Il était adossé au bas-côté sud et au sud-ouest du transept.

Eglise de l'Abbaye de Saint-Wlmer.

C'est en 1090, selon l'historien boulonnais Scotté de Vélinghen (5), que sainte Ide, mère de Godefroy de Bouillon, aurait fait rebâtir sous le vocable de saint Wlmer une église auparavant dédiée à saint Jean l'Evangéliste. Je ne sais où Scotté avait pris cette date que ne donne pas le *Gallia Christiana* (6), mais elle

(1) Acte de vente de la ci-devant cathédrale de Boulogne, 9 Thermidor an VI (21 juillet 1798) Ern. Deseille. *L'année boulonnaise* second semestre. Boulogne, Aigre, 1886, in-8° p. 376.

(2) Musée lapidaire de la crypte. C'est à tort que l'on a considéré cette corniche comme romane. L'une des têtes porte la toque à mentonnière des femmes du milieu et de la fin du XIIIe siècle, les feuillages qui meublent les arcatures sont gothiques. Cette corniche avait frappé l'auteur de la vue du siège de 1544 et Ph. Luto (ms. cité p. 378, note marginale).

(3) Procès-verbal de constatation des dégâts de 1567. Le Roy, ouvr. cité.

(4) Elles étaient sensiblement plus basses et mieux raccordées à la tour romane, et conservaient leurs petites fenêtres romanes. Ces détails apparaissent surtout dans une aquarelle du fonds Gaignières intitulée *Vile de Boulongne*. Ph. Luto parle de ces travées dans le ms. cité, pp. 377 et 378.

(5) Scotté de Velinghen (Antoine, personnat de Bezinghen et d'Embry). *Description de la ville de Boulogne-sur-Mer et du pays et comté de Boulognois*. Bibl. de Boul., ms. 163 et ms. autographe nouv. acq. non classé, p. 76.

(6) *Gallia Christiana*, t. X. col. 1611 à 1614 et *instrum*. col. 397.

est vraisemblable. En effet le moine du Wast, qui a connu personnellement sainte Ide et nous a laissé le récit de sa vie, nous apprend que Saint-Wlmer fut la première fondation de cette comtesse après son veuvage. Selon les auteurs de l'*Art de vérifier les dates*, il est vrai que sainte Ide n'aurait été veuve qu'en 1193, mais ils ont établi cette date de la façon la plus arbitraire (1) et il est presque certain que cet événement eut lieu plus tôt. Quoi qu'il en soit, l'hagiographe nous apprend qu'aussitôt veuve la comtesse alla vendre ses terres des Pays-Bas et revint à Boulogne pour y fonder l'église et l'abbaye de Saint-Wlmer avec l'aide et l'autorisation du comte Eustache son fils (2).

En 1108, le comte Eustache III cède en toute franchise cette abbaye aux chanoines réguliers de saint Augustin, en leur permettant d'élire un abbé (3) ; cette cession est qualifiée de restitution dans une confirmation qu'en fit en 1132 l'évêque Milon (4) à la suite d'une autre restitution opérée par Etienne de Blois.

Il semble ressortir des documents précités que Saint-Wlmer fut bâti entre 1090 et 1108, et si l'architecture qui nous en reste ne confirme pas pleinement l'expression d'*honorificum cœnobium* dont se sert le moine du Wast, au moins s'accorde-t-elle parfaitement avec ces dates. Pour quelle cause deux grandes abbayes de chanoines réguliers furent-elles ainsi fondées presque en même temps et à quelques pas l'une de l'autre dans la cité de Boulogne ? Peut-être faudrait-il en avoir la raison dans une pieuse rivalité de sainte Ide et de son fils; quoi qu'il en soit, le fait est bizarre. En 1113, le comte régla les droits respectifs des deux abbayes (5). Vers 1256 un sinistre, dont on ignore la nature, endommagea gravement Saint-Wlmer (6) ; des restaurations dont il reste trace furent faites à cette époque. La prospérité de l'abbaye déclinait alors ; si le culte du saint local attirait encore des pèlerins, la Vierge miraculeuse que leur offraient depuis quelques années les chanoines de Notre-Dame captait déjà toutes leurs préférences. En 1544, Saint-Wlmer ne faisait plus que végéter, lorsque, découronnée d'une de ses tours dans le bombardement (7), elle fut abandonnée quand la ville fut prise ; elle resta à peu près déserte en 1550 et tomba en commende. En 1553, les chanoines de la cathédrale de Térouanne vinrent s'y réfugier, puis en 1557, ils passèrent à Notre-Dame transformée en église cathédrale (8).

(1) Cette date est celle de la dernière lettre datée du livre des lettres de saint Anselme qui contient celles (non datées) qu'il écrivit à la comtesse après son veuvage.

(2) « Cum itaque haec pio verteret in pectore ut manifestaretur ejus sanctitas, in Alemaniam parentum suorum illam perduxit caritas.... Visitatis consanguinitate et affinitate propinquis, Ida eximia mutavit propter argentum quae illic habebat ex genere paterno allodia ; quo facto, quae diu cogitaverat completura, repedavit ad propria. Reversa siquidem ecclesiam locumque Sancti-Vulmari, consilio et adjutorio filii sui tunc Boloniae comitis, intra civitatis muros adhuc imminens honorificum construxit coenobium : ubi etiam servientes Deo, et unde viverent constituit. » (Bibl. roy. de Bruxelles, ms. 1773. — Bolland, A. S. apr. t II, XIII apr. — Ce texte des Bollandistes est très incorrect.

(3) *Gallia Christiana*, t. X, col. 1611 et instrum., col. 397.
(4) *Ibid.* ch. 7.
(5) *Ibid.* ch. 9.
(6) *Ibid.* instrum. ch. 29. 1256, juillet. *Ex chartario monasterii Caroli loci.*
(7) Journal rimé d'Antoine Morin (plus vraisemblablement Alléaume Morin. Voir Desceille, *Année Boulonnaise*. Boulogne, 1885-86, in-8°, pp. 221, 222, 326, 409, 488, 490). Ce journal a été publié par le regretté M. Morand dans les *Documents inédits*
(8) A. Le Mire *Opera*, dipl. IV, p. 305 et Haigneré *Dict. hist. et arch. du Pas-de-Calais, arr. de Boulogne,*

— 188 —

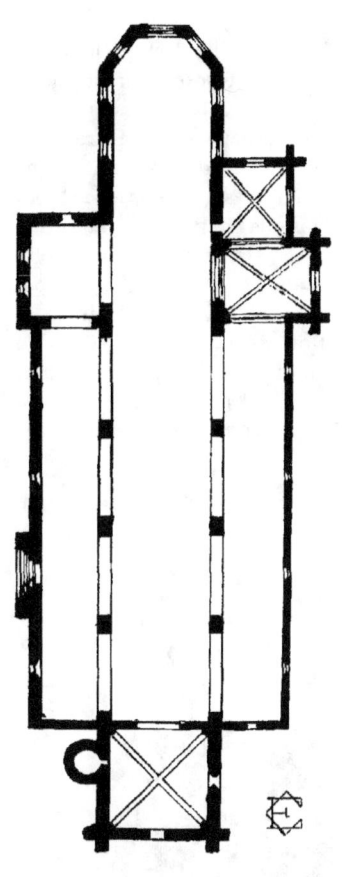

Fig. 140. — Eglise de Saint-Wlmer de Boulogne. — Plan restitué.

L'année suivante, les Huguenots ayant saccagé cette église, l'évêque s'installa provisoirement à Saint-Wlmer ; en 1607, l'église redevint prospère grâce à la statue miraculeuse de Notre-Dame perdue en 1567, et qui retrouvée cinquante ans après y fut installée (1). En 1610, l'évêque peu satisfait de cette invention miraculeuse et moins encore de ce détournement de pélerinage, fit fermer Saint-Wlmer, mais il fallut en rouvrir les portes aux pèlerins. En 1613, il donna l'abbaye aux Minimes (2) qui ne purent y subsister et l'abandonnèrent en 1617. La ville avait alors la disposition des bâtiments, et en 1619 elle emmagasinait dans la tour des munitions de guerre (3). En 1621, elle installa des écoles dans l'ancienne abbaye (4) ; en 1629, elle les céda aux prêtres de l'Oratoire qui obtinrent l'abandon de tous les droits de l'évêque alors abbé commendataire. En 1630, l'évêque enleva de l'église la statue miraculeuse et la réinstalla à Notre-Dame. En 1707 et en 1708, les Oratoriens détruisirent la grosse tour et la nef de l'église. Le reste fut désaffecté à la Révolution puis gravement mutilé vers 1820.

L'abbaye de Saint-Wlmer s'étendait de la rue de la Balance à l'est jusqu'à la rue des Lormiers dite aujourd'hui rue d'Aumont à l'ouest, et de la place du Marché aujourd'hui place Godefroy de Bouillon au nord à la rue du Compenaige aujourd'hui de l'Oratoire au Sud.

L'église, dont l'emplacement est coupé aujourd'hui par la rue Henry (fig. 140 et 141),

t. I, p. 270. — A cette époque, cependant, des réparations considérables furent faites à l'église de Saint-Wlmer, ainsi qu'il résulte d'une lettre de Louis du Tertre, lieutenant général de la sénéchaussée de Boulogne, en date du 16 mars 1556-57, transcrite dans un des registres aux chartes de la ville d'Amiens, à l'effet de faire proclamer que « le XXIIe jour d'avril prochain venant, sera vendu par-devant nous en la ville de Boullongne, au plus offrant et dernier enchérisseur, la couverture de plomb dont est couverte ladicte église de Sainct-Wlmer à Boullongne, et que toutes personnes seront receues à y mettre enchères, pour les deniers provenans de ladicte vente estre employés à faire ung comble neuf à ladicte église et à icelle recouvrir d'ardoises, et autres réparacions utiles et nécessaires à faire en ladicte église et abbaye, et aussy vous mandons, par meisme moyen, faire publier que l'ouvraige dudict comble et couverture d'ardoise de ladicte église et réparation des clochers d'icelle, à livrer toutes matières, se baillera ledict jour au rabais. » (Arch. de la ville d'Amiens, AA. 14, fol. 92).

(1) Haigneré, *Hist. de N.-D. de B.*, éd. 1864, ch. XVIII, pp. 201 et suiv.
(2) (Arch. Nat. Q. 894.) En 1642 ils revinrent à Boulogne et bâtirent rue Neuve-Chaussée un couvent et une église gothique aujourd'hui totalement disparus.
(3) Arch. communales de Boulogne, Registre aux délibérations de la ville, n° 1014, f° 2 et verso et n° 1271.
(4) Ibid., n° 1270.

faisait face au Palais des Comtes et plus tard au beffroi. Elle comprenait un chevet à pans coupés précédé de deux travées de chœur, un transept simple dont le bras nord était tout récent et dont le bras sud avait été rebâti vers 1256 et avait une chapelle carrée surmontée d'une salle servant peut-être de trésor : c'était le reste de la tour découronnée en 1544, puis une nef et des bas-côtés sans voûtes divisés probablement en quatre travées, et enfin, à l'ouest, une grosse tour, carrée dans le bas, octogone à sa partie supérieure, à laquelle était accolé au nord une tourelle cylindrique contenant un escalier de bois. Dans le bas de cette grosse tour, démolie en 1705, il existait une porte secondaire ; le portail principal s'ouvrait au nord de la nef, sur le marché. Il était au fond d'une allée, car deux maisons étaient adossées au bas-côté nord. La description de ces maisons dans le terrier de Saint-Wlmer (1) indique parfaitement la situation de ce grand portail, et l'allée qui y aboutissait forme aujourd'hui la moitié de la rue Henry. Elle est indiquée sur les plans de Boulogne antérieurs à 1705 (2). La rue forme un coude entre sa partie ancienne et sa partie nouvelle.

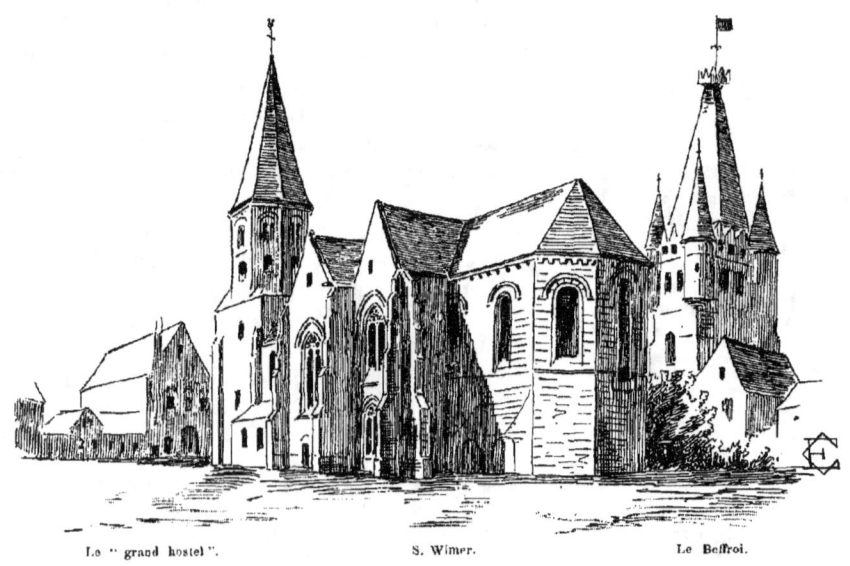

Le " grand hostel". S. Wlmer. Le Beffroi.

Fig. 141. — Aspect de Saint-Wlmer de Boulogne de 1550 à 1705.

De la grosse tour que Scotté a vu démolir en 1707 (3) il ne subsiste qu'une tourelle d'escalier. L'étage octogone apparaît dans la vue anglaise du siège de

(1) Dressé par ordre de l'abbé Jean Leest. (Arch. comm. de Boulogne.) Ce terrier est publié dans les *Mém. de la Soc. académique de Boulogne*, tome VI. Les maisons en question sont la maison Oudin-Fontaine et la maison nommée Paris.
(2) Bibl. Nat. Cabinet des Estampes. Topographie de Boulogne, vol. I.
(3) Manuscrit cité.

Fig. 142. — Saint-Wlmer d'après la vue de Boulogne attribuée à Van der Meulen (musée de Boulogne). — 1. Tour de Saint-Wlmer en démolition (1702) ; 2. Le « grand hostel ».

Fig. 143. — Saint-Wlmer d'après la vue anglaise du siège de 1544.

Fig. 144. — Saint-Wlmer d'après Mérian (époque de Louis XIV).

Fig. 145. — Saint-Wlmer et le beffroi de Boulogne d'après Chastillon (époque de Henri IV).

(1) Ms. orig., p 76.

1544 (fig. 143) ; la tour en cours de démolition se voit dans un tableau conservé au musée de Boulogne. De la nef, détruite en 1708, il ne subsiste que des fondations (1) et peut-être trois corbeaux à moulures réemployés dans les maisons n° 3 rue d'Aumont et 8 bis place Godefroy de Bouillon. Le texte seul de Scotté nous apprend que la nef et ses bas-côtés étaient « en mauvais ordre et sans être voûtés. »

Les bras du transept sont encore reconnaissables (fig. 146). Celui du sud, avec sa tour, conserve quelques beaux détails d'architecture du XIIIe siècle, dans les immeubles situés 3 et 5, rue de l'Oratoire. Dans le second, la chapelle du bas de la tour est presque intacte et l'on y remarque des restes de peintures polychromes. Les fenêtres conservent une partie de leurs remplages.

Le chœur, dérasé jusqu'au niveau des imposts des fenêtres, forme la cour de la maison n° 3 rue Henry. L'abside, qui a la même largeur, est englobée dans les communs. Elle conserve entières ses trois fenêtres ; celle du fond beaucoup plus grande, a un cintre très légèrement brisé et orné intérieurement d'un gros boudin faisant suite aux colonnettes des piédroits ; les autres sont en plein cintre parfait et dépourvues de cette moulure mais elles ont aussi des colonnettes. Le tracé des bases et le galbe des chapiteaux sont les mêmes qu'à Notre-Dame ; les dessins des six chapiteaux appartiennent au même

style (fig. 147). Ceux de la fenêtre centrale imitent grossièrement le composite antique ; ceux du pan coupé sud-est présentent l'un des rinceaux très lourds, l'autre une sorte de fleur de lys sous des volutes ioniques ; à la fenêtre

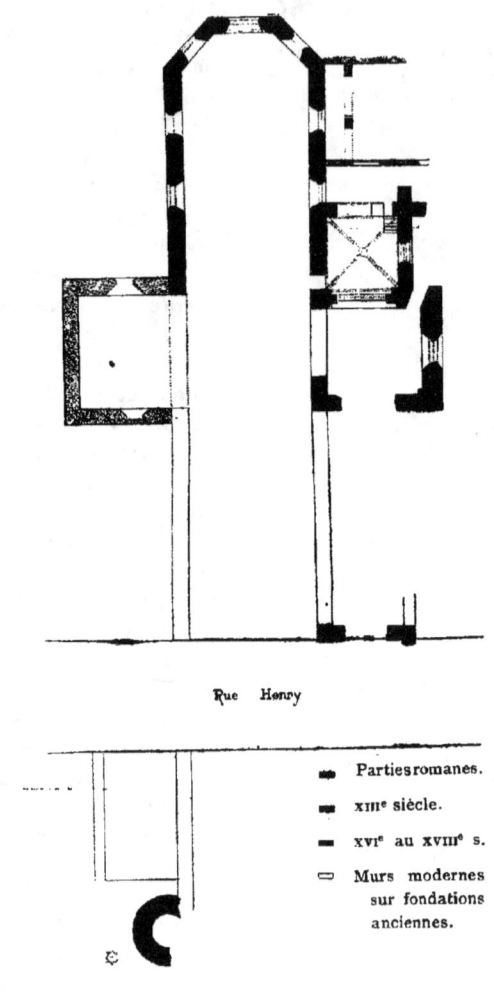

FIG. 146. — Eglise St-Wlmer de Boulogne. — Etat actuel (abstraction faite des constructions récentes).

du pan coupé nord-est se voit un chapiteau décoré d'une tête de lion la gueule ouverte et de quelques bâtons brisés avec une astragale en torsade. Celui qui lui fait pendant semble un compromis entre le chapiteau ionique et le

chapiteau godronné. Les quatre autres fenêtres du chœur n'ont pas de colonnettes. Au bas du pan coupé sud-est se voient encore la tablette et les piédroits moulurés d'une piscine datant de la restauration de 1256. Les murs portent quelques traces de l'incendie qui a dû précéder ces travaux. Le chœur et l'abside n'ont pas de contreforts, mais les angles offrent des chaînages de belle pierre de taille ; l'encadrement des fenêtres est de même appareil. Les pleins sont en petits moëllons à peine dégrossis noyés dans d'excellent mortier.

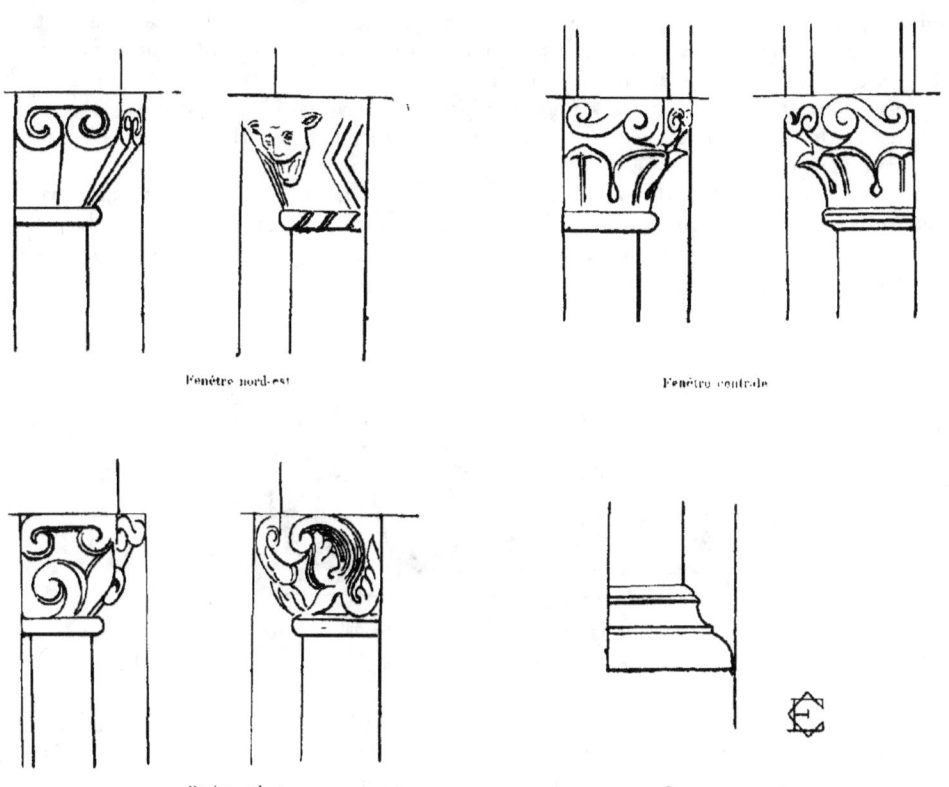

Fig. 147. — Église Saint-Wlmer de Boulogne. — Chapiteaux et base des fenêtres de l'abside.

Rien ne peut aujourd'hui nous renseigner sur la forme de la voûte qui devait couvrir l'abside. C'était probablement une demi-coupole peut-être à pans coupés comme les murs. Ce reste d'architecture est contemporain de la fondation de l'église : à la valeur historique de ces débris d'une construction exécutée sous les yeux et aux frais de sainte Ide, s'ajoute celle d'un plan d'abside au moins très rare de son temps.

Brunembert.

Brunembert appartenait au diocèse de Boulogne et au doyenné de Desvres. L'abbaye de Notre-Dame de Boulogne y avait des possessions importantes (1). L'église de ce village est un petit édifice assez soigné et de formes assez originales bâti en craie à la fin de la période gothique. Deux chapelles de deux travées y forment comme des bras de transept ; dans celle du nord, se trouve un autel en partie roman, découvert il y a une vingtaine d'années sous un autel de bois par le chanoine Van Drival qui lui consacra alors une notice accompagnée d'une lithographie assez exacte (2). Malheureusement, cette notice a le grave défaut de ne pas distinguer les dates et provenances très diverses des différentes parties du petit monument auquel elle se rapporte.

La chapelle date au moins en grande partie du XVIe siècle : cependant le mur auquel l'autel est adossé avec sa riche arcature formant ciborium, et sa piscine pourrait bien être du XVe.

L'autel a une table de pierre ornée d'un cavet dont la date ne saurait être déterminée ; le bahut qui porte cette table est en partie détruit, mais les trois pièces qui y subsistent, le devant mutilé, un angle et un petit côté, sont de provenances et de dates diverses.

Fig. 148. — Eglise de Brunembert. — Devant d'autel.

Le petit côté est un morceau coupé dans une très belle lame funéraire autrefois incrustée de mastic (3) ; elle paraît dater de la fin du règne de S. Louis. L'angle de l'autel est orné d'une colonnette appartenant au temps de Philippe-Auguste ; enfin le devant de l'autel est de la première moitié du XIIe siècle. C'est un morceau rare et curieux composé d'une seule dalle de pierre de Marquise ou

(1) Voir D. Haigneré. *Dict. hist. et archéol. du Pas-de-Calais*, arr. de Boulogne, canton de Desvres. Brunembert possède encore un vieux moulin à vent orné d'une belle figure de Notre-Dame de Boulogne dans son bateau sous un dais et sur une console ornée de deux écus trop frustes pour être identifiés. Ce monument semble remonter au XVe siècle.

(2) *Statistique monumentale du Pas-de-Calais*, t. II.

(3) On y voit une tête de femme coiffée de la toque à mentonnière, une arcature lobée avec écoinçons enrichis de bouquets de feuilles d'érable.

de Samer sculptée en haut relief. Cette dalle est sculptée de deux lions accroupis (fig. 148), affrontés, séparés par un petit pilastre sans ornementation. La tête des lions se présentait de face ; leur queue repliée en cercle passe sous une cuisse et se termine en forme de feuille d'orme appliquée sur l'échine de l'animal. La tête des deux lions et la moitié du corps de l'un des deux sont brisés. Cet autel a sans doute été composé des débris de deux autels anciens lorsque l'église a été rebâtie. Il est curieux de constater que les reconstructeurs, après avoir édifié et décoré assez richement et très soigneusement leur édifice à la mode du jour, ont attaché assez de prix à d'anciens débris d'un style tout à fait différent pour leur donner une place honorable dans le nouvel œuvre. Il est probable qu'à la considération d'économie s'est ajouté le respect religieux pour des pierres consacrées. Ce mobile expliquerait la conservation de beaucoup de vieux autels dans des revêtements plus récents et de beaucoup de vieux fonts baptismaux dans des églises souvent reconstruites.

Coquelles.

Le village de Coquelles (1) faisait partie du diocèse de Térouanne et passa dans celui de Boulogne et dans le nouveau doyenné de Calais.

Ce village s'est fortement déplacé ; aussi après la Révolution trouve-t-on plus commode et presque aussi économique de bâtir une nouvelle église plutôt que de restaurer l'ancienne, fort éloignée des habitations et en mauvais état. On la laissa s'écrouler ; on l'y aida en prenant des matériaux, mais une assez belle tour carrée et deux pans de murs subsistent encore au milieu du cimetière.

La tour (fig. 149) a attiré depuis longtemps l'attention des archéologues ; M. l'abbé Parenty l'a signalée le premier à la Commission des Antiquités départementales du Pas-de-Calais ; il l'a attribuée au xiie siècle, mais sans motiver son opinion et sans décrire l'édifice. Dans le bulletin de la même commission et dans son *Etude sur quelques clochers romans du Pas-de-Calais* (2), M. Jules-Marie Richard nous en a donné la description que voici :

« La tour de Coquelles est le seul reste d'une église écroulée dans les premières années de ce siècle. Elle était au xviiie siècle surmontée d'une flèche en bois comme la plupart de ces tours en avaient reçu vers la fin du Moyen-Age et dans les temps plus paisibles. Un devis de réparations à faire en 1763 nous apprend que l'église avait 54 pieds de long, dont 15 pour le chœur (Archives départementales, C 116).

« Le sommet de la tour de Coquelles est aujourd'hui en ruines et ne paraît pas porter traces de voûtes. L'étage inférieur est construit en appareil grossier, les autres en pierres de taille ; à l'étage supérieur ces pierres alternent avec des bandes de briques. Les ouvertures sont en plein cintre. *Tout atteste dans cette tour l'époque du roman primitif.* »

(1) Pas-de-Calais, arrondissement de Boulogne, canton de Calais.
(2) *Bulletin de la Commission départementale*, tome IV.

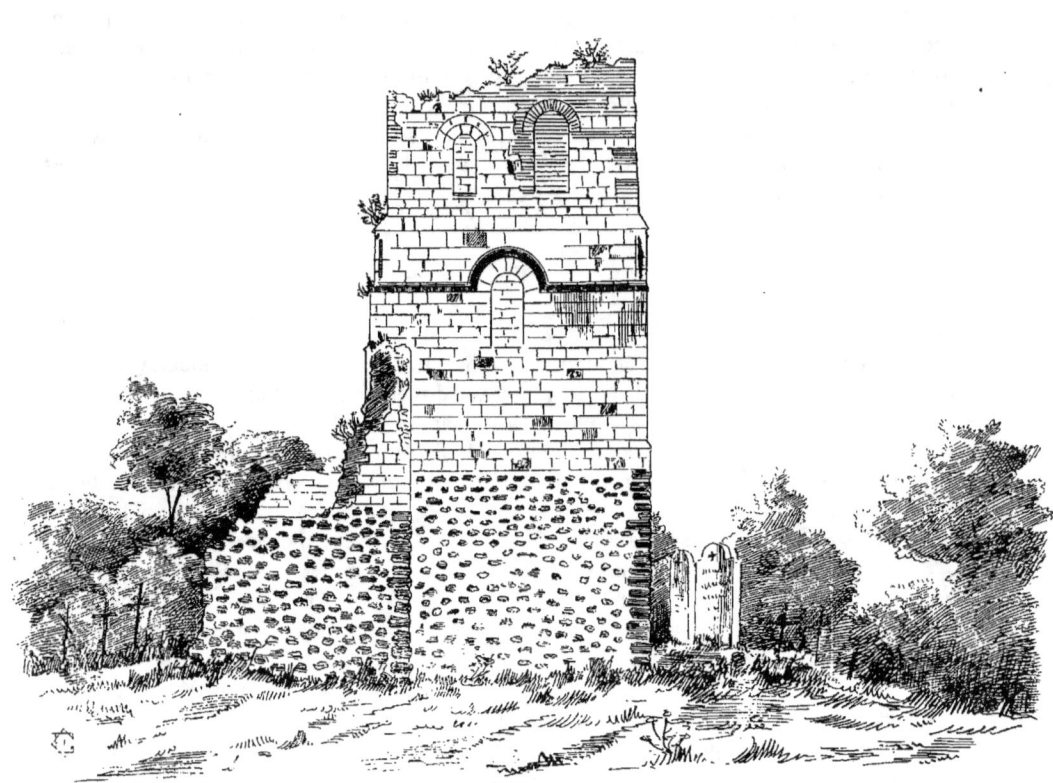

Fig. 149. — Tour de Coquelles en 1887. — Côté nord.

Je tenais à citer ce texte en entier parce qu'il émane d'un archéologue et d'un érudit de valeur, et parce que je vais avoir le regret de devoir le contredire formellement. En effet, je commence par affirmer que dans cette tour *rien n'atteste* une époque antérieure au xie siècle, et pour le prouver il suffit d'une description exacte.

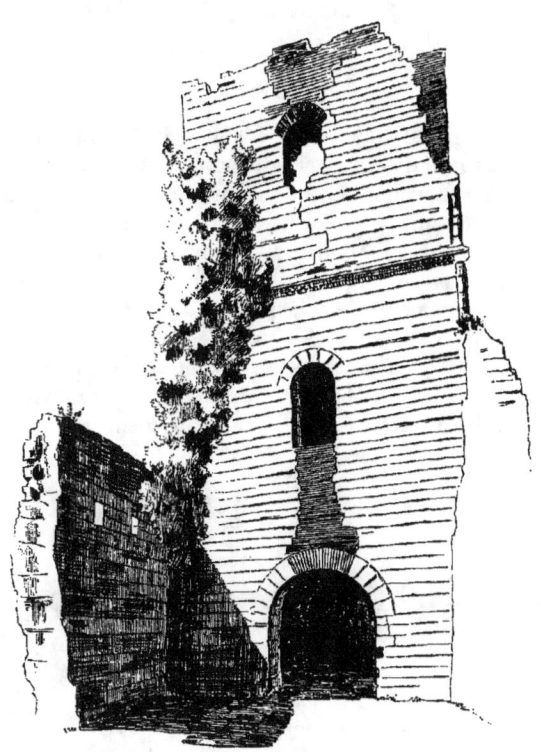

Fig. 150. — Tour de Coquelles en 1887. — Côté oriental.

Présentant à sa base et hors œuvre 8 mètres de largeur sur 12 m. 50 de haut environ, la tour de Coquelles (fig. 150) était située à l'ouest de la nef unique de l'église, dont l'entrée traversait son étage inférieur : le mur nord et une partie du mur ouest de celui-ci sont en petits éclats de grès ferrugineux dont on ramasse sur le territoire voisin et qui ressemble à celui du Mont Cassel et du Mont des Cats si employé un peu plus au nord. Ces pierres sont noyées dans force mortier ; il y en a de plus grosses moins mal équarries aux angles. Le bas de la tour de Saint-Pierre était identique et il reste des spécimens de cet appareil dans les églises de Borre, Sercus, Pitgam, Bergues (abbaye), Quaëdypre, Bailleul, Steene,

Guarbecques, La Beuvrière, Chocques et Ames. Partout on le trouve complété par de la craie sauf à la façade de Quaëdypre et à Bailleul et Steene qui n'ont plus que d'infimes débris. Ici l'irrégularité de la muraille de grès montre bien qu'elle est antérieure au reste, mais si elle appartenait à une époque romane primitive où les chaînages de brique aient été en honneur, c'était le cas ou jamais d'en mettre pour lier cet appareil incohérent et minuscule plutôt que de la réserver pour le haut de la tour, si bien appareillé. L'ouverture du portail est sans caractère et sans ornement ; elle a pu ressembler à celle de Quaëdypre ; son plein cintre s'est affaissé et on l'a murée.

Echinghen.

L'église d'Echinghen près Boulogne a été l'objet d'affirmations très singulières : on a prétendu qu'elle avait eu deux absides romanes à ses extrémités orientale et occidentale (1). Cette assertion se fonde sur l'examen d'un plan terrier de 1770 (2) qui donne au monument la forme d'un rectangle allongé à chaque bout duquel est accolé un demi-cercle. Malheureusement, ce plan est fantaisiste, car le chœur d'Echinghen est à pans coupés et remonte à la fin du xvie siècle. Cette date est prouvée par un fragment de vitrail daté de 1586 (3) qui a été retiré il y a vingt-cinq ans environ de l'une des fenêtres des pans coupés. Les arcs en tiers point et les archivoltes en larmier de ces fenêtres concordent, du reste, beaucoup plus avec une date de la fin du xvie que de la fin du xviiie siècle ; l'église ne semble donc pas avoir pu être rebâtie postérieurement à 1770.

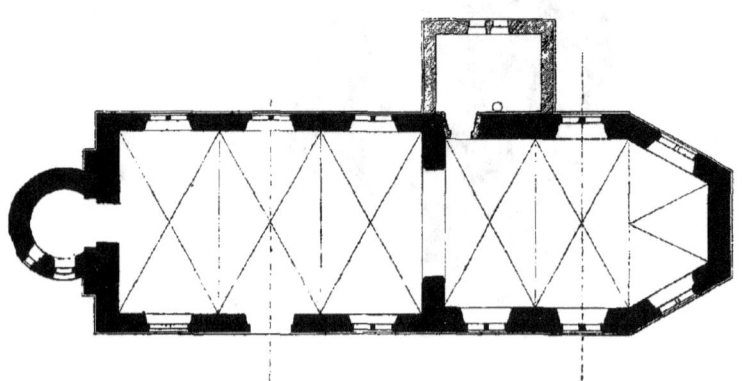

Fig. 151. Eglise d'Echinghen. — Plan dans l'état actuel. (Dessin de M. Bouloch).

L'extrémité occidentale de l'église (fig. 151) appartient seule encore à l'époque

(1) J. M. Richard, *Etude sur quelques clochers romans du Pas-de-Calais. Bulletin de la Commission des Antiquités départementales du Pas-de-Calais*, t. IV, p. 270.
(2) Arch. du Pas-de-Calais.
(3) La photographie de ces débris est conservée au musée de Boulogne.

romane, mais elle offre un caractère très archaïque et une forme très rare. Cette extrémité, bâtie en petits moëllons de pierre dure à peine dégrossis et noyés dans le mortier, est cantonnée de deux contreforts peu saillants offrant divers ressauts, et se termine par une tour cylindrique. Cette tour (fig. 152) n'est engagée que d'un

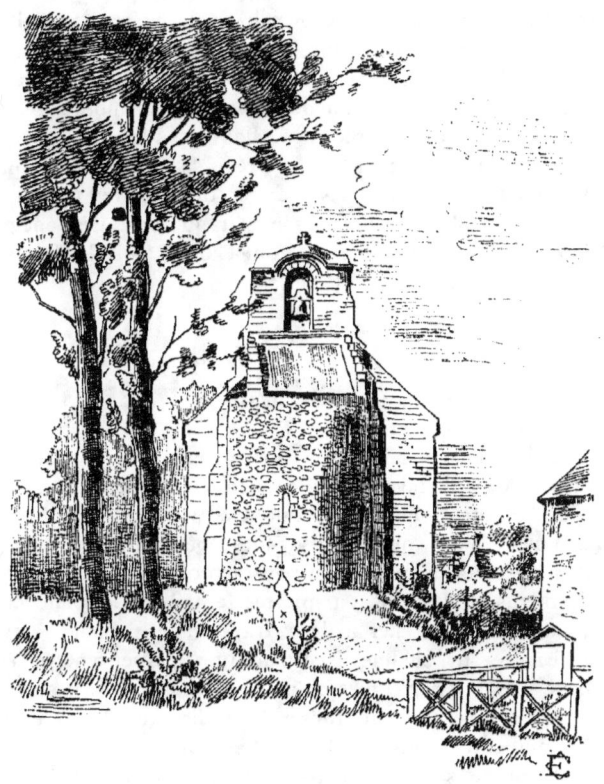

Fig. 152. — Eglise d'Echinghen. — Côté occidental en 1884.

tiers ou d'un quart et forme en plan non pas une abside demi-circulaire, mais un fer à cheval accentué. De plus, l'arc en plein cintre qui la réunit aujourd'hui à l'église a été ouvert récemment (1), et la tour, qui a actuellement la même hauteur que les murs latéraux de l'église, comprend un rez-de-chaussée et un

(1) Par M. Bouloch, architecte à Boulogne, à l'obligeance de qui je dois ce détail et le plan de l'église d'Echinghen reproduit ici.

étage. Celui-ci est voûté d'un berceau plein cintre perpendiculaire à l'axe de l'église ; il s'éclairait par une fenêtre de quelques centimètres de large fortement ébrasée au dedans et amortie par un cintre formé d'une multitude de très minces éclats de pierre semblables à des ardoises. Une porte carrée relie cet étage aux combles de l'église.

Le rez-de-chaussée, qu'éclairait une fenêtre semblable percée dans l'axe de la nef et tout récemment détruite, est voûté en coupole. Il avait au sud une porte, aujourd'hui condamnée, surmontée d'une petite fenêtre en plein cintre allongé à arête extérieure abattue. Cette fenêtre encadrée de pierre de taille est beaucoup plus récente que les anciennes ouvertures.

La salle du bas de la tour servait d'école paroissiale avant la Révolution.

Au-dessus de cette tour, le pignon occidental est surmonté d'un clocher arcade portant sur sa croix terminale en pierre la date de 1675.

Il serait téméraire d'assigner une date précise à la tour d'Echinghen (1), mais le caractère de l'appareil et des baies permet de la faire remonter au xi^e siècle sinon au-delà. Quant au plan circulaire, on sait qu'il est très ancien (Ravenne vi^e siècle, Saint-Riquier église d'Angilbert, Saint-Gall ix^e siècle, mais a pu être en usage en France jusqu'au xii^e siècle (Uzès).

Elinghen.

La paroisse d'Elinghen faisait partie du doyenné de Marquise.

L'église appartenait à l'abbaye de Beaulieu en vertu d'une donation faite en 1137 par Aitrope, homme noble, sa femme Hadwide et leur fils (2).

C'est probablement alors que l'église fut rebâtie par les chanoines. Elle est construite de menus éclats de pierre du pays semblable à celle de Leulinghen. Les angles et encadrements sont seuls en pierre de taille. Le plan était cruciforme, avec tour centrale carrée. La nef a deux travées ; le portail s'ouvre au sud-est ; le chœur carré s'éclaire sur chaque face par une petite fenêtre étroite à cintre simulé taillé dans une ou deux pierres mais extradossé. Les angles extérieurs de ces baies sont abattus. Les bras du transept ont disparu ; la tour repose sur quatre grands arcs en plein cintre sans moulures. Les impostes sont ornés d'une simple moulure en cavet qui ne se retourne pas sur les côtés du pilier qu'elle couronne. Aucune voûte n'existait primitivement dans l'église qui n'a pas de contreforts. Le carré du transept a reçu une voûte d'ogives qui n'est pas antérieure à la fin du xvi^e siècle.

(1) Sur l'histoire de la paroisse d'Echinghen, voir D. Haigneré. *Dict. hist. et archéol. du Pas-de-Calais*, Arr. de Boulogne, t. III.

(2) Dufaitelle, art. pub. dans le *Puits Artésien* de 1838, p. 593. — *Bulletin de la Soc. des Antiquaires de la Morinie*, t. V, p. 417. Charte de la collection de Marsy (1153-1159) renouvelant avec des conditions moins onéreuses la cession de 1137. — Mention de confirmation en 1157 par l'évêque Milon. A cette date, une bulle pancarte fut accordée à l'abbaye de Beaulieu. Le nom d'Elinghen n'y figure pas, mais il s'y trouve une lacune de 2 lignes. — Une note de Ph. Luto (ms. bibl. Boul. n° 169 A, p. 346) citée par M. Dufaitelle a aujourd'hui disparu.

La tour est basse et n'est percée que de deux archères, au nord et au sud ; elle est couverte d'une pyramide à quatre pans en charpente et de peu d'élévation qui doit reproduire fidèlement la toiture primitive. Des solins sont lancés dans la maçonnerie de la tour pour protéger les toits du chœur, de la nef et du transept. Ce détail joint au profil en cavet, et non en biseau, des imposets et à l'angle abattu des encadrements des fenêtres ne permet pas d'attribuer à une date antérieure au milieu du xiie siècle ce type de petite église rurale curieux par sa simplicité même, simplicité que la misère a fait adopter et conserver jusqu'à nous.

Enoc.

L'église d'Enoc s'élève sur la rive droite de la Canche, à peu de distance d'Etaples, dans l'ancien diocèse de Boulogne et Térouanne, à la frontière de celui d'Amiens. Elle formait un rectangle de 23 mètres de long sur 4 m. 20 de large dans œuvre. Les murs, bâtis partie en grès, partie en cailloux de silex noyés dans un mortier abondant et excellent, avaient 1 m. 20 d'épaisseur sur une hauteur de 4 mètres environ. Des contreforts très peu saillants divisaient l'édifice en cinq travées éclairées de très étroites fenêtres en plein cintre à encadrement de craie

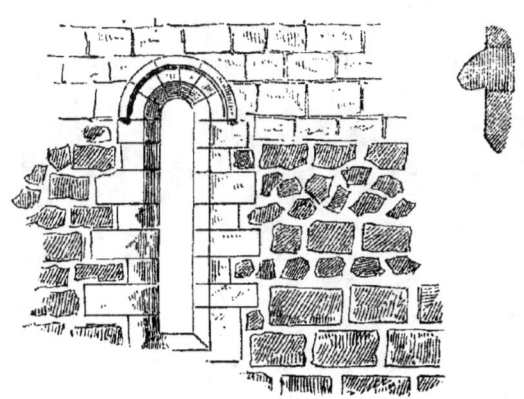

Fig. 153. — Église d'Enoc. — Fenêtre du sanctuaire avant sa dégradation. — Profil de l'archivolte.

blanche taillée, avec arête abattue. Une fenêtre un peu plus grande (1 m. 80 de haut sur 0 m. 50 de large) s'ouvrait dans le mur du chevet (fig. 153). Son cintre est composé de six claveaux sans clef, et encadré d'une archivolte en tore déprimé, semblable à celles des fenêtres septentrionales de la nef de Lillers et des baies du clocher d'Allouagne (diocèse d'Arras).

Le pignon occidental était percé à la base de quatre portes égales en plein

cintre et sans nul ornement, grossièrement construites en grès. Ces ouvertures avaient été murées. Elles devaient donner accès dans un narthex, et non dans un porche, car le pignon occidental avait la même hauteur et le même appareil que celui de l'est. Jusqu'en 1884, ce pignon et le mur sud du narthex étaient conservés et masquaient heureusement un misérable mur de refend qui sert de façade à l'église raccourcie après la Révolution. En 1887, le curé et les fabriciens d'Enoc ont employé leurs économies à détruire ces restes intéressants et encore très solides. Cette œuvre stupide a été accomplie sans qu'aucun dessin ait été fait pour garder le souvenir de ces pans de murs curieux et pittoresques. L'église d'Enoc n'a jamais été voûtée avant le début du XVI^e siècle. Une travée de voûtes d'ogives retombant sur des colonnettes et sur des culots fut alors établie sur le sanctuaire ; elle est extrêmement basse et d'un effet fort original.

La seule moulure romane (1) qui peut-être ait existé dans cette église a ses analogues dans des monuments de la région qui appartiennent au second quart du XII^e siècle. L'arête coupée des fenêtres indique également que l'église d'Enoc n'est pas antérieure à ce siècle.

Ferques.

L'église de Ferques (2), sur le cap Gris-Nez, a été rebâtie depuis peu d'années. Elle avait à l'ouest une tour carrée (fig. 154) qu'a décrite et dessinée M. J. M. Richard(3). Cette tour avait un portail moderne. Très probablement, la salle basse ne communiquait primitivement qu'avec l'intérieur de l'église, comme à Audinghen et à Saint-Léonard. Le rez-de-chaussée y était voûté de même en berceau plein cintre, et dépourvu de fenêtres, comme dans un donjon. Au-dessus, deux salles superposées avaient été remaniées au XVI^e siècle. La première avait une bouche à feu défendant la face occidentale de la tour ; la seconde avait reçu une voûte portant une terrasse qu'entourait un parapet percé d'archères (4). Cet étage n'avait que des fenêtres carrées comme à Audinghen, mais sans colonnettes. Peut-être les avaient-elles perdues. Au dehors, les murs dépourvus de contreforts s'amincissaient comme dans les tours précitées par des retraits en talus. Ils étaient au nombre de quatre.

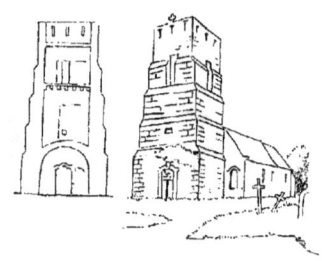

Fig. 154. — Clocher de Ferques, d'après M. J. M. Richard.

(1) Cette moulure d'archivolte a été abattue en même temps que l'on détruisait la partie occidentale de l'église.
(2) Sur l'histoire de cette paroisse, voir Haigneré, ouvr. cité.
(3) Ouvr. cité.
(4) La date de ce parapet est bien établie par la trouvaille qu'on y fit lors de la démolition. Des tronçons de tuyaux de plomb maçonnés dans les murs contenaient diverses médailles françaises et espagnoles du XVI^e siècle.

Cette construction rustique a paru mériter d'être attribuée au xi^e siècle, mais si on la compare avec les tours d'Audinghen et de Saint-Léonard on rabattra volontiers un siècle de cette attribution.

FRENCQ.

L'église de Frencq a été le chef-lieu d'un doyenné du diocèse de Boulogne. En 1355, elle fut incendiée par le duc de Lancastre ; en 1737 (1), elle subit une restauration dans laquelle presque tous les ouvrages de bois durent être remplacés (2). Cette église présente actuellement la forme insolite d'une équerre : l'une de ses nefs a été rebâtie peu après 1355 ; l'autre peut dater du xvi^e siècle. A leur point de jonction, un beau clocher roman a subsisté jusqu'à ces dernières années. Il n'en reste plus que la partie inférieure, carrée, qui ne communique avec l'église que par une petite porte, et devait occuper soit l'ouest soit un côté de l'église romane, comme à Saint-Wlmer de Boulogne ou à Blangy-sous-Poix. De même que les tours de ces églises, le clocher de Frencq avait un étage supérieur octogone assez différent de celui qui a été récemment rétabli (3). Il peut être assez facilement restitué d'après un dessin d'architecte du xviii^e siècle (4) et d'après un dessin pittoresque exécuté peu d'années avant la démolition (5).

La face opposée à l'église du xiv^e siècle est ajouré d'une fenêtre en plein cintre au rez-de-chaussée et au premier étage. Celui-ci a des archères sur les trois autres faces, et la fenêtre en plein cintre y est géminée. La partie correspondant au rez-de-chaussée est en grès et cantonnée de deux contreforts à chaque angle. L'étage octogone avait sur chaque face une fenêtre en plein cintre subdivisée en deux baies de même tracé dont le double cintre reposait sur trois colonnettes. Les tailloirs des colonnettes des piédroits étaient reliés entre eux, et les arrêts horizontaux des archivoltes prismatiques à trois faces se reliaient de même quelques centimètres plus haut, ce qui constituait une double ligne horizontale d'effet bizarre. La corniche se composait d'une tablette à biseau chargé de dents de scie, qui reposait sur des modillons ornés de têtes humaines. Cette tour avait beaucoup d'analogie avec celle de Lumbres près Saint-Omer, malheureusement détruite aussi dans ces dernières années (6).

Au xviii^e siècle, la tour de Frencq avait reçu un étage supplémentaire portant sur chaque face une baie en plein cintre à clef saillante qu'accostaient deux arcatures de même tracé mais moins hautes (7). Ce motif se retrouve près de

(1) Dubuisson, *Antiquités du Boulonnois*. Biblioth. de Boulogne, ms. 169 B., f^o 574.
(2) Arch. du Pas-de-Calais, C. 168.
(3) Ce dernier est très orné, mais fort mal bâti : aux anciennes trompes on a substitué des linteaux de bois !
(4) Archives communales de Frencq.
(5) Ce dessin appartient à un habitant du pays.
(6) Voir M. J. M. Richard, *Etude sur quelques clochers romans du Pas-de-Calais*. (*Bulletin de la Commission départementale*, t. IV).
(7) Cette ordonnance du xviii^e siècle en harmonie d'échelle et presque de style avec la construction romane à laquelle elle s'ajoutait était un exemple rare et curieux pour l'histoire de l'art. L'architecture de ce morceau rappelait celle du portail de l'église de Francs (Gironde) construite en 1605 dans un style presque roman et sur laquelle mon confrère M. Brutails a donné une remarquable étude dans les mémoires de la Société archéologique de Bordeaux en 1893.

Frencq dans le château de Rosamel rebâti à la même époque sur des fondations du moyen âge ou de la Renaissance. Les deux restaurations ont dû être l'œuvre d'un même architecte, relativement original pour son époque.

C'est avec raison que MM. Souquet et Richard ont attribué la tour de Frencq au xiie siècle ; elle datait probablement de 1130 à 1150.

Houllefort.

L'église de Houllefort, près Belle, appartenait au prieuré du Wast et dut probablement être ruinée de même par les Anglais au xive et au xvie siècles. Elle a été restaurée au xviiie siècle et dans ces dernières années de telle sorte que l'on ne saurait assigner une date à ses murs qui ont à peu près la hauteur d'un homme. Trois pierres de Marquise ornées de belles sculptures romanes sont les seuls morceaux intéressants de ce tout petit édifice, rebâti peut-être avec les débris du prieuré du Wast par une sage économie de quelque prieur commendataire. Ceux-ci, en effet, laissaient crouler leur prieuré et étaient parfois contraints de réparer l'église d'Houllefort.

Deux des pierres sculptées de cette église occupent toutefois une place à laquelle elles semblent bien destinées : ce sont des lions à demi accroupis, saillants en haut relief de deux pièces longues, à extrémité profilée en cavet, qui ornent le bas des rampants du pignon occidental. Ces lions (fig. 155) sont d'un beau style de la première moitié du xiie siècle. Ils ont assez de dessin et de mouvement et appartiennent vraisemblablement à la date de 1125 à 1150.

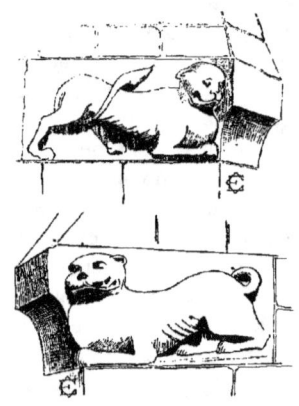

Fig. 155. — Eglise de Houllefort. — Lions du pignon occidental.

C'est à la même époque que l'on peut attribuer une arcature provenant de la corniche d'un plus grand monument et maintenant engagée à mi-hauteur d'un parement extérieur de l'église de Houllefort. Cette arcature en plein cintre (fig. 156) à tympan lisse est ornée à son bord d'un rang de petites feuilles d'eau. Une petite clef pendante affecte la forme d'un demi-cylindre creusé d'un trou au centre du disque que forme sa section.

Fig. 156. — Eglise de Houllefort. — Fragment d'arcature placée dans le parement extérieur.

Leubringhen.

L'église de Leubringhen, près Marquise, conserve une tour centrale carrée du XII⁰ siècle.

Cette tour se compose d'un rez-de-chaussée et d'un premier étage en moëllons de calcaire oolithique de Marquise surmonté d'un second étage en pierre de taille qui est une craie blanche apportée des environs d'Ardres ou d'Etaples.

Le bas de la tour, cantonné de contreforts très plats, n'a pas d'ouvertures latérales. Il repose à l'est et à l'ouest sur des arcs en tiers point ornés de biseaux entre deux gorges amorties par des congés. Les impostes ont pour moulure un cavet surmonté d'un tore et d'un bandeau, avec onglets intermédiaires. La voûte est sur croisée d'ogives profilées de deux tores séparés par un angle. Des cubes à angle inférieur abattu, surmontés de tailloirs en quart de rond, forment des culots qui portent ces ogives.

Le premier étage et le bas du second sont percés au sud de grossières ouvertures carrées. L'étage supérieur est orné au nord seulement d'un cordon prismatique à trois faces. Au-dessus s'ouvre une petite fenêtre de 1 mètre sur 0 m. 40, à plein cintre formé de deux grandes pièces extradossées. La corniche est une simple tablette chanfreinée.

Cette tour, sauf peut-être une partie de ses murs inférieurs, n'est pas antérieure à 1160 et appartient vraisemblablement au dernier quart du XIIe siècle.

Leulinghen.

L'église de Leulinghen, près Marquise, n'est pas connue dans l'histoire avant la prise de Calais dont elle dut avoir à souffrir. Depuis 1347, au contraire, elle marque une frontière politique, et sert de lieu de rendez-vous et de pourparlers à la diplomatie internationale. Nul monument n'est dès lors plus célèbre (1). Lorsqu'en 1401, Isabelle de France, veuve de l'infortuné Richard II, y fut rendue aux représentants de sa famille, un poète qui faisait partie du cortège officiel, fit de la cérémonie un récit qui gagnerait à être plus concis. Il décrit l'église, mais, hélas ! voici en quels termes :

> Et emmenerent tout ensemble
> La royne à la chappelle
> De Lolinghehem qui est telle
> Que chascun scet qui l'a veue....

(1) En 1389, une trêve y fut conclue entre Charles VI et Richard II. Depuis lors, les diplomates s'y donnaient rendez-vous presque chaque année. En 1392 les ducs de Berry, de Bourgogne, de Lancastre et de Gloucester vinrent y discuter longuement une trêve d'un an ; en 1393, on y traita en outre de l'extinction du schisme d'Occident, et Pierre de Luna, qui peu de mois après devait être Benoît XIII, y prit la parole en faveur de Clément VII. En 1394 on y négociait une trêve de quatre ans et le mariage d'Isabelle, fille de Charles VI, avec Richard II. Ce mariage se fit en 1396, mais en 1399 Richard, trahi et détrôné par Henri de Lancastre, était tué dans sa prison. Immédiatement, des pourparlers reprirent à Leulinghen et aboutirent à la délivrance d'Isabelle qui y fut ramenée en 1401.

M. V. J. Vaillant a publié sur cet épisode historique une très intéressante brochure (Boulogne, 1887, in-8°). Voir aussi D. Haigneré, *Dict. hist.*, canton de Marquise.

Etant du nombre de ceux-là, je vais tâcher d'en donner une idée plus précise :

L'édifice devait singulièrement contraster avec le faste des personnages qui le fréquentaient. Il est bâti en calcaire de Leulinghen, sorte de pierre oolithique qui a la couleur du grès, et il consiste en un chœur rectangulaire, une tour centrale surmontée d'un étage octogone et une nef simple.

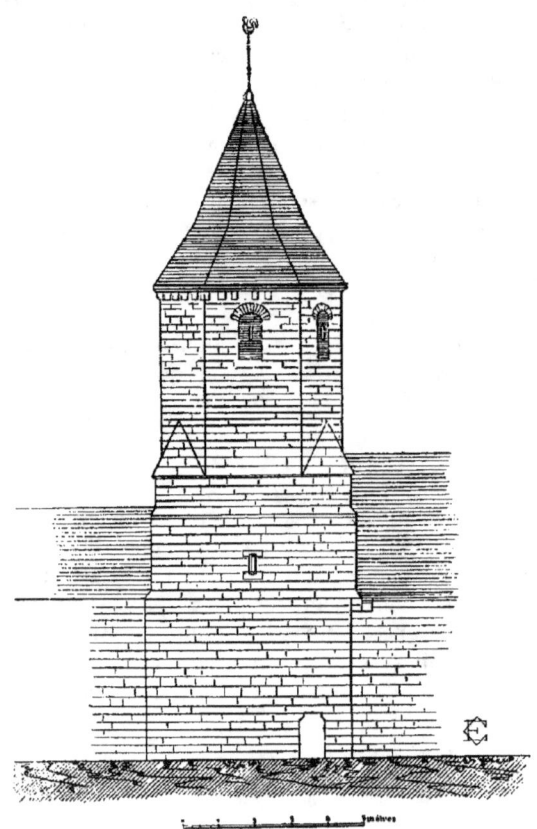

FIG, 157. — Tour de l'église de Leulinghen.

Les murs n'ont pas plus de 4 m. 40 de haut ; la tour en a 11 sans sa flèche de charpente. Le chœur, qui a été rebâti et agrandi à une date récente, paraît avoir remplacé une construction du temps de Philippe-Auguste. Il y a peu d'années qu'en bâtissant à côté une sacristie on exhuma deux groupes de deux chapiteaux de cette époque dont la corbeille basse était garnie de larges feuilles terminées en crochets sphériques. Ils avaient pu porter un doubleau. On trouva

en même temps deux grossières statues posées debout côte à côte sur une torsade. L'une, mesurant un mètre de haut, était une femme ; l'autre était un homme beaucoup plus petit. Elles furent vendues à un antiquaire.

La nef paraît dater du xi^e siècle. Elle conserve à l'angle sud-ouest, à l'opposé du vent de mer, un petit portail en plein cintre de 1 m. de large sur moins de 2 m. de haut, sans nul ornement, dont le tympan monolithe est couvert de coups de ciseau biais alternés formant des zigzags qui rappellent un peu le sarcophage mérovingien de saint Erkembode à Saint-Omer. Cette nef renferme aussi des pierres tombales du xiv^e siècle.

La tour centrale (fig. 157) est la partie la plus intéressante. Elle repose sur des arcades en plein cintre et formait à propos un étranglement entre le chœur et la nef où l'on installait au xiv^e siècle les logements des représentants de la France et de l'Angleterre. Le bas de la tour est voûté en berceau plein cintre et n'a d'autre ouverture qu'une porte pratiquée au nord et couronnée d'un linteau que portent des corbeaux chanfreinés. Elle mesure 1 m. 20 sur 0 m. 60. On accède au premier étage au moyen d'une échelle, par une porte ouverte sur la nef. Cet étage n'est éclairé que par deux archères percées au nord et au sud. Elles sont encadrées de pierre de Marquise, avec arête extérieure abattue. Deux retraits extérieurs en talus indiquent cet étage.

L'étage supérieur passe à l'octogone par le moyen de trompes demi-coniques chargées de petits toits triangulaires à deux rampants, ornés à leur base d'un cordon chanfreiné prolongé sur les faces latérales de la tour.

Des fenêtres en plein cintre de 1 m. 22 sur 0 m. 60, sans aucun ornement, ajourent les faces nord, est, sud, sud-ouest et ouest de l'étage supérieur. Cette dernière est percée plus bas. Les cintres sont grossièrement appareillés en menues lamelles de pierre. Immédiatement au-dessus, de grossiers modillons en quart de rond, inégalement espacés, portent la tablette chanfreinée de la corniche. A l'ouest, ces modillons manquent. Il est très probable que la tour a subi de ce côté une refaçon.

Les murs ont 1 m. d'épaisseur moyenne ; les joints sont épais, les pierres mal dégrossies. Le monument pourrait remonter à la fin du xi^e siècle, mais il appartient plus probablement au xii^e malgré son archaïsme et sa grossièreté d'exécution. La corniche à modillons n'est guère différente de celles de Notre-Dame de Douai et de Vitry près Arras, qui datent de la fin du $xiii^e$ siècle et doivent à la dureté de la pierre des formes très grossières.

Marquise.

L'église de Marquise était le siège d'un doyenné du diocèse de Boulogne.

Henri VIII avant d'assiéger Boulogne en 1544 campa dans cette ville (1) ; durant

(1) La gravure d'un tableau figurant Henri VIII levant le camp de Marquise figure dans les *Mémoires de la Société des Antiquaires de Londres*, 1788. Sur le camp de Marquise. Voir E. Deseille, *Année Boulonnaise*, p. 372. Voir aussi le *Journal officiel du siège de Boulogne par les Anglais*, traduit et annoté par M. C. Le Roy, Boulogne, 1863, in-8°.

la nuit, un orage terrible foudroya le clocher de l'église (1). Ce clocher fut alors restauré, et dans ces dernières années il a été rebâti.

Il remontait à l'époque romane et occupait le centre de l'église, dont les autres parties avaient été refaites à diverses époques.

Cette tour est construite dans la belle pierre du pays. Les pleins de la construction sont en petits moëllons. Elle est portée sur quatre arcs en tiers-point doublés et sans moulures, assis sur des piliers couronnés de simples impostes. Au-dessus d'une voûte d'ogives récente, des trompes coniques, probablement apparentes autrefois car elles portent trace de peinture rouge, font passer la tour au plan octogone. Elles sont chargées de toits triangulaires.

L'étage octogone, qui ne s'élève pas à plus de 16 mètres du sol, était surmonté d'une flèche de charpente remplacée depuis peu par un second étage. Il atteint 7 m. 50 de large au sommet et 8 à la partie inférieure. Un retrait extérieur existe sous cet étage et formait un talus au bas duquel règne un tore. Sur chaque face s'ouvre une fenêtre de 1 m. 25 sur 0 m. 50, à angle extérieur abattu et à cintre simulé dans de grandes pierres extradossées. Elles sont aujourd'hui murées. A l'ouest, au sud et au nord, ces fenêtres, percées plus bas, ont leur appui tangent au retrait taluté de la tour. Les arcs de ces trois fenêtres sont tracés non en plein cintre mais en anse de panier, et à l'intérieur on peut constater que le linteau qui double l'une d'elles est fait d'une pierre tombale du xive siècle. Ces linteaux sont portés sur corbeaux entaillés d'un cavet. Ces trois fenêtres et les pans de la tour qu'elles ajouraient ont été rebâtis après le sinistre de 1544. Les autres, percées plus haut, sont en plein cintre au dedans comme au dehors, et datent vraisemblablement du troisième quart du xiie siècle.

Pihen.

L'église de Pihen, située entre Boulogne et Calais, conserve un chœur demi-circulaire des dernières années du xiie siècle. Il est voûté sur branches d'ogives simplement épannelées qui retombent sur de sveltes colonnettes couronnées de chapiteaux assez beaux et assez originaux. Les feuilles qui forment les larges volutes de leurs angles sortent de dessous une seconde corbeille évasée dont la partie supérieure moulurée atteint la moitié de la hauteur du chapiteau et touche aux volutes. C'est la simplification d'un type de chapiteau qui se voit au porche oriental et au triforium de la cathédrale de Noyon.

Questrecques.

L'église de Questrecques, près Desvres, conserve dans chacun des murs latéraux de sa nef deux très grandes arcades en plein cintre dont les naissances sont presque à fleur de sol. Ni ces arcades, en belle pierre de taille, ni les piliers barlongs qui les séparent n'offrent trace d'ornementation. Semblable disposition se voit à Belle. Ces exemples doivent dater du xiie siècle.

(1) Un document des *State papers* relatif à cet évènement, a été publié et commenté avec beaucoup d'érudition par M. V. J. Vaillant (*Impartial de Boulogne*, 1888).

Réty.

L'église de Réty (1), près Marquise, dévastée pendant les guerres du xvi^e siècle, a perdu sa nef et garde un chœur très riche mais très mutilé de la Renaissance. Elle conserve aussi une lourde tour centrale carrée portée sur quatre grandes arcades en plein cintre sans ornement. L'étage supérieur n'est percé que de portes en plein cintre communiquant avec les combles, et de simples archères au-dessus de ceux-ci. Il n'y a jamais eu de voûte. La nef avait des bas-côtés ; il subsiste une des arcades qui les reliaient au transept. Ces débris semblent appartenir au xii^e siècle, mais l'absence de détails ne permet pas de les dater avec précision.

Saint-Étienne-au-Mont.

L'église de Saint-Etienne s'élève au sommet d'une haute colline qui domine à la fois la ville de Boulogne, la vallée de la Liane et le rivage de la mer. Ce petit monument s'aperçoit à plusieurs lieues de tous les environs. Malheureusement son architecture actuelle n'est plus digne de cette situation privilégiée.

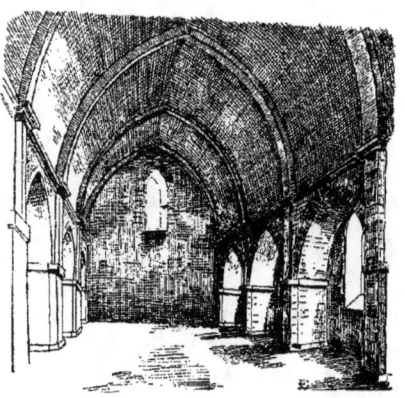

Fig. 158 — Église de Saint-Etienne-au-Mont.

Donnée en 1152 à l'abbaye de Saint-Wlmer de Boulogne (2), l'église a dû être reconstruite peu après. En 1544, les Anglais la ruinèrent ; en 1630, un prêtre qui en avait obtenu la cure, Louis Maquet, s'efforça de la restaurer (3).

Trois travées de nef quelque peu défigurées sont tout ce qui reste de la

(1) Signalée par M. J. M. Richard, par M. l'abbé Haigneré (ouvrages cités) et par M. l'abbé Parenty. (*Bulletin de la Commission des Antiquités départementales du Pas-de-Calais*, tome I^{er}. — Sur son histoire, voir *Bull. de la Soc. des Ant. de la Morinie*, t. I^{er}, pp. 103 et 108 ; seconde partie, p. 117 ; t. II, p. 671.
(2) D. Haigneré, *Dict. hist. et arch. de l'arrond. de Boulogne*. Boulogne, tome III, p. 366.
(3) *Ibid.*

construction du xii⁰ siècle. Elles doivent à la solidité exceptionnelle de leur construction d'avoir résisté aux tempêtes, aux ravages des Anglais et à ceux des vandales modernes.

Ces trois travées (fig. 158) sont basses et couvertes d'une voûte en berceau brisé sur doubleaux simples et peu saillants soutenus par des pilastres. Une imposte continue a pour profil un quart de rond surmonté d'un cavet. Les arcades en tiers point très épaisses reposent sur des piliers trapus et massifs dont les impostes, les angles et les bases, qui étaient épaufrés sans doute, ont été brutalement coupés au xvii⁰ siècle. Des murs latéraux rebâtis alors bouchent les arcades et remplacent les anciens bas-côtés voûtés de berceaux perpendiculaires au berceau central.

Cette ordonnance, unique dans le nord de la France, a été empruntée à l'architecture bourguignonne par l'intermédiaire des Cisterciens, qui ont répandu cette architecture dans toute la chrétienté et ont souvent fourni des modèles aux Chanoines réguliers (1).

On peut rapprocher de l'église de Saint-Étienne celle de Saint-Pathus (Oise) qui avait été donnée en 1102 aux moines Cisterciens de Molesmes (2). Ils y construisirent alors trois travées de nef voûtée en berceau brisé et de collatéraux couverts d'une suite de berceaux de même tracé butant la maîtresse voûte.

Il est grandement à désirer que l'église si rare et si curieuse de Saint-Etienne, pitoyablement restaurée dans ces dernières années (3) et menacée aujourd'hui d'abandon, soit conservée au moins dans sa partie ancienne.

Saint-Léonard.

L'église de Saint-Léonard (4) appartenait aux chanoines de Saint-Wlmer de Boulogne comme celle de Saint-Etienne et s'élevait vis-à-vis d'elle sur une colline de la rive opposée de la Liane et sur la voie romaine de Boulogne à Amiens. Il ne subsiste plus de cette église que des ruines et une grande et belle chapelle de la fin de l'époque gothique autrefois accolée au sud-est du monument. Elle a été gravée et décrite dans les publications de la commission départementale du Pas-de-Calais (5).

Les ruines consistent en une grosse tour carrée et en un pan de mur qui la relie à la chapelle. Cette tour bâtie en pierre du pays sommairement taillée et de petit échantillon occupait l'ouest de l'église. Elle est dépourvue de contreforts,

(1) Les Chanoines ont imité les Cisterciens, par exemple, à Barletta en Pouille, à Ceccano et à Ferentino dans la province de Rome. Dans le Boulonnais, les chanoines de Beaulieu semblent avoir pratiqué la même imitation, et en Picardie les moines de Cluny ont porté à Athies, près Péronne, un plan et des retombées de voûtes de style bourguignon.

(2) Par une charte d'Eudes, seigneur du lieu, confirmée en 1112 par Manassés, évêque de Meaux. Voir la remarquable thèse sur *L'Architecture religieuse aux XI⁰ et XII⁰ siècles dans l'ancien diocèse de Meaux* soutenue à l'Ecole des Chartes en 1894 par mon jeune et savant confrère M. O. Join-Lambert.

(3) On y voit par exemple des peintures figurant de fausses croisées d'ogives sur la voûte en berceau, et la silhouette devenue déjà très médiocre au xvii⁰ siècle a été rendue horrible par la reconstruction du chœur en faux style gothique.

(4) Sur l'histoire de cette paroisse, voir Haigneré, ouvr. cité.

(5) *Statistique monumentale du Pas-de-Calais*. Article de M. Morand.

et ses murs s'allègent par deux retraits taillés en biseau. Le rez-de-chaussée est voûté d'un berceau plein cintre qui suit l'axe de l'église ; à l'ouest est une porte de même tracé couronnée d'une archivolte en larmier qui ne peut être antérieure à la fin de l'époque gothique ; on voit à l'intérieur une reprise indiquant que cette porte a été percée après coup ou modifiée. Une arcade en plein cintre complètement simple, mettait l'église en communication avec le bas de la tour ; au-dessus, une petite baie de même tracé s'ouvrait du premier étage de la tour sur les combles de la nef. Ce premier étage est éclairé à l'ouest par une baie semblable et plus petite. Le deuxième étage, ruiné, conserve au sud-ouest une baie rectangulaire allongée, semblable à celles de l'ancienne tour de Ferques.

Un escalier en vis, accolé à l'angle nord-est de la tour, conduit de l'église au premier étage ; il est logé dans une tourelle cylindrique couronnée d'une corniche en quart de rond et couverte d'une voûte en coupole conique dont les reins portaient un toit de tuiles protégé par un solin. Le pan de mur qui reste de la première travée occidentale du bas-côté sud et les arrachements que l'on voit près de là sur la tour montrent que ce collatéral était étroit et couvert de voûtes d'arêtes. Il en subsiste une petite fenêtre en plein cintre doublé d'un ébrasement rectangulaire et un jambage de portail surmonté d'un corbeau mouluré. Le haut de la tour a subi une refaçon détestable à la fois sous le rapport du style et de la solidité de l'édifice (1).

Cette tour et le reste de l'ancienne église peuvent être attribués au XII° siècle.

Saint-Pierre-lès-Calais.

La paroisse de Saint-Pierre avait été donnée à l'abbaye de Saint-Bertin par Arnoul I*er* le Vieux, comte de Boulogne. Cette donation fut confirmée en 962. Saint-Pierre était une communauté de pêcheurs dont un hameau, Calais, bâti vers le XII° siècle sur des relais de mer, devint une place forte au XIII°. Aujourd'hui, cette ville réunit de nouveau les deux localités.

Pourquoi cette ville si pauvre en monuments intéressants n'a-t-elle pas cru devoir conserver le seul témoignage de son ancienneté ?

L'église de Saint-Pierre, récemment démolie, avait à l'ouest une tour carrée en craie datant en grande partie du XVI° siècle, mais dont le bas, beaucoup plus ancien, était formé d'une maçonnerie grossière en éclats de pierre dure (stinkal) noyés dans le mortier. Cette base mesurait 9 m. de large à l'est et à l'ouest et 9 m. 50 au sud et au nord, et s'élevait encore à 15 mètres environ à l'ouest. M. de Rheims, bibliothécaire à Calais, a consacré à la tour de Saint-Pierre une notice (2) dans laquelle il attribue au IX° siècle cette partie basse, très analogue à celle de la tour de Coquelles. Cette assertion n'est pas inadmissible, mais rien n'empêche davantage de croire que ce débris remontait à 1100 environ ; à moins de deux siècles et demi on ne saurait dater cette barbare et assez insignifiante construction.

(1) Les murs ont été rehaussés, mais il n'a été fait aucune couverture : les eaux pluviales tombent sur la voûte et s'écoulent dans l'escalier. De faux mâchicoulis et un crénelage inutile couronnent les murs. La chapelle a reçu un bas-côté aussi mal construit et d'aussi mauvais style.

(2) *Bulletin de la Commission des Antiquités départementales du Pas-de-Calais*, t. II, 1862, p. 100.

Saint-Vaast.

La paroisse de Saint-Vaast, près d'Hesdin, a été rattachée au diocèse de Boulogne après la destruction de Térouanne. L'église appartenait aux Bénédictins d'Auchy, et leur cartulaire la mentionne à la date de 1079 sous le nom de Dun Vethest (1). Elle est actuellement réunie à la paroisse d'Aubin. Les administrateurs de la commune, jugeant bon de ne conserver qu'une église, ont choisi celle d'Aubin, croulante et dépourvue d'intérêt. Celle de Saint-Vaast a été démolie, mais on en a heureusement conservé le portail, seul morceau intéressant.

Ce portail (fig. 159) en plein cintre a trois voussures ornées de gorges et de tores qui retombent sur des colonnettes élégantes. Leurs chapiteaux à crochets sont surélevés ; les fûts sont divisés au centre par une bague formée de trois tores et de deux scoties ; les bases attiques sont bien tracées ; les tailloirs et l'archivolte sont en larmier bombé ; le tympan et le linteau appareillé sont unis et reposent sur des corbeaux peu saillants.

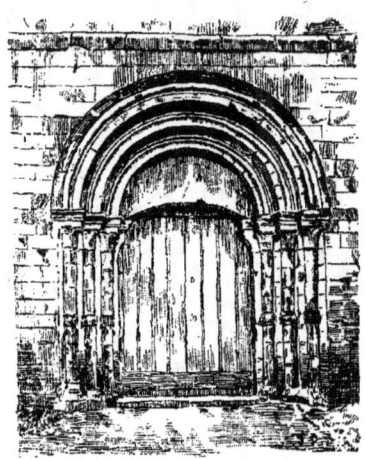

FIG. 159. — Eglise de Saint-Vaast. — Portail.

Ce portail est en craie et cette pierre trop tendre est aujourd'hui très fruste. Le style est le même que celui du clocher de Hangest-sur-Somme et des portails de Fieffes et de Beaufort ; ce morceau date donc des dernières années du XIIe siècle.

Tournehem.

Le bourg de Tournehem, limitrophe des diocèses de Térouanne et de Boulogne, a une église gothique bizarre datée de 1698, et dans laquelle est conservée une nef du XIIe siècle mesurant 4 m. 45 de large, 21 m. 12 de long et 11 m. 45 de haut. Elle n'a jamais été voûtée ; ses cinq travées ont des arcades simples en plein cintre ornées sur les angles de tores probablement récents et portées sur des colonnes de grès de 1 m. 20 de diamètre. Les chapiteaux très évasés ont à leurs angles de larges feuilles à trois lobes sans crochets, analogues à celles des gros chapiteaux de la nef de Lucheux. Un chapiteau identique se voit dans le cimetière

(1) Voir la notice du Baron A. de Calonne sur la commune d'Aubin-Saint-Vaast dans son histoire de l'arrondissement de Montreuil. (*Dictionnaire historique du Pas-de-Calais*; Montreuil Arras, Sueur-Charruey 1875, in-8°).

de Souchez, près Béthune, et les piliers de celle de Dury près Ham, offrent une variante curieuse du même type.

Les tailloirs ont été défigurés par des moulures modernes, et les colonnes avec leurs chapiteaux ont été enfermées au xviiie siècle dans des caisses de menuiserie semblables à des armoires mais qui en diffèrent malheureusement en ce qu'elles ne peuvent s'ouvrir.

Ce reste d'architecture appartient à la seconde moitié du xiie siècle.

Le Wast.

On a vu comment la sainte comtesse Ide, mère de Godefroy de Bouillon, aussitôt qu'elle fut veuve, vendit ses alleux et fonda trois établissements monastiques : le premier fut Saint-Wlmer de Boulogne, le second fut un prieuré de l'ordre de Cluny, Saint-Michel du Wast (1). Le moine à qui nous devons ces détails ne donne pas la date de cette fondation, mais il y fait intervenir l'évêque Gérard, qui occupa le siège de la Morinie de 1083 à 1099. On peut, de plus, être certain que la fondation fut faite avant celle de La Capelle, dernière œuvre de sainte Ide, qui y consacra le produit de la vente de ses biens d'Angleterre, mais la date de la fondation de La Capelle, 1091, n'est donnée que par Jean d'Ypres et Lambert d'Ardres qui vécurent longtemps après. Sainte Ide mourut à La Capelle en 1113, la nuit du dimanche de Quasimodo, et fut enterrée au Wast, selon son désir.

Le prieuré qui posséda dès lors son tombeau miraculeux jouit d'une grande prospérité jusqu'au xive siècle. L'invasion anglaise qui détruisit La Capelle (1346), Andres et Beaulieu (1390), ne dut pas épargner Le Wast ; mais dès 1323, ce prieuré était à demi ruiné, comme en témoignent les définitions du chapitre général de Cluny (2).

(1) Voici le récit de cette fondation selon le manuscrit 1173 de la bibliothèque royale de Bruxelles que Heinsschius a fort mal copié dans les *Acta Sanctorum* (il y a passé le nom même du Wast). « Tunc quippe veneratissima Ida, Dei gratia edocta, et ad meliora perficienda hilari animo atque corde devoto semper intenta, locum quemdam in territorio Boloniae nomine Gazonis villa a filio suo Eustachio, comite Boloniae, magnis et devotis precibus expetit, cujus assensum et auxilium pia mater promeruit, et quasi ad ressuscitandum illum locum pervenit. Locus autem ille antiquitate rerumque temporalium felicitate famosus extiterat, sed, mole peccaminum exigente, pene ad nihilum redactus erat. Adveniens illuc venerabilis Ida, piissimi Gerardi Taruannensis episcopi assensu consilioque roborata, redemit quae fuerant ejusdem loci calumniata ; dirutam ecclesiam reparavit, ornamentis et codicibus exornavit, ut cum Psalmista Deo diceret : Domine, dilexi decorem domus tuae, claustra quoque reedificavit, redditibusque et multis opibus ditavit, insuper ipsum locum sua presentia inhabitans decoravit. Interim nempe S. Hugoni abbati ut mitteret Cluniacensis ecclesiae quosdam fratres ad locum Wast appellatum institutione monastica in normandum supplicavit, atque cum multiplicatis et devotis precibus exoravit quatenus eam in filiam adoptionis redimeret, et inter fratres spiritualiter hereditaret. Sanctus vero ac Deo dilectus Hugo haec audiens, sciensque sanctitatem et devotionem ejus, desiderio atque petitioni dominae devotae satisfecit. »

Le Wast appartenait jusque-là à Saint-Bertin dont le cartulaire désigne ce lieu depuis 954 sous les noms de Wachon Villers, Wasconvillare, Wastavillare, Wastonvillare, Wastamvillare et Wast. L'hagiographe de sainte Ide ajoute à ces formes Gazonis villa.

(2) « Domus de Vasto est multipliciter in edificiis ruinosa, quorum quedam ex hiis penitus corruerunt. Prior ejusdem excommunicatus perstitit pro defectu solutionis duplicis vicesime atque pastus. Anno preterito

Le relevé des revenus du diocèse de Boulogne en 1729 (1) signale au prieuré du Wast un vieux bâtiment et un jardin ; quant à l'église, l'évêque Pierre de Langle en avait fait une paroisse en 1721 (2).

Le prieuré du Wast a été l'objet de plusieurs notices historiques très intéressantes et d'études archéologiques assez défectueuses (3).

L'église occupait le côté nord de l'enclos du prieuré. Elle est bâtie en calcaire oolithique de Marquise assez bien appareillé. Elle comprenait originairement un chœur élevé sur une crypte, un transept, et une nef flanquée de bas-côtés. Cette nef avait environ 28 mètres de longueur ; elle comprenait cinq travées à arcades suivies d'une travée de 6 m. 40 de long où les arcades étaient remplacées par un mur plein buttant les grandes arcades du transept. Le chœur était probablement simple. Les grands arcs de la croisée, qui peut-être portaient une tour comme à Notre-Dame de Boulogne, ne reposaient que sur des piliers couronnés d'impostes moulurées. Ces arcs étaient légèrement brisés, comme la grande fenêtre du chevet de Saint-Wlmer de Boulogne. Les arcades de la nef étaient à deux bandeaux et avaient pareillement un tracé aigu. Les piliers rectangulaires portaient sur chaque face une colonne engagée : celles du bas-côté avaient des chapiteaux cubiques disparus depuis une vingtaine d'années ; ils portaient des arcs doubleaux entre lesquels il semble que les bas-côtés aient eu des voûtes d'arêtes.

Le chœur, le transept, les bas-côtés et le haut des murs de la nef ont disparu ; la crypte qui contenait le tombeau de la sainte subsistait peut-être encore en partie en 1669 lorsque ses reliques furent enlevées du Wast, mais aujourd'hui le sanctuaire a fait place à des champs labourés ; la pierre tumulaire très mutilée dans laquelle on prétend reconnaître l'effigie de la sainte date du XIVe siècle (4) ; si c'est un tombeau de sainte Ide, il a certainement été refait.

La seule partie de l'église qui reste intacte est le portail roman tracé en plein cintre surhaussé à trois voussures que portent des colonnes surélevées.

Les deux voussures intérieures sont ornées de gros boudins qui rappellent ceux des fenêtres du déambulatoire de Morienval ; la troisième voussure, plus large, est ornée de deux rangs de zigzags peu saillants mais très finement exécutés séparés par des gorges peu profondes. Cette voussure est encadrée d'une archivolte à double rang de dents de scie. Les colonnes ont des bases attiques et des tailloirs à moulures diverses profilées seulement sur la face latérale, sous les retombées. Quant aux chapiteaux, ils sont variés : l'un est une grossière imitation

relatum extitit quod prior ejusdem viginti marchas argenti, quos domus habet in Anglia redduales, cuidam scutifero concessit ad vitam ; ad diffinitum quod dictam alienationem studeret, infra capitulum quod nunc est revocare, alioquin debite puniretur. Non apparet quod hoc fecerit, neque constat. Quare diffiniunt diffinitores quod domnus Abbas remedio provideat oportuno, et puniat prout justum fuerit et consonum rationi. » (Texte publié par M. F. Morand dans les *Documents inédits ; Mélanges historiques*, 1873).

(1) Arch. départ. Dépôt de Boulogne, lettre G.
(2) Registres paroissiaux.
(3) Abbé Parenty. Notice dans la *Statistique Monumentale du Pas-de-Calais*, tome Ier, 1850, avec planches. — D. Haigneré, *Mém. de la Soc. des Antiq. de la Morinie*, 1854. *Dict. hist. et arch. du Pas-de-Calais*, arrond. de Boulogne, 1880. *Les origines et le nom primitif du bourg du Wast*, communication à la *Société Académique* de Boulogne, 2 juillet 1890.
(4) Il existe dans l'église d'Esquerdes, entre Boulogne et Saint-Omer, une statue tombale tout à fait analogue.

de chapiteau corinthien ; un second figure des oiseaux becquetant une volute d'angle ; sur un troisième, la volute est une sorte de palmette rattachée à des encarpes ; un quatrième chapiteau est orné de deux quadrupèdes, de feuilles d'acanthe et d'une volute ; un autre imite le composite ; enfin le dernier a sous sa volute d'angle une tête de félin rattachée à deux corps de dragons.

Le portail fait sur la façade une saillie que couronne un fronton probablement moderne, couronné d'une moulure. Au centre et à la pointe de ce gâble sont adaptés des chapiteaux qui paraissent dater de la fin du XIIe siècle et provenir des bâtiments claustraux. Deux sont isolés et quatre autres réunis en groupes de deux. Ils viennent de baies de cloître, de clocher ou de triforium.

Au-dessus du portail, règne un cordon formé d'une torsade surmontée d'une scotie et d'un bandeau. L'exécution en est fine et peu vigoureuse. Ce cordon est interrompu sur une certaine longueur par des pierres portant un autre motif courant : de petites feuilles d'eau y remplacent la torsade.

L'ouverture de la porte est tracée en plein cintre ; son centre est à peu près au niveau des astragales des chapiteaux qui portent la voussure supérieure et n'occupe pas l'exact milieu de la porte. Ce cintre n'est pas extradossé. Ses claveaux, très singuliers, sont au nombre de treize, de même dessin mais non de même grosseur ; ceux qui forment la clef et les sommiers sont de dimension sensiblement plus grande que les dix autres répartis entre eux.

Ces claveaux forment une dentelure : la douelle de chacun d'eux est ornée d'un tore accosté de deux cavets qui, en rejoignant ceux des claveaux voisins, déterminent des canaux au droit de chaque joint. La clef et les sommiers portent un tore énorme accosté de deux baguettes du même calibre que les tores des petits claveaux et raccordées pareillement à des cavets.

A première vue, on peut se demander si ces claveaux ne sont pas des tronçons de piédroits moulurés ou de branches d'ogives recueillis dans les ruines et utilisés dans une restauration comme les chapiteaux aujourd'hui retournés et murés dans le fronton. C'avait été, je l'avoue, ma première opinion, mais plusieurs raisons m'y ont fait renoncer ; les voici :

Les canaux qui séparent les claveaux sont parfaitement réguliers et les faces latérales de ces claveaux sont très bien dressées suivant des rayons partant du centre de l'arc ; s'ils avaient subi un remaniement, celui-ci aurait été exécuté avec un soin peu en rapport avec le procédé même de la restauration qui eût utilisé de vieux débris. Les proportions des moulures ne concordent pas non plus absolument avec les dispositions habituelles des ogives et piédroits du XIIe siècle en Picardie. Au contraire, le dessin concorde absolument avec celui qui orne les piédroits et voussures du portail roman de Ganagobie, qui appartenait également à l'ordre de Cluny (1). Le portail de Ganagobie est de la fin de l'époque romane ; celui du Wast pourrait donc en avoir été le modèle. Les tronçons de tores, grands et petits, alternent régulièrement à Ganagobie, mais au Wast les trois

(1) Ganagobie est situé dans le département des Hautes-Alpes. On peut consulter sur ce prieuré la notice de M. A. Milon dans le volume de la XLVe session du Congrès archéologique de France, 1879, p. 608. On trouvera une reproduction du portail de Ganagobie dans l'*Annuaire de l'Archéologue français*, par M. A. Saint-Paul, même année, pages 44-45.

SOCIÉTÉ DES ANTIQUAIRES DE PICARDIE

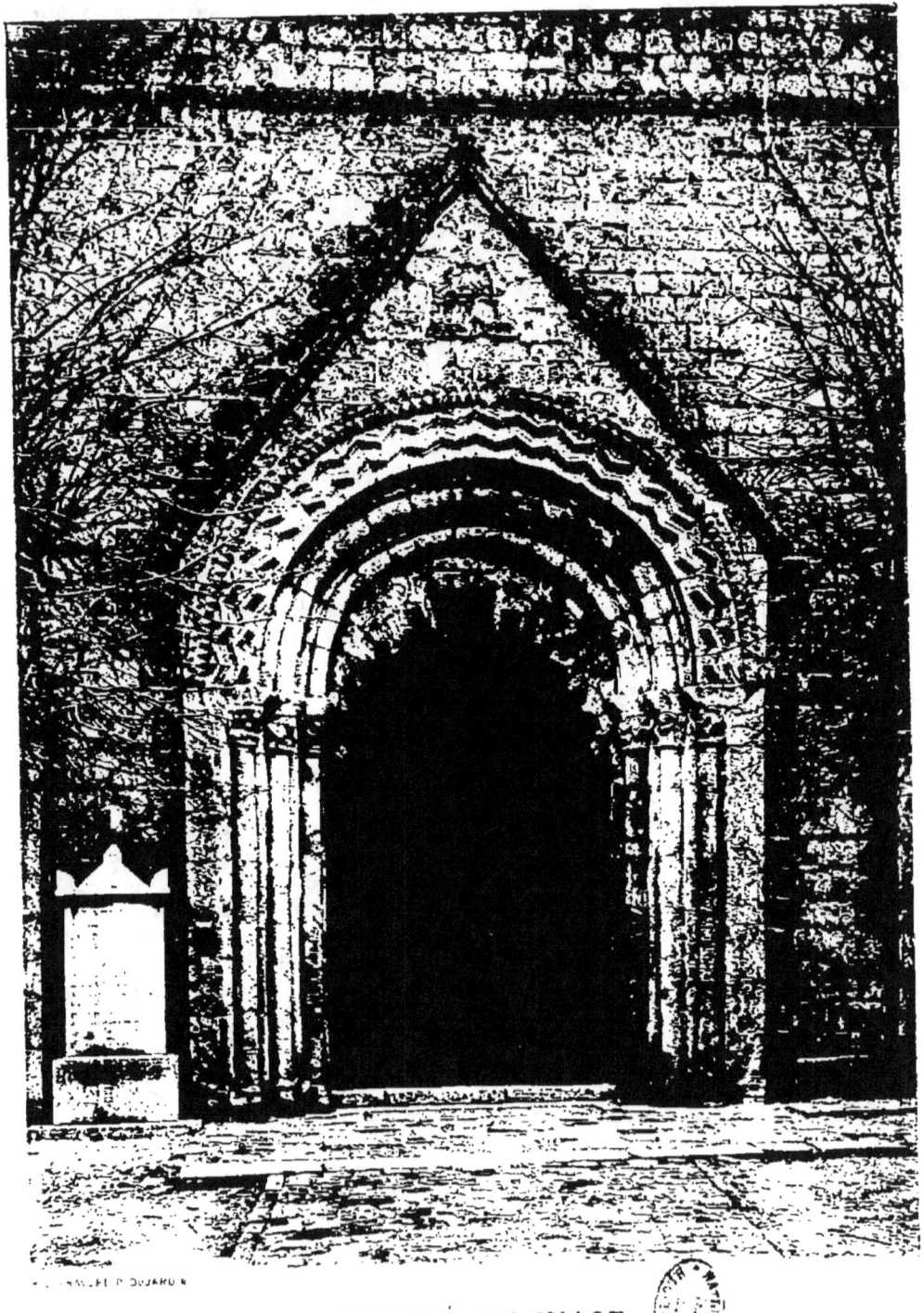

PRIEURÉ DU WAST
Portail de l'Église

grands claveaux forment clef et les impostes représentent une disposition propre à la région : l'arcature de corniche qui se trouve dans un mur de l'église voisine de Houllefort et qui pourrait venir du Wast, a précisément une petite clef en forme de tronçon de tore ; à Ames, à Esquerdes, à Guarbecques, à Sercus, des arcatures de corniches et des baies de clochers ont les mêmes petites clefs, et elles se trouvent accompagnées d'impostes comme au portail du Wast dans le clocher de Verquin près Béthune. Enfin, une arcade romane à redents découpés alternativement en tores et en gorges comme au portail du Wast existe à la tribune occidentale de la chapelle du château de Fribourg sur l'Unstrutt, qui date de la fin du xiie ou du début du xiiie siècle. Les portails à arcs lobés ou dentelés suivant ce système ne sont pas très rares en Allemagne et sont de règle générale dans l'île de Gotland, mais tous ces exemples appartiennent à un style gothique avancé. Le portail du Wast pourrait donc être le plus ancien exemple de cette décoration et l'un des deux seuls que possède la France (1) ; de plus, comme ces deux monuments appartiennent à l'ordre de Cluny, on aurait ici un des très rares exemples de l'influence de cet ordre sur l'architecture.

Le portail du Wast semble remonter à une date très voisine de 1100. Nous savons par la vie de sainte Ide que la crypte du Wast existait en 1113, puisqu'elle y fut alors ensevelie et la fondation remontait alors à un assez grand nombre d'années pour que l'église pût être achevée. Cela est d'autant plus probable que l'on avait coutume de commencer les constructions d'églises par le chœur et de les terminer par la façade et que le portail ne saurait être postérieur que de bien peu d'années à cette date ; rien n'empêcherait même qu'il eût été bâti dès les dernières années du xie siècle.

Un bénitier trouvé près de ce portail figure un chapiteau sans abaque à angles garnis de volutes, et creusé sur le dessus d'une cuvette hémisphérique. Ce débris rare, comme le portail et le reste de la nef, date bien des dernières années de la vie de sainte Ide.

Le seul reste qui subsiste du prieuré est une porte d'entrée perpendiculaire à la façade de l'église. Elle ne date que de la seconde moitié du xiie siècle. Elle se compose de très grandes arcades en plein cintre portant un bâtiment supérieur qui servait de logis au portier. L'arcade bordée d'un boudin amorti par des congés repose ainsi que son archivolte moulurée sur une imposte pareillement moulurée d'un cavet. Il semble qu'il y ait eu deux arcades égales. L'une d'elles et le logis ont été refaits au xvie siècle. On sait que la porte d'entrée de l'abbaye de Cluny présente de même deux arcades romanes (2) imitées des portes antiques à deux arcades qui se voient encore à Autun, Trèves, Vérone, etc.

(1) Il ne convient pas en effet d'assimiler leur dessin à celui des portails romans à arcs et à piédroits dentelés d'une suite de lobes déterminant entre eux des angles vifs. Ce système appartient à l'école auvergnate (portails de Larouet et Menat ; oculus de l'église de Royat). Il s'est répandu en Languedoc (Conques, Moissac, Petit-Palais) en Limousin (Le Dorat) jusqu'en Poitou (Saint-Médard de Thouars, et exceptionnellement en Bourgogne (Montréal près Avallon). Il a été très en faveur dans la vallée du Rhône (Églises du Puy-en-Velay ; église de Cruas, etc.) et a été importé en Espagne grâce à l'influence des moines de Cluny (portail de Toro). Il s'y applique même à un grand arc doubleau de Saint-Isidore de Léon.

(2) L'abbaye cistercienne de Clairmarais près Saint-Omer, a aussi une porte d'entrée composée de deux grandes arches en plein cintre. Elles reposent sur une colonne centrale et sont encadrées d'un grand arc de décharge. Cette porte monumentale paraît remonter au xiiie siècle.

Wierre-Effroy.

L'église de Wierre-Effroy (1) appartenait à l'abbaye de Notre-Dame de Boulogne. La légende de sainte Godeleine (2) mentionne l'existence de ce village au xe siècle.

L'église se compose d'un chœur et d'un transept voûtés du xvie siècle, d'une nef sans voûte et peu intéressante du xiiie ou du xive dont on a démoli en 1828 le portail en plein cintre orné de deux colonnettes (3), et enfin d'une tour centrale carrée qui peut dater du xiie siècle. Elle s'élève sur des arcs en tiers point doublés que portent des piliers couronnés de simples imposes. Cette partie basse a reçu une voûte et des moulures du xvie siècle. L'étage supérieur est ajouré sur chaque face de deux fenêtres jumelles de 1 m. 30 sur 0 m. 40, à plein cintre simulé dans des linteaux. L'arête extérieure de ces baies est abattue. Elles ne sont percées que dans le parement ; elles sont doublées d'ouvertures plus grandes amorties en arc surbaissé. La même disposition intérieure se voit dans un beau clocher de la fin du xiie siècle à La Beuvrière, près Béthune. La corniche est une simple tablette chanfreinée. Sous les quatre angles sont plantés en biais de petits modillons à billette surmontée d'un biseau, qui semblent disposés pour porter une gargouille absente. Si ces ridicules accessoires sont romans, ils ont été certainement déplacés. La flèche d'ardoise date du xviiie siècle.

Ce piètre édifice renfermait une magnifique cuve baptismale de la première moitié du xiie siècle, transportée aujourd'hui au musée de Boulogne, décrite et reproduite plus haut (p. 33).

Wimille.

La paroisse de Wimille (4) était le chef-lieu d'un doyenné du diocèse de Boulogne. Son histoire est à peu près celle de la ville de Boulogne ; en 1544 l'armée anglaise, puis cell d'Henri II ; en 1588 celle du duc de Mayenne, ont occupé le village ; en 1596, le sénéchal Michel de Campaigno y fut tué dans une rencontre avec les Espagnols. C'est aussi à Wimille que périrent les aéronautes Pilâtre de Rozier et Romain en 1786.

Malgré des vicissitudes, le bourg de Wimille conserve quelques restes de vieille architecture. Le plus ancien est l'église, sauf sa nef, rebâtie il y a moins d'un siècle.

(1) Voir l'*Histoire de Wierre-Effroy* par l'abbé Blaquart, curé de cette paroisse. Boulogne, 1855, in-12, et la notice de M. l'abbé Haigneré dans le *Dict. hist. et archéol. du Pas-de-Calais*, arrond. de Boulogne, t. III.

(2) Voir *Sainte Godeleine*, par l'abbé Lefebvre. Arras, Sueur-Charruey, 1888, in-8°.

(3) Abbé Blaquart, ouvrage cité.

(4) Voir l'histoire de Wimille, par l'abbé Haigneré, ouvr. et vol. cités.

L'église de Wimille (1) avait des bas-côtés et une nef sans voûte (2), un transept voûté au xvi⁰ siècle, deux absidioles aujourd'hui dénaturées et une abside simple. Celle-ci a des voûtes dont les profils et les jolies retombées sculptées indiquent une date voisine de 1250 ; elle a deux crédences du xiii⁰ siècle et des fenêtres en plein cintre difficiles à dater, mais les fondations peuvent être plus anciennes. Elle est dépourvue de contreforts. Le transept a des restes d'architecture romane, et la tour date de la fin du xii⁰ siècle.

Les extrémités du transept sont percées d'une grande fenêtre gothique à droite et à gauche de laquelle se voient deux fenêtres romanes bouchées, étroites et longues, tracées en plein cintre. Dans le pignon est une baie romane plus large et de même tracé, couronnée d'une archivolte torique avec retours horizontaux. A l'extrémité sud du transept subsiste aussi un portail roman en plein cintre et sans tympan, avec double encadrement, le premier complètement simple, le second formé d'une voussure sans moulures couronnée d'une archivolte torique à arrêts horizontaux et portée sur colonnettes (fig. 160).

Celles-ci ont des tailloirs prolongés jusqu'au-delà des retours de l'archivolte ; leur profil est un cavet bien creusé, surmonté d'un bandeau entaillé d'un onglet. Les deux chapiteaux identiques sont complètement lisses, ornés seulement à l'angle qui rejoint le parement du mur d'un petit disque sur lequel se détache une étoile à quatre pointes ; c'est un type qui accuse l'influence normande. L'astragale est torique. Les fûts appareillés avec les piédroits sont peints à l'ocre rouge. Les bases attiques sont dépourvues de tore inférieur. La scotie assez haute se relie au socle carré.

La tour qui mesure 21 m. 90 du sol à la corniche ou 34 m. 90 avec sa flèche, et 8 m. 60 de large, est portée sur quatre arcades en tiers point doublées et sans moulures. Les piliers ont une imposte semblable aux tailloirs du portail. Des colonnes adossées qui portaient la seconde voussure de ces arcades ont été coupées et remplacées récemment par des consoles de plâtre.

Fig. 160. — Eglise de Wimille. — Portail au sud du transept.

L'étage supérieur communique avec les combles par des baies en plein cintre et passe du carré à l'octogone au moyen de trompes en tiers point comme celles d'Audinghen. Elles sont couronnées de petits toits à double rampant triangulaire au bas desquels règne une moulure torique. Une moulure semblable surmontée d'un retrait en talus règne sous les fenêtres de la tour. Ces fenêtres sont au

(1) L'église de Wimille a été signalée dans le *Bulletin des Antiquaires de la Morinie*, t. I, p. 7 et t. III, p. 98. Elle est dessinée dans le *Voyage pittoresque* de Taylor.
(2) Arch. départ. Comptes de réparations du xviii⁰ siècle.

nombre de sept ; la face nord-ouest en est dépourvue, soit par crainte du vent de mer, soit par suite d'une refaçon. Elles ont 2 m. 55 sur 1 m. 65 ; elles sont tracées en plein cintre et subdivisées en deux baies de même forme, dont les arcs retombent sur trois fines colonnettes indépendantes. Des archivoltes toriques reliées entre elles couronnent les fenêtres. Les colonnettes ont des chapiteaux à quatre feuilles terminées en crochets sphériques, des tailloirs en cavet et des bases formées de deux tores accolés. Ces mêmes bases se voient au beffroi de Boulogne, monument du XIIIe siècle, et au château de Boulogne qui date de 1231 et où les chapiteaux et tailloirs sont aussi les mêmes, mais à Sercus, près Hazebrouck, une tour romane semblable à celle de Wimille présente les mêmes détails : elle date de la seconde moitié du XIIe siècle. La corniche de la tour de Wimille est creusée en larmier comme celle du chœur de l'église. Elle ne doit pas être antérieure à 1200. Elle porte un chéneau du XVIe siècle en brique (1) et une flèche moderne en charpente qui ne doit guère différer du couronnement primitif.

La tour de Wimille, peut-être achevée ou restaurée au XIIIe siècle, ne saurait en tous cas être attribuée à une date antérieure aux dernières années du XIIe. Le portail du transept peut, au contraire, dater du milieu de ce siècle.

APPENDICE

A LA DEUXIÈME PARTIE

Pour mieux faire ressortir les caractères de l'architecture romane dans une région où les débris sont rares et mutilés, j'ai cru bien faire en ajoutant à cette étude quelques exemples peu connus empruntés à des régions voisines.

L'église de Lillers montre encore ce qu'était dans le nord de la France une grande église de la première moitié du XIIe siècle ; Notre-Dame de Boulogne devait lui ressembler beaucoup. Le chœur et le clocher de Guarbecques et de Sercus appartiennent à la seconde moitié du même siècle ; ces exemples montrent de curieux sanctuaires carrés, extrêmement exigus bien que bâtis avec un certain luxe ; et ils font voir à quel degré d'élégance étaient parvenus, à la fin de la période romane, les deux types de clochers centraux carré et octogone dont les diocèses d'Amiens et de Boulogne offrent des exemples plus anciens et plus simples. Enfin, la flèche de Guarbecques est la plus ancienne flèche de pierre qui subsiste dans la région et montre que celle-ci suivait de près l'Ile-de-France. Quelques influences germaniques et surtout normandes se rencontrent dans ces monuments et modifient plus ou moins l'architecture franco-picarde qui s'étend, comme aussi les influences normandes, jusque vers notre frontière actuelle de Belgique, et sans doute même au-delà.

(1) Ce chéneau est toutefois semblable dans sa forme et dans ses proportions et par ses courtes gargouilles sans ornement aux chéneaux romans de l'église Saint-Pierre de Chauvigny en Poitou, mais ces chéneaux de Chauvigny sont un exemple à peu près unique à l'époque romane, et on trouverait plus difficilement encore des chéneaux de clochers antérieurs au XIVe siècle.

Guarbecques.

L'église de Guarbecques (1) faisait partie du diocèse de Térouanne, et en 1553

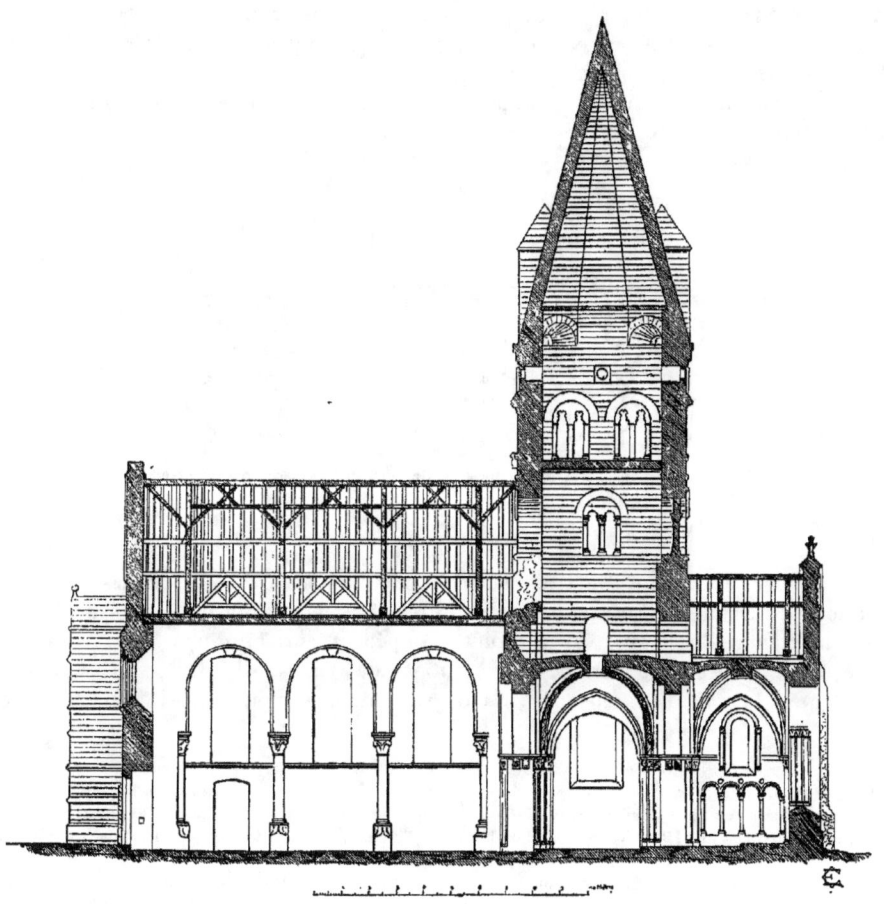

Fig. 161. — Eglise de Guarbecques. — Coupe en longueur.

(1) Ce petit monument a été publié au tome I^{er} de la *Statistique monumentale du Pas-de-Calais*. La notice comprend deux planches de Gaucherel, contenant de graves inexactitudes, et un texte de M. de Beugny d'Hagerue qui répète les mêmes erreurs et apprend peu de chose, à part la généalogie des sires de Guarbecques depuis 1620. L'auteur rapporte, d'après Malbrancq, historien bénédictin du xvii^e siècle, la guérison du fils d'Hadewide de Garbeke par saint Bernard en 1208, et s'étonne que l'église de la fin du xii^e siècle n'ait pas été rebâtie alors, car non-seulement il fait de Hadewide un homme, mais un seigneur de Guarbecques. On me dispensera de m'occuper davantage d'un travail de ce genre.

elle échut à celui de Saint-Omer. Elle était dans le doyenné de Lillers, dont elle est toute proche. Elle fut saccagée en 1538 par l'armée de François Ier (1).

L'église de Guarbecques (fig. 161) a été élevée de 1150 à 1180, sauf une portion de façade qui peut dater des environs de 1100 et des nefs latérales du XVIIe siècle. Elle comprenait d'abord un chœur carré d'une travée ; un clocher central précédant ce chœur, et une nef dont on ne connaît pas la disposition primitive, mais qui n'avait pas de voûtes et qui eut des bas-côtés dès la fin du XIIe siècle. A la même époque, l'église reçut successivement deux bras de transept construits à quelques années de distance, mais inégaux dans toutes leurs dimensions. Ils ont des voûtes d'ogives, de même que le chœur et le bas de la tour qui le précède (2).

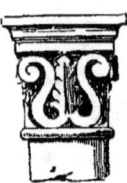 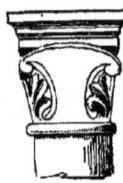 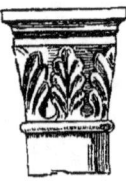

Fig. 162. — Église de Guarbecques. — Chapiteaux des arcatures du chœur.

Le chœur est ajouré de trois fenêtres à colonnettes sous lesquelles règnent à l'intérieur d'élégantes arcatures en plein cintre (fig. 162) à écoinçons ornés de médaillons. Le pignon du chevet est à pointe coupée et enrichi d'une belle rosace en forme de quatrefeuille, comme les pignons de l'église de Lillers. Ces rosaces rappellent à la fois les œils de bœuf richement sculptés aussi mais plus ou

(1) *Reg. des enquêtes du Conseil d'Artois*, 1538. Arch. nat. JJ. 1016. « Ledict village est situé entre S. Venant et Lillers, et a une lieue prez la dicte ville de Lillers : a cette cause, à la descente du roi de France et de son armée dernièrement faite en ce pays et conté d'Artois, et qu'elle séjourna en la ville de Pernes audict lieu de Lillers et pays a l'environ par l'espasse de ung mois ou environ, iceulx habitants auroient estez contrainctz eulx refugier es pays de l'empereur nostre sire en lieux surs…..

« Avecq ce, deux des meilleures maisons dudict village ont été bruslées, les maistre desquelles payoient plus de tailles que quarante aultres manans et habitans de leur dict village. Si auroit été l'église dudict lieu pillée de plusieurs de ses ornements et vaisseaux servans à l'église, et partie du plomb estant sur icelle emporté ; avecq, la huche ou ferme ou ilz avoient accoustumez mettre les chirographes et lettres qu[i] se passoient audict lieu auroit esté perdue et ruynée ; perdu quasy tous iceulx lettraiges s'y seroient demourées priez desdits habitans a riez.... »

(2) La façade primitive n'avait que 10 m. à 10 m. 50 de haut, comme en témoigne la face occidentale de la tour. La façade actuelle a 13 m. 90. La largeur totale hors œuvre de la nef et des bas-côtés était de 10 m. 90 dont 2 m 75 pour la nef dans œuvre. Jusqu'à 4 m. du sol, la façade est construite en gros blocs de grès irréguliers dans un mortier abondant, et le portail à voussure de craie ornée de billettes peut remonter au XIe siècle. Il est accosté de fenêtres du XIIIe siècle. La nef a dans œuvre 12 m. 20 de long ; le chœur, 3 m. 55 sur 4 de large et 6 m. 60 de hauteur sous voûte. Le bras nord du transept mesure 5 m. 50 de long sur 5 m. 60 de haut ; le bras sud, 6 m. 80 de long et 7 de haut dans œuvre. Ils se ressemblent cependant beaucoup, à part les dimensions.

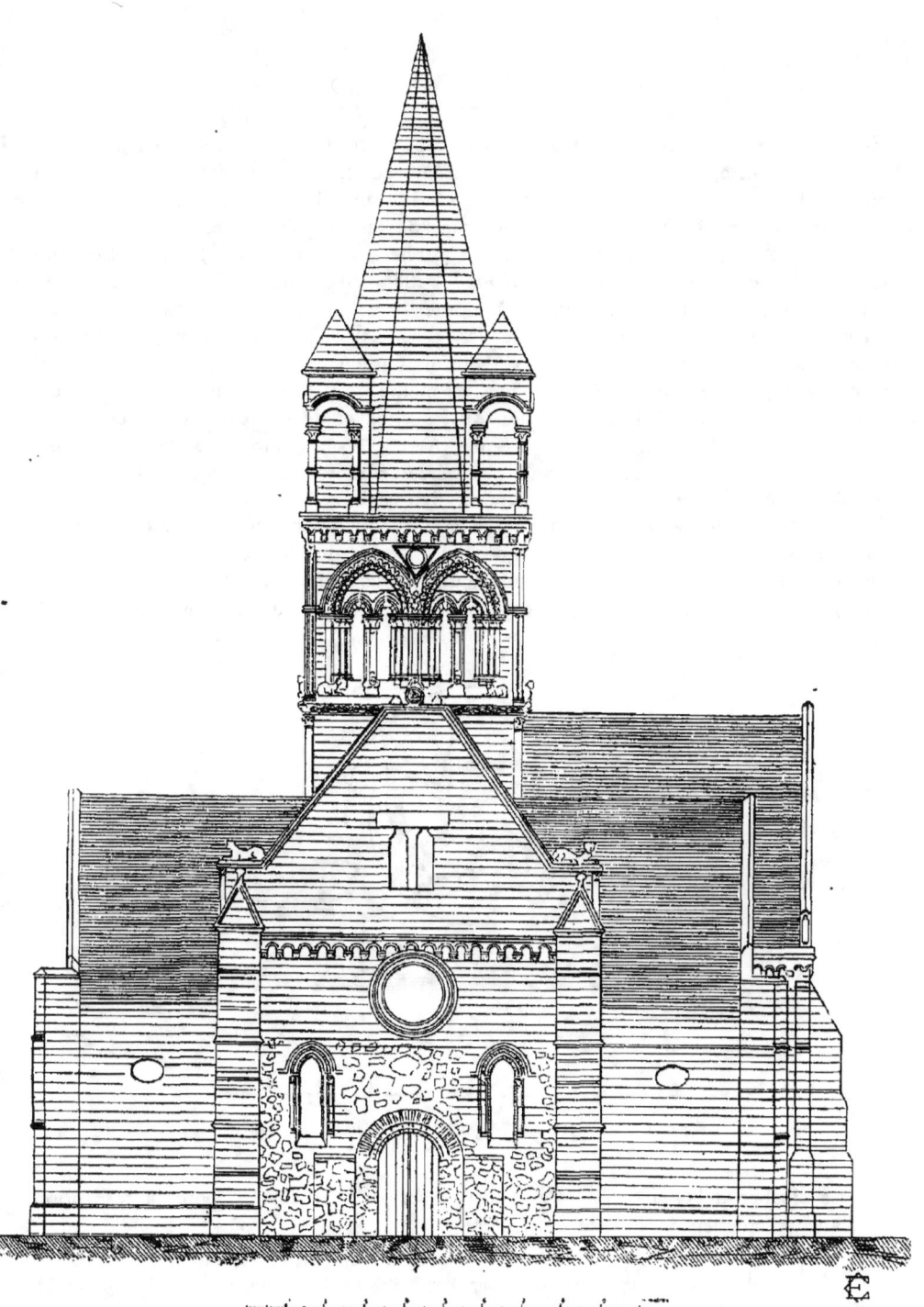

Fig 163. — Eglise de Guarbecques. — Façade occidentale.

moins ajourés des façades des églises de Coucy, de Roye et de Saint-Etienne de Beauvais (transept) et d'autre part le grand cercle qui encadre le crucifix du pignon de Berteaucourt. Il a, de plus, conservé une belle croix de pierre ornée de cannelures et de perlés, et deux fleurons de feuilles d'acanthes. Cette croix est d'un modèle assez différent de celles qu'ont publiées Viollet-le-Duc et M. E. Lefèvre-Pontalis (article cité ; *Gazette archéologique*, 1885). Il y aurait, du reste, plusieurs exemples et plusieurs considérations à ajouter à ce qu'ont avancé ces auteurs. Le second, par exemple, avait cru que les croix en relief au milieu des pignons disparaissaient au xiie siècle. Or, si la croix antéfixe de Voyennes rentre dans la catégorie qu'il définit, il n'en est pas de même de celle de Berteaucourt qui n'est pas antérieure à 1150. Il eût été bon de les citer et de comparer ces exemples à ceux que fournit le centre de la France (Avor, Jussy-Champagne dans le Cher, Huriel dans l'Allier). Pour les croix placées au sommet des pignons, on eût pu signaler l'antiquité de cette ornementation figurée dans une sculpture des portes de bois de Sainte-Sabine à Rome, qui datent de la fondation de cette basilique par Célestin I (422-432). — Le pignon de la façade occidentale (fig. 163) a la même forme ; il est décoré au sommet d'un acrotère en forme de disque encadrant un agneau pascal (fig. 164). — Aux angles inférieurs sont deux lions accroupis (1).

Fig. 164. — Église de Guarbecques. — Antéfixe de la façade

Le clocher de Guarbecques (2) pourrait servir de document pour la restitution de l'ancien clocher de l'église de Lillers.

(1) Les dispositions du chœur et de la tour rappellent les églises de La Bruyère, Ménévillers et Cauffry (Oise).

(2) Hauteur totale : 30 m. 40 ainsi répartis : rez-de-chaussée, 6 m. 65 ; épaisseur de la voûte : 0 m. 30 ; étages : 3 m. 50, 3 m. 95, 4 m. 80 ; flèche : 12 m. Clochetons : 5 m. 25, dont 1 m. 55 pour les pyramides.
Largeurs extérieures : nord et sud : 6 m. 20 ; est et ouest : 5 m. 50. Épaisseur des murs du premier étage : 1 m. 20 ; au-dessus : 1 m.

Ce clocher s'élève sur deux arcs en tiers point et sur des piliers garnis de colonnettes à chapiteaux peu galbés et peu gracieux, décorés de palmettes d'acanthe et de dragons ; on y remarque une harpie dévorant un cadavre (fig. 165).

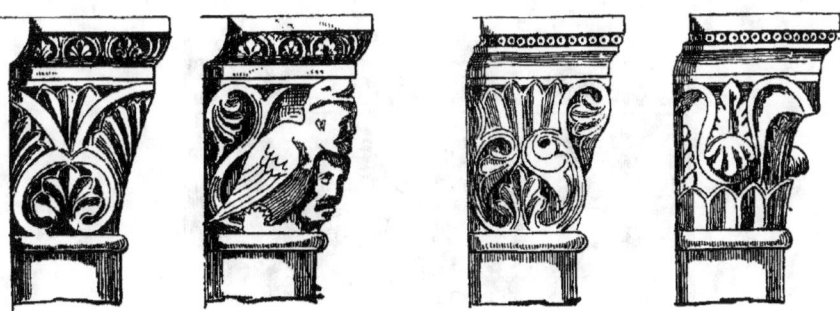

Fig. 165. — Eglise de Guarbecques. — Chapiteaux du carré du transept.

La seconde voussure des arcs est portée de chaque côté sur deux modillons historiés où l'on voit Adam et Ève tenant la pomme — le serpent enroulé sur un arbre (fig. 166) — un dragon ailé — et un homme nu accroupi formant cariatide (fig. 167). Le tailloir commun à ces chapiteaux et à ces consoles est continu et orné de palmettes ou d'un rang de perles.

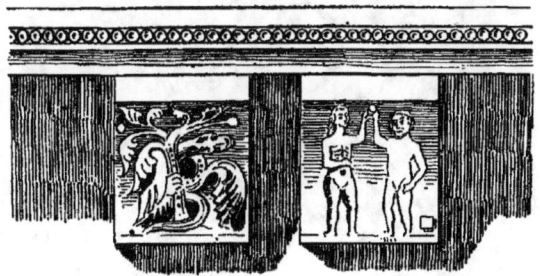

Fig. 166. — Eglise de Guarbecques. — Modillons de l'arc triomphal.

La croisée d'ogives de la voûte est formée d'un bandeau enrichi d'un galon en zigzag et bordé de deux tores. Les ogives du chœur et du transept sont au contraire formées d'un gros tore aminci entre deux boudins, profil qui existe également à Dommartin.

— 224 —

Dans le chœur, leur intersection est ornée d'une clef en forme de patère décorée d'une croix potencée et d'un cercle de fleurons et de têtes de lions (fig. 168).

Les arcades qui relient le transept au bas du clocher sont en plein cintre et manifestement ouvertes après coup.

Fig. 167. — Eglise de Guarbecques. — Modillons de l'arc triomphal.

Fig. 168. — Eglise de Guarbecques — Clef de voûte du chœur.

Le premier étage (fig. 169) de cette tour communiquait par des portes cintrées avec les combles du chœur et de la nef et avait au nord et au sud des fenêtres qui ont été élargies et transformées en portes depuis l'adjonction du transept.

Au-dessus est un étage ajouré sur chaque face d'une fenêtre en plein cintre divisée en deux baies de même tracé et garnie de trois colonnettes trapues avec chapiteaux semblables à ceux des piliers du chœur de Lillers et de la nef de Dommartin. Un cordon torique passe au dehors sous ces fenêtres ; un autre en contourne le cintre et forme au niveau des imposte un retour horizontal qui pourtourne les fûts de quatre colonnettes taillées dans les angles de la tour.

Il n'existe pas de plancher entre ce deuxième étage et le premier, mais il en existe entre le deuxième et le troisième, et au dehors ils sont séparés par un gros cordon torique sculpté de rinceaux d'acanthe (1). Les angles de ce troisième étage sont ornés de groupes de trois colonnettes, et ses faces sont percées chacune de deux grandes baies en tiers point doublées intérieurement par un arc en plein cintre. Les exemples de pareilles différences entre le tracé intérieur et le tracé extérieur des baies de clocher n'est pas rare (2).

Les grandes baies sont divisées en deux ouvertures de même tracé supportant des tympans ornés de rosaces variées et richement sculptées. La retombée centrale était portée sur un groupe de trois colonnettes assises sur des monstres en haut relief. Les fûts de ces colonnettes ont été remplacés au XVIe ou au XVIIe siècle par des montants bizarres et disgracieux.

Les deux petites baies ont une première voussure à bossages avec une petite clef pendante en demi-cercle semblable à celle de l'arcature de corniche d'Houllefort, et à celles de divers petits cintres de corniches ou de fenêtres de clochers de l'Artois (3). Il est probable que ces voussures sont aussi de la Renaissance, bien que des cintres à bossages existent dans l'architecture romane ou de transition non seulement à Palerme, à Saint-Guilhem-du-Désert en Provence, à Melle en Poitou, etc., mais aussi dans l'Ile-de-France, à Chivy près Laon. La seconde voussure des petites baies est moulurée.

Les piédroits sont garnis chacun de quatre colonnettes. Dans le trumeau central, il n'en existe que sept; celle du centre, plus grosse, portant la retombée centrale des grandes baies, est assise sur un monstre et a pour chapiteau la tête d'un autre monstre qui semble avaler le fût (fig. 169). Les fûts de toutes ces colonnettes sont indépendants.

Les voussures des grandes baies ressemblent beaucoup à celles du portail latéral de l'église de Lillers. Elles ont de même de grosses perles formées de troncs de cône juxtaposés (motif qui existe à Villers-Saint-Paul) et une ligne de zigzags. Un corps de moulures sépare ces deux motifs. Au-dessus des zigzags règne un rang de petites arcatures en plein cintre à écoinçons forés d'un trou en entonnoir, puis vient une archivolte saillante en larmier surmonté d'un filet, motif qui existe aussi au clocher d'Hangest-sur-Somme. Au-dessus de la retombée

(1) On pourrait y voir l'origine du gros tore de rinceaux sculpté au siècle suivant entre les arcades et le triforium de la cathédrale d'Amiens.

(2) On peut citer en Artois même le clocher de La Beuvrière (1175 environ) où les arcs intérieurs des baies sont en cintre surbaissé. Un autre exemple remarquable existe dans les tours de la cathédrale de Coutances, mais ce sont des tours romanes rhabillées au XIIIe siècle.

(3) Cet ornement, dont j'ai déjà parlé à propos de l'église d'Houllefort et du portail du Wast, semble être d'origine normande. Il se remarque dans les corniches à arcatures de Mouen et de Colombiers-sur-Seulles (Calvados).

centrale enrichie par le rapprochement de ces dessins, un oiseau en haut relief, saillant comme une gargouille, semble prendre son essor et ses ailes se rattachent harmonieusement aux départs des deux archivoltes. Ce sommier orné est à rapprocher de ceux des voûtes du chœur de Lucheux, mais il est d'un sentiment bien plus délicat. Au-dessus de ce motif, l'écoinçon qui sépare les grandes baies est ajouré d'un oculus richement serti de zigzags et percé dans une dalle carrée, au revers de laquelle existe au-dedans de la tour un enfoncement de même forme.

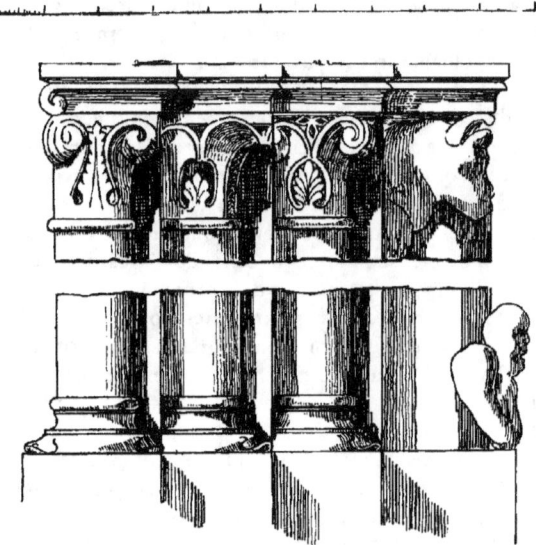

Fig. 169. — Eglise de Guarbecques. — Piédroit central des baies de la tour, vu de côté.

La corniche se compose d'une tablette ornée d'un tore et d'un cavet portée sur des arcatures en tiers point décorées d'une baguette et d'une petite clef du type précédemment décrit. Ces arcatures reposent sur des modillons variés (1).

Une belle flèche de pierre octogone, couronne cette tour. Elle est assise sur des trompes coniques ornées d'un tronçon de cylindre pénétrant dans l'angle du fond. Ces trompes sont chargées de clochetons triangulaires élevés, couronnés de pyramides plus obtuses que la flèche. Ces clochetons sont pleins, ornés sur leurs deux faces extérieures d'arcatures en plein cintre couronnées d'archivoltes en larmier bombé et soutenues par des colonnettes à fûts indépendants formés de deux pièces que relie une bague vigoureusement profilée. Les chapiteaux ont quatre

(1) La façade et les bras du transept ont divers types de corniches à arcatures en plein cintre, dont les modillons sont diversement sculptés, mais dont les tympans n'offrent aucune décoration.

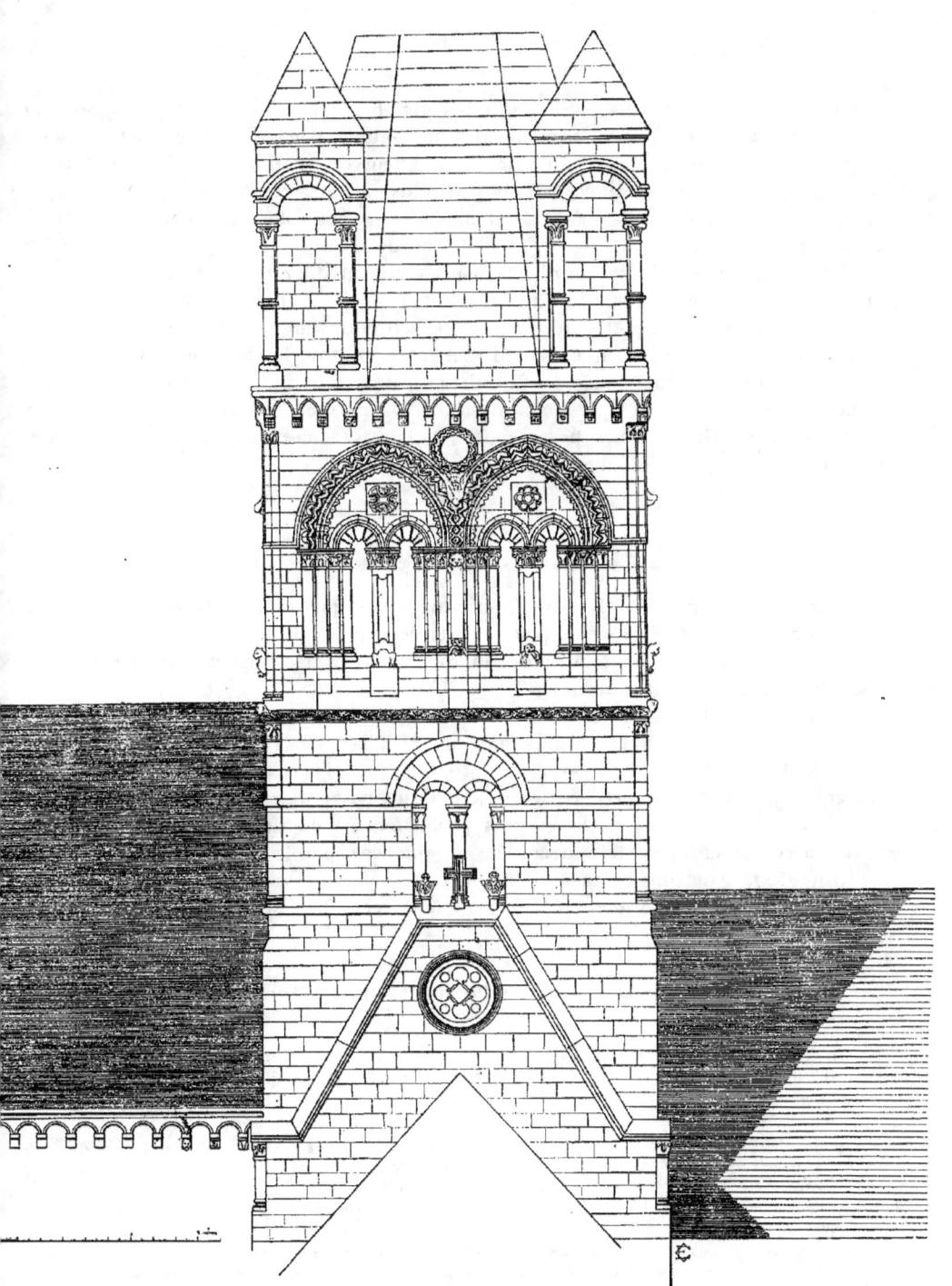

Fig. 170. — Eglise de Guarbecques. — Clocher.

feuilles côtelées à crochets et un tailloir semblable à l'archivolte des arcs. Sous la pyramide règne une mince corniche formée d'une baguette, d'un filet et d'un cavet. Les cinq pyramides n'ont aucun ornement de moulure ou de sculpture.

Le style des pyramidions est un peu plus avancé que celui de l'étage supérieur de la tour, qui lui-même est d'un style un peu plus développé que l'étage qu'il surmonte. Peut-être celui-ci a-t-il d'abord existé seul et peut-être la flèche n'était-elle pas prévue dès l'abord : la construction a dû être lente, mais les divers étages ne sont séparés l'un de l'autre que par l'espace de quelques années.

La tour de Guarbecques a été rayée on ne sait pourquoi de la liste des monuments historiques qui exceptait, on ne sait davantage pourquoi, le chœur qui s'y rattache. C'est un édifice unique dans le nord de la France, et l'un des clochers les plus riches et les plus beaux que nous ait légués la dernière période romane.

L'église de Guarbecques possède des fonts baptismaux de la première moitié du xii° siècle, reproduits plus haut (page 43, fig. 26).

Collégiale Saint-Omer de Lillers.

L'église de Lillers est la seule église romane importante de la région du Nord de la France qui soit restée à peu près entière.

Elle était le siège d'un doyenné du diocèse de Térouanne et d'un chapitre de chanoines réguliers institué en 1043 (1).

Cette date est acceptée comme celle du commencement de la construction par les trois auteurs qui ont décrit avant moi l'église de Lillers (2). M. Anthyme Saint-Paul, plus réservé, ne s'est pas prononcé sur l'âge exact du monument (3). Malgré l'autorité de mes prédécesseurs, je n'hésite pas à dater l'église de Lillers de la première moitié du xii° siècle et plus probablement de 1120 à 1140, et à considérer la construction comme ayant été commencée par le chœur.

En 1537, François I" ravagea l'Artois. Il brûla la ville de Lillers dont il ne resta que 16 ou 17 maisons (4). En 1542, elle reçut de l'armée du roi de France, une visite plus terrible encore (5).

(1) *Bull. de la Soc. des Antiquaires de la Morinie*, t. 3, p. 268, *Titre de fondation* par Venewarus, sire de Lillers, chartes communiquées par M. Preux ; t IV, p. 158, communication de l'abbé Robert. Voir encore *ibid*. t. III, p. 236, et t. IV, p. 181.

(2) A. d'Hagerue. *Notice sur la collégiale de Lillers*. *Mém. de la Soc. des Antiq. de la Morinie*, t. VIII, pp. 346 et 397. — A. Grigny. *Bull. de la Commission des Antiquités départementales du Pas-de-Calais*, t. I, p. 312. — C. de Linas. Description de l'église de Lillers. *Statistique monumentale du Pas-de-Calais*, t. I, p. 1. (Arras, Topino, 1850, in-4°).

(3) A. Saint-Paul. *A travers les monuments historiques* I. *L'archéologie nationale au salon de 1876*. Extr. du *Bulletin Monumental* n° 2, 1877, p. 43. Paris, Didron, 1877 in-8°.

(4) Arch. Nat. J. 1016, f° 309, *Reg. d'Enquêtes du Conseil d'Artois*.

(5) Ibid. J. 1017, f° 108 v°. «..... Ladicte ville fut dès le commencement des guerres de l'an xlij, inhabitée pour quelque temps, pour doubte du camp des François estans entré en ladicte ville et celle d'Aire, a raison de quoy furent bonne partie des meubles et ustensiles de maisnage robbez par aucuns aventuriers de par deçà estans illecq demourez. Depuis, en may de l'an xliij, le conte de Vendosme accompaigné du sgr. du Biez et aultres capitaines de France, vindrent assiger et battre ladicte ville de Lillers, l'espace d'un jour en telle manière que les gens de guerre et habitans furent contrainctz la rendre audictz françois, saulf les corps et ustensiles de guerre de la gendarmerie, et quant ausdictz habitans estans lors audict lieu, furent

SOCIÉTÉ DES ANTIQUAIRES DE PICARDIE

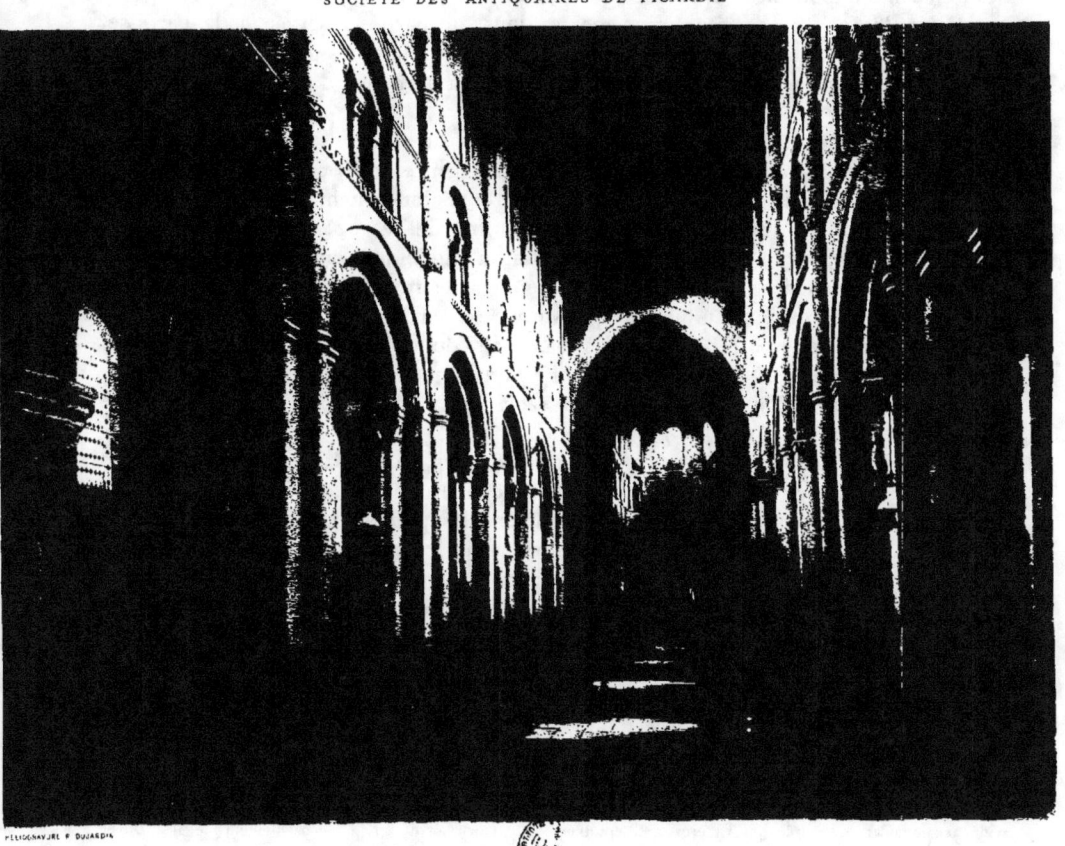

COLLÉGIALE SAINT-OMER DE LILLERS
Intérieur

Le document qui nous donne ces renseignements ne dit rien de l'église, car c'est une enquête faite dans le but d'évaluer les pertes subies par les gens taillables qui sollicitaient une modération. Les chanoines étaient hors de cause, mais l'église n'est pas mentionnée parmi la faible partie de la ville qui avait échappé au sinistre ; il est donc bien probable qu'elle fut atteinte et que c'est à la date de 1542 qu'il faut rapporter la ruine partielle dont elle garde les traces ainsi que des refaçons importantes appartenant à la dernière période de l'art gothique.

En 1633, on fit des agrandissements dans la partie réservée à la paroisse. C'était le bras nord du transept, mais le bas-côté en faisait aussi partie sans nul doute : ses voûtes portent la date de cette refaçon signalée d'autre part dans des documents écrits (1).

Au commencement du xviie siècle, la ville de Lillers subit de nouveaux ravages : durant les années 1709, 1710, 1712, les armées de Louis XIV et celles des alliés assiégèrent tour à tour Béthune, Aire, et Saint-Venant dans le voisinage immédiat de Lillers qui eut énormément à souffrir de ces opérations militaires (2). Le 20 janvier 1716, la municipalité présentait à l'intendant un état de ses dettes, qui étaient écrasantes (3). Les ressources de la ville ravagée n'avaient pu suffire à la réparation des dégâts, et bien des travaux restaient à faire. Pour ne parler que de l'église, on avait dû rebâtir un des bas-côtés de la nef en 1633 ; en 1722, on vit que l'autre menaçait ruine, l'intendant Chauvelin en autorisa la reconstruction ; en 1726, le travail était terminé, car on régla les comptes (4). Une clef de voûte est datée de 1723.

Mais ce n'était pas la fin des malheurs de l'église de Lillers ; les chanoines et les paroissiens prirent bientôt à tâche de la défigurer suivant le goût du moment : Ceux-ci lambrissèrent le bas des murs et même les piliers qui furent sapés avec sauvagerie. Le résultat du travail des paroissiens fut le bouclement des murs de la nef qui menaça bientôt leur sécurité. Les chanoines, ne voulant pas être en reste, s'attaquèrent aux fenêtres du chœur : les unes furent bouchées ; les autres élargies. Dans toute l'église, on aveugla le triforium, on coupa les moulures et l'on étendit

entièrement prins prisonniers et mis a grosse renchon, saulf deux ou trois, et leurs biens pillez et ravis par iceulx François, lesquelz a leur partement brullerent entièrement ladicte ville, saulf trois ou quatre maisons, si furent pareillement bruslez, les trois faubours de ladicte ville, de sorte que ne demourerent que quinze maisons preservées du feu. »

(1) Arch. comm. de Lillers. Église, 8 juin 1633. « Conditions et moyens projectez pour en deschargeant les paroissiens de la paroisse de Lillers de l'achevement de leur chapelle paroissiale, qu'ils avoient commencez pour accommoder le peuple qui va croissant, notablement les pourvoir du gré et consentement de MM. Doyen et Chapitre de l'église collégiale de St.-Aumer audict Lillers d'un lieu plus convenable, tel qu'est le chœur de ladicte église. »

(2) Arch. départementales du Pas-de-Calais, C. 277.

(3) *Ibid.*

(4) *Ibid.* Requête à MM. les maire et bourgeois notables tenants lieu d'échevins à Lillers (s.-d.) Représente humblement le sieur Corneil du Bosca, curé de cette paroisse de Lillers, qu'il est du désir de tous les paroissiens et du vôtre en particulier que le côté droit de la nef de l'église paroissialle soit conforme au côté gauche, tant pour la décoration que pour prévenir le péril qu'il y a à la voûte, qui est crevassée et en danger de causer grand désordre. Vous sçavez que c'est un ouvrage à faire qui exigera de la dépense, qu'il est difficile de percevoir si on ne trouve pas des ressources extraordinaires....» *Ibid*, 14 mars 1722, Réponse de la municipalité accordant 1000 livres sur le nouvel octroi sous le bon plaisir de l'intendant — 6 juin 1722, autorisation de l'intendant Chauvelin — 14 juin 1725, ordre au sieur Gilles de Bérode, argentier de la ville, de payer 1000 livres au sieur Dubosca, curé. — 11 mai 1726, quittance du sieur Dubosca.

un épais plâtrage. Le soin de ces embellissements faisait négliger complètement l'entretien : on laissa s'écrouler la grosse tour, dont la ruine entraîna de graves dégâts. La Révolution survint, et l'église, aussi peu entretenue que par le passé, ne fut plus, du moins, enlaidie avant 1821. A cette époque, des amis de l'architecture gothique, mais de ces amis auxquels La Fontaine préférait justement un sage ennemi, rendirent au monument décapité une tour qui, si elle ne défie guère le ciel, défie certainement toute description. Ils la gratifièrent en outre d'un plafond imitant des voûtes d'ogives qui n'avaient jamais existé.

En 1885, le classement de l'église de Lillers comme monument historique intervint à temps pour la sauver. Des réparations urgentes y furent entreprises aussitôt tant aux frais de la commission que de la municipalité et M. Danjoy, architecte du gouvernement, assisté de M. Van den Bulcke, architecte départemental, achèvent de mener à bien cette délicate restauration.

L'église de Lillers (1) est entièrement bâtie en craie blanche du pays, sauf les piliers et arcades du carré du transept construits en grès pour résister au poids de la tour. Le plan (fig. 171) comporte un chœur demi-circulaire de onze travées avec un déambulatoire et trois absidioles, un transept saillant de deux travées au-delà du déambulatoire et muni de collatéraux, une chapelle composée de deux travées et d'un cul de four s'ouvrant sur le collatéral de l'est de chaque croisillon ; enfin une nef de six travées et un narthex d'une travée accostés de collatéraux.

La tour s'élevait sur le carré du transept, et la façade occidentale est flanquée de deux tourelles carrées contenant des escaliers en colimaçon dans des cages circulaires. Ces escaliers desservent la tribune, le triforium et les combles. Ces tourelles, comme la tour centrale, rappellent Saint-Georges de Boscherville, l'église du Bourg-Dun et autres édifices normands. L'ordonnance intérieure de la nef (fig. 172) n'est pas moins normande. Les piliers carrés (2) sont cantonnés de quatre colonnes recevant la voussure intérieure des arcades, les doubleaux des bas-côtés et les fermes de la charpente de la nef, car le vaisseau central n'a jamais eu de voûte.

Les piliers sont extrêmement surélevés. Les arcades ont trois voussures de tracé brisé sans moulures. Au-dessus règne un cordon couvert de fleurettes à quatre feuilles aiguës puis un triforium dont les arcades en plein cintre encadrent un tympan sans ouverture ni ornement porté sur deux arcs de même tracé que soutiennent trois colonnettes. Deux autres colonnettes garnissent les piédroits de la baie. Une moulure d'archivolte en coin émoussé encadre l'arc supérieur. Un second cordon, orné d'un simple corps de moulures (baguette, scotie et filet) règne entre le triforium et les fenêtres hautes, en contournant également les colonnes. Celles-ci sont couronnées de simples tailloirs ronds. Les piédroits des fenêtres sont garnis de deux petites colonnettes à chapiteaux sculptés sans abaque.

(1) Longueur totale dans œuvre : 56 m. 65 ; hauteur des murs du vaisseau central : 15 m ; largeur du vaisseau central : 6 m. 35 ; largeur du déambulatoire et des anciens bas-côtés : 2 m. 48 ; hauteur sous voûte : 7 m. 25 ; largeur du transept : partie centrale, 6 m. 40 ; bas-côtés : 2 m. 45 à 3 m. 20 ; hauteur des pignons : 20 m. 45. Toutes ces hauteurs sont prises dans l'état primitif du monument et doivent être diminuées de 1 m. si l'on veut tenir compte du remblai qui existe aujourd'hui tant à l'extérieur qu'à l'intérieur.

(2) Les angles de ces piliers avaient été coupés au XVIIe siècle. Ils ont été rétablis dans la dernière restauration.

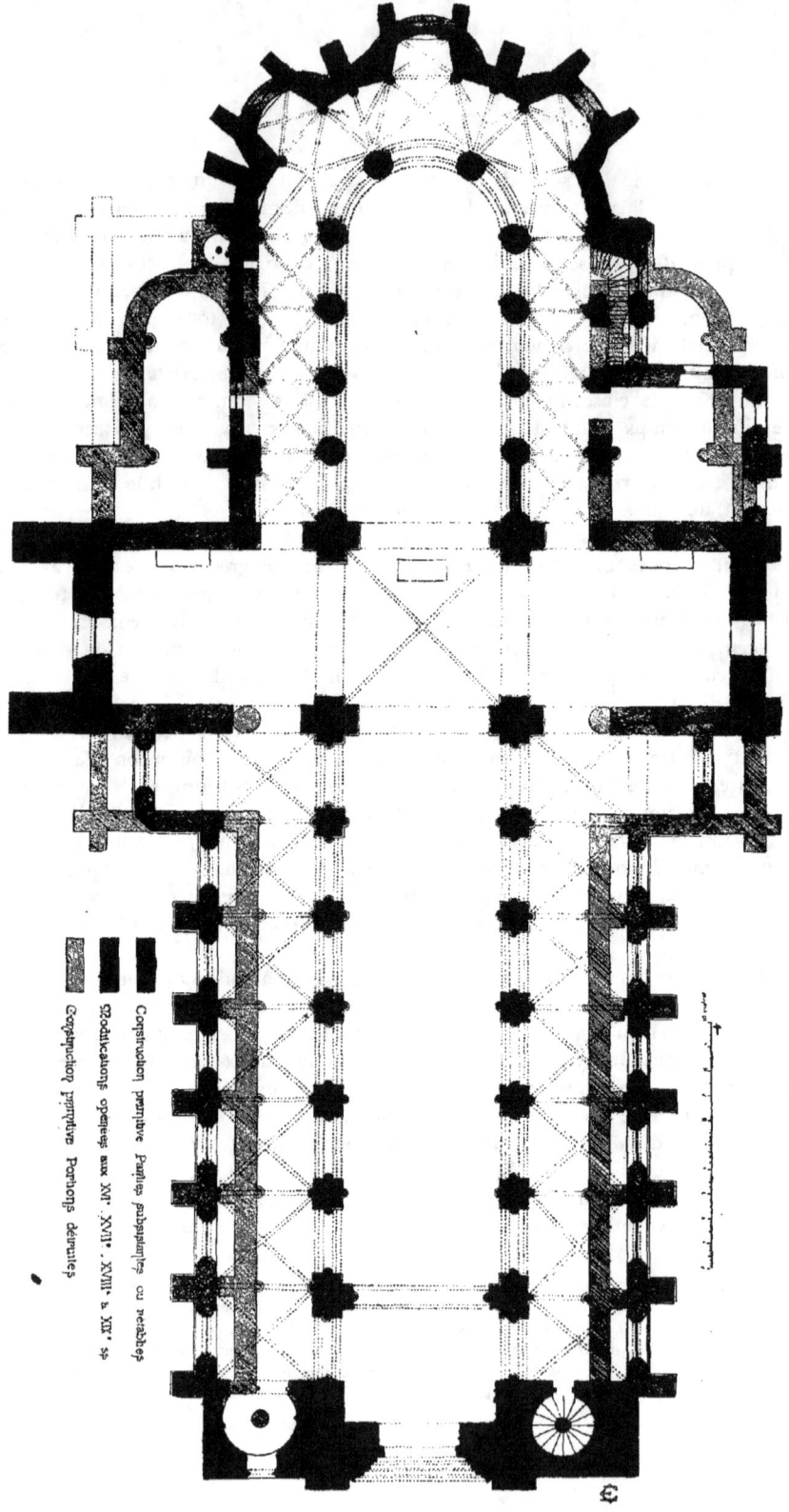

FIG. 171. — Eglise de Lillers. — Plan.

Le narthex n'est pas voûté. Il communique avec la nef par une grande arcade en plein cintre, et avec les bas-côtés par deux petites arcades en tiers point. La tribune s'ouvre sur la nef par un grand arc brisé à piédroits garnis de colonnes courtes.

Les bas-côtés pouvaient avoir une voûte d'arêtes ou peut-être, comme à Saint-Etienne de Beauvais, des voûtes d'ogives.

L'ordonnance du chœur est toute différente. Les grandes arcades sont d'une extrême acuité ; les piliers sont cylindriques et couronnés de gros chapiteaux carrés sculptés. Le triforium est remplacé par une suite continue d'arcatures en plein cintre ornées de zigzags et reposant sur des colonnettes accouplées à fûts indépendants. Les chapiteaux extrêmes étaient cubiques ; il semble que les autres aient tous eu de larges feuilles pleines à crochets qui pouvaient être une retouche de la fin du xiie siècle. De deux en deux, les arcades encadrent des portes rectangulaires, baies de triforium d'une forme assez rare : on la rencontre toutefois en Normandie dans l'église romane de Saint-Georges de Boscherville et au xiiie siècle à Saint-Pierre de Lisieux. C'est après coup seulement, lorsqu'on agrandit les fenêtres, que les baies du triforium du chœur de Saint-Germain-des-Prés reçurent la forme carrée, mais le triforium du chœur de Lillers a dans l'Ile-de-France un autre analogue : ce sont les baies rectangulaires qui s'ouvrent au-dessus du triforium de Saint-Germer, église qui a subi une influence normande (1).

Dans le transept, les arcades et piliers sont semblables à ceux de la nef ; le triforium a la même forme, mais n'est pas décoré d'arcatures ; un arc de décharge en plein cintre sans nul ornement surmonte chacune des baies rectangulaires.

Les piliers du carré du transept n'ont ni colonnes adossées ni même d'impostes ou autres moulures. Ils portent quatre grands arcs en tiers point. Cette partie de l'église a subi mainte refaçon. La voûte du carré du transept date du xvie siècle. Il en est de même de la plus grande partie du déambulatoire qui, rebâti cependant sur ses fondations primitives, conserve encore dans sa maçonnerie quelques pans des anciens murs. Des chapelles polygonales ont été substituées aux absidioles dont il reste toutefois quelques arrachements. On voit même un fragment du cordon torique qui régnait à l'extérieur du déambulatoire et des absidioles et y contournait le cintre des fenêtres.

Les collatéraux du transept ont disparu, ceux de la nef ont été rebâtis et élargis.

La sculpture est lourde et grossière ; analogue à celle de Berteaucourt. On y voit des chapiteaux cubiques, et beaucoup de chapiteaux à larges feuilles pleines à pointe remontante et enroulée sous les angles du tailloir. C'est le type des chapiteaux du chœur. Les feuilles de l'un d'eux sont ornées d'autres feuilles et

(1). Dans sa corniche à arcatures entrecroisées. L'église de Saint-Germer est, du reste, proche de la frontière de Normandie, et l'école romane de Normandie empiète en divers points sur celle de l'Ile-de-France : ainsi l'église de Gassicourt près Mantes a des colonnes appareillées à celles d'Ecrainville et de Colleville dans le Calvados ; sa tour a été une lanterne, et son portail à tympan étoilé est du type normand le plus pur. Ces particularités ont échappé à l'observation de M. E. Lefèvre-Pontalis dans son intéressante *notice sur l'église de Gassicourt* (Versailles, Cerf, 1888, in 8°, 12 p).

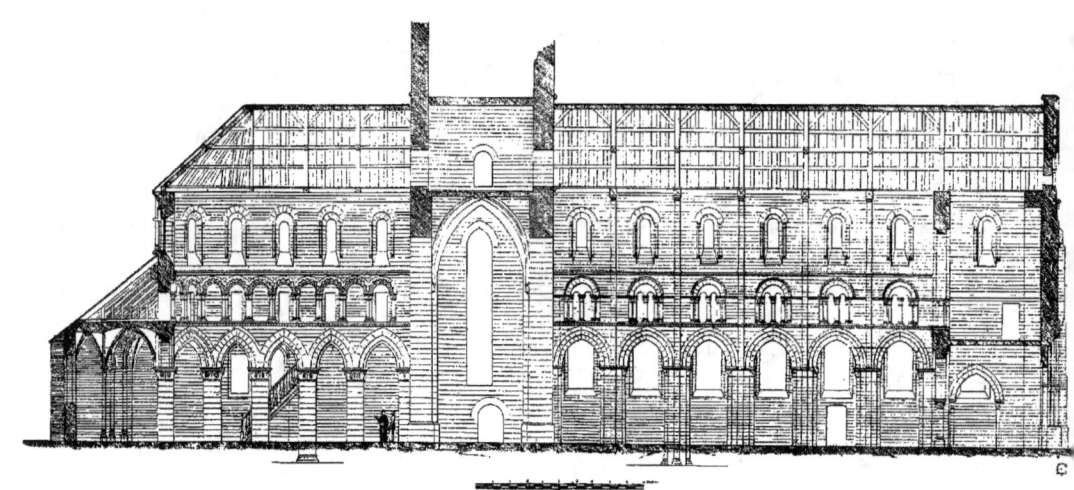

FIG. 172. — Eglise de Lillers. — Coupe en long. — Etat actuel.

de rinceaux découpés profondément en méplat comme pour recevoir une incrustation.

Sur deux bagues des colonnes de la nef, reliées au cordon de fleurettes, sont sculptés un centaure coiffé d'un bonnet et tirant de l'arc, et un cerf courant que vise ce sagittaire.

Les fonds de ces sculptures étaient peints en vermillon. On voit aussi des traces de couleur rouge sur le chapiteau d'une colonne qui subsiste dans les arrachements de la grande chapelle du croisillon nord. Ce chapiteau, dont la forme scaphoïde est bizarre, n'a d'autre ornement qu'une rosace gravée à la pointe. C'était probablement le tracé d'une sculpture destinée à être exécutée après la pose, selon l'usage le plus fréquent du xii^e siècle. Les chapiteaux du chœur semblent aussi avoir été destinés à recevoir un supplément de sculpture qui n'a été exécuté que sur l'un d'eux (1).

Les moulures sont les mêmes qu'à Berteaucourt, Lucheux, Cambronne, etc.

A l'extérieur, les fenêtres sont semblables à celles de Berteaucourt et de Saint-Etienne de Beauvais. Elles sont ornées d'un tore sur l'arête du cintre, et de colonnettes sur les piédroits, et un tore continu pourtourne l'extrados des arcs. Il est légèrement déprimé.

Dans la nef, comme dans les exemples précités et à Villers-Saint-Paul, une colonnette soutient la corniche entre chaque fenêtre. Entre ces colonnettes, la corniche repose sur des modillons.

Dans le chœur, chaque fenêtre est encadrée de deux colonnettes soutenant la corniche. Il en est de même dans la nef de Ham, près de Lillers, qui date de 1100 environ et dans le chœur de la petite église de Sercus, près Hazebrouck qui date de la fin du xii^e siècle.

Un charmant petit portail qui s'ouvre à l'extrémité nord du transept a une voussure ornée de grosses perles formées de troncs de cônes opposés par leurs extrémités, puis une voussure supérieure décorée de zigzags déterminant des triangles que l'artiste a ingénieusement meublés d'un trou en forme d'entonnoir. Ces voussures sont encadrées d'une archivolte à fleurettes anguleuses.

Les deux fenêtres qui éclairent la tribune et surmontent le portail occidental sont décorées aussi de zigzags. Il en est de même des belles arcatures qui ornent le haut des trois pignons. Le fronton de ces pignons est orné de belles rosaces de pierre en forme de quatrefeuilles pareillement encadrées. Ces frontons affectent la forme de trapèzes : la pointe est intentionnellement coupée, comme dans certaines constructions allemandes. Cette particularité qui se retrouve un peu plus tard à l'église de Guarbecques, peut dénoter une influence germanique, tandis que les zigzags répétés dénotent encore l'influence normande.

Le portail occidental de l'église de Lillers a été restauré dans un style assez différent du reste de l'église. Il avait auparavant peu de caractère. Il semblait avoir été exécuté à une date du xii^e siècle un peu plus avancée que les autres

(1) C'était une habitude des sculpteurs romans de revenir ajouter des détails après la pose lorsque les ressources le permettaient. C'est ainsi qu'à la fin du xi^e siècle on vit à Châtel-Censoir (Yonne) des chapiteaux romans, les uns simplement épannelés, d'autres à demi sculptés, d'autres terminés. Cent ans plus tard, la

parties de la construction et avoir été dénaturé dans la suite, probablement lors des tristes événements de 1542.

L'église de Lillers possède un beau crucifix en bois du commencement du XIII° siècle (1).

Sercus.

L'église de Sercus, près Hazebrouck, dans l'ancien diocèse de Thérouanne, appartient en partie à l'époque romane.

Le monument affectait dès l'origine le plan cruciforme, avec tour centrale ; la nef était probablement flanquée de bas-côtés (2).

Il ne reste de cette nef qu'une portion de la façade occidentale, construite en partie en grès ferrugineux à peine taillé, venant du Mont Cassel ou du Mont des Cats, et en partie en craie des environs de Saint-Omer. Cette façade est cantonnée de deux contreforts très plats. Il n'existait certainement de voûtes que sous la tour et dans le chœur.

La tour centrale et le chœur sont bâtis en craie et assez bien conservés. Il semble que la construction ait été commencée par la nef vers 1130 et terminée par le sanctuaire vers 1160. Le centre de la façade, les murs latéraux de la nef, les bas-côtés, le transept, le bas de la tour, les voûtes de celle-ci et du sanctuaire ont été refaits et transformés au XVI° siècle et plus ou moins défigurés encore au XVIII°.

Le chœur est carré et minuscule (3), comme à Guarbecques ; le clocher, élevé sur le carré du transept, a un étage supérieur octogone et ressemble beaucoup à celui de Wimille ; par sa décoration plus riche, il rappelle davantage celui de Frencq et surtout celui de Lumbres qui ont été si malheureusement démolis ; il rappelle surtout, paraît-il, un autre clocher détruit depuis peu d'années, celui d'Hondeghem, édifice voisin, contemporain sans doute et beaucoup plus beau. Il semble difficile de comprendre le mobile qui a pu pousser des gens dont quelques-uns devaient avoir une certaine intelligence et une instruction quelconque à détruire des clochers comme ceux d'Hondeghem et de Lumbres dans une région presque entièrement déshéritée de monuments antérieurs au XV° siècle et où les constructeurs modernes ont rarement réussi à produire des chefs-d'œuvre.

On remarquera que le plus ou moins de richesse des monuments tient à la facilité de travail qu'offrent les matériaux beaucoup plus qu'à la date de la construction ; ainsi le clocher de Wimille est plus simple que celui de Sercus mais lui est postérieur comme l'indiquent les trompes en tiers point, les colonnettes grêles et les chapiteaux à crochets.

(1) Connu sous le nom de Christ du Saint-Sang-Miracle. Il a été publié dans l'*Abécédaire* de M. de Caumont, mais le bois qui le représente n'est pas bon et ne fait pas valoir le mérite de l'objet.
Plusieurs crucifix à peu près semblables à celui de Lillers sont conservés au musée de Stockholm.
(2) Cette nef mesure 15 m. 95 de long sur 6 m. 50 de large.
(3) Il mesure 4 m. 10 de profondeur sur 6 m. 50 de large ; ses murs ont 6 m. 25 de haut, toutes mesures prises dans œuvre.

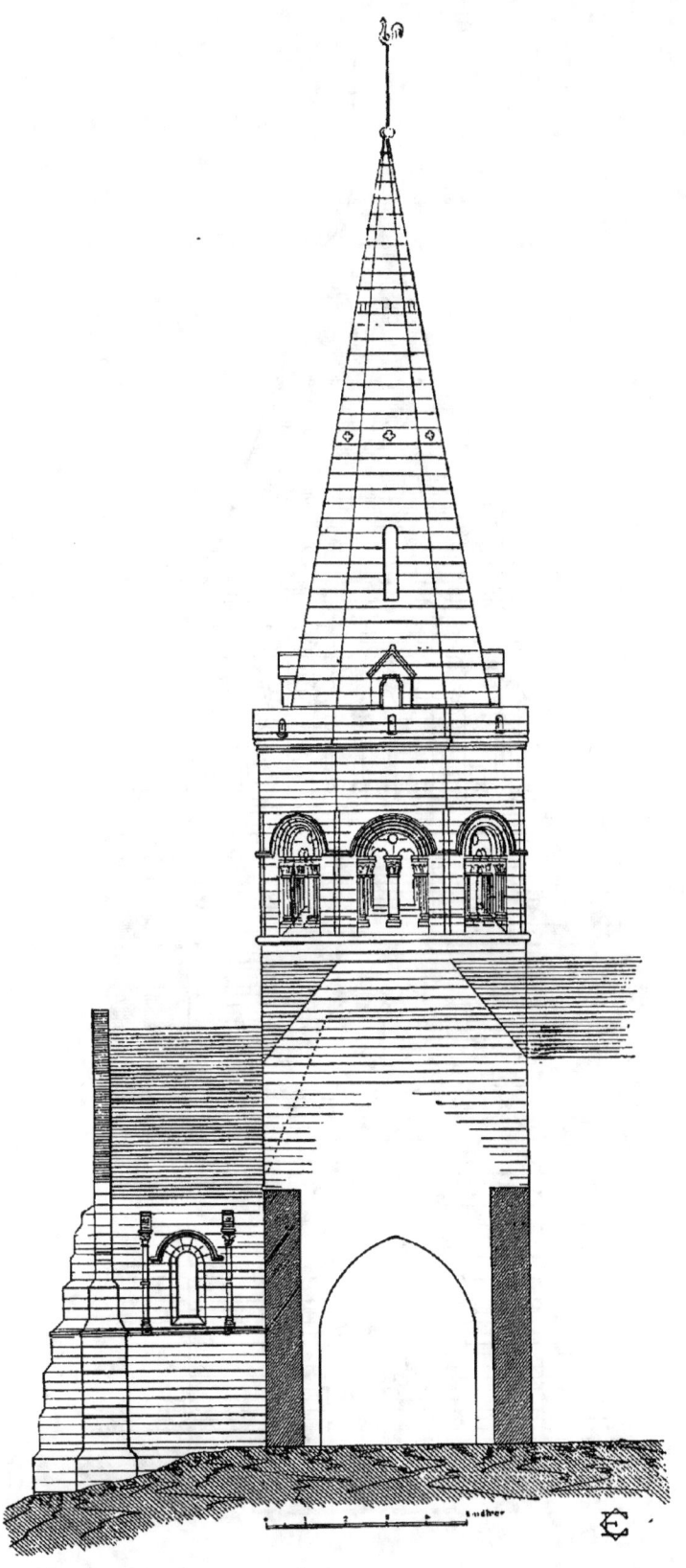

FIG. 173. — Chœur et clocher de Sercus.

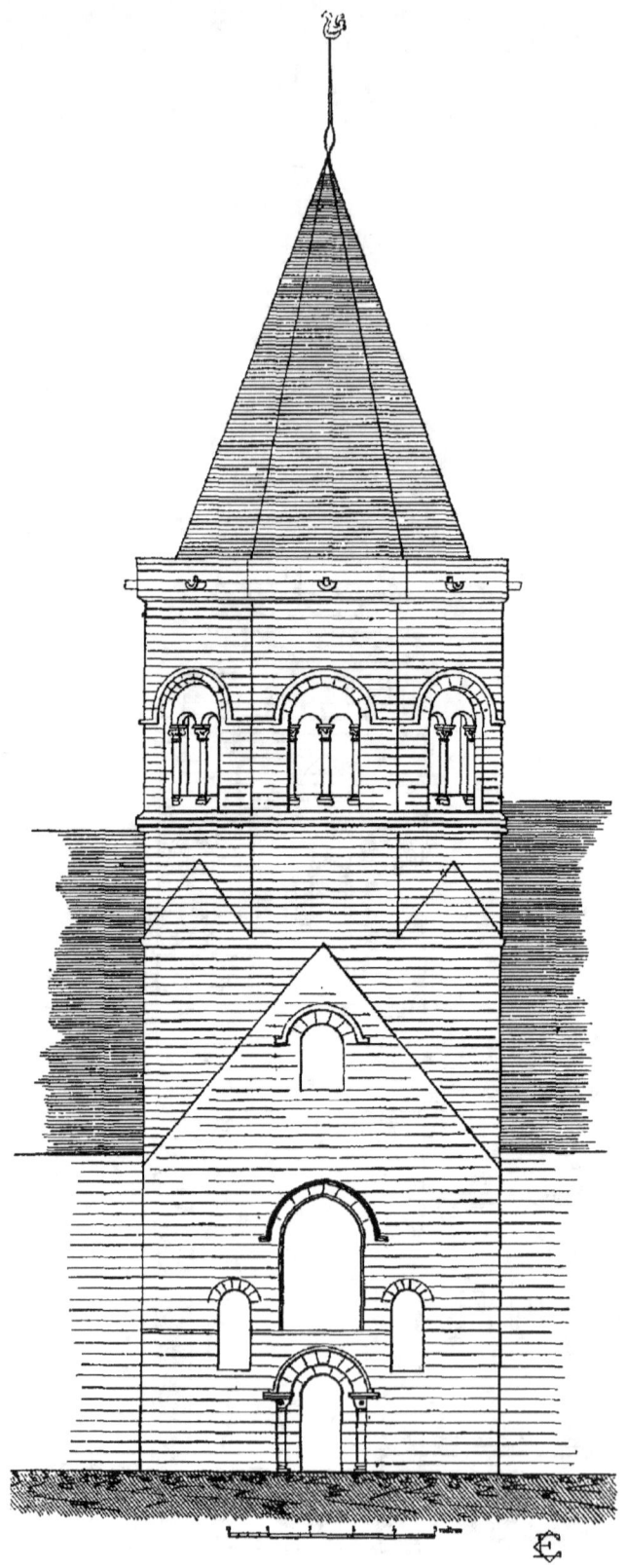

FIG. 174. — Clocher de Wimille.

Le chœur de l'église de Sercus (fig. 173) est percé de fenêtres en plein cintre ; celle de l'est sensiblement plus grande que celles des côtés. Ces fenêtres sont ébrasées au dedans et au dehors, et accostées extérieurement de colonnettes grêles portées sur des consoles sculptées reliées à un cordon de moulures qui passe sous les appuis. Les fûts des colonnettes sont appareillés avec le parement des murs et ornés à mi-hauteur par une bague simplement torique. Les chapiteaux surélevés ont deux rangs de feuilles recourbées en crochets. Ils soutenaient une corniche qui a disparu à l'exception de modillons que l'on a replacés à l'envers sur les chapiteaux des colonnettes. Les fenêtres ont une moulure d'archivolte en larmier bombé, comme au clocher d'Hangest-sur-Somme. Le cordon qui passe sous leurs appuis est formé de deux tores accolés un peu aplatis. La sculpture des modillons et des chapiteaux montre des feuilles d'acanthe extrêmement refouillées. Les angles du chevet sont cantonnés de quatre contreforts massifs qui par des ressauts multiples s'élargissent rapidement et considérablement de haut en bas suivant le tracé de la courbe de pression des voûtes.

La tour (1) est portée sur des arcs en tiers point (2) qui ont été repris en sous-œuvre et entre lesquels a été bandée une voûte d'ogives au xvie siècle. Des angles de pilastres couronnés d'un bandeau chanfreiné recevaient les retombées de l'ancienne voûte qui devait être une voûte d'arêtes.

La transition du carré à l'octogone se fait par des trompes demi-côniques, que couvrent, en l'état actuel du moins, de simples talus en triangle renversé. L'étage supérieur est ajouré sur chaque face d'une baie en plein cintre subdivisée en deux formes de même tracé. Sous ces fenêtres, règne un cordon torique et des boudins sont profilés dans chaque angle du lanternon octogone. Les fenêtres ont des archivoltes en coin émoussé reliées entre elles ; chaque piédroit est garni de deux colonnettes à fût prismatique ; une colonnette à fût cylindrique porte la retombée centrale ; le cintre principal est orné d'un tore entre cavets ; les petits cintres simulés ont une clef pendante en forme de demi-circonférence comme à Guarbecques (3) et le tympan est percé d'un petit oculus. Les chapiteaux ont de larges feuilles à volutes ou des godrons ; les bases sont du type attique ; les tailloirs sont formés d'un tore et d'un bandeau.

Les sept assises qui surmontent les baies, la corniche portant un chéneau à parapet traversé par de courtes gargouilles, la flèche de pierre aiguë (4) percée de lucarnes à frontons, de baies allongées, de petits quatrefeuilles et de trous carrés, datent d'une époque gothique avancée, peut-être du xvie siècle. Cette surcharge a obligé à boucher les baies du clocher.

(1) Cette tour est haute de 15 m. 90 jusqu'à la base de la flèche.

(2 Ces arcs, dont les impostes sont plus basses que celles des supports de l'ancienne voûte, peuvent avoir été soit simplement moulurés au xve siècle, soit bâtis comme soutènement sous des arcs plus anciens Les enduits qui salissent les murs ne permettent pas de le discerner.

(3) Cette disposition est un des nombreux détails communs à l'école germanique et à celle de la Normandie. On la rencontre dans beaucoup d'arcades germaniques, en Normandie dans des corniches telles que celle de Colleville. Dans le nord de la France, elle existe dans des arcatures de corniches à Ames, Guarbecques et Houllefort et dans des baies de clocher à Guarbecques et à Tilques. Voir, au sujet de cet ornement, ma discussion sur les claveaux lobés du portail du Wast.

(4) Haute de 14 m. 50.

Les moulures des arcs des baies de la tour et les boudins profilés sur se angles montrent une construction d'époque assez avancée, du milieu du xii^e siècle sans doute ; et les profils et les chapiteaux du chœur semblent lui assigner une date de quelques années plus récente que celle du clocher.

Ce petit monument est assez élégant, et c'est un spécimen très rare dans la région qu'il occupe. Il est à souhaiter qu'il se conserve sans altération nouvelle.

ADDITIONS ET CORRECTIONS

Page 11, note 2, ligne 4, au lieu de *antérieur que postérieur*, lire : postérieur qu'antérieur.
— v, dernière ligne, supprimer : Bellefontaine.
— 9, § III, ligne 31 après *voûte centrale* ajouter : et même de voûtes latérales.
— 11, ligne 31, au lieu de *Béthisy-Saint-Pierre*, lire : Béthisy-Saint-Martin.
— 16, — 4, — *Béthisy-Saint-Pierre*, — Béthisy-Saint-Martin.
— 23, — 29, — *Saint-Jean d'Amiens*, lire : Saint-Martin-aux-Jumeaux.
— 34, — 24, — . *genoux*, lire : cheville.
— 35, — 4, après *forme l'abaque*, ajouter : lorsqu'il en existe une.
— 37, — 6, au lieu de *près Montdidier*, lire : à Montdidier.
— 42, — 21, — *figure 31*, — figure 31 bis.
— 43, — 2, — *figure 32*, — figure 31.
— 47, — 2, *figure 31*, ajouter : bis.
— 48, note 2, au lieu de *Andinghen*, lire : Audinghen.
— 48, — 2, — *Saulière*, — Saulieu
— 50, ligne 1, — *Evreuil*, — Ebreuil.
— 50, — 1, — *Lhuys*, — Rhuis.
— 50, — 7, — , mettre ; et réciproquement.
— 50, — 28, — *Souche*, lire : Souchez. — Mettre (5) après Montgerain.
— — — 30, — *Qui*, lire : et.
— — — 31, supprimer *comme*.
— 52, note 1, au lieu de *Saint-Ours-de-Loches*, lire : Saint-Ours de Loches.
— 68, *figure 46*, — n° 4, lire : n° 5, et réciproquement.
— 70, note 1, après *le nouveau linteau* ajouter : a.
— 85, ligne 10, au lieu de *Saint-Jean d'Amiens*, lire : Saint-Martin-aux-Jumeaux.
— 99, — 7, — ; mettre,
— 103, *figure 69*. Il manque des billettes aux archivoltes des fenêtres supérieures.

Page 105, note 3, ajouter : et au musée d'Amiens.
— 119, ligne 2, au lieu de *autre fois*, lire : autrefois.
— 121, note 1, — *Deutschland-Wahrend*, lire : Deutschland, wahrend.
— 122, ligne 10, — *Saint-Remi-de-Retms*, — Saint-Remi de Reims.
— 125, — 8, après Forest-l'Abbaye, ajouter : (fig. 88).
— 128, — 22, devant : *Le style*, etc., supprimer I.
— 129, — 38, au lieu de *Saint-Jean d'Amiens*, lire : SaintMartin-aux-Jumeaux.
— 131, — 31, — *Wockerinckhove*, lire : Wolckerinckhove.
— 142, — 28, — *au-dessus la façade*, lire : au-dessus de la façade.
— 144, *figure 107*. Il existe un joint au-dessus de l'abaque. Le profil est un boudin, un filet et une gorge et non un boudin et une doucine.
— 147, *figure 109*. Le profil vrai est celui de la fig. 110, p. suivante.
— 148, ligne 10, au lieu de *terminés*, lire : terminées.
— 148, *figure 111*. Les deux têtes tiennent entre les dents un galon perlé enroulé autour du disque de la clef de voûte.
— 148, ligne 30, au lieu de *eles*, lire : elles.
— 154, — 7, — *fermées*, lire : fermés.
— 154, — 8, après *au Mesge* ajouter : et.
— 161, — 4, — *j'a*, lire : j'ai.
— 187, ligne 4, au lieu de *1193*, lire : 1093.
— 187, — 20, — *avoir*, — voir.
— 199, — 17, après IXe siècle, ajouter :).
— 203, fig. 156, — *placée*, — placé.
— 206, note 1, — *sur le camp de Marquise. Voir...*, lire : sur le camp de Marquise, voir...
— 209, — 2, — *Seingneur*, lire : Seigneur.
— 218, — 29, — *deux types de clochers centraux carré et octogone dont....*, lire : deux types de clochers centraux, carré et octogone, dont....
— 232, ligne 16, au lieu de Saint-Pierre de *Lisieux*, lire : Saint-Pierre de Louviers.

RÉPERTOIRE

ALPHABÉTIQUE, TOPOGRAPHIQUE & CHRONOLOGIQUE

DES

ÉGLISES ET AUTRES MONUMENTS DÉCRITS OU CITÉS

DANS CET OUVRAGE

ACY-EN-MULTIEN. — Oise, canton de Betz, vers 1145 à 1150 et début du xiie siècle. pp. V, VI.

AILLY-SUR-NOYE. — Somme, ch. l. de c., arrondissement de Montdidier, xiiie siècle (démolie). p. 9.

AIRAINES. — Somme, canton de Molliens-Vidame. Église Notre-Dame, donnée en 1117 à St.-Martin-des-Champs, construite entre 1120 et 1140. pp. I, II, III, IV, VI ; 4, 7, 9 à 12, 14 à 19, 22 à 27, 29 à 31, 34, 47, 51 à 61, 71, 76, 78, 84, 93, 101, 102, 109, 122, 140, 157. — Fig. 7, 8, 34 à 41. — PLANCHES.

AIRVAULT. — Deux-Sèvres, ch. l. de c., arrondissement de Parthenay. Église St. Pierre, 2e et 3e quarts du xiie s. pp. 48, 120.

AIX-EN-ISSART. — Pas-de-Calais, canton de Campagneles-Hesdin. Reste d'une nef romane et clocher de 1100 à 1110. pp. 7, 10, 20, 22, 24, 25, 37, 99, 101, 102, 171 à 173. — Fig. 130.

ALBA FUCESE. — Abruzzes, milieu ou fin du xiie siècle. p. 31 (note).

ALCOBAZA. — Portugal. Église cistercienne, 1148 à 1222. p. 62.

ALETTE. — Pas-de-Calais, canton d'Hucqueliers. Reste de nef romane ; clocher de 1170 à 1180. pp. 20, 173, 174.

ALLOUAGNE. — Pas-de-Calais, canton de Béthune. Clocher du milieu du xiie s. repris en sous-œuvre au xvie s. p. 200.

ALVASTRA. — Suède, Ostergotland. Église cistercienne' fondée en 1143. p. 5.

AMBLÉNY. — Aisne, canton de Vic, xiie s. p. 49.

AMBLETEUSE. — Pas-de-Calais, canton de Marquise, xive s. p. 20.

AMES. — Pas-de-Calais, canton de Norrent-Fontes. Chœur et tour du milieu du xiie s. Fonts baptismaux 1120 à 1140. pp. V, 13, 40, 45, 86, 197, 215, 238 (note). — Fig. 25.

AMIENS. — Cathédrale, 1225-1270. pp. 8, 47, 80, 83, 84, 106, 225 (note).
— St.-Jean, abbaye de Prémontré, fondée en 1127 (démolie). pp. 4, 104, 118.
— St.-Martin-aux-Jumeaux, 1160 à 1170 environ. pp. 23, 61 à 66, 85, 102, 104, 118, 129. — Fig. 42, 43, 44. — PLANCHE.

ANCHIN. — Nord, canton de Douai. Abbaye cistercienne, cuve baptismale, xiie s. p. 34.

ANDERNACH. — Près Coblenz, xiie et xiiie s. p. 120.

ANDRES. — Pas-de-Calais, canton de Guines. Cuve baptismale, moitié du xiie s. pp. 42, 45.

ANGERS. — Tombes mérovingiennes. p. 48 (note).

ANGRES. — Pas-de-Calais, canton de Lens. Chœur de la fin du xiie s. p. 94 (note), 167.

ANSACQ. — Oise, canton de Mouy. Portail, milieu du xiie s. p. 157.

ARDINGHEN (St.-Martin d'). — Pas-de-Calais, canton de Fauquembergues. Bénitier, milieu du xiie s. p. 32. — Fig. 4.

ARLES. — Portail et cloître de St.-Trophime, 2e quart du xiie s. pp. 87, 97.

ARNSBOURG-EN-VETTERAVIE. — Abbaye cistercienne fondée en 1174. p. 4 (note).

ARRAS. — Tombe de l'évêque Frumaud, 1183. pp. 21.
— Cuve baptismale conservée au musée, fin du xiie s. p. 42. — Fig. 31.

ATHIES. — Somme, canton de Ham. Arcades sous le clocher, première moitié du xiie s. pp. 114, 121.

AUCHY-LES-MOINES. — Pas-de-Calais. Abbaye bénédictine. Bénitiers, milieu du xiiie s. p. 32.

AUDEMBERT. — Pas-de-Calais, canton de Marquise. Clocher 1140 à 1170 (démoli). pp. 19, 174. — Fig. 131.

AUDINGHEN. — Pas-de-Calais, canton de Marquise. Clocher et transept, fin du xiie s. pp. 10, 20, 175, 201, 202, 217.

AUTHEUIL-EN-VALOIS. — Oise, canton de Betz. Prieuré, 1re moitié du xiie s. pp. 18, 59.

AUTUN. — Cathédrale, consécration 1132 ; translation des reliques, 1147 ; porche commencé en 1178. p. 215.

AUVILLERS. — Oise, canton de Clermont, xiie s. ; milieu et fin du xiie. p. 30.

AVIGNON. — Trône épiscopal, xiie s. p. 96.

— 142 —

Avila. — Vieille Castille. Saint-Vincent, XIIe et XIIIe s. p. 121.

Avor. — Cher, canton de Bangy, 1100 environ. p. 222.

Azay-le-Rideau. — Indre-et-Loire, ch. l. de c., commencement des XIe et XVIe s. p. 152.

Bailleul. — Nord, ch. l. d'arr. Débris de maçonnerie d'époque romane. pp. 196, 197.

Baret. — Charente, canton de Barbezieux. Croix de cimetière, XIIe ou XIIIe s. p. 49 (note).

Barletta. — Pouille. Eglise du Saint-Sépulcre ; fin du XIIe s. p. 209 (note).

Bayeux. — Cathédrale. Nef des XIe et XIIe s. pp. 15, 59. Chœur, XIIIe s. p. 120.

Bazinghen. — Pas-de-Calais, canton de Marquise. Clocher, XIe s. Chœur. fin du XIIe et XIIIe s. pp. 7, 8, 10, 12, 17, 25, 176.

Beaufort-en-Santerre. — Somme, canton de Rosières, 1160 à 1180 environ. pp. V, 7, 11, 13, 14, 16, 18, 19, 23, 24, 25, 26, 27, 29, 64, 66 à 70, 125, 211. — Fig. 45 à 48.

Beaulieu. — Pas-de-Calais, canton de Marquise. Abbaye de chanoines réguliers, vers 1160, restauration vers 1200. pp. 4, 5, 16, 17, 118, 176 à 179. — Fig. 132, 133, 134, 135.

Beauvais. — La Basse-Œuvre, Xe s., façade de l'an 1000 environ. pp. 2, 9, 26.
— Saint-Etienne, nef de 1125 environ : voûtes hautes de 1160 environ. pp. III, 3, 11, 13, 15, 17, 29 à 31, 87 (note), 109, 156, 158, 232, 234.

Beauval. — Somme, canton de Doullens. Fin du XIIe s. pp. 9, 16, 62, 170.

Becquigny. — Somme, canton de Montdidier. Portail, milieu du XIIe s. pp. 8, 18, 24, 28, 71, 72. — Fig. 49. — Planche.

Belle. — Pas-de-Calais, canton de Desvres. Arcades du XIIe s. pp. 12, 20, 179, 207.

Bellefontaine. — Oise, canton d'Attichy. Prieuré, construction autorisée en 1125, exécutée vers 1145. p. II, III.

Belloy-en-Santerre. — Somme, canton de Chaulnes, 1160 à 1175. 126 ; 108 (note).

Bergues. — Nord, ch. l. d'arr. Abbaye bénédictine, 1re moitié du XIIe s. pp. 15, 196.

Berneuil-sur-Aisne. — Oise, canton d'Attichy, XIIe s. p. 16.

Berneuil. — Près Doullens, Somme, canton de Domart. Fonts baptismaux, XIIe s. pp. 34, 48. — Planche.

Berteaucourt-les-Dames. — Somme, canton de Domart. Abbaye de religieuses bénédictines fondée en 1095 ; église du 2e quart du XIIe s. pp. 4, 7, 9, 10, 12 à 19, 21 à 31, 49, 59, 64, 72 à 87, 97, 98, 101, 144, 178, 222, 232, 234. — Fig. 50 à 55. — Planches.

Béthisy-Saint-Martin. — Oise, canton de Crépy-en-Valois, 1140 à 1160 environ. pp. 11, 16.

Beuvrière (La). — Pas-de-Calais, canton de Béthune. Prévôté. Tour de 1170 environ. pp. V, 13, 197, 216.

Blangy-sous-Poix. — Somme, canton de Poix, XIIe s. Clocher 1110 à 1120 environ. pp. 7, 10, 19, 21, 24, 30, 31, 87 à 90, 104, 131, 202. — Fig. 56 à 59. — Planche.

Bohain. — Aisne. ch. l. de c., arrondissement de Saint-Quentin, 3e quart du XIIe s. p. I.

Boissière (La). — Somme, canton de Montdidier. Fonts baptismaux, renaissance. p. 37.
— Château. Epoque d'Henri IV. p. 66 (note).

Bologne. — Emilie. Saint-François, 1236 à 1240. pp. 62, 120.

Bonmont. — Canton de Genève. Abbaye cistercienne, fin du XIIe s. p. 5.

Borre. — Nord, canton d'Hazebrouck, 1100 environ. pp. 9, 12, 196.

Bouillancourt. — Somme, canton de Montdidier. Fonts baptismaux, milieu du XIIe s. p. 42. — Fig. 28, 29.

Boulogne-sur-Mer. — Château, 1231 et beffroi, fin du XIIIe s. p. 218.
— Notre-Dame, abbaye de chanoines réguliers, bâtie en 1104. pp. VI, 4, 7, 10, 14, 15, 17, à 20, 22, 23, 24, 27, 30, 33 (note), 47, 85, 99, 101, 171, 177, 180 à 186, 187, 190, 213, 218. — Fig. 136 à 139.
— Saint-Nicolas, XIIIe s. p. 20.
— Saint-Wlmer, abbaye de chanoines réguliers, fondée vers 1090. pp. II, III, VI, 4, 7, 9, 14, 20 à 22, 27, 47, 48, 80 (note), 94, 132, 171, 177, 180, 186 à 192, 202, 212, 213. — Fig. 140 à 147.

Bourbourg. — Nord, ch. l. de c., arrondissement de Dunkerque. Abbaye de religieuses bénédictines, XIIIe s. pp. V, 13.

Bourg Dun (Le). — Seine-Inférieure, canton de Dieppe. commencement du XIIe s. pp. 4, 230.

Bourse (La). — Pas-de-Calais, canton de Cambrin, Xe et XIIe s. pp. 7, 9.

Bouvaincourt. — Somme, canton de Gamaches. Portail, 1200 environ. p. 13 ; fonts baptismaux, fin du XIIe s.? p. 44.

Boves. — Somme, ch. l. de c., arrondissement d'Amiens. Prieuré (démoli), commencement du XIIe s. p. 152 (note).

Braisne. — Aisne, arrondissement de Soissons. Collégiale de Saint-Yved, 1180-1216. p. 94.

Breuil-Benoist (Le). — Eure, canton de Dreux. Abbaye cistercienne. 1137-1224. pp. 62, 66, 122.

Brunembert. — Pas-de-Calais, canton de Desvres. Autel 1re moitié du XIIe s. p. 181 (note), 193, 194. — Fig. 148.

Bruyère (La). — Oise, canton de Liancourt, XIIe s. p. 222.

Bruyères. — Aisne, canton de Laon, fin du XIe s. pp. 49, 50.

Buleux (commune de Cerisy-Buleux). — Somme, canton de Gamaches. Portail fin du XIIe s. ; nef de 1200 environ. pp. 8, 10, 17, 24, 35, 47, 90, 91, 104, 141. — Fig. 60, 61.

Bury. — Oise, canton de Mouy. Prieuré, 2e quart du XIIe s. pp. III, 126.

Caen. — Chœur de Saint-Etienne, vers 1200, restauré au XVIIe s. p. 120.

Cambronne. — Oise, canton de Mouy, 1130 à 1140, pp. III, 11, 22, 25, 126, 135, 140, 234.

Capelle (La). — Commune de Guemps, canton d'Audruick, Pas-de-Calais. Abbaye bénédictine fondée en 1090. pp. 180, 212.

Cappelle-Brouck. — Nord, canton de Bourbourg, 1160 à 1180. pp. V, 9, 13 à 17, 27, 84, 152.

Carly. — Pas-de-Calais, canton de Samer. Fonts baptismaux, 1170 à 1185. p. 39. — Fig. 20.

CASAMARI. — Province de Rome. Abbaye cistercienne. Consécration en 1217. p. 108 (note).

CATENOY. — Oise, canton de Liancourt, 2ᵉ quart du XIIᵉ s. pp. 18, 109.

CAUFFRY. — Oise, canton de Liancourt, XIIᵉ s. p. 222 (note).

CAVRON-SAINT-MARTIN. — Pas-de-Calais, canton d'Hesdin, XVIᵉ s. pp. 3 (note), 152.

CECCANO. — Province de Rome. Eglise Sainte-Marie du Fleuve, consacrée en 1196 ; restaurée vers 1300. p. 209 (note).

CELLEFROUIN. — Charente, canton de Manles. Lanterne des morts, fin du XIIᵉ s. p. 50.

CERISY-GAILLY. — Somme, canton de Bray, 1200 environ. pp. 9, 17.

CERSEUIL. — Aisne, canton de Braisne, XIIᵉ s. p. 49.

CHALONS-SUR-MARNE. — Notre-Dame-en-Vaux, reconstruction, 1157 ; consécration, 1183 ; reprise au XIIIᵉ s. ; seconde consécration, 1322. p. 25, 94, 114.

CHAMPEAUX. — Seine-et-Marne, canton de Mormant. XIIIᵉ s. p. II (note).

CHAMPLIEU. — Oise, commune d'Orrouy, canton de Crépy, vers 1100. p. 59.

CHARTRES. — Grand portail de la cathédrale, 1145 pp. 27, 84, 94 (note), 97, 98, 153.

CHATEL-CENSOIR. — Yonne, canton de Vézelay, fin du XIᵉ s. p. 234.

CHAUVIGNY. — Vienne, ch. l. de c., arrondissement de Montmorillon. Eglise Saint-Pierre, 2ᵉ quart du XIIᵉ s. pp. 52 (note), 218 (note).

CHELLES. — Seine-et-Marne, canton de Lagny. Abbaye de religieuses bénédictines, XIIᵉ et XIIIᵉ s. pp. 18, 109.

CHÉRENG. — Nord, canton de Lannoy, pp. 40, 45, 46. Fonts baptismaux, 1120 à 1140. pp 40, 43, 45, 46.

CHIARAVALLE. — Province de Milan. Abbaye cistercienne, 1135 à 1221. p. 25 (note).

CHIVY. — Aisne, canton de Laon, XIᵉ et Iʳᵉ moitié du XIIᵉ s. ; quelques chapiteaux carolingiens. pp. 11, 25, 225.

CHOCQUES. — Pas-de-Calais, canton de Béthune, Iᵉʳ quart du XIIᵉ s. ; façade de 1170 environ. pp. 13, 17, 22, 28, 197.

CIRY. — Aisne, canton de Braisne, XIIᵉ s. p. 49.

CITEAUX. — Côte-d'Or, commune de Saint-Nicolas, canton de Nuits. Abbaye, XIIᵉ s. p. 62.

CIVATE. — Lombardie. Saint-Pierre, XIIᵉ s. p. 120.

CIZANCOURT. — Somme, canton de Nesle, vers 1170. p. V.

CLAIRMARAIS. — Pas-de-Calais, canton nord de Saint-Omer. Abbaye cistercienne fondée en 1140, édifices du XIIIᵉ s. p. 215 (note).

CLAIRVAUX. — Aube, commune de Ville-sous-la-Ferté, canton de Bar. Abbaye, XIIᵉ s. pp. 5, 121.

COIRE. — Valais. Cathédrale, XIIᵉ-XIIIᵉ s. p. 135.

COLLEVILLE. — Calvados, canton de Trévières, Iʳᵉ moitié et milieu du XIIᵉ s. pp. 232 (note), 238 (note).

COLOGNE. — Allemagne. Eglise des Saints-Apôtres, 1020 à 1035 ; incendiée en 1098 ou 1099. pp. 120, 121.

— Saint-Cunibert, consacré en 1248. pp. 120, 121.

— Saint-Georges, XIIᵉ s. p. 120.

— Saint-Géréon, XIIᵉ s. ; rotonde du XIIIᵉ s. pp. 30 (note), 120, 121.

— Sainte-Marie du Capitole, XIᵉ-XIIIᵉ s. p. 48 (note).

COLOMBIERS-SUR-SEULLES. — Calvados, canton de Trévières, XIIᵉ s. p. 225 (note).

CÔME. — Lombardie. Saint-Abbondio, vers 1100. p. 120. Saint-Fidèle, XIIᵉ s. p. 120.

CONDETTE. — Pas-de-Calais, canton de Samer. Fonts baptismaux, 1170 à 1190. p. 39. — Fig. 24.

CONQUES. — Aveyron, ch. l. de c., arrondissement de Rodez. Prieuré de Cluny, XIᵉ s. pp. 31, 215 (note).

COQUELLES. — Pas-de-Calais, canton de Calais. Tour 1100 environ et 2ᵉ quart du XIIᵉ s. pp. 29, 31, 194 à 197, 210. — Fig. 149 et 150.

COQUEREL. — Somme, canton d'Ailly-le-Haut-Clocher. Portail milieu ou 3ᵉ quart du XIIᵉ s. p. 91.

CORBEIL. — Seine-et-Oise, ch. l. d'arr. St.-Spire, statues, milieu du XIIᵉ s. pp. 85, 153.

CORBIE. — Somme, ch. l. de c., arrondissement d'Amiens. Saint-Etienne, 1160 à 1180. pp. 5, 7, 9, 12, 14, 15, 16, 17, 18, 20, 23, 24, 27, 28, 64, 72, 84, 85, 91 à 98, 129, 154. — Fig. 62 à 65. — Planches.

COUCY. — Aisne, ch. l. de c., arrondissement de Laon. Façade, milieu du XIIᵉ s. p. 122.

CRÉCY. — Somme, ch. l. de c., arrondissement d'Abbeville. Pied de croix monumentale, milieu du XIIᵉ s. p 49.

CREIL. — Oise, ch. l. de c., arrondissement de Senlis. Saint-Evremond, 1140 à 1160. pp. 24, 93, 114.

CRÉMAREST. — Pas-de-Calais, canton de Desvres. Débris de fonts baptismaux, XIVᵉ s. p. 36.

CROISSY. — Oise, canton de Crèvecœur. Tour 1120 à 1140. pp. 20, 22 à 24, 25, 29, 30, 99 à 102. — Fig. 66 à 68.

CROUY. — Somme, canton de Picquigny. Portail roman démoli. p. 102.

CRUAS. — Ardèche, canton de Rochemaure. XIᵉ et XIIᵉ s. p. 215 (note).

CUIRY-HOUSSE. — Aisne, canton d'Oulchy-le-Château, XIIᵉ s. p. 49.

CUNAULT. — Maine-et-Loire, commune de Trèves-Cunault, canton de Gennes. Premières années du XIIᵉ s. à 1200 environ. p. 52 (note).

DAFNI. — Grèce. Abbaye cistercienne. Porche. Iʳᵉ moitié du XIIIᵉ s. p. 4 (note).

DANNES. — Pas-de-Calais, canton de Samer. Fonts baptismaux, seconde moitié du XIIᵉ s. pp. 39, 47. — Fig. 22.

DARGUN. — Diocèse de Schwerin. Abbaye cistercienne fondée en 1172 ; bâtie vers 1230 ; restaurée au XIVᵉ s. et de 1467 à 1479. p. 121.

DAVENESCOURT. — Somme, canton de Montdidier. Fonts baptismaux renaissance. pp. 37, 129.

DOMFRONT. — Oise, canton de Maignelay. Clocher 1125 environ. pp. 20, 22. 102 à 104. — Fig. 69.

DOMMARTIN. — Pas-de-Calais, commune de Tortefontaine, canton d'Hesdin. Abbaye de prémontrés. Terrain donné en 1140 ; consécration, 1163. pp. I, II, VI, 4, 5, 7 à 9, 11, 14 à 17, 21, 23 à 29, 49, 62, 64, 66, 70, 72, 85, 94, 96, 97, 104 à 122 ; 125, 126, 127 à 129, 153, 154, 156, 160, 163, 169, 177, 178, 223, 225. — Fig. 70 à 84. — Planches.

DORAT (Le). — Haute-Vienne, ch. l. c., arrondissement de Bellac, XIIᵉ s. p. 48, 52 (note), 215 (note).

DOUAI. — Notre-Dame, XIIIe-XIVe siècles. pp. 3 (note) 206.
DOUVRES. — Angleterre. Château, XIIe s. p. 114.
DRESLINCOURT. — Oise, canton de Ribécourt. Façade, milieu du XIIe s. pp. 122, 157.
DURY. — Aisne, canton de Saint-Simon, 1160 à 1190. p. 212.
EBREUIL. — Allier, ch. l. de c., arrondissement de Gannat. XIe s p. 50.
ECHINGHEN. — Pas-de-Calais, canton sud de Boulogne. Tour du XIe s. pp. 19, 21, 197 à 199. — Fig. 151, 152.
ECQUES. — Pas-de-Calais, canton d'Aire-sur-la-Lys. Milieu du XIIe s. pp. 20, 23.
ECRAINVILLE. — Seine-Inférieure, canton de Goderville. vers 1100, p. 232 (note).
ELLINGHEN. — Pas-de-Calais, commune de Ferques ; canton de Marquise. Première moitié du XIIe s. pp. 7, 14, 20, 21, 177, 199, 200.
ENOCQ. — Pas-de-Calais, canton d'Etaples. Second quart du XIIe s. pp. 7, 14, 25, 153, 200, 201. — Fig. 153.
EPÉNANCOURT. — Somme, canton de Nesle. 3e quart du XIIe s. p. 167.
EPTERNACH. — Allemagne. XIIIe s. p. 121.
EQUENNES. — Somme, canton de Poix. Fonts baptismaux, milieu du XIIe s. pp. 30, 35, 47. — Fig. 12.
ESCŒUILLES. — Pas-de-Calais, canton de Lumbres. Fonts baptismaux, XVe s. p. 36.
ESPAUBOURG. — Oise, canton de Coudray. Cuve baptismale, XIIe s. p. 48.
ESQUELBECQ. — Nord, canton de Bergues. Château. Epoque d'Henri IV. p. 66 (note).
ESQUERDES. — Pas-de-Calais, canton de Lumbres. Tour XIIe s.; restaurée au XIIIe s. pp. 30, 97, 215. Statue tombale, vers 1300. p. 213 (note).
ESTAIRES. — Nord, canton de Merville. Eglise fin XIIe-XIIIe s.; démolie. pp. 20, 45, 48.
ETELHEM. — Ile de Gotland. XIIIe-XIVe s. p. 114.
EVIN (commune d'Evin-Malmaison). — Pas-de-Calais, canton de Carvin. Fragment de fonts baptismaux, vers 1100. p. 45.
FALVY. — Somme, canton de Nesle. Clocher vers 1140 ; nef vers 1160. pp. I, 99, 102, 177.
FENIOUX. — Charente-Inférieure, canton de St.-Savinien. Lanterne des morts, 3e quart du XIIe s. p. 50.
FERENTINO. — Province de Rome. Eglise Ste-Lucie, XIIIe s. pp. 31 (note), 209 (note).
FERQUES. — Pas-de-Calais, canton de Marquise. Clocher XIIe s.; démoli. pp. 10, 201, 202, 210. — Fig. 154.
FESCAMPS. — Somme, canton de Montdidier. Fonts baptismaux renaissance. p. 37.
FIEFFES. — Somme, canton de Domart. 1150 à 1170 environ. pp. 13, 14, 15, 16, 18, 24, 25, 28, 29, 122 à 125, 129, 211. — Fig. 85 à 87.
FONTENAY. — Côte-d'Or, canton de Montbard. Abbaye cistercienne fondée en 1118. Seconde moitié du XIIe s. p. 5.
FOREST-L'ABBAYE. — Somme, canton de Nouvion. 1160 à 1170. pp. 122, 125 à 127. - Fig. 88 à 91.
FOUCAUCOURT. — Somme, canton de Chaulnes. XIIIe s.; restaurée au XVIIe. p. 153.
FOURNCAMPS. — Somme, canton de Boves. Fonts baptismaux, milieu du XIIe s. pp. 35, 47.
FRANCS. — Gironde, canton de Lussac, 1605. p. 202 (note).

FRANSART. — Somme, canton de Rosières. Cuve baptismale, 1150 à 1170. pp. 16, 43, 127, 128, 169. — Fig. 32.
FRENCQ. — Pas-de-Calais, canton d'Etaples. Clocher 3e quart du XIIe s.; démoli. pp. 202, 203, 235.
FRESNES. — Somme, canton de Chaulnes. pp. I, 99.
FRESNOY-LES-ROYE. — Somme, canton de Roye. Croix de cimetière, milieu du XIIe s. pp. 49, 50. — PLANCHE.
FRÉTOY. — Somme, canton de Guiscard. Restes de 1100 environ. p. 167.
FRIBOURG-SUR-L'UNSTRUTT. — Allemagne, XIIe s. p. 215.
GAMACHES. — Somme, ch. l. de c., arrondissement d'Abbeville. XIIIe s. pp. V, 13, 15, 108.
GANAGOBIE. — Basses-Alpes, canton de Peyrins. Prieuré de Cluny, XIIe s. p. 214.
GARD (Le). — Somme, commune de Crouy, canton de Picquigny. Abbaye cistercienne, fondée en 1137. pp. 109, 128.
GASSICOURT. — Seine-et-Oise, canton de Mantes. Prieuré de Cluny, fondé entre 1049 et 1074 ; fin du XIe et début du XIIe s. p. I (note), 232 (note).
GENTELLES. — Somme, canton de Boves. Cuve baptismale, milieu du XIIe s. pp. 35, 47. — Fig. 10.
GIRGENTI. — Sicile. St.-Nicolas, abbaye cistercienne, fondée en 1219. p. 5.
GORRE. — Pas-de-Calais, commune de Beuvry. Prévôté pierre tombale, XIIe s. p. 48.
GRAVILLE-STE-HONORINE. — Seine-Inférieure, canton du Hâvre, vers 1100. pp. 22, 49 (note), 78, 84.
GRISY. — Calvados, canton de Coulibœuf. Croix monumentale, début du XIIe s. p. 50.
GROFFLIERS. — Pas-de-Calais, canton de Montreuil-sur-Mer. XIIe s.; restaurée vers 1300. pp. 7, 9, 14 à 17, 37, 128, 129.
GUARBECQUES. — Pas-de-Calais, canton de Lillers. 1150 à 1180, reste de façade de 1100 environ, et restaurations postérieures. pp. V, 13, 16, 18, 26, 27, 30, 40, 45, 50, 98, 108 (note), 126, 172, 197, 215, 218 à 228, 234, 235, 238 (note). — Fig. 161 à 170. — Fonts baptismaux, 2e quart du XIIe s. — Fig. 26.
GUÉRANDE. — Loire-Inférieure, ch. l. de c., arr. de St.-Nazaire. Saint-Aubin, portion de nef, milieu du XIIe s. pp. 17, 76, 78, 82, 84. — Fig. 54.
GUERBIGNY. — Somme, canton de Montdidier. Fonts baptismaux, 1561. pp. 9, 37.
HAÏDRA. — Tunisie. Basilique chrétienne. p. 120.
HAM-EN-ARTOIS. — Pas-de-Calais, canton de Noirent-Fontes. Abbaye bénédictine fondée en 1080 ; construction vers 1200. pp. II, VI, 4, 10, 12, 17, 19, 22, 29, 85, 234.
HAM. — Somme, ch. l. de c., arrondissement de Péronne. Abbaye bénédictine. Nef, seconde moitié du XIIe s. Chœur et crypte, époque de Philippe-Auguste. pp. 4, 13, 108 (note).
HANGEST-EN-SANTERRE. — Somme, canton de Moreuil. Portail, 1160 environ. pp. 13, 17, 23, 24, 37, 85, 129, 145. — Fig. 92. — PLANCHE.
HANGEST-SUR-SOMME. — Canton de Picquigny. Clocher fin du XIIe s.; repris en sous œuvre au XVIe s. pp. 10, 13, 24, 25, 29, 30, 130, 131, 153, 211, 225. — Fig. 93 à 95.

— 245 —

HAVERNAS. — Somme, canton de Domart. Cuve baptismale. Seconde moitié du XIIe s. pp. 35, 47, 50.

HEISTERBACH. — Prusse rhénane. Abbaye cistercienne, 1202-1237. pp. 5, 118, 120. — Fig. 71.

HENCHIR-EL-BAROUD. — Tunisie. Basilique chrétienne. p. 120.

HERMES. — Oise, canton de Noailles. XIe et XIIe s. p. 167.

HERVELINGHEN. — Pas-de-Calais, canton de Marquise. Fonts baptismaux, vers 1170. p. 39. — Fig. 21. — Croix monumentale, vers 1300. p. 50.

HESDRES. — Pas-de-Calais, commune de Wierre-Effroy, canton de Marquise. Fonts baptismaux, milieu du XIIe s. pp. 39, 47. — Fig. 19.

HEUCHIN. — Pas-de-Calais, ch. l. de c., arrondissement de Saint-Pol. 1160 environ. pp. 16 à 18.

HILDESHEIM. — Allemagne. Église St.-Godard, 1133-1172. p. 121.

HOMBLEUX. — Somme, canton de Nesle. 1160 environ. p. 122.

HONDEGHEM. — Nord, canton d'Hazebrouck. Clocher, milieu ou seconde moitié du XIIe s. (démoli). p. 235.

HONNECOURT. — Nord, canton de Crèvecœur. Prieuré de Cluny. Porche du milieu du XIIe s. p. 136 (note).

HOUDAIN. — Pas-de-Calais, ch. l. de c., arrondissement de Béthune. Portion de nef, 2e quart du XIIe s. Portion de chœur, dernier quart du même siècle. pp. 12, 16, 94, 131 (note).

HOULLEFORT (commune de Belle-Houllefort). — Pas-de-Calais, canton de Desvres. 2e quart du XIIe s. pp. 18, 26, 30, 203, 215, 225, 238. — Fig. 155, 156.

HURIEL. — Allier, ch. l. de c., arrondissement de Montluçon. Croix de pignon, vers 1100. p. 222.

INCHEVILLE. — Seine-Inférieure, canton d'Eu. XIIIe s. p. 13.

ISQUES. — Pas-de-Calais, canton de Samer. Fonts baptismaux, milieu du XIIe s. p. 40. — Figure omise et reportée ici.

FIG. 175. — Fonts baptismaux d'Isques.

JUSSY-CHAMPAGNE. — Cher, canton de Baugy. Vers 1100. p. 222.

KEF (Le). — Tunisie. Basilique chrétienne. p. 120.

LALEU. — Charente-Inférieure, canton de La Rochelle. Tombeau XIIe s. p. 48.

LAON. — Cathédrale, 1160 à 1200. pp. V, 13, 108.

— Chapelle de l'évêché, vers 1130. p. V.

— St.-Martin, abbaye de Prémontré, fin du XIIe s. pp. 4, 5, 25, 59, 66, 96, 106, 114, 162, 163.

LANGUEVOISIN. — Somme, canton de Nesle. Portail, 1re moitié du XIIe s. p. 152 (note).

LAROUET. — Puy-de-Dôme, canton de Riom. Vers 1100. p. 215 (note).

LAUCOURT. — Somme, canton de Roye. Fonts baptismaux Renaissance. p. 37.

LÉON. — Espagne. St.-Isidore, 1re moitié du XIIe s. p. 215 (note).

LEUBRINGHEN. — Pas-de-Calais, canton de Marquise. Tour, fin du XIIe s. pp. 25, 204.

LEULINGHEN. — Pas-de-Calais, canton de Marquise. XIe et XIIe s. pp. 7, 10, 19, 20, 28, 49 (note), 174 (note) 204. — Fig. 157.

LICQUES. — Pas-de-Calais, canton de Guines. Abbaye de Prémontré. Fonts baptismaux composés de deux chapiteaux de 1160 à 1260 environ et d'une vasque d'époque incertaine. Église gothique et XVIIIe s. pp. 4, 43, 50, 119, 122. — Fig. 31.

LILLERS. — Pas-de-Calais, ch. l. de c., arrondissement de Béthune. Collégiale St.-Omer, fondée en 1043, 1re moitié du XIIe s. pp. II, 3, 4, 7 (note), 10, 12, 13, 15 à 20, 23 à 26, 31, 80 (note), 84 (note), 108, 144, 146, 153, 184, 200, 218, 220, 222, 225, 228 à 235. - Fig. 171, 172. — PLANCHE.

LIMBOURG. — Allemagne. Cathédrale, 1213-1242. p. 120.

LINCOLN. — Angleterre. Cathédrale, 1186 à 1282. p. 12 (note), 135.

LOBBES. — Belgique. Abbaye bénédictine, XIIe s. pp. 15, 78.

LOCHES. — Indre-et-Loire. Collégiale St.-Ours, 1100 à 1170 environ. p. 52 (note).

LOIRE (Le). — Nord, canton de Valenciennes. Rendez-vous de chasse, 1402. p. 9.

LOUVIERS. — Eure. Église St.-Pierre, XIIIe et XVe s. p. 232.

LUCHEUX. — Somme, canton de Doullens. Prieuré, 1130 à 1140 environ. pp. I à IV, 4, 7, 10 à 12, 14, 16, 17, 19, 22 à 25, 27, 76, 84, 97, 132 à 141, 211, 226, 234. — Fig. 96 à 103. — PLANCHE.

LUMBRES. — Pas-de-Calais, ch. l. de c., arrondissement de St.-Omer. Clocher, 2e quart du XIIe s. (démoli). pp. 202, 235.

MAINTENAY. — Pas-de-Calais, canton de Campagne-les-Hesdin. XIIIe s. pp. 8, 127.

MAISNIÈRES. — Somme, canton de Gamaches. XIIe s. pp. 7, 8, 14, 141.

MAREUIL (commune de Mareuil-Caubert). — Somme, canton sud d'Abbeville. Nef, fin du XIe s. Façade, 2e quart du XIIe s. pp. 9, 10, 15 à 19, 22, 24, 27, 28, 30, 61, 84, 97, 104, 141 à 144, 167. — Fig. 104, 105. — PLANCHE.

MARQUISE. — Pas-de-Calais, ch. l. de c., arrondissement de Boulogne. Clocher, 2e moitié du XIIe s. pp. 10, 206, 207.

— Pierres tombales fabriquées à Marquise, XIVe s. pp. 49 (note), 174 (note).

MAS D'AGENAIS (Le). — Lot-et-Garonne, ch. l. de c., arr. de Marmande. XIIe s. pp. 135, 163.

MAULBRONN. — Allemagne. Abbaye cistercienne, commencée vers 1147, XIIe et XIIIe s. p. 4 (note).

Melle. — Deux-Sèvres, Eglises du XIIe s. p. 225.
Melun. — Seine-et-Marne. Notre-Dame, XIIe s. p. 50.
Menat. — Puy-de-Dôme, ch. l. de c., arrondissement de Clermont. XIIe s. p. 215 (note).
Menevillers. — Oise, canton de Maignelay. XIIe s. p. 222 (note).
Mesge (Le). — Somme, canton de Picquigny. 1150 à 1165. pp. 8, 13, 19, 28, 29, 144, 145, 152 (note) 153, 154, 156. — Fig. 106 à 108.
Mirvaux. — Somme, canton de Villers-Bocage. Cuve baptismale, milieu du XIIe s. (?). pp. 35, 47.
Moissac. — Tarn-et-Garonne. Abbaye bénédictine, XIIe s. p. 215 (note).
Monchy-Lagache. — Somme, canton de Ham. Commencement et fin du XIIe s. pp. 20, 108 (note), 126.
Montchalons. — Aisne, canton de Laon. 1re moitié du XIIe s. p. 167.
Montdidier. — Somme. Saint-Pierre. Fonts baptismaux, XIe s. pp. 26, 37, 45. — Fig. 14, 15. — Planche.
Montgerain. — Oise, canton de Maignelay. Croix monumentale, XIIIe s. p. 50.
Montigny-Lengrain. — Aisne, canton de Vic. Fonts baptismaux, XIIIe s. p. 36.
Montivilliers. — Seine-Inférieure, ch. l. de c., arrondissement du Hâvre, 1re moitié du XIIe s. pp. 4, 160.
Montmajour. — Bouches-du-Rhône, canton d'Arles. Cloître XIIIe et XIVe s. pp. 97, 161. Église XIIe s. p. 120.
Montmille. — Oise, commune de Fouquenies, canton de Beauvais. Abbaye, XIe s. pp. 2, 19, 26.
Montréal. — Yonne, canton de Guillon. Fin du XIIe s. p. 215 (note).
Montrelet. — Somme, canton de Domart. Fin du XIIe s. pp. 30, 145.
Montreuil-sur-Mer. — Pas-de-Calais. St.-Josse-au-Val. Bénitier, XIIIe s. p. 32.
— St.-Sauve, abbaye bénédictine. Tour de 1100 environ. pp. 4, 10, 15, 19, 20, 127, 145, 146. Tours XIIIe s. p. 120.
— Remparts, XIe ou XIIe s. p. 8.
— Fonts baptismaux, XIIIe s. pp. 36, 47. — Fig. 13.
Mont-Saint-Michel. — Manche. Cloître, XIIIe s. p. 8
Morienval. — Oise, canton de Crépy-en-Valois. Abbaye de religieuses bénédictines. Nef du XIe s.; tours du transept vers 1060; déambulatoire, 1er quart du XIIe s. pp. II, III, IV, V, 3, 14, 20, 22, 25, 26, 102, 104, 114, 116 (note), 139, 140, 213.
Morlange. — Moselle, canton de Boulay. Milieu du XIIe et XIIIe s. p. 1 (note).
Mouen. — Calvados, canton de Tilly-sur-Seulles. 1re moitié du XIIe s. p. 225 (note).
Moulin-l'Abbé. — Pas-de-Calais, commune de Wimille, canton nord de Boulogne. Manoir, XIVe s.; moulin à vent, XVIe s. p. 181 (note).
Moulis. — Gironde, canton de Castelnau. Milieu du XIIe s. p. 1 (note).
Namps-au-Val. — Somme, canton de Conty. 1150 à 1170; clocher XIIIe s. pp. V (note), 3, 7, 8, 11 à 15, 18, 19, 23 à 26, 28, 31, 70, 72, 146 à 153 — Fig. 109 à 115. — Planche.
Nesle. — Somme, ch. l. de c., arrondissement de Péronne. Collégiale, 1090 à 1110 environ. pp. I, 15, 18, 22, 48, 104, 137, 183, 185.

Neuf-Berquin. — Nord, canton de Merville. Fonts baptismaux, 1100 environ. p. 45.
Neuville-sous-Corbie (La). — Somme, commune et canton de Corbie. Fonts baptismaux et chapiteau, 1er quart du XIIe s. pp. 18, 23, 38, 45, 85. — Fig. 1, 16, 17.
Niort. — Tombe, XIIe s. p. 48.
Noel-Saint-Martin. — Oise, commune de Villeneuve-sur-Verberie. Milieu du XIIe s. p. 127.
Nogent-les-Vierges. — Oise, canton de Creil. 1090 à 1120 environ p. 50 (note).
Nouaillé. — Vienne, canton de la Villedieu. Tombe, XIIe s. p. 48.
Nouvion-le-Vineux. — Aisne, canton de Laon. Tour, milieu du XIIe s. Église, 1160 environ. pp. II, 5, 23, 29, 96, 102, 108, 109, 156, 157, 163.
Noyon. — Cathédrale, fin du XIIe et XIIIe s. pp. V, 13, 108, 109, 207.
Nuits-sous-Beaune. — Côte d'Or, ch. l. de c., arrondissement de Beaune. Église St.-Symphorien, 1280. p. II (note).
Oisemont. — Somme, ch. l. de c., arrondissement d'Amiens. Portail, 1155 environ. pp. 3, 13, 14, 18, 28, 153, 154, 156, 157. — Fig. 116.
Orrouy. — Oise, canton de Crépy. 2e quart environ du XIIe s. pp. 3, 16, 152.
Ourscamps. — Oise, commune de Chiry-Ourscamps, canton de Ribemont. Église abbatiale, milieu du XIIe et XIIIe s. p. II (note).
Padoue. — Vénétie. Saint-Antoine, 1267-1310.
Palerme — Sicile. Monuments du XIIe s. p. 225.
Paraclet (Le). — Somme, commune de Boves. Abbaye de Prémontré, XIIe s. (démolie). p. 122.
Pargny. — Somme, canton de Nesle. 1100 environ. p. 99.
Paris. — Saint-Germain-des-Prés, abbaye bénédictine, XIe, XIIe s. et chœur consacré en 1163. pp. II, 14, 17, 20, 66, 109, 114, 232.
Petit-Palais. — Gironde, canton de St.-Ciers-la-Lande. Milieu du XIIe s. p. 215 (note).
Petit-Quevilly. — Seine-Inférieure, canton de Dieppe. Chapelle St.-Julien, fondée en 1160. p. 114.
Picquigny. — Somme, ch. l. de c., arrondissement d'Amiens. Chapiteau XIe s. ou 1re moitié du XIIe s. pp. 4, 18, 22.
— Eglise du château, milieu du XIIIe s. Fragment de corniche, 2e quart du XIIe s. pp. 9, 30, 154.
Piennes. — Somme, canton de Montdidier. Fonts baptismaux Renaissance. p. 37.
Pihen. — Pas-de-Calais, canton de Guines. Fin du XIIe s. pp. 17, 207.
Pitgam. — Nord, canton de Bergues. 1re moitié du XIIe s. p. 196.
Pithon. — Aisne, canton de St.-Simon. Fin du XIIe s. p.V.
Poissy. — Seine-et-Oise. Collégiale Notre-Dame, vers 1140. p. 175.
Poitiers. — Tombes mérovingiennes. p. 48 (note).
— Notre-Dame-la-Grande, 2e quart du XIIe s. p. 142.
Pontigny. — Yonne, canton de Ligny. Abbaye cistercienne, fondée en 1114, fin du XIIe s. pp. 62, 108 (note).
Pontoise. — Seine-et-Oise. St.-Maclou, chœur de 1140 environ. pp. 18, 109.

PONTPOINT. — Oise, canton de Pont-Ste-Maxence. 1re moitié du xiie s., environs de 1160, et 1170 à 1180. pp. 16, 17, 102, 104, 167.

PONT-REMY. — Somme, canton d'Ailly-le-Haut-Clocher. Reste de transept, xiie s. pp. 16, 154. — Fig. 117.

PRESLES. — Aisne, canton de Laon. Église xie s. Porche 1150 à 1160. pp. 5, 23, 163.

PROVINS. — Seine-et-Marne. St.-Ayoul, abbaye bénédictine, portail du milieu du xiie s. p. 85.

— St.-Quiriace, collégiale, rebâtie de 1160 à 1175. pp. V, (note), 157.

PROUZEL. — Somme, canton de Conty. Cuve baptismale, xiie s. (?). p. 36.

PUY-EN-VELAY (LE). — Cathédrale, St.-Michel de l'Aiguilhe et Ste-Claire, xiie s. p. 215 (note).

QUAËDYPRE. — Nord, canton de Bergues. xie ou début du xiie s. pp. 9, 12, 196, 197.

QUESMY. — Oise, canton de Guiscard. 1145 environ. pp. II (note), IV, V, 108, 109, 126, 174.

QUESTRECQUES. — Pas-de-Calais, canton de Samer. Arcades romanes xiie s. (?). pp. 12, 207.

RAMBURES. — Somme, canton de Gamaches. Château, fin du xve s. p. 9.

RANDAZZO. — Sicile. Maisons xiiie au xve s. p. 152.

RAVENNE. — Emilie. Tour de St.-Apollinaire, vie s. p. 199.

REIMS. — St.-Remi, abbaye bénédictine. Piliers de la nef, fin du xie s. Chapiteaux de la salle capitulaire, milieu du xiie s. Chapiteaux du déambulatoire, vers 1160 à 1170. pp. 5, 17, 21, 24, 72, 76, 96 à 98, 109, 122.

RÉTY. — Pas-de-Calais, canton de Marquise. Tour, xiie s. (?). Bénitier fait de la tige et du nœud d'un grand fleuron du xiiie s. pp. 10, 208.

RHUIS. — Oise, canton de Pont-Ste-Maxence. xie s. Clocher, fin du xie s. Croisée d'ogives vers 1100 (?). pp. II, V, 11, 25 (note), 60, 102, 104.

RIBE. — Jutland. Cathédrale commencée en 1140, incendiée en 1176 et 1242. pp. 18 (note), 114.

ROCQUENCOURT. — Oise, canton de Breteuil. Portail vers 1160. pp. 155, 156. — Fig. 118.

ROME. — Vantaux des portes de Ste-Sabine, 422 à 432. p. 222. Sarcophage antique. p. 48 (note).

ROSAMEL. — Pas-de-Calais, commune de Frencq, canton d'Etaples. Château, époque de Louis XVI. p. 203.

ROSKILDE. — Danemark. Cathédrale commencée par l'archevêque Absalon Snarr (1158-1191), terminée au xive s. p. 25 (note).

ROUEN. — Cathédrale. Tour Saint-Romain, 1140 à 1160. p. 114.

ROYAT. — Puy-de-Dôme, canton de Clermont. Église xiie s. p. 215 (note).

ROYE. — Somme, ch. l. de c., arrondissement de Montdidier, St.-Pierre. Façade en partie du milieu du xiie s. pp. V, 13, 15, 18, 25, 26, 28, 29, 59, 101, 102, 156 à 158, 222. — Fig. 119. — PLANCHE.

ROYE-SUR-MATZ. — Oise, canton de Betz. 1160 à 1180. pp. 94, 169.

RUE SAINT-PIERRE (LA). — Oise, canton de Clermont. xiie s.

SAINT-ANDRÉ-AUX-BOIS. — Pas-de-Calais, commune de Gouy-Saint-André, canton de Campagne-les-Hesdin. Abbaye de Prémontré, fondée vers 1130. Colonnes de 1160 environ et manuscrits enluminés xiie s. pp. 4, 5, 23, 104, 118, 119, 122. — Fig. 82, nos 8 et 9.

SAINT-ANTHYME. — Province de Sienne. 1100 environ à 1200. pp. 31.

SAINT-AURIN voir SAINT-TAURIN.

SAINT-DENIS. — Seine. Abbaye bénédictine. Eglise de Suger, 1140 à 1144. pp. 21, 24, 82, 85 (note) 160.

SAINT-DENIS-WESTREM. — Belgique, Flandre orientale. Vers 1200 (démolie). p. 16.

SAINT-ETIENNE-AU-MONT. — Pas-de-Calais, canton de Samer. Milieu du xiie s. pp. 5, 10, 208, 209. — Fig. 158.

SAINT-GALL. — Suisse. Abbaye bénédictine. Plan du ixe s. p. 199.

SAINT-GEORGES-DE-BOSCHERVILLE. — Seine-Inférieure, canton de Duclair. Commencement du xiie s. p. V, 4, 22, 78, 84, 97, 185 (note), 230, 232.

SAINT-GERMER. — Oise, canton de Coudray. Abbaye bénédictine, milieu et fin du xiie s. pp. 11, 25, 86 (note), 93 (note), 132, 140, 179.

SAINT-GILLES. — Gard, ch. l. de c., arrondissement de Nîmes. Abbaye bénédictine, 1re pierre en 1116. p. 87.

SAINT-GUILHEM-DU-DÉSERT. — Hérault, canton d'Aniane. Abbaye bénédictine rebâtie en 1138. pp. 120, 225.

SAINT-JEAN-AU-BOIS. — Oise, canton de Compiègne. Prieuré, premières années du xiiie s. pp. 3 (note), 114, 152.

SAINT-JOSSE-AU-BOIS. — Pas-de-Calais, commune de Tortefontaine, canton d'Hesdin. Ancienne abbaye de Prémontré, fondée en 1121, abandonnée pour Dommartin en 1161.

— Tombe, début du xiie s. pp. 45, 48, 104. — PLANCHE.

SAINT-JOSSE-SUR-MER. — Pas-de-Calais, canton de Montreuil. Abbaye bénédictine. Eglise xiie s. et 1505. Cloître 1150 à 1180. Débris 2e quart du xiie s. et 1160 environ. pp. 4, 8, 45, 47, 50, 159 à 161. — Fig. 120, 121.

SAINT-JUST. — Oise, ch. l. de c., arrondissement de Clermont. Fonts baptismaux, commencement du xiie s. pp. 38, 45.

SAINT-LÉONARD. — Pas-de-Calais, canton de Samer. Tour et reste du bas-côté, bases de fonts baptismaux, xie s. Dalle tumulaire, milieu ou 3e quart du xiie s. pp. 10, 19, 201, 202, 209, 210. — Fig. 33.

SAINT-LEU-D'ESSERENT. — Oise, canton de Creil. Prieuré. Piliers à colonnes, xie s. Porche, tribune et portail, milieu du xiie s. Chapelles absidales, vers 1160. Chœur de l'époque de Philippe-Auguste ; achèvement dans la 1re moitié du xiiie s. pp. V (note), 5, 12, 23, 24, 25, 99, 148, 153, 157, 160.

SAINT-LOUP-DE-NAUD. — Seine-et-Marne, canton de Provins. Prieuré. Pèlerinage fondé en 1144. Porche, vers 1150. p. 84.

SAINT-MICHEL. — Faubourg de St.-Pol-sur-Ternoise. Pas-de-Calais. xvie s. p. 131 (note).

SAINT-OMER. — Saint-Bertin, abbaye bénédictine. Eglise romane (démolie) terminée en 1109 ?; incendiée et restaurée en 1152. pp. 11, 25, 132, 140. Mosaïque (pavement et tombeau) 1109. p. 21.

— Collégiale Notre-Dame. Tombeau de St.-Erkembode, sarcophage viie ou viiie s. p. 206 Vestiaire, époque de Philippe-Auguste. p. 123. Corniche xiiie s. pp. 19, 30

SAINT-OUEN-L'AUMÔNE. — Oise, canton de Pontoise. Portail, 2ᵉ quart du xiiᵉ s. p. 21.

SAINT-PATHUS. — Seine-et-Marne, canton de Dommartin. 1125 à 1140 environ. pp. 5, 209.

SAINT-PIERRE (commune de Calais). — Pas-de-Calais, ch. l. de c., arrondissement de Boulogne. Tour xiᵉ s. (démolie). pp. 196, 210.

SAINT-QUENTIN. — Aisne. Collégiale, fin du xiiᵉ et xiiiᵉ s. p. I.

SAINT-RIQUIER. — Somme, canton d'Ailly-le-Haut-Clocher. Abbaye bénédictine. Église élevée par St-Angilbert, début du ixᵉ s. (démolie). p. 199.

SAINT-SAVIN. — Vienne, ch. l. de c., arrondissement de Montmorillon. Abbaye bénédictine. xiᵉ-xiiᵉ s. p. 52 (note).

SAINT-TAURIN (commune de Léchelle-Saint-Aurin). — Somme, canton de Roye. Prieuré de Cluny, 1140 à 1160. pp. 1, 3, 4, 7 à 9, 11, 13 à 15, 17 à 19, 24, 25, 27 à 29; 94, 157, 161 à 165, 169. — Fig. 122 à 127.

SAINT-VAAST (commune d'Aubin-Saint-Vaast). — Pas-de-Calais, canton d'Hesdin. Portail, fin du xiiᵉ s. pp. 13, 24, 28, 211. — Fig. 159.

SAINT-VAAST-DE-LONGMONT. — Oise, canton de Pont-Sainte-Maxence. Commencement et 2ᵉ quart du xiiᵉ s. Chœur vers 1160. pp. 50, 123.

SAINT-VAAST-LES-MELLO. — Oise, canton de Creil. xiiᵉ s. p. 157.

SAINT-VENANT. — Pas-de-Calais, canton de Lillers. Fonts baptismaux, xiᵉ s. pp. 38, 45.

S. MARIA DEL TIGLIO. — Près Gravedona, Lombardie. xiiᵉ s. p. 120.

SAINS. — Somme, canton de Boves. Fonts baptismaux, milieu du xiiᵉ s. p. 40. — Fig. 27.

SAINTINES. — Oise, canton de Crépy. Milieu du xiiᵉ s. p. 11.

SAMER. — Pas-de-Calais, ch. l. de c., arrondissement de Boulogne. Cuve baptismale, xiᵉ s. pp. 27, 31, 32, 33 (note), 47.

SAN GALGANO. — Province de Sienne. Abbaye cistercienne, 1218-1310. Peinture xivᵉ s. p. 186.

SAN GEMIGNANO. — Province de Sienne. Maison fin du xiiiᵉ ou xivᵉ s. p. 186.

SARRON. — Oise, canton de Liancourt. xiiᵉ s. p. 167.

SAVIGNY. — Manche, canton de Cérisy-la-Salle. Abbaye cistercienne, 1175-1200. p. 62.

SBEITLA. — Tunisie. Basilique chrétienne. p. 120.

SCHWAZ RHEINDORF. — Allemagne. xiiᵉ s. p. 125.

SÉEZ. — Orne. Cathédrale. Chapiteau. xiiᵉ s. p. 122.

SELINCOURT. — Somme, canton d'Hornoy. Abbaye de Prémontré, fondée en 1131. Fonts baptismaux 1145 à 1165 environ. pp. 4, 5, 18, 23, 27, 40, 85, 98, 104, 118. — PLANCHE.

SENLIS. — Oise. Cathédrale, commencée entre 1151 et 1157, terminée en 1184, consacrée en 1191. pp. 3, 5, 6, 24, 27, 72, 96, 97, 109, 114, 234.

SENS. — Yonne. Cathédrale, 1140-1168. Salle synodale, vers 1240. pp. 12 (note), 94 (note), 135.

SERCUS. — Nord, canton d'Hazebrouck. xiiᵉ s. pp. 10, 19, 20, 25, 28, 196, 215, 218, 234 à 239. — Fig. 173.

SÉRY. — Somme, commune de Puchevillers; canton d'Acheux. Abbaye de Prémontré, fondée en 1136. pp. 4, 104.

SEZZE. — Province de Rome. Cathédrale xiiiᵉ-xivᵉ s. p. 114.

SOISSONS. — Diocèse. p. I à VI, 3.
 — Saint-Pierre-au-Parvis, milieu du xiiᵉ s. p. 18.
 — Crypte de St.-Léger, 1ʳᵉ moitié du xiiᵉ s. p. 22.
 — Notre-Dame des Vignes, vers 1160. pp. 27, 156.

SORRENG. — Seine-Inférieure, canton d'Eu. Portail et cuve baptismale, milieu du xiiᵉ s. pp. 29, 36, 59.

SOUCHEZ. — Pas-de-Calais, canton de Vimy. Clocher, milieu du xiiᵉ s. Croix monumentale, fin du xiiᵉ s. pp. 24 (note), 50, 212.

SPIRE. — Allemagne. Cathédrale, 1159 à 1281. p. 120.

STEENE. — Nord, canton de Bergues. Débris, xiᵉ s. pp. 196, 197. Château, époque d'Henri IV. p. 66 (note).

STOCKOLM. — Musée. Tombes romanes. p. 48 ; crucifix de bois, xiiiᵉ s. p. 235 (note).

TÉROUANNE. — Pas-de-Calais, canton d'Aire. Cité détruite en 1552. Dallage de la cathédrale, xiiiᵉ s. p. 21.

THOUARS. — Deux-Sèvres, ch. l. de c., arrondissement de Bressuire. St.-Médard, milieu du xiiᵉ s. p. 215 (note).

THRONDJEM. — Norwège. Cathédrale. Consécration 1109, 1161 et 1248. pp. 18 (note), 114, 160.

TILQUES. — Pas-de-Calais, canton nord de St.-Omer. Clocher xiiᵉ-xviiᵉ s. p. 238 (note).

TIVERNY. — Oise, canton de Creil. Portail, milieu du xiiᵉ s. p. 157.

TORO. — Province de Zamora. Collégiale, xiiᵉ-xiiiᵉ s. p. 215 (note).

TORTEFONTAINE. — Pas-de-Calais, canton d'Hesdin. Débris provenant de Dommartin. p. 48.

TOULOUSE. — Saint-Sernin, abbaye bénédictine, xiiᵉ s. p. 135.

TOURNAI. — Hainaut. Abbaye Saint-Martin. Caves, seconde moitié du xiiᵉ s. p. 10 (note).

TOURNEHEM. — Pas-de-Calais, canton d'Ardres. Seconde moitié du xiiᵉ s. pp. 17, 211, 212.

TRACY-LE-VAL. — Oise, canton de Ribécourt. 1100 environ. Tour, milieu du xiiᵉ s. pp. 19, 27, 29, 30.

TRÉPORT (LE). — Seine-Inférieure, ch. l. de c., arrondissement de Dieppe. Fonts baptismaux, milieu du xiiᵉ s. pp. 40, 43, 46.

TRÈVES. — Allemagne. Porte romaine. p. 215.

TRONQUOY (LE). — Somme, commune de Frétoy, canton de Maignelay. xiᵉ s. pp. 8, 9, 10, 19, 166, 167. — Fig. 128.

TUBERSENT. — Pas-de-Calais, canton d'Etaples. Fonts baptismaux, milieu du xiiᵉ s. pp. 39, 47. — Fig. 18.

UZÈS. — Gard. Clocher, xiiᵉ s. p. 199.

VACQUERIE (LA). — Oise, canton de Grandvilliers. Seconde moitié du xiiᵉ s. p. 167.

VAISON. — Vaucluse, ch. l. de c., arrondissement d'Orange. St.-Quinin, commencement du xiiᵉ s. p. 120.

VALLOIRES. — Somme, commune d'Argoules, canton de Rue. Abbaye cistercienne, rebâtie au xviiiᵉ s. Débris du xiiiᵉ s. pp. 8, 23, 26, 47, 64.

VARINFROY. — Oise, canton de Betz. Fonts baptismaux, xivᵉ s. p. 36.

VAUXREZIS. — Aisne, canton de Soissons. xiiᵉ s. p. 50.

VENISE. — Saint-Marc, xiᵉ-xiiᵉ s. p. 120.

VERCEIL. — Piémont. St.-André. Abbaye de Victorins. pp. 86 (note), 173 (note).

VERMAND. — Aisne. ch. l. de c., arrondissement de St.-Quentin. Eglise, partie XII° s. Fonts baptismaux, XI° s. pp. 38, 45.

VERMELLES. — Pas-de-Calais, canton de Cambrin. Portail, fin du XII° s. p. 28.

VÉRONE. — Vénétie. Porte romaine. p. 215.

VERQUIN. — Pas-de-Calais, canton de Béthune. Seconde moitié du XII° s. pp. 86, 215.

VERS. — Somme, canton de Boves. Fonts baptismaux. XIV° s. p. 36.

VERTON. — Pas-de-Calais, canton de Montreuil. XIV° et XVI° s. Fonts baptismaux, vers 1600. pp. 9, 37.

VIENNE. — Isère. Sarcophage, VI° s. p. 48 (note).

VILLERS-BOCAGE. — Somme, ch. l. de c., arrondissement d'Amiens. Groupe du Saint-Sépulcre, XVI° s., provenant de Berteaucourt. p. 86 (note).

VILLERS-CARBONNEL. — Somme, canton de Péronne. Portail, 2° quart du XII° s. p. 152 (note).

VILLERS-LES-ROYE. — Somme, canton de Roye. Portail milieu du XII° s. pp. 16, 128, 156, 168, 169. — Fig. 129.

VILLERS-SAINT-CHRISTOPHE. — Aisne, canton de St.-Simon. 1ᵉʳ quart du XII° s. p. l.

VILLERS-SAINT-PAUL. — Oise, canton de Creil, 1110 à 1125 environ. pp. V, 16, 19, 31, 81, 84, 142, 167, 225, 234.

VIMY. — Pas-de-Calais, ch. l. de c., arrondissement d'Arras. Fonts baptismaux 1120 à 1145 environ pp. 10, 45.

VIOLAINES. — Pas-de-Calais, canton de Cambrin. 1150 à 1170 environ. pp. 15, 30.

VITRY. — Pas-de-Calais, ch. l. de c., arrondissement d'Arras. XIV° s. (?). p. 206.

VOYENNES. — Somme, canton de Nesle. XI° et XII° s. pp. I, 222.

WABEN. — Pas-de-Calais, canton de Montreuil. XII° s. pp. 7, 8, 10, 13, 14, 16, 19, 129, 169, 170.

WARNHEM. — Suède, Westergotland. Abbaye cistercienne fondée vers 1150 ; terminée vers 1192 ; restaurée aux XIII° et XIV° s. pp. 62, 108 (note).

WAST (LE). — Pas-de-Calais, canton de Desvres. Prieuré de Cluny, fondé vers 1095, était achevé en 1113. Portail et bénitier, vers 1100. Porte d'entrée, milieu du XII° et XVI° s. Tombe XIII° s. pp. II, III, VI, 3, 4, 10, 12 à 14, 16 à 19, 21, 22, 24, 25, 27 à 29, 31, 59, 64, 85, 99, 104, 180, 184, 212 à 215, 225 (note), 238 (note). — Fig. 2, 3. — PLANCHE.

WETTINGEN. — Suisse. Abbaye cistercienne 1227 ou 1229. p. 5.

WIERRE-AU-BOIS. — Pas-de-Calais, canton de Samer. Fonts baptismaux. Milieu ou fin du XII° s. pp. 20, 39, 47. — Fig. 23.

WIERRE-EFFROY. — Pas-de-Calais, canton de Marquise. Clocher XII° s. Cuve baptismale, milieu du XII° s. (musée de Boulogne). pp. 13, 20, 33, 140, 216. — Fig. 5, 6.

WIMILLE. — Pas-de-Calais, canton nord de Boulogne. Milieu et fin du XII° s. pp. 20, 21, 25, 27, 28, 49 (note), 174 (note), 216 à 218, 235. — Fig. 160, 174.

WINCHESTER. — Angleterre. Cathédrale XIII°-XV° s. p. 45.

WOLCKERINCHOVE. — Nord, canton de Wormoudt. XII° s. pp. 10, 131.

WORMS. — Allemagne. Cathédrale, rebâtie en 1181, restaurée au XIII° s. p. 20.

TABLE DES PLANCHES

En face de la page.

Chapiteaux de l'abbaye de Corbie	96
— Dommartin	96
— St.-Martin-aux-Jumeaux	96
Fonts baptismaux de St.-Pierre de Montdidier	40
— — Selincourt	40
— — Berneuil	96
Pierre tombale de St.-Josse-au-Bois	48
Croix de Fresnoy-les-Roye	48
Eglises de : AIRAINES (prieuré). — Vue de la nef	52
— BECQUIGNY. — Portail	72
— BERTEAUCOURT. — Intérieur	78
— — Façade ouest	80
— — Détail de la façade principale	82
— — Archivolte du grand portail	84
— — Fenêtre du bas-côté sud	84
— BLANGY-SOUS-POIX. — Clocher	72
— CORBIE (St.-Etienne). — Portail	94
— CROISSY. — Vue du clocher	98
— DOMMARTIN. — Vue du chœur	104
— HANGEST-EN-SANTERRE. — Portail	144
— LILLERS. — (Collégiale St.-Omer). — Intérieur	228
— LUCHEUX. — Vue du chœur	132
— MAREUIL-CAUBERT. — Façade	144
— NAMPS-AU-VAL. — Chœur	148
— ROYE (St.-Pierre). — Portail principal	156
— WAST (LE) (Prieuré). — Portail	214

TABLE DES MATIÈRES

CONTENUES DANS CE VOLUME

Introduction page. I

L'École romane du Nord de la France. » I

PREMIÈRE PARTIE

Caractères généraux de l'architecture romane dans la région picarde (diocèses d'Amiens et de Boulogne) :

I. Plan des édifices	»	7
II. Appareil.	»	8
III. Voûtes	»	9
IV. Tracé des arcs. Grandes arcades.	»	12
V. Ordonnance intérieure des églises	»	14
VI. Supports	»	16
VII. Ordonnance extérieure	»	18
VIII. Clochers	»	19
IX. Tourelles et escaliers	»	20
X. Vitraux, parements, peintures	»	20
XI. Chapiteaux	»	22
XII. Tailloirs, sommiers, ogives, clefs de voûtes, griffes.	»	24
XIII. Décoration des pignons	»	26
XIV. Statuaire	»	26
XV. Profils	»	27
XVI. Portails et fenêtres.	»	28
XVII. Corniches	»	30
XVIII. Cordons	»	31

Appendice à la première partie.

Autels, bénitiers, fonts baptismaux, pierres tombales . . .	»	31
Croix monumentales	»	49

DEUXIÈME PARTIE

Monographie des édifices romans et de transition de la région picarde page 51

DIOCÈSE D'AMIENS

pages

Airaines. 51
Amiens (St.-Martin-aux-Jumeaux). 61
Beaufort-en-Santerre 66
Becquigny , . . . 71
Berteaucourt-les-Dames 72
Blangy-sous-Poix , . . 87
Buleux 90
Coquerel 91
Corbie. — Eglise Notre-Dame et St.-Etienne 91
— Sculptures provenant de l'abbaye au musée d'Amiens. . . 96
Croissy 99
Domfront , . . . 102
Dommartin 104
Fieffes 122
Forest-l'abbaye 125
Fransart 127
Gard (Le) 128
Groffliers , 128
Hangest-en-Santerre 129
Hangest-sur-Somme 130
Lucheux 132
Maisnières 141
Mareuil. , 141
Mesge (Le) 144
Montrelet 145
Montreuil-sur-Mer (St.-Sauve) 145
Namps-au-Val 146
Oisemont 153
Picquigny 154
Pont-Remy 154
Rocquencourt 155
Roye. 156
Saint-Josse-sur-Mer 159
Saint-Taurin 161
Tronquoy (Le) , 166
Vacquerie (La) 167
Villers-lès-Roye 186
Waben 169

DIOCÈSE DE BOULOGNE

pages.

Aix-en-Issart 117
 Alette 173
 Audembert. 174
 Audinghen. 175
 Bazinghen 176
 Beaulieu 176
 Belle. 179
 Boulogne. — Eglise Notre-Dame 180
 — Eglise de l'abbaye de Saint-Vulmer. . . . 186
 Brunembert 198
 Coquelles 199
 Echinghen 197
 Elinghen 199
 Enoc. 200
 Ferques. 201
 Frencq 202
 Houllefort 203
 Leubringhen 204
 Leulinghen 204
 Marquise 206
 Pihen 207
 Questrecques 207
 Réty. 208
 Saint-Etienne-au-Mont 208
 Saint-Léonard 204
 Saint-Pierre-lès-Calais 210
 Saint-Vaast 211
 Tournehem 211
 Wast (Le) 212
 Wierre-Effroy 216
 Wimille. 216

Appendice à la deuxième partie. 218
 Guarbecques 219
 Lillers (collégiale Saint-Omer) 228
 Sercus 235

Additions et corrections 239

Répertoire alphabétique, topographique et chronologique des églises ou autres monuments décrits ou cités dans cet ouvrage 241

Table des Planches 249

www.ingramcontent.com/pod-product-compliance
Lightning Source LLC
Chambersburg PA
CBHW071631220526
45469CB00002B/562